U0112535

书法知识千题

◎周俊杰 主编

中原出版传媒集团
中原传媒股份公司
河南美术出版社
·郑州·

图书在版编目（CIP）数据

书法知识千题 / 周俊杰主编 . — 郑州：河南美术
出版社，2023.2（2023.6 重印）

ISBN 978-7-5401-5005-1

Ⅰ . ①书… Ⅱ . ①周… Ⅲ . ①汉字 – 书法 – 基本
知识 Ⅳ . ① J292.1

中国版本图书馆 CIP 数据核字 (2019) 第 289099 号

书法知识千题

周俊杰　主编

出 版 人	王广照	
策　　划	陈　宁	
责任编辑	王立奎　庞　迪	
责任校对	管明锐	
装帧设计	陈　宁	
出版发行	河南美术出版社	

（地址：郑州市郑东新区祥盛街 27 号　邮编：450016）

制　　作	河南金鼎美术设计制作有限公司	
印　　刷	郑州印之星印务有限公司	
开　　本	889mm×1194mm　1/32	
印　　张	26.5	
字　　数	711 千字	
版　　次	2023 年 2 月第 1 版	
印　　次	2023 年 6 月第 3 次印刷	
书　　号	ISBN 978-7-5401-5005-1	
定　　价	88.00 元	

前言

　　随着全国书法活动的广泛开展，书法作为中华文化的重要组成部分，越来越受到广泛关注。许多书法工作者和爱好者已不满足于单调的书法实践，开始渴求知识，希望以书法理论来指导自己的书法学习与创作。特别是基层的书法学习者，他们面对缺乏系统资料、无名师指导的困境，想读书，不知道哪些可读，市场上出版的书法书籍较多，但角度较为单一，没有实现书法理论的全覆盖；要研究，更不知从何入手。其理论和知识的贫乏阻碍着他们书艺的长进，因此更急切得到具体的辅导。

　　根据市场的广泛调研和读者的实际需求，我社在原《书法知识千题》的基础上，组织得力编辑，结合当代书法发展现状对原书进行酌情删改，删除了一些不合时宜的问题，增加了学书者应知应会的问题百余个。另外，还对书中的图版重新搜集和汇总，多选用高清图片，增强了图文的可读性。总体来看，本书与原书的题目整体数量相当，仍延续了一题多问或一题多解的情况。这部力作，就书法的基础常识、基础理论提出问题，并做了简明扼要的回答，似一个博学多识、求教方便的"导师"和"顾问"。本书的编写，力求深入浅出，对广大学书者来说，堪称入门的向导；对书法研究者而言，亦具有参考价值。

对原书的章节，本书进行了整合，共分为书学、书论、书史、书体、碑帖、技法、器用、篆刻八个部分。本书第一次出版距今已 30 余年，并多次重印，感谢为本书撰稿的周俊杰、唐让之、崔尔平、沈培方、洪丕谟、党禺、翟本宽、侯开嘉、郭子绪、和兰石、孙世昌、张用博、吴颐人诸先生。其中沈培方、洪丕谟、郭子绪、张用博几位先生已不幸魂归道山，在此谨以此书的再版以慰几位老师的在天之灵。

本书内容涉及范围广泛，其绝大多数题目为已有公论的一般性知识，也有一些问题在书法界尚存争议。本书的编写，原则上尊重作者自己的观点，允许有一家之言，在这里特作说明。再就是，考虑到各个部分的相对完整性，以及对问题表述的简繁深浅不同，所涉问题部分之间可能存在个别重复，也在此说明。

本书体量较大，绠短汲深，恳请方家指正。

目录

一、书学篇

二、书论篇

三、书史篇

四、书体篇

五、碑帖篇

六、技法篇

七、器用篇

八、篆刻篇

一

书学篇

1. "书法"包含的内容是什么？

答："书法"一词最早见于宋梁间著作，如南齐王僧虔论谢综书"书法有力，恨少媚好"；宋虞和论"二王"书"桓玄爱重书法，每宴集辄出法书示宾客"。随着书法艺术的发展，愈往后赋予它的含义愈深。汉唐时，已把单纯的"习字"升华到很高的境界。《辞海》中释为："中国传统艺术之一。指用圆锥形毛笔书写汉字（篆、隶、正、行、草）的艺术。技法上精研执笔、用笔、用墨、点画、结构、分布、体貌风格等。"通过我们对书法不断的认识，可以下一个这样的定义：书法是以汉字为基础、用毛笔书写的、具有四维特征的抽象符号艺术，它体现万事万物"对立统一"的基本规律，反映了人作为主体的精神、气质、学识和修养，它又是高扬主体精神的艺术形式。

2. "书道"内涵是什么？与"书法"异同表现在哪里？

答：中国人称"书法"，日本人称"书道"。从表面看，"书道"应比"书法"包含的内容更广泛、深刻。日本将饮茶、赏花与书法都视为能够提高人的修养、从而达到一种更高境界的手段，它是理性的、哲学式的艺术观，作为手段可以被抛弃掉，而留下的是一个完美的人格。书法在这里成了哲学、道德、伦理的附庸。而中国虽重视书法艺术，但主要把它看成形式，通过书法表达主体的感情，

它是抒情达意的、感性的，将书法视为终点，而不仅仅是手段。中国书法从未构成一个"道"。中日两国面对同一种艺术，思考的角度各有侧重，但在不同处却又有相同点。中国可以将"法"与"道"巧妙地统一在一起，并赋予同样的含义。

《左传·定公五年》中"吾未知吴道"，即指战法而言。书画家的"我自有我法"，此"法"一指规矩；二指破法，即进入到更高一层的化境，此为不求与道合而自然合于道，殊途同归。在近代，日本也试图打破"道"这个绊脚石，他们认为，如果"道"在历史上起作用的话，那么在当代艺术思潮中它已大大落后于时代。书法不应只是媒介，不是任何其他东西的附庸，它表现为一种艺术价值，而非哲学的、伦理的价值。由于约定俗成，日本仍将书法叫书道，但在现代，二者的实质却是一致的。

3. "书学"指的是什么？

答：指研究书法的学问。唐张彦远《法书要录》卷四中提到唐太宗曾说"书学"一词，实则在此之前已出现许多有关书学的著作，如汉蔡邕《九势》、晋卫铄《笔阵图》、晋王羲之《题卫夫人笔阵图后》《用笔赋》、南齐王僧虔《论书》、南梁萧衍《古今书人优劣评》等。之后对书坛影响较大的有：唐孙过庭《书谱》、唐张怀瓘《书断》、宋佚名《宣和书谱》、宋姜夔《续书谱》、清孙岳颁等《佩文斋书画谱》、清阮元《北碑南帖论》、清包世臣《艺舟双楫》、清康有为《广艺舟双楫》等。研究范围包含有：书体衍变、书家研究、书迹品评、书史、技法等。现代则借助新的学科，如哲学、美学、史学、生理学、心理学、社会学、比较学、系统论等，打开新的思维空间，将书法研究向更新、更深的领域和层次扩展，给书学带来新的生机。有人提出并着手建立一门新的学科：书法学，使书学研究更趋系统化，这是书学在现阶段的新成果。

4. 什么是"书法学"？

答：指通过系统研究书法艺术的各种现象，从而阐明其基本规律及基本原理的一门新的学科。它借助"文艺学"的规律、"系统论"的方法，将涉及书法的所有内容科学地、有机地贯穿起来。它既揭示书法的本质，又阐述具体的规律。最早对这门新兴学科发表系统论述的是1985年发表于《书法家》杂志第一期的《书法学刍议》一文，其内容共分三大部分：一是书法理论，包括"书法社会学""书法哲学""书法美学""书法人才学""书法美育学""书法民俗学""书法史学""书法心理学""书法生理学""书法国际交流学""书法比较学""书法教育学""书法未来学"；二是书法实践，包括"书法文字学""书法考据学""书法鉴定学""书法工具学""书法创作论""书法风格与流派""书法批评""书法欣赏""书法信息学"；三是书法管理，包括"书法规划管理""书法科研管理""书法信息管理""书法人才管理""书法政策管理"。当然，这种论述的方法并非系统和完善，随着研究的深入，我们这个时代应有一部完整、系统且能阐明书法这一学科内在规律的书法学专著问世。

5. 什么是"书法美学"？

答："书法美学"是以美学的基本原理、主客观关系为基础，审美为轴心研究书法艺术性质、规律的学科。它不同于一般艺术理论，其侧重从实践的角度阐述书法艺术创作规律与社会、生活的关系；它所研究的许多问题的高度是哲学问题，但又有别于纯思辨的哲学，可以说是从审美角度具体化了的哲学问题。它从实际出发、从美感入手，对一定时代物态化了的审美心灵结构，即对审美意识、审美理想、审美趣味、审美感受进行研究。它所研究的具体对象是：

书法艺术作为客观存在，它所呈现出的美的特征及规律；它反映主体审美意识的特征、本质及规律；从主客观两方面研究书法

艺术的内容与形式；以抽象、具象范畴研究书法艺术美的创造与欣赏；书法艺术美的历史发展诸课题。

6. "书法哲学"所包含的内容是什么？

答：历史上及当代一些论著将美学归入哲学范畴，实则二者所研究的角度、内容有很大差别。书法哲学是书法学的理论基础，它具有世界观和方法论的意义。书法虽然有其特殊性，但它脱离不了这个关于自然、社会、思维的最一般规律。没有哲学，书法形成不了自己完整的体系，它贯穿在整个书法实践中，并自始至终影响和制约着书法的创作，包括创作思想、方法和审美观等。成功的书法家，其思想必定深入到哲学中去，由此明了世界的本源、艺术的本源、书法的本源。尤其老、庄哲学，在两千年中国书法的发展中，一直处于核心的支配地位。理解了中国哲学，可以对书法艺术从更深层的规律上去把握。而对于历史唯物主义和辩证法的掌握，将使书法研究进入到一个更高的、宏观的层次上。然而在书法研究中，不应该、也不可能以哲学代替书法的研究，书法哲学是哲学原理在书法艺术中的体现，它主要研究：中国哲学（主要是儒、道、释三家）对书法艺术发展在思想上所起的作用；书法艺术所体现出的辩证唯物主义与历史唯物主义思想；书法艺术如何在"唯物""唯心"这一个事物的两个方面中显示出其独特的规律。

7. "书法艺术"与"书法作品"的区别是什么？

答："书法艺术"与"书法作品"是两个不同的概念，由于没有分辨清楚，致使许多论者在书法的不少问题上不能正确地予以阐述。"书法艺术"是"塑造汉字艺术形象和表现书家审美意识的一种社会意识形态"，它存在于无数书法艺术作品的总和之中；"书法作品"则是书法艺术与文字内容的综合产物。前者的外延大于后

者，后者的内涵大于前者。其关系就像动物与马一样，马具备动物的一般特征，又区别于牛、羊等，不能将马的特征说成整个动物的特征。"书法艺术"是类概念，而"书法作品"是属概念，它们既有联系，又有区别。这也像"绘画艺术"与特指某一件国画、油画、版画作品一样，二者所包含的范围和内容是不尽相同的。

8. "书法艺术"的内容与形式指的是什么？

答：书法艺术的内容，从客观方面说，即汉字的字形；从主观方面讲，指的是书法家精神世界的审美意识。二者的统一，便产生了气韵、神采、意境等，这便是书法艺术的内容。书法艺术的形式，作为一种物质显现，是指建立在内容之上的并在书写时产生笔致、墨韵、结体的变化以及各式各样的章法等。笔致指点画的方圆、刚柔、粗细达到和谐、统一；墨韵即墨色的干湿浓淡巧妙而合理的变化；结体指的是每个字通过均衡、虚实、错让、欹侧的处理所表现出的万千姿态；章法即整幅作品合理地布白，从而显示出气、势和韵律。所以书法是门独立的艺术，绝非文字（包括文学、警句名言）的附庸。

9. "书法作品"的内容与形式指的是什么？

答：书法作品的内容既包涵书法艺术的内容，又有文学艺术的内容（文字内容），如王羲之《兰亭序》的文章、张旭《古诗四帖》中的诗歌。书法作品的形式除在书法艺术的形式之外还有书体（如真、行、草、隶、篆），款式（如中堂、条幅、横批、扇面、多幅条屏、对联、册页、书札、手卷、碑铭、阁帖、刻字等），每种形式又有千变万化的处理方法，如竖成行，横有列；有行无列；无行无列；少字派；自由处理等。

10．什么是书法艺术形式的独立性？

答：书法作品是否具有魅力，首先要看这幅作品的美学特征是否充分。作品内容所显示的美，以及其进行审美的思考、理解后的象征意蕴，不是悬空的，它们全部附着在作品的形式中。形式，除本身外在的各种艺术特征外，还包含着深刻历史的、精神的各种因素。一幅作品的价值，既不决定于其文字内容，更不决定于书写者的身份。历史上的书坛巨匠，无不是向人们展示了新的艺术形式而在书法史中享有崇高声誉。探索新的形式，是书法大师们终身孜孜以求的目标和动力。对形式的探究，不会"滑到形式主义的泥坑"，书法形式具有象征意蕴，它饱含了人类的智慧和感情，并象征着某种含义。文学家以文字与世界对话，音乐家以旋律引起人的共鸣，画家利用色彩表达心声，舞蹈家以优美的形体动作诉说感情，书法家则以抽象的、符合一定审美规律的线条形式阐释人类心灵中的美，揭示客观规律运动的美。艺术的发展，就是不断创造新的形式的过程。所以，从某种意义上来看，形式是人类创造的精华和本质；而内容，总是借助于它来表达和显现的，也可以说内容只是形式的附着物。歌德曾说："题材人人看得见，内容意义经过努力可以把握，而形式对多数人是个秘密。"道出了对艺术形式把握的难度及其重要性。

11．"度"与书法有什么关系？

答：书法中充满矛盾，从形式到其内蕴都充满了对立统一。如何统一？这就涉及"度"的问题。比如说水，在100摄氏度以上化为气体，零度以下结为冰，因为水的"度"超出或不足都会引起质的变化。在艺术上分寸的把握也是同样的道理。

古人关于这方面有许多精辟论述，如萧衍《答陶隐居论书》中说："点掣短则法拥肿，点掣长则法离澌，画促则字势横，画疏则字形慢；拘则乏势，放又少则；纯骨无媚，纯肉无力，少墨

浮涩，多墨笨钝。"如书写中用力过猛，则失之柔；力之不到，则失之野。何以掌握？从猛到柔，中间许多阶段，互相参差，协调运用。一句话，要掌握好"度"。结体的拙巧、正斜、疏密、松紧、平险、违和、增减、向背、避就；用墨的浓淡、干湿、涨缩、苍润、沉浮；章法的虚实、连断、主次、黑白、疏密、纵横、正偏等等一切对立因素，经过"中和"，协调地统一在一起，显示了多层次、多角度，然而又不超越法度的美。这法度即书法中约定俗成的规范：用笔可率不可草、可留不可滞；用墨可润不可湿、可干不可燥；结体可满不可涨、可拙不可呆；章法可实不可闷、可连不可串；书法意味中的豪放与粗野、秀丽与姿媚、稚拙与呆板，等等。这一切，只是微妙之差，若不严加掌握，则失之千里。

对书法的理解也存在"度"的问题。如有人提出"书法画"，以文字本身组成图画，在当代的艺术追求中，谁都能自由去进行探索，但这种"书法画"实际上已离开书法，进入到绘画的范畴中去了。这种"书法画"的命运如何，历史也早已有公论，具体来说就是书法艺术的"度"。

"度"绝非固定不变，随着时代发展，旧的"度"被突破，新的"中间环节"产生，于是又达到了一个新的、更高一级的"度"。正确地把握书法中的"度"，将会对书法创作、欣赏起到相当大的指导作用。

12．书法本体问题是什么？

答："书法本体"的研究，目前还处在一个初级阶段，尽管前人已给我们留下了丰富的书论遗产，但对书法的全面理解则应基于这样一种认识基础上：它的本体所包含的内容不是静止不变的，而是随着时代的发展不断丰富的，任何时代都会根据对它新的理解和需要而赋予它新的内容。当然，这些内容都必须符合一定的规律。

书法基于汉字，创作中要充分体现出主体精神，要在一定的

激情、心境下"写"出来，因而它有造型美、文字美、字义美，还有更深的意境美。它首先有审美作用，也不应否认其对人们的教育作用，并且永远脱离不了实用性。而这一切均建立在中国古老的哲学基础之上。王羲之《记白云先生书诀》中云："书之气，必达乎道，同混元之理。"此话已将书法本体的根基点透，它大意是说：书法固有的本体基于气，气贯穿书法一切因素之中，它又与万物之道相通，因而具备自然之生命力。这一思想对后人理解书法本体和进行创作与欣赏提供了一个重要前提。

13. 有关书法艺术抽象的问题都包含什么？

答：长期以来，我们的《艺术概论》及教科书往往把"抽象"与形式主义联系起来，不愿心平气和地了解一下抽象艺术的内容形式等方面的课题，而是粗暴地以一顶"腐朽的、唯心的资产阶级艺术"的帽子盖棺定论。一些论者也感到书法艺术的抽象性，但总不敢理直气壮地承认，而是冠以"艺术抽象"而与"抽象艺术"区别开来。现在随着对书法艺术研究的深入，不应再重蹈覆辙了。

首先，划分艺术抽象与否的根据应是其艺术形式本身，而不是其他历史的、逻辑的、创作思维中的种种因素，诸如汉字是象形文字演变而来的、书法创作中的形象思维、欣赏时的联想等等。书法所依附的汉字，是抽象的线条符号，它不是具象地表现客观世界的物体。而书法艺术本身，是将这抽象的文字进行艺术处理的抽象艺术。人们从富有节律感的线条中感到了美，与创作者的生理、心理产生了共振，这是书法艺术独有的也是最重要的特征。人们没必要非要在书法线条中看出某一点像块石头、某一撇像把刀，这是机械的"唯"物的观点，是不懂得书法艺术之"三昧"的。

另外，必须弄清"抽象""具象""形象"三者的关系。现代一些艺术论文在论述这个问题时的层次是很低的，他们将"具象"与"形象"等同起来，于是得出"书法既然是抽象的，那么便不具

形象性"的错误结论。"抽象"的对立面不是"形象",而是"具象",它们都具有"形象性"。"形象"一词在艺术中的含义要宽泛得多。

将书法艺术界定为抽象艺术,将会给书法艺术带来无限发展的远景:线条本身不受任何物的羁绊,它可以在符合艺术美的规律下任意变幻,给书法艺术的创造打开了大门,提供了一定的理论根据。现代一些人,只会以具象的手法写几个字,如写"水"字画三道波浪,写"山"字画三个相连的三角,可以说这是在最低层次的书法艺术观念指导下"创作"出来的"作品",是书法艺术的大忌。

14．中国古代象形文字与书法抽象的关系是什么？

答:早期汉字模拟现实的现象是存在的,但这种象形因素只存在于文字的最初阶段。而且,就连最原始的象形文字,也是一种抽象的表现方法。文字由象形进一步抽象化,是历史的进步。还需指出,在现代的约六万汉字中,仅有三百左右的字有象形因素,而且像什么也众说纷纭。我们可以说,在文字学方面,指出象形性是有意义的,而在研究书法美的根源时,汉字的象形性没有什么特别的价值。书法美——方块汉字的造型美,它们所倚仗的是"美的规律"在造型上的感觉以及其心理生理上的感受。至于象形与否,这根本无关紧要。有的论者说:"人类现在早已超越象形、模拟的历史阶段","形式一经摆脱模拟、写实,便使自己取得了独立的性格和前进的道路,它自身规律和要求便日益起着重要的作用。"这道出了书法艺术特有的本质。以象形因素最大的"日"字为例,从古到今,无数专家对其进行研究、考证,但一直未能统一在同一所象之形内,尤其中间的一点,到底像什么,认识分歧极大。没有古文字常识的人,根本想不到今天的"日"字就是当年的"⊙",今天人们欣赏书法作品,根本无须去分析那些字当年是怎样象形的。早在一千多年前的孙过庭就意识到一味在书法中搞像什么形的

做法是有违于书法法则的，何况二十一世纪人们的艺术观念已经大大变化，再重复历史上已被淘汰的东西就更没有价值了。所以对于"抽象"二字，大可不必视为异端邪说，抽象艺术在我国有悠久的渊源和深厚的历史传统。不仅建筑、音乐及一大部分工艺美术基本上是以抽象为其主要特征，作为不能再现客观物体特征的书法艺术，则更是纯抽象的意象艺术，从整个世界艺术史来看，书法艺术是世界艺术史上抽象艺术的前驱。在我国两千多年前就有了以书法为代表的、极为抽象的艺术，而此时西欧还在忠实地描绘客观形体。几千年后的近代，才出现以"意象""表现"为其宗旨的各种抽象主义流派。抽象艺术是客观存在，承认它并不可怕，我们应该将此视为民族文化的骄傲。

15. 书法艺术的"模糊性"表现在哪里？

答：书法艺术所表现出的"美"，可以大致表述一些，但很难用精确的语言表达得十分准确，因为书法并非状物之艺术，所以它的"美"是朦胧的。前人爱用大自然的物体作比，只道出了感觉而已，不能算作科学的解释。如评王羲之书如"龙跳天门、虎卧凤阙"，"龙"是什么？"天门""凤阙"是什么？谁真的能从王羲之的字上看出这些？所以孙过庭说："夫心之所达，不易尽于名言；言之所通，尚难形于纸墨。粗可仿佛其状，纲纪其辞，冀酌希夷，取会佳境，阙而未逮，请俟将来。"这种难以言状的模糊性，正是整体系统的表现，而不是局部和单方面的特性。它不是科学中的二值逻辑思维，黑白分明，它是多值思维，反映事物的系统性、多因性和动态性。人类的思维逻辑是按如下轨道行进的：原始模糊化思维经过精确化逻辑思维的发展，再上升到以理性为基础的创造性模糊化思维，在艺术中有强烈的体现。由于书法本身的模糊性较之其他艺术更为明显，所以模糊性思维在书法创作和欣赏中有着特殊的意义。我们不必用更多的时间去为书法确定更严格的定义、外延，

而把书法作品的魅力看作感染力、征服人心力量的总称。

"书者，心画也"，这是一个极其准确地表达了书法本质的概念。人的心理活动错综复杂，经常处于游移状态。书法是人心理活动的物化结果。这种物化，也只是大致上能反映出作者的性格、气质，并不像张怀瓘所说的"文则数言乃成其意，书则一字已见其心"。书法家由抽象的线条表现游移不定的心理活动，欣赏者又以个人的心理活动去感受、评价作品，所以，欣赏者所感觉认识到的东西，已是更为游移和不确定的，因而历来对书法的评价多带模糊性和神秘感。

书法艺术形式本身，有时也不是交代得十分清晰。一些楷书，形象比较明了清楚，而许多行草书，包括一些篆隶，都处理得比较模糊：章法上虚虚实实、墨色上浓浓淡淡、结体上似有似无、用笔上时轻时重、笔势上时断时续，这些形式上的因素都能造成朦胧的感觉。尤其字法上的"含糊"，使观赏者自己随着笔势进行补充，更增强了微妙的艺术效果。书法天然地具备"若隐若现，欲露不露，反复缠绵"的特征，此亦为书法具有强烈艺术魅力的重要因素。

16．什么是书法的"维性"？

答："书法维性"是书法的美学现象，它从艺术审美角度出发，按科学的概念认识书法。

书法是写在平面上的艺术，它首先具有左右高低的两度空间，此不言自明。除此之外，它还具有三度空间的立体感和空间感。首先笔画要求圆浑，有厚实感，凡优秀作品的线条无不具有立体的感觉，这是由书法作品与欣赏者共同创造出来的。其次，由于用笔的虚实，用墨的浓淡，使作品呈现出具有层次的空间感，线条不同程度地从纸上跳出来。这与绘画、摄影有共同之处，只不过书法所表现出的三度空间，一般无欣赏能力者是不易发现的。董其昌看到苏东坡的书法，认为"聚墨痕如黍米珠"，这种感觉是"隐隐然其实

有形"，即也有立体之感的。书法另一个重要特征，是具有时间性，也可以说是运动感。书写者要从第一个字到最后一个字按顺序进行，之间由于运笔的变化，使线条显示出强烈的节奏，像音乐的旋律，有着或优美或壮美的律动感。欣赏者不仅要把握整个作品的气势、意味、神采，还要一行行地按书写顺序进行审美观照，人们所具有的时空心理特征，会因线条的运动方向移动、用笔的轻重变化、节奏行进的快慢而随之移动和变化。所以，中国书法的审美价值，不仅在于可视的二维空间，更重要的是，在平面中显出立体意味和在静止中显出时间性的运动感。它是具有四维性的独特的东方艺术。

17．怎样理解书法与社会的关系？

答："艺术是社会生活的反映"的命题是值得探讨的，但笼统地提却毫无意义；如果仅仅强调这一面，则会像 20 世纪 50 年代时，照搬苏联教科书一样，陷于庸俗社会学之中。我们过去对艺术与社会的探讨比较狭隘，尤其是书法，更未做深入的研究。许多文章不断重复"成教化，助人伦"，强调书法与社会经济形态和政治制度的关系，并以此规定书法在社会中的地位，这是一种评价性的判决方法。将社会的功利、价值、政治标准纳入书法领域，作为评价书法的标准，而置书法艺术本身规律于不顾，从而得出"社会决定艺术"的片面结论。在这种思想指导下，书法成了一种"工具""傀儡"，失去了本体存在的价值，这样书法必然陷于僵化、被动的死胡同。历史上唐太宗独捧王羲之，乾隆企图以赵（孟頫）、董（其昌）一统天下的做法都是极其不明智的。捧出一个王羲之，结果中国书法丢掉了先秦、两汉及魏晋时那么多书体，让"二王"统治中国书坛一千多年，以致最后走向没落、衰败。这种现象应引起我们的深思。

当然，不能否认书法的社会性，书法艺术及艺术家只有通过社会才可得到承认。从宏观上来讲，书法与一个时代的整个政治、

经济、文化、意识形态有一定关系，从书法作品中，可依稀得见社会风尚、艺术追求，反映一定时代人的心灵，但这与"社会决定艺术"是两回事。社会应尊重艺术本身的规律，并可施以影响，这是种平等关系，否则，艺术将被异化为非艺术。

书法艺术有着顽强的、自身的、严格的规律，它与社会的关系更直接地是表现在书法家的审美意识上，因为书法艺术的源泉一是中国文字，二是书法家主体的精神。作为书法家，也是社会客观存在，从这一点上说，书法是一定社会生活的反应则是令人信服的。

通过对书法与社会的透视，我们看到这么一个规律：当社会的体制、经济形态相对稳定时，书法易出现较快发展，进行不断变革，从而达到书法艺术的繁荣期。其原因在于，人们生活稳定，则相应产生不稳定的艺术追求，精神动性大于物质动性；其次，书法不同于文学，文学在动乱的年代及其动乱之后，人们对时代进行强烈反思，借文学可提出尖锐的社会问题。而书法则在经济发达时才有条件能对其艺术特征进行探讨，它相对来讲是更偏于纯形式的艺术，因而对于社会，其独立性远远超过文学、戏剧、绘画等文学艺术门类。

根据以上情况，"书法社会学"将由如下几部分组成：

第一，书法家社会学，也即书法生产的社会学。主要探讨书法家及其流派与思潮在特定的历史环境下成长发展之规律，探讨书法家与社会及整个社会人的关系。

第二，书法作品社会学。其主要探讨书法作品在社会中的作用、地位以及社会对作品风格形成的质的规定性，并研究作品在时间、空间中的生命力及价值构成规律。

第三，书法欣赏者社会学，即书法作品需求的社会学。研究不同欣赏者、评论家对作品产生、发展的影响及制约作用，他们的欣赏水平、趣味、要求，并研究如何满足、提高广大读者的欣赏需求和水平。就目前来讲，可通过调查来总结不同层次欣赏者的要求以及形成各种要求的社会诸因素。

总的来说，"书法社会学"就是联系书法艺术品所产生的社会历史背景，对其形态、特征、风格、功能、意义进行研究的学科。它将解决社会、经济及时代变化的文化模式如何影响书法艺术发展；反过来，又要研究书法作为一个时代的精神化石是怎样把不同时代的文明模式反映出来，它如何对社会起作用和起什么样的作用。

18. 什么是"书法管理"？它包括哪些内容？

答："管理"本身既是一门科学，又是一门艺术，当代已经建立起了"管理学"。而书法，由于书法家协会成立是 20 世纪 80 年代初的事，在整个管理上还未形成一套科学的管理系统，这就需要在积累经验的基础上，借助于"管理学"的规律，建立一套完备的"书法管理学"。它必须以多种学科综合研究为基础，如哲学、社会学、心理学、统计学等。它是研究书法管理的性质、特点、范畴、方法，其中最主要的是研究对人（即对书法家）的管理。

因为"管理"即是通过组织、指导其他人完成既定目标的艺术。而"管理人员"则是研究的重要内容，包括研究他们的心理、学养、素质、意志、训练、管理方法等。另外，还要研究书法活动的规律、规划的实施、科研管理、信息管理、政策管理等。书法管理理论的系统化，有助于书法事业的兴旺发达，它将指导其方向、决定其战略思想、提供思想基础，以至到具体规划的建立与完成。书法管理与社会政治、经济、文化形势有紧密联系，与整个文艺体制有关系。管理部门一定要有一批具备现代管理头脑、有魄力、能高瞻远瞩而又能出以公心、脚踏实地为书法事业献身的人。事实证明，凡是书法工作开展得好，又出人才和成果的地方，总是与上述品质的管理人才有关。反之，书法管理部门让一些脑子僵化、私心严重的人所占据，受害者首先是该地区的广大书法爱好者，那里的人才没有一个好的环境，也不可能通过书法活动脱颖而出。所以，无论是理论研究，还是管理人才的培养，任任何时候都应被视为极为重要的工作。

19．什么是"书法经济学"？

答：按照系统论的观点，世界上各种事物无不有内在的联系。书法作为艺术，与经济有不可分割的微妙联系。它们的联系表现在：（1）中国社会生产方式的进步促进了书法的发展；（2）社会分工的出现，使书法艺术的生产从物质生产中分离出来，并且使书法产品从物质产品中游离出来；（3）书法专业的生产没有绝对的独立性，只有相对的独立性；（4）书法与经济的联系被更为广泛的"中间环节"所替代，这便是政治的、道德的、宗教的等因素，它们在某种程度上制约着书法艺术的发展。但书法艺术的发展同其他艺术一样，并不完全同经济的发展成正比，正像在西方还处于奴隶制的野蛮时代产生了迄今被视为艺术高峰的古希腊雕塑和荷马史诗一样，中国的奴隶制同样产生了至今为人所惊叹的青铜器铭文——也就是我们通常说的金文、大篆，它在我们面前仍然是一座高峰。艺术的生产和物质生产发展不平衡，和社会的一般发展不平衡，和物质基础的一般发展也不平衡。

书法经济学主要研究书法艺术与经济的联系以及这种联系的特点和规律，要研究经济基础对艺术的作用以及艺术对经济基础的反作用。书法经济学除与哲学、美学、历史学、文艺理论、人才学、教育学等有密切联系外，它本身有其特殊的规律。我们过去对待艺术及艺术家，先是为了政治而不论经济，国家长期养了一大批文艺团体；继而为了追求利润而忽视了对真正艺术的追求。如果处理好了这种关系，那么就会有利于艺术生产的繁荣发展，有利于艺术家的才能发挥，有利于艺术的民主，有利于书法管理单位的科学管理，有利于节约资源。艺术家们一方面追求真正艺术的发展，又在一定程度上增加了收入，减轻了国家负担，这样便从两个方面——完全直接依附于政治和一切向"钱"看的不符合经济和艺术发展规律的错误方针中走了出来，书法艺术家的劳动也得到了尊重。"书法经济学"不仅研究原理，更重要的是应当在实践中应用。处理得当，书法人才将会大批产生。"书法经济学"目前还是个雏形，有待于

在实践中进一步总结，从而建立起完整而系统的这一新的学科。

20．"书法教育学"包括哪些内容？

答："书法教育学"是研究书法教育的现象、揭示教育规律的学科。其内容应包括研究书法教育的本质、目的、方针、制度、内容、方法、组织形式、教师与领导管理等问题。其中应分学龄前启蒙教育、普通学校教育、高等教育及社会业余教育等。目前我国虽然进入书法学习的热潮期，但书法教育还不普及、不系统。中小学刚刚提倡开书法课，而师资又极匮乏，尤其经过训练的、有一定水平的教师更是紧缺。现在一部分大专院校开设了书法课，有的还招了研究生，并组织了各种形式的书法研究会，这是振兴我国书法教育的一支很重要的力量。但更多的书法教育却是由社会来承担的。各级书协组织举办了各种规模的讲习班、培训班、进修班、研讨会。如有的书法家协会投资不少资金，邀请了著名专家、学者、教授为导师，开办了书法理论及篆刻训练班，集中了本地有一定基础的中青年书法爱好者参加学习，通过严格教学，使他们的书法水平大大提高；有的书协还成立了书法函授院在全国招收学员，编写水平较高的教材，系统地对学员进行教学辅导，为我国培养了大批书法人才。当然，严格说来，我国目前还未形成完整的书法教育系统，书法教育上许多问题还有待通过实践去研究、总结，除发扬我国几千年书法教育方面的成果外，吸收外国（如日本）的书法教育经验也是极为必要的。这样，在不远的将来，我国一定能建立起系统的"书法教育学"。

21．书法与"美育"有什么关系？如何进行书法美育？

答：对于书法来讲，"美育"是书法的落脚点，我们研究书法与人的审美关系，研究书法本身，最终是使书法对人们起到美育作

用，为创造一个美好的世界和高尚的人格，为精神文明建设起到其应有的作用。由于书法本身的艺术特征具有强烈的审美感染力，其艺术形式及健康的文字内容都将在不知不觉中对人们的情思进行陶冶，从而塑造更为美好的心灵，由美而至善。美育的特点，是直接诉诸情感，是诱发而非强制、非说教。从接受者来讲，是一种创造，而非消极的接受，它是在极为浓厚、强烈的兴趣中，在宽松、自由的环境中接受的。书法美育要通过以下三个环节：家庭、学校、社会。家庭中，要从小给孩子一个充满艺术氛围的环境，从家庭成员到家庭陈设，要尽量使幼儿能感到书法线条的美。在学校，则应受到正确的书法指导，目前全国小学大都开设书法课，这是书法美育普及的广泛基础。从中学到大学也应提倡书法美育，并逐步引向深入。要培养书法教师，组织各种各样的书法活动。至于社会的书法美育则更为宽广，可通过书法展览，组织书法学习班、书法交流活动等多种形式进行广泛的社会美育。组织者要为人们提供高水平的作品，书法艺术家有义务为提高民族的审美情操做出自己的贡献。

22．研究书法与历史有什么关系？"书法史学"包括哪些内容？

答：研究任何一门学问，如果不了解其历史的演变情况，那么根本不可能对它做出任何有价值的探讨。一切事物都是在历史的继承中发展的。研究书法历史，将会给我们展现出历史上各个时代书法明晰的面貌和各朝代发展的详细情况，从而能够在历史变迁中找出规律，以指导当代书法的实践，预测未来的方向。否则，面对书法传统，将会找不到头绪，无所适从。研究书法史，也是认识传统、继承传统的重要一环。一部系统的书法史，是我国古老文明的象征和现代艺术发达兴旺的标志。研究历史，首先要尊重历史，不能以论代史，而应在全面掌握书法史的各个方面之后得出规律性的结论。在浩瀚的、系统的、巨大的《中国书法通史》出现之前，可

先分阶段搞些书法断代史，如《魏晋书法史》《唐宋书法史》《明清书法史》《近代书法史》等；还可根据不同书体搞些《篆书发展史》《隶书发展史》《行草发展史》等；另外，像《书法批评史》《风格演变史》《书法思想史》等专题也是书法史的组成部分；有人还主张以书法家或书法作品为主要线索写书法史，这一切都应是书法史的内容。我们现在只有先提出要求，尔后才可实施，组织人员编写。为此，应首先总结出一整套书法史的研究规律和方法，从而建立起完整的"书法史学"。

23．为什么要建立"国际书法交流学"？其内容主要有哪些？

答：中国书法这一古老艺术的奇葩，远在唐代，王羲之等人的书法珍品就以独特的艺术魅力震惊了日本朝野，后传入东南亚诸国，即使在语言文字极不相同的欧美国家，也愈来愈被广泛地了解和接受，它日益成为世界性的艺术。

在日本，书法很兴盛，汉字书法仍居首位，产生了许多大家；其次是假名书；另外还有以少字书为代表的前卫派及脱离了文字的墨象派。近代日本正朝"纯艺术"方向发展。一千余年来，中国书法对日本产生了不可估量的影响，而现代，我们应从日本书法的探索中吸取有益的成分，以开拓我们的思维空间、丰富我们的书法面目。近年来，两国书法代表团不断往来，经常举办联展。新加坡、韩国也甚为重视书法，其中也有部分交流。美国、德国、法国等，收藏中国书法作品甚富，有不少学者做了很深的研究，取得了一些引人注目的成果。书法以它独具的特色，在全世界吸引了愈来愈多的爱好者，它为增进我国同世界各国的友谊、为我国文化赢得世界性声誉做出了积极的贡献。研究各国之间书法交流史及书法与民族的关系，研究各国书法艺术的特征和艺术思想及其相互影响，是"国际书法交流学"的主要内容。

24．什么是"书法心理学"？

答："书法心理学"是一门心理学对书法影响的学科，它的论证原理是心理现象如何受书法艺术活动的制约及心理活动对书法活动的规范与限制。它研究从事书法艺术创作、欣赏的人和人群心理形成过程的机制、心理气氛、情感、舆论以及书法心理现象的产生、变化和发展。其具体内容有：（1）书法创造、欣赏过程及书法作品如何引起人的心理活动，即实践活动及客观物体如何转化为主观意识；（2）上述心理活动发生及运动中的高级神经活动及其机制；（3）书法家及欣赏者个体心理特征的形成和发展。如果能论证出以上基本问题，那么将有助于揭示世界三大难题之一：意识的起源，并可直接指导书法创作与欣赏，调节自己的心理活动。

25．书法与生理有什么关系？

答：书写过程本身是人心理、生理的综合运动过程。如何使书写与生理协调，并调动生理机能，使"力"贯到笔锋上（不是物理学概念的力）。在书写过程中，人的手、指、腕、臂、肩、心律、呼吸肌肉、神经、姿态等等的种种变化，这些都是"书法生理学"研究的内容。中国台湾学者高尚仁为深入研究书写中的生理变化，做了许多科学实验，如在书写人的肩、前前臂及后前臂上分别连接半透明导电胶带，以测量各部肌肉的活动量；又用感温夹附在书写人鼻孔边缘，测量书写不同书体时的呼吸变化，都取得了令人信服的结论。书法与气功也有紧密联系，可以说书法是气功中的一种动功。书写前先运丹田气入静，而后由镇丹田气达到一切妄念灭绝，思想方可进入到高度的入静状态，以一念（书写）代万念，运气于肩、腕、手，达到"离形去知，粉碎形骸"，得天地之真气。王僧虔在《笔意赞》中曾说："书之妙道，神彩为上，形质次之，兼之者方可绍于古人。以斯言之，岂易多得？必使心忘于笔，手忘于书，心手达情，书不妄想，是谓求之不得，考之

即彰。"这是极为深刻的见解。难怪有人统计,书法家长寿者居多,这是有一定科学道理的。

26. "书法民俗学"的内容包括什么?

答:"民俗学"即研究国家或民族的生活习俗的学科。在中国,书法这一看似最单纯的艺术能延续数千年而不衰,与中华民族上至宫廷权贵,下至士人百姓的生活与书法这一艺术形式结下了不解之缘有极为密切的关系。甲骨文大都是巫术的工具,金文则多是奴隶主记其功德的艺术手段,历代科举需要好的书法,宫廷、官府、家庭都以挂书法作品而显其雅致,即使不通文墨的商人也要陈设几件中堂、楹联以避其俗,至于各阶层春节期间的春联更是不可少。各地的建筑,无论殿堂寺院、亭台楼阁,如无楹联,则将大煞风景……为总结书法艺术发展、变化的规律,建立"书法民俗学"是不可或缺的。它应以"民俗学"为基础,紧密结合书法,探讨二者之间的关系,并给以科学的解释。

27. 书法与文字的关系怎样?"书法文字学"的主要任务是什么?

答:汉字是用来记录汉语的文字,是一种书写符号,其功能主要是"扩大语言在时间和空间上的交际功用的文化工具",但它对书法艺术来说,却又是"源泉",无文字则无书法。文字既是文字学家研究的对象,又是书法家研究的对象,但在研究的角度、内容和方法上又有很大的差异。"文字学"主要研究文字的起源、发展、构造、演变规律,研究文字形、音、义的关系以及正字、析字法等;而"书法文字学"则以文字为基础,主要从审美出发,研究文字美的规律及人对文字的审美体验,研究书法与文字的共同点和不同点以及二者之间的关系。这就是"书法文字学"的根

本任务。由于汉字历史悠久，结构比世界上其他文字复杂得多，因此文字学在我国特别发达，历史上有许多这方面著作，而书法与文字相结合的著作却极鲜见，被书法、篆刻界视为经典的许慎的《说文解字》，其实是一部集古文经学训诂之大成的著作。根据当代书法发展的状况，建立一门边缘学科——书法文字学。尽管有很多困难，甚至它还要借助于文艺学、美学、心理学等学科的成果，但它却是十分必要的。

28. "碑帖考据学"对书法有何意义？

答：古代遗留下来的碑刻、法帖浩如烟海，将其归类整理，成为系统，是"书法学"中一大工程。历代学者极重视考据，把它视为做学问的三大内容之一。自宋以来（尤其清代），碑帖考据著作汗牛充栋，不可计数。作者们怀铅提椠、校录异同，付出了艰巨劳动。最著名的有宋赵明诚《金石录》、清王昶《金石萃编》、清程文荣《南村帖考》，近人则有杨震方《碑帖叙录》选材较精，图文并茂。这些著作记载了历史上著名碑帖的年代、书体、撰书者姓名、风格、版本、评价、损泐、递藏源流等，为研究书法的历史变迁提供了丰富的资料。需要一提的是，现代高文教授的《汉碑集释》一书，不仅对历代著名碑刻有考证，还释出损泐文字，给研究者和学书者以极大的便利。但由于历史条件限制，历代著述未能臻善，个别论证还欠严谨，一些历史上有争议的问题也未能得出令人信服的结论。如对王羲之《兰亭序》、颜真卿《自书告身帖》，都有人提出是伪造。持真、伪两派者，谁都难以拿出确凿证据说服对方。加上近代又有大量的碑帖被发现，对它们还要做进一步的深入研究，这都给建立完备的"碑帖考据学"带来很大困难。我们现在需要做的是，在前人基础上以科学的方法建立起更加完备的考据系统，尽可能地展示出书法遗产全貌，为书法研究者提供更加确凿的史料根据，为书法学习者提供更多优秀的书法资料。

29．书法家为什么要懂得些碑帖鉴定学？碑帖鉴定学包括哪些内容？

答：书法家成功的一个重要因素，即要对古代优秀碑帖进行继承，并辨识其高下、真伪，否则，往往将一些不入流的赝品当作优秀作品临写，必然要走弯路，甚至误入歧途，再想挽回，则倍加困难。另外，书法家在对碑帖进行鉴定的同时，也开阔了眼界，提高了欣赏水平。碑帖鉴定，是书家一项基本功，不可等闲视之。

"碑帖鉴定学"，即以科学方法，对古代碑刻、法帖的真伪、摹拓时间、涂改、翻刻等进行分析、辨别的学科。鉴定石刻、墓志、法帖应以实物为主，再看拓本是否与原石一致。方法有：从纸、墨及装裱的考据、字的损泐情况、名人题跋、钤印，尤其是字的精神处着手，既要识真，又要辨伪。历史上"墨老虎"为赚钱，在碑刻上使用了种种伪造手段，传世碑帖中，有的以翻刻充原件，有的干脆凭空伪造，有的则真伪相伴。为了更好地收集、整理、保护、研究历代书法珍品，清除赝作，必须对所有作品进行鉴定。鉴定者本身要具备很高的文学艺术素养和丰富的历史知识等，还要利用世界上鉴定科学的最新成果，将鉴定学建立在牢固的历史和科学基础上。

许多翻刻、伪造品猛一看的确分辨不出真伪，但有经验的鉴定专家，则能从最细小处看出破绽：人造的石花与自然的损泐毕竟不同，山东有一批汉碑刻石即极接近原作。我们指出一些作品，以请书界注意：翻刻本有秦《泰山二十九字》、汉《祀三公山碑》《裴岑纪功碑》《刘熊碑》《华山庙碑》、魏《三体石经残石》、吴《天发神谶碑》、梁《瘗鹤铭》、北魏《郑羲下碑》《张玄墓志》等。凭空伪造者有百种之多，主要有夏《大禹岣嵝碑》、商《比干墓刻石》、汉《朱博残石》《汉高祖大风歌碑》、魏《王五娘等题名》、晋《王濬墓志铭》、北魏《周君砖志》《高植墓志》、唐《凉州刺史郭云墓志》《柳氏墓志》等。另外，盛传王献之的《保母（砖）志》历史上确曾宣传一时，直至清末，才有人发现其是伪造，当代鉴定家又从书法、书志情况提出令人信服的论据。

目前已有关于书法鉴定的著作，但要建成一门完整、系统的学科，还需做进一步的努力。

30．建立"书法工具学"的意义及其内容是什么？

答：从历史上看，书写工具的改革，对书体的演变起着极为重要的作用。我们只要把骨片、青铜器、刻石、竹简、纸张和毛笔中的狼毫、羊毫、鸡毫、兼毫、特长锋羊毫这一系列变化、改革与甲骨文、金文、隶书、楷书、行草等书体的演变联系起来，就会很清楚地看到，书法与工具的关系是何等密切。文房四宝是书法家书写的物质基础，它们与笔架、笔筒、笔洗、石章、印泥等工具一样不仅有实用价值，并且以其富有民族特色的造型使书法家置身于民族艺术的实践之中。所以历代产生了以收藏古墨、古笔、名砚、名章等文房工具而著名的收藏家。我国文房工具的研究、制造者，以他们的辛勤劳动与创造，为中国艺术的振兴、发展做出了巨大的贡献。研究各种书法艺术工具的品种、原料、产地、制作方法、用途、历史发展及其变革，总结其经验、规律，并对今后的发展予以展望，是"书法工具学"研究的主要内容，也应该是与工业结合的科研项目。

31．何谓"书法人才"？

答："书法人才"即在书法艺术事业（包括实践与理论）中进行了创造性劳动、并做出较大贡献的人。人才作为社会中的具体对象，其层次、种类很多，可大体分为三个层次。

第一层次：基本上掌握了一定的书法知识和实践，能从事书法创作，为书法初级人才。

第二层次：较系统地掌握了有关书法知识、技巧，有一定的见解，并能用于创作，取得较大成绩者，为书法中级人才。

第三层次：有深厚的基本功，思路开阔，思维立体，精于书法理论、技巧，创造出具有时代感、并能在历史上站得住脚的新书

风者，也可称为开拓型的人物，为书法的高级人才。

为了更进一步说明此问题，我们根据古往今来的书法实践，又可将书法人才分为四类：

种类	特　　征	代表人物
天才	思维立体，贯古通今，善于创造，有极强的形象记忆能力及感受力。第一、二信号系统比常人占优势，书法史中可称为开派大师，甚至是划时代的人物。	李　斯 钟　繇 王羲之 郑道昭 颜真卿 怀　素 邓石如
奇才	艺术感受力甚强，直接印象鲜明，善于在前人基础上创造出新的书风。基础知识到爆发出巨大创造力之间的距离较短。对中国书法的发展，做出了引人注目的贡献。	王献之 杨凝式 黄庭坚 王　铎 康有为 于右任 王世镗 陆维钊
能才	第一、二信号系统较平衡，知识渊博，对书法有深刻理解，实践中继承多于创造。	虞世南 文徵明 刘　墉 沈尹默
散才	学识较深，思路亦广，学习精神可嘉，亦欲创造，然总无大的突破。	徐　浩 蔡　襄 唐　寅 包世臣 马公愚 王福庵

另外，还有"不才"，其特点是志大才疏，欲有作为，未有结果，或步人后尘，成为"书奴"；或意欲变化，而格调大大低于前人，甚至步入歧途。前者如乾隆皇帝，有人评其一辈子未写过一个好字；后者如王文治，气息卑弱。至于吾丘衍提倡烧笔为篆，更不足取。

我们划分的唯一标准是上述人物留下来的书法作品，以及这些作品在历史上应有的地位，而不是诸如书法家的地位、名气等等。

32. "书法人才学"产生的原因及其内容是什么？

答：历史上书法艺术最辉煌的时代，也是优秀书法家灿若群星、人才辈出的时代，其艺术成就要由一批优秀书法家甚至一两个天才人物来体现的。进入 20 世纪 80 年代，我国兴起了书法热，我们希望一个书法艺术中兴时代尽快到来，要培养出众多的、无愧于时代的书法家。为此，将"书法人才学"作为一门新的学科进行研究，已成为迫不及待的问题。它在时代的需要中应运而生。

"书法人才学"应是一门完整的人才系统论的科学，它包括两大类内容：

（1）书法人才的成长规律。其中又包含两个方面：①书法人才成长的内在因素；②书法人才成长的外在因素。

（2）书法人才的管理科学。包括：①书法人才的培养和训练；②书法人才的使用；③书法人才的组织。对人才的管理范围包括书法家、篆刻家、理论家、教育家及相关组织工作人员本身。

33. 书法人才成长的内部规律主要有哪几类？

答："内部规律"即书法家个人成长应具备的条件，也可叫"内部因素"。它属于微观的书法人才系统研究内容。本来，作为具有个性的书家，每个人成长的道路是不同的，有不可比较性的一面，不能互相取代；但也有可比较性（即共性）的一面。其主要内容有：

（1）先天因素。过去常常把先天因素归入唯心主义，实际上

人本身就是产生书法艺术、进行艺术思维最客观的物质基础。储存和运用知识的能力与大脑及身体的素质、发育有密切的联系。正确地把握自己的气质、禀赋，将会对艺术道路起很大作用。书法家的思维和实践能力是先天和后天的统一、素质和实践的统一。应重视先天因素对书法家成长所起作用的研究。

（2）优化的知识结构。优秀的理论家与"书橱"式的人物并非同义语；优秀的书法家也并非整天不停地练字才能产生的，有成就的书法家的产生靠的是优化的知识结构。否则，面对茫茫书海，面对数不清的风格，将会陷入迷茫的境地。优化知识结构应遵循目的性、整体性、有序性、个性化原则，根据主客观情况，不断进行自我调节，以直接对准"创造"这个最终目标。

（3）深远的"识"见。即①正确地把握历史，当代文艺思潮、书法艺术本质、美学特征及发展方向；②抓得准自己所攻克的具有较重大意义的、关键性的问题（或书体）；③丰富的鉴赏知识和较高的审美能力。一句话："识"即抓住主要问题的能力。

（4）高度发展的"才能"。如果说"识"即找出问题本质的能力，那么"才"就是实现追求目标的方法，它包括操作技能与思维能力。

（5）顽强的意志和坚韧不拔的毅力。

34. "优化的知识结构"都包括什么？

答：凡有志成才者，知识必须形成一个较完整的系统。书法家按其有序程度可分为经验知识、理论知识和方法论知识。书法艺术的实践，应以理论为指导，其理论必须建立在正确方法论基础上。知识按其功能又可分为基础知识、专业知识。这一切构成了知识系统的结构。我们将借助于企业管理知识结构——飞机型（如图）来表示，这里包含着不断前进的思想：此图表明，以书法实践为中心，由宏观理论引导、微观理论推动、两翼协助，直向"创造"这一最

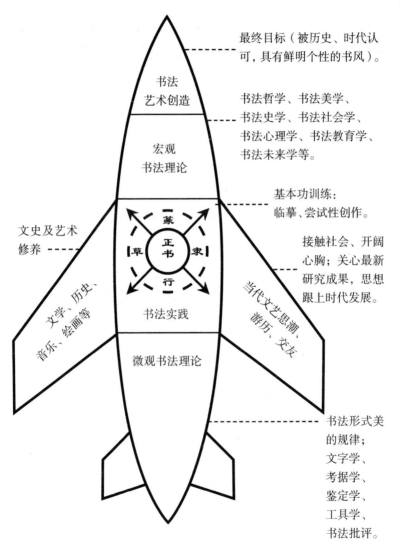

最终目标（被历史、时代认可，具有鲜明个性的书风）。

书法哲学、书法美学、书法史学、书法社会学、书法心理学、书法教育学、书法未来学等。

基本功训练：临摹、尝试性创作。

接触社会、开阔心胸；关心最新研究成果，思想跟上时代发展。

书法形式美的规律；文字学、考据学、鉴定学、工具学、书法批评。

书法艺术创造

宏观书法理论

文史及艺术修养

文学、历史、音乐、绘画等

当代文艺思潮、游历、交友

书法实践

微观书法理论

篆

正书

草

行

隶

书法艺术知识结构示意图

高目标推进。从内容上讲，可分为书法实践、书法理论及与之相关的字外功三个方面。对此，我们不应视为一种样板，因为有多少人就有多少种知识结构。但必须注意，这一切都应同最终目标紧密结合起来，形成一个"学习——创造"的完整的控制论系统。

35. 书法人才成长的外在因素有哪些？

答：外在因素即社会因素，也就是人才成长的客观环境。我们从"人——境"的关系上去考察，则包括以下几个方面：

第一，书法家与时代的关系。卓越书法家的出现，都离不开一定的时代条件。晋代的自然、达观思想造就了王羲之，北魏雄强、纯朴的民风产生了郑道昭。而他们充分利用了这些条件，在不同的经济、文化背景下产生了南北二书圣。他们之所以有这样的机遇，是他们的内在因素与时代需要相一致，从而达到完美结合的结果。当代书法热的出现，也是由一定的社会因素形成的。在着力发展文化事业的环境中，我们的时代也会贡献出与历史上书法大家相比毫不逊色的书法名家的。

第二，书法家与地域的关系。书法家的成长与之所在地区有极为密切的关系。地区，可包含三个含义：①常年生活的地域；②学习、工作单位；③家庭生活环境。明代四大家都在江南，因为当时江南经济发达、文化繁荣，其风格也倾于小桥流水似的隽美。具有古老文化传统的城市则易于产生书家。因为拥有大量优秀的书法家，相应的师承关系也较多。另外，家承在书法中也甚为重要，具有浓厚书法艺术氛围的家庭，更宜于培养书法人才。

第三，书法家与周围人的关系。首先，要处理好长辈与晚辈（包括师徒）的关系，长辈、老师热情支持，晚辈尊重前辈，这样才能将前辈的传统继承下来。其次，要处理好同辈的关系，广交书友、相互学习，心胸要豁达，以诚待人。如现代许多省中青年书家群体的出现，其中诚挚相处、共同探索而不是互相轻视、嫉妒、诽谤是

很重要的原因。最后，要处好家庭，尤其是夫妻关系。夫妻之间的相互理解、支持，是书法人才得以成功的重要因素。

第四，书法家与物质的关系。在生活上，不必过分追求物质的享受，而在书法学习中，则应创造一切条件为成才打好物质基础。许多书家成功的事例告诉我们，他们在有限的收入中，用于购买专业书、专业工具的比例是很大的。条件不好，可因陋就简，并可创造条件，求得各方面的支持。

总之，书法人才都是在很好地处理了以上四个方面关系后才可能产生。

36．怎样做好有关书法人才管理方面的一些问题？

答：书法人才管理的最基本一项原则就是按照书法家（包括篆刻家、书法理论家）的实际水平（而不是地位资历及其他关系），将其安排在与其相应的工作岗位，做到人尽其才，才尽其用。

要注意发现、培养人才。通过展览、刊物、教学、培训、比赛、交流等活动，发现有潜力者，则可重点培养，给他们创造学习、进修、参观、考察、研究等条件。并要不断地进行筛选、淘汰，在艺术事业飞速发展的当代，那些墨守成规者、艺术走歧路者都将会被时代所淘汰。从组织上不断进行革旧鼎新，才能保持书法人才的大量涌现，从而使书法事业不断发展。

37．何谓书法"鬼才"？

答："鬼才"是人才研究的一种特殊对象，在文艺、科学界都曾产生过，并成为卓越的人物。"鬼才"的主要特征：基础知识较窄而能直攀创造高峰，其学专一，深入而精到，能产生强大的"创造性来潮"和"再生力"。作为书法艺术，真正的大师不是面面俱到而无个性的"书橱"，而是在实践和研究中，能独辟蹊径地选择

富有个性、时代特点而具有强烈审美特点的书体和论题的人。"鬼才"在这方面表现得尤为突出。在人才内在因素"学""才""识"中，"学"不足，"识"与"才"便成为关键。其中"识"更为重要，抓住书学中主要问题进攻，其他一切只是这道主线的辅助，从战略到战术，"鬼才"都有一条独特的成才规律。重视对这一特殊才能的研究，将会为我们发现、培养书法人才找到一条简捷而有成效的路子。

38．书法理论人才应具备的条件有哪些？

答：我们首先必须理解书法研究与书法艺术是截然不同的两回事：书法是创造，是一门艺术；而书法研究，应该是一门知识或学问，当然，也可以说是一种再创造，但毕竟与书法实践的创造有着明显的不同。如果说书法家是以除了要有字外功，还要对书法线条美有强烈的感受能力及对文字线条要有高度的再创造技能为其主要特征的话，那么书法理论家要具备系统的哲学、美学、历史、文学、心理学、逻辑学、书法学等知识，要有系统的文艺规律方面的知识，尽可能多地汲取各种文艺形式的营养，并在思想上与时代保持同步，能代表时代、代表群众发言。在知识结构完善的同时，还必须发挥其高度的智能结构，即运用知识的能力，而辩证的思辨与独具的鉴赏力又是必不可少的，善于抽象思维，又有强烈的形象思维能力。书法理论人才不一定是优秀的书法家，但他必须有书法实践。脱离了实践的理论，永远不能使人信服。

优秀的书法理论家要将深邃的历史眼光与强烈的个性结合起来，将严谨的分析、研究、论证、判断与雄辩的逻辑思维能力和丰富的想象力、热情的创造力结合起来，将广博的知识与抓住主要问题的能力结合起来。这样，才可能在中国书法理论的历史上树起一座丰碑，至少，可以增砖添瓦，以尽早建立起书法理论的"大厦"。

39．书法创作中是否有"灵感"？什么是"灵感"？

答："灵感"存在于一切艺术创造中，书法亦然。许多书家苦苦追求多年，未有长进，但一个偶然机会，他"悟"出了突破的那一点，书艺大进，仿佛进入一个新的艺术境界之中，豁然开朗。"灵感"，既有主观条件，又需客观条件，是主客观相互作用的结果，是艺术创造中的普遍性现象。也可以说是一种"良机"。它本身并不构成科学的、系统的方法，然而对于它的追求、如何捕捉它，则大有方法可言，它是一种综合运用实践、逻辑思维或非逻辑思维、感性刺激等方法的方法。从主体讲，机遇只偏爱有准备的头脑，要不断追求，不能满足，善于总结自己与别人书法追求的经验，并把自己置身于整个社会的环境之中，充分利用各种条件，如教育、职业、师友、家庭等关系，资料、交流、展览等客观条件，一切都使之围绕着"创造"这一主攻方向。现代某一书家，在行书上追求多年，能临像各种碑帖，然而就是没自己的面貌。一次偶然的机会，从友人处看到一种刻石，其独特的神采和结体，突然闪现在眼前，把他引入一个新的艺术境界中。此后书风大变，很快便为书坛所注目。许多人看到过这块碑，为什么没有感触呢？因为他们没有追求。"众里寻他千百度。蓦然回首，那人却在，灯火阑珊处。"要"蓦然"寻到"那人"，必须"寻他千百度"。一度两度是不行的，学书过程中没有追求、蜻蜓点水式的学习是不行的。至于在社会上的机遇，那就要在社会提供许多条件的情况下才可能出现。

40．为什么要重视书法信息的研究？收集信息的方法有哪些？

答：信息对书法家之重要，如同人体要经常吸收各种不同的营养，否则便不可能继续生存。书法信息学是由书法家、编辑、书法研究管理机构共同完成的一项新的学科。它的内容很广泛，其中包括书法家与信息的关系、群体信息与个体信息的关系，各种信息

如何通过主体软件的感受、构思、创作,并通过反馈变为新的信息(作品)等。而其最基本点是如何把书法这一艺术形式迅速、广泛地向广大人民推广开去。这首先要有效率高的书法情报系统,迅速掌握全国及国际书法动态,如世界各国及国内各地有关的书法活动、展览、出版、组织及书法家、书法群体的代表人物等情况。对于个人来讲,其才能之一便是收集书法信息的能力。只有在占有大量资料基础上,通过对反馈信息的敏捷思维和研究,运用多种学科、多种书风进行综合,才能进入到创造阶段。书法信息主要是通过展览、报刊、书籍、交流活动以及与同好的交往而获得。有成就的书家,无一不在收集资料上下功夫,投入大量的财力、精力和时间。而在收集信息过程中,有所取舍本身,也是一个创造的过程。

41. "书法未来学"的内容有哪些?

答:"书法未来学"是借助"未来学"的原理,根据书法的规律对书法未来进行预测的科学。它具有综合性、系统性、未来性。所谓"综合性",即要运用涉及书法艺术的各门学科知识,对书法进行全面的、立体性的探讨。如社会、政治、经济、政策的发展变化对书法发展将会产生何种影响,未来的社会、政治、经济将如何发展;未来的文化思潮如何,未来的哲学、美学将会出现什么样的局面,未来人的心灵将如何与社会同步发展等。它将社会科学与自然科学、自然和社会、宏观预测和微观预测、定性法与定量法、主观和客观等因素有机地融合在一起,以形成一个综合性的研究体系。它的系统性表现在研究中将书法艺术本身作为一个完整的系统进行预测、考察,而不是孤立地研究它的某一个问题,例如用笔、章法等,我们过去的文章大都属于此列。其未来性表现在预测未来书法面目中达成认识、改变书法现状。各种研究方法都可应用,有单项的、综合的、全方位的、从本体上升到形而上的等。研究过程本身,既对未来出现的多元化、多层次的特征予以阐述,又可对其进行正确的引导,以使其达到书法艺术的社会功能最佳状态。

我们可以对未来的书法艺术进行大致描绘：未来的书法艺术将出现多元化、多层化的趋势，一方面它将以其高度的抽象性成为一种具有较高层次的阳春白雪式的艺术，同时它又被广泛普及，与实用密切结合，直到每个家庭、每个人，都将会与书法发生联系。它的面目将是多样的，现代派书法会有所发展，传统书法也照样会有市场，当然更多的是在传统基础上进行创造的书法面目。同时，会产生与历史上相媲美的书家，但不可能出现王羲之式的"书圣"，因为任何一种花都不可能成为花中之王。应当认识到，从某种意义上说，不了解你所追求的艺术的未来，便很难科学地预测整个社会及人类的未来。因此，"书法未来学"将是一门很有潜力的、重要的学科。

42．书法欣赏的重要意义有哪些？

答：书法欣赏在整个书法活动中占有重要地位，它是我们从现实世界迈向艺术世界的一座桥梁，书法作品离开了欣赏，它只不过是一种没有灵魂的躯壳，书法艺术的灵魂与生命全靠与欣赏者的共感来维系。书法欣赏的意义大致有以下几点：

（1）书法欣赏是整个书法艺术创造系统中的重要环节。书家创造作品，不仅仅是个人的艺术活动，更重要的是向社会提供人民所需要的精神食粮，这也是检验作品效果的重要途径。书法家、书法作品、欣赏者三方面组成了一个书法艺术创造的完整信息系统，这就是：①信息源；②信息通道或储存器；③信息接收者。

如图所示：

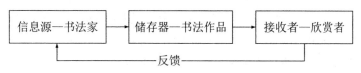

由上图可看出，书法创造全过程应包括书法欣赏在内，书法

家赋予作品以潜在的生命，而只有通过欣赏者的欣赏过程，作品所蕴含的一切才可能获得现实性。欣赏者也自觉不自觉地参加了创作。

（2）审美是书法欣赏中最重要的功能。这种美不专属某个阶级、阶层甚至某个国家，它是人类所共有的。书法从奴隶社会、封建社会直到社会主义社会，都充满了生机，并在不同民族、不同社会制度的国家产生了巨大影响。书法所展示的巨大艺术魅力不是由于你写的什么，而是如何写，如何更充分地展开其艺术手段，以使欣赏者倾倒。欣赏者在观赏中得到了美的感受，从而提高了审美能力，这是人类追求的更高一级的精神生活层次。

（3）欣赏者除获得审美效果外，还将从审美活动中得到比审美更广泛的精神活动。书法作品是书法家精神、气质、学识、修养的再现，它所积淀的历史观念、心灵活动，会使高明的欣赏者进入到往昔的环境、灵魂的交流、浓郁真挚的情怀氛围之中，去感受、联想并享受作品赋予他的一切。这种心灵的互相碰撞，产生出新的思维火花，于是，在不知不觉中欣赏者的精神境界提高了。当然，其中会包括政治的、道德的、艺术的、宗教的以至人的气质等方面的内容。如欣赏者从书法作品中可以了解民族文化传统的悠久历史及其在世界中的地位，无形中可以加深对祖国的爱；经常欣赏浩然之气的书作，也将提高自己的情操，不至于被生活中庸俗的事务所侵扰；从书法作品中体现诸多对立统一规律，可把欣赏者的思想引向大千世界；鲜明的、充满节奏感的线条，与欣赏者的整个生理、心理形成同构，从而使身心感到莫大的愉悦，这一切，都是在书法的欣赏中潜在进行的。不同国家书法交流，通过互相欣赏，将会相互增加了解，增强两国之间的友谊。

（4）书法欣赏对书法学习者，是个极为重要的、不可或缺的、始终要坚持的环节。学习书法首要任务是要学会书法欣赏，这是开阔眼界、学习借鉴前人及同代人书法艺术的重要手段。具体来讲，叫"读帖"，它包括字帖与一切优秀书法作品。黄庭坚曾说："学书时时临摹，可得形似。大要多取古书细看，令入神，乃到妙处。

惟用心不杂，乃是入神要路。"从中可以看出，欣赏对于学书者来说，有时比临摹更重要，这是任何书法家成功的必由之路。

43．书法欣赏有什么特点？

答：书法欣赏主要是一种审美活动。欣赏者的审美活动受作品中抽象线条组成的艺术形象的制约，其表现为：线条形象唤起欣赏者的整个审美感觉经验、情绪记忆和形象记忆，并限制了欣赏者的感觉、想象、理解等一切心理活动的方向、节奏和范围。但作为欣赏者，也绝非被动地接受，而是有着积极的心理活动，这是被动、制约中的主动。所以书法欣赏是再评价与再创造的过程。"再创造"是一种在感受基础上的想象活动和体验活动，有丰富书法艺术修养的人，能很准确地把握住对象的艺术特征及其应有的历史地位。由于欣赏者不同，那线条中跳动着的"势"，又会引起不同的情感体验，产生新的意象。这是一种由于人的探究、求新的心理特征所创造出的新的境界，而绝不是由看到了一"点"便联想起蝌蚪式的"创造"。当然，"再创造"中会出现这样的情况：看到笔画挺拔、气势豪放的书作，可以联想到高山、青松这些具有挺拔、豪放的物体；看到连绵飞动的字使人联想到山泉流水，引起波动的感觉；庄严的字联想到佛教，妍媚的字联想到美女，跌宕的字联想到杂技椅子顶，拙朴的字联想到汉代石刻，这只是一种"意象"，是从总体风格上进行的再创造，是由主体的"意"和客观的"象"所碰撞造成的心境。那些联想的具体事物不会一直停留在脑子里，而"心境"却作为一种感知、体验的结果，被较牢固地积淀在主体意识之中。多层次的、多类型的欣赏、联想，会逐步提高自己的艺术修养。

"再评价"具有同样重要的意义，它将感知、体验上升到对作品进行深刻的思考中去，才能给作品的优劣予以评论，有时可以发现原作者所体会不到的意义。尤其对古代书法作品的分析、评价，许多不被人注意，或者已被淹没的作品，经后人站在历史的高

度予以再评价后，方显示出其伟大之处。如"龙门二十品"的制作者们，当时只是作为佛教的虔诚弟子用书法表达了自己的感情，但过了一千多年后，竟然被高扬北碑者所发现，并赋予它们以深远的意义：作为隶与唐楷之间的一种书体，已成为中国书法史上辉煌的书法珍品了，这是当时作者们做梦也未能想到的。欣赏者的再评价，是其审美能力、认识能力的表现，也是欣赏者能从中吸收其精华从而促使自己更快提高艺术水准的条件之一。只有欣赏者的水准与作品相近时，作品才能作用于欣赏者，它的一切优点方可为欣赏者所吸收，二者于是产生共鸣，欣赏者也参加了艺术创造，甚至感到那就是自己所创造的作品。

44．历史上往往对同一作品的评价截然不同，造成这种状况的原因是什么？

答：首先应说明，对作品有不同的评价并非坏事，只有有了争论，艺术才能发展，所谓"统一"，也即宣布艺术的停滞不前。造成书法艺术评价不能统一的因素约有以下几种：

（1）艺术是表现个性的意识形态，一千个人写同一文字内容也许会出现一千种面目。

（2）欣赏者的年龄、性格、修养、情绪、地区、地位、环境、嗜好等不同会形成不同的审美观。一千个人看同一张作品也许会有一千种感受。即使同一个人，在不同的时候、不同的心境下对同一作品也会有不同的看法。

（3）对书法艺术本质、特征的理解不同。

（4）书法作者的地位不同，由于人们习惯于对已形成的权威的崇拜和对"潜人才"的忽视，也会引起人们对其作品的不同评价。

尽管在评价中情况显得是如此复杂，但作为欣赏者个人，还是应当抛开所有成见，客观地去对待每一幅作品，心地坦诚，实事求是，这样本人才能真正地提高艺术欣赏水平。尤其是致力于书法

事业者，如果没有一颗坦诚的心去正确对待所有书法作品，那么他将永远囿于一片狭小的天地。从事艺术批评或创作者，必须具备艺术家的良知。

45．什么是书法作品的"神采"？

答：书法作品神采通过对作品整体的关照而显现，它是作品生命所显示出的神气、精神，要通过作品与主体的结合显现出来。所以张怀瓘说："深识书者，惟观神采，不见字形。"对于没有艺术修养的人，再好的书法作品也不可能显示出神采。古代书论中常把书法本身看作有生命的形体，苏轼说："书必有神、气、骨、肉、血，五者阙一，不为成书也。"仅有骨肉，也可能是一具僵尸，要具有生命，非有"神"不可。但"神"要通过"血、骨、筋、肉"表现。"血"主要指用墨，枯湿浓淡应处理得当；"骨"乃是用笔提按转折达到的一定力度；"筋"为笔锋时断时连的内在联系；"肉"即笔画中圆润丰满程度。总之，应处处在流动，处处在积聚着力量，而这一切，又必须统一于一个完整的基调之内，形成和谐的节奏，就像音乐中的旋律，不能允许任何音符突然跳出来，破坏完整性。整个旋律优美，任何一个音节才会放射出光彩，才有存在的意义。古人对于"神采"的内涵，经常用些比喻形容，如"荆轲负剑""壮士弯弓""云鹤游天""群鸿戏海"等，这些比喻尽管使人有莫名其妙之感，但其传达出的意象符号，却大致与书法的神采相似。具体说，"采"即书法作品的各种形式因素达到了完美的结合后所显示出的整体精神面貌。

46．什么是书法的"气韵"？

答："气韵"，或者说"气韵生动"，历来为我国艺术理论的一个重要课题，也是揭示艺术本质的一个完整概念，它包含有畅达的气息、浓郁的诗情与和谐的律动等含义。它是一切艺术所应遵

循的不二法门，它弥漫在中国思想史和文艺理论中，并深深凝铸为中华民族的心理结构。

气韵也是书法艺术的生命线和主要特征，是书法家与欣赏者必须理解的一个更深的层次，它是书法家、作品、欣赏者相结合的产物。有人将气与韵分开解释，认为表现在书法中的"气"代表气力，是刚性美；"韵"代表韵味，是柔性美，这不符合中国美学思想与艺术实践。"气韵"是指艺术的普遍规律，"刚柔"则是指艺术风格，不能将艺术的原理与艺术的审美特征混为一谈。为便于说明此问题，我们将"气"与"韵"分开来谈。"气"是我们先人认识世界的一种最高观念，"天地合气，万物自生"，莽苍宇宙，从宏观到微观，从具象到抽象，从客观到主观，从生理到心理，天体、万物、心灵、艺术，都以"气"为其本源。它贯穿在书法家的心中，从而在创作作品中方能具有与宇宙相通的浑融之气。古人常有"一笔书"之说，并非指写一篇作品要一笔下来，而是指笔与笔之间虽不相连而意连在一起，这样才会有充满运动的、像八卦一样回旋的气。"韵"指的是旋律、韵律，是主体通过书法的创作、欣赏对线条的一种有节奏的抒发、感受。无论风格是刚是柔，都应该表现出这种鲜明的节奏与韵律。

47．怎样理解书法中的"意境"？

答："境界"说是近代著名学者王国维在评论文学，尤其是诗词中提出的一个新的美学标准。他说："境非独谓景物也，喜怒哀乐，亦人心中之一境界。故能写真景物、真感情者，谓之有境界。"他所提到的"物境"与"心境"，借用到书法上，可化作"意境"。"意"者，主体人之心境也；"境"，乃书法所显示出的情绪、格调，如雄强、豪壮、奔放、峭拔、凝迟、端庄、沉着、淳厚、稚拙、奇古、险峻、跌宕、妍美、遒媚、绮丽、疏澹、高远、神健、潇洒、舒和、宽博、肃穆、深邃、纤劲、婉妙等。这些属于书法这一客观

存在的"境"，已不同于王国维那种客观中的景物之境，它们本身就是主客观结合的产物。这是由于书法艺术独特的美学特征所决定的。不能把书法中的"境"误认为客观实景，书法没有再现客观世界的任务，也没有这种本领。书法是一种高度弘扬主体精神的艺术，人们欣赏它，是由于欣赏者的心境感应到书法艺术所体现出来的种种情境，这种情境会将人们带入一个更高的现实中去，即精神的境界、艺术的境界、美的境界。人们的心灵由此得到升华，人格得到高扬，审美经验进一步深化。

书法艺术中的"有我""无我"之境，是指艺术创作与欣赏中的审美心理迹化与感知。"有我"的书法作品，主观色彩非常浓厚，即是临摹古代作品，也表现出了鲜明的个性特征。何绍基临汉碑十种，除保持原碑中的意味外，全是个人艺术审美心理的发挥。"无我"，虽无明显主观色彩，但可能更为含蓄，其感染力并不亚于"有我"之作。"意境"可望不可求，它是书法家整个气质、素养的自然流露，是书法艺术重要的审美范畴之一。

48．什么是书法风格？

答："风格"一词原指人的风度、品格，后延伸用于评论文艺作品，它指艺术家在创作中表现出的艺术特色和创作个性。书法家由于个人的遗传因素、生活经历、艺术素养、个性特征的不同，在选择书体、表现手法、驾驭书法艺术语言诸方面也有自己的特色，这样就形成了不同的风格。黑格尔说："风格一般指的是个别艺术家在表现方法和笔调曲折等方面完全出现他个性的一些特点。"

书法风格，第一，表现在作品独特的整体风貌以及其所造成的独特境界，这与书法家的气质关系最为密切：一个性格豪爽的人的书风通常不会是纤秀柔媚的，同样性情温和者也很难涉猎豪强的书风。从风格上最能显示出一个人的气质、精神风貌。人的气质，有的高雅，有的粗俗；有的放逸，有的轻浮；有的豪放，有的卑弱，

其作品也随之出现或清劲、流宕、雄强，或粗劣、纤细、靡弱的不同风格。由此可见，加强涵养、增强学识、净化气质对书法家来说是极为必要的。同样，欣赏者的格调高雅，他所喜爱的书风也必纯正，思想属市井俗民的人，大概只会与那种类似风格的作品产生共鸣。

第二，表现在不同的结体上，颜真卿的开阔，柳公权的紧收，张旭的狂放，黄庭坚的奇崛，都清楚地表明了作者的个性。

第三，表现在不同的用笔上，王羲之内抠，王献之外拓，颜筋柳骨，蔡勒米刷，都各自有其鲜明特点。

第四，表现在不同章法上，董其昌的舒阔，徐渭的茂密，张瑞图的行距大于字距，陆维钊的字距大于行距等独特章法，都给人以鲜明印象。

以上所有这些风格的因素，实际都是书法家内心构架的物质显现。由于每个人的内心构架比较复杂，并且总是在游弋、变换，所以一幅作品并不仅仅表现出一种风格；一个作者不同时期的风格也会有较大的变化，前后判若两人，这是作者受多方面条件影响所产生的飞跃。

另外，不同民族、不同地域对于风格的形成也是极为重要的影响因素。在明代之前，北方偏于雄强，南方则显得秀媚。清末及近代由于交通便利，南方追求豪放一派者甚多，伊秉绶、康有为、吴昌硕、沙孟海等，都是崇尚雄强风格的大家。

49．何为书法"意象"？

答："意象"是中国古典美学中的术语。它表现在艺术家的头脑中、艺术作品中以及欣赏者的头脑中。书法艺术家以自己主体的审美态度去感受作为书法的造型文字，这种文字便在书家的头脑中形成了"意象"，它是主客体结合的产物。这种"意象"已不同于书家所看到的文字了。书家又"摄录"了其他书体及生活中的形象，经过书家的分析、综合，于是把这新的形象，物化为书法作品，

这作品便是书家的审美意象。书法欣赏者不可能将作品所蕴含的一切都感受到，他只是以自己的主观情感去把握作品，定向选择使欣赏者又产生了不同于创作者和作品的新的"意象"。"意象"的变化与组合，是一切艺术创造的重要一环。

清刘熙载在《艺概》一书的"书概"开头便说："圣人作《易》，立象以尽意。意，先天，书之本也；象，后天，书之用也。"所谓"立象以尽意"，即以客观之象表达主体之意。他在结尾时又说："学书者有二观：曰观物，曰观我。观物以类情，观我以通德。如是则书之前后莫非书也，而书之时可知矣。"这个"物"，包含着书法作品及万事万物；"我"则是主体精神。总之，在古人那里，将"意象"渗化在书法的创作、欣赏全过程中，从而在书法实践中对"意象"的概念赋予更深的含义。

50. 什么是书法"风貌"？

答："风貌"，一般指风采容貌，用在书法家及作品身上，则指其面貌格调，即艺术上的主要特征。古人在论书时，常常用些言简意赅的词，把书家的艺术风貌勾画出来，从中使我们可以基本了解书家本人及作品的气质、个性。如南朝袁昂《古今书评》，对二十五位书家进行了形象性的描述："王右军书如谢家子弟，纵复不端正者，爽爽有一种风气。王子敬书如河、洛间少年，虽皆充悦，而举体沓拖，殊不可耐。""庾肩吾书如新亭伧父，一往见似扬州人，共语便音态出。陶隐居书如吴兴小儿，形容虽未成长，而骨体甚骏快。""崔子玉书如危峰阻日，孤松一枝，有绝望之意。师宜官书如鹏羽未息，翩翩自逝。韦诞书如龙威虎振，剑拔弩张。蔡邕书骨气洞达，爽爽有神。""钟繇书意气密丽，若飞鸿戏海，舞鹤游天。""薄绍之书字势蹉跎，如舞女低腰，仙人啸树，乃至挥毫振纸，有疾闪飞动之势。"后又有萧衍《古今书人优劣评》等。康有为则对碑刻的风貌进行了述评："《爨龙颜》若轩辕古圣，端冕

垂裳。《石门铭》若瑶岛散仙，骖鸾跨鹤。《晖福寺》宽博若贤达之德。《爨宝子碑》端朴若古佛之容。"他一连评了四十七种名碑。虽不尽态，却大致描绘出了不同的风貌。这里将当代徐良夫先生对历史上一百位左右书家风貌的描述照录如下，想必对书法理论界及广大书法爱好者有所启示：李斯，朴茂雄深；史游，简古沉远；杜度，古逸高深；曹喜，敦古浑朴；邯郸淳，端劲秀丽；梁鹄，方朴峻劲；张芝，劲骨天纵；蔡邕，秀蔚雄迈；刘德昇，妍美婉约（以上秦汉）；钟繇，深邃古雅；皇象，劲厉雄伟；卫瓘，天姿特秀；卫夫人，肃穆婉然；王导，遒媚俊逸；王羲之，雄逸妍美；王献之，俊逸豪迈；王珣，潇洒古澹；王僧虔，纤劲清媚；郑道昭，雄浑醇厚；陶弘景，劲健宽博；萧子云，劲俊妍妙；智永，蕴藉浑穆（以上魏晋南北朝）；欧阳询，劲险刻厉；虞世南，简静疏澹；陆柬之，飘逸妍丽；褚遂良，健秀媚趣；唐太宗，遒劲妍逸；欧阳通，遒密峻整；张旭，纵逸豪荡；钟绍京，精妙秀逸；孙过庭，峻拔刚断；薛稷，清深绮丽；李邕，豪纵雄壮；李白，雄伟豪逸；徐浩，沉着劲重；怀素，飘逸狂放；沈传师，骨轻神健；柳公权，清劲峻峭；杜牧，隽爽明丽；杨凝式，纵逸雄强（以上隋唐五代）；徐铉，精熟奇绝；李建中，深厚温润；欧阳修，刚劲新丽；蔡襄，淳淡婉美；苏轼，丰腴豪放；黄庭坚，奇崛逸宕；米芾，猛厉潇洒；薛绍彭，沉重流畅；宋徽宗，瘦劲柔美；岳飞，激昂劲健；吴琚，峻峭遒劲；陆游，雄放流畅；姜夔，遒劲韵致；张即之，雄迈隽遒；文天祥，古劲挺竦；赵孟頫，甜魅遒丽；鲜于枢，遒健雄浑；康里巎巎，俊快秀丽（以上宋元）；杨维桢，清劲奇崛；倪瓒，古隽清逸；宋克，遒劲清雅；解缙，文雅劲奇；陈献章，雄劲古拙；李东阳，矫健雄厚；祝允明，天真纵逸；文徵明，秀劲温纯；唐寅，舒和秀腴；陈淳，豪爽纵放；王宠，婉丽遒逸；徐渭，淋漓苍劲；邢侗，雄迈遒美；董其昌，疏宕丰逸；张瑞图，宏大奇逸；黄道周，峭厉峻劲；王铎，苍郁雄畅；倪元璐，坚厚险峻；傅山，宕逸浑脱；郑簠，醇古飘逸；朱耷，朴拙跌宕；高凤翰，苍劲雄浑；金农，古拙淳朴；

郑燮，奕朗奇古；钱沣，浑厚雄伟；邓石如，古茂豪迈；伊秉绶，沉着古媚；陈鸿寿，简朴超逸；包世臣，婉态妍华；何绍基，圆劲古拙；吴熙载，圆匀宽博；杨沂孙，浑厚醇清；张裕钊，清拔浑穆；赵之谦，酣畅浓丽；翁同龢，朴茂淳厚；吴大澂，浑厚丰润；吴昌硕，凝重雄健；康有为，朴实浑穆（以上明清）。

51．何为书法"意蕴"？

答："意蕴"是通过书法家的创造后，由欣赏者体验出来的一种深层境界，它是主客体共同创造的结果，是整个作品欣赏的内核。

首先作品中必须具备"意蕴"的种种特征，即要有一种内在的情感、生气、灵魂、风骨和精神，这是数千年历史积淀在书法家心灵中的高能反映，它体现在线条中的微妙之处，可以超越国界、民族、阶级及一切人为的障碍，成为历代欣赏者心中的象征形式，它或优美，或壮美，都显得极为深沉，给人以无限的遐思。历史对书法的严格选择，此为其重要因素。书法欣赏者则应大致具备与书法家共同的修养，才能调动全部感情去体味作品的这一切，发现并补充其更内在的精神，从作品中发现"自我"，感到是心灵的象征。他的痛苦、欢乐与一生的追求、希望融合在一起，通过对作品的关照，感到自己的欲望、潜力已经发泄，这时，情感和整个的人都在对作品的把握中得到升华。一幅作品包括历史、心灵内容越巨大，欣赏者就越能够从中感受到意蕴的充实，二者交融在一起，则使欣赏者陶醉其中，心灵为之倾动，生命感到充实。这就是书法欣赏的极致。

52．什么是"书品"？

答：古代对书法家和作品划分高低的等次、级别。这些划分都代表了当时的审美观。一个时代有一个时代的分法，所以，我们在读古代书论时，不要拿古代的品类标准硬往现代的书家及作品上

去套。但历史上的所有划分标准却可给我们以启示，尽管所有的划分都未必准确。南朝梁庾肩吾《书品》中所划标准，因大多数作品未留传下来，我们不好论其是非，但将钟繇、王羲之划为"上之上"，看来是极有眼光的。唐李嗣真在梁之九品以上又加"超然神品"；张怀瓘未分那么细，只划出"神、妙、能"三种；宋朱长文《续书断》仍沿张说，只是从唐代书家开始，唐以前的作品大概到了宋代已留存不多了；这以后有清包世臣的《艺舟双楫》、康有为的《广艺舟双楫》，都从品上进行了划分。包世臣只划分清代书家，分"神、妙、能、逸、佳"五种九等，因邓石如是其老师，故"神品一人"及"妙品上一人"的桂冠都送给了邓，而将王铎草书放在"能品下"、伊秉绶行书放在"逸品下"而不提及其隶书，颇使人感到欠公允；康有为则分为"神、妙、高、精、逸、能"六种十一等，评及的全是历代碑刻。康氏有其独特审美观，也许由于时代较近，他的看法与我们差不多，如将《爨龙颜碑》《灵庙碑阴》《石门铭》评为"神品"则使人心悦诚服。我们这个时代的书家如何评？现在还未有人提出标准，但肯定历史上的标准我们只能借鉴而不能搬用，我们应找到自己品评的标准，主要是从不同书体的审美角度进行评价，不过在百花争艳的今天，以如此简单化的几种划分标准去评论书家，似乎已经力不胜任了。

53. 何为"字格"？

答：在评论书法时，为了更细微地论述异同之处，历代论者总结了许多富有特色的词汇，其中，唐代窦蒙归纳了窦臮的《述书赋》中的词语，撰写了《语例字格》一篇，共九十种，它们是：忘情、天然、质朴、斫磨、体裁、意态、不伦、枯槁、专成、有意、正、行、草、章、神、圣、文、武、能、妙、精、古、逸、高、伟、老、喇、嫩、薄、强、稳、快、沉、紧、慢、浮、密、浅、丰、茂、丽、宏、实、轻、瘠、疏、拙、重、纤、贞、艳、峻、润、险、怯、

畏、妍、媚、讹、细、熟、雄、雌、飞、爽、动、成、礼、法、典、则、偏、乾、滑、驶、放、拔、闲、郁、秀、束、秾、峭、散、质、鲁、肥、瘦、壮、宽。并且对以上词和字用于书法评论时的意思都做了解释，如，"天然——鸳鸿出水，更好仪容"；"不伦——前浓后薄，半败半成"；"神——非意所到，可以识知"；"能——千种风流曰能"；"妙——百般滋味曰妙"；"茂——字外精多曰茂"；"纤——文过于质曰纤"；"险——不期而然曰险"；"媚——意居形外曰媚"；等等，都很准确、精辟。

54．什么是书法欣赏中的"远观"？

答："远观"与下边将要论及的"圆识""活参"是书法欣赏的三个阶段，也可叫作三要素，它们之间关系有时交错在一起，有时则可直接进入第三阶段，不过一般还是按此顺序进行书法欣赏的。

欣赏既容易，又是个难度很大的问题，它不像一门手艺，几个月内可以掌握。过去讲欣赏，一般只是讲用笔、结体、章法之类，未触及书法的内蕴，结果破坏了它的整体性。一幅作品，首先要从整体上去把握，整体感差的作品，即使局部再美，也难以成为好作品。如何把握？这就要与作品保持一定的距离，作品的整体布局、意味，会在一定空间中闪现出来，这是我们看展览时感触最深的。比如站在展厅中间，四面扫去，首先进入眼帘的是那些整体感强的作品，好像有一种磁力，把观众都吸引了过去。有些作品有一定功力，而整体感很差，像一个合唱队，都扯着喉咙唱高八度，似乎给人感到强而有力，但整体旋律却破坏完了。作品的完整性表现在其局部和所具有的一切素质构成了一种和谐完美的关系，使欣赏者能够进行整体的把握。包括作品的文字内容与外在形式、艺术内容与形式以及其内涵的有机融合，从而显示出一个活的、整体的艺术生命在跳荡，这也是艺术的统一性。如欣赏汉代《开通褒斜道刻石》，

第一感觉是浑朴苍郁、天然古秀，面对此石，我们决不会平静，它给我们展示出了一个新奇的世界，它的章法不像一般碑刻那样规则，而是根据山势进行布局，它是自由的，用笔、结体都不受过于严格的规律限制，像个古代壮士，音色浑厚、形体宽博而质朴，这是力与美的赞歌。当我们不再一个个地分析文字时，它仿佛把我们带到一个古老的、强盛的汉代气象之中，广漠无际，弥漫着一种捉摸不定的、沉重的历史情感，这种氛围，已作为深层的意蕴，使人沉醉其中。这是仅仅于笔画的欣赏者们永远感受不到的境界。远观，即把书作中的诸多要素在主观上有意地统一起来，从而在整体上获得美的感受的阶段。

55．什么是书法的"共同美"？它产生的原因有哪些？

答：在所有艺术种类中，美以各种不同的形式反映在人们的头脑中。有各个民族、各阶级的美，也有超越民族、超越阶级的共同美。由于反映对象和表现手段的不同，有的有强烈的民族性和阶级性，有的则以反映共同美为主，还有一些则只反映共同美。书法艺术属于后者。一幅优秀书法作品不仅在其产生的时代引起强烈的美感效应，并且在不同时代、不同阶级、不同民族、不同的人都能被其征服，它超越了阶级和时空条件，具有普遍的永恒性。这是书法艺术魅力的群体发生问题，也就是共同美的问题。

如何揭示共同美的内在机制？应当研究它的超越性及带有普遍性的、具有不朽艺术魅力的种种因素。由于个人与社会、时代与历史、阶级与全人类、差异性与普遍性等矛盾复杂地交织在一起，探讨这些内在联系是颇为困难的。

一般有如下几种解释：

（1）从书法作品本身找原因。认为书法艺术形式变化缓慢，有明显的继承性，所以它的美通常能为各个阶级和民族所接受。

（2）从主体找原因。认为人是一切社会关系的总和，除阶级

关系外，还有许多共同利益、生活习惯、艺术爱好等，所以，中国封建统治者、外国资本家、中下层市民以及无产阶级都可能对王羲之、怀素的作品产生强烈共鸣。

（3）统治阶级的思想就是整个社会的思想，"上有好者，下必有甚焉者矣"，李世民喜爱王羲之，影响了一千多年中国书法史的进程。

（4）艺术表现感情，尽管人的观念可以对立，但感情以及对美的追求却可以一致或大致相近，书法中朦胧地表现出的豪爽、愁绪、欢乐、苦闷之情，人皆有之。

（5）"食色性也"，人的生理结构一样，于食有同味，于色有同感，书法中的节律感与人身上的节律感基本能达到和谐一致。人在书法创作和欣赏中观照了自己，感到了自己的力量，这些并不是以阶级和民族来划分的。

以上提法都有一定道理，但都企图找一个不变的因素，这是种静止的、固定的、机械的论证方法。我们应在既有客体（书作）又有主体参加的欣赏过程中、在书法艺术美的运动形式中去寻找其根据，在事物的内在矛盾性及运动中去把握它的规律。

56. 何为书法的"结构美"？

答：任何事物都处在一定的空间和时间中，书法作为艺术形式之一，它是一定空间的组合、一定时间的积淀，其结构美则是二者的统一。

空间结构美也可称为静态结构美，它具有立体感、层次感及交叉组合感。书法的立体感主要表现在线条上。好的书作，其线条是圆润有力的，在纸的平面上，它似乎呼之欲出。它是主客体结合的产物；作品中的线条立体，但要靠人去感受，具有立体感的线条与有艺术修养的人的心态构成达到吻合，引起共振，于是平面的线条便呈现出立体的感觉。由于线条粗细、浓淡干湿的不同，观者仿

佛能从中感受到丰富的层次和穷极变化的交叉组合之美，好像一张奇妙的网，巧妙地、看似无规律其实有着艺术深层规律地组合在一起，使人的感情起伏跌宕，似游空间结构完美的苏州园林，从而获得美的怡悦。

时间结构美，也可叫动态结构美。在艺术中，指的是前后相继，有连续性，从而展示出美的动态的时间结构。书法可谓天然时间性的艺术。书写中，要从首行首字起，然后顺行而下，似美妙的音乐，流宕着美的旋律，雄强更如大河奔流，清秀处如涓涓细水，其节奏、韵律，就在这运笔的流动中体现出来。

结构是书法艺术的比例和连接方式，在这种看似最单纯的黑白艺术中，存在着其他艺术不能代替的合态结构之美。研究它的空间、时间美的特征，将会有助于对其艺术本质的深入理解，有利于创作和欣赏能力的提高。

57．书法与文学的关系是什么？

答：书法可以说是综合性的艺术，它与其他文学艺术形式有密切的关系，找出其异同之处，则更有助于对书法的理解。我们首先谈它与文学的关系。

书法与文学二者的物质基础都是文字。文字进行不同的组合、排列，可成为诗、词、歌、赋、散文、小说等不同形式的文学作品。文字本体在文学中不具备艺术性，排成铅字即可成书，只有当这些文字形成语词、转化为形象的符号后，其艺术性才显示出来。而书法，则以文字本身的不同形式的组合、变化，形成了篆、隶、草、行、楷等多种书体，它们又经过不同书法家的不同排列，形成了面目迥异的书法作品。书法直接以文字组合成艺术形象，古代的甲骨文、金文是以实用为主，作者们未必意识到书法的艺术性，只是把它组织、排列得美一些。自汉以后，书法有意追求美，从偏重于实用性过渡到偏重于艺术性。到了近代，则特别突出了其艺术价值，

文字，只不过是它赖以表现的物质基础。书家写诗词，但不是为了传达诗词中的内容，而是借诗词的文字体现作者在书法艺术上的追求。欣赏者当然更非通过书作来了解诗词的内容。但书法依附于文字的重要性并未完全消失，二者的联系往往是很密切的。书家可以在文学的大海中遨游，以选择与自己气质、书风相一致的内容。而文学修养差的人，除几首常见的诗外，对其他文学形式概无兴趣。书读得越多，字中"书卷气"越浓，"江湖气""野气"便闯不进。文学素养可以说是书法家最重要的字外功。

58．书法与音乐的关系是什么？

答：音乐属于一维性的听觉艺术，它具备时间流动的特点，却与视觉艺术的书法有许多相似之处。一个最明显之点，二者都是抽象艺术，它们都不直接反映客观世界的物质形态。音乐的构成主要是声，它包含有"音"与"形"两个层次。"音"直接作用于人的感官，包括音的高度、时度、强度、色彩等因素。"形"为连接"音"的结构形式，如变奏曲式、二部曲式、奏鸣曲式等，只有通过这一表层才可能进入到音乐的体验。而书法，以线条为基本构成形式，单独结构为"字"，以"字"组成整篇作品，其构成形式为"章法"。一个通过音响，一个通过线条，将人们的精神世界引进到一个奇妙、美好的世界中来。二者都是高扬主体精神的艺术，是世界物质文明的间接折射，是主体精神世界的直接折射。

书法与音乐，都以强烈的节奏感作为运动的内部形式，在一种更广漠、朦胧的境界中与主体产生共鸣。二者都是在时间的运行中流动着美，或高亢激越，或浅吟低唱。我们在苏东坡的行草书《醉翁亭记》中所领略的跌宕雄伟气势，似乎能在贝多芬的《英雄交响乐》中得到共鸣；贝多芬的《田园交响曲》又很容易使人想到文徵明的小楷《归去来兮辞》；观黄庭坚纵横欹侧的草书如听琵琶独奏《十面埋伏》；吴昌硕的金文又仿佛使我们回到了青铜时代，在倾

听战鼓和着编钟奏出的黄钟大吕之声。这种通感，即成为书法艺术家字外功之重要内容。所以，艺术批评家们常常把书法比作无声的音乐是有其深刻道理的。

59．书法与建筑的关系是什么？

答：建筑以实用为主要目的，是一种广义上的造型艺术。它通过抽象的形式概括地反映一个时代的社会生活以及一定时代人对美的追求。它与书法有许多共同点，如都讲究对称、平衡、变化、和谐等。一幅完美的书法作品就像一座建筑，布局要合理，整体感要强烈，有疏有密，要通气，不能封死，要有"眼"。在风格上，二者有许多相似之处：雄强的楷书像庄严的建筑，优美的行草像江南水乡错落分布的平房，高古的书法犹如庙堂，森严书法又像宫殿。书家若能多游览，处处留心不同的建筑，将会陶冶性情，丰富感情。当然，它也不会像某些论者所说，看过一个建筑，书体马上会变，这纯粹是没有实践的"理论家"们靠推理、演绎出的奇谈怪论。如同多谈书、多欣赏其他艺术一样，是从修养、气质上予书家以影响。对建筑美的沉醉，同样是丰富了心灵，刺激了求新、求变的欲望。当我们整天看惯了火柴盒式的房子，突然看到一座样式新奇的建筑，如果没有情绪上的波动，那么这样的人也难以在书法上有什么大的造就。

60．书法与中国戏曲的内在关系是什么？

答：书法与中国戏曲在艺术特色上有许多近似之处，最突出的是，二者都是在空白的帷幕上进行艺术上的追求和探索。中国戏曲不需要布景，完全通过演员的念唱做来表现出无限的空间和时间。一支马鞭，演员在台上转两圈，似乎已奔驰数千里，灯火通明的舞台，通过演员的虚拟动作，使《三岔口》的观众如入黑暗之室。

书法，没有复杂的背景（连简单的也没有），那单纯的黑的线条才得以有纵横挥扫的广阔天地：狂放的草书如驰马在高山、平川；温润的楷书如入沉静之室，高古的隶书如临古代战场，神秘的金文使人沉醉于青铜时代的血与火之间。一个舞台，一张白纸，是演员与书家借以运筹帷幄、导演雄壮之剧的战场。天上地下、历史当代、喜怒哀乐、雄强悲壮，都可以一泻千里，尽情抒发。

二者的另一共同点是程式化。古典戏曲的许多动作，如甩发、投袖、台步、对打等，都有一定规则。程式，既有限制主体的一面，也有更充分地发挥其艺术特色优势的一面，任何艺术都必须在严格的限制中得到突破、发展。书法的运笔、结字，都是程式，唯其有程式的规范，才使得善于运用程式的书家能自由地挥洒。否则，书艺无根，挥笔成字，聚墨成形，就如同连台步还不会走的戏曲演员，想进一步创造是根本不可能的。著名的书法家很少有不懂戏曲者，中国著名戏曲表演艺术家亦几乎无不在书法上下过苦功，由此可见，二者的关系是何等密切。

61. 舞蹈对书法有什么启示作用？

答：舞蹈最基本的特征，是通过人的动作姿态、节奏、表情来表现人的情感。它的基本手法是节奏、表情、构图、造型。它的连续性动作，通过节奏的快慢、强弱、轻重等对比来表现。这与书法极其相似。杜甫曾以惊心动魄、雄妙神奇赞颂公孙大娘的《剑器舞》，并把它与张旭的草书联系起来，其核心是节奏感。舞蹈有起伏、有高峰，书法也有变化和整篇的高峰。这是时间的流动、艺术的流动、美的流动，"流美者，人也"，总之，是人心灵的流动。舞蹈的亮相，如同书法中用笔的停顿；舞的旋转，又像用笔的翻转与疾行，就在这节奏的流动中，人们感知到了美，获得了精神快感。

这里必须再强调一下，所谓"张旭观公孙大娘舞剑""书艺大进"之说，并不是说张旭的书法在形体上像舞剑动作。这种观点是低层

次的表现，它把书法简单地与客观事物等同起来，而未从审美的基本规律和更高的意境层次上去理解。

现在，一些大的歌舞剧团排演了"书法舞"，以书法中狂草线条的节奏、韵律为其内蕴，以长长的绸子作道具，忽高忽低，时长时短，旋转、停顿、交错，这是书法给予舞蹈的启示。艺术，总是有其相通之处的。

62．怎样理解书画同源？书法与绘画的关系如何？

答：当代不少文章论及此问题时，都认为"书画同源"，事实上，这是一个极大的误解。这种误解从很早就产生了，如南朝宋颜延之曾说："图载之意有三：一曰图理，卦象是也；二曰图识，字学是也；三曰图形，绘画是也。"把卦象、文字、绘画混为一谈。实际上，文字虽有一定象形因素，但它从一产生，即成为抽象的符号，与描绘客观事物的图画是两回事。文字的本质是理性的，概念的，是对现实的高度抽象。它产生的根本原因在于记事，而不是审美。随着社会的发展，它越来越规范化、抽象化。即是所说"象形"性很强的"象形字"，其意义也在于用某种符号记事、记物，是为了表达某种观念。古陶器上的刻画符号，应该说是比甲骨文还早的文字雏形。字与画的关系只能说是近亲而非同源。

只是当书法的观念出现之后，软而富有弹性的毛笔写出了变化无穷的字体，它所产生的用笔方法对绘画确实产生了极大的影响。绘画中工笔、写意的出现，不是与楷书、行书、狂草的出现紧密相连吗？而现代书法在用墨、章法上也吸收了绘画中的不少成果，它们都讲究气韵、意境，用笔都要求有骨力。郑板桥曾说，"以画之关纽，透入于书"，"以书之关纽，透入于画"，"要知画法通书法，兰竹如同草隶然"。国画中的"六法"，也是书法的基本法则，所以说书与画同法、同流而不同源。它们之间的根本区别是：绘画的线组合成了客观实体物象，而书法的线条通常追求其本身的生动与夫。

63. 儒家思想对书法的影响表现在哪里？

答：中国古代就把文字视为神圣，将它逐渐升华为精神性极强的书法艺术。此种精神主要来源于儒道两家。

儒崇尚礼乐，礼正形，乐正心。他们把艺术美看作是善的最完美最集中的体现，以通过这种与善联系的美对人心进行感化。他们将严格修业作为首义，施行模式化探究"道"，从而使人具有规范性，使得严正、典雅的风格始终成为中国书法的正统。各种书体无不带有规范化的性格，讲究内在的美，从而体现人的美。古代书法教育，强调临摹，而且是忠实地临，不允许有自我主张，所以在漫长的封建社会中，书法的类型化、定型化占据着很重要的地位，变革是缓慢的。在儒家看来，人到七十才能"从心所欲不逾矩"，才能有所变化。在中国古代书论中，提到了书法要达到的目标："览天地之心，推圣人之情。析疑论之中，理俗儒之诤。"从而书写者"穷可以守身遗名，达可以尊主致平"。所以首先要求学书者必先修身，"心正"后才能"笔正"。"书学不过一技耳，然立品是第一关头，品高者，一点一画，自有清刚雅正之气；品下者，虽激昂顿挫，俨然可观，而纵横刚暴，未免流露楮外。故以道德、事功、文章、风节著者，代不乏人，论世者慕其人，益重其书，书人遂并，不朽于千古。"这种要求人格的完善，将艺术实际放在第二位的思想在世界艺术史上也是绝无仅有的。由于对人的要求为中和，所以对书法的要求是"用笔不欲太肥，肥则形浊；又不欲太瘦，瘦则形枯；不欲多露锋芒，露则意不持重；不欲深藏圭角，藏则体不精神；不欲上大下小，不欲左高右低，不欲前多后少"，将书法限定在一个封闭的系统中，这已超出了书法的原则与规范，实际上是对书法这一不断运动变化着的艺术带上了一个枷锁，什么都"不欲"，那只有横平竖直，四平八稳。这种理论在中国一些书论中比比皆是，它们在一定程度上扼杀了书法家们的个性发展，不利于新书体的创造。并且形成了评字先看人的恶习：地位高、有权势、名家、名人的字必定是好的，"因人废字"的"传统"至今不绝。请看，在宫

殿、庙宇中的字，不都是那些被视为正统的书体吗？而真正的书法大师，如怀素、邓石如，则多出于释道平民。所以，艺术家首先应遵守艺术的规范，才能正常发展，一旦它被套上某种枷锁，便走进了死胡同。其中，馆阁体的出现就是儒家思想在书法上所表现出的极致。

64．老庄思想对书法的影响表现在哪里？

答：道家作为儒家的对立面和补充，几千年来，对于形成中国人的世界观、心理结构、审美理想、艺术追求起了极大的作用。老庄强调美和艺术的独立性，强调自然美。儒家思想给书法艺术以束缚，而老庄思想则主张进行热烈的情感抒发，追求个性的表达，它给予儒家思想以有力的冲击，并从根本上对儒家进行否定。《庄子·天道》："世之所贵道者，书也，书不过语，语有贵也。语之所贵者，意也；意有所随，意之所随者，不可以言传也。而世因贵言传书。世虽贵之，我犹不足贵也，为其贵非其贵也。"其强调的是精神性的、主体的、无功利的追求，并抓住了艺术的创作特征和审美规律。老子认为，万象出于天意，人必须归于无为自然的形态，这样才能达于天道。他以"自然无为"为美，讲究"天人合一"，反对人为的道德、法典，他认为这一切损害了人类的天性，是虚伪的东西，表现在艺术上，他是让人们回归于真实的个人，进行无为创作。他关于"无"的哲学思想，是一切东方艺术发展为独特个性的思想本源。这个"无"并非无有的无，而是内涵极为深刻的实体。在老庄思想影响下，中国书法出现了不同于端庄、典雅书风的飘逸、稚拙、朴素、柔美等风格，带有强烈个性的书风，充满了浪漫主义精神。

飘逸，它不被任何理性所约束，是人类天性的自由表达，已经达到了自由无碍的妙境。但它是建立在真正掌握了书法技巧、并超越了畦畛的基础之上，才能达到如此境界。

稚拙，老庄强调大巧若拙，大智若愚，老子说："古之善为道者，微妙玄通，深不可识……敦兮其若朴，旷兮其若谷，混兮其若浊。"他所指的是不经过修饰、像山中刚砍下的木头带有一种原始的属性，又像混浊的水处于一种混沌的局面；他还说，"为天下谷，常德乃足，复归于朴。朴散则为器""无名之朴"等，这些思想表现在书法上，则是稚、拙。这是为中国艺术界所公认的最高的理想境界，它象征着中华民族的基本气质，绝非那些灵珑小巧的玩意儿所能望其项背的。

柔美，在老庄思想中的美是柔软，"天下莫柔弱于水""柔弱胜刚强"；对于柔的作用不能低估，它力量大得惊人，它可以"怀山襄陵""磨铁消铜"，利剑虽刃，却"抽刀断水水更流"。这种柔是寓刚于柔。草书中柔美的线条含有内在的刚性，它更韧，更富有弹性。老庄这一美学思想，也构成了中华民族的品格。

另外，关于空白在书法上的应用，也是基于老庄的哲学思想。

65. "计白当黑"在书法中是如何体现的？

答："计白当黑"是中国书法艺术中的金科玉律，它源自老庄哲学。无论在创作或欣赏中均需重视墨色所形成的线条，也不可忽略了空白处。线条美当然重要，或飞舞，或徐行，或方正，或圆润，都会给人以美感，此叫有笔墨处。古人论书云："书在有笔墨处，书之妙在无笔墨处。有处仅存迹象，无处乃传神韵。"这个"无处"也很重要，甚至是更重要的"传神韵"处。在书法创作中，一般人是注意笔下的字形，此为"以黑统帅白"，高明的书家却手不看笔，注意力全在空白处，因为手已经能极其熟练地运用笔了，注意空白则使整幅中的空白留得有疏有密，有大有小，使章法具有强烈而复杂、却又气脉贯通的黑白对比之美感，这叫"以白统帅黑"。人们欣赏黑字，也同样欣赏空白，这空白向人们展示出一种神秘缥缈的美的意境，其意味是深长的。老子认为："三十辐，共一毂，

当其无，有车之用。埏埴以为器，当其无，有器之用；凿户牖以为室，当其无，有室之用。""有无相生""无为而无不为"，这里的"无"不是什么都没有或不起多大作用，这是有积极意义的"无"，它包含着生命。中国诗里面的"言外之意"，音乐中的"弦外之音"，画中的空白云烟，戏曲中的不设布景，与中国书法一样，都使人从无中看到有，从虚中看到实，从混沌中看到具体，以致"精骛八极，心游万仞"，从而能"超乎象外，得其环中"。

66. "禅宗"与书法有什么关系？

答：禅宗为中国佛教派别之一，以专修"禅定"为主。南宗的"顿悟"说，对中国艺术理论与实践产生了不可估量的影响，书法受其影响尤甚。它不立文字，直指人心，使人安静而止息杂念，见性成佛。中国书论中有"夫欲书者，先乾研墨，凝神静思，预想字形大小、偃仰、平直、振动，令筋脉相连，意在笔前，然后作字"。要求书家作书前排除杂念，万神归一，"入定"后，将会出现意想不到的神奇之笔。"入定"愈浑，则穷微测奥，通乎神解，可将思维引向平日未能意会到的问题，激发起灵感，也就是将潜意识调动起来。平时无意间所见、所闻、随心的谈话、读书、实践中所积累的知识，突然会按照新的思路贯穿在一条线上，一下抓住了关键。实际这是思维过程中的一个飞跃。但这种飞跃，又非理性的思索。禅宗的特点是"不诉诸盲目的信仰，不去雄辩地论证色空有无，不去精细地讲求分析认识，不强调枯坐冥思，不宣扬长修苦练，而就在与生活本身保持直接联系的当下即得、四处皆有的现实境遇中'悟道'成佛"。他们主张超脱世间的荣辱得失，但与道家的超脱不同，他们认为只有回到内心才能解脱，主张在直觉中体验人生的自由。艺术是一种直觉活动，它包含的内容极其广泛，涉及的面相当多，当人们企图诉诸理性对它解释时，通常只抓住了其中的一面或两面，即使当代最完整的理论也很难将它的产生、它的思维、创作过程、

对它的欣赏等问题阐发得鞭辟入里。它是整个生命力的冲动，是对整个主体自我完善的渴求。人们对它的表述总是显得蹩脚，而只有通过主体在日常生活的大量感性中得到妙悟，达到了大彻大悟，才可直入堂奥。"它既非刻意追求，又非不追求；既非有意识，又非无意识；既非泯灭思虑，又非念念不忘；即所谓'在不住中又常住'"。这正是艺术创作的特点。而有才能的书法家在"悟"字上表现得特别突出。我们的理论家，常常引用"夏云奇峰""担夫争道""惊蛇入草"之类的说法，实际这是历史上的书论者故弄玄虚之谈。有实践经验者都会感到书法创作中的顿悟绝非看了一次"客观物体"所能奏效，我们当代人看到的物体更多，如果不是按照某种既定的理论去套实践，那么很难有人说他的书作是直接受某一种物体启发所致。一个有才华的书法家创出了新体，是由他的气质、意志、修养及整个的主体在书法艺术长期实践中，由更高层次的追求引导，对潜意识（而不仅仅是某客观物体）进行调整、筛选，最佳意象迅速汇集，直觉的智慧因子压倒了理性中的想象、感知而与情感、意向紧密融合后所突然迸发的结果。所以说"悟"，是在高层次上对现实的把握，是理性对于感性内容的积淀而使人直接感受到艺术的内在规律，这是"永恒的瞬间"或"瞬间的永恒"。许多书法大师并未进行深入的理性研究，实践一直在感性之中，由于悟性，他超越了感性，创造出了传世之作。而许多未必不勤奋、知识面不能谓之不广的书家，一生则只能徘徊在高层次书法艺术大门之外。其原因是缺少在感性中的妙悟。禅家的"悟"的确抓住了艺术创作与欣赏中的核心问题。

67. "书法批评"的含义是什么？怎样开展正常的书法批评？

答：不能将"书法批评"与通常所说的"批评和自我批评"的含义混同。这里的批评指"评价"。"书法批评"是与"书法创

作"并存的一门社会学科。它与书法基础理论、书法史并列是书法理论中三大内容之一。书法批评家要从一定的观点对书法家或书法作品的成败得失、历史地位等做出评价，对书法现象及其本质进行分析、综合，上升到理论的高度。如阮元、康有为对北碑的评价，使人们对原先摒弃的魏碑有了新的认识，并将郑道昭誉为"北朝书圣"。由此可见，没有书法批评，书法艺术便不会繁荣。尤其当理论揭示出书法的内在规律后，将会对书法的实践给予指导作用。

书法批评要实事求是。当然，在一定艺术观念指导下，认识也可能出现偏见，而偏见，也会成为艺术个性发展的前提。书法批评的标准一是要符合美的规律，一是要具有历史深度。在做书法批评时，必须首先对书法作品本身的艺术特点进行充分剖析，指出其成败之处，要抓特征，抓本质，从具体形象入手，再引申到它与整个历史与社会的各种联系之中。而我们目前的书法批评，除对"名人""名家"的作品进行不切实际的粉饰、吹捧外，很少见到严肃的、尖锐的、足以称得上真正的批评，实际上已把它变成了轿夫和吹鼓手。书法批评家必须抛弃武断的、封闭的、孤立的定向思维，应以审美为中心，借助于哲学、美学、心理学、历史学、社会学、系统论等学科，将书法家和书法作品置于历史长河和当代思潮中，进行全方位的、多层次的、总体性的、创造性的考察。现代国内外文艺批评约有五种模式：道德批评模式，心理批评模式，社会批评模式，形式主义批评，原型批评。书法可以借助其合理部分，用于对书法进行评论。时代需要书法中的别林斯基与金圣叹，我们呼唤和期待着敢哭、敢笑、敢说、敢于直面人生、令人心扉畅快而具有深刻历史感的书法批评文章更多地问世，从而在我国形成一个完整的、健康的书法批评体系。

68. "书为心画"对书法研究、实践有何意义？

答："书，心画也"，这是西汉扬雄在《扬子法言》卷五《问神篇》中提出的，"书"原意并非指书法，而是指书籍的书，后人

引用到书法中来，对书法的理论与实践起到极大的作用，甚至成为经典性的论断，也可称之为"伟大的命题"。清人刘熙载在《艺概》中说："扬子以书为心画，故书也者，心学也。"现代许多书家喜爱用"书为心画"入印作闲章，也表明了此四字在书法研究、实践中是何等重要。

　　"书为心画"深刻地揭示了书法艺术的一个重要特征，也即艺术的本质：书法是书法家主观精神的产物，是心（头脑）作用的结果。扬雄在《问神篇》中又说："人心其神矣乎，操则存，舍则亡。"人类社会，包括人本身及世间一切物体，对于人的"心"来讲，都是客观存在。艺术同其他人类社会所生产的任何物品一样，都是人类社会实践的产物。从人类社会这个层次上来说，"唯物"与"唯心"是整个世界两个既对立又互相联系的方面，"唯"任何一个方面都不行。一味地讲"心"，讲主体精神，离开客观世界是不可能存在的；同样，一味地强调"物"，抛开了"心"（即人的精神），那么也不可能有人类世界，地球只能是混沌的原始状态。我们的先人很聪明地认识到了这一点，从大量的实践中总结出了书法艺术的一个源：即人的"心"。当然这个"心"绝不是脱离了世界的莫名其妙的东西，它包含了社会的、历史的、文化的、心灵的积淀，它又是时代的产物。为此，古人首先要求书法家一定要具备应有的学识、修养，要有字外功，以使心灵丰富。章学诚《文史通义·易教下》有云："有天地自然之象，有人心营构之象。天地自然之象，《说卦》为天为圜诸条，约略足以尽之。人心营构之象，睽车之载鬼，翰音之登天，意之所至，无不可也。然而心虚而灵。人累于天地之间，不能不受阴阳之消息。心之营构，则情之变易为之也。情之变易，感于人世之接构，而乘于阴阳倚伏为之也。"歌德曾说："海大于地，天大于海，而人心大于天。"书法艺术就是"大于天"的、高级的"人心营构之象"。它的发展、变化，与现实世界的联系只有"人"，当然不会与"客观物体与动态"同步。列宁说："聪明的唯心论比愚蠢的唯物论更接近于聪明的唯物论。"一些没有书法

艺术实践的"学者"，在阐述了"一点像蝌蚪""一撇像把刀"的原理之后，又告诫人们书法创造一定要与客观物体直接联系起来，如看了"被检阅的军队"之后可以受到启发。启发什么？我们说只能给人以"状若算子"的联想。这种"复制"现实的"理论"无论在书法研究中或是实践中，都是有百害而无一利的。列宁说："观念的东西转变为实在的东西，这个思想是深刻的。"我们的先哲与艺术家，几千年来即不以在表面的世界中漫步为满足，他们向人类社会深层次发展，在人的心灵中遨游，书法艺术便是在中国独特的哲学思想指导下的产物。它深植于理，更深植于"心"，它是中国这块土地上的人整个生命和心灵的物质再现，是从更高层次上体现了宇宙、社会、人类直至一切事物的发展规律。当我们明确书法艺术产生的因素及其在人类社会中所处的地位后，就不会为了强调它与"物"的直接关系而将其变为近于绘画的东西，不会再强调其"象形"而搞些早已被中国书法史所抛弃的东西。这就是"书，心画也"给我们的最大启示。

当然，古人对于主体精神（心）的论述是简单的，是顿悟式的直观把握，带有极强的直感性。而系统、深入地研究人的心理活动、研究心理与书法实践（包括创作与欣赏）之间的内在机制，则有待于做科学的探讨。这样，不仅会丰富书法理论，同时对心理学、哲学、美学也将会做出独特的贡献。

69．什么是书法的基本功？应如何训练？

答：书法的基本功，即作为书法艺术家所应具备的基础技能与基础知识，它包含的内容广泛而具体。不应仅仅理解为对某一碑帖的临写。

造就一个书法艺术家，首先应对他进行审美教育，指出什么是好的，什么不可学，并使其对书法发展有简略的了解。尤其重要的是，一定要让其知道无论临什么帖，学习任何人，都是为了从中收取精华，以形成自己的风格，而不是为了单纯写像某碑而临帖。

此点似乎对初学者甚为遥远，但作为"目的性"，却是认识上不可或缺的一个基础，因为对任何学书者都应鼓励他成为书法家，而不是让其成为"书奴"。在具体的指导中，要使其扎扎实实地在临摹中下功夫，一方碑、一个字、一种笔画地去研究、实践。它包括具体技巧、途径和方法。在书法学习中，临帖就像绘画中的素描，是一定要走，并且终生要坚持下去的。首先，要懂"用笔"，用笔不是"千古不易"，应根据具体碑帖学习其用笔方法，楷书与草书、行书与隶书，后人虽可以沟通，但用笔方法上甚至原理上都不尽相同。真、草、隶、篆各有其基本用笔方法，同是楷书的唐楷与魏碑的用笔也相差甚远。其次，"结体"之重要不亚于用笔，要先研究其大的特征、规律，并与其他帖对比，获得整个印象，再一个字一个字地攻破，找出十几个有代表性的字反复写，之后可举一反三，这样在短时间内即可基本掌握。最后，是"章法"（包括"行气"），要研究不同的分行布白规律，尤其草书，变幻莫测，最好的办法是整行地反复临写，继而全篇，这样章法之妙自然可通过反复练习而达到领悟，并熟练地掌握。

以上几个方面要循序渐进。许多优秀书家的经验告诉我们，先掌握一种碑帖的用笔、结体、章法，再去写其他帖。就等于学音乐识了谱，唱其他歌就容易得多了。必须明白，一切创作意念，除认识的提高之外，都是在不停顿地对前人优秀碑帖的临摹中萌生的。正如书读多了，便产生了做文章的意念，对别人的画看多、临多了就想自己动手创作美术作品是同一个道理。不停地提高认识，总结、改进学习方法，不断地研究、临摹前人优秀书法作品，将是书法家终生的功课。

70. "尚韵""尚法""尚意""尚态"的联系与区别表现在什么地方？

答："晋尚韵，唐尚法，宋尚意，元、明尚态"是清代梁巘在《评书帖》中首先提出的一个论断。任何理论，都只能是大致上

指出某种事物的特征，不可能包罗万象。梁巘此说，在整体上概括了几个时代的书法特点，确实难能可贵，故后人一再引用，但解释却并不完全一致，并且有提出非议者。如有人说：难道只唐人有法？其他时代无法？尚意也并不自宋人始，张旭、怀素之抒情达意，后人谁能比得？此论也有其道理。世间事物，尽管用一字难以概括，但上升到抽象的概念上，形而上地去把握还是十分有必要的。所谓"尚"，也就是以此为主，在这方面突出，它代表了这个时代的主要特征。我们还是看梁巘对此的解释："晋书神韵潇洒，而流弊则轻散。唐贤矫之以法，整齐严谨，而流弊则拘苦。宋人思脱唐习，造意运笔，纵横有余，而韵不及晋，法不逮唐。元、明厌宋之放轶，尚慕晋轨，然世代既降，风骨少弱。"都有优点，都有不足，没有一个标准，因为韵一多必轻散，法一多必拘束。无固定标准正是评价书法艺术必须具备的条件。若按项穆以王羲之为标准，后世书无一可取者，书法史岂不完了吗？还是梁巘说得好：只要对各种意味的书体都"精深贯通"，那么就会知道"古人各据神妙，不可攀跻"。各个时代都有各时代的特点，没有办法也没有必要比高低。没有晋人的韵，也很难有唐人的法，没唐人的法，更难有宋人的意，历史是不能割断的。

71．书法的"韵""法""意""态"应做何解释？

答："韵"也是指气韵、神韵。六朝时，文人士大夫受老庄思想影响，行为放浪不羁，思想超逸洒脱，力图摆脱世俗观念，从而使自己的节操、气概显示出一种超然于世的神态、状貌和风度，这种美表现在人物及艺术上，即谓之"韵"，这是一种理想的美，是中国抽象艺术、写意艺术最重要的特征。它清远、冲淡、潇洒，余味无穷。如晋王羲之、王献之书法，即是"韵"之代表作。

"法"在书法中主要指形式美方面的法则，即造型规律。唐代是一个在许多方面都"立法"的时代，近体诗至唐则法毕备，创

造出律诗中最严谨的法则。书法中的楷书则将用笔规律、结体范式制订出了后世难以超越的准则。它具有均衡、秩序的美，每一笔之间都有着毫厘不可移动的法度。正如欧阳询所说："四面停匀，八边俱备，短长合度，粗细折中。"冯班《钝吟书要》中指出："书法无他秘，只有用笔与结字耳。用笔近日尚有传，结字古法尽矣。变古法须有胜古人处，都不知古人，却言不取古法，直是不成书耳。"他这里把"法"强调到至上的程度。"法"一方面带来了僵硬死板，却又是任何学书者必须走的第一步，想超越它是不可能的。

"意"是宋人对唐人那种压抑个人感情的"法"逆反的结果。它强调书法家的主观意识，并将其情感、趣旨和审美理想在书法中表现出来，从而使艺术进入到一种新的创造的境地中。其代表人物是苏轼，他提出了"我书意造本无法"的新的美学思想，为有宋一代书法提供了理论基础。"意"更强调主体的作用，而"法"则是让主体去适应既定法规，二者的区别是极其明显的。

"态"，中国书法美学中一个特定术语，指在书法作品中所体现出创造主体的一种独特美的追求和主体精神、气质在书作中的再现。它强调形式美，有时则以丑为美；比起"法"，它倾向于主体内在的表现；比起"意"，它又感到"意"过于放轶；而要创造一种模式，铸造新的框架，表现出一种独特的姿态，以区别前人的书风。倪元璐、张瑞图、王铎、傅山就是这时期的代表。他们的用笔、结体、章法比前人都有很大变化。长幅作品的出现，结体的奇诡变化，用笔的正侧锋互补，使元、明时的书风具有强烈个性。梁巘说其时"世代既降，风骨少弱"是不公平的。

72. 清代和现代书法"尚"什么？

答：清代书法尚"气"。这个"气"既包含前面所解释"气韵"之"气"，又具有广泛的社会内容，不像以往将"气"说得那么玄，它是具体的。如书卷气、山林气、庙堂气、金石气等，这是高雅的

境界；另外，还有脂粉气、闺阁气、霸悍气、江湖气、馆阁气、市井气、行家气、粗俗气等较低的境界。清人常以此区分作品的高低、雅俗，无疑，它对丰富中国美学做出了积极贡献。

现代书法应"尚"什么，目前还未有人提出。依笔者所见，应提"尚情"较能概括时代书法特点。其原因是，从社会角度来看，几千年的封建意识几乎将人的个性窒息殆尽，但社会的发展将会来个极大的突破，追求个性意识是一个文明社会的特征，当我们结束了愚昧、落后的封建统治后，中国人民会像火山爆发一样将个人的价值提到重要地位，表现在艺术上，将是对感情的充分抒发，对主体精神的高度弘扬。当然，这种个性意识的发展并不能脱离社会的制约，它与社会的前进同步发展。从书法艺术本身来讲，它虽然要遵守书法所应具有的根本特征，如用笔的力度，但也决不会停留在尚法、尚意阶段，人们将对结体、章法进行更大胆的突破，用笔也不可能保持不变，它的抒情作用要加强，书法中的一切技法、形式因素都只不过是用来作为主体抒发性情的工具和手段，它的表现性、抽象性特征将会得到充分的发展。书法未来的局面，将是一个百花争艳、各体并存的时代，不可能有一种书体成为主流、一个书家成为书坛盟主，书法艺术一定要向多元化发展。所以，不同性情、气质的人，都可以找到一种抒发情感的书体形式，都可以去创造更新的风格。人们的情感，将在书法艺术中被发挥到极致。"尚情"，比"尚意"更为高扬人的主体精神，更适应新的艺术思潮，如果不把"尚情"当作一个封闭的观念、当作一个框子的话，那么指出现代书风的"尚情"特征对书法的发展是有积极意义的。

73. "对立统一规律"在书法中的体现是什么？

答：书法何以美？一个关键问题是，书法艺术将许多矛盾着的方面恰如其分地统一在一起，一件书法作品所包含的对立统一因素越多、越深刻，它所体现的美就越丰富。古人在这方面有许多精

辟见解，笪重光《书筏》中说："书亦逆数焉。"即以高度的相反相成法则去认识书法。

对立统一表现在书法上包含面甚广，从具体技法到意境，从形式到本质，无不含有矛盾。从书法本体分析，主要表现在用笔、结体、用墨、章法上。

用笔有执笔的"虚"与"实"，运笔的"提"与"按"，"藏"与"露"，"轻"与"重"，"落"与"起"，"逆"与"顺"，"伸"与"屈"。表现在作品上，有"光"与"涩"，"粗"与"细"，"实"与"飘"，"软"与"硬"，"方"与"圆"，"刚"与"柔"，"连"与"断"，"扬"与"抑"，"行"与"止"，"劲"与"媚"，"险"与"夷"，"郁"与"畅"等。在用笔中如果一味地光或一味地涩，单调、平庸，那么所书效果则可想而知。只有二者很好地谐调起来，恰如其分地掌握二者的"度"，才能写出好的作品。

表现在结体上，有"疏"与"密"，"借"与"让"，"欹"与"正"，"险"与"夷"，"离"与"合"，"顾"与"盼"，"向"与"背"，"松"与"紧"，"肥"与"瘦"，"平"与"险"等。

表现在用墨上，有"浓"与"淡"，"涨"与"收"，"干"与"湿"，"沉"与"浮"，"润"与"苍"也是书法形式美的重要原则。

章法就更千变万化了，但"虚"与"实"，"黑"与"白"，"疏"与"密"，"主"与"次"，"连"与"断"等基本因素只要处理得当，从大处、从整体着眼，那么其规律也不难掌握。

以上为人视觉能直接感受到的因素。而更深层次的矛盾因素却需要进行理论上的抽象才能理解。从意味上去把握，如果能做到"稳不俗，险不怪，老不枯，润不肥"，则基本进入了更高的层次上。项穆《书法雅言》中对许多对立统一规律有精妙见解，如论"正奇"，他说："书法要旨，有正与奇。所谓正者，偃仰顿挫，揭按照应，筋骨威仪，确有节制是也。所谓奇者，参差起复，腾凌射空，风情姿态，巧妙多端也。"如果"正而无奇，虽庄严沉实，恒朴

厚而少文。奇而弗正，虽雄爽飞妍，多诮厉而乏雅。"如何处之？"奇即运于正之内，正即列于奇之中""留神翰墨，穷搜博究""久之自至者哉"。他在谈到书之"老少"时说："老乃书之筋力，少则书之姿颜。"善于吸收的书家，"求老于典则之间，探少于神情之内。若其规模宏远，意思窈窕，抑扬旋折，恬旷雍容，无老无少，难乎名状，如天仙玉女，不能辨其春秋，此乘之上也。"书法家探索中，最常遇到的，也是最难解决的，是对传统与时代要求如何统一的问题，也即"古今"这一矛盾问题。米元章云："时代压之，不能高古。"然"书不入晋，徒成下品"，项穆引用孔子与孙过庭的话："文质彬彬，然后君子。""古不乖时，今不同弊。"是可以解决这一矛盾的。接着，他又对"取舍"这一矛盾做了精辟的论述，这是书法学习中的辩证法。他评述许多大家，都能从正反两面着眼，如对苏东坡、米芾书法的论述："苏之点画雄劲，米之气势超动，是其长也。苏之秾耸棱侧，米之猛放骄淫，是其短也。"当然，他的最大失败处也在于先树了一个书法完人王羲之，"逸少一出，会通古今，书法集成，模楷大定。自是而下，优劣互差。"以此评后人，则书法无一完善者，不过他能"舍其所短，取其所长"，指出了"始自平整而追秀拔，终自险绝而归中和"，则是很好地解决了"取舍"这一矛盾。

当我们再进一层思考时，便会发现在书法实践中，还充满了"意"与"笔"、"情"与"法"的矛盾，这是主客体的矛盾。二者不断地冲突，又不断地统一。一般来讲，"意"与"情"是矛盾主导方面，"笔"与"法"则处于被动地位。所以常说"意在笔先""情动形言"。但有时主导方面并不能控制非主导方面，有时却出现了"笔先意后"、法决定情的情况。所以说，整个书法艺术，从客体书法的形质，到主体的"情意""神""气"，以及二者的结合，都无不贯穿着对立统一这一基本规律。只有先探求出了矛盾，才可能去找出解决矛盾的办法。老的矛盾解决了，又会出现新的矛盾。书法家就是在不断解决矛盾的过程中一步一步提高对书法的认识和书法水平的。

74．什么是书法的中和美？

答："中和"是古代人们对世界规律的把握，认为天地万物都在运动中和谐地相处在一起，从而构成了客观事物协调的秩序。儒家则将上古这一哲学原理，注入社会内容，使之成为哲学、政治、艺术及一切审美共同遵守的法则。表现在书法上，项穆做了这样的解释和要求："中也者，无过不及是也。和也者，无乖无戾是也。然中固不可废和，和亦不可离中"，"圆而且方，方而复圆，正能含奇，奇不失正，会于中和"，这样才达到至美至善的地步。他认为"中和"在书法上的代表是王羲之，他评论的标准是："温而厉，威而不猛，恭而安。宣尼德性，气质浑然中和气象也。执此以观人，味此以自学，善书善鉴，具得之矣。"

如果把"中和"理解为"和谐"，那么作为艺术评价标准亦无不可，但他这里（包括古代许多艺术评论家）却将"中和"规定的"度"过于狭小。如程子所说"不偏之谓中，不易之为庸"则就把艺术美限定在较小的范围之中，只能有一个标准一个程式，它违反艺术本身的规律，也违反人类多种审美的要求。我们在书法评论中应当将"中和"的范围扩大，将其与"和谐"沟通，并将其视为运动的过程，即抓住了其合理内核。首先不能定一个标准，应当认为，历史上凡是为后世承认的书家，他们的作品都是一种"和谐"。项穆认为："颜、柳得其（指大王）庄毅之操，而失之鲁犷。旭、素得其超逸之兴，而失之惊怪。"我们认为这里的"鲁犷""惊怪"是符合时代特征新的和谐，它未脱离书法最本质的东西。一个时代有一个时代的艺术审美要求，印象派绘画在古典主义者眼中是对艺术的屠杀，而抽象派绘画又为印象派画家所大不解，毕加索的立体主义绘画毕竟也成为美术史上的一朵奇葩，人们承认它，因为它达到了一种新的"和谐"。颜鲁公的"鲁犷"，张旭、怀素的"惊怪"，以及项穆认为的孙过庭的"俭散"，苏东坡的"秋笋"，米芾的"猛放"，都是"和谐"，他们的书法全在法度之内。而那些什么"龙蛇书""蝌蚪文""鸟书""虫书""花草书""象形书"之类不

符合书法规律的书体，才是应当被淘汰的东西，而且历史已经将它们淘汰了。如果按照项穆"中和"的标准，历史上除王羲之之外，还会有谁称得上书家呢？所以，在我们这个时代，在以后的百年、千年，只要书法不抛弃书法艺术本质所规定的特征，按着书法"度"的要求去探索，都将会对中国书法做出贡献。不变是不可能的，任何的变，都是一种新的"和谐"对旧"和谐"的突破。如果这样理解"中和"，那么它才有存在的价值。古人对某些概念的含义根据时代发展不断做出新的解释，为什么我们不能呢？

75．什么是书法的学派、流派？形成学派、流派的因素有哪些？

答：书法流派，就是在一个或长或短的时期内，由一些在艺术追求、思想倾向、表现方法及其风格等方面相近的书法家，通过其作品所显示出来的有明显的艺术个性的书法派别。这些书家经常互相磋商、研讨、争论，其思想、认识可以不一致，艺术追求也不必强求统一，但基本有一个大的目标。历史上的北魏和两晋，在书风上显然属于两大流派，这是由于地域的政治、经济、文化以及人的气质不同所决定的。但在这不同流派中，又各自有多种风格：龙门造像不同于云峰山石刻，王献之有别于王羲之。而对于不同流派的研究，以及对书法艺术本质、形态的不同认识、理解，又构成了鲜明的书法学派。

书法艺术流派的名称形成大致有以下几种不同情况：第一，以地区为标志，如前面所提北魏与两晋，还有以苏州为基地的明四家，以扬州为基地的扬州八怪等。第二，以某个书法大师名字为标志，如以王羲之为代表的帖派，统治了中国一千多年；以郑道昭为代表的碑派，在沉寂了千余年后，又重以鲜明的艺术特色形成一大流派。近代有以吴昌硕为代表的吴派，以于右任为代表的于派。他们的追随者不是固定在某时某地，而是既有横的地域性，又有纵的

历史性。第三，以创作思想与创作方法不同为标志，如历史上的尚韵、尚法、尚意、尚态之说，即表明了不同的艺术观点和不同的创作方法。当然，不能把流派与创作方法混为一谈。流派是比方法更为复杂的艺术现象。

书法流派的产生，都与客观的社会因素与书法家的主观因素有关。它受制于时代的政治、经济、文化，又受制于时代的艺术思潮，流派、学派是自觉形成的，而不能人为地建立。各种流派、学派的形成、自由竞争，意味着社会的开明和进步。一种流派、一个学派想垄断其他流派、学派，其结果往往适得其反：李世民想以王羲之一统天下，其结果唐代产生了那么多风格迥然不同的大书法家；康、乾提倡赵、董，且风靡一时，其结果是碑学大兴。王学仲教授提出了书法流派、学派产生的几个条件：①每个学派、流派应有一个巨擘大师为指导；②提出不同于前人的美学观；③明确的创见和立论，提出学说或卓见；④书风有突出特点；⑤对国内外书坛有影响。这些在清代的碑派中表现得最为明显：阮元、康有为立论，邓石如、黄小松实践，邓遍临古代碑刻，黄小松爬遍崇山荒岭，到处访碑，一个功夫在室内，一个功夫在室外。理论上有人张目，实践上有人创造，使清中晚期的书法艺术形成了书法史上继魏晋、盛唐后的第三个高潮。历史上的诸多流派，尽管由于社会的发展会逐渐被社会淘汰，但各流派遗留给人们的优秀作品，却会以其艺术价值永远在历史上放射着光辉。

76. 书法与现代西方艺术的异同表现在哪里？

答：这似乎是个牛头不对马嘴的问题，书法与西方艺术何以比较？然而在艺术中，其"语言"既有国界，又无国界，它们之间的"原理"，有许多相通之处，经过比较，可以互相吸取营养，并且可以更突出本国的艺术特征。

"西方艺术"是个宽泛而模糊的概念，它包含的形式、流派

很多，且相当复杂，我们择其最有代表性的、最宜于与书法进行比较的现代派绘画，似乎从中容易看出中西艺术的异同。

我们先对几种西方艺术流派作简单叙述："达达主义"，西方20世纪初的一个艺术流派，他们否定规律与理性，强调潜意识活动；反对一切艺术规律，主张忠于"自我"，要像婴儿初学说话时那样排除一切思想的干扰。"超现实主义"，其哲学基础是柏格森的直觉主义与弗洛伊德的潜意识学说，他们深入发掘潜意识与半意识，在人半清醒时所呈现的一个"点"，为人全新的感觉，他们称之为超现实。"表现主义"，代表人物是抽象派的鼻祖康定斯基，他们反对现实主义和对自然的忠实描写，而重视心理和精神，强调表现内在永恒的东西，他们反对摹写，注重表现。而毕加索则强调"客观化意志"，在作品中要表达自己的认识和强烈的感情。

从以上三家看，其哲学基础与中国书法不大一致，中国书法建立在儒、道基础上，一方面强调客观世界对它的影响，一方面强调人的主观作用。孙过庭下面的这句话充分表达了中国书法的深层思想基础："岂知情动形言，取会风骚之意；阳舒阴惨，本乎天地之心。"它一方面从现实生活中摄取营养，"观于物，见山水崖谷，鸟兽虫鱼，草木之花实，日月列星，风雨水火，雷霆霹雳，歌舞战斗，天地事物之变，可喜可愕，一寓于书"。（当然并不是描摹这些事物，而是这一切可以给予书法家以灵感，培养其情操。）同时，又深深地表达了主体精神的"喜怒、窘穷、忧悲、愉快、怨恨、思慕、酣醉、无聊、不平"，从而强调主客观的结合。

在创作过程中，中国书法强调"意在笔先"与"意存笔后"的结合，即理性与感性的结合、意识与潜意识的结合。"意在笔先"可以使作者"精骛八极，心游万仞"，但未免有些束缚性情；而"意存笔后"，则充分发挥潜意识的作用，随机应变，出奇制胜。所以郑板桥说："意在笔先者，定则也；趣在法外者，化机也。"在书法创作中强调任何一面，都不可能产生好的作品，只有二者的完美结合，才可达到"熟中求生"，而不是一味地生或一味地熟。"醉

来信手两三行，醒后却书书不得"道出了书法创作的真谛。而西方某些流派，过分强调潜意识的作用，这就不免给艺术创作抹上一层神秘的色彩，从而陷入不可知论中去。

中国书法的最根本元素（也可以说是源泉）是汉字，这是一种完全抽象化了的符号，尽管它本身还有"六书"中象形的端倪，但只有研究文字学的人才知道来龙去脉。书法艺术正是在其抽象的表现形态上筑起自己的"大厦"的。而西方抽象艺术是对客观世界的抽象的变形描绘，以表现无意识的心灵。

以上从哲学基础、创作过程、表现形态上做了简单比较。作为划时代的大艺术家马蒂斯、康定斯基、毕加索有其过分强调形式和潜意识的一面，但也有其充分发挥主体，突出艺术规律，抓住艺术创作中艺术感觉和表达强烈情感的一面。甚至在毕加索的作品中表达复杂的情感和对社会的关注（如《格尔尼卡》）。中国的书法艺术，恰好地把握住了主客体矛盾双方的统一规律，而又在高度抽象中蕴藉了深厚的历史观念与人的强烈情感。然而它却难以表达复杂的思想、观念和对事物的评价。它与现代派西方绘画有其不同之处，也有其相通之处。我们仿佛在怀素与康定斯基作品中感到了许多共同的东西（高度的抽象、形式美、情绪的表达等），然而它们之间从表面上看差距又是如此之大。但我们确实可以从西方一些刻板的、表达神学观念的绘画中，找到与"状若算子"的馆阁体书法的意味来。

77. 历史选择书法的规律是什么？

答：书法经历了几千年的变异、发展，留下了丰富的、具有极高价值的遗产，这些作品被历史所认可，成为中国书法史上的宝贵财富。但被历史淘汰掉的书法更多，如"鬼书""仙书""鸟书""虫书""龙爪书""蝌蚪书"等等，五花八门，应有尽有，粗略统计，有百种之多。人们都希望自己的作品留传下来，但必须遵守其规律。

所谓规律，绝不是框框，它是书法艺术所应具备的最根本的东西，总结起来，有如下三点：

（1）继承优秀传统，这是任何艺术延续、发展的基础。艺术之间没有什么"代沟"，书法要从传统中脱胎。书法创造的意念，从来都是在对古代优秀作品继承中萌生的。其中章法、用笔、书写汉字结体以表达高雅或旷达的意味则是其关键。而那些如"鬼画符"似的"书法"，是画出来的花而俗的东西，是糟粕。

（2）仅具备传统的功力是不够的，还必须新，必须求时代的新。王羲之的最大功劳在于他写出了包括老师在内未曾写出过的新体，"群籁虽参差，适我无非新"，这是艺术的规律。倘若在今天，仍将以写像王羲之、怀素为荣，那么就是"书奴"。我们追求的新首先是意境新，要表现出当代人的艺术追求、审美心理；其次是形式新，要有新的章法、结体和用笔；最后还要从工具上进行大胆探索，一部书法史证明，工具的改革，甚至会决定一个时代的书风。

（3）艺术要新，更要美。要符合中国书法的美学特质。历史上"新"的东西很多，如前所说"鸟书""虫书"等，都因不具备中国书法所具有的美学特征，皆相继被淘汰。

所以，历史选择书法是以历史的、时代的、审美的角度来进行的，三者缺一，都不可能在历史上站得住脚。那些不重视传统者、以古为美而故步自封者、不了解书法美的特征者都应从这三方面努力，以创造出不负于时代的书法作品。

78．什么是书法传统？

答：过去讲书法传统，似乎只有"二王"、颜柳，以及永字八法，顶多再列一些书家、书作。其实传统是个开放的概念，它具有宽泛性和模糊性。

从书法呈现的形式看，从甲骨文、大小篆、隶、草、楷、行等，并由此演变出的无数风格，都属于传统范围。

从时间上看，自有文字雏形直到今天，这漫长的三千多年中，都在不停地进行着书艺创造，变，是个运动形态，变化、发展是传统的本质。

从书家看，从远古那些不知名的文字创造者直到今天的所有书家，他们都是书法艺术传统的象征。不要只注意到古人，我们周围的书家及我们自己，都是传统的体现者。

从书法艺术的内蕴看，它所体现出来的意境、气韵、神采等这些只有通过主体才能被感知到的高而深的层次，也同样属于传统。

如果哪一个书家说他从不注重这些，而要进行一种全新的创造，那只能是痴人说梦。即使你摆脱了这些，那也是只有在你了解了这些传统之后，才有可能进行新的尝试。假如一个对中国书法传统一无所知的外国人，想写出新的书法作品，是绝对不可能的。生活在中国，传统的氛围包围着你，影响着你，要承认它对你的影响，不能像有些人，在系统地对传统进行了研究后，又彻底否定传统。那叫数典忘祖。凡是致力于书法艺术的人，应先在书海的传统中尽情遨游，唯如此，才可能在搏风击浪后，进入到新的、创造的胜境之中。

79．如何理解"创新"？

答：前面已谈到，一切"创新"，若不与传统联系，则是无源之水，事实证明是根本行不通的。所以，"创新"本身也是个十分模糊的概念。如果用言词表述，它大致包含以下几个方面：

（1）在书法的形质，即用笔、结体、章法上进行了突破；

（2）在审美意象中给人以新的感受；

（3）作品必须具备艺术生命力。

前两种似乎容易理解。第三条也是必不可少的因素。而对目前来讲，则是更应该强调的因素。现在有一些在用笔、用墨、章法上大胆突破的作品，名曰"创新"，也给了人以新的感受，但它们是否有生命力，则就很难说了。"创新"很容易愚弄人，在

思路上一直想创新的人，未必不正确，但往往忽视了书法艺术的一个规律：任何书法的"创新"，在实际的过程中，都是对传统的回归而实现的，这不是一种偶然现象，而是真理。意大利的"文艺复兴"，从古希腊、古罗马艺术中寻到了源泉。清中晚期以至吴昌硕、于右任这些大家，都是在碑学的复兴中找到自己的艺术语言的。历代书家莫不如此：王羲之初学卫夫人，后北游名山大川，尽观名碑，从而悟出新体；米芾早年"集古字"，遍临名碑法帖后自成一家；王铎作书，一天临帖，一天创作，对古代书作的继承，不敢稍有所离；何绍基论及郑板桥时说："板桥字仿山谷，间以兰竹意致，尤为别趣。山谷草法源于怀素，素师得法于张长史，其妙处在不见起止之痕。"

所以，"创新"不能是一种简单的丢弃后的"再创造"，那些仅仅学了些皮毛的"书家"，既不懂书法艺术本质，又不习古代名碑法帖，任笔为体，聚墨成形，有胆无功，一任挥洒，着实痛快，然亦堕入魔道。"创新"是扬弃，是复归后的新生。两个字可以概括：一曰"临"，对传统要打进去；二曰"出"，然后再跳出来。这便是"创新"的实质与全过程。所以，历史上的伟大书家，无不是真正的"创新"者。

80．书法家的职责是什么？

答：作为书法艺术家，其职能和责任，是由艺术生产的性质所决定。书法艺术为社会意识形态之一，属于精神产品，书法艺术家的一切活动也都应是有目的的、自觉的精神活动。书家要通过自己的艺术创造，对人民进行审美的、思想的教育。我国历来重视"文以载道"，"成教化，助人伦"，书法虽然不像文学、美术、戏剧那样直接与生活发生联系，但其所创造的美，却可以提高全民族的审美能力，并且作为中国优秀文化的重要组成部分，使我们的民族增强凝聚力，这是种不直接但是不可少的爱国主义教育的形式。书

法家可以在艺术的天地里纵横驰骋，对艺术进行各种探索，但必须接受时代和人民的检阅。它既是书法家个人抒情达意的工具，也是广大人民寄托感情的形式，书法家的心应与时代息息相通，与人民的需要联系起来，力求将最好的精神食粮献给祖国和人民。

书法家还要不断地提高艺术表现力，刻苦钻研，努力实践。在当代，一方面要从理论上进行高层次的探讨，一方面又要在实践上进行突破。在我们这个时代，如果仅仅把书法的作用理解为写几句教育人的口号，那就失去了书法家的根本职责。要想得高，看得远，应当使我们这个时代的书法成为历史上的一座高峰，我们的书法家要在书法史上树立一座座丰碑，要有超越历史的巨匠、大师。否则，我们将愧对先人和子孙。一切具有高度责任感的书法家，都应为提高人民的审美情操，为我们这个时代攀登高峰而贡献出毕生精力。

81．撰写书法学术论文的要点有哪些？

答：书法论文是在书法领域内进行研究、表述研究成果的一种形式。首先要注意"选题"。选题是研究、调查问题的中心目的，是书法论文写作的第一步。可以这样看：论文选题得当等于完成论文的一半工作。在茫茫书海中，可供研究的范围、题目很广泛，作者首先要对所选题目有强烈的兴趣和研究欲望，这是作者平时所注重的问题，有了较深厚的基础，这样在写作中才会得心应手，运用自如。另外，还应选择那些对社会、对书法发展有较重要影响的命题，选择有价值的题目。清代阮元的《南北书派论》《北碑南帖论》，文都不长，但都抓住了主要问题，为碑学的创立奠定了理论基础，尽管其中也不乏偏颇之处。总之，选题一定要将主观愿望和社会需要、历史选择结合起来，要考虑一百年、一千年之后是否仍会有价值，就像康有为的《广艺舟双楫》、孙过庭的《书谱》那样成为书法理论史上的丰碑。选择的方法是"存同求异"，要寻找前人没研究过

的题目，或者研究过但结论不妥、有争议性的题目。题目宜小不宜大、有代表性，要有鲜明的论点。第二，要掌握充分的资料，否则，写出的文章也许前人早已有结论，那就要走弯路。广泛搜集，分类整理，除记笔记外，莫过于记卡片，材料广泛而确凿，这样论据才会更充分、有力。第三，写作前要先列一下提纲，至少脑子中要有个清晰的脉络。要抓住核心问题，对主要论点要以丰富的资料和严密的逻辑性去论述。一般可分为序、本论、结论三部分。序不宜长，提出主要论点及研究的意义；本论则是详细论述研究成果部分，尤其对具有创造性的论点，应抓住不放；结论亦不宜长，它不是本论的重复，而是将全文提到一个高度上去认识。草稿写成后，一般要进行删改，这是使文章精练的一个重要环节，每个标点符号都应很规范，要删去所有与主题无关的文字和段落，以使文章更紧凑。

以上所述并非要求写成八股式文章。要有自己的文风、语言特色，不要写成"教科书"式的文章，不必再重复说明基本范畴、概念，应当灵活运用这些概念和最新研究成果。但绝对避免从概念、定义出发，当前论文之大病便是从概念到概念、演绎、推理，结果是隔靴搔痒，解决不了任何问题。不要自炫渊博，从而枝蔓芜杂，使主要问题不突出。那些古今中外全有而独无自己论点的漫谈式论文是论文之大忌。当然，那些不讲道理地下断语、简单结论式的文风则更是应当避免的。

有志于书法理论研究者，要多读书、多写作、多提出论文选题，要辛勤努力、长期坚持，不断丰富学养，不断提高思辨能力，这样，取得学术成果则指日可待。

1．什么叫书论？

答：顾名思义，书论就是书法的理论，这是最清楚不过的。但就是在这最清楚不过的问题中，包含着广义和狭义的两种不同解释。所谓广义的书论，就是指有关书法论著方面的一切文字，诸如书法史论、书家人物、书法品评、书法鉴赏、书法技巧、书法创作、书法题跋、碑版考证等等。狭义则专指书法创作的技法一项而已，也就是所谓"创作论"了。其内容大致包括择帖、临摹、执笔、点画、结字、布局、创作等。因为广义的书论牵涉面太广，所以我们主要还是以狭义的书论为主，只是有时为了便于说明问题，偶尔也涉及一些其他方面，一旦问题说清，便言归正传了。

2．为什么要学习书法理论？

答：我们学习书法，严格地讲，主要有两个方面：一是书法创作实践，一是书法理论指导。但目前有很大一部分人，只知学习书法就是临帖，结果往往花了很大的气力，而书艺却始终提高不上去，这不能不归罪于他们对学习书法的片面理解。书法理论是古人学习书法的经验总结，他们有的往往花了几十年工夫，或穷尽毕生的精力才总结出来的，是极为可贵的心血结晶。我们有志于学习书法的人，如果在临摹古人碑帖或在进行创作活动的同时，学　些古人留给我们的宝贵经验，从而有意识地把它贯彻到实践中去，那么

就会在学习书法的道路上集思广益，豁然开朗，从而收到事半功倍的效果。因此我们说，学习书法理论对于初学书法或从事书法创作的人来说，是十分必要的。

3．我国书论的概貌是什么？

答：我国书论著作，由于年代的久远和书法艺术的高度发展，所以留下的遗产十分丰富。简而言之，汉魏六朝是我国书论发展的草创期，这一阶段虽说是我国出现书论专门著作的早期阶段，但它为我们留下的著述却十分丰富。较为著名的有汉赵壹的《非草书》、汉蔡邕的《笔论》《九势》、晋卫夫人的《笔阵图》、晋王羲之的《题卫夫人〈笔阵图〉后》《书论》《笔势论十二章》《用笔赋》《记白云先生书诀》、南朝齐王僧虔的《论书》《笔意赞》、南朝齐梁时陶弘景的《与梁武帝论书启》、南朝梁武帝的《观钟繇书法十二意》《答陶隐居论书》、隋释智果的《心成颂》等。

唐朝是我国书法创作的鼎盛时期，这一时期书法名家辈出，书法理论的发展，至此亦已奠定基础，所以，唐代是我国书论发展的成熟期。这一时期的书论，主要有欧阳询的《八诀》《传授诀》《用笔论》、虞世南的《笔髓论》《书旨述》、唐太宗的《笔法诀》《论书》《指意》《王羲之传论》、孙过庭的《书谱》、张怀瓘的《论用笔十法》《玉堂禁经》、蔡希综的《法书论》、徐浩的《论书》、颜真卿的《述张长史笔法十二意》、陆羽的《释怀素与颜真卿论草书》、韩方明的《授笔要说》、林蕴的《拨镫序》、卢携的《临池妙诀》、释亚栖的《论书》等。

五代时因为战乱关系，书家人物，屈指可数，其书论流传众所周知的，只李煜《书述》等几人几种而已，是书论的低潮期。

宋时因为社会相对安定，经济发展，书法所以中兴。但宋代书法因为崇尚意态，所以表现在书论上的，亦多以此为论述中心。其书论较为著名的有苏轼《东坡题跋》中的论书部分、黄庭坚的《论

书》、米芾的《海岳名言》、宋高宗的《翰墨志》、陈槱的《负暄野录》、姜夔的《续书谱》、陈思的《秦汉魏四朝用笔法》、无名氏的《三十六法》等，是为书论的再生期。

元代则书家不多，书论亦只有赵孟頫的《兰亭十三跋》、郑构的《衍极》、陈绎曾的《翰林要诀》、吾丘衍的《学古编》等数种而已。明代则诗文潇洒，书法亦绚丽多彩而不尚功力，其书论著作则以解缙的《春雨杂述》、丰坊的《书诀》、赵宧光的《寒山帚谈》、项穆的《书法雅言》、董其昌的《画禅室随笔》为最著名。所以总的说来，元明是书法的平台期。

清代由于统治阶级对知识分子实行高压管控和重视利用的两手政策，所以士人多钻在故纸堆里讨生活，这体现在书法理论上，就是著述众多且重考证，当然亦不排除他们在其他方面所做的探索。其著作的佼佼者有冯班的《钝吟书要》、笪重光的《书筏》、宋曹的《书法约言》、梁巘的《评书帖》、吴德旋的《初月楼论书随笔》、朱履贞的《书学捷要》、钱泳的《书学》、王澍的《论书剩语》、阮元的《南北书派论》《北碑南帖论》、包世臣的《艺舟双楫》、刘熙载的《艺概·书概》、周星莲的《临池管见》、朱和羹的《临池心解》、康有为的《广艺舟双楫》等鸿篇巨制，洋洋洒洒，是为书论的中兴期。

4. 对蔡邕书论的评价都包括什么？

答：蔡邕的书论，主要有《笔论》和《九势》两篇。《笔论》主要论述书法家在书法创作时所应该具备的精神状态。论中如"书者，散也。欲书先散怀抱，任情恣性，然后书之；若迫于事，虽中山兔毫，不能佳也"几句，说的是书家精神状态如何，对于书法作品创作的成败来说，是至关重要的。如果迫于事势，影响情绪，那么即使工具再好，也是无济于事。又如"夫书，先默坐静思，随意所适，言不出口，气不盈息，沉密神彩，如对至尊，则无不善矣"

数语，则又从另一侧面，阐述了书法创作时既要胸怀澄静、意志自然，又要思想高度集中的辩证关系。只有把两者很好地统一起来，才能达到预期的创作效果。

《九势》是蔡邕论书最为精彩的篇章，也是历史上最有影响的论书名篇之一。其主要贡献在于：它在我国书论发展史上第一次提出了"藏头护尾"的藏锋理论；它又第一次提出了"令笔心常在点画中行"的中锋学说；它还第一次提出了另外一些常见的用笔方法和结字方法，诸如"转笔""疾势""掠笔""涩势"，以及"凡落笔结字，上皆覆下，下以承上，使其形势递相映带，无使势背"等。总之，在具体的创作用笔方法上，《九势》为今后藏锋、中锋等运笔法则奠定了初步的理论基础。其后的书论，虽对藏锋、中锋等学说有了进一步的探讨和阐述，但渊源所自，蔡邕是该被尊为鼻祖的。

5. 晋卫夫人《笔阵图》包含什么内容？

答：《笔阵图》是我国早期书论名篇之一。关于它的作者，历来众说纷纭，有认为是王羲之撰，有认为是六朝人伪托，至张彦远《法书要录》始题为卫夫人撰。因为后人又有传为王羲之所作的《题卫夫人〈笔阵图〉后》一篇，所以这里姑沿张彦远的说法，作卫夫人撰。

从《笔阵图》文中所述内容来看，主要是"删李斯《笔妙》（今佚），更加润色，总七条，并作其形容"，其七条的内容是：

一　如千里阵云，隐隐然其实有形。

丶　如高峰坠石，磕磕然实如崩也。

丿　陆断犀象。

乀　百钧弩发。

丨　万岁枯藤。

乁　崩浪雷奔。

丁 劲弩筋节。

上述笔阵七条，指出了七种常见点画的具体形象要求，但归结到一点，就是说下笔要有力度。从历史发展的眼光看，《笔阵图》七条，实开其后"永字八法"的先声。

此外，在《笔阵图》中尚可一述的还有："下笔点画波撇屈曲，皆须尽一身之力而送之"；"初学先大书，不得从小"；"善笔力者多骨，不善笔力者多肉。多骨微肉者谓之筋书，多肉微骨者谓之墨猪。多力丰筋者圣，无力无筋者病"等语。

总的说来，《笔阵图》在书法理论上的贡献虽然比不上蔡邕的《九势》，但作为我国早期书论之一，对于其后书论的进一步发展，还是有着它一定的积极意义。

6. 王羲之留下一些书论著作，它们都是什么？

答：题为王羲之所撰的书论著作确实有好几篇，但那只是"旧题"而已，多数出于六朝时人伪托，不可信。现在暂且撇开作者不说，先把这几篇所谓的王著书论的内容作一简要的介绍：

《题卫夫人〈笔阵图〉后》一篇，其所发挥的要点有：（1）"夫欲书者，先乾研墨，凝神静思，预想字形大小、偃仰、平直、振动，令筋脉相连，意在笔前，然后作字。若平直相似，状如算子，上下方整，前后齐平，便不是书，但得其点画耳。"在历史上第一次提出了"意在笔前"的创作方法和批判了"状如算子"的堆积点画的字匠做法。（2）"翼先来书恶，晋太康中有人于许下破钟繇墓，遂得《笔势论》，翼读之，依此法学书，名遂大振。"宋翼本来的字写得很一般，后来得到《笔势论》，书法便有了很大的进步，点出了学习书法理论对实践所起的巨大促进作用。（3）"若欲学草书，又有别法，须缓前急后，字体形势，状如龙蛇，相钩连不断，仍须棱侧起伏，用笔亦不得使齐平大小一等。每作一字，须有点处且作余字总竟，然后安点，其点须空中遥掷笔作之。其草书，亦复

须篆势、八分、古隶相杂，亦不得急，令墨不入纸。若急作，意思浅薄，而笔即直过。"阐述了写草书要"状如龙蛇，相钩连不断"，"作余字总竟"，然后"安点"，须掺杂"篆势、八分、古隶"，以及"不得急"等要领。（4）"夫书，先须引八分、章草入隶字中，发人意气，若直取俗字，则不能先发。"指出了书体互通，相互映发的关键。（5）"予少学卫夫人书，将谓大能。及渡江北游名山，见李斯、曹喜等书，又之许下，见钟繇、梁鹄书……始知学卫夫人书，徒费年月耳。遂改本师，仍于众碑学习焉。"以自己切身的经历，说明了转益多师、博采众长的重要性。

《书论》叙说了"书须存思"，意即创作书法要开动脑筋"作一字，横竖相向，作一行，明媚相成"，就是说作字要点画呼应，行气连贯；"若作一纸之书，须字字意别，勿使相同"，则又说出了书法艺术必须是多姿多彩、富于变化的。

《笔势论十二章》则首先提出了"大字促之贵小，小字宽之贵大"的理论，和"倘一点失所，若美人之病一目；一画失节，如壮士之折一肱"的写好每一具体点画对于整体美的重要性。

《记白云先生书诀》一篇，以假说中的人物之口，述说了书法的要妙，其中"起不孤，伏不寡"两语，是说提笔处不单只是提笔，要提中有按，按笔处不单只是按笔，要按中有提，对书法的"提按"之法，作了极为概括而辩证的论述。

7. 在六朝人的书论中，王僧虔《笔意赞》是较为著名的一篇，其内容有什么特别之处？

答：是的，王僧虔的《笔意赞》虽然文字不长，却提出了"书之妙道，神彩为上，形质次之"的著名论点，其内在实质就是说，书法创作不仅要有美观的外形，而且更要有精神的内蕴。这两者虽说是辩证的统一但却以内在的精神为主导。

接着，《笔意赞》中又谈到"必使心忘于笔，手忘于书，心

手达情，书不妄想"等话，介绍了书法创作时创作者必定要进入心忘记笔，手忘记写，心手双畅，杂念不生的境界，然后才能把字写好的创作经验。

在《笔意赞》中，王僧虔还进一步提出了"万毫齐力"和"骨丰肉润。入妙通灵。努如植槊，勒若横钉。开张凤翼，耸擢芝英。粗不为重，细不为轻。纤微向背，毫发死生"等关键扼要的观点。说明作书时一定要使所有笔毫中的每一笔毫都充分发挥作用，才能把字写得骨格丰隆、肌理细润，入神妙而通灵化。写直画"努"要挺劲得像长矛，横画"勒"要坚实得像铁钉。好比凤凰开张羽翼，灵芝耸秀英华一般美妙。要使得笔画粗得不感到重浊，笔画细得不感到轻飘。再则，字的向背起于纤微，死生别于毫发，从而说明了书法是一种何等微妙精密的艺术啊！

8. 隋朝国祚甚短，书家不多，可有书论留下？

答：隋朝虽然国祚甚短，书家不多，但却有智果和尚为我们留下的《心成颂》一篇。智果是隋仁寿年间书法家，会稽（今浙江绍兴）人。曾为隋炀帝书《上太子东巡颂》，被召居慧日道场。隋炀帝对他的书法曾有过"智永得右军肉，智果得右军骨"的品评。

《心成颂》文字不长，以简要的语言，提纲挈领地分析了字形结构的原理，是为我国现存论字形结构的最早篇章。其要点如"回展右肩"，就是说有些字的字肩要把右面写得向左回展，譬如说"尚""包"等字；"长舒左足"，是指字的下部有左右点的，如"其""典"等字，要把左下点写得舒展自如；"峻拔一角"，是说外有方框的字应当把右角略为写高一点，如"国""用"等字；"回互留放"，是说有撇捺等笔画重复的字，应当注意一留一放，这样字态就美，像"交"字的上留下放，"茶"字的上放下留；"变换垂缩"，就是说同时有两个垂竖笔画的字要一垂一缩，譬如说"并"字的右缩左垂，"斤"字的右垂左缩。如此等等，计十八

条。末条的"统视连行，妙在相承起伏"，还涉及了"行行相映带"的行气问题。总的看来，《心成颂》论述字体结构虽说简单粗糙了些，但它却初步对字体结构中的一些美学原理提出了原则性的看法，作为我国第一篇论述字体结构的专著来说，它对后世所产生的影响，是极为深远的。

9．初唐时，欧阳询以《九成宫醴泉铭》饮誉书坛，他的书法理论怎样？

答：欧阳询虽说以创"欧体"而为人们所熟知，然而他的书论，历来却没有引起人们的重视，现在既然提到这个问题，那么就让我们来介绍一下吧。

欧阳询为我们留下的书论著述大致有《八诀》《传授诀》《用笔论》等几篇。其他如所说《三十六法》一篇，《佩文斋书画谱》认为，"诸本都附欧阳询后，今考篇中有'高宗书法'、'东坡先生'及'学欧书者'等语，必非唐人所撰，故附于宋代之末"，很有见地。

《八诀》对八种常见点画的写法提出了具体的形象要求，如：

、　　如高峰之坠石。

乚　　似长空之初月。

一　　若千里之阵云。

丨　　如万岁之枯藤。

乀　　劲松倒折，落挂石崖。

𠃌　　如万钧之弩发。

丿　　利剑截断犀象之角牙。

乀　　一波常三过笔。

很明显，这是从《笔阵图》中演变过来的，此外，《八诀》还兼及创作时的情绪酝酿和思想准备，如"澄神静虑，端己正容，秉笔思生，临池志逸"。执笔法，如"虚拳直腕，指齐掌空"。结

字法，如"四面停匀，八边具备，短长合度，粗细折中，心眼准程，疏密欹正。筋骨精神，随其大小。不可头轻尾重，无令左短右长。斜正如人，上称下载，东映西带，气宇融和，精神洒落"。行气章法，如"分间布白，勿令偏侧"。用墨法，如"墨淡则伤神彩，绝浓必滞锋毫"。可见所述范围，早已越出"八诀"之外了。

《传授诀》一篇，是欧阳询写给付善奴的书诀，好在文字不长，现全录如下：

> 每秉笔必在圆正，气力纵横重轻，凝神静虑。当审字势，四面停均，八边具备；短长合度，粗细折中；心眼准程，疏密欹正。最不可忙，忙则失势；次不可缓，缓则骨痴；又不可瘦，瘦当形枯；复不可肥，肥则质浊。细详缓临，自然备体，此是最要妙处。贞观六年七月十二日，询书付善奴授诀。

文中除部分文字与《八诀》重复外，在论述学习书法必须"静神凝思，当审字势"的前提下，又进一步提出了所要注意的如"不可忙""不可缓""不可瘦""不可肥"等问题，两两对照，使人容易吸收领会。

《用笔论》则文字较为深奥，其中所说如用笔"刚则铁画，媚若银钩"，提出了书法艺术的用笔点画既要有刚劲的一面，又要有姿媚的一面，后世所说的"铁画银钩"，其出典就在这里。又如用笔要"急捉短搦，迅牵疾掣"，如果学书者发挥掌握得好，就能产生"行行炫目，字字惊心"的效果，但这仅仅是用笔的一个方面。比如执笔虚宽，行笔迟涩，就是用笔的另一个方面。学习古人书论，既要吸取他们的一得之见，但又不可死读古人的句子，这是我们应当懂得的。

10. 虞世南的《笔髓论》都讲了什么？

答：虞世南和欧阳询一样，都是唐代前期的重要书家。他写下的《笔髓论》，一方面讲真、行、草各体书的用笔及书写规则，

另一方面又兼及书法艺术的神韵，历来为人们所重视。

从分段来看，《笔髓论》共分"叙体""辩应""指意""释真""释行""释草""契妙"等七段。其中尤以末段"契妙"为最精彩。

所谓"契妙"，就是说书法要契合要妙。提出："故知书道玄妙，必资神遇，不可以力求也。机巧必须心悟，不可以目取也。""且如铸铜为镜，明非匠者之明；假笔转心，妙非毫端之妙。"那么，怎样才能"神遇"，而契合要妙呢？我们且看他道来："必在澄心运思至微妙之间，神应思彻。又同鼓瑟纶音，妙响随意而生，握管使锋，逸态逐毫而应。学者心悟于至道，则书契于无为，苟涉浮华，终惝于斯理也。"可见必得"澄心运思至微妙之间，神应思彻"，才能使书法的逸态"随意而生""逐毫而应"。当然"运思"还得"心悟"。心悟什么呢？就是要心悟"无为"的"至道"，如果一涉"浮华"，则对于书法，终究未能通晓。这里，我们又不难看出，虞世南的书法美学观是深受《老子》"清静无为"的哲学思想影响的。

11."求其骨力而形势自生"的著名论点是谁提出的？

答："求其骨力而形势自生"是唐太宗提出的，语见《论书》。在《论书》篇的开头，有"太宗尝谓朝臣曰：'书学小道，初非急务，时或留心，犹胜弃日。凡诸艺业，未有学而不得者也，病在心力懈怠，不能专精耳'"语。"未有学而不得者也"，是对学"诸艺业"者的一种精神鼓励，"病在心力懈怠，不能专精"是指出病因，使人们知所避忌。但从文中的"太宗尝谓"来看，可以肯定这篇《论书》不是出于唐太宗之手。因为"太宗"是李世民死后所谥的庙号，而唐太宗在生前是不可能自称"太宗"的，正如乾隆皇帝在生前不可能自称"清高宗"一样。

关于"求其骨力"一语的全文是这样的："今吾临古人之书，殊不学其形势，惟在求其骨力而形势自生耳。吾之所为，皆先作意

（酝酿骨力笔意），是以果能成也。"正因为在书法中骨力是本，形势是依附于骨力的，所以说"求其骨力而形势"才能"自生"。

12. 说唐太宗极喜爱王羲之的书法，还特意亲自为他作传，具体情况是什么样的？

答：唐太宗酷嗜王羲之的书法，这是事实，但《晋书》中的《王羲之传》却不是出于太宗的御制，太宗所写的乃是《王羲之传论》，是一篇专为《晋书·王羲之传》所作的赞辞，因为其中只有一字之差，所以就容易被人所误解了。

在这篇文章中，作者历数钟繇、王献之、萧子云等人的书法之短，把钟繇的字说成是"其体则古而不今，字则长而逾制"，把王献之的字比作"字势疏瘦，如隆冬之枯树"，"笔踪拘束，若严家之饿隶"，把萧子云的字贬为"仅得成书，无丈夫之气。行行若萦春蚓，字字如绾秋蛇"，然后笔锋一转，把王羲之的字赞为"尽善尽美"，"观其点曳之工，裁成之妙，烟霏露结，状若断而还连；凤翥龙蟠，势如斜而反直"，以至于"玩之不觉为倦，览之莫识其端"，可谓推崇之极了。

从封建帝王亲自为书法家撰写传论的情况来看，这在历史上是绝无仅有的。由于帝王的出面弘扬，为王羲之在我国书坛的正宗地位奠定了基石。

13. 孙过庭的《书谱》是我国书法理论史上最为光彩夺目的篇章之一，此篇的大致情况如何？

答：唐孙过庭《书谱》确实是我国书法史上最为光彩夺目的篇章之一，但是对于其文章本身，因为墨迹原文的末尾，有"今撰为六篇，分成两卷。第其功用，名曰《书谱》"的句子，而传本所见，只有卷上，因此引起历代学者的不同猜测，有人认为另有正文，

而此则仅为序言，所以有题作"书谱序"的；有人认为此即正文，分裱两卷，所以有《书谱》卷上、卷下之称的。近人朱建新《孙过庭书谱笺证》认为，《书谱》应是全文，因为屡经裱装，中有断失，所以失去了"卷下"等字，并为之详分"卷上"及"卷下"各三篇的起讫，把最后的"自汉魏以来"至"缄秘之旨，余无取焉"划归为跋语。可说是费尽心血了。

而与朱建新同时而略早的余绍宋，他在《书画书录解题》中提出的看法却是："唐人论及此书者，仅张怀瓘一家，张彦远《法书要录》及北宋朱长文《墨池编》搜辑历代论书之文甚备，俱未载及。足见北宋以前，是编犹未问世。《宣和书谱》载有《书谱序》上下两篇，是其时原迹在内府，下卷尚存也。至南宋陈思辑《书苑菁华》始录其文，则下卷已亡，其为亡于南渡之际，殆无疑矣。"真可说是莫衷一是了。

好在是全文也罢，仅存其半也罢，因为其中持论的精微奥妙之处，已足窥其大概，所以对于我们学习书论来说，关系不大。

14. 《书谱》对于真、草书及其他各种书体均有极为精辟的论述，包含什么？

答：确实这样，譬如说，其中的"草不兼真，殆于专谨，真不通草，殊非翰札。真以点画为形质，使转为情性；草以点画为情性，使转为形质"，就是用相反相成的辩证观点来论述楷书、草书及其相互之间关系的精要之语。又如"至如钟繇隶奇，张芝草圣，此乃专精一体，以致绝伦。伯英不真，而点画狼藉（分明）；元常不草，使转纵横"几句，说明了张芝的草书虽说入圣，但却写得一点也不马虎，具有楷书"点画狼藉"的意味；钟繇楷书奇绝，但也写得悠纵尽情，具有草书"使转纵横"的妙趣。这里，我们如把文徵明的"真书血脉贯通，放之便是行草；行草动必有法，整之便是正楷，能书者要是一以贯之"用来参证，便可以进一步

加深对孙的这一理论的理解。

在论述众体的要妙时，《书谱》是这样说的："虽篆、隶、草、章，工用多变；济成厥美，各有攸（所）宜。篆尚婉而通，隶欲精而密，草贵流而畅，章务检而便。然后凛之以风神，温之以妍润，鼓之以枯劲，和之以闲雅。故可达其情性，形其哀乐。"从而把各种书体的特殊性很精要地概括了出来，明杨慎《墨池琐录》说："此四诀者，可谓'鲸吞海水尽，落出珊瑚枝'矣。"后半段"然后凛之以风神"几句，则又对各种不同的书体提出了共同的要求。"故可达其情性，形其哀乐"两句，清刘熙载在《艺概·书概》中说："书者，如也。如其学，如其才，如其志。总之曰：如其人而已。""笔墨性情，皆以其人之性情为本。"论及了书法艺术也和其他艺术一样，是表现并寄托了作者的为人胸襟和思想感情的。

15. 作书时主观情绪非常重要，对于这一论点，《书谱》是怎样论述的呢？

答：关于主观情绪对于书法的影响，《书谱》是这样论述的："（王羲之）写《乐毅》则情多怫郁，书《画赞》则意涉瑰奇，《黄庭经》则怡怿虚无，《太师箴》又从横争折。暨乎兰亭兴集，思逸神超；私门诫誓，情拘志惨。所谓涉乐方笑，言哀已叹。"可见成功的书法作品，必定在一定程度上维系着作者当时的思想感情。书写内容不同，感情亦随之而有所变化，或书写时感情不同，内容亦随之而有所反映。唱歌和演戏要进入角色，书法也同样如此，否则浮光掠影，泛泛之作，是不值得人们称道的。

《书谱》除对创作者当时的思想感情或情绪不同能对书作的效果产生一定影响有所论述外，还对作书者的性格和书风之间的关系做了总结："质直者则径侹不遒，刚很者又掘强无润，矜敛者弊于拘束，脱易者失于规矩，温柔者伤于软缓，躁勇者过于剽迫，狐疑者溺于滞涩，迟重者终于蹇钝，轻琐者染于俗吏。"这也是使"字

如其人"的话落到实处的一个方面。

16. 《书谱》在其他理论方面还有什么发挥？

答：《书谱》在书法理论方面的论述面极广，除了以上所说，在用笔方面还提出了"一画之间，变起伏于峰杪；一点之内，殊衄挫于豪芒"的精湛见解。对于这一见解，清代的朱履贞在《书学捷要》中阐发说："此言积功夫于点画波撇之间，凡棱侧起伏，衄挫顿注，方圆俯仰，三过折笔，无不精妙。若点画未工，率凑成字，即不是书。"此外，《书谱》还认为毫端要具备"劲速"和"迟留"两套本领，"劲速者，超逸之机；迟留者，赏会之致"，二者各有各的用处。

在分布方面，《书谱》发挥的高见是："至如初学分布，但求平正；既知平正，务追险绝；既能险绝，复归平正。初谓未及，中则过之，后乃通会。通会之际，人书俱老。"其中总结了学习书法有"三时"，这最后阶段所说的"既能险绝，复归平正"，已是炉火纯青、"人书俱老"了，其所达到的是寓神奇于平淡之中的深一层的耐人寻味的艺术境界，与初学分布时的"但求平正"是有着本质差别的。明项穆《书法雅言》说："书有三戒：初学分布，戒不均与欹；继知规矩，戒不活与滞；终能纯熟，戒狂怪与俗。若不均且欹，如耳目口鼻，窄阔长促，邪立偏坐，不端正矣。不活与滞，如土塑木雕，不说不笑，板定固室，无生气矣。狂怪与俗，如醉酒巫风，丐儿村汉，胡言乱语，颠朴丑陋矣。"则又在这一基础上做了进一步的要求。学者可将两者互参，以求深入领悟。

17. 《授笔要说》是唐代论述执笔法的名篇之一，文中是怎样论述的？

答：《授笔要说》一篇，从其内容来看，大致可分为前、后两个部分。前叙笔法传授，后言执笔五法。作者韩方明为唐德宗时

元（785—805）年间书法理论家。关于他的生平，已不可考，字迹也不传于世。他在《授笔要说》中曾自述说："昔岁学书，专求笔法。贞元十五年，授法于东海徐公璹；十七年，授法于清河崔公邈，由来远矣。"又据唐卢携《临池妙诀》说："吴郡张旭言，自智永禅师过江，楷法随渡……旭之传法，盖多其人，若韩太傅滉、徐吏部浩、颜鲁公真卿……予所知者，又传清河崔邈，邈传褚长文、韩方明。"那么，韩方明自述受笔法于徐、崔两氏是确实可信的。

在《授笔要说》中，韩方明对执笔做了这样的论述："夫书之妙，在于执管。既以双指苞管，亦当五指共执。其要实指虚掌，钩、揵、讦、送，亦曰抵送，以备口传手授之说也。世俗皆以单指苞之，则力不足而无神气，每作一点画，虽有解法，亦当使用不成。曰平腕双苞，虚掌实指，妙无所加也。"关于执笔之法，历来众说纷纭，且秘不肯传，韩方明在这里提出"双指苞管""五指共执""指实掌虚，钩、揵、讦、送"的要点，实为澄清杂说，批判"单指苞之"，为奠定双钩的五指执笔法，立下了不朽功绩。文中所说的"钩"，就是指食、中两指执笔时由外向内钩着。"揵"，就是用大拇指向外按捺，方向对准在食、中两指之间。"讦"，是说用无名指爪肉之间向外格揭，"送"是将小指贴在无名指下面，以帮送无名指的力量。所要注意的是，小指的"送"，只是起与其他四指一样的执笔作用，并不是说小指要帮着无名指运送笔杆，因为手指的作用是"执"，而不是"运"。

沈尹默在《历代名家学书经验谈辑要释义》中说："此处所说的平腕、虚掌、实指，和欧阳询的虚拳直腕，指实掌空，李世民的腕竖、指实、掌虚，完全一样。不过平腕的提法，更可以使人容易体会到腕一平肘自然而然地就不费气力地抬起来，这很合乎手臂生理的作用。所以我们经常向学书人提示，就采用指实、掌虚，掌竖、腕平的说法，觉得比较妥当些。"可见，对于"平腕"，亦是《授笔要说》对于执笔法的重要贡献之一。

18．"永字八法"，是怎么回事？

答："永字八法"是以"永"字的八笔为例，以阐明楷书的基本用笔方法。关于"永字八法"的起源，历来说法不一。李溥光《雪庵永字八法》认为起源于蔡邕、王羲之；宋陈思《书苑菁华》认为来自隋僧智永；宋朱长文《墨池编》则认为创自唐代的张旭。据张怀瓘《用笔法》记载，"永字八法"的点画名称和写法是这样的：

点为"侧"，它的写法是"不得平其笔"，也就是说要峻落铺毫，势足收锋；横画为"勒"，它的写法是"不得卧其笔"，也就是说要逆锋铺毫而行，不能卧笔平拖；竖画为"努"，它的写法是"努不宜直"，因为太直了笔画就会显得无力；钩是"趯"，它的写法是"须蹲其锋"，也就是说要略略驻锋蓄势后"得势而出"；仰横为"策"，它的写法是"策须背笔"，也就是说要"仰而策之"；长撇为"掠"，它的写法是"掠须笔锋，左出而利"；短撇为"啄"，它的写法是"须卧笔疾罨"，也就是说，落笔要略略侧锋，快而峻利；捺笔为"磔"，它的写法是"须趯笔，战行右出"，也就是说要逆锋落笔，折锋后铺毫缓行，至右下则再先蓄势，然后出锋。

"永字八法"虽只有八笔，其中如"勒"和"策"、"掠"和"啄"等还有重复的地方，但如果由此而引申的话，则基本上还是包含了楷书一切基本点画写法的。正因为如此，后人便常把"永字八法"作为"书法"的代名词了。

19．"画沙印泥"之说是谁提出来的？能否进一步解释一下？

答："画沙印泥"就是说用笔要"如锥画沙，如印印泥"一样。这句话见载于唐蔡希综《书法论》，先是由褚遂良提出用笔要"如印印泥"，然后再由张旭冥思苦索，其后用锥画沙而悟。原文是这样的："仆（指张旭）尝闻褚河南用笔如印印泥。思其所以，久不悟。后因阅江岛间平沙细地，令人欲书，复偶一利锋（锥），便取

书之，险劲明丽，天然媚好，方悟前志。此盖草、正用笔，悉欲令笔锋透过纸背，用笔如画沙印泥，则成功极致，自然其迹，可得齐于古人。"对于"画沙印泥"的精神，黄庭坚是这样理解的："如锥画沙，如印印泥，盖言锋藏笔中，意在笔前。"锥锋画进沙里，沙的两边就自然高起，中间凹进一线，以形容用笔的中锋和藏锋，有沉着而笔力贯注之妙；印章印在泥上，亦使泥周高起，字形凹下，以比喻用笔的中锋藏锋，沉着而又不见止痕迹，大有下笔意在笔先，落笔稳而且准的味道。总之，"画沙印泥"是古人对用笔经验的形象总结，直到现在，还是有着它积极的、现实的指导意义。

20. 书法如"怒猊抉石，渴骥奔泉"的徐浩也有书论留下，他谈了些什么？

答：徐浩的书法论著名为《论书》，《宣和书谱》中说徐浩曾经写过《法书论》一篇，为时楷模，指的就是这篇。

《论书》的核心谈了两个方面的问题，一是书法的骨、气、肉、力，他说："夫鹰隼乏彩，而翰飞戾天，骨劲而气猛也；翚翟备色，而翱翔百步，肉丰而力沉也。若藻曜而高翔，书之凤凰矣。"通过形象比喻，从而对书法提出了"骨劲""气猛""肉丰""力沉"的形象要求，并认为如果再在这基础上进一步加上"藻耀"和"高翔"的话，那就可以称之为书法中的"凤凰"了。二是书法中一些有关骨肉、疏密、大小的问题，原文说："初学之际，宜先筋骨，筋骨不立，肉何所附？用笔之势，特须藏锋，锋若不藏，字则有病，病且未去，能何有焉？字不欲疏，亦不欲密，亦不欲大，亦不欲小。小长令大，大蹙令小，疏肥令密，密瘦令疏，斯其大经矣。笔不欲捷，亦不欲徐，亦不欲平，亦不欲侧。侧竖令平，平峻使侧，捷则须安，徐则须利，如此则其大较矣。"认为初学应当先立筋骨和用笔藏锋，这自然是对的，但对书法结体的疏密、大小，用笔的捷徐、平侧提出了绝对平均的原则，这不能不说是谬种流传，对书法艺术

的一种曲解。但如果从另一方面来看，把字写得四平八稳，则又为馆阁体书法的理论开了先河，然而无论如何，从艺术角度来说，这种理论的提出，都是不能不使人感到茫然的。

21. 颜真卿是中唐书法大家，他在《述张长史笔法十二意》一文中对书法的有关论述都有什么？

答：《述张长史笔法十二意》是颜真卿一篇有影响的书论。此文首先记述了他请教张旭传授笔法的具体内容，最后以褚遂良用笔"如印印泥"和张旭所悟的"用笔如锥画沙"作结，读来可使人受到一定的启发。

关于文中所说的十二意是：①"夫平谓横"。颜真卿的理会是，"每为一平面，皆须纵横有象"。②"夫直谓纵"。其理会是"直者必纵之，不令邪（斜）曲"。③"均（均匀）谓间（空间）"。其理会是"间不容光"，意思就是说点画之间的留空要恰到好处，连一点光线的多余也容纳不下。④"密谓际"。其理会是"筑锋（笔力在藏锋与藏头之间）下笔，皆令宛成，不令其疏"，意思就是说密要笔力恰到好处，并认为这主要表现在笔画交界之际。⑤"锋谓末（末端）"。其理会是"末以成画，使其锋健"。⑥"力谓骨体"。其理会是"趯笔（快速而精神贯注的行笔）则点画皆有筋骨，字体自然雄媚"。⑦"轻谓曲折"。其理会是"钩笔转角，折锋轻过，亦谓转角为暗过"。⑧"决谓牵掣"。其理会是"牵掣为擎，锐意挫锋，使不怯滞，令险峻而成，以谓之决"。⑨"补谓不足"。其理会是"结构点画或有失趣者，则以别点画旁救之"。⑩"损谓有余"。其理会是"趣长笔短，长使意气有余，画若不足"。⑪"巧谓布置"。其理会是"欲书先预想字形布置，令其平稳，或意外生体，令有异势，是之谓巧"。⑫"称谓大小"。其理会是"大字促之令小，小字展之使大，兼令茂密"。

关于十二意的精神，沈尹默曾这样总结说："这十二意，有

的就静的实体着想，如横、纵、末、体等；有的就动的笔势往来映带着想，如间、际、曲折、牵掣等；有的就一字的欠缺或多余处着意，施以救济，如不足，有余等；有的从全字或者全幅着意，如布置、大小等。"其实笔法之意，何止十二种！不过通过对这十二种笔法用意的了解，由此及彼，触类旁通，对于初学书法者来说，又确实是很实用的。

22．"坼壁路""屋漏痕"最早记载于哪一篇书论？它们的含义是什么？

答："坼壁路""屋漏痕"最早见于唐陆羽所著的《释怀素与颜真卿论草书》中。在这篇文章中，记载了颜真卿问怀素的话："师亦有自得乎？"怀素回答说："吾观夏云多奇峰，辄常师之，其痛快处如飞鸟出林，惊蛇入草。又遇坼壁之路，一一自然。"颜真卿听后婉转地发问道："坼壁路和屋漏痕比起来怎么样？"怀素听到这里，忽地立起身来，握着颜真卿的手激动地说："得之矣！"即得到了其中的精髓了！

怀素所说的"坼壁路"，就是指墙壁坼裂开来的纹路。墙壁有了裂纹，其纹曲折有致，"一一自然"，表现的是一种天然而绝非人工做作的美，这正是书家所致力追求的。因此，怀素用"坼壁路"，来比喻书法用笔之美，自然很有见地。然而，颜真卿所说的"屋漏痕"比起"坼壁路"来，却又深入了一步。大家知道，屋壁之水沿着墙面流下，常表现出一种圆活而又生动的蜿蜒之致，因此用它来比喻用笔的不可一笔直下，需以手腕时左时右，顿挫而行，以求得书法笔致的圆厚扎实且又生动，真是再贴切不过的了。由此看来，千百年来，"屋漏痕"作为书法的重要术语，有着它强大生命力。

23. 《翰林禁经》所说的"九生"法是哪"九生"？

答：《翰林禁经》是唐李阳冰撰。其中所载的"九生"，就是说在书法及文房四宝上，要有九处生而不熟的地方是必须注意的。"九生"的具体说法如下：

"一生"，是说"笔"，笔要"纯毫为心，软而复健"，即要求所用之笔的笔毫要生而挺健；"二生"，是说"纸"，纸要"新出箧笥，润滑易书，即受其墨。若久露风日，枯燥难用"；"三生"，是说"砚"，砚要"用则贮水，毕则干之"，司马云"砚石不可浸润"；"四生"，是说"水"，水要"新汲，不可久停，停不堪用"；"五生"，是说"墨"，墨要"随要旋研，凝和，墨光为上，多则泥钝"；"六生"，是说"手"，手如果"适携执劳，腕则无准"；"七生"，是说"神"，神要"凝神静思，不可烦躁"；"八生"，是说"目"，目要"寝息适寤（睡后刚醒），光朗分明"；"九生"，是说"景"，景要"天清气朗，人心舒悦"。"备此九者，乃可言书"。

"九生"从笔、墨、纸、砚、水、手、眼、神、景（环境）九个方面阐述，对于书法创作具有一定的参考价值，但我们也不能太绝对化了，否则就会被古人框死，超生不得。

24. 唐代和尚擅长书法的很多，他们的书论都有什么？

答：的确如此，唐代和尚擅长书法的很多，但留下书论，如前面所说怀素的"夏云多奇峰，辄常师之，其痛快处如飞鸟出林，惊蛇入草。又遇坼壁之路，一一自然"等，又确实不多，只亚栖等数家而已。

释亚栖留下《论书》一篇，其原文是："凡书通即变。王变白云体，欧变右军体，柳变欧阳体，永禅师、褚遂良、颜真卿、李邕、虞世南等并得书中法，后皆自变其体，以传后世，俱得垂名。

若执法不变，纵能入石三分，亦被号为书奴，终非自立之体，是书家之大要。"语虽不长，却提出了"书通即变"，"若执法不变，纵能入石三分，亦被号为书奴，终非自立之体"的重要理论。这使我们意识到，若要"自立"于书坛的话，必定要推陈而能出新，当然，这出新又必须来自深厚的传统功力，如欧阳询的"自立"来自变"右军体"，柳公权的"自立"来自变欧阳询体就是明证；如果死守古人成法，即使学得入木三分，和古人一模一样，也只能被称之为"奴书"，是立不住脚的。其中的精神是很辩证的。

释辩光《论书法》如今所能见到的，只是记载在宋魏了翁《鹤山集》中的"书法犹释氏心印，发于心源，成于了悟，非口手所传"数语而已。把书法比作佛家的"心印"，提倡"发于心源，成于了悟"，并认为"非手口所传"。我们如果能一分为二来看待的话，撇去其唯心的成分不说，则又可从另一侧面体会到学习书法必须发自内心的领悟，因为书法和其他艺术一样，是"写心"的，因此，只有陶冶人的灵魂才能创作出意态超逸的作品来，而"口手所传"的毕竟只能是工匠的技法啊！

25. 在宋四家中，蔡襄对书法都有什么论述？

答：在宋四家中，蔡襄的书论虽说不多，但也有一些。首先，他论书注重神气，认为"学书之要，唯取神气为佳，若模象体势，虽形似而无精神，乃不知书者所为耳"；其次，他论书又注重古意，如说"近世篆书，好为奇特，都无古意"，就是从古着眼的；最后，他论书还极重人品，有"颜鲁公，天资忠孝人也，人多爱其书，书岂公意耶"之论。

在宋四家中，蔡襄是守旧的，他对传统的书法有极深的功力，然而很少有书论问世，谈及这方面的问题，唯以神气、古意、人品为重，可见书外求书的重要性，其立论自然是很高的。

26．著《梦溪笔谈》的沈括对书法亦有多所论及，都涉及了什么内容？

答：沈括虽说是北宋的大科学家，但他对于艺术，亦很留意，比如书法就是一例。

饶有意味的是，由于沈括精于格物，所以他的论书科学性很强。譬如说，他在论述徐铉的小篆时就这样说道："江南徐铉善小篆，映日视之，画之中心，有一缕浓墨，正当其中，至于曲折处亦当中，无有偏侧处，乃笔锋直下不倒侧，故锋常在画中，此用笔之法也。"通过日光，对书法的用笔中锋进行了科学的验证，这在我国古代的书论中，不能不说是很有特色的。

宋人论书，多有意态，不如唐人的矩度森严，甚至有认为书不必有法度者，针对这种论点，沈括书论驳道："世之论书者，多自谓书不必有法，各自成一家。此语得其一偏。譬如西施、毛嫱……而手足乖戾，终不为完人。扬朱、墨翟，贤辩过人，而卒不入圣域。尽得师法，律度备全，犹是'奴书'，然须自此入；过此一路，乃涉妙境，无迹可窥，然后入神。"以雄辩的文字、充足的理由说明了"无迹可窥，然后入神"的书法是必定要经过"律度备全"的"法"这一关的。后世所说的入帖与出帖，在这段文字里早就得到了阐发。

27．"作字要熟"是谁提出来的，他还有哪些书论？

答："作字要熟"是北宋早期的文学家、书法家欧阳修提出来的。他说："作字要熟，熟则神气完实而有余，于静坐中，自是一乐事。"可见作字熟了，能使字的"神气完实而有余"；此外，在静坐中挥笔而书，亦是一乐。如果下笔不熟，就适得其反了。

欧阳修论书多小品片段，可能是一时想到，随手记下的。如《学书为乐》一则说："苏子美尝言：明窗净几，笔砚纸墨，皆极精良，亦自是人生一乐。然能得此乐者甚稀，其不为外物移其好者，又特希也。余晚知此趣，恨字体不工，不能到古人佳处。若以为乐，则

自是有余。"又如《学书消日》一则说："自少所喜事多矣。中年以来，渐已废去，或厌而不为，或好之未厌，力有不能而止者。其愈久益深而尤不厌者，书也。至于学字，为于不倦时，往往可以消日。乃知昔贤留意于此，不为无意也。"说明书法爱好能伴随人的一生，实在是养性怡情的无上佳品。同时，也只有这样，字的境界才能愈趋纯化。"恨字体不工"是自谦，其实欧阳修的字是很有书卷气的。

在笔法上，他有一个很贴切的比喻，就是"学书如溯急流，用尽气力，不离故处"，这话是他对蔡君谟说的，蔡君谟认为他很能取譬。其内含实质就是写字用笔，在纸面上要逆势涩进，这样才能使笔力透入纸背，从而取得笔势沉着的效果。又如和他同时的苏舜钦，字也写得极好，认为"万事以心为本，未有心至而力不能者"。欧阳修却偏偏不认为这样，他说，学书的难点往往不在于认识上的通晓，而在于实践上的"行"。这话虽说是针对知识分子说的，却有一定的普遍意义。近代社会上有很大一部分书法爱好者，不肯苦下功夫去"行"，握笔不久，便自诩创新，说是追求个人风格、时代气息，到头来，自然是只能虚抛心力了。

此外，欧阳修在《李邕书》一则中，又有这样几句深得书法三昧的话："余虽因邕书得笔法，然为字绝不相类，岂得其意而忘其形者邪？""凡学书者得其一，可以通其余，余偶从邕书而得之耳。"所谓"得其意而忘其形""得其一，可以通其余"，这当然是学书离形得意、一通百通的神化阶段了。苏轼论书有言："苟能通其意，常谓不学可。"是与这种说法很接近的。

28．何为"苟能通其意，常谓不学可"？

答："苟能通其意，常谓不学可"是苏轼论书著名论点之一，见《和子由论书》一诗。全诗为五言古诗，其中有关论书最能代表苏轼理论体系的是这样几句："吾虽不善书，晓书莫如我。苟能通

其意，常谓不学可。……端庄杂流丽，刚健含婀娜。……体势本阔落，结束入细么。……吾闻古书法，守骏莫如跛。"

其大意就是说，我虽然不善于书法，然而懂得书法的又莫过于我了。如果能够通会书法意趣的话，也不必去下苦功夫学习的。写字要在端庄之中杂有流利的味道，刚健之中含有婀娜的姿态。书法的体势本来阔大洒落，而具体的检束又要细密周到。我听说古代的书法，守住骏快再没有比跛偃来得好了。

苏轼是个才子，有着惊人的领悟力和吸收力，所以他能"通意"，他能"不学"而成为大家。但对于一般人来说，这话就只能作为参考了。

再则，苏轼虽说"通意""不学"，然而，他果真"不学"吗？不见得。因为他论书又曾说过："书法备于正书，溢而为行草。未能正书，而能行草，犹未能庄语，而辄放言，无是道也。"又说："笔成冢，墨成池，不及羲之即献之（就是赶不上王羲之也得赶上王献之）；笔秃千管，墨磨万锭，不作张芝作索靖（即使作不成张芝也作得了索靖）。"可见他又是很主张苦学力行的。总之，苦学加领悟，这才是学习书法应取的正确道路，舍取任何一头的做法都是不可取的。学习古人书论要窥其全豹，如只见一斑，有时就会得出错误结论。

29. 苏轼论书常常喜用诗歌形式，除《和子由论书》外，还有其他什么好的诗句？

答：是的，苏轼论书常喜采用诗歌形式，这自然是因为他的诗做得好。这一方面，除了《和子由论书》，其他如《石苍舒醉墨堂》中的"我书意造本无法，点画信手烦推求"。

《孙莘老求墨妙亭诗》中的"杜陵评书贵瘦硬，此论未公吾不凭，短长肥瘦各有态，玉环飞燕谁敢憎"等，都是脍炙人口的诗句。前者表达了作者作书能摆脱条条框框的束缚，不斤斤计较工拙

于波磔之间，而是意之所至，随手推敲，故而他的书法也就天真烂漫，意境自高了。后者对杜甫的"书贵瘦硬方通神"的书法美学观提出了自己的不同看法，认为"短长肥瘦各有态"，只要写得好，是不妨百花齐放，多种风格同时并存的。

又如《题王逸少帖》一首说："颠张醉素两秃翁，追逐世好称书工。何曾梦见王与钟？妄自粉饰欺盲聋。有如市娼抹青红，妖歌嫚舞眩儿童。谢家夫人淡丰容，萧然自有林下风。天门荡荡惊跳龙，出林飞鸟一扫空。为君草书续其终，待我他日不匆匆。"诗中以涂抹青红、妖歌曼舞的市娼来比拟张旭、怀素的书法，以丰容淡荡、有林下风致的谢家夫人来比拟王羲之的书法，对比分明，高下清浊自见。诗中极度贬低张旭、怀素，从"两秃翁"的"追逐世好""妄自粉饰"而缺乏清雅淡远的书卷气息来看，苏轼的话也并不是没有道理的。

30. 苏轼的书论观点是什么？

答：苏轼是一代大家，他的书论很有影响。先谈谈他对执笔问题的看法。他说："把笔无定法，要使虚而宽。"无定法是托词，因为他作书单钩执笔，很有些像我们现在用笔写字的样子，因为积习难返，改不过来了，所以才被他想出了"无定法"的话来为自己解围，这当然是不对的。但他在执笔问题上提出了"虚""宽"的见解，却又是很难能可贵的。试想，如果用尽力气，把笔执得死死的，哪里还能挥运自如呢？所以他又说："献之少时学书，逸少从后取其笔而不可，知其长大必能名世。仆以为知书不在于笔牢，浩然听笔所之，而不失法度，乃为得之。然逸少所以重其不可取者，独以其小儿子用意精至，猝然掩之，而意未始不在笔。不然，则是天下有力者，莫不能书也。"很是有些说服力的。

在书法审美上，他主张"凡世之所贵，必贵其难。真书难于飘扬，草书难于严重，大字难于结密而无间，小字难于宽绰而有

余"。把真书与草书、大字和小字两两相对，提法实在是很辩证的，又认为"书初无意于佳乃佳尔"，有听任自然，发自天机之意。并对自己的书法评价道："吾书虽不甚佳，然自出新意，不践古人，是一快也。"好一个"自出新意，不践古人"，虽只寥寥数字，却被他说到点子上去了。可以想象的是，如果千人一面，哪里谈得上什么书法美呢！

31. 宋四家之一的黄庭坚对书论有何高见？

答：宋人论书有个特点，就是多作散在语，不似唐人的多鸿篇巨制，沈括、蔡襄、苏轼如此，黄庭坚也同样如此。他的书论由于片段而又分散，所以人们便将这些片段从《山谷文集》中一一采摘出来，加以集中，这就是我们目前所看到的《论书》。

在《论书》中，他谈自己对学习《兰亭序》的看法说："《兰亭》虽是真、行书之宗，然不必一笔一画为准。譬如周公、孔子不能无小过。过而不害其聪明睿圣，所以为圣人。不善学者，即圣人之过处而学之，故蔽于一曲。今世学《兰亭》者，多此也。"《兰亭序》是行书典范，在这以前，从来也没有人指出过它的瑕疵，而黄庭坚却把它比作周公、孔子的不能无小过。遗憾的是，可惜他没指出这"小过"在什么地方？但不管如何，以《兰亭序》作譬，只是说明学习古人书迹必须懂得取舍，该学什么，不该学什么，都要心中有数，否则即使范本再好，也常会使人走入歧途的。此外，他又认为"学书时时临摹，可得形似。大要多取古书细看，令入神，乃到妙处"。只有把"临摹"和"细看"两者结合起来，互相取长补短，才会取得形神兼似的效果。关键当然还是"用心不杂"，唯其如此才能"入神"。

在书法学习上，他曾说过"心能转腕，手能转笔，书字便如人意。古人工书无他异，但能用笔耳"的话。所说的"转"，当然作运转、指挥解。文中所说，在于指出写字要眼高手高，也就是说

要眼界高、技法熟，才能"书字便如人意"。否则眼高手低、眼低手低就不会"如人意"了。又说："肥字须要有骨，瘦字须要有肉，古人学书，学其工处，今人学书，肥瘦皆病。又常偏得其人丑恶处，如今人作颜体，乃其可慨然者。"看来，学习书法必得汲取帖中的"工处"，若不善学习的话，却也常会把某人的"丑恶处"学来的。总之，不能忘了"肥字须要有骨，瘦字须要有肉"，否则便会"肥瘦皆病"。

在书法审美上，他说："凡书要拙多于巧。近世少年作字，如新妇子妆梳，百种点缀，终无烈妇态也。"认为写字要有一段天然的风韵，不能"百种点缀"，巧作打扮，否则就会舍本逐末，堕入魔道了。

32．黄庭坚论书有他独到的一面，他对书外学书也有过精辟的论述，是什么？

答：是的。关于他对书外学书的体会，归纳起来，大致有以下几点：

①"学书须要胸中有道义，又广之以圣哲之学，书乃可贵。若其灵府无程，致使笔墨不减元常、逸少，只是俗人耳。余尝言，士大夫处世可以百为，唯不可俗，俗便不可医也。"主张"学书要胸中有道义""广之以圣哲之学""不可俗"，用我们今天的话来说就是，学习书法的人一定要在人品、学问及胸襟上多下功夫，彻底改变自己的气质，才能取得最后的成功。

②"余寓居开元寺之怡偲堂，坐见江山，每于此中作草，似得江山之助。"美丽的自然界能启发人的书思，就好比怀素看到"夏云随风变化""夜闻嘉陵江水声而草圣益佳"一样，黄庭坚也是善于从此中取得"养料"的。

③心怀清旷，无一事横于胸中。他说："幼安弟喜作草，求法于老夫。老夫之书，本无法也，但观世间万缘，如蚊蚋聚散，未尝一事横于胸中，故不择笔墨，遇纸则书，纸尽则已，亦不计较工

拙与人之品藻讥弹。譬如木人，舞中节拍，人叹其工，舞罢，则又萧然矣。"他的弟弟黄幼安向他讨教草书之法，他就对弟弟说了一通这话。其内涵主要是学习书法的人要淡于名利，一任天机。所说"老夫之书，本无法也"一语，和苏轼的"我书意造本无法"一脉相承，可见宋人对于书法，一般是不主张苦学力求的。

33. 米芾论书，说他的字是"集古字"，应作何解？

答：米芾说自己的字是"集古字"，见《海岳名言》："壮岁未能立家，人谓吾书为'集古字'，盖取诸长处，总而成之。既老，始自成家，人见之，不知以何为祖也。"可见"集古字"是米芾善于学习古人长处的心得之谈，也是集古能变的关键所在。否则死守一家，终成"奴书"，是成不了自己面目的。所以清王文治《论书绝句》称他道：

天姿凌轹未须夸，集古终能自立家。

一扫二王非妄语，只应酿蜜不留花。

从诗中所说情况来看，王羲之、王献之父子的书法艺术，自东晋以来，风靡天下，但到了北宋时期，已觉得不甚新鲜，需要有新的才人来"独领风骚"了。元汤垕《画鉴》中记载：徽宗命元章（米芾）书《周官》篇于御屏，书毕掷笔于地，大言曰："一洗二王恶札，照耀皇宋万古！"其实，这并不是他的妄语。我们知道，任何一种艺术形式，都是不变则死，变则通的。这是几千年来历史告诉我们的客观规律，但是如果没有继承，也便没有创新。诗中说他"集古终能自立家"，就是从《海岳名言》中总括而来的话，然后又形象地用蜜蜂酿蜜来做比喻：蜜蜂酿蜜，必须经过大量的辛勤劳动，采百花而后成蜜。蜜出于花而又不着花的痕迹，这里有一个从量变到质变的哲理。我们也由此可以推想到学习的其他方面，正如唐太宗《论书》所说的那样："凡诸艺业，未有学而不得者也。病在心力懈怠，不能专精耳。"

34. 说到《海岳名言》，会使人联想起文中所说的勒字、排字、描字、画字、刷字等说法，具体是什么意思？

答：关于这些问题，《海岳名言》的原文是这样说的："海岳（米芾）以书学博士召对，上（宋徽宗）问本朝以书名世者凡数人，海岳各以其人对曰：'蔡京不得笔，蔡卞得笔而乏逸韵，蔡襄勒字，沈辽排字，黄庭坚描字，苏轼画字。'上复问：'卿书如何？'对曰：'臣书刷字'。"

这段文字很不好讲，历来聚讼纷纭。但其精神似乎可以归结为一点，即米芾所说的勒字、排字、描字、画字，大都含有贬义，独刷字则中锋直下，含有自褒的味道。这里引明代李日华的一段文字，供大家参考：

"勒字，颜法也；描字，虞永兴（虞世南）法也；画字，徐季海（浩）法也；刷字，本出飞白运帚之义，意信肘而不信腕，信指而不信笔，挥霍迅疾，中含枯润，有天成之妙，右军法也。"

此外，在"把笔轻"方面，他在《海岳名言》中发挥道："世人多写大字时用力提笔，字愈无筋骨神气。作圆笔头如蒸饼，大可鄙笑。"我们如果把他的"把笔轻，自然手心虚"和苏轼所说的"执笔无定法，要使虚而宽"结合起来看，就会发现他们对于执笔的观点竟然会如此的相似，这是足以打破古人"执笔要紧"的谬说。

在"得笔"方面，孙祖白《米芾、米友仁》一书说得好："至于得笔，是指得到正确的执笔、运笔方法。得笔则能提能按，能往能收，使转自如，字迹圆润遒劲。所以说得笔虽细亦圆，不得笔虽粗亦扁，而与《续书谱》所载米老答翟耆年'无垂不缩，无往不收'二语，都是米芾生平学书精粹之论。他主张学书要先写壁，是使学者习惯于悬手提笔作字，久之笔锋中正，天成之妙，右军法也，隐然凌轹诸老，自占一头地。"

35．在用笔、结字、布局上，米芾的心得体会怎样？

答：在用笔上，他说："学书贵弄翰，谓把笔轻，自然手心虚，振迅天真，出于意外。所以古人书各各不同，若一一相似，则奴书也。其次要得笔，谓骨筋、皮肉、脂泽、风神皆全，犹如一佳士也。又笔笔不同，'三'字三画异，故作异；重轻不同，出于天真，自然异。又书非以使毫，使毫行墨而已，其浑然天成如莼丝是也。又得笔，则虽细为髭发亦圆；不得笔，虽粗如椽亦扁。此虽心得，亦可学。"（源自《群玉堂帖》卷八）此段话认为"把（执）笔"要轻，要"得笔"，要"笔笔不同"，要"使毫行墨"笔迹自必圆美。又云"以腕着纸，则笔端有指力无臂力"，是说写字者的力量，通过手臂达到毫端，故须悬手提笔；而要使力量贯注毫端，则其间执笔是个重大关键。故学书重此，就是这个道理。

在结字、布局方面，米芾认为结字要从笔形、笔画的繁简疏密以及字的大小，布局要从整体的气势安排上来着眼考虑问题。如前所说"'三'字三画异"外，他在《海岳名言》中还这样说道："凡大字要如小字，小字要如大字。"又说"……写大字……要须如小字，锋势备全，都无刻意做作乃佳"。他认为"小字展令大，大字促令小，是张颠教颜真卿谬论。盖字自有大小相称，且如写'太一之殿，作四窠分，岂可将'一'字肥满一窠，以对'殿'字乎！盖自有相称，大小不展促也。余尝书'天庆之观'，'天''之'字皆四笔，'庆''观'字多画在下，各随其相称写之，挂起气势自带过，皆如大小一般，虽真有飞动之势也"。从中可见，他论结构反对大小一律，论布局要气势飞动的主张。

36．米芾论书确有独到之处，他还有其他论述吗？

答：关于这问题，可参看孙祖白《米芾、米友仁》中的一段话。其书中说道："关于骨筋、皮肉、脂泽、风神的问题，米芾曾经说，字要骨格，肉须裹筋，筋须藏肉，帖乃秀润生。布置稳不俗，险不

怪，老不枯，润不肥。变态贵形不贵苦（粗苦），苦生怒（奋张），怒生怪；贵形不贵作（做作、作意），作入画（与'写'相对而言），画入俗，皆字病也。要求字迹不宜太肥，太肥则俗，不应过瘦，过瘦则露骨，露骨则怒张。而'裹''藏'两字，就使骨肉停匀，互相依附；与'稳不俗，险不怪，老不枯，肥不润'，都是相反相成的说法，这样的字迹，方可达到'秀润圆劲，八面俱备'，亦即骨筋、皮肉、脂泽、风神皆全的好处。"

此外，米芾还认为"石刻不可学"，原因是"但自书使人刻之，已非己书也"，所以他提出"故必须真迹观之，乃得趣"。

在筋骨问题上，米芾是这样看的："世人但以怒张为筋骨，不知不怒张，自有筋骨焉。"其他如"智永砚成臼，乃能到右军。若穿透，始到钟、索也。可永勉之。""一日不书，便觉思涩，想古人未尝片时废书也""学书须得趣，他好俱忘乃入妙。别为一好萦之，便不工也"等，一鳞半爪，则又从多个方面，反映了他的学书见解。

37．什么是翰墨？

答：义同"笔墨"。原指文辞。三国魏曹丕《典论·论文》："古之作者，寄身于翰墨，见意于篇籍。"后世亦泛指书法和中国画。《宋史·米芾传》："特妙于翰墨，沈著飞翥，得王献之笔意。"

38．《翰墨志》是谁撰写的，有何高论？

答：《翰墨志》是宋高宗赵构撰写的书学论著。但从所记来看，多为笔札的片段形式，大概是他平时随手写下的点滴学书心得，故可推想并非出于一时之作。

宋高宗赵构在博的方面，他对于"魏晋以来至六朝笔法，无不临摹"；在约的方面，则又专精《兰亭》一种，以至于"详观点

画"，竟然到了"成诵，不少去怀"的地步。并说："凡五十年间，非大利害相妨，未始一日舍笔墨。"作为一国之君来说，学习书法到了这种地步，必定于国事多所分心，因此是不可取的，但如若作为一个书法家来要求，这种精神却又是极其可贵的。

在学书的先后次序及真草书的关系方面，《翰墨志》是这样说的："士于书法必先学正书者，以八法皆备，不相附丽。""前人多能正书，而后草书，盖二法不可不兼有。正则端雅庄重，结密得体，若大臣冠剑，俨立廊庙；草则腾蛟起凤，振迅笔力，颖脱豪举，终不失真。""故知学书者，必知正、草二体，不当阙一。"提出了学习书法应当先学正楷，以及正、草二法"不可不兼有""不当阙"的论点，直到今天，仍被不少人奉为书学的指南针，影响是很大的。

在论真、行、草、隶、篆五体书的相互关系时，《翰墨志》也说得极为深入："士人作字，有真、行、草、隶、篆五体。往往篆、隶各成一家，真、行、草自成一家，以笔意本不同，每拘于点画，无放意自得之迹，故别为户牖。若通其变，则五者皆在笔端，了无阂塞，惟在得其道而已。"指出篆、隶各成一家，真、行、草又自成一家的，往往是拘于点画的缘故，如果能通其变的话，那就五者都在笔端，"了无阂塞"了。

39. 南宋姜夔的《续书谱》都讲了什么？

答：南宋的姜夔为了续唐孙过庭《书谱》，所以写了这卷《续书谱》。然而，余绍宋《书画书录解题》却认为，《续书谱》的得名只是"偶题"罢了。他说："是书题为《续书谱》，似为续过庭已亡之篇，今核其书殊不尔，盖偶题耳。若为补过庭之作，书中必自言及，且应曰'补'，不曰'续'也。其体例亦应依过庭之旨，补执、使、转、用诸篇，不宜自为分目。况其中《性情》一篇，全录过庭之说，亦为续补体例所无。因知其非为补亡而作。包世臣讥

其非过庭本旨，岂知所谓补亡，亦非白石本旨乎？"

《续书谱》原文凡二十则，今存《总论》《真书》《用笔》《草书》《用笔》《用墨》《行书》《临摹》《方圆》《向背》《位置》《疏密》《风神》《迟速》《笔势》《情性》《血脉》《书丹》十八则。根据《书苑补益》所载目录，佚《燥润》《劲媚》二则。

在《真书》一则中，记载翟伯寿向米芾讨教说："书法当何如？"米芾回答道："无垂不缩，无往不收。"并加评说："此必至精至熟，然后能之。"又如在《草书》一则中所说的"横画不欲太长""直画不欲太多"，以及《用笔》中所提到的"折钗股欲其曲折圆而有力"等，都是很有参考价值的。

至于说到对《续书谱》的评价，历来贬多于褒，如冯班《钝吟书要》说："姜白石论书，略有梗概耳。其所得绝粗，赵松雪重之，为不可解。如锥画沙，如印印泥，如古钗脚，如壁坼痕，古人用笔妙处，白石皆言不必然。又云'侧笔出锋'，此大谬。出锋者，末锐不收，褚云'透过纸背'者也，侧则露锋在一面矣。"余绍宋《书画书录解题》也说："兹编大旨宗元常、右军，谓大令以下用笔多失，则唐宋以下自不待言，持论不免过高，宜后来诸书，加以抨击。"平心而论，姜夔本人善书，所以文中所论的，多为他平时学书的心得和体会，具有一定的参考价值。加之《续书谱》文字浅近，通俗易懂，所以历来为人们所乐于接受。

40．在书论著作中，前人很推崇《翰林要诀》，它具体包含什么？

答：《翰林要诀》一卷，元陈绎曾著。内分执笔法、血法、骨法、筋法、肉法、平法、直法、圆法、方法、分布法、变法、法书等十二章。这种分法，为前所未有。全卷综合前人说法和个人研究成果进行铺叙，自有其可取的一面，但分章琐碎，每章下又细列诸法，则又有使人难以捉摸的感觉。如"执笔法"中又分指法、腕法、

手法、变法等法，于执笔法则说抿、捺、钩、揭、抵、拒、导、送等便是，故余绍宋《书画书录解题》说："各法中俱立种种名目，有本于前人者，有其自创者。前人论书颇以此书为重，窃意不甚为然，以为无论何法，简则易行。执笔一科，古来所传既已各持一说，兹编复立名目，涉于繁琐，徒令学者目眩神昏，不知所主。若曰必如是而始能作书，则用其法者书无不佳，亦无是理。兹编所言，亦姑备一说而已，未可墨守也。昔陈眉公谓古人论书有双钩、悬腕等语，李后主又有拨镫笔法，凡论此，知必不能书，政所谓死语不须参也。（见《妮古录》）言虽激切，未可厚非。"总之，《翰林要诀》在书论中，不失为一部值得一读的理论著作，但又不可被书中过于琐细的不切之辞所囿，否则就会走入死胡同里，解脱不出来。

41．"结字因时相传，用笔千古不易"是谁说的？做何解释？

答："结字因时相传，用笔千古不易"是元代大书法家赵孟頫《兰亭十三跋》中所说的话。这一跋的全文是："书法以用笔为上，而结字亦须工。盖结字因时相传，用笔千古不易。右军字势，古法一变，其雄秀之气，出于天然，故古今以为师法。齐、梁间人结字非不古，而乏俊气。此又存乎其人，然古法终不可失也。"

文中论用笔和结字的关系，以"用笔为上"，其次才是结字。平心而论，虽说用笔和结字两者不可偏废，但核心应如赵孟頫所说的那样，是以用笔为核心的。因为字的间架结构安排，固然有着它自己的特殊规律，但积点画然后才能成字，其构筑材料自然是离不开用笔所形成的点画。所以，人们常说：用笔生结构，就是这个道理。

"盖结字因时相传"，随着时代的转变及人们审美意趣的变化，结字自然也就随之而产生变化。正如高超的建筑设计师那样，个个匠心独运，"存乎其人"。欧体峻瘦，颜字壮满，千变万化，满目绚丽。然而，终始贯穿在这结体用笔中的中锋用笔原则，却是十古

不变的。因为中锋用笔所产生的"圆"的艺术效果，是不能用其他用笔来代替。正如米芾所说的那样："得笔，则虽细如髭发亦圆，不得笔，虽粗如椽亦扁。"中锋用笔的原则是历来无数书家探索实践所得出的一致公认的原则结论，虽说各人的笔姿有长有短、有肥有瘦，但这只不过是形态上的不同罢了，是不能和用笔中锋铺毫的方法论画等号的。

42．赵孟頫对于书法都有什么高论？

答：赵孟頫的书论虽然不成系统，但散见的不少。如《题东坡书〈醉翁亭记〉》所说的："余观此帖，潇洒纵横，虽肥而无墨猪之状，外柔内刚，真所谓绵裹铁也。夫有志于法书者，心力已竭而不能进，见古名书则长一倍。余见此，岂止一倍而已。"结合自己欣赏经验，指出"见古名书"是提高书法的有效途径之一。

又如在《兰亭十三跋》中所说的"右军人品甚高，故书入神品"，以及在《识王羲之〈七月帖〉》中所说的"右将军王羲之，在晋以骨鲠称。激切恺直，不屑屑细行。议论人物，中其病常十之八九，与当道讽谏无所畏避。发粟赈饥，上疏争论，悉不阿党。凡所处分，轻重时宜，当为晋室第一流人品，奈何其名为能书所掩耶？书，心画也，百世之下，观其笔法正锋，腕力遒劲，即同其人品。"结合实例，他提出了书法"同其人品"的理论，为书法创作的书家；并指出了一条若要写好字，先要做好人的路径。这一理论，从西汉扬雄的"书为心画"，到北宋黄庭坚的"学书要胸中有道义，又广之以圣哲之学，书乃可贵"，直至赵孟頫"同其人品"，被一步步说得更明了。

再如"学书在玩味古人法帖，悉知其用笔之意，乃为有益"(《兰亭十三跋》)，阐述了学习书法不单单在于形似，重要的是要懂得帖上"用笔之意"，这样才有实在的好处。论草书则有"怀素书所以妙者，虽率意颠逸，千变万化，终不离魏晋法度故也。后人作草，皆随俗缴绕，不合古法，不识者以为奇，不满识者一笑"(《跋唐

怀素〈论书帖〉》），认为写草书要千变万化，出人意表而又不失法度为佳，如果一味潦草，不合古法，那就只能骗骗外行，是不值得识者一笑的。

43．明初解缙著《春雨杂述》，其中多有谈到书法的，包括哪些内容？

答：解缙《春雨杂述》中谈到书法的有《学书法》《草书评》《评书》《书学详说》《书学传授》等篇。其中《草书评》说："学书以沉着顿挫为体，以变化牵掣为用，二者不可缺一。若专事一偏，便非至论。"这是极有见解的辩证观。至于说社会上一般的人，一听说草书就认为要写得越飞动越好，那就是"专事一偏"的门外汉了。

在《书学详说》中，他谈到对于擅长书法的人来说，除要求写好字中的每一点画之外，还要尽力找出字中的主要笔画，并把这主要笔画写得特别精彩，以便带动全局。在原文中，他是这样说的："是以统而论之，一字之中，虽欲皆善，而必有一点、画、钩、剔、披、拂主之，如美石之韫良玉，使人玩绎，不可名言；一篇之中，虽欲皆善，必有一二字登峰造极，如鱼、鸟之有麟、凤以为之主，使人玩绎，不可名言。"

其他如《书学详说》所说，古人好的书法，多"不经意肆笔为之"，但这不是硬做出来的，更不是硬学可以学到的。总之要"日日临名书"，待"功夫精熟"，久而久之就自然熟能生巧了。再如同篇中的"愈近而愈未近，愈至而愈未至，切磋之，琢磨之。治之已精，益求其精，一旦豁然贯通焉，忘情笔墨之间，和调心手之用，不知物我之有间。体合造化而生成之也，而后为能学书之至尔"。可谓是至妙之论。"愈近而愈未近，愈至而愈未至"，是说因为到了这一阶段，已经有了一定的书法根基，所以眼力对于微观世界的微妙差别已能一目了然，此时只要咬紧牙关，继续努力，切磋琢磨，

精益求精，待到一旦忽地贯通，物我两忘，那就无形之中进入了"学书之至"的上乘境界了。

44. 董其昌《画禅室随笔》对书法是怎样认识的？

答：《画禅室随笔》是董其昌谈论书画的重要著作。在书中，他认为书画和佛家的禅是息息相通的，所以取了这个名字，譬如他在《论用笔》一篇中所说："米海岳书'无垂不缩，无往不收'，此八字真言（揭示本质的话），无等等咒也。然须结字得势。""结字得势"一句，是董其昌论书的要言之一。在这里，他把用笔的"无垂不缩，无往不收"和结字合在一起，由笔势的垂缩往来而导致结字的"得势"，如果结字不得势的话，那么用笔再好也是徒然的。又说："作书所最忌者位置等匀。且如一字中，须有收有放，有精神相挽处。"也是把用笔和结字揉在一起的。用笔有收放，故而对于整个字来说，也就必定会有"精神相挽"处了。在论用笔中，董其昌的另一重要论点是："作书须提得笔起。自为起，自为结，不可信笔。后代人作书，皆信笔耳。"并着重提出："'信笔'二字，最当玩味。"那么怎样才能克服"信笔"的弊端呢？"吾所云须悬腕，须正锋者，皆为破信笔之病也。"

此外，他在《论用笔》中，还提出了"作书最要泯没棱痕，不使笔笔在纸素成板刻样""欲知屋漏痕，折钗股，于圆熟求之，未可朝执笔而暮合辙也""古人神气淋漓翰墨间，妙处在随意所如，自成体势""字须奇宕潇洒，时出新致，以奇为正，不主故常""发笔处便要提得笔起，不使其自偃，乃是千古不传语。盖用笔之难，难在遒劲，而遒劲非是怒笔木强之谓"等说法，都是很有心得和新意的。不过，他说"书道只在巧妙二字，拙则直率而无化境矣"，则又未免美中不足了。因为书道要巧、要妙，只是其中的一个方面，如果一味追求巧、妙，就会显得做作而小家气。看来，董其昌书法的不足之处，一半也就伤在这里。

前面说过，董其昌论用笔常把结字合在一起。而结字从何取法呢？他是这样认为的："晋唐人结字，须一一录出，时常参取，此最关要。"可见，他是主张力学和取法传统的。在章法上，他认为："古人论书以章法为一大事，盖所谓行间茂密是也。余见米痴小楷，作《西园雅集图记》，是纵扇，其直如弦。此必非有他道，乃平日留意章法耳。右军《兰亭序》章法为古今第一，其字皆映带而生，或大或小，随手所如，皆入法则，所以为神品也。"用举例的方法来说明书法布局的要点，就显得形象而有说服力了。

再则，他还谈到学习古人要能"神奇化为臭腐，故离之耳"。柳公权所以能够用笔古淡，正是因为他能"极力变右军法"，而领悟的董其昌，却也正是因为窥破了柳公权的这一秘奥，所以才得出了"自今以往，不得舍柳法而趋右军"的结论。

全于说到"昔人以翰墨为不朽事，然亦有遇不遇，有最下而传者；有勤一生而学之，异世不闻声响者；有为后人相倾，余子悠悠，随巨手讥评，以致声价顿减者；有经名人表章，一时慕效，大擅墨池之誉者。此亦有运命存焉"。的确，书法家除本身的艺术水准以外，还有个"遇"和"不遇"的问题，这是事实，但把这归之于"有运命存焉"，那就未免失之消极了。

45．古人论书，首重用笔，不知清初书家王澍对此有何论述？

答：清初书家王澍著有《论书剩语》，其中对于用笔，多所启发。这里略举数则，以见一斑。

"执笔欲死，运笔欲活。指欲死，腕欲活。"这段总结执笔要领：执笔是手指的职责，所以要死；运笔是手腕的职责，所以要活。只有泾渭分明，各司其职，才能充分发挥各自的作用，从而为书法的创作奠定基础。

"劲如铁，软如绵，须知不是两语；圆中规，方中矩，须知

不是两笔。使尽力气，至于沉劲入骨，笔乃能和，则不刚不柔，变化斯出。故知和者，劲之至，非软缓之谓；变化者，和适之至，非纵逸之谓。"从辩证的两个方面来说劲和软、圆和方，然后将其统一归结为"不是两语""不是两笔"，可见用笔必须赅备，才能达到和的境地。如果能做到这样的话，那么就"不刚不柔，变化斯出"了。

"世人多以捻笔端正为中锋，此柳诚悬所谓'笔正'，非中锋也。所谓中锋者，谓运锋在笔画之中，平侧偃仰，惟意所使。及其既定也，端若引绳。如此则笔锋不倚上下，不偏左右，乃能八面出锋。笔至八面出锋，斯无往不当矣。至以秃颖为中锋，只好隔壁听。"纠正了长期以来，大多数人"捻笔端正"，和以"秃颖为中锋"的错误看法。

"束腾天潜渊之势于豪忽（毫端）之间，乃能纵横潇洒，不主故常，自成变化。然正须笔笔从规矩出。深谨之至，奇荡自生。故知奇、正两端，实惟一局。"揭出了"腾天潜渊"的极度变化，"正须笔笔从规矩出"，然后进一步阐明"奇、正两端"，实在是一个整体不可分割的两个方面。

"须是字外有笔，大力回旋，空际盘绕，如游丝，如飞龙，突然一落，去来无迹，斯能于字外出力，而向背往来，不可得其端倪（头绪）矣。"是说用笔除着纸的各种动作，如中锋、藏锋、提按、疾涩等等以外，还必须注意离纸的"大力回旋，空际盘绕"的空中动作，这样才能"字外出力"而不见其所以出力的头绪了。所以他接着又说："隔笔取势，空际用笔，此不传之妙。"把"不传之妙"说了出来，其实也就是把他的心得托了出来。

"能用拙，乃得巧；能用柔，乃得刚。"从相反的方面，揭出了藏巧于拙，寓刚于柔，才是大巧的道理。这比起董其昌的"书道只在巧、妙二字，拙则直率而无化境矣"来，无疑是更深了一层的。

46. "结字须令整齐中有参差"是谁说的?

答:"结字须令整齐中有参差",这是王澍在《论书剩语》中所说的话。关于结字,他还认为:"作字不可豫(预)立间架,长短大小,字各有体,因其体势之自然,与为消息。"并接着说:"有意整齐与有意变化,皆是一方死法。""不可豫立间架"一句,与王羲之《书论》所说的"令意在笔前,字居心后。未作之始,结思成矣"恰恰相反,足补前人说法的不足。因为"未作之始",如果"结思成矣"的话,在创作的落笔之后却又常会出现和原构想不同的结果,在这种情况下,就势必要临时应救,那就是"因其体势之自然,与为消息"了。善于学习的人,若将两者结合起来,那就全面了。但如若在落笔创作之前一点也不"结思",则又会堕入另外一边。

再则,他论结字还谈到姿态说:"古人书鲜有不具姿态者,虽峭劲如率更,遒古如鲁公,要其风度,正自和明悦畅。一涉枯朽,则筋骨而具,精神亡矣。作字如人然,筋骨血肉,精神气脉,八者备而后可为人。"从古人书法的具有"姿态"说到写字"枯朽"的弊病,然后托出作字要像人那样,必须具备"筋骨血肉,精神气脉"八者,否则便不成书。虽然无多新意,但开掘似又深了一层。

47. 在书论方面,王澍还有别的论说吗?

答:在用笔、结字之外,王澍于用墨、临古、篆书、楷书、行书、草书、榜书等也多所论述。现择要介绍一二如下:

在"临古"上,他有两个主张:一是"临古须是无我",因为"一有我,只是己意,必不能与古人相消息";二是从"专精一家,至于信手触笔,无所不似"开始,然后再"兼收并蓄,淹贯众有",最后"自成一家",否则只学一家,只能被"此家所盖,枉费一生气力"。

在草书创作上,他认为写草书一定要"心气平和,敛入椎锋

使一波一磔，无不坚正"，这样才算是不失掉"右军尺度"，如果稍一放纵，就会违背规矩改变正道，以至于"恶道岔出"了。基于这一认识，所以他认为米芾讥笑张旭、怀素的草书只好挂在酒肆里头，"非过论也"。从辩证的高度，写下了自己的心得体会，却也是来之甘苦的。

在"论古"方面，他说魏晋人的书法"一正一偏，纵横变化，了乏蹊径"，不像唐朝人的"敛入规矩"而有"门法可寻"。至于他所说的"学魏晋正须从唐入"，看来却也并不完全一定这样。这又要我们灵活对待了。此外，他论古还认为"古人稿书最佳"，原因是写的时候"其意不在书"，这就常会出现"天机自动，往往多人神解"的效果。并举"右军《兰亭》，鲁公'三稿'，天真烂然，莫可名貌"为例，也很是被他道出了些要妙。末了，他还说到"《争座》一稿，便可陶铸苏、米四家。及陶铸成，而四家各具一体貌，了不相袭。正惟其不相袭，所以为善学颜书者也"。说明善于学习古人，最后总得遗貌取神，才能开出自家面目，否则千人一面，只不过是书奴罢了。

48．有人说"初作字，不必多费楮墨"是什么意思？

答："初作字，不必多费楮墨"是清初顺治年间书法家宋曹《书法约言》中所说的一句话。其中所说的"楮"，就是纸张的意思。初学写字，不多费纸墨怎么能学好呢？他的方法论是这样的，即不多费不是说不费，因为他认为学字的关键并不在于拼命地多练，而在于要开动脑筋多想："取古拓善本细玩而熟观之，既复，背帖而索之。学而思，思而学。心中若有成局，然后举笔而追之。似乎了了于心，不能了了于手，再学再思，再思再校，始得其二三，既得其四五，自此纵书以扩其量。"可见他的学书主张是反复"思"和"学"。平心而论，这理论对于指导目前社会上初学书法只顾一味死临古帖，天天下大功夫而不开动脑筋去"思"，或者一开头就想

丢弃古帖，自我挥运，不肯下苦功夫去"学"的两种各走极端的人来说，无疑是一帖具有无上至效的清醒剂。

此外，宋曹论楷书中的"总之，习熟不拘成法，自然妙生"，论行书的"黄帝之道熙熙然，君子之风穆穆然"，论草书的"时用侧锋而神奇出焉""若笔尽墨枯，又须接锋以取兴，无常则也""草体无定，必以古人为法，而后能悟生于古法之外也。悟生于古法之外而后能自我作古，以立我法也"等，也都很有卓见，足资取法。

49．用笔"要使秀处如铁，嫩处如金"是谁说的？此话怎解？

答：用笔"要使秀处如铁，嫩处如金"是清代书家吴德旋在《初月楼论书随笔》中所说的话。原文是："书家贵下笔老重，所以救轻靡之病也。然一味苍辣，又是因药发病。要使秀处如铁，嫩处如金，方为用笔之妙。"大意是说，书法要下笔既"老"且"重"，目的是为了救"轻靡之病"。但如果为了"老重"而一味地在"苍辣"上做文章，又会矫枉过正，好像吃药治病一般，药吃过头反而会"因药发病"的。那么怎么才能算是恰到好处呢？那就非得"秀处如铁，嫩处如金"不可了。"秀处如铁，嫩处如金"是辩证的说法，意思是说下笔既要"老重"，但又不可"一味苍辣"，要在"苍辣"中透出"秀""嫩"的清气来；但反过头来，要注意的是，"秀""嫩"也和刚才所说的"老辣"一样，不能只是一味地追求"秀""嫩"，而要于"秀""嫩"之中保持着一种"如铁""如金"的"老重"气象。所以说："要使秀处如铁，嫩处如金"，只有这样，才能真正算是得"用笔之妙"了。

50．有人说"书之大要，可一言而尽之"，又说"书有六要"。其何指？

答："书之大要，可一言而尽之"和"书有六要"，是朱履

贞《书学捷要》提出来的。"大要"的"一言"就是："笔方势圆。"什么叫"笔方势圆"呢？他解释说："方者，折法也，点画波撇起止处是也，方出指，字之骨也；圆者，用笔盘旋空中，作势是也，圆出臂腕，字之筋也。"论述虽说精彩，但把方折之势归之于"指"的功效，未免美中不足。我们知道，"指"的作用是执笔，而不是运，把"指"和"臂腕"的作用连在一起来谈，看来是欠妥当的。然而，他在接下来的阐发中，却又是很具精到见解的："故书之精能，谓之遒媚，盖不方则不遒，不圆则不媚也。书贵峭劲，峭劲者，书之风神骨格也。书贵圆活，圆活者，书之态度流丽也。"很是被他发挥得妙。

　　至于"书有六要"说法的内容是什么呢？我们且听他道来："一气质。人禀天地之气，有今古之殊，而淳漓因之；有贵贱之分，而厚薄定焉。二天资。有生而能之，有学而不成，故笔资挺秀称粹者，则为学易；若笔性笨钝枯索者，则造就不易。三得法。学书先究执笔，张长史传颜鲁公十二笔法，其最要云：'第一执笔，务得圆转，毋使拘挛。'四临摹。学书须求古帖墨迹，橅摹研究，悉得其用笔之意，则字有师承，工夫易进。五用功。古人以书法称者，不特气质、天资、得法、临摹而已，而功夫之深，更非后人所及。伯英学书，池水尽墨；元常居则画地，卧则画席，如厕忘返，拊膺尽青；永师登楼不下，四十余年。若此之类，不可枚举。而后名播当时，书传后世。六识鉴。学书先立志向，详审古今书法，是非灼然，方有进步。"认为只有"六要俱备，方能成家"。如果"六要"各有缺失，其不足就是："若气质薄，则体格不大，学力有限；天资劣，则为学艰，而入门不易；法不得，则虚积岁月，用功徒然；工夫浅，则笔画荒疏，终难成就；临摹少，则字无师承，体势粗恶；识鉴短，则徘徊今古，胸无成见。"从正面说到反面，交代可说是够详尽的了。另外，从"六要"的顺序看，他把"气质""天资"放在前面。把"得法""临摹"放在中间，把"用功""识鉴"放在最后，也是颇经斟酌而代表了他的思想倾向的。

51. "书法分南北派"是谁提出来的，其具体内容如何？

答：书法分南北派是清代书法家阮元首先提出来的，见他的书学论文《南北书派论》。在这篇文章中，他说："书法迁变，流派混淆，非溯其源，曷返于古？"其划分是："正书、行草之分为南、北两派者，则东晋、宋、齐、梁、陈为南派，赵、燕、魏、齐、周、隋为北派也。"南北派的共同祖师是钟繇、卫瓘。南派由羲、献而下，以至智永、虞世南；北派由索靖、崔悦而下，以至于欧阳询、褚遂良。特点是："南派乃江左风流，疏放妍妙，长于启牍，减笔至不可识"；"北派则是中原古法，拘谨拙陋，长于碑榜"。评述两派得失，各有短长，且泾渭分明，"判若江河"，所以不容混淆。

至于说到两派的兴衰交替及其原因时，他是这样分析的：作为中原古法的北派，到隋末唐初时"犹有存者"。后来到了唐初，因为"太宗独善王羲之书，虞世南最为亲近，始令王氏一家兼掩南北矣"。但此时王派虽显，然而却"嗛褚无多"，所以社会上"所习犹为北派"。到了赵宋年代，由于"《阁帖》盛行，不重中原碑版"，于是北派就愈益衰微了。

对于阮元本人的态度，虽然他"二十年来留心南北碑石，证以正史，其间踪迹流派，朗然可见"，但却因为"近年魏、齐、周、隋旧碑，新出甚多，但下真迹一等，更可摩辨而得之"，所以他是倾向于崇尚北碑的。当然，"元明书家，多为《阁帖》所囿，且若《禊序》之外，更无书法，岂不陋哉"，也是促使他提倡北碑的另一原因，末了他更明确提倡："所望颖敏之士，振拔流俗，究心北派，守欧、褚之旧规，寻魏、齐之坠业，庶几汉魏古法，不为俗书所掩，不亦祎欤！"为晚清尊碑风气的形成，做出了先导。

52. 阮元另有一篇《北碑南帖论》的书论，都讲了什么？

答：《北碑南帖论》与《南北书派论》一样，同是阮元的重

要论书著述之一。《南北书派论》以划分南北书派及评章两者是非得失为主，此则分述碑帖之异及各自所擅，彼此角度及侧重不同，合而论之，有相互映发促进之妙，而卓然成一体系也。

在这则文章中，首先论碑说："古石刻纪帝王功德，或为卿士铭德位，以佐史学，是以古人书法未有不托金石以传者。""前、后汉隶碑盛兴，书家辈出……降及西晋、北朝，中原汉碑林立，学者慕之，转相摩习。"又说："宫殿之榜亦宜篆隶，是以北朝书家，史传称之，每日长于碑榜。"接着他又论帖说："晋室南渡，以《宣示表》诸迹为江东书法之祖，然衣带所携者，帖也。帖者，始于卷帛之署书（见《说文》），后世凡一缣半纸珍藏墨迹，皆归之帖。"并举例道："今《阁帖》如钟、王、郗、谢诸书，皆帖也，非碑也。"那么，南朝为什么少碑呢？原因自然是"南朝敕禁刻碑之事"了，故而"惟帖是尚，字全变为真行草书""妍态多而古法少"，因此也就"无复隶古遗意"了。

文末，他除肯定唐初欧、虞、褚等人的书碑外，评太宗以下诸家则说："唐太宗幼习王帖，于碑版本非所长，是以御书《晋祠铭》笔意纵横自如，以帖意施之巨碑者，自此等始。此后，李邕碑版名重一时，然所书《云麾》诸碑，虽字法半出北朝，而以行书书碑，终非古法。故开元间修《孔子庙》诸碑，为李邕撰文者，邕必请张廷珪以八分书书之，邕亦谓非隶不足以敬碑也。唐之殷氏（仲容）、颜氏（真卿），并以碑版隶楷世传家学。王行满、韩择木、徐浩、柳公权等，亦各名家，皆由沿习北法，始能自立。"作者心向北碑，已是十分明显的了。

最后，阮元给碑、帖两者各自所长作结："是故短笺长卷，意态挥洒，则帖擅其长。界格方严，法书深刻，则碑据其胜。"至此，南北书派及南帖北碑的理论，已被初步奠定了。

53. 阮元奠定了"南北书派"及"北碑南帖"的理论，其后包世臣继起，提倡北碑，不知他是怎样说的？

答：包世臣提倡北碑，见于他的《艺舟双楫》一书中。他提倡北碑的手法有二：其一是把北碑和后人的书法相比，以贬低后人书法的手法来拔高北碑；其二是直说北碑的好处，从而使人们为之倾倒、信服。现举例分述如下：

其一，"北碑字有定法，而出之自在，故多变态；唐人书无定势，而出之矜持，故形板刻。"从总的方面比较了北碑和唐碑的书艺高下，一褒一贬，说得虽有一定道理，但却绝对化了一点，读者不可死于句下。

"北碑画势甚长，虽短如黍米，细如纤毫，而出入收放、俯仰向背、避就朝揖之法备具。起笔处顺入者无缺锋，逆入者无涨墨，每折必洁净，作点尤精深，是以雍容宽绰，无画不长。后人着意留笔，则驻锋折颖之处墨多外溢，未及备法而画已成，故举止匆遽，界恒苦促，画恒苦短，虽以平原雄杰，未免斯病。至于作势裹锋，敛墨入内，以求条鬯手足，则一画既不完善，数画更不变化，意恒伤浅，势恒伤薄，得此失彼，殆非自主。"拿北碑的"雍容宽绰，无画不长"和后人的"着意留笔""得此失彼，殆非自主"等作比，正说反说，很能深入。

其二，"北朝人书，落笔峻而结体庄和，行墨涩而取势排宕。万毫齐力，故能峻；五指齐力，故能涩。"从落笔、结体、行墨、取势等方面，概括叙述了北朝人书法的好处，可谓要言不烦。

54. 包氏论书有"笔毫平铺"及"始艮终乾"的说法，"笔毫平铺"不难理解，而"始艮终乾"怎么解释呢？

答："始艮终乾"是清初诗人黄仲则后人黄小仲所说的话。后来包氏对此曾做过阐述，他说："始艮终乾者，非指全字，乃一笔中自备八方也。"原来"艮"和"乾"是八卦中的两个卦名，在

方位上，"艮"属东北，"乾"属西北。古人面南而坐，所以从方位来说，"艮"位应在左后方，"乾"位应在右后方，所以他理解"始艮终乾"，就是"笔向左迤后稍偃，是笔尖着纸即逆，而毫不得不平铺于纸上矣"。可见"始艮终乾"的目的，原是为了笔毫平铺而说的。有人因为不懂其中的诀窍，所以作书"皆仰笔尖锋，锋尖处巽（在方位为东南，在人的左前方）也，笔仰则锋在画之阳，其阴不过副毫濡墨，以成画形，故至坤（在方位为西南，在人的右前方）则锋止，佳者仅能完一面耳"。

古人学问浩瀚，又常喜故弄玄虚，所以好为晦涩之论以显示自己的高明，这就给后人的学习带来了一定的困难。如果我们今天论书，这种方法是万万要不得的。

55．用"锋要始、中、终俱实，毫要上下左右皆齐"，不知是谁说的？含义怎样？

答：这句话是清代刘熙载说的，见载于《艺概·书概》。《书概》是《艺概》中的一部分，是刘氏研究书法的心血结晶。内中或阐发前人已发之理，或提出前人所未发之蕴，都能够鞭辟入里，使人折服。

在《书概》中，关于这话的全文是："每作一画，必有中心，有外界。中心出于主锋，外界出于副毫。锋要始、中、终俱实，毫要上下左右皆齐。"将每一笔画剖成中心和外界两个部分，中心的主锋要自始至终着实，副毫要四面左右都均齐。刘氏论书，强调充实之美。所以这里他阐发书法艺术最小、最基本的单位——点画，用笔的"锋""毫"，也要求表现出"始、中、终"以及上下左右四周的充实完美。

关于"主锋""副毫"的问题，《书概》的另一条又从另一角度提道："笔心，帅也；副毫，卒徒也。卒徒更番相代，帅则无代，论书者每曰'换笔心'，实乃换向，非换质也。"可见"心"

是帅,"副毫"是卒徒,其他位自有主次的不同。引而申之,可见书法运笔的关键,从某一意义上来说,就是运动"笔心"的技巧。所谓转换笔心的行进方向,就是为了保证"令笔心常在点画中行"的具体实施。

56．刘熙载在用笔方面还有其他什么独特的见解？

答：因为刘氏是个著名的书法批评家,所以在"用笔"方面,他的独特见解较多。如他评张旭的书法说:"张长史书,微有点画处意态自足。当知微有点画处,皆是笔心实实到了。不然,虽大有点画,笔心却反不到,何足之可云?"承前文而来仍论笔心,指出点画微、意态足的关键是"笔心实实到了"。反之,如果笔心不到,那么点画再多再大也是不能"意态自足"的。

又说:"画有阴阳,如横则上面为阳,下面为阴;竖则左面为阳,右面为阴。"好的点画必须是阴阳两面都丰满的,否则"独阳"而已。那么,如何才能"阴阳兼到"呢?刘氏的说法就是"毫齐"。"毫齐"两字大有讲究,与包氏的笔毫"平铺"有异曲同工之妙。

在"侧、勒、努、趯、策、掠、啄、磔"八法中,他认为"凡书,下笔多起于一点,即所谓'侧'也。故'侧'之一法,足统余法。欲辨锋之实与不实,观其'侧'则思过半矣"。道出了'侧'是统帅其余七法的关键。

对于提按,刘氏的说法是:"凡书要笔笔按,笔笔提。"辨别的方法是:"辨按尤当于起笔处,辨提尤当于止笔处。"因为"起笔"就是落笔,"止笔"就是收笔,所以他才这么认为。妙在进一步所说的提、按两字必须是"有相合而无相离",唯其如此,书家就势必在"用笔重处正须飞提,用笔轻处正须实按"了,如果用笔重处不飞提,用笔轻处不实按,就会出现或"堕"或"飘"的弊病,从而影响书写的艺术效果。

刘氏的发明是书有"振""摄"两法。所谓"振",就是奋发、

张扬；所谓"摄"，就是聚敛、收拢。并举例说："索靖之笔短意长，善'摄'也；陆柬之节节加劲，善'振'也。"可见"摄"法含蓄收敛，所以"笔短意长"；"振"法奋发放纵，所以"节节加劲"。"摄""振"是两种不同的用笔特色，各有千秋，这也是因人而异的。

说到行笔快慢的问题，他说："行笔不论迟速，期于备法。善书者虽速而法备，不善书者虽迟而法遗。"如果有人因此"贵速而贱迟"，那就又错了。

再则，他在用笔问题上还论到完笔和破笔的问题，并形象地把完笔比作完整秀美的"屈玉垂金"，把破笔比作破残古拙的"古槎怪石"，这当然是说如果两者皆臻精美的话，自然是各有各的美，却又有文、野之分，工、肆之分。"完"则文、工，"破"则野、肆，这自然又是不言而喻的了。

末了，他还谈到笔墨问题说："书以笔为质，以墨为文。"质是内含的素质，墨是外观的文采。这是因为大凡物的文采是显露在外的，没有不是以其内在的实质为基础的啊！

57. 康有为《广艺舟双楫》中所说的学书"先务"及"成家"道路是什么？

答：康有为在《广艺舟双楫·购碑第三》中说："吾之术，以能执笔，多见碑为先务。"所谓"先务"，就是说首先要重视掌握的。其中"能执笔"是指学习方法、基本技巧对路，"多见碑"则又专为见多识广，开阔眼界而设。总而言之，要眼高手高，可见二者是相辅相成，缺一不可的。

至于"成家"之路，则又必须在这基础上，"然后辨其流派，择其精奇，惟吾意之所欲，以时临之。"这里要注意的是，要在辨其流派的前提下选择其中的"精奇"者，并用"吾意之所欲"，换句话说，也就是说要拿自己所爱好的碑帖去临习，这样才能收到事

半功倍的效果，此其一。"临碑旬月，遍临百碑，自能酿成一体，不期然而自然者。"其中所说"遍临百碑"就是蜜蜂采花，"酿成一体"就是酿花成蜜。它们之间的辩证关系是从量变到质变，在量多的基础上有所前进，有所飞跃，也就是文中所说的"不期然而自然者"。文中所说的"临碑旬月"，那就需要大智慧的人去办了。对于一般人来说，这句话只可作为参考，不能拘执。此其二。"加之熟巧，申之学问，已可成家。"关键是加上"熟巧"和"学问"，贵在两者并举，如若只顾一头，也都是不能成家的。此其三。如果三者悉皆具备的话，那就"虽天才弩下，无有不立"了，"若其浅深高下，仍视其人耳"。其人浅，则所成亦浅，其人深，则所成亦深。归根结底一句话，要使自己成为一个博大精深的书法家，那就首先要在人格上造就自己的博大精深，否则古人也就不会说"字如其人"的话了。

58．康有为是如何赞述北碑好处的？

答：北碑在清代被大力提倡发展，其中以阮元、包世臣、康有为三人的贡献为最大。其中，阮元标志着北碑提倡的开始，包世臣标志着北碑提倡的大力发展，而康有为所标志着的则是北碑提倡的高峰。在《广艺舟双楫》中，康氏对北碑的称美大致有以下几点：

（1）北碑处于"今古相际"的历史阶段，正如春秋战国时期天下动乱，诸子百家迭出一样，故而他说："北碑当魏世，隶、楷错变，无体不有。综其大致，体庄茂而宕以逸气，力沉着而出以涩笔，要以茂密为宗。当汉末至此百年，今古相际，文质斑璘，当为今隶（指楷书）之极盛矣。"

（2）魏碑包罗万象，兼有众美，所以他在《备魏第十》中说道："凡魏碑，随取一家，皆足成体，尽合诸家，则为具美。虽南碑之绵丽，齐碑之逋峭，隋碑之洞达，皆涵盖浑蓄，蕴于其中。故言魏碑，虽无南碑及齐、周、隋碑，亦无不可。"

（3）自唐为界，进行前后书法的比较，从而得出了以北碑为代表的六朝笔法"过绝后世"的结论，我们且看他在《余论第十九》中所发的一段高论："六朝笔法，所以过绝后世者，结体之密，用笔之厚，最其显著。而其笔画意势舒长，虽极小字，严整之中，无不纵笔势之宕往。自唐以后，局促褊急，若有不终日之势，此真古今人之不相及也。约而论之，自唐为界：唐以前之书密，唐以后之书疏；唐以前之书茂，唐以后之书凋；唐以前之书舒，唐以后之书迫；唐以前之书厚，唐以后之书薄；唐以前之书和，唐以后之书争；唐以前之书涩，唐以后之书滑；唐以前之书曲，唐以后之书直；唐以前之书纵，唐以后之书敛。学者熟观北碑，当自得之。"平心而论，康氏在这里所发的一通言论是偏执、过激的。

由于以上三点，康氏把魏碑的美归结为："魄力雄强""气象浑穆""笔法跳越""点画峻厚""意态奇逸""精神飞动""兴趣酣足""骨法洞达""结构天成""血肉丰美"十美，真可说是极推崇之能事了。

59．沈尹默对古人的五指执笔法曾做过很精要的阐述，具体是怎么说的？

答：沈尹默在1957年《学术月刊》第一、二期上曾发表过一篇名叫《书法论》的文章，文中通过对唐陆希声五指执笔法的系统阐述，细致地道出了他自己的观点。他说：

笔管是由五个手指把握住的，每一个指都各有它的用场，前人用擫、押、钩、格、抵五个字分别说明它们，是很有意义的。五个指各自照着这五个字所含的意义去做，才能把笔管拿稳，才好去运用。现在来分别把五个字的意义申说一下：

"擫"是说明大指的用场的。用大指肚子出力紧贴笔管内侧；好比吹笛子时，用指擫着笛孔一样，但是要斜而仰一点。

"押"是说明食指的用场的。"押"字有约束的意思。用食

指第一节斜而俯地出力，贴住笔管外侧，和大指内外相当，配合起来把笔管约束住。这样一来，笔管是已经抓稳了，但还得用其他三指来帮助它完成执笔任务。

"钩"是说明中指的用场的。在大指、食指将笔管捉住的情况下，再用中指的第一、第二两节弯曲如钩地钩住笔管外侧。

"格"字是说明无名指的用场的。"格"取挡住的意思，又有用"揭"字的，"揭"不但有挡住的含义，而且有用力向外推着的意思。无名指用甲肉之际紧贴着笔管，用力把中指钩向内的笔管挡住，且向外推。

"抵"是说明小指的用场的。"抵"取垫着、托着的意思。因为无名指力量小，不能单独挡住和推着中指的钩，还得要小指来衬托在它的下面去加一把劲，才能够起作用。

五个指就这样合在一起，笔管就被它们包裹得很紧。除了小指是贴在无名指下面，其余四个指都要实实在在地贴住笔管。

末了，他还认为这是"执笔的唯一方法"。从实践效果来看，沈氏的说法是合理的。

60．在《书法论》中，沈尹默对于笔法、笔势、笔意是怎样阐述的？

答：在《书法论》中，沈氏认为，"笔法是任何一种点画都要运用着它，即所谓'笔笔中锋'，是必须共守的根本方法"，也就是说，笔法是书法中一种用笔的根本大法。笔势则不这样，它是一种单行的规则，"是每一种点画各自顺从着各具的特殊姿势的写法"。这里沈氏的意思是说，笔势就是对每一不同形态的具体点画的不同写法。笔法和笔势的关系和区别是："笔势是在笔法的基础上发展起来的，不过因时代和人的性情而有肥瘦、长短、曲直、方圆、平侧、巧拙、和峻等各式各样的不同，不像笔法那样不可变易。"因此沈氏认为，"必须把'法'和'势'二者区别开来理会，然后

对于前人论书的言论，才能弄清他们讲的是什么，不至于迷惑而无所适从"。至于说到笔意，他在文中是这样述说的："我们知道，要离开笔法和笔势去讲究笔意，是不可能的一件事情。从结字整体上看来，笔势是在笔法运用纯熟的基础上逐渐衍生出来的；笔意又是在笔势进一步互相联系、活动往来的基础上显现出来的，三者都具备在一体之中，才能称之为书法。"

其实，说得简明些的话，那就是：笔法是书法用笔的基本法则，是不因人而异的；笔势是每种不同的具体点画的不同形态的不同写法及往来之势，是因人而异的；笔意则是用笔点画所产生出来的意趣，也是因人而异的。

61. 沈尹默论书，重视五指执笔法的运用，但前人又有"导""送"之说，不知是怎么回事？

答："导""送"两字是五代南唐后主李煜首先提出来的。他说："所谓法者，扶压钩揭抵拒导送是也。"前面六字是说笔的执法，其实也就是五指执笔法的意思，至于"导""送"，他的理解是："导者，小指引名指过右。送者，小指送名指过左。"可见，"导""送"两字是说笔的运法，与前面的六字内涵不同。说得明白点，就是小指引导无名指向右叫"导"，多用于写横画或捺笔，小指推送无名指向左叫"送"，多用于写撇笔。说到这里，不禁想起潘伯鹰《书法杂论》中的一段话来，现在引述如下，供大家参考：

我不以为笔管必须垂直了才能写得出"中锋"。我自己的用笔就是很多像垂直的。但运用之际，笔管必然会左右倾动，不可能垂直。这是一试即明的。所以写时笔管倾动，而使笔管全部得力，能在点画中畅行，才能叫中锋。因此，谈到用笔有"导"和"送"之说。如若以管向左倾为"导"，则右侧为"送"；如以右侧为"导"，则左侧为"送"。总之是说明用笔时的笔管倾动状况，而其目的则在使笔锋能够

在点画中畅行。笔锋能畅行，点画才有意态。

说得很是明白，并且把"导""送"的作用也一并做了回答。

62．潘伯鹰对悬腕问题是很有体会的，都包括什么？

答：潘伯鹰在《书法杂论》中曾对悬腕问题做过很透彻的阐说。古人对于悬腕，历来也和执笔一样，各说各的。有认为必须肘腕一起悬空的；有认为肘可着纸，只要腕悬着就可以了的；也有认为将左手衬垫在右腕底下即为悬腕的。对此，潘氏的看法是："当然，右臂整个提起，是最好的方法。这样就可以'掉臂游行'，挥洒如意。尤其写大字，能如此则笔笔有力。即使写一寸左右的字，如写扇叶之类，只要能提起右臂，则绝无瞻前顾后，怕袖口拂污了已写未干的行次之感。不过写很小的字如蝇头楷之类，则并不'一定'要提起右臂，即使将右关节靠在案上也可以的。总之，要看所写的字大小尺度而定。小字所需要的笔锋运动范围较小，自然不'一定'要提起全臂。这样便活用了方法，而不是死守规矩。但这需要一个先决条件，即是能够悬腕，方可活用。换言之，不要只会靠在案上，而不会悬腕，却以这样也是悬腕为借口。""至于说到以'枕'腕为'悬'腕，却是不敢苟同的。这种方法，在中国以及日本，许多写字的人都如此实行。在他们'习惯成自然'，也许认为最方便的。但在我看来，这种方法是不方便的。右手'枕'在左手上，如何可以运用自如呢？"

很明显，潘氏是主张整个肘腕一起悬起，因为这样可以"掉臂游行"，一无阻碍了。当然，如果写小字的话，那么单只悬腕也未尝不可。至于枕腕，则为潘氏所极力反对。从实践效果来看，潘氏的说法是正确的。

63．书法的美，主要表现在点画、结构、布局等多个方面，不知其中的核心是什么？

答：书法美的形式，虽然表现在点画、结构、行气、章法等多个方面，但究其核心，则必当以书法的点画，亦即目前大家所说的线条为主。何以言之？原来字的结构、行与行之间的相互照应，乃至通篇的章法布局，都是离不开线条这一基本要素。我们试想，书法离开了线条点画，还有什么可言？精神气势都要以质为基础。没有好的质，何来好的字？说到这里，个中的道理自然是不言自明了。

那么，怎么样的线条才能称得上美呢？应该说，书法的线条美主要表现在以下几个方面，即：

①线条的立体感。书法线条的立体感是书法艺术的生命。

在这一方面，古人曾在实践的基础上做了大量的探索，最后被他们找到了人们所公认的用笔规则，那就是所说的"中锋"了。宋代米芾说："得笔（得中锋的用笔效果），则虽细为髭发亦圆；不得笔，则虽粗如椽亦扁。"其中所说的"圆"，指的就是线条的立体感。

②线条的力感。一般来说，构成线条的力感有多种因素，而其中主要有：一是线条圆满厚实的中锋用笔；二是提按顿挫，逆涩行笔；三是线条中糅入适量苍劲枯老的、着纸力行的枯渴笔；四是线条与线条之间的精确组合所形成的稳定重实感。

③线条的情感。线条的情感是字的情感的重要基础之一。一般来说，这和作者书写时的心情有关。一个人在高兴时，由于心情舒畅，所以笔下常常流美。一个人在拂逆时，由于心情沉重，故而下笔常多重实。此外，急躁的人落笔匆忙，恬淡的人笔底虚灵，这也是不言而喻的。

④线条的节奏感。孙过庭在《书谱》中说："一画之间，变起伏于峰杪；一点之内，殊衄挫于豪芒。"粗细一致而没有节奏的

线条是不能引起人们美感的，所谓抑扬顿挫、提按起伏，虽然没有声响，却具有音乐的旋律，这就是书法何以能够感人的重要原因之一。

⑤线条的呼应。字形是由线条组成的，也就是说是由具体的"点画"组成的。古人非常重视点画之间的呼应关系。起笔为"呼"，应笔为"应"，或一笔之中，应上而呼下，顾盼生情。只有这样，才能使每一个字血脉流贯，成为一个有机的整体，从而示人以生命感。否则字内的每一点画各自为政，互不相关，就会使整个字形涣散而组织不起来，哪还谈得上什么艺术呢？

综上五条，是书法艺术线条美的关键所在，此外还可举出一些，如"侧笔取妍"之类，这里就不多谈了。

64．书法美学有哪些入门著作？

答：书法美学是一门新兴的学科，有《书法美学简论》《书法艺术形式的美学描述》《书法美学谈》等。现以上海书画出版社出版、金学智所撰写的《书法美学谈》作详细说明。

《书法美学谈》全书分"导言""书法艺术的本质""书法艺术的形式美""结语"等几个部分，其中以"书法艺术的形式美"写得最为精彩。这部分从"逆锋落笔谈起""以气脉连贯收束"，脉络异常清楚。由于作者能深入浅出地对古代书论中丰富的美学思想做分门别类地梳理，并很自然地把它穿插引用到各有关章节中去，或用以阐发自己的观点，或对其未尽的意蕴作深一层的发掘，这就使得扑朔迷离的书法美变得平易而容易为人所接受了。此外，这样做的好处是还能熔百家于一炉，以一家冶百家，既概括了书法美学的传统特色，又体现了自己长期以来的研究成果。例如谈书法结构的虚实问题，就从隋代智果《心成颂》中的"潜虚半腹"入手，进行阐发，指出其"提出了'虚'的概念，触及了书法结体中空间分割的问题"。据此又进一步指出："书体的发展史，同时也是书法

结体的空间美的发展史。从总的发展趋势看，空间分割的形式是由单纯而变得越来越丰富的。……这种分割，可分为内部分割和外部分割两个方面。"然后又用抽丝剥茧的方法层层深入，把这历来难以说清的问题，论述得一清二楚。

《书法美学谈》的另一特征是大量引用其他领域与美学有关的论述来开启书法美的门锁，例如谈虚实时对古代哲学、建筑中有关原理的引用就是一例。作者引用了《老子》中的："凿户牖以为室，当其无，有室之用。故有之以为利，无之以为用。"以建筑上的门窗的虚无以体现"有室之用"，引出"书法的间架结构，和建筑一样，离不开虚实相生，有无相用的辩证法"。可见榫头拍合之妙。此外，本书还列举一些辅助例证如文学、绘画、音乐、舞蹈等，几乎涉及所有艺术门类，借此和书法艺术的美相互映发，这样不但使本书更有深广度、更有说服力，并且在内容上也更丰富多彩，使人们读了之后能够举一反三，触类旁通。

再则，作者为了更形象地说明问题，以增加读者的兴趣，还在全书中穿插了大量图例。所谓"图文并茂"，其好处是能使一般读者对抽象的书法美学理论，看了以后能够感觉得到，触摸得着，从而使从具体升华到抽象的思维又落到具体的形象中来，作者的用心是良苦的。

65．书法美学和书法欣赏是密不可分的，书法欣赏的具体途径有哪些？

答：在这一方面，陈振濂《书法欣赏的具体途径》一文说得较为明白。他所提到的五个具体途径是：从静止到运动，从抽象到具体，从原形到延伸，从平面到立体，从明确到朦胧。现摘要如下，以明大概。

①从静止到运动。书法提供给观众的是既成的点画结构，它是静止不动的。欣赏者的一个重要任务，就是必须把静的点画还原

成动的过程，从而探索书法家创作时感情的起伏、笔法技巧的变化乃至他们的心理依据。宋代书家姜夔在《续书谱》中谈道："余尝历观古之名书，无不点画振动，如见其挥运之时。"静止的点画变得振动起来，在观赏之时还能同步地体察到前代作者挥笔作书的推理过程，这确实充分显示了书法艺术的时间性在欣赏中的重要作用。

②从抽象到具体。抽象的书法结构和点画，在欣赏活动中，离不开欣赏者的联想和补充。有意识地从某些相同或相近的事物中或形象上进行类比，也是欣赏者喜欢采用的一种方法，尽管这种类比不是固定不变的，但它符合视觉欣赏的特点。这表明，书法的抽象绝不是没有形象，相反，正因为书法所提供的抽象具有高度概括性，它才能为欣赏者提供广泛的想象空间。

③从原形到延伸。线条的运动感引起联想，其实都离不开这种"势"的延伸。"企鸟跱，志在飞；猛兽骇，意将驰"，是一种动势很强的比喻。但实际的线条是没有这种"飞""驰"的表现力的。只有通过欣赏者的联想和对线条的延伸，才会寻找出欲飞欲驰的预示，并把这种欲飞欲驰进一步与"企鸟跱""猛兽骇"等鲜明的形象联系起来，构成艺术的美感。可见，对线条结构的"势"的延伸的理解，实际上是对书法这种既抽象，又有固定结构法则的独特艺术门类在进行欣赏时必须具有的一个重要方面。

④从平面到立体。从历来书法家的追求看，他们也把立体感当作主要目标，并在书法的技巧法则中积累了一整套经验。我们完全可以想象，在笔画上如此强调立体感，那么对结构的立体效果也不会太忽视。有人曾认为书法的结构中也具有明显的三度空间效果，如枯、湿笔的穿插，前一笔枯，相迭的后一笔湿，这枯笔在视觉上显然离观众远，湿笔则近，其余浓、淡、粗、细的穿插也可如是观，这样就构成了一个立体的空间框架。作为欣赏者，如果忽略了这一部分美的品味，岂非可惜之至！

⑤从明确到朦胧。朦胧美在书法审美上的功能是巨大的，这与书法艺术的美学特征有关。抽象的书法在被欣赏时，人们很难

用具体的形象去进行衡量比较，只能在抽象的形式上进行想象和补充，并与创作者达到心理上的默契与共鸣。这种想象有相当自由广阔的驰骋天地，朦胧美感正是这种想象驰骋的较好媒介。所谓"大味必淡"，淡正是朦朦胧胧的。老子称之为最高境界，那么，书法艺术欣赏中作为"大"的最高境界，也应努力在把握这个"淡"字（准确地说是虚）上做文章。若不然，对于书法中像颜真卿《祭侄文稿》、陆机《平复帖》、杨凝式《神仙起居帖》、李白《上阳台帖》之类的书法杰作中浑大苍茫的境界，就难以会心品味了。

66．什么是书法的意境？

答：所谓"意境"，就是在文学艺术作品中，作者所创造的具体的"境"所带给欣赏者的一种意念上的遐想。"境"是物质上的，"意"是精神上的；"境"是基础，"意"是升华。什么样的"境"带给人们什么样的"意"，所以对于一个艺术家来说，造境的能力是极为重要的，当然，这又关系到一个艺术家思想修养的深浅了。

基于这一认识，那么，书法的意境就好理解了。所谓书法的意境，其实就是一个书法家在点画和形体结构，以及笔势往来等具体的书法造型上所带给欣赏者一种精神上的体味和想象。这种体味越无穷，想象越深远，那么创作就越成功；反之，体味越有限，想象越浅近，那么创作就越不成功。因此，书法意境的创造，也和文学及其他艺术一样，关系到书法家本身的艺术修养和思想深度，这是不言而喻的。

67．为什么要开展"书法批评"？书法批评的内容有哪些？

答：文学艺术如果要进步，就离不开批评。这个批评，就是批阅和评论。批评既可对创作的不足之处提出批评者的看法，同时，也可对作品的成功之处加以分析和肯定。由此可见，批评在指出作品瑕疵的同时，又可肯定成绩，这是辩证的，并不是一般

人所想象的那样，认为一提到批评就是专挑毛病。

由此可见，作为艺术之一的书法，如果要在创作上有所前进的话，是万万离不开书法批评的。那么，书法批评的内容有哪些呢？具体说来，一是创作上的，二是理论上的。

创作上的批评包括分析作品在点画、结体、布局和意境上的成败得失，理论上的批评包括指出书法理论上的谬误和正确等，因为错误的理论会把创作引向歧途，而正确的理论又是指引书法创作走向成功彼岸的指路明灯。当然，创作要发展，理论也要发展，这种发展的推动力，就是所说的文艺批评了。

68. 书法家、书法作品、欣赏者三者之间的关系是什么？

答：在书法家、书法作品、欣赏者三者的关系中，书法家是书法作品的创作者，他通过自己所创作的具体作品去影响和感染读者；书法作品则是书法家创作的劳动成果，作为精神产品之一，它是沟通书法家和欣赏者之间的桥梁；而欣赏者则是对书法家创造出来的书法作品的批评者和欣赏者，他们通过对作品的批评而影响作者的创作方法、方式和方向。

三

书史篇

1. 汉字是怎样产生的?

答：关于汉字是怎样产生的，《易·系辞下》说："上古结绳而治，后世圣人易之以书契。"远古先民用绳子打结的办法来表达事物和意识，这种社会生活是文字创造的源头。《易·系辞下》又说："古者庖牺氏之王天下也，仰则观象于天，俯则观法于地，观鸟兽之文与地之宜，近取诸身，远取诸物，于是始作八卦，以通神明之德，以类万物之情。"八卦是象征符号，这说明伏羲时代的人类已经用符号表达意思了，比结绳显然是进了一大步。近年来在西安半坡发现新石器时代仰韶文化的一些陶片，上面刻有类似文字的符号，古文字学家认为是"汉字的原始阶段"或"简单的文字"。山东大汶口发现一些陶片，刻有文字、符号，而且同一个字还有繁写和简写的区别。这些在陶器上刻画的文字符号可能就是史书上说的"书契"。由此可见我国在距今五六千年前就已经使用简单的文字了。

关于汉文字的创始，战国时有仓颉造字说。汉人认为仓颉是黄帝时的史官，他见到鸟兽蹄爪痕迹，认为可以用来区别不同的迹象，于是就造了字。传说中还有史皇、沮诵造字的说法，总之是圣贤人物的创造。实际上文字的产生是人类社会生活的产物，绝非以某个圣人一人的力量所能达到的。鲁迅先生说："在社会里，仓颉也不止一个，有的在刀柄上刻一点图，有的在门户上画一些画，心心相印，口口相传，文字就多起来，史官一采集，便可以敷衍记事

了。中国文字的由来，恐怕也逃不出这个例子。"鲁迅先生的话揭示了人民创造文字，巫、史采集、整理、加工文字的事实。目前发现较为成熟的最古文字是甲骨文，那是殷商时的巫史占卜后刻在上面的，可以说他们就是我国最早的一批文字学家和书家。

由甲骨文到商周钟鼎文、六国文字，发展到秦代的小篆，中国文字基本定型。再经隶书变体到草书、行书、真书，就是我们今天用的汉字了。我国的书法艺术是在汉字形成、发展过程中逐渐产生出来的，不但古代书体的变化影响书法艺术的形式，书法艺术的风格、技巧的千变万化也与汉字的发展有关，所以了解汉字的形成和发展规律，也是十分必要的。

2．汉字的构成规律是什么？

答：中国汉字是表意性文字，是以象形为基础，通过形、音、义的统一变化而形成的。汉许慎《说文解字·序》说："仓颉之初作书，盖依类象形，故谓之文；其后形声相益，即谓之字。文者，物象之本，字者，言孳乳而浸多也。著于竹帛谓之书。书者，如也。"文是象形的单体，字是在象形单体基础上由形、声增益孳衍出来的复合体，把它写于竹帛之上就成了书。后来的书法就是通过书写汉字形象来表现美的艺术。

汉代许慎在《说文解字·叙》中说："《周礼》：八岁入小学，保氏教国子，先以六书。一曰指事。指事者，视而可识，察而可见，上、下是也。二曰象形。象形者，画成其物，随体诘诎，日、月是也。三曰形声。形声者，以事为名，取譬相成，江、河是也。四曰会意。会意者，比类合谊，以见指挥，武、信是也。五曰转注。转注者，建类一首，同意相受，考、老是也。六曰假借。假借者，本无其字，依声托事，令、长是也。"可见"六书"是汉人归纳出来的构造汉字的六种方法。"象形"是用线取天地万物和人本身的各种形象构成图画式的符号，来表达意思的造字方法。如⊙（日）字，

画太阳的形象。如 𝄞（月）字，画月亮的形象。如 ⛰（山）字，画山的形象。如 ⊞（册）字，画简册的形象。"依类象形"的象形字，是单个图画性质的独体字，后来汉字的部首就由它构成。"指事"是在象形基础上使用象征符号，用以表达意思的造字方法。如⊥（上）字和丅（下）字，在横上加一竖就是上，在横下加一竖就是下，如 𣓿（立）字，画一人站立地上。"会意"是用两个或两个以上象形单体组合起来表达新的意思的造字方法。如 𣎴（见）字，上画眼下画人，表示人睁大眼睛看东西。如 𢎨（采）字，画人手摘果实的形状。如 𥛠（祝）字，画人跪在神位前礼拜的形状。"形声"大多以形符为主而取其意，以声符为从而取其音。如以水符为主，加上声符，就组成江、河、湖、海、清、泽等字。以木符为主，加上声符，就组成松、柏、桃、树、根、枝等字。孳衍下去就构成成千上万个字，中国汉字绝大多数是形声字。以上四种是构造汉字的主要方法，再加上转注、假借，共六种。这六种实际是汉字构成和使用的规律，既有象形意义，又有符号意义，有极强的表意性。所以"六书"对于以汉字为书写对象的书法家来说是很重要的。我国历史上的大书家如李斯、蔡邕、颜真卿、赵孟頫以及清代金石家、书家，都对"六书"有深入的研究。"六书"对于研究篆书和篆刻的人来说，有着更为特殊的意义。

3．仓颉是怎样的一个人？传说中的仓颉造字是怎样一回事？

答：根据史书记载，仓颉是上古黄帝时代的左史，又作皇颉，后人亦称之谓"史皇"。

关于仓颉造字的传说，早在先秦诸子的著作中已屡屡提及。如《荀子》《韩非子》《吕氏春秋》等，都有关于仓颉造字的记载。东汉年间，许慎编著的中国有史以来第一部关于文字书法问题的专著《说文解字》，亦记载了关于仓颉造字的传说。他说："黄帝之

史仓颉，见鸟兽蹄远之迹，知分理之可相别异也，初造书契。"唐张怀瓘《书断·卷上·古文》亦认为仓颉："仰观奎星圆曲之势，俯察龟文鸟迹之象，博采众美，合而为字，是曰古文。"

实际上，中国古代文字是随着社会的进化发展的。人们为了适应劳动、生活、娱乐的需要，观察世界万物之变，并结合自己的理解和想象，在象形、指事等记事符号的基础上，用会意、形声、假借、转注等方法，逐渐创造并进化演变而成的。因仓颉是当时统治者的史官，担负着搜集并记载部落重大事件的任务，这就使他有可能专门从民间搜集劳动人民已创造出来的各种字迹，并加以整理，使之规范化、通用化，进而滥觞流传，因此就出现了仓颉造字的传说。

根据迄今发现的各种考古资料，可以断言，文字并不是仓颉一人所造，但就搜集、整理并使之规范化、通用化来说，其历史功绩亦是足可彪炳千秋的。因此，仓颉造字的传说得以广泛流传，并被后人在史书上记载了下来，留传至今。

仓颉的字迹，据元朝郑杓《衍极·至朴篇》刘有定注本记载："北海亦有仓颉藏书台，人得其书，莫之能识，秦李斯识其八字，曰：'上天作命，皇辟迭王'。汉叔孙通识其十二字"等。此说多属附会，不可凭信。

4. 传说中和仓颉一起造字的还有谁？其事、其书怎样？

答：还有沮诵。沮诵是仓颉同时代人。据历史资料记载，文字是由仓颉、沮诵共同创造的。如晋朝卫恒在《四体书势》中讲道，在黄帝造物创制的时候，有叫沮诵和仓颉的，看到鸟爪留下来的痕迹，受到了启发，模仿鸟兽的足迹，刻写在木头上，创造了书契刻符，用于代替原来结绳记事的方法，并逐渐滋生发展，形成了文字。卫恒还作诗赞叹此事曰："黄帝之史，沮诵仓颉，眺彼鸟迹，始作书契。纪纲万世，垂法立制，帝典用宣，质文著世。"

而宋代的罗泌则在其《路史》中说："黄帝命沮诵作云书。"认为沮诵创造的是云书。

5．上古时代有哪些关于帝王造书的传说？

答：由于我国历史久远，最早的史书《尚书》记载开始于尧、舜，尧、舜以前的历史没有文字记载，茫然难考。但出于对祖先的崇拜、敬仰，后世的史书，几乎把传说中的帝王（实际上是部落首领），都说成了文字的创始者。流传较广的有：伏羲画八卦而创"龙书"；神农（即炎帝）上党羊头山，见嘉禾八穗而作"穗书"；黄帝（又称轩辕，有熊氏等）见黄龙负图而至，令作"河图书"，或谓黄帝见卿云而作"云书"；少昊氏作"鸾凤书"；颛顼（即高阳氏）作"科斗书"；高辛氏帝喾作"仙人书"；帝尧得神龟而创"龟书"；大禹铸九鼎镇九州而作"钟鼎文"等。虽然这些关于帝王造书传说是不足凭信的，但说明，我们的祖先世世代代在不断地创造、发展、丰富着中国的文字和书法，创造了我国历史悠久、辉煌灿烂的文化。

6．大禹是何样的人物？其书法如何？

答：大禹，又称夏禹，上古帝王，姓姒氏，名文命。大禹是上古帝王中功业显赫、泽被极广的一个人物。他所处的时代，正值整个地球上洪水泛滥成灾时代。其父鲧，因采取堵塞法治水失败后，大禹接替了其父的未竟之业，用疏导法平水土，开九州，治服了水患。他因功被封为夏伯，故又称伯禹、夏后氏。后来，因治理洪水有功，被选为舜的继承人，舜死后即位，建立夏代。

相传，夏禹在治水通渎的过程中，常常刻石书壁以记其事。唐朝韦续《墨薮·五十六种书》记载说："夏后氏象钟鼎形为篆，作钟鼎书"，司马迁《史记·夏本纪》亦有关于因大禹精于水，因

而他发明的篆书"皆有流水形"的记载。据说，衡山岣嵝峰的《神禹治水碑》、扬子江小孤山刻石、庐山上霄峰洞中刻石、阳明洞禹书等，都是大禹所书。

唐代韩愈有《岣嵝山诗》云："岣嵝山尖神禹碑，字青石赤形模奇，科斗拳身薤倒披，鸾飘凤泊拿虎螭。"唐代大诗人刘禹锡也有诗称赞衡山的大禹石刻，其诗曰："尝闻祝融峰．上有神禹铭。古石琅玕姿，秘文螭虎形。"若上述传说属实，大禹当是上古帝王中最有成就的书家。

7. 甲骨文在书法史上有什么价值？

答：甲骨文是 1899 年王懿荣在药材"龙骨"上发现的，它是河南安阳小屯村殷墟遗址出土的殷商文字，因为是刻在龟甲兽骨上的，故被称为"甲骨文"。这些文字是直接契刻或先写后刻，也有用墨或朱写后未经契刻的，还有刻后再填朱或填墨的。字的大小不一，大者字径半寸，小者细如芝麻。经考古学家考证，甲骨文的内容是记载殷商帝王关于祭祀、征伐、疾病、田猎、气象、出入、分娩、用人等的占卜辞和与占卜有关的问辞、验辞，故又称"卜辞"。因内容涉及商代社会生活的诸多方面，所以是研究商代社会政治、经济、文化及文字学的珍贵资料。甲骨文已属成熟文字，早已脱离原始蒙昧，对我们研究书法也是十分重要的资料。

就文字看，甲骨文已具有较严密的规律，郭沫若《古代文字之辩证的发展》一文说："后人所谓'六书'，从文字结构中所看出的六条构成文字的原则……在甲骨文中都可以找出不少的例证。文法也和后代的相同。"又说："殷代不用说是在用笔了，除了刀笔之外，也有毛笔，这从文字中有'聿'字或者以'聿'为偏旁的字也尽可以得以证明。'聿'即古笔字，像右手执笔。"从陶片上的文字符号到甲骨文之间，应当有个很长的文字发展阶段，但因目前缺乏实物作依据，无从论述。

就书法看，甲骨文还有象形字，尽管存在同一个字的繁简不同、笔画多少不一的情况，但已具有对称、均衡的规律，以及用笔（或刀）、结字、章法的一些规律性因素。再者，因时期不同，契刻的人不同，也有了风格的区别：有的粗犷雄放，有的秀丽工整，有的欹侧参差。在线条上有的瘦硬挺拔，有的浑厚粗壮，带有先民质朴的天性。甲骨文大多数用单刀直刻，用笔方折的特点很突出，有浓重的契刻味。也有一部分是依书写墨线痕迹刻成的，如晚商《宰丰骨》，笔画起止和线的粗细变化带有墨书意味，已有笔致的意义。因此也可以说甲骨文是我国最早的书法艺术作品，契刻甲骨文的巫史是我国最早的书法艺术家。后代书法用笔、结体、章法等规律亦是在甲骨文的基础上发展起来的。甲骨文天真朴质的书风一直给历代书法家、篆刻家以启示，因此甲骨文在历史学、文字学、书法艺术上都有其重要的价值。

8．商周"钟鼎文"的书风特点及演变规律是什么？

答：商周是奴隶社会青铜时代，"钟鼎文"就是青铜器的铭文，又称"金文"，属古文大篆体系。商人在意识形态上相信鬼神可以主宰人间，"殷人尊神，率民以事神，先鬼而后礼。"（《礼记·表记》）商王事无巨细都得占卜，所以有大量甲骨文流传下来，成为商代书法的主要形式。商代青铜器有铭文的大多只二三字，长至十字或数十字的为数不多，书风也受甲骨文的影响。西周在意识形态上把神人格化，重视礼乐制度，"周人尊礼尚施，事鬼神敬而远之"（《礼记·表记》），所以甲骨文退下历史舞台，钟鼎文成了主角。

商朝钟鼎文因受甲骨文影响，用笔方折，有笔画瘦硬细劲的，如《戍嗣子鼎铭》。也有腴壮的，如《后母戊大鼎铭》。铭文较长的《小臣艅犀尊铭》，笔画劲利而丰腴，结体严谨，是商代的代表作品。

西周是我国古代社会文明最昌盛的时代，"郁郁乎文哉，吾

从周"，相较于商朝，其文化有很大的进步。西周钟鼎文是随着礼乐制度的实施而发展起来的。商与西周钟鼎文书体一脉相承，周初承商之续，还留有方折笔势，在风格上虽有诡异、雄奇、平实等的差异，但在整体上凝重自然的时代风貌是很明显的。如武王时的《天亡簋》（即《大丰簋》），铭文八行七十六字，字形大小随形而施，参差错落自然生动，结体古朴凝重，行气贯连，已显西周特色。康王时的《大盂鼎》，铭文字大，形体严谨，字形瑰丽奇伟，笔画中肥而首尾出锋，是西周前期的代表作品。西周中期钟鼎文出现了典型的西周风格，笔势由方折变圆转，早期狞厉凝重的气象消失而趋于典雅，出现圆润工整、端庄肃穆的时代风貌。如《大克鼎铭》，字迹大，前半有阳线格栏，字体规整，笔画均匀而遒劲，体势舒展端庄，是中期代表作品，后期延此而向前发展。西周晚期是钟鼎文的全盛期，典雅的风格更趋成熟，杰作众多。如《散氏盘铭》，字体茂美，结体错落多姿，用笔圆厚质朴，气势壮丽豪迈，是西周钟鼎文的杰作。《毛公鼎》铭文长达四百九十七字，是西周长铭的代表作。笔法精美绝伦，纵向结体，严谨遒劲，行气流贯，十分难得。《毛公鼎》铭和《颂鼎》铭是西周大篆书体的成熟之作。《虢季子白盘》形体浩大，铭文字迹体势优美，是西周宣王时期具有特殊意义的作品，"字迹出于大篆而与大篆不完全相同，实为秦石鼓文的滥觞……虢盘铭体势，应该就是籀文。"（马承源《商和西周的金文》）可见大篆在此时已有了变化。

周平王迁都洛邑后，周王室失去对各诸侯国的控制能力，青铜器的制造冲破王室界线很快在各诸侯国发展起来，从此中国社会在诸侯国互相兼并的战乱中进入春秋战国时期。大篆文字有了变异，各国文字不统一，出现地方特色。在书风上，笔画由厚重向纤细转变，结体向纵长发展。西土秦国继承西周文化传统，钟鼎文延西周晚期向前发展。如《秦公钟》《秦公簋》和著名的《石鼓文》，在文字上既与西周大篆一脉相承，又有明显的差异，有的古文字学家

认为秦系文字就是籀文。其他各国文字，变化较奇异，结体修长，用笔纤细，胡小石先生分为齐、楚两派。齐、楚都属纤细书风，但齐派严整刚正，北方诸国近齐。楚国则变动流利，南方诸国近楚。这些国家的文字变化，有的异变至不可识的程度，故此历史上有"六国异文"之称。

由商至战国．是古文大篆文字完整的发展阶段，胡小石《书艺略论》说："自殷至西周早期铜器上所见方笔用折之文字，相当于古文。可举大盂鼎为例，甲骨刻辞亦属此类。自西周中叶以下至东周早期铜器上所见圆笔用转之文字，相当于大篆。可举散氏盘、毛公鼎为例……大篆发展至春秋时，用笔日趋纤细……以后日益诡变，至不可识。考古者所称六国文字，实为大篆在河东与江外演变之末流。古代文字至此，已呈分裂现象。"最后由秦国统一六国异文，变成小篆（即秦篆），完成了篆书的新体制的创造。

9．大篆的创造者是谁？他有书迹传世否？

答：唐张怀瓘在其《书断·卷上·大篆》中说："史籀即大篆之祖也。"也就是说，大篆的创造者是史籀。关于史籀造大篆的说法，最早见于东汉许慎著的《说文解字·序》中。许慎说："史籀著大篆十五篇，与古文或异。"将大篆与古文区别开来。传说《石鼓文》就是史籀的笔迹。历代文人书士，如李嗣真、窦臮、窦蒙、徐浩、欧阳询、虞世南等，对此都无微词。但根据王国维的考证，史籀并非实有其人，而是误以《史籀篇》首句为人名之故。以至有人认为《史籀篇》是一位名为"史籀"的人所著，并认为史籀是周宣王（公元前 827 年即位）的太史或柱下史。根据历史流传下来的史料，可以肯定，《史籀篇》确实是周代厘定当时文字规范的书籍，其字为大篆无疑。据今人唐兰考证，石鼓文是秦献公十一年（公元前 374 年）之物。至于是否有史籀这个人或这个名字叫史籀的史官是不是大篆的创始人，对于不是专门搞史学研究的学书者来说，则

可不必泥古穷究，死抠字眼。就像对仓颉造字的传说一样，只要知道大篆是怎么出现的，什么时候通行的，它和"籀书"是什么关系就行了。

10．石鼓文是何时的遗物，它有什么书艺特色？

答：石鼓文是唐代在陕西凤翔发现的目前我国最早的石刻文字，世称"石刻之祖"。因为文字刻在十个鼓形石头上，故称"石鼓文"。一千多年来，由唐历宋、金、元、明、清、民国，石鼓几经辗转，文字多有磨灭，现存北京故宫的十鼓有一鼓文字荡然无存。石鼓文无纪年，唐代韦应物、韩愈均认为是周宣王时代的石刻。宋代郑樵说是"秦篆"，近世学者多延秦篆之说，其时代有秦文公、穆公、襄公、献公等诸种说法，难于统一。石鼓文字多，字形大，字体工整，制作精良，很可能是用铁器凿刻的。文辞是四言诗，郭沫若说"石鼓上的诗，和《大雅》《小雅》是一个体系"，因以用叙事诗的语言形式记述秦国君贵族游猎的事，故又称"猎碣"。

石鼓文的字体，上承西周金文，下启秦代小篆，是由大篆向小篆衍变而又尚未定型的过渡性字体，是籀文代表性作品。唐代张怀瓘《书断》说石鼓文"体象卓然，殊今异古。落落珠玉，飘飘缨组。仓颉之嗣，小篆之祖"。

在书法艺术上石鼓受到历代书家的重视，不少诗人和书家写诗赞颂。在风格上，石鼓文以古朴雄浑著称，其笔法圆劲如屈铁，圆中见方，苍古雄厚堪称精绝，可见其腕力的强健；其结字于谨严之中有奇致，布局开阔疏朗而又端庄大方，如众星错落；其气韵沌厚而豪迈，亦是篆书中少见。清代康有为说："如金钿落地，芝草团云，不烦整裁，自有奇采。"石鼓文被历代书家视为习篆书的重要范本，故有"书家第一法则"之称誉。石鼓文对书坛的影响以清代最盛，如著名篆书家杨沂孙、吴昌硕就是主要得力于石鼓文而形成自家风格的。

11．孔子的书法怎样？

答：孔子（前551—前479），姓孔，名丘，字仲尼。鲁国陬邑（今山东曲阜东南）人。是我国儒家学派的创始者。孔子年幼时家庭贫困，但孜孜于学，曾经向老聃学习"礼"，向苌弘学习"乐"，跟师襄学习弹琴。即使与小孩做游戏，也以学到的"礼""乐"为之。曾任鲁国的中都宰、司空、大司寇、摄相等职。他首开教育之学，广收弟子，周游六国，专心著述，是当时中国文化的集大成者。为历代帝王所重，而追谥至"文宣王""至圣先师"等。其对我国民族的思想、文化的产生和发展，具有深刻、巨大的影响。相传其书迹有"呜呼！有吴延陵君子之墓"十字及"殷比干墓"四字。有人认为，唐朝李阳冰的篆书曾得益于孔子的书法。如宋朝董迪在其《广川书跋》中说："李阳冰书篆，奄数百年。人常谓初学《峄山碑》，后见仲尼书季札墓字，便变化开合，如虎如龙，劲利豪爽，风行雨集。"

12．藁草书起于何人？

答：根据刘有定批注的元朝郑杓的《衍极·书要篇》的记载：藁草，"或云起于屈原。楚怀王令条国典，因为藁草，故取名耳"。也就是说，是屈原奉了楚怀王的命令，起草国家的法律典刑，写出草稿以后，人们就将这种书体称为藁草。唐蔡希综《书法论》也认为"草圣始自楚屈原"。根据现有的历史资料来看，藁草实际是当时篆书的快速、草率、便捷的写法，即草篆。从屈原一生的学识、经历来看，其起草国典，始作草藁，是完全有可能的。屈原（约前340—约前278），战国时楚国人，名平，字原。又自云父亲给自己起名叫正则，取字叫灵均。以明于治乱，娴于辞令而入仕楚怀王，甚得宠幸。历任左徒、三闾大夫等。为楚国做了不少好事。后因遭谗言，去职被逐。终至忧国忧民，不能自已，自沉汨罗江而死。因其诗文盖世，开中国古典浪漫主义诗歌之先河，又是一个伟大的爱

国主义者，故其书名终被诗名、政名所掩，不见多传。

13. 在秦代统一中国文字中起了主要作用的书法家是谁？

答：是李斯（？—前208）。李斯，字通古，楚国上蔡（今河南上蔡西南）人。秦始皇统一六国后李斯被任命为丞相。春秋战国时期，由于战事频繁，各国互相封锁，因此，各国文字差异颇大，异体字繁多。根据秦始皇车同轨、书同文、统一度量衡的命令，李斯就对战国时已在秦国通行的小篆，进行整理，奏请始皇帝嬴政厘定为标准字体。并由赵高写出《爰历篇》，胡毋敬写出《博学篇》，自己写出《仓颉篇》七卷，颁行全国。

14. 小篆在书法史上的贡献及其书艺特征是什么？

答：自春秋战国以来，经过四个世纪的战乱，于公元前221年秦王嬴政（秦始皇）灭六国建立秦朝，完成了中国历史上第一次伟大的统一。秦始皇建国后实施一系列巩固统一的重大措施，如建郡县制、修长城、开灵渠、修道路，并统一度量衡、货币等。其中支持丞相李斯主持文字统一是秦朝重要的文化建制。"罢其不与秦文合者"，在延续西周文字传统的秦系文字的基础上统一全国文字，创秦篆。"斯作《仓颉篇》，中车府令赵高作《爰历篇》，太史令胡毋敬作《博学篇》。皆取史籀、大篆，或颇省改，所谓小篆者是也。"（许慎《说文解字·序》）把小篆作为标准字体向全国推行，并作教育蒙童的课本，进行文字普及，从而完成了几千年以来文字自然发展的第一次全面总结。郭沫若说："秦始皇帝统一文字是有意识的进一步的人为统一。中国文字的趋于一统，事实上并不始于秦始皇，自殷代以来，文字在逐渐完密的同时，也在逐渐普及，由黄河流域浸润至长江流域和珠江流域。两周所留下来的金文，是官方文字，无分南北东西，大体上是一致的。但晚周的兵器刻款、陶

文、印文、帛书、简书等民间文字，则有区域性的不同。中国幅员广阔，文字流传到各地，在此期间发生了区域性的差别……秦始皇的'书同文字'，是废除了大量区域性的异体字，使文字更进一步整齐简易化了。这是在文化上的一项大功绩。"

秦代小篆字体比大篆少象形意味，是篆书发展上最后的有重大影响的文字形式。小篆笔画圆润流畅，结体呈纵势长方形，对称均衡，与古文大篆相比，结构更为严谨统一。目前流传下来的秦代书迹有碑刻、竹简墨书、诏版、权量以及印符文字等。秦始皇东巡时刻的泰山、峄山、琅琊台、会稽等刻石，都是标准小篆，相传出于丞相李斯手笔。但大多已毁，泰山刻石仅存九个半残字，琅琊台刻石亦字迹漫漶，峄山刻石和会稽刻石都是后人的摹刻。这些刻石的小篆文字，"画如铁石，字若飞动"。字体严谨工整，而古厚之气自存。用笔圆润，"骨气丰匀，方圆妙绝"，故有"玉箸篆"之称。字的结体疏密停匀，平稳凝重之中透有逸致，的确是小篆的精工之作，号为"秦书之冠"。秦代遗物中的新郪虎符和阳陵虎符所用小篆与李斯刻石体势相同。秦代小篆和李斯书艺对后世篆书发展影响深远，如唐代的李阳冰、元朝的吾丘衍等都是继承秦小篆和李斯书艺的著名篆书家，影响所致一直波及今日。秦代小篆书遗物还有大量权量和诏版，但笔意比刻石草率，结字趋于方严，有的还杂有隶书笔意。秦印章文字和瓦当文字也是小篆体，但更为自由活泼，形体变化多姿，对后代书家和篆刻家多有裨益。

15．李斯遗留下来的书迹有哪些，风格如何？

答：由于李斯本人擅长书法，在统一全国文字后，随秦始皇东巡。因此后人认为峄山、泰山、琅琊台、会稽等处所立的纪功刻石，大部分为李斯所书。石刻字体用笔严谨，字体婉通。唐朝李嗣真《唐人书评》说："斯书骨气丰匀，方圆妙绝。"明代赵宧光赞李斯："为古今宗匠，一点一画矩度不苟，聿谲聿转，冠冕浑成。

藏妍婧于朴茂，寄权巧于端庄，乍密乍疏，或隐或显，负抱向背，俯仰承乘，任其所之，莫不中律。……书法至此，无以加矣。"

16. 和李斯一起为统一中国文字做出贡献的书家还有谁？

答：和李斯一起为统一中国文字做出贡献的书法家还有赵高、胡毋敬。

赵高（？—前207），是秦朝的宦官。本为赵国人，后到秦国，为秦始皇中车府令并掌管符令印玺；胡毋敬，为秦朝栎阳狱吏，后入朝为太史令。其二人虽与李斯一起书写《爰历篇》《博学篇》颁行全国，但一则因李斯为丞相，且为文字改革的倡导者，名重迹显，而赵高为宫中弄臣，且有矫诏害人、"指鹿为马"的恶名，人多不齿；胡毋敬为太史令，亦属朝中微职，故史书为其张目者不多。但许慎的《说文解字·序》，对此有很明晰的记载："七国语言异声，文字异形，秦初兼天下，丞相李斯乃奏同之，罢其不与秦文合者。斯作《仓颉篇》，中车令赵高作《爰历篇》，太史令胡毋敬作《博学篇》，皆取史籀大篆，或颇省改，所谓小篆者也。"这说明赵高、胡毋敬都是秦朝文字改革的实际参与者，也是有文字记载并曾有作品传世的书法家。

17. "秦书八体"与秦隶是怎么回事？秦简的艺术特点如何？

答：秦代使用的书体不止小篆一种，《说文解字·序》说："秦书有八体：一曰大篆，二曰小篆，三曰刻符，四曰虫书，五曰摹印，六曰署书，七曰殳书，八曰隶书。""刻符"是专用于符信上的篆书，如秦代重要的军政信符《新郪虎符》和《阳陵虎符》都用小篆书。"摹印"指用于印章上的篆书，形体略方，笔画平直，与小篆略同，开汉印缪篆先河。"署书"是用于题匾额、书签的篆书，与

后世榜书相通，后世署书不限于篆体，真行草隶都用。"殳书"是用在兵器上的篆书。"虫书"就是鸟虫书，《汉书·艺文志》颜师古注说："虫书，谓为虫鸟之形，所以书幡信也。"类似于象形美术字。由此可见，就书体来说，在秦代与小篆并行的还有大篆和隶书。

关于秦代隶书，许慎《说文解字·序》说："是时秦烧灭经书，涤除旧典，大发隶卒，兴役戍，官狱职务繁，初有隶书，以趣约易。"唐代张怀瓘《书断》也说秦朝"以奏事繁多，篆字难成，乃用隶书，以为隶人佐书。"可见隶书在秦代是小篆的辅助书体。但隶书的应用并非自秦代开始，《书断》引郦道元《水经注》曰："隶字出古，非始于秦时"，唐兰先生也说秦隶书"有一部分是承袭六国古文"。再者，战国时楚国已普遍使用隶字。所以，秦代"令隶人佐书""以赴急速"的隶书，已是在社会广泛应用的一种统一文字。这样看来，历史上关于程邈创造隶书的传说是不能成立的，隶书的产生是文字在实用中自然发展的结果，绝非一人所为。而程邈作为隶书的搜集、整理、加工者是可能的。

1975年在楚地湖北云梦睡虎地秦墓出土一批秦始皇时期的竹简墨书隶字，从字的形象看，比小篆更少象形意味，但未脱篆书痕迹，大体是篆隶参半。其用笔已见方折，方中留有圆意；字形略长，笔画已趋平直，撇捺和横画略见波磔，已是隶书体态，更早一些的如原属楚地的四川青川战国墓出土的木简，已开隶体先河，马王堆出土的汉初帛书隶字与此一脉相承。从书体演变上说，秦隶乃是战国时的楚隶，对书体的演变发展具有重大的贡献。

18．程邈是怎样的一个人，他在中国书法史上的地位如何？

答：程邈是秦始皇时下杜（或称下邽）人，字元岑，原为县狱吏。相传，他因犯罪被关进云阳监狱之后，搜集当时的大篆并对其进行增损整理，避繁就简，创制新体。因这种新书体简单易学，主

要在当时的下层官吏中流传使用，故被称之隶书。后来，秦始皇知道了此事，就把他从监狱里放了出来，并提升他为御史。因此，历史上一般都认为程邈是隶书的创造者。

从中国文字书法的发展史来看，中国文字由篆书到隶书的变革是一次质的飞跃。自隶字始，中国文字才完全脱离了象形指事的初级状态，进入了成熟的、基本定型的、有系统的符号化文字时代。它的出现，大大加快了社会文明的发展进程。因此，作为隶字的创始者，程邈的功绩，可说是巨大的。难怪唐张怀瓘在其《书断·隶书》中赞道："隶合文质，程君是先，乃备风雅，如聆管弦。长毫秋劲，素体霜妍，摧峰剑折，落点星悬，乍发红焰，旋凝紫烟。金芝琼草，万世芳传。"当然，这样巨大的变革也是一个逐渐形成的过程，很多人为其做出了贡献，并非全是程邈一人的功绩。

19. 汉简在书法史上有什么意义？它的书艺特点是什么？

答：篆书与隶书在文字史和书法史上属于两大阶段，秦代以前是篆书体系，古文大篆的象形意味很浓，因而形体和笔画繁简变化很大。秦小篆将篆书统一和规范化，象形性减弱而符号性加强，可视为象形古文字的终点。秦隶承楚隶，"令隶人佐书"在全国范围内广泛使用隶书，汉代承袭秦隶的势头而有很大的发展。隶书是符号化新文字的开始，由篆书向隶书的衍变，具有由不定型向定型、由象形向符号转化的性质，具有划时代的意义。

秦汉之际正处于由篆书到隶书的变化时期，秦代通行的书体是篆书，汉代通行的书体是隶书，而我们目前看到的汉代碑碣刻石，除少量是西汉作品外，大量是东汉的作品。如《华山碑》《礼器碑》《曹全碑》《张迁碑》等，这些著名碑石的书法，已是相当成熟的隶书。隶书在成熟之前，必然有个形成和发展的过程，这在西汉碑石极少出土的情况下，无从论述。中华人民共和国成立以后在全国各地，特别是在西北地区发现大量汉代竹木简书，如居延汉简、马

王堆汉简、武威汉简、甘谷汉简等，其中有大量是属于西汉时期的，这时西汉书法面貌才得以看清，由篆书向隶书的转化以及真、行、草书的形成和发展才得以知晓。所以说汉简的发现在我国文字史和书法史上都具有极为重要的价值。

湖南长沙马王堆出土的竹木简册和山东临沂出土的《孙膑兵法》竹简，是西汉前期作品，从文字性质看，虽属隶书，但在笔法上仍然保留着篆书用笔的痕迹。用笔率意，有方有圆，但还没有明显的波磔。结字还不是严格的方整形体，显然与湖北云梦睡虎地的秦简隶书是一脉相承的关系。

内蒙古出土的居延汉简，是汉简中的精品，其中有不少有纪年。属于西汉的有汉武帝、昭帝、宣帝时的作品。如《太始三年简》《元凤元年简》《本始二年简》等，已是成熟的隶书，方折的笔势很明显，波磔俯仰也较突出。可见由古隶向汉隶转化，隶书已脱离篆书而独立成体，汉武帝时隶书已露八分书势。特别是河北定县出土的汉宣帝时的汉简，波磔分明、工稳秀丽，已与东汉成熟的汉碑无异，汉简的发现改变了隶书成熟于东汉的旧说。这些简书大都是下层吏人所书，书法的发展和一个新书体的形成和发展，是千万个无名书家们共同实践的结果，并非少数圣人所创。所以也改变了历史上王次仲、蔡邕造八分的说法，证明人民创造历史的真理。

再者，居延汉简中有一部分隶字写得比较草率，结体和用笔力求简便，有章草的意味。

甘肃武威前后出土大批属于西汉晚期的简书，以圆劲的笔法书写方折之势，字形趋扁，结体有明显偏左的侧势，波磔的笔势已趋成熟，字距和造型趋于规整，风格秀劲。折锋用笔与使转变化和东汉《礼器碑》书风近似，可见西汉与东汉在隶书发展和艺术风格上的继承关系。武威出土的汉简有一部分是东汉初期医师手书的医简，有的书写得草率，已有明显的章草书的意度和韵味。

甘谷汉简，据黎泉《西北汉简书艺略述》说："根据简书上的记载是桓帝延熹元年的诏书简册。共二十三简，每简书两行，纵

横成行，用分书抄写，字体宽扁，点画波磔突出，笔画秀丽整齐，墨迹清晰，是东汉典型之分书。尤其突出的是波磔特长。与东汉《尹宙碑》相似。"

由秦汉时期的简书看，篆书和隶书在书写上都存在草写体，隶书的形成实际就是篆书向简便变化发展的必然结果。隶书的发展也经由古隶（草篆）到汉隶再到八分的衍变过程，同时也有草书产生。汉初简书中已有篆、隶、草书相杂的现象，汉武帝以后的汉简草写已有章草意味，如居延汉简中的《阳朔元年简》和武威医简，形体已脱离分书，是纯然的章草。许慎《说文解字·序》认为："汉兴有草书。"唐张怀瓘《书断》说："章草即隶书之捷。"从秦汉之际的简书看，古隶向简便发展，隶书形成的同时亦产生了与章草意韵相似的字体，可见草书的发展是与隶字草写并行的。绝不是像旧说那样到东汉章帝时才有草书，草书的创造权既不是史游，也不是杜操（杜度），而是广大的群众。

竹木简是当时的主要书写材料，追求速成是由实用的性质决定的，这是简书在书学上的主要特点，因而在笔法上有使转自然、笔画粗犷拙实的特点，从而形成富有活跃生命力的古朴奔放的书风。而且风格多种多样，有的纤劲，有的朴厚，有的奇丽，有的奔放。汉代简书又与碑刻在风格上有着内在的联系，共同构成了古朴豪迈而又绮丽多姿的汉代书法的时代风格特点。

由篆到隶在笔法上是由圆入方，化篆的曲笔为直笔。隶体八分书实则就是在隶书方折平直的基础上又向波磔起伏分披上发展，去质而从文。隶体八分书宽扁的造型特征和蚕头雁尾的笔画美，是方折平直和波磔分披的笔势以及铺毫的应用，藏锋逆入和逆入平出的笔法是在隶书趋于成熟时完成的。所以说汉简的大量发现，不但在考察文字衍变上具有重大价值，而且也是研究书法艺术形式美衍变规律的重要依据。

20．隶书和八分书是怎么回事？东汉八分书的典型风格及代表作品有哪些？

答：何谓八分书，历来说法不一。从书法发展的角度来认识，八分书属隶书范畴，是隶体的一种。在时间上应是先隶而后分。胡小石先生说："隶书既成，渐加波磔，以增华饰，则为八分。"可见八分书是在隶书方折平直笔势的基础上，随书写实践的演进，去质而从文，化直笔为波磔俯仰，化古隶中篆势下垂的竖势波尾为横势左右波磔的分势，形成如翚斯飞的形式美感和"八角垂芒"的妙趣。"言八分者，切不可为后来《宣和书谱》所引蔡文姬'八分篆，二分隶'之伪证所误。八分之八，在此不可读为八九之八，乃以八之相背，状书之势者。"（胡小石《书艺略论》）八分书在书写上强调分势，与隶书有不同的体势和韵味，艺术境界亦不同。

西汉八分书的风貌已在居延、武威等地出土的竹木简书中显露出来，东汉八分书继西汉的势头向前衍进，八分书的艺术境界和风格更鲜明突出，更丰富多彩。由于东汉官府记工役、叙祀典多立碑刻石，社会上盛行树碑立传，歌功颂德之风，"托金石之坚，广传后也"，因此碑碣云起，八分书借碑石得以流传。东汉八分书到桓帝、灵帝时达到极盛，法度严谨而又灿烂多姿。

细劲奇逸的风格以《礼器碑》为代表，此碑立于东汉桓帝永寿二年（156），现存山东曲阜孔庙内。碑字精妙俊逸，秀劲庄严的形质之中流出奇逸之趣，清王澍说此碑"瘦劲如铁，变化若龙"。笔法细劲而雄健，历来认为是继承春秋齐国青铜铭文的特色，实际上在西汉的简书中也多有类似的细劲书风。此碑历来受书家推崇，视为隶法极则。杨守敬《平碑记》说："汉隶如《开通褒斜道》《杨君石门颂》之类，以性情胜者也；《景君》《鲁峻》《封龙山》之类，以形质胜者也。兼之者惟推此碑。要而论之，寓奇险于平正，寓疏秀于严密，所以难也。"《韩仁铭》在结体和笔法上与《礼器碑》近似，但稍为疏朗，用笔遒劲朴实，个如《礼器碑》之变化奇异，书风稍有不同。

典雅华美的风格以《西岳华山庙碑》为代表。此碑原石在明代地震时裂毁，后代重刻。此碑曾被推为汉隶第一精品。碑字结体方整匀称，用笔法度端严，波磔分明，俯仰有致而骨气洞达，有"八角垂芒"之妙，华饰之美尤为突出，少古朴深藏之致。属于东汉后期隶书八分极盛时的代表作品。《夏承碑》与此碑风格近似，精工华美一致，而笔法较《华山碑》更为奇绝。

雄浑潇洒的风格以《乙瑛碑》为代表。此碑现存山东曲阜孔庙，碑字方整，结体取纵势，笔画粗细相间，方圆并用，可谓骨健肉丰。翁覃溪评曰："骨肉匀适，情文流畅。"章法组织严密，一气贯通。结体稳健，波磔分明，波尾大挑无轻薄之态，点画穿插避就奇逸多姿，藏锋逆入，使转刚健而自如无碍，长画多呈弯弧形态，内含跃动意蕴。故此字迹端严中含潇洒，确为八分精品。《郑固碑》书风近似《乙瑛碑》，但奇丽不如，杨守敬评曰："是碑古健雅洁，在汉碑亦称杰作，尤少积气，《礼器》之亚也。"

平展萧散的风格以《孔宙碑》为代表。此碑现存山东曲阜孔庙。康有为认为此碑风神逸宕，与《曹全碑》是一家眷属。碑字取横势，造型宽博，布白疏朗，笔画舒展自然，有舒徐匀称之美。用笔圆转，蹲锋注墨；旁出透迤，波磔分明。在淳厚规矩之中又有逸宕之趣，风神萧散。《尹宙碑》书风与之相似，世称"二宙"。

《尹宙碑》布白较匀，不如《孔宙碑》开合变化灵妙。笔画较肥厚，略感板滞，逸宕之趣亦较《孔宙碑》逊色。

中规入矩的风格以《史晨碑》为代表，此碑亦在山东曲阜孔庙。《史晨碑》有前后两碑，似出一人之手。字体工整，法度森严，笔致古朴厚实，用笔左规右矩。整齐一律有余而变化不足，形质和情态稍有古板呆滞之感，不如《乙瑛碑》那样在严谨之中有生气，颇有道貌岸然的风致。与这种作风相近的大多是东汉末年的作品，如《张景碑》《熹平石经》《朝侯小子残碑》等。此类碑刻因法度谨严，提按、轻重、疾徐、使转等，无不精工完整，所以历来享誉极高，但大多仪态雍容端庄，森严肃穆有庙堂气息。含蓄有余而风采

不足，缺乏自然生动的意趣。虽然隶法纯正，而艺术生命却相对减弱，所以有人称这类碑石的书风为"馆阁体"。

豪迈奇逸，遒劲自然的风格以陕西的摩崖刻石《石门颂》为代表，它是汉代摩崖刻石的典型作品。书风自由疏放，格调高古而气势豪迈，实为汉隶八分书中难得之佳品。字体疏朗而强健，笔法沉厚而奔放，使转蜿蜒而沉劲，圆入圆出，奇逸多姿，颇有篆籀遗韵，康有为认为它是"隶中之草"。《石门颂》与《杨淮表纪》《郙阁颂》《开通褒斜道》等都是笔法浑厚、结字宽博、风格圆融高古、气势博大的一路，皆出周、秦文化流续。《石门颂》既有汉简书行笔自由的特点和生动的意趣，又有碑碣刻石的雄健茂美和宏大的本色，在汉代刻石中堪称佼佼者。

峻整古朴的风格以《张迁碑》为代表。碑字结体峻整浑朴，坚实稳定；点画骨丰筋健，雄强茂密，有鲜明的粗犷之美。用笔斩截，凌厉中见浑朴意致，有似敧反正之妙。经营上似漫而实密，似拙而实巧。寓巧于拙，于质朴雄强中见风采，在汉碑中是个性突出的作品。《衡方碑》的笔法古拙，结体方整与《张迁碑》相似，但在严整中又显出险峻之势，行密格满，更觉端严。刘熙载《艺概》认为："严密如《衡方》《张迁》，皆隶之盛也。"类似的还有《武荣碑》《鲜于璜碑》《张寿碑》等，虽各具特色，但皆属方正朴茂一路风格。

秀逸遒美的风格以《曹全碑》为代表。其书秀劲如春松，是汉隶八分书中用圆笔的典范作品。结体取侧势，笔画长短变化与笔势的收放结合得十分巧妙，逸致翩翩，颇有情趣。此碑在笔法上的特点是以圆笔运隶法，姚华说："其用笔圆劲如篆势，所以虽瘦而腴，且如以锥画石，此中锋之最显著也。"运笔腕力强，体娟秀而神健美，于汉隶中独树一格。《孔彪碑》书风清丽秀润，笔法秀劲精工，与《曹全碑》相似，都是在汉隶中以秀劲著称的碑刻。

从春秋战国时开始，不同地域就显示了不同的风格特点，大体上看，北方趋于整肃，南方趋于流丽。东汉隶体八分书的风格，

如果从地区特点来看，山东曲阜孔庙诸碑端庄肃穆，河朔一带古朴奇逸，保留周秦文化遗意。关于南北书风的差异，由于汉代南方碑碣刻石出土比较少，还无从详论。

21．中国历史上，最早论述用笔之道的书法家是谁？其书法作品和书论怎样？

答：中国历史上最早论述用笔之道的书法家是萧何、张良等。刘宋羊欣《笔阵图》曾说："萧何深善笔理，尝与张子房（张良）、陈隐等论用笔之道。"其书论有《论书势》载于宋朝陈思《书苑菁华》卷一《秦汉魏四朝用笔法》中。关于张良谈论书道的记载，可见于元朝郑杓《衍极·书要篇》中，云："萧相国、张留侯谈笔道。"张良的书法作品，不见传世记载。而萧何的书法，在当时是名重一时的。唐朝韦续《墨薮·九品书人论》列其署书、草书、隶书为上品之中。宋朝僧适之《金壶记》亦认为："萧何用退笔书裳尤工。"传说萧何为书其前殿匾额，精思熟虑三个月才写。写的匾额挂出后，人们争相观看，如流水一般络绎不绝。

萧何、张良都是汉朝刘邦的开国功臣。萧何（？—前193），沛县丰邑中阳里（今属江苏丰县）人，他在辅佐刘邦起兵反秦和与项羽争霸的过程中，刻意求访贤士良将，搜集制定律典，并保障战争的后勤供应，有杰出的功绩，被刘邦封为酂侯，拜国相。死后谥"文终"。张良（？—前190或前189），字子房，相传为城父（今河南襄城西南）人。其祖上代为韩国公侯，秦灭韩后，张良曾募得刺客，狙击秦始皇于博浪沙（今河南省原阳县东南），未成，匿名而逃。后佐汉高祖刘邦起兵，出谋划策，以其功高而得封留侯。

22．史游是怎样的一个人，其著名的书法作品是什么？

答：史游是西汉元帝时人，为黄门令，生卒年月不详。因传说史游曾以草隶书写了《急就章》一篇，后人以这《急就章》为名，

将这种草隶称为章草。所以一般人认为史游是章草的创始人。唐张怀瓘《书断·章草》曾记载："章草者，汉黄门令史游所作也。"据他考证，史游作《急就章》时，"存字之梗概，损隶之规矩。纵任奔逸，赴俗急就，因草创之义，谓之草书"。

23. 杜度、崔瑗何许人氏，他们在中国书法史中的地位如何？

答：崔瑗，涿郡安平（今河北安平县）人，字子玉；杜度（本名操，魏晋人因避曹操讳，改称为度）亦是汉章帝时代人，生卒年不详，京兆杜陵人，字伯度。杜度在章帝时为齐相，是崔瑗的书法老师，并与崔瑗同为今草创始人张芝的老师。因杜度、崔瑗均善章草盛名盖世。后人并称其为"崔杜"。章草传为史游所创，但正史传记上没有记载，而且史游的《急就章》也不见传世。而杜度却能把章草写得很神妙，深受汉章帝喜爱，为此，汉章帝专门下诏书，命令杜度用章草书写奏折，以示其字之珍贵。三国时魏人韦诞评论他的章草是"杰有骨力而字画微瘦，若霜林无叶，瀑水进飞。"唐张怀瓘《书断》评其书曰："怀素以为杜草盖无所师，郁郁灵变，为后世楷则，此乃天然第一也。"并将其章草列为神品。

崔瑗书学杜度，在当时影响很大。后人的著名书论如：晋朝卫恒的《四体书势》，南梁袁昂的《古今书评》、庾肩吾的《书品》，唐李嗣真的《书后品》、张怀瓘的《书断》《书议》，郑杓的《衍极·书要篇》等，对他的书法，尤其是草书都众口一词，称赞备至，并将其列为神品、妙品。认为他的书法"结字工巧""点画皆如铁石""如危峰阻日，孤松一枝有绝望之意""高明精粹"。崔、杜二人的著名弟子，今草的创始人张芝在写给朱赐的信中，也说自己的草书"上比崔、杜不足"。据记载崔瑗的传世作品有《河间相张衡碑》《座右铭》等二通篆书，《淳化阁帖》刊载其草书一帖五行三十五字。据记载他还著有《草书势》《篆书势》等书论著作。

崔、杜二人，以其精妙的书法，为当时很多人敬佩，并竞相学习草书，形成了一股热潮，有力地推动了当时书法的变革和发展。

24. 草书创于什么时候？"章草"与"今草"有什么不同？张芝对书法艺术发展的贡献是什么？

答：草书是怎么出现的，东汉赵壹《非草书》说："夫草书之兴也，其于近古乎？上非天象所垂，下非河洛所吐，中非圣人所造。盖秦之末，刑峻网密，官书烦冗，战攻并作，军书交驰，羽檄纷飞，故为隶草，趣急速耳，示简易之指，非圣人之业也。但贵删难省烦，损复为单，务取易为易知，非常仪也。"这篇批评当时草书的文章，揭示了人们为事急所迫，在"临事从宜"追求汉字简易写法的基础上出现草书的事实。篆书的草写就成了草篆（即古隶），化圆转为平直，后来发展成汉隶，再增加波磔起伏就成了八分书。由古隶向汉隶衍化时的西汉前期的简书，如《天汉三年简》《始元二年简》，已有篆、隶、草相杂的现象。西汉宣帝时的《神爵三年简》和成帝时的《阳朔元年简》已出现比较成熟的草字，有人认为这就是纯然的章草字（见侯镜昶《论西汉书艺》）。此时正是汉隶向八分书衍化，八分书逐渐走向成熟的时期。由此可见，八分书形成的同时，草书也在形成和发展的过程之中。这时的草书，单体字的笔法有简易而疾速之势，这是"解散隶法，用以赴急"所形成的新书体，已有勾连曲折的特征。东汉简书里已有章草书体的，如光武帝《建初十一年简》，明帝《永平十一年简》等。这说明新兴的章草书是汉代下层书写者在长期使用过程中形成创造出来的，它是时代的产物，并非圣人和少数几位书家所为，正如卫恒所说："汉兴而有草书，不知作者姓名。"根据史书，汉代善写章草的书家有杜度、崔瑗、崔寔等，历史上有章草创于史游说、杜度说、章帝说等等说法，虽然与实际不符，但是像杜、崔这些书家在当时以草书著称则是事实，他们在草书发展上所做出的贡献是不能抹杀的。

草书应用之初，虽有章草之实而无章草之名，定"章草"称，如张怀瓘《书断》说："至建初中，杜度善草，见称于章帝，上贵其迹，诏使草书上事……盖因章奏，后世谓之章草。"可能有一定根据。但历来说法不止于此。

汉晋之际写章草的名家有杜度、崔瑗、崔寔、张芝、赵袭、卫觊、皇象、索靖等。杜度、崔瑗、崔寔等的章草书，目前没有原迹留传。东汉张芝《秋凉帖》，吴皇象《急就章》，晋王羲之《豹奴帖》、索靖的《月仪帖》《出师颂》等，大约皆出自唐人摹写，不足为据。根据与他们同时代的有章草书的简书来看，那时的章草书圆笔多于方笔，有明显的波磔笔势，字与字不连缀，成为"字字区别"的独立状态。章草书的书写要"章务检而便"，不像今草那样放纵而多回旋。因章草带波磔，所以书写时重在"运其指"（索靖《草书势》），与今草在书写上也有很大区别。

草书由章草过渡到今草，历来说是在东汉时由张芝奠定的，张怀瓘《书断》说张芝："学崔、杜之法，因而变之，以成今草。"他的草书特点是"字之体势，一笔而成，偶有不连而血脉不断。及其连者，气候通其隔行。"改变了章草字字独立的状态，成为连绵不断，气脉贯通的今草形态，"若悬猿饮涧之象，钩锁连环之状，神化莫若，变态不穷"，这样的今草，实际已开后来狂草先河。书写今草用笔要求圆转连贯，荡气回肠，所以索靖说张芝今草的书写关键在于"回其腕"，点明章草与今草在笔法上的区别和不同特点。

草书发展到张芝，也是由实用性向艺术性转化的时期。张芝对草书下过很大功夫，"凡家之衣帛，必先书而后练之。临池学书，池水尽墨。"（《书断》）这是作为艺术家沉浸于书法艺术的生动写照，因此成为书学史上的美谈。按赵壹说草书的本意是"临事从宜"，但到张芝时，他书写草书的经验之谈却是"匆匆不暇草书"，作为艺术的创造，张芝的经验是合乎艺术创作规律的。但在当时却受到非难。东汉辞赋家赵壹《非草书》认为"草本易而速"，到杜度、崔瑗和张芝之时，草书"反难而迟"了。而且社会上兴起了"慕

张生之草书过于希孔、颜焉","皆废仓颉、史籀，竞以杜、崔为楷，私书相与，庶独就书，云适迫遽，故不及草"的现象。赵壹的非草书，反映了草书由单纯的实用性向艺术性转化的社会现实。他批评当时人们对草书"专用为务，钻坚仰高，忘其疲劳，夕惕不息，仄不暇食。十日一笔，月数丸墨。领袖如皂，唇齿常黑。虽处众座，不遑谈戏，展指画地，以草刿壁，臂穿皮刮，指爪摧折，见鳃出血，犹不休辍"的现象，这正好反映了人们普遍喜爱草书，把写草书当成一种艺术创造，甚至达到如醉如痴程度的事实，张芝这样的书家正是在这样的社会基础上，完成了草书由实用性过渡到艺术性，他被称为"草圣"，正是人们对他在草书发展上所做出的重大贡献的充分肯定。

章草自汉代形成，历魏晋南北朝而日渐式微，而今草却自汉晋以来日益发展，到唐代达到高峰，出现了像张旭、怀素那样的有高度艺术成就的大书家，一直影响至今。

25. 今草是谁创造的？

答：是汉代张芝。据唐张怀瓘《书断》记载，张芝原先擅长章草"学崔（瑗）、杜（度）之法"。后来脱去旧习，"因而变之"省减了章草的点画波磔，居然被他创出了一种名为"今草"的新书体。晋王羲之论汉、魏书迹，首推钟（繇）、张（芝），认为"其余不足观"。他还说："草之书，字字区别，张芝变为流水速，拨茅连茹，上下牵连，或借上字之下而为下字之上，奇形离合，数意兼包，若悬猿饮涧之象，钩锁连环之状，神化自若，变态无穷。"并把他的章草列为神品，隶书列为妙品。

26. 汉代有真（楷）、行书吗？

答：在书史上一般认为真（楷）、行书作为影响巨大的书体，

是在魏晋南北朝时期成就的，由当时大书家钟繇和王羲之、王献之父子奠定的。钟繇、王羲之是历来公认的真、行书大家，那么在钟、王之前的汉代有没有真、行书体的问题，一直是书界关注和争论的问题。例如从清代到现代关于王羲之《兰亭序》真伪的论辩，就是涉及这一问题的突出例子。汉代有无真行书，它的应用程度如何，是书史上的重要问题。

从目前已经出土的大量汉代简书和砖石文字来看，在钟、王之前的汉代已经在民间使用真行字体。王国维《〈流沙坠简〉考释》认为："《神爵四年简》（汉宣帝时）与二爨碑相近，为今楷之滥觞。"西汉末年的《元始二十六年简》，有的字已很接近后来真行书体，这类字还带有八分书势。这种类似于真、行书的字到东汉已经很普遍，也有较明显的发展。例如一九七七年清理安徽亳州《曹氏宗族墓》时，出土二百九十一块刻字砖，根据《安徽文物考古工作新收获》一文的记载："这些字的书体，既有汉代常见的篆书、隶书和不常见的章草，又有今草和真、行书。计篆书三块，隶书五十六块，章草十四块，今草六块，真、行书二百一十二块，真、行比例之大（真、行书占总数72%，隶书占20%，章草占5%，今草占2%，篆书占1%），实在发人深思。"曹氏宗族字砖的年代是从东汉桓帝延熹七年（164）至灵帝建宁三年（170），由这些材料足以说明五体书（即篆、隶、真、行、草）已在东汉具备，并在民间流行。由真、行书所占的比例来看，说明真、行书在东汉桓、灵之世已广泛应用，是当时使用较多的书体。由这些真、行书所达到的水平来看，说明真、行书已渐趋成熟。那么，在此之前应有个普遍使用真、行书的历史阶段和社会基础。也只有在汉代有这样的基础后，经三国到魏晋南北朝时期，钟、王这样的书家才有可能在民间书写的经验基础上把真、行书的发展加以总结、提高到高度成熟的水平，从而创造出典范作品。

27．汉篆有什么特点？

答：两汉时期的书法，篆、隶、真、行、草诸体皆备，以隶书应用最普遍，是汉代主要的书体，而隶书发展的高度艺术水平也代表着汉代书法的主要成就。汉代虽然不以篆书为主，但应用仍然很广泛，例如石刻碑文、碑额、砖刻文字、瓦当文字、铜器铭文、货币文字、量器文字，特别是印章文字，都应用篆书。汉代篆书直承秦代篆书，结体大多用小篆，但在笔法、字形、结字、章法上却有较多的变化，书风有明显的汉代特点。

西汉时期的篆书直承秦篆的迹象较为明显，例如西安出土的十二字砖文，字形扁方，线条圆劲，结体、笔法与秦代石刻有近似之处。金文篆书《上林窖藏铜器铭文》，方整的结体近乎秦诏版篆书体势，但笔画硬实挺劲方直的特点是其不同于秦篆之处。这两件作品与秦代篆书相比，已有笔画方折、结体方整、用笔劲挺雄健的汉篆特点。汉代瓦当文字、货币文字、印章文字的字形随器物形体而变化，用笔取势和结字有极为巧妙的变化。线条有的细而能厚，有的劲而能秀，有的粗而能劲，都显示了汉代篆书的善变特点和多彩多姿的风采。

东汉的《袁安碑》《袁敞碑》，篆字呈长方形，笔画匀称如玉箸，章法整肃，直承秦代刻石风格，但字形和笔画却比秦刻石活泼。东汉《嵩山开母庙石阙铭》的篆书更有汉篆的特点，文字是小篆体，但笔画有粗有细，笔道圆融，显得厚重拙朴，上接石鼓文而有钟鼎文遗意。与李斯《泰山刻石》瘦劲匀称的笔法相比，有笔法肥厚而劲挺的特点，气度也显得厚重。特别是直笔用悬针法，与秦代篆书有明显区别。三国东吴的《禅国山碑》在结构善变，造型拙朴，笔画厚重上与《嵩山开母庙石阙铭》是一脉相承的。

东汉碑额篆书更是奇异多姿，如《尹宙碑额》上面的篆字，写得遒劲而有流动的风韵。其疏密变化别有意趣，起笔、收笔用尖，特别是下垂的笔画，用尖十分突出，实开《天发神谶碑》的风范。东汉碑刻篆书里还有兼隶法的，如《祀三公山碑》，字的结构是

小篆，但笔法却是篆隶相兼，杨守敬《平碑记》评曰："非篆非隶，盖兼两体而为之，至其纯古遒厚，更不待言，邓完白篆书多从此出。"汉篆善变而多姿的趋势，到三国时代更得发展，如东吴《天发神谶碑》，字体是小篆，但此碑一反篆书圆笔的常法，以方笔作篆书，笔力挺劲而雄强，气概宏大。下垂的笔画用悬针法，腕力过人。其结字变化巧妙而又不失端严气象，实为难得。

28．首集中国文字书法大成的《说文解字》的作者是谁？他的书法怎样？

答：首集中国文字书法大成的《说文解字》的作者是东汉的许慎。许慎（约58—约147），汝南召陵（今河南漯河市邵陵区）人，字叔重，东汉经学家、文字学家。曾任太尉南阁祭酒、洨长等职。许慎幼年即喜好古文字，研究古文字的正误，为其以后编著《说文解字》打下了坚实的基础。他爱好书法，学李斯小篆，深得其妙道。唐张怀瓘《书断·卷下》将其小篆列为能品。他的《说文解字》，也是以小篆为正字。为后人研究中国语言、文字及书法等提供了较为翔实可靠的资料和工具。

许慎不愧是一个为中国的语言、文字、书法的继承和发展做出了重大贡献的书法家、书法理论家、文字学家。

29．东汉时期，著名的书论著作《非草书》是谁作的？

答：我国流传至今最早的书论文章《非草书》是东汉赵壹所作。赵壹，字元叔，东汉光和年间的文学家。汉阳西县（今甘肃天水市西南）人，灵帝时入京城长安，做上计吏。

赵壹的这篇《非草书》是专门抨击当时草书的。其主要目标是杜度、崔瑗和张芝。他认为解散正规的隶书体貌，存其梗概，趋速就急地写草书是"背经而趋俗""非圣人之业"，认为："书之好丑"若"人颜有美恶"，是自然形成的，不可绳学。只有返回仓

颉、史籀的象形文字，河图、洛书才是正确的。现在看来，这些观点当然是谬误可笑的。但这篇书论为立其论，故而取其据，列举了杜度、崔瑗、张芝等人"专用为务，钻坚仰高，忘其疲劳，夕惕不息，仄不暇食。十日一笔，月数丸墨。领袖如皂，唇齿常黑。虽处众座，不遑谈戏，展指画地，以草刿壁，臂穿皮刮，指爪摧折，见鳃出血，犹不休辍"的学书情况。其亦间接地介绍了这些书家孜孜以求、刻苦活学的动人事迹。同时，也说明了书法艺术发展进步得之不易。另外在这篇文章中，还论述了草书产生的社会背景及其"临事从宜"的实际作用。

因此，这篇文章的主要观点虽是不可取的，但作为我国书学史上代表一家之言的书论著作，还是具有重要研究价值的。赵壹本人不以书名，不见书作传世。

30．汉章帝对我国书法艺术发展起到的作用是什么？

答：汉章帝姓刘，名炟。章帝性情宽容，好儒善书，尤喜杜度草书。唐张彦远《法书要录》直接认为："章草本汉章帝书也，今官帖有'海咸河淡'，其书为后世章草宗。"也就是说，张彦远认为，汉章帝是章草书的创始人。汉章帝对章草写得好的杜、崔等人，也倍加赏识，这就很自然地带动并促进了当时人们的学书兴致。因此说，他对草书的发生、发展、成熟是起了很大作用的。后来赵壹曾专门著文《非草书》，反对人们写草书。但是，由于皇帝喜欢草书，所以，赵壹观点难以流行。

汉章帝传世的书法作品见载于《淳化阁帖》之中，九行，八十四字。刘熙载认为收在《阁帖》中的汉章帝书法，是由章草集成的。

31．王次仲是什么时代的人，他为何能名留书史？

答：据众多历史资料记载，一致认为王次仲是创立八分书体

的书法家。由于人们对"八分"书体看法有分歧，加之王次仲的生卒年代不详，对其为何时代人，众说不一。如唐张怀瓘根据《序仙记》中的记载，认定王次仲是秦始皇时的人。那么他创的八分当形在篆隶之间。张怀瓘在其《六体书论·八分》里说："八分者，点画发动，体骨雄异，作威投戟，腾气扬波，贵逸尚奇，探灵索妙。"但张怀瓘又在《书断·八分》里说王次仲是东汉人，他引用北魏王愔的话说："次仲始以古书方广，少波势，建初中，以隶草（即章草）作楷法，字方八分，言有楷模。"并又引用南梁萧子良的话说："灵帝时，王次仲饰隶为八分。"这里，"建初"是东汉章帝年号，时在公元80年左右；而灵帝，却是东汉末年的皇帝，公元168年至公元190年在位，虽同属东汉，亦相错近百年。韦续的《墨薮·九品书人论》列他的正隶及八分是上品中的中等。因此他名留书法史，自是无疑。

32. 蔡邕、蔡琰父女二人的书法如何？

答：蔡邕（132—192），东汉陈留圉（今河南杞县西南）人，字伯喈。曾官至左中郎将，人称"蔡中郎"。其女蔡琰，生卒年不详，字文姬，一作昭姬。

蔡邕博学多艺，善文辞，通经史，解音律，明天文，工书画，尤长于篆书、隶书。南朝梁武帝《古今书人优劣评》认为他的书法"骨气洞达，爽爽如有神力"。唐张怀瓘说蔡邕的飞白书"得华艳飘荡之极"，列其大篆、小篆、隶书入妙品，而"飞白妙有绝伦，动合神功"，认为他的书法"体法百变，穷灵尽妙，独步今古"。清包世臣曾在其《艺舟双楫·历下笔谭》中说："中郎变隶而作八分。魏晋以来，皆传中郎之法。其书法既妙，书论亦高。"他还著有《大篆赞》《小篆赞》《九势》《隶书势》《笔论》等，对书法技法、书法审美等都有精辟、深刻的见解。他堪称中国书法史上不可多得的书法家、书法理论家。他之所以能有如此成就，与他博学

多才、书外功精深广厚有着密切的关系。其传世碑帖很多，较可靠的有《鸿都石经》《真定宜父碑》《范巨卿碑》等。蔡邕的女儿蔡琰，也是中国历史上博学多才的第一个有书法作品传世的女书法家。她善音律琴乐，其骚体诗歌、五言诗，以及琴曲歌词《胡笳十八拍》等，亦流传很广，相传她的书法得其父真传，又下传卫夫人。宋朝黄庭坚《山谷题跋》中说："蔡琰'胡笳行'自书十八章，极可观，不谓流落，仅余两句。"《淳化阁法帖》载有蔡琰草书一帖，二行十四字。

33．蔡邕是怎样创造飞白书的？

答：东汉灵帝熹平年间，蔡邕奉命作《圣皇篇》。完稿后，蔡邕前去皇家藏书之所"鸿都"交卷。那时，正巧鸿都门在整修，于是蔡邕就"待诏门下"，看到工匠们用刷石灰的"垩帚"在刷墙，扫帚过后，飞白丝丝，故受启发，于是他据此创出了一种笔画间丝丝留白的"飞白书"。

34．蔡邕的笔法是"神授"的吗？

答：不是的。宋代的陈思在《秦汉魏四朝用笔法》中说，蔡邕小时候，入高山学书，于石室内得素书，"八角垂芒，颇似篆籀"。其内容是记载了李斯、史籀等用笔的方法和势态，蔡邕"得之不食三日，遂读三年，妙达其理，用笔特异"，成为汉代有名的大书法家。由此，后人称其笔法是为神所授。这个记载只不过是极力赞扬蔡邕的书法成就的传说而已。

35．蔡邕在书论上的贡献是什么，对后世的影响如何？

答：汉代是我国书法的大变革时代，篆书继承秦代传统；隶书们到大发展，真 行、草书应运而生，五体齐备。另一方面，书

法由实用性向艺术性转化，书法艺术实践普遍展开，出现了一批我国最早的书法家群体，同时也产生了我国最早的书法论著。书法理论的出现，是书法作为一种艺术形式走向自觉的重要标志。

文字的使用和美化受到汉代最高统治者的重视，汉代以善书为入仕之径，选用史官要"以六体试之"，史官对于"吏民上书字或不正"要加以"举劾"。不但重视文字使用的正确性，而且对书法的艺术性进行研讨。史载西汉开国之相萧何"深善笔理，尝与张子房、陈隐等论用笔之道"（羊欣《笔阵图》），成为我国最早探讨书法艺术理论的人。东汉篆书大家曹喜曾著《笔论》一篇（今已佚），学者扬雄能识奇字，曾有"书为心画"之论。东汉时草书受到人们的普遍爱好，人们沉浸在草书艺术创作的时候，辞赋家赵壹写了一篇《非草书》，这篇文章对草书的发展演变提出了自己的看法，赵壹对当时草书艺术创作的非难，正好从反面证实了书法在东汉由实用性向艺术性转化的事实。东汉草书大家崔瑗著《草书势》，正是早期草书艺术实践的总结，可惜已失传。东汉末的大文学家、大书法家蔡邕，善篆、隶、飞白诸体，尤精隶书。梁武帝评其书"骨气洞达，爽爽如有神力"。他在理论上有《篆势》《笔论》《九势》三篇著作，《篆势》已失传，后二篇流传下来，文章精深，是我国目前看到的最早的书法理论著作，也是汉代书论的代表性著作。

蔡邕《九势》开宗明义第一句："夫书肇于自然。"提出书法艺术源于自然。认为自然界普遍存在的阴阳、刚柔、虚实、敛舒、聚散等对立而统一的因素就是书法艺术创作的根据，书法艺术又是通过艺术形象的创造，把握和显示自然界种种极为丰富的形态和变动不居的精神实质。蔡邕如此看待书法艺术的根本法则，在书法美学上有重大的贡献，他对我国书法艺术的实践和书法理论的发展，都有深远的影响。

蔡邕在书法艺术实践上很重视字的"形"和"势"，并把它作为审美概念第一次在理论上提出来。他说："为书之体，须入其形，若坐若行，若飞若动……纵横有可象者，方得谓之书矣。"（《笔

论》）"凡落笔结字，上皆覆下，下以承上，使其形势递相映带，无使势背。"（《九势》）他认为，书法艺术要通过运笔造型和取势所显现出来的意象，体现自然界丰富而生动的形象和变动不居的运动规律。

蔡邕还重视书法"力感"的审美表现。他结合运笔的"逆势"和毛笔的性能讲力感的表达，在书法艺术实践上有重大意义。他说："藏头护尾，力在字中，下笔用力，肌肤之丽。故曰：势来不可止，势去不可遏，惟笔软则奇怪生焉。"（《九势》）把"力"与"势"作为一对美学范畴提出来，并揭示出"力"与"势"的内在联系，着眼于书法艺术的生命力和流动不拘的精神实质，而不斤斤于定法。他在论述转笔、藏锋、藏头、护尾、疾势、掠笔、涩势、横鳞九势时，强调书法创作主体的控制能力，把握"力"与"势"的内在联系，从而创造出生动的书法艺术形象。这就使"藏头护尾"的逆势成为书法实践上表达"力感"的主要手段和笔法的核心。后世书论上"有势则有力""万毫齐力""无垂不缩，无往不复"等技法理论，都是在蔡邕的基础上发展起来的。

蔡邕在理论上第一次明确提出书法艺术抒情性的本质特征，表达了书法艺术创作的规律和心理情态。他说："书者，散也。欲书先散怀抱，任情恣性，然后书之。……夫书，先默坐静思，随意所适，言不出口，气不盈息，沉密神彩，如对至尊，则无不善矣。"（《笔论》）蔡邕的书论对书法艺术实践的深入发展起了巨大的推动作用。他说："须翰墨功多，即造妙境耳。"（《九势》）在理论上强调书法艺术实践的重大意义也是蔡邕书论的突出特点。他的书论正是在总结秦汉以来篆、隶书发展和书法艺术实践经验的基础上而产生的，因此实践意义极强。蔡邕关于书法艺术的起源、审美本质和书法艺术审美特征、书法基本技法等方面的论述，对后代书法艺术实践和理论的发展都产生了深远的影响，奠定了我国书法理论的基础，做出了划时代的杰出贡献。

36．《孔子庙碑》的书者是谁，他的书法怎样？

答：是梁鹄。梁鹄生卒年不详。东汉安定乌氏人（今甘肃镇原县东南）。东汉灵帝时曾任选部尚书、凉州刺史，后归曹操。梁鹄少年时代就爱好书法，以善写八分知名，相传魏武帝曹操很喜欢他的书法。魏宫中的题署，多出自梁鹄手笔。唐张怀瓘《书断·卷中》列其书入妙品。宋朝洪适《隶释》中评论他的书法说："魏隶可珍者四碑，此（鹄修《孔子庙碑》）为之冠，甚有《石经论语》笔法。"

37．张昶的书法成就如何？

答：张昶（？—206），大书法家张芝的弟弟，字文舒。善章草书，与其兄张芝相仿佛，时人称之为"亚圣"。刘宋羊欣《采古来能书人名》认为，当时被称为是张芝书法的作品，多为张昶所作，可见评价之高。唐张怀瓘列其章草、八分、草书皆入妙品，而隶书入能品，与蔡邕、韦诞同列，并评论说："张昶书类伯英，筋骨天姿，实所未逮，若华实兼美，可以继之。"也就是说，张昶的书和其兄相比较有华而不实的毛病。对此，唐李嗣真《书后品》也认为"但觉妍冶，殊无骨气"。其传世书迹有《华岳庙碑》等。

38．著名汉隶《郙阁颂》的书法作者是谁？他对后世的影响怎样？

答：是仇绋。仇绋是东汉灵帝时人，生卒年不详，字子长。以书《李翕析里桥郙阁颂》碑而著名后世。清王昶《金石萃编·卷十四》评其书为"方正挺健"，有雍容淳厚之气象。康有为认为："后人推平原（颜真卿）之书至矣，然平原得力处世罕知之。吾尝爱《郙阁颂》体法茂密，汉末已渺，后世无知之者，惟平原章法结体独有遗意。"

39．"行书"是谁创造的？

答：据史籍记载，行书是东汉的书法家刘德昇所创造的。唐张怀瓘《书断》说："行书者，刘德昇所作也。"又说："德昇桓灵之时，以造行书擅名，虽以草创，亦丰赡妍美，风流婉约，独步当时。"可惜他的书作未能流传下来。

40．被《宣和书谱》誉为"正书之祖"的书法家是哪一位？

答：是钟繇。钟繇（151—230），字元常。颍川长社（今河南长葛东北）人。东汉末年举孝廉，任尚书郎、黄门侍郎等职。他在书法上造诣很深，隶行草诸体皆精能，真书更是妙绝。钟繇的成就，主要是由于勤学苦练和矢志不渝地追求而取得的。据说他与胡昭一起向刘德昇学习行书，前后十六年，钟繇始终专心致志，最后终于书名显赫。

41．历代的书论典籍中关于钟繇学书的感人事迹怎样？

答：据宋陈思《秦汉魏四朝笔法》记载，钟繇年轻时在抱犊山向刘德昇学习书法，回来后曾与曹操、邯郸淳、韦诞、孙子荆、关枇杷等人研讨笔法。一次，他忽然发现在韦诞的座位上有蔡邕写的《笔法》，但又无法得到，心中郁闷，只能以拳狠狠捶击自己的胸膛。这样一连三天，胸口被捶得发青而吐了血。还是曹操用"五灵丹"救治，方才幸免于死。后来，钟繇又向韦诞苦苦索求蔡邕《笔法》，然而韦诞却仍坚持不给。此后一直等到韦诞去世，钟繇派人偷挖他的坟墓，才将蔡邕《笔法》弄到手。经考证，此事属谣传，以此足见钟繇学书感人事迹。钟繇临死，将蔡邕《笔法》从口袋中取出，交给儿子钟会，并郑重其事地说："我潜心学习书法三十年，习读别人的笔法都认为不行，最后才学蔡邕的，从此，我一心扑在笔法的学习上，与别人同坐时，在周围地上都画满了字，睡觉时，连棉被面也被划穿，上厕所则写字写得忘了出来。"可见他用功之勤。

42．钟繇的传世作品有哪些？

答：钟繇作品据传有《墓田丙舍帖》《上尊号奏》，和合称为"五表"的《力命表》《贺捷表》《荐季直表》《调元表》《宣示表》等。其真迹今已不传，我们今天所见到的传世作品均系后人临摹本。对于他的书法成就，唐代张怀瓘《书断》中说："太傅虽习曹（喜）、蔡（邕）隶法，艺过于师，青出于蓝，独探神妙。""真书绝世，刚柔备焉。点画之间，多有异趣，可谓幽深无际，古雅有余。秦汉以来，一人而已。"《宣和书谱》道："钟繇《贺捷表》，备尽法度，为正书之祖。"钟繇的书法对后世产生了巨大的影响。西晋末年，北方遭五胡之乱，王羲之的从伯王导南渡长江时，将钟繇《宣示帖》藏在衣带里，从此钟繇的笔法在南方流传。王羲之得此帖，获益匪浅。据说此帖后被王修殉葬。

43．钟繇、王羲之在书法史上的主要贡献是什么？

答：汉、魏晋是我国书法史上由隶书向真、行、草书过渡，真、行、草书发展成熟的时期。正像汉代由篆而隶一样，魏晋由隶而真、行、草的衍变和真行草书的发展，在书法史上具有划时代的意义。魏晋时期，书法作为一种独立的艺术形式，进入自觉的发展阶段，向着多体荟萃、风格竞美的方向迈进。书法艺术自觉发展的重要标志是书论和书法品评的发展，探索书法艺术发展的自身规律。同时，在民间书手如云、书法艺术普遍发展的基础上，一批有成就有影响的书家涌现。例如汉有史游、杜度、崔瑗、崔寔、张芝、曹喜、蔡邕、刘德昇，三国魏有钟繇、韦诞，吴有皇象，晋有卫瓘、索靖、卫夫人、王羲之、王献之……孙过庭《书谱》说："夫自古之善书者，汉魏有钟（繇）、张（芝）之绝，晋末称二王（王羲之、王献之父子）之妙。"在众多的书家之中，钟、王可称佼佼者。钟、王的艺术实践完成了由隶而真、行、草的过渡。并将真、行、草书的发展推上了一个新的水平和境界，开创了真、行、草书发展的新阶

段。他们在书学上的贡献，犹如诗之李白、杜甫，史之司马迁，画之顾恺之、吴道子，对中国文化的发展产生了极为深远的影响。

钟繇在魏封定陵侯，加太傅，世称"钟太傅"。他的书艺"师资德昇，驰骛曹、蔡，仿学而致一体，真楷独得精研。"（《书林藻鉴》）世传钟繇学书曾"画地广数步，卧画被穿过表"。学书的勤奋和执着，使他能对前人传统取精用宏，兼善诸体，而于真书有独特的创造性贡献。据南朝羊欣说，钟繇书有三体："一曰铭石之书，最妙者也；二曰章程书，传秘书、教小学者也；三曰行押书，相闻者也。"铭石之书指当时石刻碑铭的汉隶八分书，目前钟繇有八分书《群臣上尊号奏碑》传世，碑字结体方整，骨气洞达，波磔分披，俯仰有翩翩之致。章程书应指当时书写篇章法令的"八分楷法"书体，即真书初期的名称。行押书即行书，钟繇行书未见有作品传世，他的《荐季直表》具有浓重的行书笔意。在当时，他的隶体八分书很有名气，卫恒评为"最妙者也"。然而钟繇在书艺上主要的贡献在真书方面，张怀瓘《书断》说钟繇"真书绝世，刚柔备焉"，可惜原迹无传，后世丛帖翻刻的钟繇真书，屡经唐宋人辗转摹刻，形迹失真，只能约略见其一斑。

梁武帝曾以"如云鹤游天，群鸿戏海"来表达钟书特征，鹤、鸿皆有翼，飞翔分张，故"钟书尚翻，真书亦带分势，其用笔尚外拓，故有飞鸟骞腾之姿，所谓钟家隼尾波也"（胡小石《书艺略论》）。钟繇处于由隶而真行草的过渡时期，真书带分势是时代使然，也是钟繇真书的特点。世传钟繇真书如《宣示表》《力命表》《墓田丙舍帖》等，是王羲之的摹品，有较多的王书笔意；《淳化阁帖》收的《戎路表》虽也是后人所摹，但用笔波挑俯仰，有明显分势，故书家多以此表书法最能代表钟繇真书面貌，"点画之间，多有异趣，可谓幽深无际，古雅有余，秦汉以来，一人而已"（张怀瓘《书断》）。钟繇在推动真书的发展、完备和趋于定型上做出了重大贡献，"典型已觉中郎远"，完成真书初期典型形式的创造。

钟繇创造的真书形式，曾风靡于魏晋，至东晋仍有不少书家

如王廙、谢安、庾亮等恪守着钟书风范，一直到王羲之崛起才冲破钟书，"兼撮众法，备成一家"，创造出有别于钟书的王氏新书风，并取代钟书而风行于南朝，至隋唐达到极盛，世称"书圣"。

王羲之（303—361），字逸少，琅邪临沂（今属山东）人，定居会稽山阴。在东晋时官至右军将军，世称王右军。王羲之出身名门，其父、叔、伯、从兄皆善书，王羲之少年书学父叔，他自序说："予少学卫夫人书，将谓大能；及渡江北游名山，见李斯、曹喜等书，又之许下，见钟繇、梁鹄书，又之洛下，见蔡邕《石经》三体书，又于从兄洽处，见张昶《华岳碑》，始知学卫夫人书，徒费年月耳。遂改本师，仍于众碑学习焉。"叔王廙及卫夫人的书法皆出钟繇法，可见王羲之书学是由钟法起步的。此后北游开阔心胸，又得江山之助，融会中原雄茂古朴之风，"增损古法，裁成今体"（《书断》）。他的今体是在"备精诸体"，善真、行、草、八分、飞白等的基础上自成家数的。在当时"江左朝中莫有及者"。张怀瓘说王羲之"得重名者，以真、行故也"，指出王羲之在书法上的主要成就在真、行书方面。

王羲之在真、行上的主要贡献，是经篆笔入真、行书，从而改变了钟繇书左右波挑的形貌和放逸的书风，形成王氏圆转凝重的自家形貌和风格。《东观余论》说王羲之的新风格"殊类钟元常，浑浑然有篆籀意"。梁武帝以"龙跳天门，虎卧凤阙"来概括王氏书风，胡小石先生释曰："王出于钟，而易翻为曲，减去分势，其用笔尚内掞，不折而用转，所谓右军'一拓直下'之法。故梁武帝以龙跳虎卧喻之。龙跳之蜿蜒，虎卧之踡曲，皆转而不折，真能状王书之旨。"钟书尚翻而有分势，王书尚曲而有篆意，世传羲之爱鹅，曾为山阴道士书《黄庭经》换取白鹅，归而甚悦。白鹅戏水，婉转自如，鹅胫曲而筋骨内含，与王书一致，可见"黄庭换白鹅"的书林佳话不为无因。

王羲之书法真迹无存，世传真、行、草书均系后人翻刻、钩填摹本。真书《乐毅论》《黄庭经》《东方朔画赞》等被孙过庭《书

谱》称为"真书绝致者"。王氏真书各帖感情各异而风格浑融一致，创造性地运用不同情绪和书写方法有机结合，提高了书法艺术的表现力，孙过庭认为："写《乐毅》则情多怫郁。"此帖笔势精妙，被视为王氏真书第一。写"《黄庭经》则怡怿虚无"，其书温润遒丽，确有恬淡心境。"书《画赞》则意涉瑰奇"，其书最显晋人潇洒飘逸的风神，用笔遒丽而俊秀，欧阳询摹《兰亭序》实由此帖得王书笔意。王羲之真书在南朝时已脍炙人口，梁时已刻入碑石。《书后品》评王氏真书"如阴阳四时，寒暑调畅，岩廊宏敞，簪裾肃穆。……可谓书之圣也"，"羲之万字不同"，"头上安点，如高峰坠石；作一横画，如千里阵云；捺一偃波，若风雷震骇；作一竖画，如万岁枯藤；立一倚竿，若虎卧凤阁；自上揭竿，如龙跃天门"。王羲之完善了真书审美意致的创造，将真书的发展推上了今楷的历史阶段，开唐楷之先河。

王羲之行草书对后世影响尤为广泛深远，草书得自张芝，自谓"犹当雁行"。实则与其父并称"二王"的王献之，在草书上的成就超过乃翁。后汉张芝的一笔书今草，"惟子敬明其深指"。黄庭坚说：王氏父子草书"右军似左氏，大令似庄周也。"这由他传世的《鸭头丸帖》，可以看出气脉连贯，一气呵成的特点在笔法上变乃翁内擫为外拓。王羲之《兰亭序》有"天下第一行书"之称，号为万世楷模，其影响在王书中最为深远。王羲之处于行草书普遍发展的历史阶段，目前出土的汉晋竹木简书、帛书中有大量行草书体，其中亦有与王羲之行草书近似的作品，他正是在广泛吸取汉晋民间行草书的字形、结体、笔法等实践经验的基础上，创造了妍丽流美的自家风貌，把行草书提高到一个新的审美层次——"草行杂体，如清风出袖，明月入怀"（李嗣真）。这些在《兰亭序》和畅优雅的境界、舒展自如妍美流便的线条、气脉连贯的章法和飘逸的风神中，可以得到印证。

44．东汉末期，善于制墨并著有《笔经》一卷的书法家是谁？后人对其书法的评价如何？

答：是韦诞。韦诞（179—253），字仲将，以能书称世。相传曹魏的宝器题名，多是由韦诞所书。有一次，魏明帝建造凌霄殿，误把没有写字的榜额先安到了凌霄殿上，没有办法，只好用辘轳把韦诞吊起来送到榜额旁边，在离地二十五丈高的地方书写，待写好下来，顷刻间，竟然头发都变白了。梁武帝萧衍认为韦诞的书法"如龙威虎振，剑拔弩张"。唐窦臮《述书赋·上》称赞道："魏之仲将，奋藻独步，或迸泉涌溢，或错玉班布，迹遗情忘，契入神悟。"张怀瓘说其"诸书并善，尤精题署"，谓其草书虽好，但却不如索靖，还将其八分、隶书、章草、飞白列入妙品，小篆列入能品。他还善于制墨，颇有盛名。他很讲究书写工具的优劣，每次写字，都要使用张芝造的笔、左伯造的纸和自己造的墨。书论有《笔经》一卷传世。

45．邯郸淳的书法如何？

答：邯郸淳，三国时期魏国颍川（今河南禹州）人。一名竺，字子叔或子淑。博学多才，精于古文，韦诞曾从其学书。晋卫恒《四体书势》说："魏初传古文者，出于邯郸淳。"后魏江式《论书表》记载：邯郸淳曾建《三体石经》于汉碑之西，并认为《三体石经》的字"三体复宣"，意思是三种字体都很好。他的字应规入矩，方圆兼备，故大篆、小篆、八分、隶书都很精到，被张怀瓘列入妙品。

46．诸葛亮的书法怎样？

答：诸葛亮是我国历史上家喻户晓、老幼皆知的传奇式人物。诸葛亮（181—234），字孔明，人称"卧龙"。他辅佐刘备，创建蜀汉功绩昭著，成为中国智慧的化身。他不仅以名相和智慧的化身

为世人称道，而且还是一位善书篆、隶、八分等书体的书法家。据宋周越《古今法书苑》记载："先主（刘备）尝作三鼎，皆孔明等篆隶八分书，极工妙。"南梁陶弘景《刀剑录》亦谓："蜀主采金牛山铁铸八剑，并是亮书（其铭）"。宋朝《宣和书谱》亦记载说：诸葛亮"善画，亦喜作草字，虽不以书称，世得其遗迹，必珍玩之"。其传世书迹有《涉远帖》等。

47．三国名将张飞的书法如何？他有作品传世否？

答：张飞（？—221）是三国时代蜀国的大将，涿郡（今河北省涿州）人。字益德，亦作翼德。因战功累累封新亭侯、征虏将军、司隶校尉，并任宜都太守、巴西太守等职，后进封西乡侯。死后谥号为桓。

受《三国演义》的影响，人们多知他是个武艺超群的勇猛武将，却不知他还是一位书法家、画家。其画未见传世，但留下了书法石刻，甚得后世书家称道。

在四川涪陵（今重庆彭水）有张飞所书《刁斗铭》石刻，字体工整，笔力遒劲。在四川渠县东面的八濛山上还有张飞留下来的摩崖刻石书法，其内容是："汉将军飞率精卒万人，大破贼首张郃于八濛，立马勒铭。"书体为八分，气势开张，确有武将的雄强峻拔之风。可见，张飞不仅是一位胆大心细的武将，而且是一位颇有成就的书法家。

48．皇象是什么时代的人？他为什么被当时的人们称为"书圣"？

答：皇象，三国时代吴国广陵江都（今江苏扬州）人，字休明。生卒年不详。工书，尤善章草、八分。其传世碑刻《天发神谶碑》笔力强悍，点画形状独特，结体在篆隶间，格外令人触目。东吴善书者有张了庆、陈梁甫等，皇象却并不研学他们的书法，而是巧妙

地融合其二人的长处，自成一体，"甚得其妙，中国善书者不能及也"。其章草则师法杜度，时人将他的书法、严武的棋和曹不兴的画等，并称为"八绝"。唐窦臮称赞道："广陵休明，朴质古情，难以穷真，非可学成，似龙蠖蛰启，伸盘复行。"《宣和书谱》评其书为"文而不华，质而不野"。细审《天发神谶碑》之字，此评颇为得当。另外，皇象的草书也很沉着痛快，气势峻密，如歌声绕梁，深得历代书论家们的好评。张怀瓘将其章草列为神品，八分列为妙品，小篆列为能品。其传世书迹除《天发神谶碑》外，还有《文武帖》《急就章》等。同时还有书论《论草书》行世。

49. 三国孙吴吴郡人张弘的什么书体最受人喜爱？

答：三国孙吴吴郡（今江苏苏州市）人张弘的飞白书最受人喜爱，同时他还工小篆。张怀瓘列其飞白书为妙品，小篆为能品。

张弘，生卒年不详。字敬礼。笃志好学，不愿为官，常戴个黑头巾，人称其为"张乌巾"，张怀瓘称赞他的飞白书"绝妙当时。飘若游云，激如惊电，飞仙舞鹤之态有类焉"。张弘还写了《飞白序势》一文，详细地阐述了飞白书的审美特点。

50. 西晋竹林七贤中，谁的书法得入家数，其传世作品如何？

答：西晋的山涛、阮籍、阮咸、嵇康、刘伶、向秀、王戎七人，志趣相合，性情相投，经常在一起饮酒清谈，世称"竹林七贤"。"竹林七贤"中，有五人是有史论及的书法家。未见史籍提起其书法的有向秀。书法被称为"怪诡不类"的是刘伶。除此之外，都书有所成，并有书迹传世。历得书论好评的是嵇康，他的草书被张怀瓘列入妙品。山涛书迹被收入《淳化阁帖》。王戎的书迹见称于《宣和书谱》。明解缙称他们的书法是"翰墨奇秀，皆非其正"。他们

书法的共同特点是任性不羁，得之自然，清神逸气，得鱼忘筌。宋时长安李丕绪曾得《晋七贤帖》尽收七人之书迹。但一般认为此帖是后人伪作，故不可凭信。

51．卫瓘、卫恒父子的书法、书论成就如何？

答：卫瓘（220—291），河东安邑（今山西夏县西北）人。字伯玉，卫觊的儿子。卫恒（？—291）是卫瓘的儿子，字巨山。晋惠帝元康元年（291）与其父一起为贾后所杀。卫瓘的父亲卫觊是三国时魏国的书法家。传金针八分书《魏受禅表》即卫觊所书。卫瓘幼承家学，后又跟张芝学书，独成一格，与索靖齐名。其书法作品的基调是结体清雅俊逸，点画流美生动。当时人们认为他的字流利生动胜过索靖，但法度严谨方面不如索靖，并把他与索靖并称为"二妙"。宋僧梦英还认为柳叶篆是他创造的。张怀瓘列其章草为神品，小篆、隶行、草书列为妙品，古文列为能品。

卫恒的草书、隶书称著一时，据传说他能作"云书"，"笔动若飞，字张如云，莫能传学"。另外他的书论亦较出名，其《四体书势》一卷，专门论述古文、篆、隶、草书的书势，流传至今，对后世书法起到了相当大的指导作用，至今常为论书者引用。此外还著有《古来能书人录》一卷（见南朝宋虞和《论书表》）。书风近似其父。唐李嗣真《书后品》评论说："卫（恒）、杜（预）之笔，流传多矣，纵任轻巧，流转风媚，刚健有余，便媚详雅，谅少俦匹。"其草书《往来帖》，被收入《淳化阁帖》传世。魏晋时期，书法艺术已进入自觉的时代，社会已开始对书法家推崇褒扬，有的因书法写得好而得到了当时统治者的重用，因此，父子、兄弟、姻亲等同时成为著名书法家的例子比比皆是，而卫觊、卫瓘、卫恒，祖、父、孙三代都是书法家，且都名传后世，就是其中一个典型的例子。

52．羊欣的《采古来能书人名》说谁家"三世善草藁"？

答：羊欣所说的"杜氏畿、恕、预三世善草藁"。其中"预"就是指的杜预。杜预的祖父杜畿、父亲杜恕都善写草书。杜预（222—284），京兆杜陵（今陕西西安东南）人，字元凯，官至镇南大将军，因平东吴有功而封当阳县侯。据《晋书•杜预传》记载，杜预为名传后世，曾亲自书刻了两通记功石碑，一个放在万山之下，一个立在规山之上。在樊城（今湖北襄樊）西南，曹仁曾刻了《记水碑》一通，杜预又重刻了此碑，并在碑后书刻了他伐吴取胜的事迹（见北魏郦道元《水经注》）。唐李嗣真将其书与卫恒并称（见前"卫恒"条）。《宣和书谱》评论他"作草书尤有笔力"。其传世书迹有草书《十一月帖》等，收入《淳化阁法帖》。

53．著名章草法帖《月仪帖》的作者是谁？他的书法成就如何？

答：是索靖。索靖（239—303），晋敦煌（今属甘肃）人，字幼安，是草书大家张芝姐姐的孙子，曾为征西司马，人称索征西。善草书八分，尤精章草。其书出入韦诞，与尚书令卫瓘齐名。索靖章草，极为后世注重。历代书论，曾以大量玄神幽妙、振人心弦的语言，评赞其章草。如梁武帝萧衍称誉索靖书法"如飘风忽举，鸷鸟乍飞"。张怀瓘将其章草列为神品，八分、草书列为妙品，并评论其书云："有若山形中裂，水势悬流，雪岭孤松，冰河危石，其坚劲则古今不逮。"认为他的书法雄劲刚勇的气势超过了其舅祖张芝。历代学其书者如云，且多成为大家。如唐朝欧阳询，已成著名的书法家之后，路见索靖书碑，竟卧地观碑，三日不忍离去。晋王廙曾得到索靖的一幅法帖，在突遭兵乱的情况下，缝到衣襟里面渡江逃命。索靖对自己的书法亦非常看重，认为自己的书势如"银钩虿尾"。其传世书迹颇多，除《月仪帖》外，还有《七月帖》《出师颂》《急就章篇》《毋丘兴碑》等。他述著有书论《草书状》，全文载入《晋

书·索靖传》，流传至今。

54．为什么《平复帖》的作者陆机的书法虽妙而书名不盛扬？

答：陆机（261—303），吴郡吴县华亭（今上海市松江区）人。字士衡。陆机年幼时即聪颖过人，学成后入仕，历任太子洗马、著作郎，文章称冠当世，与其弟陆云，并称"二陆"。后来又跟随成都王颖，任平原内史，人称陆平原，有《陆平原集》传世。尤以《文赋》名震文坛。其书法亦清流俊雅，善写行书、章草，但由于其文才高，书名被文名所掩，正如《宣和书谱·卷十四》说的那样："陆机虽能章草，以才长见掩耳。"其传世书迹有章草《平复帖》，行书《望想帖》。

55．王敦、王导的书法艺术如何？

答：王敦（266—324），字处仲，是王导的堂兄。王导（276—339），字茂弘。琅邪临沂（今山东临沂西北）人。其二人均为书圣王羲之的堂叔。王敦的书法得之于家传，其书法亦以"笔势雄健"著称。《淳化阁法帖》载有王敦《腊节帖》。王导以行草书见称当时，他的书法是跟钟繇、卫瓘学的，高雅清秀，但气势不足。《淳化阁法帖》载有其草书《省示帖》《改朔帖》等。

56．王羲之最初学书的老师是谁？其生平及书法怎样，有无论著传世？

答：王羲之的老师卫铄，东晋人，是我国历史上最负盛名的女书法家之一。

卫铄（272—349），字茂漪，河东安邑（今山西夏县西北）人。

汝阳太守李矩妻,也称"卫夫人"。在书法上,她擅长隶、正、行三体。据《古今传授笔法人名》记载,她的书法师承钟繇,然后又传给了王羲之。

关于卫铄的书风,《佩文斋书画谱》引《唐人书评》说:"如插花舞女,低昂美容。又如美女登台,仙娥弄影,红莲映水,碧沼浮霞。"唐张怀瓘《书断》卷中列卫铄的隶书为妙品,并评论说:"碎玉壶之冰,烂瑶台之月,婉然芳树,穆若清风。"卫铄对于书法理论,也有极高的造诣。相传《笔阵图》一篇,就是她对书法实践的总结。

在书法史上,有关卫铄轶事,也流传较多。如王羲之十二岁时曾经偷读他父亲藏在枕头里的《笔说》,后来"不盈期月,书便大进"。当卫铄重新看到王羲之的书迹后,便对太常王策说:"此儿必见用笔诀也。妾近见其书,便有老成之智。"并因此而流下眼泪道:"此子必蔽吾名。"当王羲之结婚生养王献之后,她还在王献之五岁那年写了《大雅吟》赠给献之,对于书法新苗的成长,倾注了无限的厚爱。

57. 晋代书圣王羲之的生平事迹如何?

答:王羲之是晋代人,是我国历史上出类拔萃的书法家。他字逸少,琅邪临沂(今属山东费县)人。因为他官至右军将军、会稽内史,所以人们又常把他叫作"王右军"。

王羲之的书法最初是跟卫铄学的。后来他正书师钟繇,草书学张芝,并且博采众长,精研体势。最终至推陈出新,一变汉魏以来的质朴书风为妍美流便的新体,因此被后人尊为"书圣"。梁武帝萧衍《古今书人优劣评》称他的书法为"字势雄逸,如龙跳天门,虎卧凤阙,故历代宝之"。

唐太宗李世民由于酷爱王羲之的书法,亲自为《晋书·王羲之传》写了一篇《王羲之传论》。在《传论》中他这样说道:"详

察古今，研精篆素，尽善尽美，其惟王逸少乎！观其点曳之工，裁成之妙，烟霏露结，状若断而还连；凤翥龙蟠，势如斜而反直。玩之不觉为倦，览之莫识其端。心慕手追，此人而已，其余区区之类，何足论哉！"有帝王之论在前，由是人们对他更加敬重，渐渐地把他称为"书圣"。

58．为什么王羲之的书法为历代人民盛爱不衰？

答：王羲之之所以被称为"书圣"，固然与梁武帝萧衍、唐太宗李世民的厚爱与彰扬分不开，但其书法能在几千年来为人们盛爱不衰，却有着更深刻的内在因素。

魏晋南北朝时期，人们逐渐挣脱了"谶讳经学""天命观"的枷锁，主体意识逐渐醒觉，以人为中心的审美评价开始扩散。王羲之正是这种醒觉的先行者。他以刻苦的治学态度，遍访大江南北，搜寻名家真迹，开阔了眼界，又以大胆的超越精神不蹈古人窠臼，脱离成法羁绊，创造了自己的独特风格，成为唯美主义书法艺术的创始人。

通观王羲之为世人所重的历史过程，我们可以说，王羲之之所以被称为书圣，很重要的原因之一是其闻名遐迩的"天下第一行书"《兰亭序》。《兰亭序》一帖的风貌意蕴和其文中所描写的人际关系、自然美景，达到了贴切入微、完美和谐的统一。这种唯美主义的书法风范，又是作者当时心绪感情的自然流露和充分宣泄，因此，其创造出来的书法艺术品能超时越空，沁入人类相通的审美意识当中，构成使人们感到愉悦、畅怀的如"清风出袖、明月入怀""清水出芙蓉，天然去雕饰"的高层次审美享受。这种天人合一、浑然一体的美的艺术创造自然会受到人们的普遍喜爱。如果王羲之的书法没有这种深刻的美的内涵，即使皇帝再吹捧也没用的。据说，王羲之在写了这帖《兰亭序》以后，又重写了很多次，终因难与此帖相媲美而未见传世。在后来的历代封建王朝中，

被皇帝吹捧上了天的书法家何止数十，他们虽然当时曾煊赫一时，但终被历史所湮没，就是因为他们本身的艺术创造并没有达到一定的审美高度，所以就难于被后世所认可而广泛流传。

59．为什么庾翼称王羲之的书法为"野鹜"？

答：这个典故出自南朝齐书法家王僧虔的《书论》中："庾征西翼书，少时与右军齐名。右军后进，庾犹不忿。在荆州与都下书云：'小儿辈乃贱家鸡，爱野鹜，传学逸少书。须吾还，当比之。'"

这里记载了东晋时期书风正趋转变阶段的一段史实，即庾翼见王羲之的新书体流行，连自家子弟都去学习，很不服气，气愤地称：小儿辈轻贱家里的鸡，而去爱外面的野鸭，他要从荆州回去，与王羲之当面比赛。庾翼善隶、章、行、草书，年轻时与王羲之齐名，甚至王羲之的书法还不及他。南朝宋虞和《论书表》里就说："羲之书，在始未有奇殊，不胜庾翼、郗愔。"而且王羲之也承认庾翼的书法很好，相传庾亮尝向王羲之求书，羲之答云："翼在彼，岂复假此！"庾翼的书法，是属于具有分隶遗意的旧体字。王羲之后来的书法，是属于抛弃了分隶的质朴变为飘逸流媚的新书体，而开创了一代新书风。王羲之在书法史上最突出的成就即在于此。在这新旧交替的时刻，庾翼作为旧派的代表称王羲之的新体字为"野鹜"，这是自然会出现的事，就像后来书法史上的一些保守派骂革新派为"野狐禅""丑怪"一样。但是，新生事物的产生是阻止不了的，王羲之的新书体逐渐得到了社会的承认，甚至传进了庾氏家族，连庾家子弟都纷纷弃旧学新，效仿王羲之的书法，直到后来，庾翼在庾亮处看到王羲之写的章草尺牍，终于叹服，而向王羲之写信说："吾昔有张伯英章草书十纸，过江亡失，常痛妙迹永绝，忽见足下答家兄书，焕若神明，顿还旧观。"虽然庾翼在这里称赞王羲之焕若神明的是章草，而不是新书体，但毕竟和他称王羲之为"野鹜"时的态度迥然不同了。这也说明了王羲之的书法艺术此时得到社

会的公认。

王羲之被后世推崇到"书圣"的地位，但也留下了被称为"野鹜"的记载，这段记载告诉我们，在艺术上进行变革从来不会是一帆风顺的。

60. "兰亭论辩"是怎么回事？

答：会稽山阴之兰亭，处于崇山峻岭茂林修竹环抱之中，历来是盛游之地。东晋穆帝永和九年的暮春之初，正是天朗气清，惠风和畅之日，王羲之与谢安、孙绰等四十余名士，结伴游于山水之间，于兰亭雅集修禊。大家临流而坐，曲水中流觞点点，雅士们一觞一咏，各成诗篇，畅述幽情。可谓"游目骋怀，足以极视听之娱，信可乐也"，这良辰、美景，赏心、乐事已使王羲之微醉，即赋诗二首，余兴未尽，又以晋人特有的虚灵胸怀以及对自然的深情，用蚕茧纸、鼠须笔写下了被后世称为"天下第一行书"的《兰亭序》以申其志，时年四十七岁。

孙过庭论书法创作说："神怡务闲，一合也；感惠徇知，二合也；时和气润，三合也；纸墨相发，四合也；偶然欲书，五合也。"王羲之写《兰亭序》基本符合这样的条件，正是在"五合交臻，神融笔畅"的状态下写出来的。传说王羲之回去后又写了几次，都不如初次佳美，所以"右军亦自爱重，留付子孙，传掌七代孙智永"，智永"年近百岁乃终，其遗书付弟子辨才"，初唐太宗李世民极喜"二王"书，得知《兰亭序》在辨才和尚处，于是派监察御史萧翼骗取，演出"萧翼赚兰亭"的故事。太宗得到《兰亭序》后，曾命赵模、韩道政、冯承素、诸葛贞等人精工摹拓，大书家欧阳询、虞世南、褚遂良等亦有临习之作传于世。从此王羲之书艺风行朝野，几乎是定位于一尊，李世民亲为王羲之作赞，盛称王书"尽善尽美"。太宗死后以《兰亭序》原迹入葬昭陵。后世所传都是摹本、临本和石刻本，有"八柱"之称，一般认为石刻本以《定武兰亭》为最，

冯承素钩摹本保留王书笔意较多，因有双龙半印，世称"神龙本"。《兰亭序》在书艺上"得其自然，而兼具众美"，写来从容不迫，神闲意畅，得心应手。字与字大小相济，长短配合得体，字势欹正相间，错落有致，气脉条贯，有一气呵成之妙。董其昌评曰："右军兰亭章法为古今第一，其字皆映带而生，或大或小，随手所如，皆入法则，所以为神品也。"《兰亭记》字不激不厉，能极变化之能事，字"有重者皆构别体，就中'之'字最多，乃有二十许个，变转悉异，遂无同者。"（何延之《兰亭记》）字字意殊而又重情达理，使人味之无穷。其笔意闲和冲融，有俊逸之气，用笔提按分明，收放得体，笔笔精到，融合了王羲之的气质、性情和萧散的意致。王羲之在创作之中调动了章法、结体、用笔各种因素，使之构成气脉流通，生气贯注的整体，流出行云流水般生动的意趣与和畅的境界，这是晋人独有的美。

自唐太宗推崇王书以来，《兰亭序》一直被奉为法帖第一。其书风被视为王书典型面貌，影响之深远实为独有。历史上对现传《兰亭序》的书法和文章的真伪问题，虽有人提出过疑义，但一直没有展开。一九六五年郭沫若发表《由王谢墓志的出土论到〈兰亭序〉的真伪》一文，从南京附近出土的东晋王兴之夫妇墓志、谢鲲墓志以及其他晋墓砖刻的文字，"基本上还是隶书的体段"，与世传《兰亭序》书体迥异的情况为根据，认为世传《兰亭序》的笔法不存隶意，是"和唐以后的楷书是一致的"，而王羲之的字迹"应当是没存脱离隶书的笔意"的，因而对《兰亭序》的书法的可靠性提出异议。郭文又发挥清代李文田题端方《定武兰亭》拓本中否定兰亭文为王羲之手笔的观点，进一步论述序中"夫人之相与"以后的思想与王羲之思想不符，因而认为《兰亭序》文也是后人伪托。从而得出"《兰亭序》是依托的，它既不是王羲之的原文，更不是王羲之的笔迹"的论断，并指出"《兰亭序》依托于智永"。郭沫若引起学术界的热烈讨论，不少学者著文支持郭沫若观点，并做了进 步的阐述。与郭沫若持不同观点的学者虽然为数不多，但以高

二适、商承祚为代表，亦根据大量实例申述了自己的观点。历史上遗留的问题，在此次辩论中得以展开。实际上已经突破兰亭真伪问题的局限，较广泛地涉及了书法史上一些重大问题。

这次"兰亭论辩"的实质性问题是书法衍变规律和时代性。如东晋是否属"隶书体段"，那时的书体是否都带隶书笔意；楷书成熟于何时等。商承祚著文对这些问题均做了全面论述，提出与郭文不同的观点。商文首先从界定什么是"隶书笔意"入手。他从魏晋时期的竹木简书、帛书、书札等书体与当时碑刻、砖刻、铭书的书体不同，已有成熟的真、行、草书的实例分析中，指出魏晋时期有多种书体存在，并非只有隶书。不同书体有不同的用途，碑石、砖刻、铭书多用隶书，而日常使用的书札、简牍等多用不带隶书笔意的真、行、草书。认为当时民间书风与书家书风有所区别，在东晋禁碑的情况下，碑石、砖刻、铭书多为民间书手所为，其书风与王羲之并无直接关系。王羲之是"博精诸法"，掌握多种书体的大书家，不能只用带隶书笔意的"二爨"书风来限制他。商文还从魏晋简书、帛书里的真、行、草书与王羲之《兰亭序》和其他传世行、草书的书风相近的情况，肯定了《兰亭序》书风在东晋时出现的可靠性。在此基础上，商文与郭文认为楷书成熟于唐代不同，提出楷书成熟于魏晋时代的说法。并认为那时的真、行、草书已脱离隶意。王羲之的主要贡献不在郭文所说的隶书和章草方面，而在于属于当时新书体的真、今草方面。王羲之开辟了真、草相结合的行书道路，创造了富于艺术表现力的书写方法。认为把东晋说成是隶书体段，"篆书时代的人不能写隶书，隶书时代的人不能写楷书"的说法是割断历史，没有看到书法衍变是渐变的规律。商文又从王羲之的思想发展特点与《兰亭序》文"夫人之相与"以后一段文字的思想相一致，否定了郭文观点。从而得出《兰亭序》"既为王羲之所作，又为其所书"的结论，否定了郭文的依托说。并认为世传《兰亭序》各本，尽管辗转而失真，但"在一定程度上反映了王羲之书法的体态和面貌"。

关于"兰亭论辩"不同观点的典型文章.收在《兰亭论辩》一书里，算是告一段落。近年来，随着文物出土日益增多和学术研究的逐步深入，时有文章发表，与郭文持不同观点的文章日渐多起来，"兰亭论辩"还在继续，还在深入。

61．淝水之战中指挥晋军以少胜多、大破秦军的谢安亦是个颇有名气的书法家吗？

答：是。谢安（320—385），东晋陈郡阳夏（今河南太康）人，字安石。与王羲之交往甚密。四十多岁才愿意出仕为官。孝武帝时，位至宰相。他的隶书、行书，写得很好。他看不起王献之的字。有一次王献之写了一幅自认为很得意的作品，送给谢安，心想谢安一定会收藏起来，没想到谢安当时就在这帧字后面，写了几句话当作回信又给了他。王献之为此很是不满。谢安的尺牍写得很好。唐李嗣真认为他的字"纵任自在，有螭盘虎踞之势"。宋朝米芾专门写了《谢帖赞》诗，称其书是："不蹂不羲，自发淡古。"张怀瓘将其书法列为妙品。

赵宋御府中曹藏有谢安的《近问帖》《善护帖》《中郎帖》等。《淳化阁法帖》收其行草二帖共十行，一百零八个字。

62．王洽的书法成就如何？

答：王洽（323—358），琅邪临沂（今山东临沂）人，字敬和。是王导的第三个儿子，王羲之的堂弟。历官至吴郡内史，拜领军将军，世称王领军。他精通各种书体，以隶书和行书最好。王羲之说过：王洽的字不比我差。张怀瓘认为王洽和王羲之一起以新法入章草，将章草变为今草并使之流行于世的。后人认为王洽的书法"卓然孤秀"，"体裁用笔，全似逸少（王羲之）"。张怀瓘列其隶、行、草书为妙品。其传世书法作品有草书《叙还帖》，行书《仁爱

帖》《兄子帖》《承问帖》等。均收在《淳化阁法帖》中。

63. 王献之是如何学习书法的？

答：王献之（344—386），是王羲之的幼子。字子敬，小字官奴。官至中书令，人称王大令。后人将他与王羲之并称为"二王"，或合称"羲献"。

王献之兄弟七人，据记载，以书法出名的有六个，然而学到了真本事的只有王献之一个。据传王献之最初练习写字时进步缓慢，心情急躁，就问王羲之：要练到什么时候才能成为书法家？王羲之指着院子里的十八大缸水说："你每天用水研墨写字，等你把这十八大缸水用完时，你的字就练出来了。"王献之这才又安下心来，苦写苦练。

王羲之喜欢清静，常常关起房门练习写字，王献之为了学习其父亲的写字技巧，就偷偷在楼板上凿个洞，从洞中往下偷看其父写字，并学着其父的动作，用手在楼板上画来画去，把父亲写的字都默记在心里，然后再回自己房里练习。其行书一改其父内擫的笔法，自创外拓法以增加字的开阔雍容气势。其小楷亦写得很精到，穷微入圣，不亚于王羲之。

64. 王献之书法的成就与其父相比如何？他的主要传世书迹有哪些？

答：王献之天资聪颖，又得于书香世家的熏陶和其父王羲之的精心培养，从小就非常热爱书法、刻苦学习，而且敢于大胆创新。曾取扫帚蘸泥汁在墙上写方丈大字。因此他能脱颖而出，取得了极高的成就。唐张怀瓘《书断》将其隶书、行书、草书、飞白列入神品。据载，王献之最初跟他的父亲学习，后来又学习张芝的书法，在学习中不受古人规矩法度的制约，敢于创造自己独特的书写技

巧。行笔率意，而力量沉雄，符合挥运自然的审美法则。其心志宏阔，气度飘逸，少有人能和其匹敌。张怀瓘还在他《书议》里评论献之于行草之外又创新体时说："非草非行，流便于草，开张于行，草又处其中间。无藉因循，宁拘制则，挺然秀出，务于简易。情驰神纵，超逸优游，临事制宜，从意适便。有若风行雨散，润色开花，笔法体势之中，最为风流者也。"可见在书法史上将其与王羲之并称为"二王""羲献"是当之无愧的。

有人认为：王献之的书法成就超过了他的父亲。如宋朝米芾在其《书史》中评道："子敬天真超逸，岂父可比。"张怀瓘也认为王献之"能极小真书，可谓穷微入圣，筋骨紧密，不减于父"。并又赞叹道："神勇盖世，况之于父，犹拟抗行；比之钟、张，虽勍敌，仍有擒盖之势。"黄庭坚则认为，王羲之、王献之父子的草书各有特点，并以文章比喻，把王羲之的草书比做《左传》，将王献之的草书比做《庄子》。但是，也有人认为王献之的书法不如他的父亲，其中以唐太宗李世民为最。他说："献之虽有父风，殊非新巧，观其字势疏瘦，如隆冬之枯树；览其笔踪拘束，若严家之饿隶。……兼斯二者，固翰墨之病欤。"认为其字体干瘦，笔迹拘禁。南梁袁昂在其《古今书评》中也认为王献之的字体拖沓"殊不可耐"。平心而论，纵观王献之留下来的书迹，这些贬论是不贴切的，其笔意外展，潇洒倜傥，比王羲之的书法更有纵逸俊美之致，其成就即使不比王羲之高，也是堪与其父齐肩的。世传书迹以小楷《洛神赋十三行》，以及行书《中秋帖》《鸭头丸帖》《保母砖志》《廿九日帖》《地黄汤帖》《辞中令帖》《鹅群帖》《授衣帖》《舍内帖》《东山帖》等最为著名。

65．二王父子书法优劣之争是怎么回事？

答：所谓二王父子书法优劣之争是指两个方面，其一是王献之立志要在书法艺术上超过他的父亲王羲之；其二是后世对父子二

人书法艺术孰优孰劣的不同评价。

文献上记载着一些王献之赶超王羲之的故事。王献之，字子敬，是王羲之的第七个儿子，从小聪明好学，勤奋地向父亲学习书法。在他七八岁时，有一次王羲之悄悄地从背后猛抽他正在写字的笔，但笔却没有被抽掉，王羲之被他专注的学习精神感动了，感慨地说："此儿今后一定有大造化。"还有一次，王献之在墙上写方丈的大字，围观者如堵，王羲之后来见了，也称赞这字写得不错。

但是，王献之并不满足于父亲的传授，他想超过当时已是首屈一指的大书家的父亲。孙过庭《书谱》记载：王羲之将赴京都，临行时在墙上写了一幅字。事后，王献之悄悄地把这幅字擦掉，然后换上自己写的字，私下还以为不错。哪知王羲之从京都回来，见了这幅字叹息道："我走时真的吃醉了！"那时王献之仅是十几岁的孩子，就敢和父亲比高低，王羲之居然还没认出是自己儿子假冒自己的字，说明了王献之的书法水平当时已接近"乱真"的地步。

"乱真"的字无论如何也是超不过父亲的，因此，王献之决心创出一种新书体。张怀瓘《书断》中记载：王献之在十五六岁时，常对王羲之说：古时书法质拙，现在崇尚妍丽的书风，可以在行草书之间进行变革，大人宜改体。但是王羲之不久就去世了，王献之只好独自进行新书体的艰苦探索。终于，他在得法于其父的基础上，兼学张芝，追溯渊源，创出一种新书风，这种书法结体宽绰，行笔流畅，姿态活泼婀娜，时有"破体"之称。

新书体的产生，当时受到不少人的非议。有次王羲之的好友谢安问王献之："你的书法和父亲相比如何？"王献之答道："我的字要好些。"当谢安当即表示出大不以为然时，王献之仍十分自信地说："一般人不懂得其中的奥妙。"不久，王献之的新书体就被社会承认了。陶弘景在《论书启》中称：世上都崇尚王献之，而不知还有钟繇、王羲之。可见他的书法影响，一时超过了他的父亲。

在梁、陈以后，王羲之逐渐又被重视起来，梁武帝谓："子敬之不逮逸少，犹逸少之不逮元常。"及至初唐，李世民独好王羲

之书法，并亲作《王羲之传论》，称赞说："详察古今，研精篆素，尽善尽美，其惟王逸少乎！"并贬王献之书法是："字势疏瘦，如隆冬之枯树；览其笔踪拘束，若严家之饿隶。"从而奠定了王羲之"书圣"的地位。

到了宋朝，米芾甚爱献之书，称："子敬天真超逸，岂父可比。"明王肯堂附和说："王大令书，米老以为远胜乃父，当为定论。"

书法史上关于羲、献父子书法优劣之争，有如文学史上的李白、杜甫诗歌优劣之争一样。论者很多，各持己见，争论不休，大都是凭着自己偏好而立论。其实羲、献父子二人都是新书风的创立者，两人用笔不同，追求的艺术境界各异，俱臻妙境。在评价书艺时，应注重分析他们表现的艺术风格，对后世的影响和在书法史上的地位，而不应纠缠在孰优孰劣的争论上。

固然，前代有羲、献优劣之争，但不管其争论如何，大家都承认羲、献二人在书法艺术上的卓绝贡献和在书法艺术史上显赫的地位。后世并称他们父子为"二王"。

66．被乾隆称誉为三件稀世珍品之一、并收入《三希堂法帖》的《伯远帖》的作者是谁？

答：是王珣。王珣（349—400），山东琅邪临沂（今山东临沂）人。是王导的孙子、王洽的儿子、王献之的堂弟。字元琳，小名法护。累官辅国将军，吴国内史、尚书仆射、尚书令等职。善写行书、草书。《宣和书谱》称："珣之草圣，亦有传焉。"说明王珣的草书是有很高造诣的。王珣的《伯远帖》，字体遒劲飘逸，似有汉魏遗意，与王羲之、王献之的书法不同，但又有某些相通的地方。明朝董其昌《画禅室随笔·题王珣真迹》认为其书法"潇洒古淡，东晋风流，宛然在目"。在传世的字帖中，晋人的墨迹极少。很多人认为，羲、献传世墨迹多为后人所摹，唯独对《伯远帖》则

无异议，认为这件稀世珍宝是目前所见存世最早的晋代书法真迹之一。在清朝灭亡后，此帖流入民间，后又抵押于香港某银行。中华人民共和国成立后，周恩来总理得知此事，以重金赎回，现存故宫博物院。

67. 东晋时哪两个书法家为讨论书法，每至深夜尚不知休息？

答：是顾恺之和桓玄。顾恺之（约345—409），晋陵无锡（今属江苏）人，字长康，小字虎头，博学有才气。桓温推荐他为大司马参军。桓玄（369—404），谯国龙亢（今安徽怀远西北）人，字敬道，又名灵宝，是桓温的儿子。他常与顾恺之在一起讨论书法，深夜还不睡觉。由于顾恺之的画名绝世，故书名不显。其所书《女史箴》小楷，点画遒丽，风神俊朗。明董其昌《戏鸿堂帖目》收有《女史箴》真迹十二行。

桓玄亦精书法，曾自誉与王羲之同列。时人不以为然，认为他的书法虽好，但难和王羲之相比。唐张怀瓘说桓玄喜欢王献之的字，善于写草书，有赳赳武将之风，并将其草书列为妙品。

68. "魏碑"的书艺特点及在书法史上的地位如何？

答：汉末到魏晋南北朝是由隶书向楷书衍变、楷书形成和发展的时期。三国魏钟繇的楷书还带波磔笔意。楷书入碑早期见于东吴《九真太守谷朗碑》，碑字笔画已变波磔而为横平竖直，是不成熟的楷书形式。东晋楷书有方笔圆笔之分，王羲之以篆书入楷，形成圆转流美的风格特点，这种楷字曾风靡南朝。同时也有方笔楷书存在，如王、谢墓志等民间书家的铭刻等。晋《爨宝子碑》和南朝宋《爨龙颜碑》就是延续方笔传统出现的两块名碑。《爨宝子碑》书风凝重平满，"端朴若古佛之容"（康有为），笔意在隶、楷之间，结字随字形变异，聚散有奇趣，与北方的《中岳嵩高灵庙碑》

近似。晚于《爨宝子碑》半个世纪的《爨龙颜碑》，书风"若轩辕古圣，端冕垂裳"（康有为），气象庄严清肃，雄穆而灿烂。楷体而存隶意，又有行草气息，书体较《爨宝子碑》已演进了一大步，但又保持了雄强峻厚，雍容洞达，神怡舒畅的碑刻雄风。公元5世纪前后，我国中原和北方出现了继承方笔传统，以出锋露角、悍劲峻拔见长的楷书新字体，与南方圆笔楷书以及以后的唐楷大异其趣。属于这种字体的碑刻以北魏碑刻最典型、最集中，数量也最多。康有为说："北碑莫盛于魏，莫备于魏。……故称碑者，必称魏也。"人们习惯上把这类北碑叫"魏碑"。北碑字体流行近一个世纪，到北周以后就被别的字体代替了。

魏碑书风的形成和发展是有个过程的，北魏早期《魏太武帝东巡碑》《华岳庙碑》《中岳嵩高灵庙碑》三块碑，保存隶书笔意较多，可称魏碑字体的先导。魏孝文帝从平城（大同）迁都洛阳后，极力推行汉化政策，与南朝通使联络，文化受南朝影响，书法亦不例外。如北魏的《张猛龙碑》与南朝梁的《始兴王碑》的书风相近，这是汉族与各少数民族文化大交流的必然结果。再加之北魏风行立碑，佛教寺庙碑刻、石窟造像题记、经幢等的大量出现，为书法发展提供广泛用场。北魏书艺在迁都之后有了较大的发展，"太和之后，碑版尤盛，佳书妙制，率在其时"（康有为），逐渐形成典型的碑风。以方笔为主的《龙门二十品》造像题记创造了新的书法形象，可视为魏碑书风确立的典型样式，后来又参入圆笔。康有为认为："魏碑大种有三：一曰《龙门造像》，一曰《云峰石刻》，一曰冈山、尖山、铁山摩崖，皆数十中同一体者。《龙门》为方笔之极轨，《云峰》为圆笔之极轨。二种争盟，可谓极盛。"

总体来看，魏碑字用笔提按幅度大，大起大落，又结合石刻的技巧和特点，形成出锋露角，内圆外方，点线悍劲峻拔的特点。结字中敛旁肆，奇险放纵，崇自然而尚天趣。如包世臣说："北朝人书，落笔峻而结体庄和，行墨涩而取势排宕"，"北碑字有定法，而出之自然，故多变态"。魏碑书风一致，特点突出，但个性和情

致表达较为充分而灵活，因而形成不同的艺术境界。"《石门铭》若瑶岛散仙，骖鸾跨鹤"，"《刁遵志》如西湖之水，以秀美名寰中，《杨大眼》若少年偏将，气雄力健"，"《张猛龙》如周公制礼，事事皆美善"，"《广川王造像》如白门伎乐，装束美丽"，"《云峰石刻》如阿房宫楼阁绵密"，"《张黑女碑》如骏马越涧，偏面骄嘶……"（《广艺舟双楫》）。魏碑字体是由蔡邕、钟繇分隶为代表的中原古法直接发展演化而成的，是北方文化形态的产物，它体现了北方人的尚武精神，粗犷彪悍的气质和豪放纯朴的性格特征以及北人的审美情趣。康有为谈北碑魄力雄强、气象浑穆、笔法跳越、点画峻厚、意态奇逸、精神飞动、兴趣酣足、骨法洞达、结构天成、血肉丰美的十美，魏碑足以当之而无愧。魏碑在总体上给人以雄强浑劲、质朴厚重而又豪放泼辣的壮美感受，与当时南朝简札楷书的典雅秀逸之美有很大区别，构成南北朝时期的两大艺术流派，是我国书艺的两大支柱，对后世有巨大影响的唐代楷书，就是在这两大支柱的基础上形成的。

从唐代开始，由于统治阶级审美倾向的变化，遂大力提倡南朝风行的圆转流美的"二王"书风，北碑书风受到冷落。直至清中叶，随着书艺的衍变和大量北碑的出土，北碑那种雄强的气质和富有生命力的书艺特征，成了书家们校正和改革帖学末路以及台阁体、馆阁体死气沉沉局面的灵丹妙药，在阮元、邓石如、包世臣、赵之谦、康有为等书家理论家的大力提倡和嘉美之下，北碑名品如《龙门二十品》《郑文公碑》《石门铭》《张猛龙碑》《张玄墓志》等风行书坛。北碑书风对清代中叶后的书艺变革和新的书法境界的开拓，起了决定性的作用，一直影响至今。

69. "买王得羊，不失所望"，是何所指？

答：羊欣（370—442），字敬元，泰山南城（今山东平邑西南）人。他平时爱好黄帝、老子清静无为的道家之学，为人静默，与世

无争，广览经籍，尤其擅长隶书。在他十二岁的那一年，父亲羊不疑任吴兴郡乌程令，当时王献之为吴兴太守，很喜爱羊欣。有一次，王献之来到乌程县署，看见羊欣穿着新的白练裙正在睡午觉，就在他的裙幅上写了字后方始离去。羊欣醒后，看了白练裙上的书法，大有心得，他的书法原就不错，自此更加长进。唐代陆龟蒙诗中所说的"重思醉墨纵横甚，书破羊欣白练裙"，用的就是这个典故。王献之去世，当时论者认为羊欣的书法已无可匹敌了。所以有"买王得羊，不失所望"的说法。后代的评论家则认为羊欣师法王献之，但始终未能突破献之的规矩以自成一家，而气韵上的洒落奔放，则更是缺乏。在挂名王献之的作品中，凡是风神怯弱而笔画瘦削的，多半是羊欣所书。以此，南朝梁武帝评羊欣书说："如婢作夫人，不堪位置，而举止羞涩，终不似真。"

他留下的有关书法方面的著作有《续笔阵图》《采古来能书人名》等两种。此外，他还擅长医术，撰有《药方》数十卷。

70．南齐著名的书论《笔意赞》的作者是谁？其书法造诣如何？

答：是王僧虔。王僧虔是王羲之四世族孙，曾祖王洽，祖父王珣，父亲王昙都善书。王僧虔兼善隶、草、飞白诸体，独步有齐一代，书迹有《王琰帖》等。唐代窦臮《述书赋》评价王僧虔书法说："密致丰富，得能失刚，鼓怒骏爽，阻圆任强。然而神高气全，耿介锋芒，发卷伸纸，满目辉光。"实践之外，王僧虔也从事书法理论和书法评论，著有《书赋》《笔意赞》等。他认为："书之妙道，神彩为上，形质次之。"此论极有见地。此外，他还进行过墨迹搜集整理工作，齐高帝曾给他看了自己收藏的十一卷古代墨迹，命他再征集名家手迹。王僧虔奉命从民间访得孙权、王导等人物的墨迹十一卷，连同羊欣的《采古来能书人名》一起上呈。

71．王僧虔为什么长期用秃笔写字？

答：王僧虔（426—485），琅邪临沂（今山东临沂）人。王僧虔少年时代即擅写隶书，宋文帝见到他书写的扇子，十分赏识，说：非但字迹超过王献之，比起来连器度也胜于王。后来宋孝武帝企图占有最佳书法家的声名，王僧虔就不敢再显露自己的书法才华，在孝武帝执政的七八年间，故意用秃笔来写字，以求免祸。

72．敢在南朝齐高帝面前讲"非恨臣无二王法，亦恨二王无臣法"的书法家是谁？其书法怎样？

答：是张融。张融（444—497），吴郡人（今江苏苏州），字思光。善草书，常爱自夸。相传齐高帝曾对张融说：你的书法是挺有骨力的，可惜没有"二王"书法的法度气概。张融答道：我不遗憾我的字没有"二王"的法度气概，倒是遗憾"二王"书法里没能有我的风骨。由此，可见其自负之态。其实，张融的书法是不错的，有骨力，有气度，有情趣，且"书兼众体，于草尤工，而时有稽古之风"（张怀瓘语），甚至有人认为其作品是张芝写的字。但不如"二王"，其字"宽博有余，严峻不足，可谓有文德而无武功"（张怀瓘语）。唐李嗣真列其书为下中品，张怀瓘则列其草书为妙品。

73．清朝叶昌炽称南朝梁哪一位书法家为"书仙"？

答：是陶弘景。陶弘景（456—536），字通明，自号华阳隐居，华阳真人，陶隐居等，谥贞白先生，因而人们也称他为陶贞白。丹阳秣陵（今江苏南京）人。由于陶弘景学识渊博，因此当他还未成年的时候，就被齐高帝引为诸王侍读。

在书法上，陶弘景天分很高。他五岁时就用荻灰学书。其书师法钟繇、王羲之，兼学其他各家碑版。曾遍游名山，获古代书家真迹刻石甚多。他的隶书自成一家，骨体遒媚，与当时通行隶书差

别很大。真书笔力挺健，有人认为超过唐朝的虞世南、欧阳询。唐李嗣真《书后品》评论说："隐居颖脱，得书之筋髓。如丽景霜空，鹰隼初击。"宋代黄伯思《东观余论》也说："萧远淡雅，若其为人。"因此，清人叶昌炽《语石》说："陶贞白，书中之仙也。"

74. 著名的焦山石刻《瘗鹤铭》的作者是谁？

答：南朝宋齐梁三代，书家辈出，但即使像羊欣、王僧虔、萧子云那样称雄一代的书法家，在书法上都没有跳出"二王"父子的藩篱。唯独焦山的《瘗鹤铭》名震于世。关于它的作者，历史上有多种不同的说法，清代学者经过考证，大部分认为该铭为陶弘景所书。《瘗鹤铭》书法，"似欹实正，似纵实敛，奇逸飞动，不可方物"，超越了"二王"书法的范围，却与北魏的《郑文公碑》笔意相通，若合一契。清代何绍基《东洲草堂金石跋》讲："自来书律，意合篆分，派兼南北，未有如贞白《瘗鹤铭》者。"

此外，陶弘景书法鉴赏水平也极高。梁武帝内府所藏墨迹，多请他鉴赏。张彦远的《书法要录》就记载了他与梁武帝论书契五则。

75. 著《古今书人优劣评》的萧衍，是一位怎样的书法家？

答：著《古今书人优劣评》的萧衍，就是南北朝时南梁的建立者——梁武帝。

萧衍（464—549），字叔达，小字练儿，南兰陵（今江苏常州西北）人。他博学能文，擅长虫篆和草书。然而，人们对他的书法的评价却一直不很高。唐张怀瓘《书断》卷下虽把他的草书列入能品，但评语说："梁武帝好草书，状貌亦古，乏于筋力，既无奇姿异态，有减于齐高矣。"唐韦续《墨薮·九品书人论》则把他的正、行、草书列为上之下品。传世书迹有《异趣帖》等。

在书法理论上，萧衍倒是有些建树的。其论书著作今存《观钟繇书法十二意》《草书状》《与陶隐居论书》《古今书人优劣评》等。

76．梁武帝认为能与钟繇并驱争先的书法家是谁？

答：是萧子云。萧子云（约 487—549），字景乔，南朝梁南兰陵（今江苏常州西北）人，齐高帝之孙。子云少年时所作文章，已有文采，长大后勤奋学习，才华更盛。在书法上，他自称模仿钟繇、王羲之，稍加变化，实际上学的是当时风靡一时的王献之笔法。

有人认为，萧子云草隶为梁朝典范，行、篆诸体也不错，飞白更有妙趣，点画飘然飞动。梁武帝萧衍对他的书法十分赏识，说他："笔力劲峻，心手相应，机巧超过东汉杜操，华美胜过东汉的崔寔，可以与钟繇并驱争先。"那时候，萧子云的书名非但响彻中华，而且远扬国外。百济国（在今朝鲜半岛西南部）曾派使者到建康（今南京）来求书，萧子云当时出任东阳太守，刚好要乘船离建康去东阳，使者在水边等候，离船三十多步路时，子云派人前去询问，回说："你的书信之美，已流传海外，今日只求您的墨迹。"就这样，萧子云停船三天，写了三十幅纸。使者给萧的酬报，竟达数百万之巨。传世书迹有章草《史孝山出师颂》等。

77．南朝智永和尚有"铁门限""退笔冢"的传说，是怎么回事？

答：智永是南朝陈至隋朝年间的著名书法家。生卒年不详。他俗姓王，是王羲之的第七代孙。曾经在山阴永欣寺楼上学习书法三十年，写有《真草千字文》八百多本，当时的浙东诸寺，各施一本。唐李绰《尚书故实》记载他的学书事迹说："（智）永往住吴兴永福寺，积年学书，秃笔头十瓮，每瓮皆数石。人来觅书，并请题额者如市，所居户限为之穿穴，乃用铁叶裹之，人谓为'铁门限'。后取笔头瘗之，号为'退笔冢'，自制铭志。"打这以后，"铁门限""退笔冢"，就成了智永学书刻苦勤奋的佳话了。

78．北朝哪一位书法家被后人称为"北圣"？

答：是北魏的郑道昭。郑道昭，荥阳开封（今属河南）人，字僖伯。郑文公郑羲的次子，自号中岳先生。郑道昭家世代为中原望族，自小受传统文化浸淫，博学好问，才冠秘颖，研图注篆。后随其父到大同，长期与鲜卑族贵胄相从。后随北魏都城南迁洛阳，又回到中原做官，继而又出使边陲青州、光州，任封疆大吏，累官至散骑常侍、国子祭酒，出为平东将军、光州刺史转青州刺史，复入为秘书监。一生辗转朝野，阅历十分丰富，曾在山东刻下了大量的摩崖。宋赵明诚《金石录》曾辑录在册。但对其书法，北魏史书却无记载。至清中晚期，包世臣、吴熙载、康有为等，推崇魏碑，始推出郑道昭所书的《郑文公碑》，从此，郑道昭书名昭著。由于其书法方圆、肥瘦、拙秀、庄穆、飘逸等各种风格均多臻化境，可谓集魏碑之大成者，故人多将他与南方的东晋王羲之相提并论，尊称为"北圣"。

79．郑道昭书法艺术的成就如何？

答：正如王羲之的"书圣"之名主要是因其"天下第一行书"《兰亭序》一样，郑道昭的书法艺术成就主要表现在山东云峰山、太基山的三十多种魏碑摩崖刻石上。魏晋南北朝时期，正是中国文字书法由隶书向楷书发展的大变革时期，真、行、草各体具备且渐趋成熟完美，书体风貌变化丰富，由隶书向楷书变化的轨迹明显。郑道昭以其特殊的生活环境和丰富的阅历，渊博的学识，从中原文化和西北少数民族文化的大融合中，从道家思想、儒家学说和佛教经义的相继出现并互为消长的过程中汲取精华，博采百家而熔于一炉，形成其独特的心随境变、字书心声、随和自如、面貌风格万千的书法艺术体系。康有为《广艺舟双楫》评其书为："高气秀韵，馨芬溢目""体高气逸，密致而通理，如仙人啸树、海客泛槎，令人想象无尽"。从书法点画形态及组合技法上，方、圆、肥、瘦、

长短、大小、宽博、紧凑等，无不具备；从风格面貌上，拙厚、劲秀、庄穆、飘逸、雄浑、儒雅等，各呈灿烂；从书体递变轨迹上，有的如刚从隶字脱胎而出的"二爨碑"和《嵩高灵庙碑》，有的似魏碑发展中期的《龙门造像记》和部分北魏墓志，有的可和楷书技法风貌已臻化境的后期名碑如《张猛龙碑》《石门铭》《瘗鹤铭》等相颉颃。不夸张地说，看完郑道昭的石刻书法，几乎等于看完一幅完整的由隶书到真书演变的源流图。

80．郑道昭的传世书迹有哪些？

答：郑道昭的传世书迹主要集中在位于胶东半岛诸县山中的摩崖刻石上。其中鸿篇巨制有云峰山上的《论经书诗》《观海童诗》《郑文公下碑》、天柱山上的《郑文公上碑》《东堪石室铭》、大基山的《置仙坛诗》和玲珑山的方笔径尺大字《白驹谷题字》等；还有游记、题铭、告示，如《九仙题名》六种；《当门石坐》《于此游止》、"云峰山之左右阔"两种；《飞仙室诗》《云峰之山》《仙坛铭岩》《太基山题字》《岁在壬辰建》等十二种；《上游天柱，下息云峰》《此天柱之山》题字等三种，计三十七种。

81．崔浩的书法如何？

答：崔浩，北魏清河东武城（今河北清河县东北）人。字伯渊，小名桃简。崔宏的大儿子。北魏道武帝看中了他的书法，就让他跟随左右，后进爵东郡公，拜太常卿，累官抚军大将、左光禄大夫等。崔浩小时就喜爱文学，博览经史，并通晓天文历学，曾制定五寅元历。相传后魏《孝文皇帝吊比干墓文》是崔浩所书，其字体篆隶相杂，瘦硬峻峭。清康有为《广艺舟双楫》认为书法"瘦硬莫如崔浩"，并认为唐朝以后，褚遂良、柳公权、沈传师等人的书法即来自崔浩。《北史·崔宏传》载："崔浩，工书，人多托写《急就章》。"当

时，民间经常可以见到他的隶书，人们把他的书迹看得很珍贵，并把收集到他的字，剪裁装订起来，当作临习的范本。

82．北魏著名摩崖刻石《石门铭》的作者是谁？其书法如何？

答：是王远。生卒年不详。北魏宣武帝永平二年（509）于太原典签任上，书写了《泰山羊祉开复石门铭》。由于王远是个小官，史书不见载其书名。但《石门铭》是北魏书体中颇能体现当时的国教——道教的哲学意识和思想情调的艺术珍品。其书法随和自然，不经意中有飘然欲仙的意境。结体疏朗跌宕，宽博圆秀中又有挺劲之姿。清朝毕沅在其《关中金石记》中说："远无书名，而《石门铭》字超逸可爱。"若非史上留名，历史上不知有多少像王远这样优秀的书法家只因社会地位的低微而难以名入史册，从而被历史湮没。

83．南北朝时，北朝哪一位书家曾到南方进行"书法外交"？

答：赵文深。本名文渊，唐代避高祖李渊讳，改称文深，字德本。南阳宛（今河南省南阳市）人。他自幼学习楷书、隶书。十一岁时，就将自己的书迹进献魏帝。他的书法有钟繇、王羲之的法则，笔势可观，当时北方碑榜书法，只有他与冀儁两人胜任。

当时北方宫殿楼阁的榜书，多出于赵之手笔。周明帝宇文疏曾派遣赵文深到江陵书写《景福寺碑》，南方人士都认为写得很好，梁宣帝看了很欣赏，给了他丰厚的奖赐。周武帝天和元年，皇帝正室等建筑完成，赵文深以题写匾榜的功劳，出任为吴兴郡守。传世的墨迹有《北周西岳华山庙碑》，隶书，现存西安碑林。该碑书法，历来毁誉不一，明代赵崡《石墨镌华》说它："小变隶书，时兼篆籀，正与《李仲璇孔庙碑》同。"并认为褚遂良的《圣教序》、欧

阳通的《道因法师碑》就是学的此碑笔法。郭宗昌《金石史》却说它全然违背古人法则，浅陋鄙野，看了令人作呕。杨守敬则认为该碑作为隶书确实写得不好，但如用它的笔意来写楷书一定极佳。

84. 寇谦之是怎样的一个书法家？

答：寇谦之之所以能以书法名世，主要是他书写的《嵩高灵庙碑》行笔古拙，结体奇特，深为后世广大书家喜爱。寇谦之，生卒年不详，北魏上谷（今河北怀来县东南）人，也有说他是昌平（今北京市昌平区）人。由于他善于道术，深受北魏太武帝喜爱，他趁势出山，借用老庄思想，创建了自成体系的道教，尊北魏太武帝拓跋焘为"北方太平真君"，使道教成了北魏的国教，因之名声大噪。他书写的《嵩高灵庙碑》就立在中岳嵩山脚下的道教庙观中岳庙里。康有为称赞这通碑"体兼楷隶，笔互方圆"，格调奇古，类似南方的《爨龙颜碑》《爨宝子碑》，是研究由隶书向正楷变化的不可多得的法帖。

85. 王褒对南北朝书艺交流的贡献是什么？

答：王褒（514—577），琅邪临沂（山东临沂）人。王褒本是南朝梁名士。其书学渊通先世，素得梁武帝喜爱，累官至吏部尚书、左仆射。后在北周，又受到了周太祖的重用，授车骑大将军、仪同三司等职。因王褒书学厚博，又特别善于写草书、隶书，后又跟其姑父萧子云学书，名声仅次于萧子云。南梁被灭后，他到了长安，一时间，北周的王公大臣们争相学习王褒的书法。其书法意蕴含藉，但功力较浅，因以南书入北，毕竟风貌新异，故容易得到北朝士大夫的喜爱而被推崇备至。至此，使南朝的书风对北周产生了很大的影响，为隋唐统一中国后书法艺术的南北融合打下了较好的基础。

86．除前面谈到的以外，隋朝以前还有没有其他的书法家？其创作特点和流传情况如何？

答：前面谈到的几十位书法家，仅仅是隋朝以前对中国文字进行创造、整理、推广的人物和一部分书法艺术家。事实上，中国文字、书法的创造和发展，是和历代广大人民密不可分的。据粗略统计，隋代以前，在历史典籍上有明确记载的书法家（包括汉字的创造、整理者）就有近八百人之多。前面介绍的书法家还不到十分之一。还有更多的无名书家，亦给我们留下了灿烂、丰富的书法艺术作品。仅现已发现的隋代以前留下来的书迹（包括金石、简帛、手札、墨迹等）就有一千五百余种。这些书迹有明确记载其书者姓名的为数极少。其中在书法史上极有名的，具有重大艺术价值和学术价值的书迹，如西周的《散氏盘》《毛公鼎》等大量金文，东周、秦汉的不少简书、帛书，汉代大部分著名的隶书碑刻，如《五凤刻石》《褒斜道刻石》《石门颂》《礼器碑》《曹全碑》《张迁碑》都是无名书法家所书。以后，南北朝时期的碑刻、墓志、摩崖亦很少有书家留名的。如"二爨碑"、《张猛龙碑》《龙门造像记》等，北魏墓志均无留下作者姓名。像前面介绍的《石门铭》书者王远和《始平公造像记》书者朱义章等那样在石上留下姓名的是很少见的。可见历史典籍上记载的近八百名书家，也仅仅是历史上书家的一小部分。由于政治、文化、经济、天灾人祸等多种原因，更多书家的名字没能流传于世，他们的作品也大部分被散佚湮没。如据史料记载，王羲之的真迹仅唐太宗李世民搜罗到的就二百七十一件，而至今竟连一件真迹都没保存下来，就是极为明显的一例。

尽管在东汉后期书法已进入到了艺术自觉的时代，并开始在王公贵胄官宦阶层中流传开来，甚至有以书法水平而被选中入仕做官的。但总的来看，其学书写字的目的大部分还是属于实用性质的。很多人尚没有以书名传世的意识。另外，从书写材料、用具及方式来看，仅以石刻能较为长久的留传，其他方式的手书如简牍、手札、

帛书等，非入墓葬，很难保存。再则能上史册的多属名宦显贵，一般的平民书家很难名入史册，也大多无经济能力刻碑立传，因此，隋以前的书家很少传名于世。另外，一定历史条件下的社会风气，也在很大程度上影响书迹及书法家名字的流传。如南北朝时期，北朝注重碑刻，但在石头上凿行草比凿楷书就难度大得多，故北朝楷书多传，而行草少见；而南朝禁厚葬，禁碑刻，其楷书流传很少而行草则传世较多。碑刻、墓志又多处荒山野外，手札、墨迹多存之于宫廷内府，因此以书法家名世的南朝人比北朝人就多得多，这也是历史发展的自然结果。

87. 隋和初唐书风有什么特点？初唐楷书代表书家及作品各有什么特色？

答：唐代是我国封建社会文化发展的黄金时代，文学艺术领域出现了空前繁荣的局面。书法艺术的发展进入了群星璀璨的鼎盛时期。随着国家由分裂走向统一，遭到战争破坏的封建经济得到恢复和进一步的发展。隋朝的书法艺术已出现融合南北的趋势，处于陈、隋之际的王羲之七世孙智永和尚，尚能保守家法，而隋代则是"内承周、齐之绪，外沐梁、陈之风，淳朴未散，芊丽相乘，因时会有以成之耳"（《书林藻鉴》）。隋碑名品《龙藏寺碑》，杨守敬评曰："正平冲和处似永兴（虞世南），婉丽遒劲处似河南（褚遂良），亦无信本（欧阳询）险峭之态"，方圆兼妙，熔南北于一炉，实开唐楷之先。欧阳询和虞世南都是由陈隋入唐的书家，后人多以欧、虞书风论隋朝书法，莫友芝跋《龙藏寺碑》说："至（隋）开皇、大业间即初唐矣。"可见隋代和初唐书风的紧密关系。我国由魏晋南北朝发展至隋代，隶书绝少，篆书已成绝响，真、行、草书大行于世。唐代延续隋代书风，上承周朝以书为教、汉代以书取士和晋代立书学博士的传统，专立书学，开宏文、崇文两馆培养大批高级书法人才。于是朝野学书蔚成风气，书法艺术获得空前发展，

形成名家辈出、诸体皆备的局面，篆书隶书亦有发展，皆有名家，如篆之李阳冰，隶之唐玄宗、徐浩、韩择木等。真行草书的发展远盛于前，开拓出广阔的发展空间。

唐代初期的几位皇帝笃好书学，特别是唐太宗力倡王羲之，影响很大。李世民书法远学王羲之，近学虞世南，行楷恪守王氏风范。上行下效，朝野王书风行，继梁武帝之后，掀起了第二次学王羲之书的高潮，从此奠定了王羲之在书坛不可动摇的地位。唐初大书家虞世南直承王羲之七世孙智永，是王书嫡传。欧阳询早期亦出于王，后兼南北融而化之。褚遂良出于王而兼虞、欧。可见唐楷书的形成与发展都与王羲之书艺有深刻的联系。

初唐书坛，虞、欧并称，褚遂良后出，兼虞、欧而自成家数，是影响最大的三家。

欧阳询（557—641），字信本，因曾官至太子率更令，世称欧阳率更，其书称"欧体"或"率更体"。欧阳询是初唐最富于创新精神的书家，"初效王羲之书，后险劲过之"（《唐书》本传），虞世南评其"不择纸笔，皆得如意"。郭天锡赞其书"为一时之绝，人得其尺牍文字，咸以为楷范焉"。他的书艺名噪海内外，朝鲜和日本亦争购欧书、效欧字。欧阳询善隶、楷书，隶书有《房彦谦碑》，楷书成就高于隶书，代表作品有《皇甫诞碑》《虞恭公碑》《化度寺碑》《九成宫醴泉铭》等，都可称为唐楷的典范之作，尤其是他晚年的精品《九成宫醴泉铭》，最能代表"欧书"风神意度。其书笔法刚健而沉劲，意度精密而宽博，是唐楷登峰之作。欧书用笔方圆兼备，平正中见险绝，而法度森然，糅北风入王体，以险劲著称。唐人书评称其书"若草里蛇惊，云间电发，又如金刚瞋目，力士挥拳"，"森森焉若武库矛戟"（《书断》）。由其刚劲的力度与蕴含着的河朔之气，可见受北朝书风的影响较深。欧阳询之子欧阳通，世称"小欧"，书法出于家学，前人评他的代表作《道因法师碑》："矩矱森严，意度飘逸，但少含蓄之趣耳。"（《书林藻鉴》）可称欧书之亚。

虞世南（558—638），字伯施，因官至秘书监赐爵永兴县子，世称"虞永兴"。是初唐影响很大的书家，与欧阳询齐名。其书接魏晋南朝遗风，早年从智永学书，妙得其体。一生坚持王羲之法度，圆转内擫，刚柔内含，不入北风，于王书继承有余而发展不足。虞世南是唐太宗的书法老师，在书坛地位很高，当时不少书家习虞字，他的书风如"白鹤翔云，人仰丹顶"（《广艺舟双楫》），冲和开阔，葆有江左清绮之风，无一点火气。其楷书代表作《孔子庙堂碑》，结字疏朗，笔法圆转不露棱角，行笔如锥画沙，从容不迫。故有筋骨内含，外柔内刚之态；用王氏内擫之法而有轩昂之概，为唐楷典范之作。其行书《汝南公主墓志》墨迹，虚和萧散，直承王羲之遗韵。虞世南在王书风行的时代里，故有虞胜于欧的说法。

褚遂良（596—658或659），字登善，较欧、虞晚出四十年。其父褚亮是十八学士之一。褚遂良系出名门，由侍书而位极宰辅，太宗死时他为顾命托孤重臣，是唐太宗、高宗至武则天时代政治舞台上的重要人物。其书"少则服膺虞监，长则祖述右军"（《书断》），"父友欧阳询甚重之"（《唐书》本传），晚年书兼虞、欧之长，继承初唐书法的最高成就，有虞书结体之典雅宽舒，又兼欧书笔力劲健之长。其笔法有所发展，如提按起伏变化多姿，形成自家风格特点，推进了唐楷的发展，是欧、虞至颜、柳之间极为关键的书家。

褚书初以学王羲之、虞世南而能登堂入室，为世所重，虞世南死后，唐太宗因无人与之论书，寻问魏徵，魏徵荐曰："褚遂良下笔遒劲，甚得王逸少体。"从他较早期的《伊阙佛龛碑》和《孟法师碑》的笔法和结体看，用笔虽有变化，仍未脱虞、欧风范。晚年的《房玄龄碑》《雁塔圣教序》较前期有明显的变化，体现了褚遂良的书艺特征。其点画瘦劲而饱满，圆润而沉峻，如印印泥。用笔方圆兼施，逆起逆止，顿挫起伏和提按变化，节奏明显，跌宕多姿，唐楷笔法到了褚遂良，得到进一步丰富和发展，形成了唐代规范。《雁塔圣教序》行笔流畅，和谐自然，飘逸而劲健。结字宽博疏朗，端正而有韵致，感情的熔铸较欧、虞充分，真可谓"字里金

生，行间玉润，法则温雅，美丽多方"（《唐人书评》）。褚书新风一出，天下翕然仿学，即使在褚遂良因反对立武则天为后而官爵被夺，遭贬死去的情况之下，仍然是书名不减。清代刘熙载说："褚河南为广大教化主"，道出了褚书的巨大影响。

在唐朝，学褚书的名家有薛稷、薛曜、钟绍京、魏栖梧、吕向等，以薛稷最得褚书形神，亦步亦趋，达到乱真的程度，当时已有"买褚得薛，不失其节"的说法。薛书"用笔纤瘦，结字疏朗"，继承褚书而又融北朝书用笔沉实的特点，以瘦劲著称，是宋徽宗"瘦金书"的先导。《信行禅师碑》是薛稷的代表作，他在当时虽有出蓝之誉，与欧、虞、褚合称四家，但终因未脱褚书风范，实难与三家争雄。

初唐书坛名家众多，以欧、虞、褚三家影响最大，他们代表初唐书艺的最高水平，形成唐楷规范，创造了初唐楷书的典型艺术形象，为后来颜真卿、柳公权的新发展奠定了坚实的基础，在我国书法艺术发展上做出了不可磨灭的巨大贡献。

88. 唐太宗为什么要称赞大书法家虞世南？其书迹、论著有哪些？

答：唐太宗曾称赞虞世南有"五德"，即德行、忠直、博学、文辞、书翰都很好。

有一次，唐太宗命他写《列女传》以装屏风，当时恰巧手头无书，于是他便默写下来，居然一字不差，学问功力之深，可见一斑。

虞世南耿直不阿，常犯颜直谏。太宗问天变灾异时，他劝太宗勤修德义，省察系囚，不要居功自傲。太宗游猎无度，要厚葬高祖，他都直谏无隐，太宗感慨地说：如果群臣都像世南，不怕天下不治。

在书法上，虞世南求教于王羲之七世孙智永。由于嫡派真传，所以虞世南用笔得干羲之之法，书体遒美、外柔内刚、姿态潇洒，

内力沉厚。他早年偏工行草，晚年楷书也登神品。

虞世南传世书迹有《破邪论序》《左脚帖》《千人斋疏》《东观帖》《积时帖》《醒滞帖》《孔子庙堂碑》等。传说当日虞世南将《孔子庙堂碑》拓本进呈时，唐太宗赐他王羲之黄银印一颗。他所著的《笔髓论》《书旨述》两篇，是他的论书著述，得到了人们的普遍重视。

89.《晋书》中的《王羲之传论》出自哪位帝王书家之手？

答：出自唐太宗之手。唐太宗（599—649），即李世民。他是唐高祖李渊的次子。

唐太宗酷爱王羲之的书法，曾拿出内府金帛，大量收购王羲之的墨迹，并由褚遂良逐一鉴定真伪。当时辨才和尚藏有王羲之最佳作品《兰亭序》而不愿出售，唐太宗就派御史萧翼化装成商人，设计骗来。其后《兰亭序》就被他视为国宝，放在座位旁边，朝夕观赏，临摹学习，死时还将它作陪葬。唐太宗对王羲之的书法赞赏备至，亲笔为《晋书》撰写《王羲之传论》，称赞王的书法"尽善尽美"，从而确定了王羲之在书法史上"书圣"的地位。

90. 唐太宗的书艺如何？其传世书迹有哪些？

答：唐太宗临摹钻研王羲之书法的功力很深，正、行、草诸体俱佳，尤喜飞白书。他所撰写的行书《晋祠铭》《温泉铭》，笔力遒劲，神气飞动；草书《屏风帖》轻灵俊美，流丽可爱。他的飞白书苍劲练达，常书以赐人。贞观十七年（643）二月十七日，他在玄武门设宴，席间当场挥毫作飞白书，大臣们乘醉哄抢，散骑常侍刘洎踏在御座上伸手抢去，没拿到的人就说刘洎登御座，罪当处死，唐太宗笑而释之。

91．因反对立武承嗣为太子而惨遭杀害的书法家是谁，其书艺如何？

答：是欧阳通。欧阳通，字通师。父亲欧阳询是唐代最著名的书家之一，曾因创"欧体书"而称雄一时。父亲去世时，欧阳通年纪还很小，母亲徐氏教他欧体书。为激励他努力学习，徐氏常常给他钱叫他去买父亲的遗迹。这样一来，欧阳通便因为仰慕父亲的美名而锐意进取，数年之间，书艺大成。因此被人们称之为"大小欧阳体"。

欧阳通的书法，从险峻劲拔之风的表达上，稍越其父，但在含蓄浑穆上则略有逊色。他最著名的碑版为《道因法师碑》和《泉男生墓志》。《泉男生墓志》是他晚年炉火纯青之作。

92．唐代女皇武则天也是一位女书法家，她的书法活动如何？

答：中国第一个女皇帝武则天不仅有治理国家的雄才大略，对于书法一道，也极重视，在我国妇女书法实践上，占有举足轻重的地位。《宣和书谱》说她"喜作字"。她初得晋王导十世孙王方庆家藏其祖父等二十八人书迹，摹拓把玩，自此笔力益进。她所写的行书还能显示出大丈夫气概。后来武则天不欲夺人之好，于是就在王方庆所献的原帖上"加宝饰锦缋，归还王氏"，此事深得后人称道。其书迹除《历代名画记》所载"荐福寺天后飞白题额，崇福寺武后题额"，及《宣和书谱》所载"今御府所藏《一夜宴诗》"外，当首推传世的行草书碑刻《升仙太子碑》最负盛名。这块碑书刻于圣历二年（699），碑上字体笔意清婉，气势宽展，具有章草遗意，是著名唐碑之一。

93．薛稷的书法怎样？"买褚得薛，不失其节"是怎么一回事？

答：薛稷（649—713），字嗣通，蒲州汾阴（今山西万荣西南）人。是隋代著名文学家薛道衡的曾孙，唐太宗名臣魏徵的外孙。在当时，虽然学虞世南、褚遂良书法的人很多，但得其真髓者少。而薛稷则因为魏徵家藏图籍资料极富，内有虞、褚墨迹，故而学书条件得天独厚。后来经过刻意临摹，终于与褚遂良的书法相去不远，所以当时人们有"买褚得薛，不失其节"的说法。

由于薛稷学而能变，在用笔纤瘦，结字疏通上自成一家，所以使他能得以跻身于初唐四大家的行列。他曾为庙宇写过"慧普寺"三个径三尺的大字，深得世人赞赏。大诗人杜甫看了后极为欣赏，就写下了一首《观薛少保书画壁诗》，"郁郁三大字，蛟龙岌相缠"两句，就出自这首诗中。薛稷传世作品不多，有《杳冥君铭》《洛阳令郑敞碑》和《信行禅师碑》。现三碑原石均已不存，仅有拓刻本流传后世。

94．裴行俭的书法怎样？

答：裴行俭（619—682），绛州闻喜（今山西闻喜东北）人，字守约。是初唐有名的武将，曾屡立战功，被封为闻喜县公。据《新唐书·裴行俭传》记载，唐高宗曾命令他用绢素抄写《文选》以供其阅读。因为写得好，还受到了唐高宗的奖励。他曾很自负地说：没有好笔好墨，褚遂良就写不好字。可是，我和虞世南不管笔墨好坏，都能写出漂亮简捷的字来。但其书迹传世很少。故他的书法后人评论不一。宋人黄思伯曾见到过他的一幅写兵法的帖，认为字很"怪放"，但又以为他的《千文》写得很工整。（黄伯思《东观余论》）唐张怀瓘则说他的字伟岸从容而华丽，有富豪缙绅的气质，并将他的作品列为能品。他有数万字的论著《撰谱草字杂传》传世。

95．冯承素是一个什么样的书法家？

答：冯承素，是唐太宗时代的人，生卒年不详。他之所以能以书家之名传世，是因为他曾经奉唐太宗李世民的命令，摹写王羲之《乐毅论》和《兰亭序》。他临的作品都被唐太宗赏赐给了皇太子和诸王及手下的大臣如魏徵、房玄龄、长孙无忌等。后人认为冯承素的摹本"笔势精妙，备书楷则"，"萧散朴拙"。其书作未见传世。

96．著名法帖《文赋》的作者是谁？其书艺如何？

答：是陆柬之。陆柬之，今苏州人，是大书法家虞世南的外甥。陆自小随其舅父学书，后又学习"二王"和欧阳询，颇得出蓝之誉。当时与欧阳询、褚遂良齐名。他的书法，用笔精妙，并善用"振笔"之法。作品理法通达，趣味盎然，格调高古。宋朝朱长文在《续书断》中称赞他的书法"意古笔老，如乔松倚壑，野鹤盘空"。人评其字为"一览无穷""三年乃得其味"。但是他的书法虽古朴、精绝，却仅仅是工于摹仿，缺乏独创精神，难于自成一体，故当时虽然名声与欧、褚并肩，最终不为后人所广传。其传世书迹除《书陆机〈文赋〉》外，还有《急就章》《龙华寺额》《武立东山碑》《兰若碑》《兰亭诗》《临王羲之〈兰亭序〉》等。

97．孙过庭《书谱序》的主要内容和在书法理论上的巨大贡献是什么？

答：孙过庭的《书谱》是我国书学名著，影响广泛而深远。但是《书谱》在元初时已不见正文，只有一篇序文流传下来。有人以为这篇序文就是《书谱》原文，如此相延成习，凡曰《书谱》即指《书谱序》而言。此序立论精宏，颇多真知灼见，又行文清晰，析理深透，是很有价值的一篇书法理论著作。再加上《书谱序》是

由孙过庭以草书手写，笔法峻拔刚断，技巧精熟，是初唐草书杰作。所以历来认为《书谱序》文、书双绝，是不可多得的作品。

孙过庭，名虔礼，过庭是他的字，生卒年不详，由《书谱序》末署"垂拱三年写记"来看，他是活动在初唐的书家。史载孙过庭四十岁当过"率府录事参军"的小官，不久因遭谗议而丢官。政治上失意后他贫病家居，潜心钻研"性命之学"和书法艺术，以期自慰并有志启示后学。《书谱序》是他流传有序地可靠作品。孙过庭在初唐以草书名世，他的草书继承"二王"传统，犹工于用笔，有"峻拔刚断""凌越险阻"的特征。米芾说他的《书谱》："作字落脚差近前而直，此乃过庭法。"此道出了孙过庭草书笔法的个性特征。清代刘熙载说他"用笔破而愈完，纷而愈治，飘逸愈沉着，婀娜愈刚健"。因其草法精严，历来被视为后代习草字的范本。

《书谱序》义思缜密，述理通透，追溯书法源流，分辨各种书体的功用和特点；论述笔法，评说古代名家作品；阐述书法创作经验，揭示艺术规律；析论流派利弊，告诫后学。涉及的内容相当广泛而深入，可以说，《书谱序》是魏晋南北朝各种书体发展成熟以来，在理论上系统而全面的总结。文章开头从书法源流入手，讲述钟繇、张芝、王羲之、王献之的书法成就，以及他们互相间的继承关系。有明显的抑献扬羲的意旨，这在思想上与唐初大力提倡王羲之书艺所形成的社会思潮是一致的。

孙过庭在谈到书法艺术特点时，强调点画形态与自然万物的联系，这与东汉蔡邕"夫书肇于自然"的思想一脉相通，但他又指出书法"同自然之妙有，非力运之能成"的妙趣，却是很深刻的。他看到了书法艺术形象创造与用笔技巧之间的紧密不可分的关系，强调搞书法艺术创作必须下功夫把握用笔的"挥运之理"和各种技巧。各种书体，特别是真行草书在唐代已发展到高峰，孙过庭在这个基础上给予全面总结。他说："真以点画为形质，使转为情性；草以点画为情性，使转为形质。草乖使转，不能成字；真亏点画，犹可记文。"对真、草书的不同特质论述颇为透彻。作为书法艺术

的不同形式，真、草之间虽然回环交错有所不同，但却又彼此关联，要掌握这两种表现形式，不但要准确地把握它们之间的区别和联系，而且还要"傍通二篆，俯贯八分，包括篇章，涵泳飞白"，上下贯通，以求相辅相成。孙过庭还从钟繇跟张芝的实例中分析了专精与兼通之间的辩证关系，很有说服力。阐明在共性与个性的辩证关系中把握书法艺术规律的重要性。

关于各种书体的艺术表现特点，孙过庭认为："篆尚婉而通，隶欲精而密，草贵流而畅，章务检而便。"作为书家不但要把握这些表现上的特点，还要在创作时"凛之以风神，温之以妍润，鼓之以枯劲，和之以闲雅"。这样才能包罗万象，笔锋下决出生活，混沌里放出光彩，"达其情性，形其哀乐"，论述言简意赅，堪称至理名言。

孙过庭对于书法艺术创作时主、客观条件的论述颇精到，道前人所未道。他说："一时而书，有乖有合。合则流媚，乖则凋疏，略言其由，各有其五：神怡务闲，一合也；感惠徇知，二合也；时和气润，三合也；纸墨相发，四合也；偶然欲书，五合也。心遽体留，一乖也；意违势屈，二乖也；风燥日炎，三乖也；纸墨不称，四乖也；情怠手阑，五乖也。"这些主、客观条件直接影响作品的优劣，即"乖合之际，优劣互差"。但这些条件并不是平列的关系，孙过庭认为："得时不如得器（工具），得器不如得志。"他把创作主体的主观情志放在首位，只有在"五合交臻"的特殊条件下才能真正使主、客观条件协调配合，达到"神融笔畅"的境界。在中国书史上，王羲之创作《兰亭序》时基本符合"五合交臻"的特殊条件。当时过境迁之后，就连王羲之那样的大书家，多次重写都没有达到第一次的水平。孙过庭对书法创作条件的揭示和论述，对书法创作的发展有很大的实践意义，所以历来书家都很重视。

孙过庭很强调书家要掌握书法的基本法则和基本技巧，要求书家要有深厚的功力。他通过对王羲之几件作品的分析，指出用笔方法与表达思想感情的紧密关系，从而强调对基本法则和技巧的掌

握要"心不厌精,手不忘熟",精研苦练才能做到"运用尽于精熟,规矩暗于胸襟,自然容与徘徊,意先笔后,潇洒流落,翰逸神飞"的心手双畅的境地。基于他的理论,孙过庭详尽地分析了书法用笔的执、使、转、用的基本法则,提出学习书法首先要"思通楷则",深入地理解和掌握它。他认为:"初学分布,但求平正,既知平正,务追险绝;既能险绝,复归平正。……通会之际,人书俱老。"这不但是学术的经验之谈,也是艺术创作的基本规律,不少大书家由初期到成熟期,大多遵循着这样的规律。孙过庭非常强调书法实践上点画线条的曲直、燥润、劲疾、迅速、迟重、骨力、遒丽等诸多对立因素的"违"与"合",这些对立因素的变化和统一,正是书法艺术形式美的重要规律,也是真正创造书法美的关键。孙过庭独具慧眼,在一千多年前能如此看待书法形式美诸因素的辩证关系,实为难能可贵。

孙过庭《书谱序》虽然不是《书谱》的全文,但它的内容丰富,在理论上涉及了书法艺术众多方面的问题,真可谓"委曲详尽,切实痛快,为古今论书第一要义"(朱履贞《书学提要》)。其对启发后学有不可磨灭的历史贡献。

98. 孙过庭在书艺和书论方面对中国书法有何贡献?

答:孙过庭的草书,用笔圆熟自然,笔势遒劲奔放。结字取法魏晋,墨法精润。书法出于王羲之而又不被王羲之所束缚。宋代米芾《书史》说:"过庭草书《书谱》甚有右军法,作字落脚差近前而直,此乃过庭法,凡世称右军书有此等字,皆孙笔也。凡唐草得二王法无出其右。"米芾的话道出了孙过庭"不求法脱,不为法缚"的继承创新精神。他的作品有《千字文》《北山移文》《狮子赋》《景福殿赋》《蜀都赋》《书谱》等。其中,最重要的是《书谱》,一方面,《书谱》是不可多得的草书佳作;另一方面《书谱》又是持论精辟的书法理论专著。孙过庭资料中所讲的著作,极有可

能指的就是《书谱》。该书实际并未完稿，现存《书谱》仅为其开首部分，尽管并非全貌，但已使后人享用不尽。《书谱》阐述了各种书体的功用和特点，总结评价了历代书家的书技，提出了赏析标准和学习方法。宋高宗称赞它说："妙备草法，手不少置。"清王文治《论书绝句》云："墨池笔冢任纷纷，参透书禅未易论。细取孙公《书谱》读，方知渠是过来人。"对孙过庭以极高的评价。

99．文学家、诗人贺知章的书法活动如何？

答：贺知章（659—约744），唐代著名的文学家、诗人，与我国历史上的"草圣"张旭、"诗仙"李白交谊极深，为唐朝著名的"酒中八仙"之一，自号为"四明狂客"。

他的书法在当时亦很出名，草书、隶书都写得很好。由于他生性豪爽，狂放风流，有的人摸透了他的脾气，就带上笔墨纸砚跟着他游玩，只待他情趣高昂的时候，就把早准备好的文房四宝递上，他则来者不拒，随意挥洒，字无多少，得者皆传世为宝。有时他还先问问带了几张纸，或十张，或二十张的数目说出后，他就诗兴大发，书意更浓，出口成章，随吟随写，直到写够数目，才惬然停笔。有时即使不说数目，他也来者不拒，纵笔如飞，多多益善，从无笔力衰竭之时。唐朝窦臮《述书赋•下》称赞他的书法："狂客风流，落笔精绝，芳词寡俦。如春林之绚采，实一望而写忧。邕容省闼，高逸豁达。"从其流传下来的草书看，其书法的确纵笔若行云流水，有飘飘欲仙之姿，不过没有张旭草书那种上下属连，狂脱怒出的风貌。传世书迹有《孝经》《洛神赋》《上日等帖》《胡桃帖》《龙瑞宫记》等。

100．"颠张狂素"的草书成就和对书法发展的贡献是什么？

答：自东汉张芝"一笔书"今草大行于世以后，经王羲之、

王献之父子到唐代，绵延不断，草书艺术的发展一直以今草的形式为主体。唐代草书，初唐有孙过庭，其草书得"二王"法，米芾说他的《书谱》"甚有右军法，作字落脚差近前而直，此乃过庭法。……凡唐草得二王法，无出其右"。孙过庭的草书，虽然"运笔烂熟，而中藏轨法"，终未脱"二王"法规。此外有贺知章，善草隶书，"笔力遒劲，风尚高远"，直承王羲之传统而又带唐人气质，在盛唐与张旭齐名。诗人李白亦善草书，今有《上阳台帖》墨迹传世。诗人杜牧行草书《张好好诗》墨迹，深得六朝风韵，亦是唐书佳品。唐代在草书上有创造性的书家当推盛唐张旭和中唐怀素。张旭草书继"二王"，上溯张芝而有明显的独创性，其书奔放不羁，纵笔如兔起鹘落，一气贯注，有"急雨旋风"之势。再加上他那至情至性的作为，如杜甫诗所说"张旭三杯草圣传，脱帽露顶王公前，挥毫落纸如云烟"，世称"张颠"，他的草书被称"狂草"，是唐代今草新的表现形式。晚于张旭的怀素，由颜真卿和邬彤而得张旭草法，他的草书如风，奇幻变化，舒展自如，飘逸自然，用笔有"风趋电疾"之势，世称"狂素"。怀素草书以狂继颠，能学善变，历史上称为"颠张狂素"。黄庭坚评曰："此二人者，一代草书之冠冕也。"肯定了张旭、怀素在草书上的成就。

张旭，字伯高，玄宗开元、天宝年间曾宦游京兆（长安），官右率府长史，以书法名世，人称"张长史"。他的草书很受推崇，《唐书》本传说："后人论书，欧、虞、褚、陆，皆有异论，至旭无非短者。"张旭的草书与李白的诗、裴旻的剑舞号称"三绝"，杜甫诗里已称张旭为"草圣"。据传张旭"嗜酒，每大醉呼叫狂走乃下笔，或以头濡墨而书，既醒自视以为神，不可复得也"。他这种疏放不羁的性格情态及其草书"立性颠逸"的体性，可能就是他得名"张颠"的原因。

张旭楷法学自舅父陆彦远（陆柬之之子），出于"二王"系统，楷书有《尚书省郎官石记序》传世，楷法精研，应规入矩，深受欧、虞影响，黄庭坚评此碑说："唐人正书，无能出其右者。"但其终

未脱"二王"及欧、虞以来的规范，变古创新之处不明显。张旭书艺的创造性主要体现在草书上。目前传为他的草书作品有《肚痛帖》《千字文》《古诗四帖》等，韩愈说："张旭善草书，不治他技。喜怒窘穷，忧悲愉佚，怨恨思慕，酣醉无聊，不平有动于心，必于草书焉发之。观于物，见山水、崖谷、鸟兽、虫鱼、草木花实，日月、列星、风雨、水火、雷霆、霹雳、歌舞、战斗，天地事物之变，可喜可愕，一寓于书。故旭之书，变动犹鬼神，不可端倪。以此终其身而名后世。"由此可见，张旭草书新风的创造是基于他对大自然的感受和体认，他曾自言"见担夫争道，又闻鼓吹而得其法，观公孙大娘舞剑器而得其神"，远取诸物而近取诸身，将天地万物的情势与自身的主观情态融为一体，任情恣性而寄寓点画，铸就了他飞动豪荡的"狂草"表现形式和风格，创造了独特的草书艺术形象。张旭草书艺术丰富了笔法的表现力，他直接影响颜真卿的书法变革，对推动唐代书艺发展有杰出的贡献。传为他的《古诗四帖》是狂草的代表作，用笔内擫外拓千变万化，刚柔相济，擒纵结合，沉劲雄迈无拘无束，连绵萦回而又节奏鲜明，线条变化的形态极为丰富，"如神虬腾霄，夏云出岫，逸势奇状，莫可穷测"（《海岳书评》）。以抽象的点画线条淋漓尽致地表达了他的豪宕而欢悦的思想感情。张旭草书既有"急雨旋风"之势，又法则严谨。颜真卿曾说："张长史虽恣性颠佚，而书法极入规矩也。"可谓"纵心而不逾规矩，妄行而蹈乎大方"（《东观余论》），与那些根底薄弱、功力浅陋而靠狷獗作态之书不可同日而语。这是张旭之所以受历代书家推崇，以草书"终其身而名后世"的重要原因。

释怀素（725—785，一作737—799），字藏真，俗姓钱，长沙（今属湖南）人。自幼家贫，酷爱书法，曾种万株芭蕉以蕉叶练习书法，又以漆盘习字，可见其潜心书艺刻苦学习的精神。怀素曾向颜真卿、邬彤请教书法，目前流传陆羽《怀素别传》中的《释怀素与颜真卿论草书》一文，可知怀素是从颜真卿、邬彤那里得张旭草法的。唐大历御史李舟评怀素草书说："昔张旭之作也，时人谓之张颠；今

怀素之为也，余实谓之狂僧，以狂继颠，谁曰不可。"以狂继颠说明怀素草书是延续张旭狂草革新的路子向前推进的。《广川书跋》说；"书法相传至张颠后，鲁公得尽于楷，怀素得尽于草。鲁公谓以狂继颠，正以师承源流而论之也。"由此可见，唐代变古创新的书法新风的前后关系。

怀素草书体势兼备，用笔狂纵纯任自然，狂中有法，"虽驰骋绳墨外，而回旋进退，莫不中节"。目前怀素草书墨迹传世有三件：《论书帖》规模"二王"草法，"出规入矩，绝狂怪之形。"由此帖可见怀素曾入窥"二王"草书传统，这是怀素草书的源头之一。他的《苦笋帖》和《自叙帖》，则多匠心独运，纵横驰骋，属于"以狂继颠"，富于创造性的一类这类书作。怀素与颜真卿论草书一文透露了这类作品的来历："颜真卿曰：'师亦有自得乎？'素曰：'吾观夏云多奇峰，辄常师之，其痛快处如飞鸟出林，惊蛇入草，又遇坼壁之路，一一自然。'"除传统之外，大自然瞬息万变的启示是怀素草书脱化出来的关键，《苦笋帖》用笔如游丝袅空，飞动圆转。而他的《自叙帖》则由从容不迫、舒缓飘逸进入风趋电疾，瞬息万变，触笔生象而又层出不穷之境。全篇节奏生动活泼，确有夏云奇峰的奇姿异态。怀素草书与张旭草书相比，各具特色，黄庭坚说："怀素草书，暮年乃不减长史，盖张妙于肥，藏真妙于瘦。此两人者，一代草书之冠冕也。"在我国草书发展史上，张旭、怀素是两颗灿烂的明星，他们在草书艺术上所取得的高度成就，给中国书法史增添了光彩。

101. 比较智永和怀素的学书方法，从中能得到什么启示？

答：智永和怀素是中国书法艺术史上两位著名的僧人书法家。他们在学书方法上有相同和相异之处，不妨比较一下，可能对我们今天的学书者有所启迪。

智永，南朝陈、隋间书法家，王羲之第七世孙，住吴兴永欣寺。

登楼不下，临书四十余年（一说为三十年），积年临得《千字文》八百本，浙东诸寺各施一本。书写损坏的笔头，盛于可容一石以上的竹篓，达五篓之多，然后埋之成冢，号"退笔冢"。

怀素（725—785，一作737—799），少时事佛之余，颇好书法。家贫无纸可书，于居住处植芭蕉万株，以供挥洒书写。不足，又漆一盘和一方板，书至再三，盘板皆穿，弃笔成冢。性格疏放而不拘细行，酒酣兴发时，遇寺壁、里墙、衣裙、器皿等皆信笔挥洒于上。

从勤奋学习书法这点相较，二人异常相似，其刻苦学习的精神令人惊叹。

智永和怀素两人学书的方法又有不同之处：智永杜绝一切干扰，登楼临书几十年不下，专心致志地临摹王羲之的书法。而怀素则不同，据文献记载，他早年因见古人名迹甚少，为开阔眼界，"遂担笈杖锡，西游上国，谒见当代名公，错综其事，遗编绝简，往往遇之，豁然心胸，略无疑滞"。由此可见，怀素是采取广泛接触社会，对前人法书兼收并蓄的方法。另外，他的书法除得自邬彤的传授而外，怀素还立志于创造，师法于自然，精思所得，多有顿悟。《林泉高致》上说："怀素夜闻嘉陵水声，而草圣益佳。"他自己也尝说："吾观夏云多奇峰，辄尝师之，夏云因风变化，乃无常势。其痛快处，如飞鸟出林，惊蛇入草。又遇壁坼之路，一一自然。"为此，颜真卿由衷地赞扬他道："噫！草圣之渊妙，代不绝人，可谓闻所未闻之旨也。"

这样，由于二人学习的方法有不同之处，最终所取得的艺术成就也不同了。从后人对这二人书艺的评价就可以看出差别来。

智永主事临摹继承，《书后品》称："智永精熟过人，惜无奇态。"《书断》上称："智永远祖王逸少，历纪专精，兼能诸体，于草最优。气调下于欧、虞，精熟过于羊、薄。"《石林避暑录》亦称："智永书全守逸少家法，一画不敢小出入《千字》之外。"而怀素除继承之外，立意创新，他与唐代的张旭，以纵逸狂迈的笔势，开启了狂草之风，世称二人为"旭素"。《宣和书谱》谓："张

长史为颠，怀素为狂，以狂继颠．孰为不可？"黄庭坚评其书是："盖张妙于肥，藏真妙于瘦，此两人者，一代草书之冠冕也。"后人赞之为"草圣"。

很显然，后世对怀素书艺的评价是高过智永的。事实上，怀素在书法艺术上的成就也是远超过智永的。

通过智永和怀素二人学书经历的比较，能给我们这样的启示：学习书法必须通过艰苦勤奋的学习过程，但是，要想取得更高的成就，仅止于勤奋是不够的！

102．传说中的张旭书判状是怎么一回事？其创作特点如何？

答：据说张旭在出任常熟县尉时，有位老人来递状纸，判后离去，没几天又来了。张旭责怪他屡来打扰公门，好打官司，老人回答说："我的本意不是来诉讼的，只是喜爱您的笔迹奇妙，想将状纸上的判词作为收藏珍品罢了。"张旭惊喜地问他怎么会喜爱书法的，老人说："我父亲爱好书法，并有专著。"其后当张旭看了专著后，才知道老人之父确实是位相当精通书法的人。由于看了专著，从此后便"备得笔法之妙"，称雄一时。

张旭才情奔放，性嗜酒，与李白、贺知章等八人结为酒友，杜甫曾为此作《饮中八仙歌》。他作书往往在大醉之后，高喊狂奔，然后才下笔作书，有时兴起，竟用头发蘸墨写字，酒醒后"自视以为神"。后人评论书法，对虞世南、褚遂良、薛稷等人都以为有不足之处，而对张旭，却几乎没有说他不好的。唐文宗更是以诏书定下张旭草书、李白诗歌和裴旻舞剑为三绝。他的身价可想而知。正因为这样，所以有个穷人特意搬到张旭的住处旁边，与他做邻居，并不断地写书给张旭，时间一久，得到的回信多了，就拿出变卖，居然成了富翁。

草书笔画易瘦难肥，他的草书肥劲精绝，略有点画而意态自足，

纵横跌宕。作为草书基础的正书，张旭也很擅长，他写的正书《郎官石柱记序》，精劲简远。他的学生裴儆曾问他笔法，他说只要加倍努力认真临学，笔法自然会领悟的。张旭草书作品主要有《春草帖》《秋深帖》《酒德颂》《宛陵帖》《千字文》《肚痛帖》等。

103．张旭草书在中国书法史上的地位如何？

答：在张旭以前，从中国汉字产生直到唐朝统一中国的漫长历史过程中，中国汉字由开始的纯工具性语言符号，慢慢发展成为具有一整套完整的用笔法则和结构形式的书法艺术。特别是自东汉末年，人们开始自觉地以各自独特的审美意识创造独特的书法艺术形式，用以宣泄各自独特的审美情趣，表达各自对世界的认识和情感。但是这种宣泄和表达却始终没有脱离逐渐形成的中国特有的文字结构的基本法则。就是说，张旭以前的书法，始终没有脱离中国汉字基本的工具性语言符号的作用，始终没有进入纯形式艺术领域，而成为人们感情的升华和结晶。但张旭的狂草书法的出现，迈出了这关键性的一步，他打散了中国汉字的基本构成。把大部分人难以辨认，甚至连自己有时也难以说得清、道得明的"超绝今古"的心画，以崭新的书法艺术形式奉献给了社会，奉献给了历史，奉献给了人类世界，把中国书法推到了纯艺术的高峰。这种连鬼神也不可端倪的"雄逸天纵"的书法，却成了人们为之倾倒的书法艺术。张旭的书法作品不仅确立了他在中国书法史上"草圣"的地位，而且也奠定了中国书法艺术走向世界的基础。他师法自然、大胆创新的精神和狂放不羁、物我两忘的创作状态，为书法艺术的繁荣和发展开辟了广袤无垠的空间，为后世书法家的学习和创作，树立了成功的典范。他"观天地事物之变"，"有动于心，一寓于书"的书法创作原则，也是我们学习书法的原则。他把自己的思想感情凝聚于流动多变的书法线条的组合形式，升华到了最高境界——"心迹""心画"。如果说这种狂草

"奇怪百出"的线条运动轨迹和组合形式有什么源流和规矩的话，那么这源流和规矩指的就是中国文化特有的心理积淀形式和感情宣泄渠道，而不是文字的线条形状及其组合方式。

104. "后人论书，欧虞褚陆皆有异论，至旭无非短者"这符合史实吗？

答：这句话是《新唐书》中对张旭的赞语，经常被后人在评论张旭时不加分析地引用。

张旭是唐代的大书法家，以擅狂草而享有盛名。他的草书自称见担夫与公主争道而得其意，又观公孙大娘舞剑器而得其神。他性嗜酒，是有名的"饮中八仙"之一。每饮醉，呼叫狂走，笔下奇趣横生，醒时自视，以为神异，不能复得。韩愈在《送高闲上人序》中称赞他的草书是"变动犹鬼神，不可端倪"。从书法艺术发展史上的地位来看，张旭的草书应是由今草发展到狂草的一个里程碑。

在唐代和唐以后的书法评论中，几乎都对张旭的书法艺术给予了高度的评价。但是，从古至今对张旭的评论中，曾反复引用了以上那句赞语，意思说后人论书，对欧阳询、虞世南、褚遂良、陆柬之这些名书家都有不同的看法，而对张旭却没有批评意见。意在高度赞美张旭，却忘了这是否与史实相符。

此语自《新唐书》记载后，后来的一些书学名著，如宋代的《续书谱》《宣和书谱》，清代的《佩文斋书画谱》，现代的《书林藻鉴》《书法论丛》《中国书法简论》等均陈陈相因，不加分析而引用。事实上，只要略加考证，就会发觉它与史实大相径庭。当张旭的狂草问世后，就被人呼为"张颠"，这不仅是指他性格颠放，同时也是批评他的草书超越了旧传统的规范，杜甫就说："吴郡张颠夸草书，草书非古空雄壮。"（《李潮八分小篆歌》）到了唐文宗时，皇帝下诏以李白诗歌、裴旻剑舞、张旭草书为三绝，那时才没有人敢批评张旭了，如要说"至旭无非短者"，就是在这短暂的时

期内。但是，到了后来，批评张旭的就不乏其人，宋代的苏轼诗云："颠张醉素两秃翁，追逐世好称书工，何曾梦见王与钟？"（《题王逸少帖》）米芾亦说："草书若不入晋人格，辄徒成下品，张颠俗子，变乱古法，惊诸凡夫。"（《论草书帖》）"小字展令大，大字促令小，是张颠教颜真卿谬论。"（《海岳名言》）在明末清初，王铎在《草书杜甫诗卷》后的跋语中，对一些士大夫骂他的草书是学高闲、张旭、怀素野道，而连声疾呼"吾不服！不服！不服！"这表明了当时有不少人对张旭的草书持批评态度。如此等等，可见在书法史上，张旭的书法哪是没有被人非议过？

《新唐书》张旭本传的"至旭无非短者"，此语是有局限性的。后来的书中，不加分析、不加选择而盲目引用是欠严肃的。

至于对张旭的批评是否正确是一回事，而对他的批评有无又是另一回事。

更主要的是，《新唐书》张旭本传中的这句话，把书法家受过或没有受过批评来作为衡量书法艺术高低的一个标准，是不正确的。

105．被称为书中仙手的唐代著名书法家是谁，其书法活动及传世书迹怎样？

答：是李邕。李邕（678—747），字泰和，扬州江都（今江苏省扬州市）人。

李邕曾任汲郡、北海太守，人称他为"李北海"。天宝六年（747），因犯事，复遭奸相李林甫的暗算，被杖杀在北海郡任内，时年七十岁。代宗时，赠秘书监。

李邕长于碑颂之文，士大夫和寺庙人员经常拿金帛去求文，前后撰碑约八百通，报酬极巨。当时认为从古以来，卖字得钱者没有超过李邕的。但他性格豪侈，放纵游猎，仗义疏财，有时还不拘小节，要受一点人家的贿赂。却因好拯济穷苦，所以到头来仍是家

中没有积蓄。由于李邕爱才，使得诗人李白、杜甫、高适等晚辈都和他有交游。在书法上，他的行、草为最著名。其书以王羲之为宗，得到要妙后，便摆脱旧法，笔力一新。用笔深厚坚劲，拗峭凌厉而不失法度，李阳冰称他为书中"仙手"。他对书法力主创新，反对人家模仿他，曾说："似我者俗，学我者死。"作品有《叶有道碑》《端州石室记》《法华寺碑》《李秀碑》等，其中以《云麾将军李思训碑》与《岳麓寺碑》最为著名。

106. 唐玄宗李隆基的书法活动如何？

答：唐玄宗（685—762），姓李，名隆基。陇西成纪（今甘肃静宁县西南）人。

唐玄宗因其与杨玉环的爱情故事而以风流皇帝之名扬于后世。他年轻时，是个励精政事、治国有方、颇有才干的皇帝。他不但善骑射，通音律，知历象，而且书法写得很好，尤以隶书出名。唐窦臮《述书赋》中称："开元（唐玄宗年号）应乾，神武聪明。风骨巨丽，碑版嵯峨。思如泉而吐凤，笔为海而吞鲸。"窦蒙对此注道："开元皇帝好图书，少工八分书及章草，殊异英特。"其小篆有汉法，颇得雄逸飞动之姿。其传世书迹除西安碑林所藏的《孝经》碑以外，还有《泰山铭》《陕州卢奂厅事赞》《鹡鸰颂》《谒玄元庙诗》《裴光庭碑》《谅国长公主碑》《金仙长公主碑》《五王赞》《法空字》《喜雪篇》《太一字》《赐李含光敕》《批答裴耀卿等表》《春台望杂言》等。

107. 中国浪漫主义诗歌大师李白有无书法作品传世？他是否也称得上一个书法家呢？

答：从书法艺术的造诣来看，大诗人李白不但称得上是位书法家，并且是位书艺很高的书法家呢！

李白（701—762），字太白，号青莲居士。自称祖籍陇西成纪（今甘肃静宁）。作为唐代浪漫主义诗人的代表，他的诗风是雄奇瑰丽的。在书法上，《宣和书谱》说他"字画尤飘逸"。从当时徽宗御府收藏的真迹来看，有行书《太华峰》《乘兴帖》两种，草书《岁时文》《咏酒诗》《醉中帖》三种，可见他是精于行、草的。然而，若按元代《衍极》刘有定注"大历初，灞上人耕地得石函，中有绢素古文科斗《孝经》，凡二十章，初传李白，白授阳冰，尽通其法"所说，则又可知他还精于古文科斗，并且还把方法传给了后来以篆书名于后世的大书法家李阳冰，承前启后，功绩可谓不小。此外，李白还擅写榜书。据包世臣《艺舟双楫·后附四则》记载："蓟州城内有太白书'观音之阁'四个大字，字径一七八尺，整暇有永兴（虞世南）风，唯笔势稍抛松耳。"

传世的书迹，有《上阳台帖》《天门山铭》《咏酒诗》等。其中墨迹《上阳台帖》，藏于北京故宫博物院。

108. 徐浩的书法生涯怎样，人们为什么称赞他的书法为"怒猊抉石，渴骥奔泉"？他有何书论书作传世？

答：徐浩（703—782）。字季海，唐代越州（今浙江绍兴）人。年轻时以精通经义考取明经。擅长书法，辞章典雅，八十岁时去世。

徐浩的父亲洛州刺史徐峤是当时很有名望的书法家。徐浩两儿子徐璹、徐岘，也都善于书法。徐浩一家书法三代相承，他书法学自父亲而超过父亲，曾经写过一架四十二幅的屏风，各种书体都具备，题词大半是《文选》中的五言诗，其中"朔风动秋草，边马有归心"十字，有的用草体，有的作隶书，尤其精妙。唐代擅长正、行两体的书家比比皆是，但兼精隶书的却寥若晨星，除了欧阳询、褚遂良之外，就可算是徐浩了。他的书法笔画两端用力，结构结实稳当，转笔驻笔之处竭尽全力，倔强执拗地将笔力收紧，丝毫也不

放松，在整体上呈现出蓄势怒张的意态，所以当时人描绘他的书法像"怒猊抉石，渴骥奔泉"。

在书论上，他著有《论书》一篇，文中用飞禽来比喻书法，说老鹰没有彩色的羽毛而飞得高远，因为骨劲气猛；野鸡羽毛美艳而只能飞行百步，因为肉肥力沉；如能羽毛漂亮而又飞得高远，那就是书法中的凤凰了。作品有《大证禅师碑》《张庭珪墓志》《嵩阳观圣德感应碑》《金刚经》等，以《不空和尚碑》最为著名。

109．李阳冰的生平和书法活动怎样？

答：李阳冰，字少温，赵都（今河北省赵县）人。是大诗人李白的族叔。因官至将作少监，所以人们称他"李少监"。

李阳冰擅长篆书，醉心小篆达三十年之久。他最初学李斯的《峄山碑》，后来见到孔子的《吴季札墓志》，书技又有长足的发展，终于自成一家。他的学习态度十分严谨，听说绛州有块《碧落碑》，上面的篆字十分奇特，与古代的不同，就赶到绛州观赏，研究了好几天，晚上也睡在碑下，最后鉴定该碑乃唐初人所写。他少年时书法疏瘦，气势不足。暮年笔力淳劲豪骏，誉满天下。当时人们说他的篆字字形如虫蚀鸟迹，笔势似风行雨集，险峻像崇山峻岭，有"笔虎"之誉。他在书法上极为自负，自称李斯之后，就数着他的小篆写得好了。

李阳冰性喜刻石，颜真卿所写之碑多请他篆额。他的著名书作有《三坟记》《怡亭铭并序》《城隍庙碑》《易谦卦》《滑台新驿记》等。其中《易谦卦》笔法尤为瘦健。清代王澍《竹云题跋》称它："运笔如蚕吐丝，骨力如绵裹铁。"

此外，李阳冰还很重视书法理论研究，著有《翰林禁经》八卷，论述书势笔法的禁忌；又推源字学，曾刊定《说文解字》，复作《笔法论》，辨析字的点画。

110．颜真卿、柳公权对书法发展的贡献如何？"颜筋柳骨"是什么意思？

答：唐代初期的欧阳询、虞世南是由隋入唐的书家，初唐已是他们活动的后期，他们继承、总结、发展了隋代书艺，形成初唐楷书规范，尤其在楷书的结体上，开有唐一代之风。其后褚遂良在初唐的基础上又向前推进了一步，上承欧、虞之绪，下开颜、柳之风。盛唐李邕的书法已有出新之势，其书在行楷之间，"初学右军行法，既得其妙，复乃摆脱旧习，笔力一新。李阳冰谓之书中仙手"（《宣和书谱》）。李邕之新在于他以新的体势，使行楷入碑，是盛唐时期成就突出的书家。稍后的颜真卿、柳公权在结体和笔法上向前又拓展了一步，变革初唐楷书法规，从王羲之书风里彻底解脱出来，成就了真正属于唐代楷书的形式规范，创造了典型的唐楷艺术形象，开拓出全新的艺术境界。颜、柳之中，以颜真卿的成就最卓著，贡献最大，影响最深远，他是继东晋王羲之之后，在中国书坛上影响最大的书家。

颜真卿（709—784），字清臣，出身于书香名门，开元年间举进士，累官至监察御史，因忤权臣杨国忠而出任平原太守，故世称"颜平原"。唐代宗时任吏部尚书，封爵鲁郡开国公，故又称"颜鲁公"。身历玄宗、肃宗、代宗、德宗四朝，是由盛唐入中唐的杰出书家。他政治上拥护中央集权，反对藩镇割据。在平原太守任中，曾与从兄常山太守颜杲卿联合起兵镇讨安禄山叛乱，其兄、侄兵败被杀，颜真卿在"父陷子死，巢倾卵覆"的极端悲愤的情况下，纵笔直书了被元代鲜于枢誉为"天下第二行书"的《祭侄文稿》。他的另一篇行草名作《刘中使帖》则是得悉克服叛军胜利后，身心欣慰之作，感情奔放，笔锋刚健挺拔，"神采艳发，龙蛇生动"（米芾），观其书"如见其人，端有闻捷慨然效忠之态"。李希烈叛乱后，颜真卿受命劝降，他坚贞一志，终被李希烈杀死狱中。颜真卿一生忠烈，不畏权奸。曾当面与谄媚权奸的郭英义进行斗争，并致书斥责，这就是《与郭仆射书》，即《争座位帖》，秒怒之气，发

于内而行于笔，全篇一气呵成。字写得奇古豪宕，"字相连属，诡异飞动"，米芾评为"颜书第一"。颜真卿的行草书，情志意绪与书法形式高度融合，产生极强的艺术感染力，深为后世所重。书如其人，书品与人品一致，人与书俱为后世传颂。

颜真卿善楷、行、草，他创立的"颜体"书艺特征，在楷书上流露的更充分。他的父、母双系都是数世善书之家，学有家传。三十五岁时曾从张旭学书，有张旭与颜真卿谈论笔法的《笔法十二意》传世。关于颜书的来源，历来说法不一，苏轼说他的《东方朔画赞》法王羲之，有的说他的书学源于北碑以至篆籀，还有的说他学褚。唐代书法在欧、虞之后，民间书法已经形成变革的趋势，颜真卿在这种气候之中博采众家之长而熔为一炉，又从民间书法中吸取营养，突破王羲之和欧、虞、褚以来的规范，另辟蹊径，从笔法、结体、章法进行全面变革。"颜公变法出新意"的价值在于"自魏晋及唐初诸家皆归橐栝"，他的书艺包容篆籀笔意，又有北碑的拙朴严正之风，一扫秀润清雅遗风，创造了大气磅礴、雄厚刚健的"颜体"风格，是我国书法史上一次重大变革。

一般认为"颜体"书风经历了三个阶段。早期的《多宝塔碑》《东方朔画赞》笔法方峻，转处用折，虽有个人风格但颜体特点还不十分明显。六十二岁写的《麻姑仙坛记》用笔易方为圆，转处用转，横画轻而竖画重，竖画带弧形。巧用藏锋和中锋，"蚕头燕尾"式的笔法特征已很鲜明。字字厚重，运笔的起伏、提按变化节奏较初唐三家更为丰富，有力透纸背之感。结体变欹侧为端正，左右对称，正面取势的特点十分突出。中心舒展，气度宽宏。显然颜体风格已经形成。晚期的《自书告身帖》和《颜家庙碑》等，更为成熟老辣，用笔雄杰而厚重，结体更趋端严朴拙，字距紧凑，布局茂密，点画行间气意充满，整体上庄重正大的气象达到顶峰。

"颜体"书艺突破前人规范很明显，米芾嘉美王羲之和初唐欧、虞，而批评颜真卿无平淡之趣，"大抵颜、柳挑踢，为后世丑怪恶札之祖，从此古法荡无遗矣"。这正从反面说明颜、柳变古创新的

贡献所在。颜书有明显建树，他形成了一整套新笔法，使唐楷在用笔上跨入一个新的阶段。又创造了唐楷成熟时期的典型形象和艺术境界，把唐楷的发展推向高峰。苏轼说："诗至于杜子美，文至于韩退之，书至于颜鲁公，画至于吴道子，而古今之变，天下之能事毕矣。"苏轼颇有眼力，颜真卿对书法艺术发展的贡献是开拓性的。

柳公权（778—865），字诚悬，因官至太子少师，世称"柳少师"，比颜真卿晚七十年。柳公权在穆宗朝因善书充为翰林侍书学士。穆宗曾问柳公权："笔何尽美？"。柳对曰："用笔在心，心正则笔正。"这段故事不但是"笔谏"佳话，因它涉及人品与书品的问题，亦是论书名言。柳公权的书学，《唐书》本传说："初学王书，遍阅近代笔法。"唐文宗称柳字是"钟、王复生，无以加焉"。苏轼认为"柳少师书本出于颜，而能自出新意"。从柳公权传世楷书看，受欧阳询、颜真卿的影响迹象是明显的，他是沿着颜真卿开拓出的道路而形成自己的风格的。因此，历来有"颜筋柳骨"之论。卫夫人《笔阵图》说："善笔力者多骨。……多骨微肉者谓之筋书。"颜、柳用笔皆遒劲，笔力强盛，颜书较宽博壮伟，骨强而肉丰，竖画带弧形，挑踢变化丰富，极富弹力，故谓之"颜筋"。柳书斩钉截铁，沉着痛快，与颜书肥壮不同，横竖画均匀，瘦硬爽利而挺拔，故曰"柳骨"。"颜筋柳骨"形象地表述了颜、柳在笔法形象上的基本特征以及他们在艺术上的联系。

柳公权善楷、行、草书，"柳体"的特点在他的楷书上体现得较充分，其楷书代表作有《李晟碑》《金刚经》《苻璘碑》《神策军碑》《大达法师玄秘塔碑》等。《神策军碑》是柳公权六十五岁时的作品，精练苍劲，神完气足，为传世柳书最佳者柳书用笔方圆并运而以方为主，强调顿挫，筋骨开张，舒展爽利，撇轻捺重，变化分明。钩挑皆回锋起踢，转折处提笔另起而有棱角。其结字不同于欧字的紧严，亦不同于颜字的宽博，而是中宫攒聚紧结，横竖画放纵舒长，从而造成疏密、虚实、黑白、散聚等对比和相互烘托；字的外形有高低伸缩变化，仪态丰富，颇有情致。与初唐欧、虞、褚三家和颜

书相比，柳字楷法自成格局，是晚唐富有创造性的杰出书家。

唐楷自褚遂良开始，用笔上更为丰富，中经李邕、张旭，到颜、柳，完成了唐楷笔法的一整套新规范。近代书家沈尹默先生在研究了唐代各个时期的书家用笔规律后说："发现他们用笔有一拓直下和非一拓直下（行笔有起伏、轻重、疾徐）之分，欧虞属于前者，怀素属于后者。前者是'二王'以来的旧法，后者是张长史、颜鲁公以后的新法。"由张旭到颜真卿、柳公权的主要贡献就是破旧立新，开拓新局面。唐楷笔法到颜、柳手里，使点线更富于立体感、节奏感，更能表达书家的主观情绪意志，更有性格化的色彩。总之，颜、柳将唐楷书艺推向高峰的功绩是划时代的。

111．唐朝著名小楷书法家钟绍京的书法成就怎样？

答：钟绍京（659—746），字可大，是三国著名书法家钟繇的后裔，时人将其与钟繇并称，号曰"小钟"。武则天当政时，宫殿、明堂的题署，及制作的九鼎铭以及武则天书《升仙太子碑》的碑阴，都是钟绍京所写。他酷爱搜存古迹字画，并不惜破产以购。据传，他收藏的王羲之、王献之、褚遂良等人的真迹达几百卷。宋朝曾巩、明朝董其昌、清朝的包世臣等都认为他的书法笔势圆劲、点画精研，有王献之的遗风。但宋朝朱长文认为他的字笔力怯弱，不如他的前辈。传世书迹有《灵飞经》《升仙太子碑碑阴题名》《遁甲神经》等。

112．颜真卿为什么能创造出雄视千古的颜体书法？

答：大致有五个方面的原因。

（1）唐太宗李世民执政之后，实行了一系列的革新政策，有力地促进了社会生产力的发展和文化艺术的繁荣，产生了以欧阳询、虞世南、褚遂良、薛稷为代表的一大批书法家，完成了由南北朝书

法到唐楷的伟大变革，为书法艺术的进一步发展积累了丰富的理论上和技法上的经验，使颜真卿有可能在一个更高、更雄厚的书法艺术基础上得以充分发挥其创造力。其四十六岁时书写的《多宝塔碑》，具有明显的初唐风范，即可为证。

（2）初唐的贞观之治把中国封建社会推向了世界文明之峰巅。后又经武则天、唐玄宗的进一步发展，使当时的整个中华民族，逐渐具备了君临天下、雄视千古、雍容大度的宏阔气魄。改变了初唐书法贵瘦硬的审美观念，而以肥硕博大为美，为颜真卿特有的以正面示人，中松外紧，点画肥硕，棱角分明的书风的形成，开通了审美意识变革的坦途。

（3）颜真卿是山东琅邪（今山东临沂）人，是名门望族颜氏的后裔，家学渊源深厚，其姻亲陈郡殷氏家族，在书学上亦颇有建树。其本人又异常勤奋刻苦，转益多师，曾不惜两次辞掉官职，跟随张旭学习书法，得张旭笔法真传。据史书记载，他还很注意锻炼臂力，腕力，经常进行举重、打拳等活动，故其书法"宏伟雄深，劲节直气"，使后人"才一展鲁公帖，即不敢倾侧睥睨者"。

（4）颜真卿学识高超，思想豁达，敢于大胆创新，在初唐书法贵瘦硬的风气的笼罩下而不为其所囿，冲破当时的审美意识和点画法度的藩篱，从而改变初唐书法横画倾斜、中宫收敛、点画粗细变化不大的面貌，而代之以端庄雄伟、气势开张、遒劲舒和、点画棱角分明、粗细对比强烈、精英四溢的书风。正如古人所评："书之美者，莫如颜鲁公，然书法（书写法度）之坏，自鲁公始。"这里肯定的正是其敢于冲破古法的束缚，坏旧规、树新风的大胆创新精神。

（5）另外还应特别注意到的是，历代统治者和文人士大夫们对颜真卿书法的赞扬，还带有政治思想和封建的伦理道德观念的色彩。我国历代封建统治者所极力捧扬的都是忠、孝、节、义的治国安邦之臣。颜真卿就是忠臣的楷模。颜真卿于唐玄宗开元年间举进

士及第，任监察御史，迁殿中侍御史。因直言敢谏，被奸臣杨国忠排挤出京城，到河北平原郡做太守。后逢安史之乱，河北地区大部分沦陷，颜真卿以其平原郡为中心，率领周围饶阳、济南等十七个郡的官兵奋起平叛，为李唐王朝立了大功。后来进京，官至吏部尚书、太子太师，并封鲁郡开国公，世称"颜鲁公"。德宗时李希烈叛乱，宰相卢杞怀私愤借刀杀人，令颜真卿前往劝谕，为叛军羁留。颜忠贞不屈，终于在公元784年被杀。

因此，后来的封建统治者及文人士大夫对此无不交口钦叹，论及其书法即论及其为人。如明末遗民傅山就说："予极不喜赵子昂（见后赵孟頫条），薄其人，遂恶其书。"而对颜真卿则屡屡赋诗颂赞："平原气在胸，毛颖足吞虏。"把颜真卿用毛笔写字，同其平叛杀敌连起来评论。宋欧阳修在其《六一题跋》中也说："颜鲁公书如忠臣烈士道德君子，其端严尊重，人初见而畏之，然愈久而愈可爱也。"他还说："斯人忠义出于天性，故其字画刚劲独立，不袭前迹，挺然奇伟，有似其为人。"

113. 我们应如何看待历代书论对颜真卿书法的批评和赞扬？

答：对颜真卿的书法，历代褒扬溢美之词多不胜收，而且评价之高，几乎与书圣王羲之齐肩，甚至有过之而无不及。但历代书论对其书法批评的措辞亦相当尖锐、激烈。如明项穆《书法雅言》在肯定"颜清臣蚕头燕尾，闳伟雄深"的同时，又认为其书"沉重不清畅"。最早批评颜字的实际是南唐李后主李煜。他认为颜字如"叉手并脚田舍汉"，笨拙歪散。后来，米芾著《宝晋英光集》虽肯定了他的"行书可观"，但认为其真书（楷书）："自以挑踢名家，作用太多，无平淡大成之趣。……大抵颜柳挑踢，为后世丑怪恶札之祖，从此，古法荡无遗矣。"

关于对其赞扬，正如前条所说，其书法的美学价值是不可否认的，但由于政治思想伦理道德方面的原因，也难免有过溢之辞。关于对其批评之言，也可说是事出有因，首先关于"不清畅""过郁浊""笨拙"之评，在颜真卿的某些碑帖里是确实存在的。

其次，由于人们的先天素质、生活环境、文化教养、思想情操等方面的差异，人们的审美标准不尽相同，甚至有可能截然相反。而且任何一个伟大的书法家也不可能每个点画都写得精到完美。认为他的某些书迹"粗鲁诡异"等是不足为怪的，对此在学习颜书时是应注意的。然而米芾所评的"有失古意，终非正格""为丑怪恶札之祖"等是有失偏颇的。"集古自成家"（米芾语）这种现象固然是存在的，但终难成为开宗立派的艺术大师。如果没有荡尽古法、大胆创新的精神，并将其融于书法创作中去，颜真卿的字是不可能在后世产生那么深远和巨大影响的，这个历史事实也是不可否认的。

114. 唐玄宗开元年间的著名书法理论家是谁？有何书作书论传世？

答：是张怀瓘。张怀瓘活动于唐玄宗开元至唐肃宗乾元年间。海陵（今江苏泰州）人。曾任率府兵曹、鄂州长史、翰林院供奉。工真、行、小篆、八分等书体。当时并不知名，却相当自负，认为自己的真书、行书可和虞世南、褚遂良并肩。唐朝的吕总认为他的草书，有章草之法，且颇多新意，却并没见书迹传世。倒是其书论著作丰繁系统，传世颇多，是把中唐以前书家、书史、书论、技法等进行综合性著述的第一人。后世学习或评析中唐以前的书法，多以其书论为据定优劣、行褒贬，是中国书法史上一个相当重要的书法理论家。宋朱长文《续书断》列其书法为能品。其传世书论有《书断》三卷及《书议》《书估》《六体书论》《文字论》《论用笔十法》《玉堂禁经》《评书药石论》等。尤以《书断》为后人珍爱，以为评书楷模。

115. 《授笔要说》的作者是谁？其书法活动怎样？

答：《授笔要说》的作者是韩方明。韩方明活动于唐德宗贞元年间，生卒年不详。他著的《授笔要说》是他在贞元十五年（799）、十七年（801）跟随徐公璹和崔公邈学书时记录并总结整理下来的。文章的前部写笔法的传授方法，后部分专讲五字执笔法，对后世影响较大。其本人擅长八分书，有书迹《新开隐山记》传世。

116. 张旭、怀素之后还有谁的狂草书法曾被大诗人孟郊赋诗称颂？

答：唐朝大诗人孟郊曾作诗称赞僧献上人的书法。献上人与孟郊同时并相友善，据明陶宗仪《书史会要》记载，献上人工草书，孟郊的《送草书献上人归庐山》诗就是专门称赞献上人的狂草的诗，诗云："狂僧不为酒，狂笔自通天。将书云霞片，直到清明巅。手中飞黑电，象外泻玄泉。万物随指顾，三光为回旋。骤书云霍霄，洗砚山晴鲜，忽怒画蛇虺，喷然生风烟。江人愿停笔，惊浪恐倾船。"

117. 韩偓的书法怎样？

答：韩偓（842—923），唐京兆万年（今陕西西安）人，字致光，又作致尧，小字冬郎，自号玉樵山人。官至兵部侍郎、翰林承旨等。他曾作诗称赞怀素的草书是"怪石奔秋涧，寒藤挂古松，若教临水畔，字字恐成龙"，确属行家评语。据《宣和书谱》记载，他虽不以字誉当世，但行书写得还是很好的。曾有《仆射帖》《艺兰帖》《手简十一帖》等传世。宋明之人认为他的字"八法俱备，淳劲可爱"。

118. 郑虔是怎样刻苦学习，才得到了诗、书、画"三绝"的褒称？

答：郑虔（691—759），字弱齐，河南荥阳荥泽人。喜画山水，

尤好书。他刚到长安时，比较贫穷，无力买纸，后来他听说慈恩寺存了几屋子柿叶，他就天天拿柿叶练习写字，把几屋子柿叶都写完了，从而练就了一手好字，成为被时人誉为"行草绝伦"的名书法家。同时他诗也很好，与杜甫、李白都是很好的诗朋酒友。有一次他画了一幅画，又在上面题写了一首诗，献给了唐玄宗，玄宗一看赞扬道："画好，诗好，字更好。"就在纸尾写了"郑虔三绝"四字，并给他封个广文馆博士。郑虔三绝诗书画的名字就传开了。杜甫曾称赞他："文传天下口，大字犹在榜。"唐吕总《续书评》把郑虔的真书行书誉为"风送云收，霞催月上"。传世书迹有石刻《祷华岳文》等。

119．大文学家韩愈的书法和书论怎样？

答：韩愈（768—824），中国文学史上唐宋八大家之一，河南河阳（今河南孟州市）人，字退之。他自称昌黎郡人，故称韩昌黎。由于他刻苦自学，擢进士第。历官监察御史河南令、国子博士、刑部侍郎，因谏阻宪宗迎佛骨被贬为潮州刺史。后官至吏部侍郎，卒谥文。据宋朱长文《续书断》评，韩愈虽不以书家名，但其字"天骨劲健，自有高处，非众人所可及"。嵩山天封宫石柱上有其书迹，此外，还有洛阳福先寺塔下题名等。

他的《送高闲上人序》一文是中国书法史上不可多得的书论佳品。他在这篇文章里，首倡了中国书法的唯情说和现实主义的创作方法。

古书论常有"晋尚韵、唐尚法、宋尚意"之说。整个书法史就是一部各种不同层次的创作并存、互补、相得益彰的历史。就以唐为例，初唐欧、虞、褚、薛四家极力提倡法度规矩。而不少中唐书家如张旭、怀素、颜真卿等，无不以充沛真切的感情倾注于书法创作之中，并非人们所说的什么随心所欲而不逾矩。他们如果不以自己对现实生活的切身感受和强烈的感情为原则，而是以前人的法

度规矩为楷模去进行创作的话，是决不会写出他们那种形式独特的书法作品的。就连晋人的《兰亭序》也是因"天朗气清""惠风和畅""崇山峻岭""茂林修竹"等自然之景，触动了王羲之的内心之情而产生的不可再得的书法艺术珍品。韩愈正是以张旭创作草书为例，详细地阐发了"外师造化，中得心源"，以情为核心的艺术创作原则。并以此为根据，批评了禅僧高闲上人的书法，认为佛教主张灭七情，去六欲，无情无欲是不可能有艺术创作冲动的。如果高闲写出的书法还有可取之处的话，也不过是类乎玩魔术、变把戏的纯技巧而已，实在算不上艺术。韩愈虽然强调以情为核心进行艺术（包括书法艺术）的创作，但他也并不排斥技法的学习，这和他关于技巧和艺术的认识是相一致的。如唐林蕴在其《拨镫序》中说，庐陵人卢肇就向韩愈学过"拨镫法"。

120. 被韩愈批评的那个高闲上人的书法究竟怎样？

答：据《高僧传》记载，高闲上人是唐朝湖州乌程（今浙江吴兴县）人。与韩愈为同时代人，生卒年不详。高闲的字，在当时是比较有名的。由于韩愈是当时古文运动的倡导者，是首屈一指的大文豪，因此韩愈写的《送高闲上人序》，尽管有批评之意，却使高闲书法的知名度更高。高闲曾被唐宣宗召入书写草书，因写得好，还赏赐给他紫衣。他用雪川白纻写的真书和草书被当时人奉为学习的楷模。据宋董逌《广川书跋》和宋叶梦得《书小史》记载说，高闲的书法，主要是学习张旭和怀素，其书"神采超逸，自成一家"。那么韩愈为什么又批评他说是"善幻多技能"，而否认他的书法是艺术呢？韩愈的批评，针对佛教的宗旨而言，是没错的，因为佛教的最高宗旨是泯灭七情六欲。没有欲望的艺术是不存在的。但实际上，宗教只不过是一种被神圣化、神秘化的理性，其实质仍是将人的七情六欲高度标准化，亦即现实的人们的一种理想境界，对这种境界的向往，本身就是一种自灭式的反向追求而包含着最深沉的感

情。即使高僧、圣僧，其被宗教理性压抑的人类意识最隐蔽处的感情仍潜在地发挥着主导作用，并通过一定的渠道，借助一定的形式进行顽强而自然的宣泄，这种压抑力越大，其宣泄程度就愈烈，其宣泄的感情因素就愈丰富。这就是怀素借酒酣之际充分地发泄自己内心深处的潜意识、潜感情，方写得书法神品的真谛；这就是高闲之类的圣僧和尚也能创造出高照神妙的书法艺术的道理。而且，作为书法艺术，除了有充沛的感情以外，还必须有坚实的书写功夫和技巧。

韩愈虽然批评了高闲上人的书法没感情，却又肯定了他的书法技巧像魔术一样，是高超的。所以，正如宋朝叶梦得《石林避暑录话》说的那样："盖得韩愈退之序，其名益重。"高闲上人曾有草书《五原帖》《千文》，行书《中丞帖》《雨雪帖》等真迹传世。

121．"薛涛笺"发明者薛涛是怎样的一个女书法家？

答：薛涛，字洪度，长安（今陕西省西安市）人。善诗，幼年随其父入蜀（今四川）。后来当了乐伎，能书。当时人们称她为女校书。她在洗花溪居住的时候，曾自己制了小幅的有松花纹样的信笺纸百余幅，很得文人雅士们的喜欢，后来这种经过艺术加工的信笺纸的制造方法流传下来。人们就将这种信笺称之为"薛涛笺"。薛涛的书法出自王羲之，笔力峻激，没有女子的柔媚之气。历史上曾将她与卫夫人并提，是中国历史上为数不多的女书法家之一。其传世书迹有《莹草书帖》。

122．为什么张彦远在中国书法史上颇有名声？其书法怎样？

答：张彦远之所以在中国书法史上名声很高，是因为他是辑唐代以前书论之大成于《法书要录》的作者。同时，他又是一个书

法家和颇有独到见解的书法鉴赏家。张彦远（815—907），约活动于唐宪宗、唐僖宗年间。河东蒲州人，字爱宾，官至大理寺卿。高祖、曾祖、祖父三人曾做唐朝宰相，家学深厚，张彦远身处其中，博览群书，时有文名传，而且还精通文字学和书法，善写隶书和八分书。张彦远在其《法书要录》一书中，专门为自己立了传，并自负地声称："彦远既世其家，乃富有典刑，而落笔不愧作者"，"尝以八分录前人诗什数章，至其仿古出奇，亦非凡子可到"。另外他还有《历代名画记》刊行，在中国美术史上，亦有很重要的地位。他还曾说过："有好事者得余之书，书画之事毕矣。"其话虽有夸张之嫌，但这两本书确实是研究中国古代书画艺术的重要典籍。曾有真书《三祖大师碑阴记》《维山庙诗》，八分书《李将军征回诗》《宿僧院记》《山行诗》和草书临王羲之的《还问帖》《思想帖》《刅阳帖》《清和帖》《别张帖》《书问帖》等传世。

123. 张彦远的《法书要录》一书在中国书法史上的地位和作用如何？

答：张彦远以前，有关书法艺术的论著，繁复零散，且瑕瑜互见，真伪掺杂。因张彦远世家高官，于各类典籍、法书、名画收藏甚富，加之他自幼爱好书画，又多见名迹真宝，因此，精于鉴赏甄别。他充分地利用、发挥了自己的这些优势，并苦思冥搜，审慎选裁，扬优去伪，终于编著出了中国书法史上第一部书法艺术资料总集，为研究唐朝以前的书法艺术和书学历史提供了翔实可靠的依据。当然，现在看来，张彦远的这部著作，也存在着很明显的缺点，如恭维帝王将相，未做详尽评注。《法书要录》还漏掉了一部分重要的书论著作，如孙过庭的《书谱》、卫恒的《四体书势》等。但作为书法理论家，张彦远还是当之无愧的。

124．为什么在唐朝会出现大批的灿若群星的书法大家？

答：魏晋南北朝以后，书法已作为一门独立的艺术，进入了官僚士大夫的创作活动之中。但在这个时期内的书法家多是"书以人显"，因为只有做了官，其书法才被人称颂并记录下来。虽有以文章名世之意，却少有书法传世之心。因此，以书法家的身份名于后世的人却并不多。进入唐朝以后，中国空前统一，人民生活安定，加之唐太宗任贤纳谏，锐意图治，又酷爱书法，使当时的文化艺术呈现绚丽灿烂的面貌。其后的皇帝臣僚也多喜爱书法，也有很多人因书法好而被遴选入宫做官，如欧阳询、褚遂良等，开"人以书显"之盛风。自唐太宗开始，又设立"书学博士"，正式开办书法教育，传授书法技艺，且将御府收藏的著名字帖临摹复制，以赐大臣。人们有了较好的学习条件和学习范本。因此，学书之风大盛，为造就大批的书法家奠定了雄厚的群众基础。另外，有唐一代，中国国土辽阔，国力强盛，气魄宏大，百事兼容，加之和西方的文化经济交流频仍，使人们的思想意识比较开放，在艺术创造上也务求新奇。书法家们也善于在书法艺术领域里进行大胆探索。其探索的新成果也易于得到社会的承认。因此，面貌各异、风格鲜明、技艺高超的书家辈出，并广传后世，形成了整个唐代书法艺术的高峰。

125．五代最知名的篆书家是谁？其书法的艺术特点如何？

答：是徐铉。徐铉（916—991），字鼎臣，扬州广陵（今江苏省苏州市）人。十岁即能作文章。在南唐时，官御史大夫，后为率更令、右散骑常侍，官至吏部尚书。

徐铉专攻小篆近五十年，最初学李阳冰，晚年得到《峄山碑》摹本，潜思精研，将从前的书迹，付之一炬，改弦易辙，终于成为继李阳冰而起的一代篆书大家。他的小篆似隶，无垂脚，字下如钗

股稍大。结体纯正，点画精严有法，气质高古，纵横放逸。宋代的沈括曾把他的墨迹拿来对着日光观看，发现在笔画的正中有一缕浓墨，即使在转折处，也从不偏斜，可见他使用中锋已经达到了炉火纯青的地步。作品有篆书《千字文》刻石。

徐铉的弟弟徐锴，也和他哥哥一样，文翰俱佳，在江南享有盛名，人们将他俩人比作晋朝的陆机、陆云兄弟，合称"二徐"。

126．五代的书法大家"杨风子"的外号是怎样得来的？其书法怎样？

答：五代书法大家杨风子就是杨凝式，其字景度，华阴（今陕西省华阴市）人。其人面貌丑陋而天性聪慧，以能诗文、善书法为当时所重。他行事怪诞，不近常情，平日上衙门，前车后马他不要，自己策杖步行，惹得市井平民围观哄笑。有一年临近冬天，他家还没有寒衣，恰巧有朋友来洛阳送给他绵和绢，但他却将绢、绵全部转赠给寺庙。由此种种，人们认为他疯、傻，从此得了个"杨风子"的称号。其实，他不疯也不傻，而是一种隐身自保的方法。当时，朱温篡位当政，为消灭异己，广布密探，朝中大臣，言行稍有不慎，便可能引祸招灾，甚至祸及亲朋。杨凝式面对黑暗的统治，既有满腔愤懑，但又不敢公开言说，只好装疯卖傻。

虽说杨凝式出身世家，使他在梁、唐、晋、汉、周五代均任高官。然而实际上他很少到任，大半时间他装病闲居，纵情山水，遨游寺观，咏诗题壁，边吟边写，有时直署本名，有时自称"癸巳人""杨虚白""希维居士""关西老农"等，不一而足。洛阳一带的庙宇道观几乎都让他写遍了。寺院内的和尚，看到哪些地方还没有留下他的题咏，就把那块墙壁粉饰好。等他一到，看见有墙光洁可爱，就旁若无人，提笔挥洒，直到把墙面写完。

他的书法、笔法取之颜、欧，体势纵逸，天真烂漫，恣肆敧斜而又萧散开朗。行距特大，布白新奇，开后世董其昌法门，被人

们公认为五代书家第一人。苏东坡就称他为"书中豪杰"。传世墨迹有《韭花帖》《神仙起居法》《夏热帖》和《卢鸿草堂十志图跋》等。

127. 杨凝式的书艺特点和历史作用是什么？

答：唐末，五代十国，正值军阀混战，民不聊生，朝代迭更的乱世。书法艺术虽有唐代遗风，然而其势已如强弩之末。书家虽不乏其人，但影响微弱，唯独杨凝式雄杰特出，如苏轼所说："自颜、柳氏没，笔法衰绝，加以唐末丧乱，人物凋落，文采风流，扫地尽矣，独杨公凝式，笔迹雄杰，有'二王'颜柳之余，此真可谓书之豪杰，不为时世所汩没者。"由五代至北宋统一的半个多世纪里，对后代影响较著而又值得称道的，当推杨凝式。

杨凝式的书法"师欧阳询、颜真卿，加以纵逸"（《唐诗外传》），由颜、柳上溯"二王"传统，字迹雄强奇逸，用笔于遒劲疏放中自有法度，离奇变古而能入于大道，故黄庭坚谓如"散僧入圣"，其真、行、草书都有较高的成就，目前传世作品有《韭花帖》《卢鸿草堂十志图跋》《神仙起居法》《夏热帖》四件。《韭花帖》楷中略兼行书笔意，出于欧、颜而直接"二王"，敛锋入纸，存晋人风韵，黄庭坚诗赞："世人尽学兰亭面，欲换凡骨无金丹。谁知洛阳杨风子，下笔便到乌丝栏。"貌似简率，实则内含筋骨，笔力不减欧、颜。在萧散的情态中有端严凝练的气象。此帖布白别有奇趣，一反唐代行楷书章法格局，拉开字距与行距，松宽散落，如明星布天，开疏朗章法新风，此种章法布局为明代董其昌继承。行书《卢鸿草堂十志图跋》用笔雄强，时有飞白，直接颜真卿《祭侄稿》风神。《夏热帖》草中兼行，字迹大小参差错落，连绵不断，雄放有致。世称杨凝式"尤工颠草"。《神仙起居法》为其草书佳作，全篇信手疾书，结体和字形奇态横生，又能一气贯通，不齐而齐，整体气势完满。用笔奔放飞动而线条沉厚洗练，转折自如。结体多以欹侧取态，韵味苍秀奇逸。点画荒率而超越常规，颇显不衫不履落

英缤纷的美感。境界超凡绝俗，无一点尘俗气，真可谓"渐入神仙路"，表现了杨凝式的思想品格和书艺风格。《神仙起居法》是我国传世草书的上乘之作。

杨凝式的书艺在宋代极受苏轼、黄庭坚的推崇，就连常常苛责前人的米芾也说杨凝式的书法"如横风斜雨，落纸云烟，淋漓快目"，给予高度评价。杨凝式书艺备受宋代书家推崇的原因是多方面的，主要是他的书法既有深厚的功底又能不受法度局限，纵横挥洒，追求个人情志的表达，符合书艺发展的内部衍变规律。唐代书艺尚法度，同时也注意到书法的抒情功能，孙过庭说书法要"达其情性，形其哀乐"，到张旭、颜真卿、怀素，尚法的同时已有明显的抒情倾向，着意在书法的挥运过程中表达思想感情，对线条的节律与主观情志的和谐给予充分的重视，形成抒情的风气。至五代杨凝式，则更为强调书法的抒情功能，他的书法非不守法，实不拘法，所以变态奇出。黄庭坚说："凝式如散僧入圣"，"欲深晓杨氏书，当如九方皋相马，遗其玄黄牝牡乃得之"。宋代书艺正是继承杨凝式这样的书法倾向而向前推进的。如清代书家李瑞清说："杨景度为由唐入宋一大枢纽"，开宋代尚意书风之先河。杨凝式作为过渡性书家，他的承前启后的历史作用是卓著的。

128. 南唐后主词坛巨手李煜的书法才能怎样？

答：五代时的南唐后主李煜（937—978），《宋史·世家一》说他"少聪悟，喜读书属文，工书画，知音律"，尤以词著称于世。

在书法上，他师承欧阳询和柳公权，崇尚笔力，以瘦硬为宗，所以苏轼说道："李国主不为瘦硬，便不成书。"黄庭坚《山谷集》也说他的书法"笔力不减柳诚悬"。关于他这种瘦硬的用笔方法，陈沂在《金陵世纪》中形象地把它称之为"铁钩锁"。此外还有"金错刀"和"撮襟书"的美谈。清倪涛《六艺之一录》卷二百六十八中说："后主善书，作颤笔樛曲之状，遒劲如寒松霜竹，谓之'金

错刀'。作大字不事笔，卷帛书之，皆能如意，世谓'撮襟书'。"关于他的书迹，据《宣和书谱》卷十二所载，有楷书《金书心经》等两种和行书《淮南子》《春草赋》等二十四种之多。直至明代，在董其昌的《容台集》里也还提到过他的《李太白诗帖》书迹。由于日长世久，极少见其书迹传世。

除了书法实践之外，对于书法理论，他也是很有研究的，他在为我们留下的《书述》中，谈到"书有七字法，谓之'拨镫'。自卫夫人并钟、王，传授于欧、颜、褚、陆等，并流于此日。……余恐将来学者无所闻焉，故聊记之"。对书法的理解，可谓精深。

129．五代末年吴越国王钱镠的书法怎样？

答：钱镠（852—932），字具美，杭州临安（今浙江临安区）人。曾参与镇压黄巢、刘汉宏的起义。唐昭宗时曾任镇海节度使，加天下兵马都元帅。后唐庄宗时自称吴越国王。曾筑建捍海塘，以保护海边居民的安全。善草书、隶书。黄庭坚说钱镠的字是当代神品。其所书刻石，劲锋挺露，神气飞纵，甚得人们喜爱。传世书迹有《题钱明观桥记》《慈云岭题名》《嘉泽广润龙王庙碑》《墨帖》《郊台题名》《城隍庙记》《排衙石诗刻》等。

130．宋代书法"尚意"是什么意思？"尚意"书家对书法理论和创作方法的新贡献是什么？

答：宋朝统一全国后，政治、经济相对稳定，结束了五代十国战乱局面，在客观上为文化艺术的发展提供了条件。但宋初书法并没有改变五代以来的衰弱形势。宋初书法与唐初一样崇尚"二王"，宋太宗赵光义在南宫时就留意翰墨，其书"体兼众妙"，而尤善草书。即位后曾遣使购募先帝王名臣墨帖，淳化三年，出秘阁所藏历代法帖，"命侍书王著摹刻禁中，厘为十卷"，这就是著名的《淳

化阁法帖》，"凡大臣登二府，皆以赐焉"。于是阁帖风靡书坛。阁帖中多为"二王"书，真伪相参，促成宋初尚"二王"的局面。"唐人宗王，率皆真迹，阁帖之王，大抵赝鼎，以此宋初书家不逮唐初远甚"（马宗霍《书林藻鉴》）。历来认为这是造成宋代书艺衰微的原因之一。再者，宋代有"趋时贵书"的风气，即米芾所述："至李宗谔，主文既久，士子始皆学其书。肥扁朴拙，是时誊录以投其好，用取科第，自此惟趣时贵矣。宋宣献公绶作参政，倾朝学之，号曰朝体。韩忠献公琦好颜书，士俗皆学颜。及蔡襄贵，士庶又皆学之。王荆公安石作相，士俗亦皆学其体。自此古法不讲。"到了南宋，"高宗初学黄字，天下翕然学黄字；后作米字，天下翕然学米字。最后作孙过庭字，而孙字又盛……"（马宗霍《书林藻鉴》）。终宋一代，这种以帝王和权臣的好恶为转移的趋时附贵的风气，极大地影响了书法艺术的发展，宋代书艺衰微亦以此。宋初书坛寂寞，可称者只有李建中，其书用笔结体秀润丰腴，保有唐法。苏轼认为他的书法"犹有唐末以来衰陋之气"，"建中书虽可爱，终可鄙；虽可鄙，终不可弃"。宋初书坛，余无可称者。欧阳修说："余常与蔡君谟论书，以谓书之盛，莫盛于唐；书之废，莫废于今。"道出了当时书坛的实际情况。北宋中期书艺发展有了转机，"惟庆历以迄熙宁、元丰之间，莆阳（蔡襄）、眉山（苏轼）、豫章（黄庭坚）、南宫（米芾）诸公，始屏帖而师唐，由唐溯晋，转得晋意，为宋书之一振"（马宗霍《书林藻鉴》）。宋四家冲破法帖的局限和趋时附贵的风习，宗唐宗晋。除蔡襄外，苏、黄、米三家终于跳脱唐人尚法遗风，他们在书艺上所取得的成就，不但使衰微的宋代书坛为之一振，而且在唐朝颜真卿革新书体的影响下，极力追求新的审美理想，开宋代以意趣取胜的"尚意"新风，有力地推动了宋代书艺的发展。

"尚意"本是我国文学艺术共同的审美追求和特点，但在各个时代对意强调的程度和意之所指却又不尽相同。晋时，"意在笔前"是普遍的要求，但"意"多指字形和书写规律及法度而言，如

王羲之说："夫欲书者，先乾研墨，凝神静思，预想字形大小，偃仰、平直、振动，令筋脉相连，意在笔前，然后作字。""每作一字，须用数种意……"唐代书艺尚法，同时也重意。那时的"意"多指书法的抒情功能，与晋有所不同。如孙过庭说："达其情性，形其哀乐。"张旭狂草和颜真卿行草书是这方面的最佳实践。但唐代书法的时代特征是尚法的，对"意"的重视和实践并没有成为整个时代的基本特色。而宋书"尚意"，已成为时代的特征和审美追求，因而带有挣脱唐书尚法的意义和作用。意之所指与唐代既有继承关系，又有所发展和变异，有宋代特定的内容。

宋书"尚意"所涉及的内容是复杂的，其主要是扩充书法的艺术内涵，发挥书法的抒情功能，开拓与新的审美追求相适应的艺术技巧。综合起来，大约涉及以下几个方面：

"胸次为书"是尚意书家们重要的审美意识。"学书在法，而其妙在人。法可以人人而传，而妙必其胸中之所独得。……妙不在于法也"（晁补之《鸡肋集》）。要求书法创作的主体要有高层次的学问修养，对人生和社会有透彻的观察和理解，只有做到"胸次过人"才能"笔端不凡"，其书作才有丰富的内涵和强大的艺术感染力，这可以说是"胸次为书"的首要内容和意义。苏轼诗曰："退笔成山未足珍，读书万卷始通神。"黄庭坚说"学书须要胸中有道义，又广之以圣哲之学，书乃可贵。"米芾常以"古雅"评书，其中要求把学问道义"心既贮之"，与苏、黄是同样的思想。其次，"胸次为书"还有"避俗"的意义。如黄庭坚说："若其灵府无程，政使笔墨不减元常、逸少，只是俗人耳。余尝言：士大夫处世可以百为，唯不可俗，俗便不可医也。"宋书重"书卷气"就是针对"俗"而形成的一种审美追求。再者，"胸次为书"又与苏、黄、米等书家的"兼收并蓄"、广存约取和"不践古人自出新意"的革新精神以及独立的人格联系在一起，所以又有反模拟、求新意、冲决尚法局限的特定含义。

宋人论书多以得"真意""天趣"为高，强调个人性情和意

趣的自然流露，不为古法所拘是尚意书家们执着的审美追求。古法可以破，而对与自己性情相一致的意趣的追求却从不苟且。例如苏轼"以翰墨雄一世，每自贵重。虽尺简片幅亦不苟书，遇未惬意，辄更写取妍而后示人"。他的字较肥壮，人讥之，他以诗答曰："长短肥瘦各有态，玉环飞燕谁敢憎。"并不以他人的好恶为转移，置"书贵瘦硬方通神"的旧传统审美标准于不顾，忠实于自己的个性和审美追求。黄庭坚也是一位坚持个性风貌的书家，他的书学强调"韵"，当别人说他的字只有韵而没有王羲之波戈点画的法度时，他说："随人作计终后人，自成一家始逼真。"这种以"天趣""真意"为论书标准的言论，每每见之于宋人的著作之中，可见已成为带有时代特征的审美意识。所谓"天趣""真意"，就是要求把人品、气质、性情等主观因素化为书法形式，从而真实地表达书家的思想意趣，流露更多的不同于别人的个性风采。这实际是苏、黄、米等尚意书家们形成自家风格，开一代新风的重要基础。宋代的书家多数是文学家、诗人、画家或一身兼数家的骚人墨客，他们对艺术规律有深切的体会和认识，他们的审美意识和在实践上的追求，与强调书法艺术的审美功能，反对功利主义的正统观念，与他们提倡书法"适兴""悦目"的新美学观都有极深刻的内在联系，可谓宋代书风尚意的基本内容。

重视人品性情与文品、画品、诗品、书品的关系，是中国传统美学思想特征。汉人有"书为心画"之论，唐韩愈有"艺之至，未始不与精神通"的说法，但这种思想在汉唐不如在宋代表现得更突出。宋代尚意书家论人论书，强调人品性情和书品的一致，而且有力戒浮华，"要在入人"的切切实实和言简意赅的特点。苏轼说："古之论者，兼论其平生，苟非其人，虽工不贵也。"把人品性情放在首位，他认为"世之小人，书字虽工，而其神情终有睢盱侧媚之态"。"人貌有好丑，而君子小人之态，不可掩也；言有辩讷，而君子小人之气，不可欺也；书有工拙，而君子小人之心，不可乱也"。黄、米诸家也有类似的论述。强调人品性情与书品的一致，

要求提高和端正书家的人格修养，力戒俗人俗书，有利于扩充书法内涵和艺术格调的提高。但此论流于极端，亦有不利于书艺发展的一面。后世的因人论书，"书以人贵"的现象，亦与此论的影响有一定的关系。

宋代尚意书家在创作实践上有"随事注精""率意而为"的特点。随着尚意审美意识的成熟和发展，在书法创作实践里便产生了与之相适应的创作方法和技巧。尚意的典型书家苏、黄、米等，在书写上多"随事注精，以展其妙"。例如苏轼《黄州寒食诗》，书迹线条粗细、曲直，结构的疏密、虚实；用笔的欹侧、平直、起倒等意态，缘诗情的起伏而随机应变，来去自如，真乃"无意于佳乃佳"，达到极好的抒情效果。黄庭坚的草书《李白忆旧游》也是这种典型作品。"随事注精"是尚意书家常用而又有鲜明特征的创作方法，它与"适兴""乘兴"，以书为寄的审美思想紧密结合，使书法创作更具抒情特征。

尚意书家多把书法视为"适意之物"，以酒助气，借以消遣。如宋人笔记里记载苏、米故事："米元章知雍丘县，子瞻自扬州召还，乃具饭。既至，则对设长案，各以精笔、佳墨、妙纸三百列其上，而置馔于旁。子瞻见之，大笑就坐。每酒一行，即申纸共作字。二小史磨墨，几不能供。薄暮酒行既终，纸亦书尽，乃更相易携去。俱自以为平日书莫及也。"（《石林避暑录》）书法是他们抒情的手段，所以在书写上多"率意而为"。正如苏轼所说："知书不在于笔牢，浩然听笔之所之，而不失法度乃为得之。"这是他典型的"点画信手烦推求"的作风，强调的是艺术创作的自由性。其中包括"无刻意于作乃佳"的意思。米芾在书写上是追求"随意落笔，皆得自然，备其古雅"的书家。他的书作最具奇变特征。黄庭坚向有"倒用如来手印"的本领，更是一位意趣豪脱、不为成法所拘、任意而为而无不中节的书家。他们这种"随手写去，修短合度"的创作态度和方法，与他们追求"面目非故"的求变思想和"不装巧趣""率多天真"的追求是一致的，可谓尚意书家在书写上的显著

特征。

从上述尚意书家的审美意识、创作方法、书写特点等诸方面的特色来看，都与不蹈袭古人自出新意的革新精神紧密相关，它们是一个相辅相成的整体，尚意书风的生命力就基于此。宋代尚意书法的巨大历史作用在于把书法艺术由尚法阶段推上了尚意的抒情阶段，把对书法艺术的本质和功能的认识提高到一个新的高度，对后世书法的发展产生着深远的影响。

·

131．宋太宗对中国书法艺术有什么重大贡献？

答：宋太宗对中国书法艺术的最大贡献，是淳化三年（992），其拿出皇室秘阁中所珍藏的历代法书，命侍书学士王著编排次序，标明法帖、摹勒在枣木板上，凡是进登二府的大臣，都赐给一套拓本，世称《淳化秘阁法帖》。这是我国书法史上无争论、无疑义的最早的一套集大成式的书法丛帖。此帖摹勒逼真，精神完足，被誉为诸家法帖之冠。宋以前的很多书法作品由此得以流传至今。（关于此帖详见碑帖部分介绍）

宋太宗（939—997），是太祖赵匡胤的弟弟，名匡义，后改光义。即位当皇帝后，又改名炅，宋太宗性情沉谋英断，治国有方，号称贤君。他特别爱学习，多才多艺，是帝王书法家之中的佼佼者。雍熙三年（986）十月，太宗写了飞白书赐给宰相李昉时说："朕退朝未曾虚度光阴，读书外留意真、草书，近又学飞白。"可见其学习之勤奋。同时他还亲自指点教授其大臣们学习书法。宋黄庭坚在其《山谷集》中说："熙陵（太宗）妙尽八法，当时士大夫皆亲承指画。"米芾《海岳名言》评论太宗书法是"真造八法、妙入三昧，行书无对，飞白入神"。宋朱长文《墨池编》详细地记载了宋太宗学书的情况。他说：宋太宗在没当皇帝以前书法就写得很好，人们得到他的字迹就像得到宝贝一样。后来他当了皇帝，平定了天下以后，每天处理完天下大事，就练习书法，每次学到深夜，因此书法

艺术又有长足进展，篆、隶、草、行、飞白、八分都写得"巧倍前古，体兼数妙，英气奇彩，飞动超举"。而草书写得尤为精妙。当时宋太宗曾对他的近臣说：我接管了天下后，为什么还要注意笔砚上的事呢？主要是我心里非常喜欢它呀！听说江东有个人能写小草，我几次召他来询问，原来他连向背之法还不知道。小草的写法很难，飞白的气势也很不好掌握。我真恐怕草法和飞白有失真传啊！由此可见，宋太宗是有意在振兴书法艺术上下功夫，才命令刻制了《淳化秘阁法帖》的。世存宋太宗书迹有《书库碑跋》《崔颢黄鹤楼诗》《前人诗一首》《毕文简淳化阁帖》等。

132．李建中是怎样一个书法家，其书法风格及后人对其评价如何？

答：李建中（954—1013），字得中。其祖先为京兆人，后入蜀。后侍母居洛阳，开学馆自给。太平兴国八年举进士，官至工部郎中。李建中性情恬淡简穆，淡于荣利，人称"李西台"。《宋史》本传云："（李）善笔札，行笔尤工，多构新体，草、隶、篆、籀、八分亦妙，人多摹习，争取以为楷法。"李在宋初书坛上甚有影响，当时人们认为五代之际有杨凝式，而建隆以后则称李西台。尽管两人风格迥异，但在书法艺术上都是取得了很大成就的。

李西台书法，源自"二王"，圆转飞动，气象飘逸。宋黄庭坚云："西台出群拔萃，肥而不剩肉，如世间美女，丰肌而神气清秀者也。"李建中传世墨迹《土母帖》用笔沉着，温润典雅，正合这一评价。明文徵明说："西台《千文》，结体遒媚，行笔醇古，存风骨于肥厚之内。"可说抓住了李字的特点。

李建中书法去唐代未远，所以字里行间仍有唐人遗风。虽然东坡谓李书"犹有唐末以来衰陋之气"，但自西台以来，风气转戾，唐人遗意渐失。吴师道云："李西台虽在宋初，实唐人书法之终也，过此则益变而下矣。"可以说李西台是唐宋书风转变时期的一个承

上启下过渡阶段的书家。

李建中传世书迹有《李西台六帖》墨迹、《土母帖》墨迹等，此外，他翻刻李斯小篆《峄山碑》，可见其篆书水准。

133. "堆墨八分"书体的创造者是谁，其书法活动如何？

答：是陈尧佐。陈尧佐（963—1044），阆州阆中（今四川省阆中市）人。字希元，号"知余子"。累官至集贤殿大学士、太子太师。尧佐自幼聪慧好学，后来做了高官，仍是勤读不辍。善写古隶八分，能写一丈见方的大字，笔力端厚劲拔。因为他写八分书，敢于变古法为己用，虽点画肥重，却笔力劲健，自称为"堆墨八分"。很多名山胜迹都留有他写的碑文、榜书。此外还有书论《堆墨书》传世。

134. 陆游声称"予见之，方病不药而愈，方饥不食而饱"的书法的作者是谁？其书法特点怎样？

答：是宋朝的著名诗人林逋。林逋性情恬静古淡，终生没有婚娶，而在西湖边的孤山上搭盖个草屋，植梅养鹤，人戏称"梅妻鹤子"。他幼小即孤，后致力苦学，很有成就，喜欢作诗，奇句多出，"疏影横斜水清浅，暗香浮动月黄昏"就是他的名诗句。他还善行书，工画，甚得世人之爱。他的书法就像他的性格一样，清高、古雅、笔力遒劲。明朝谢升孙认为：他的书法"无一点尘俗气，与'暗香''疏影'之句，标致不殊。此老胸中深有得梅之清，故其发之文墨者类如此"。黄庭坚也说他的字清劲处尤妙。因此，陆游称赞说："君复书法高胜绝人，予见之，方病不药而愈，方饥不食而饱。"这就是说，他见了林逋的字，有病不吃药就好了，虽饥饿但不吃饭就会饱了，可见其书法艺术魅力之大，书法墨迹有《杂诗卷》《手札二帖》等传世。

135．被欧阳修誉为"书无俗韵精而劲，笔有神锋老更奇"的书法家是谁？

答：是杜衍。杜衍（978—1057），享年八十岁。越州山阴（今浙江绍兴）人，字世昌。曾任宰相百日，后任太子少师，加封祁国公。死后谥正献。据《宋史》记载，其正、行、草书皆精。

苏东坡评其书曰："正献公晚乃学草书，遂乃一代之绝，清闲妙丽，得晋人风气。"宋魏了翁亦云："公楷法端劲，如其为人。暮年始学草书，而欧、蔡、苏、黄诸公皆盛许之。岂非大本先立，则纵横造次无往不合邪！"韩魏公琦得到他的书法后专门写诗答谢道："因书乞得字数幅，伯英筋肉羲之肤，字体真浑远到古，龙马视见八卦图。"爱重之切，溢于言表。

136．北宋时期，就在门前大石上练字，苦读苦学，终成大业的政治家兼书法家是谁？

答：是韩琦。韩琦（1008—1075），相州安阳（今河南安阳市）人。他年幼时，家道贫穷，学书无纸，就在门前的大石板上练字，到了晚上用布洗擦后，第二天再练。或逢烈日当空，或遇小雨纷飞，他就打着一把破伞，遮阳避雨，继续练习，从不间断，终于学有大成。历官枢密使、同中书门下平章事、昭文馆大学士，封魏国公，谥忠献。韩琦的正书学颜真卿，骨力壮伟，端严厚重，安静祥密，确有"颜筋柳骨"之韵。世存碑刻有《北岳庙记》，墨迹有《小恳帖》《信宿帖》等。

137．宋仁宗的书法活动如何？

答：宋仁宗，名祯。宋真宗的第六个儿子，初封庆国公，后继皇位，执政四十二年，内安外平，时称仁主。据宋欧阳修《归田录》记载："仁宗万几之暇，无所玩好，惟亲翰墨，而飞白尤为神妙。"

曾为太常礼院言明堂书写篆书"明堂"、飞白"明堂之门"二榜书，轰动朝野。皇祐以后，每年的端午重阳，都要写飞白、书扇面以赐近臣。清康有为认为："宋仁宗书骨血俊秀，深似《龙藏》。"世存书迹有《飞白书》《佛牙赞》《赐梅挚诗》及《赐御篆天章寺额》等。

138．宋四家的书艺成就如何？

答：宋代书坛四大家一般是指苏轼、黄庭坚、米芾、蔡襄而言。四家除蔡襄犹存尚法遗风外，其他三家都是尚意书风的典范书家。

苏轼（1037—1101），字子瞻，号东坡居士，四川眉山人。他是宋代散文大家、诗人，词开豪放一派，又是尚意书法的开创者，在文学艺术的众多领域里都取得了惊人的成就，可以说是我国文艺史上的巨星。就书、画而论，他是宋代文人画的中坚人物和理论上的代言人，他在书法上的成就超过绘画，是宋代尚意新风的领袖，位居四家之首。

苏轼的书学渊源，黄庭坚说："东坡道人，少日学兰亭，故其书姿媚似徐季海。至酒酣放浪，意忘工拙，字特瘦劲似柳诚悬。中岁喜学颜鲁公、杨风子书，其合处不减李北海。"可见是在广泛吸取前代各家之长以为己有的基础上形成自家风貌的。苏轼学传统书法重神不重形，朱熹说："东坡笔力雄健，不能居人后，故其临帖，物色牝牡，不复可以形似校量，而其英气逸韵，高视古人，未知孰为先后也。"在书法创作上信手取意，重意而不轻法，有出新意于法度之中，寄妙理于豪放之外的妙处。尝自言："我书意造本无法，点画信手烦推求。"强调的是创造性和随意性。他在书艺创作上主张："作字之法，识浅、见狭、学不足，三者终不能尽妙，我则心目手俱得之矣。"他在实践上确能将胸中至大至刚之气一寓于书，把学问修养和诗文书画熔为一炉，丰富了书法艺术的内涵和感染力。他天姿超迈，学问渊博，既是政治家，又是文学家、诗人、书画家的合一体，所以他的融合是自然而然的。黄庭坚说："余谓

东坡书，学问文章之气，郁郁芊芊，发于笔墨之间，此所以他人终莫能及尔。"苏轼在艺术上的追求和实践，对宋代尚意书风的拓展起了巨大的推动作用。苏轼又是在艺术上敢于自我作古的书家，不怕别人的非议。据说他的执笔用"单钩法"，类似今日的执钢笔，别人批评讥讽他"作戈多病笔"，"腕着而笔卧，故左秀右枯"，他不予理睬，只有他的学生和朋友黄庭坚真正理解他，认为众人的批评是"管中窥豹，不识大体，殊不知西施捧心而矉，虽其病处，乃自成妍"。苏轼喜用宣城诸葛丰的鸡毛笔，能把极软的笔运用自如，产生丰富的变化。其字肥壮而内含筋骨，他自己颇自信地说："余书如绵里铁。"苏轼政治生活风波迭起，屡遭挫折而壮心不减，书法内涵愈来愈丰厚伟岸，郭畀说他"晚岁自儋州回，挟大海风涛之气，作字如古槎怪石，如怒龙喷浪，奇鬼搏人，书家不可及也"。其用笔渐趋粗壮，字形俊秀而骨力强盛，带有纯朴端庄的气息，可谓百折不回，老当益壮。黄庭坚评苏书："笔圆而韵胜，挟以文章妙天下，忠义贯日月之气，本朝善书自当推为第一。"

苏轼善真、行书，"真、行相半"是他的特点。苏字外柔内刚，书风如"老熊当道，百兽畏伏"（赵孟頫语）。《醉翁亭记》和《罗池庙迎享送神诗碑》是他的真书代表作，其书法颜真卿《东方朔画赞》而有自家风神，王世贞评曰："结法遒美，气韵生动，极有（张）旭、（怀）素屋漏痕意。"《祭侄黄几道文》书法精整，行而运于真，是"真行相半"的典型代表。传世苏书以翰札行书最多，也最有代表性，如《黄州寒食诗》，是苏轼行书的佼佼者。全篇由首至尾气脉贯通，有一气呵成的气势。随着诗情的起伏，书法亦跌宕多姿，愈写情致愈浓，确实是不计工拙、妙得法外之致。虽是"点画信手烦推求"，又颇见功底。诗的感情变化与线条形态、节奏、韵度十分吻合。章法上字形大小相间，起倒相成，利用长锋竖画造成虚实对比，密中间疏，疏中济密，变化巧妙而见情致，"笔势欹侧而神气横溢"，可称诗书俱佳，为书史上难得之作。黄庭坚跋曰：

"东坡此诗似李太白，犹恐太白有未到处。此书兼颜鲁公、杨少师、李西台笔意，试使东坡复为之，未必及此。"的确道出个中三昧。苏轼其他书作如《赤壁赋》《洞庭秋色赋》《山中松醪赋》《杜甫梜木诗卷》以及众多信札，都为书家所贵。

黄庭坚（1045—1105），字鲁直，号山谷道人，江西分宁人，世称"黄山谷"。他是受苏轼革新文艺思想影响较直接的诗人和书法家。早年与苏轼接触，有师友之谊。史称黄庭坚"与张耒、晁补之、秦观俱游苏轼门，天下称为四学士"。黄庭坚与苏轼的师友之谊保持终生，政治上亦随苏浮沉。黄庭坚的诗追求新奇，开江西诗派。书法上"善行草书，楷法亦自成一家"。在学问上独立高行，不依傍他人，对书画有极高的鉴赏能力。由于他在诗、书上有卓越的成就，历来与苏轼并称"苏黄"。

黄庭坚是尚意书风的倡导者和代表书家，在书法上与苏轼同受颜真卿革新书艺的影响，但取径不同，在真、行、草书上都与苏轼拉开了距离，可谓善学善变。黄庭坚在书艺上主张"入古出新"，他的书艺由五代杨凝式，唐代褚、颜、柳、旭、素而上溯晋宋风神。早期能集古人所长，从学传统中发掘新意。中年已渐成自家风貌，晚年成就了风格独特的"黄体"风格。他悬腕高执笔，"令腕随己左右"，用内擫法，深得兰亭风韵。在书写上有不择纸笔的功力，并善用软毫，笔软而力健，有"化我霜毫作鹏翼"的笔致。所以有人说黄庭坚开后代用羊毫笔的法门。黄庭坚行楷书深受颜真卿和梁碑《瘗鹤铭》的影响，尤得力于《瘗鹤铭》。如其代表作《松风阁诗》《经伏波神祠》《诸上座后记》《苏轼黄州寒食诗跋》等，书字以欹侧取势的特点明显，用笔中锋直落，擒纵而线条凝练，提按、起伏、俯仰变化跌宕，左顾右盼，动静结合，颇有姿致。淋漓痛快而无轻佻浮躁的俗气，如闲云出岫，舒展自如；纵横穿插而无猛浪之气，如竹影婆娑，结体中宫紧结，笔画四外放射，长笔拓展奇肆有致，造成疏密、聚散、黑白上的奇趣，有雄强茂密而雅逸的情致。

宋徽宗说："黄书如抱道足学之士，坐高车驷马之上，横钳高下，无不如意。"在宋代四家中以险峻著称，风格突出，创新的意趣最鲜明。

黄庭坚草书成就在四家之中尤为突出，他自言："余学草书三十余年，初以周越为师，故二十年抖擞俗气不脱。晚得苏才翁子美书观之，乃得古人笔意。后又得张长史、僧怀素、高闲墨迹，乃窥笔法之妙。"晚年被谪四川入峡时，"见长年荡桨，乃悟笔法"。黄庭坚狂草奇崛纵恣，赵孟頫说"得张长史圆劲飞动之意"；沈周说："晚年大得藏真三昧，笔力恍惚，出神入鬼。"他的《李白忆旧游》长卷，用笔娴熟遒劲，气机畅达，擒纵时出纵恣之笔而又收敛得势，是黄书上乘之作。《诸上座》线条瘦劲，用笔如快马入阵，势来不可遏，势去不可止。笔势飘逸峻隽，点画狼藉，随意而行，迟速变化巧妙，又能擒纵有致，步步为营，是黄书稀世之佳作。黄庭坚书艺以韵胜，在草书里表现得更明显，与晋唐草书相比个性鲜明突出，是宋代草书的杰出代表。

米芾（1051—1107），字元章，号襄阳漫士、海岳外史等。宋徽宗时米芾曾是书画学博士，后为礼部员外郎，世称"米南宫"。米芾博学多才而又恃才傲物，有洁癖、石癖，举止疏狂怪僻，世称"米颠"。《宋史·文苑传》说他"为文奇险，不蹈袭前人轨辙；特妙于翰墨，沉着飞翥，得王献之笔意；画山水人物，自名一家，尤工临仿，至乱真不可辨；精于鉴裁………"是宋代著名书画鉴赏家、书家、画家。他独创的"米点山水"在中国绘画发展史上占有重要地位。米芾对古法研究精深博大，而又锐意求新。其书先习唐人，由颜而柳，继而欧、褚，又上溯晋人法。由临古一变而为采古人之长以为己有，尝自言："壮岁未能立家，人谓吾书为集古字，盖取诸长处总而成之。"推陈出新，化出自己的风格，自称"刷字"，"即老始自成家，人见之不知以何为祖也"。其行草在四家之中独具风貌。"自谓善书者只有一笔，我独四面"，认为"学书贵弄翰，谓把笔轻，自然手心虚，振迅天真，出于意外"。他的书法自然天

真，不假巧饰，以"风樯阵马，沉着痛快"著称。行草书气机舒畅，欹侧取势，运笔如飞，体势风动；把笔轻灵，纵逸奇变，八面生姿。以奇趣取胜，在四家之中是很突出的。由他传世之作《多景楼诗》《苕溪诗帖》《蜀素帖》等，都能看出沉着痛快和体势俊逸的所谓"刷字"特点。

米芾书学著作有《书史》《海岳名言》《宝章待访录》等，记述了他的创作经验，以及品评前代书家和作品的言论，虽多苛求，亦是有得之言，代表了他的书学观点。

蔡襄（1012—1067），字君谟，曾任龙图阁直学士、翰林学士、端明殿学士等职。年长于苏、黄、米三家，与欧阳修同时。蔡君谟为人正直，卓识多才。其书典重有法度，学唐人由薛、褚入手，下笔精丽，变体出于颜真卿。所以有宋人学颜当推蔡君谟为第一的说法，宋徽宗称之为"宋之鲁公"。蔡襄书很受宋仁宗的喜爱，苏轼也很推崇他，曾说："蔡君谟书天姿既高，积学深至，心手相应，变态无穷，遂为本朝第一。"蔡襄精于行草。楷书端庄沉着，法度谨严，行书淳淡秀丽。沈括说他"又以散笔作草书，谓之散草，或飞草，其法皆生于飞白，亦自成一家"。但革新创造精神不如苏、黄、米三家。黄、米二家对他称许之外亦有微词，米芾说："蔡襄如少年女子，体态娇娆，行步缓慢，多饰繁华。"黄庭坚说："君谟书如蔡琰胡笳十八拍，虽清壮顿挫，时有闺房态度。"黄米二家对蔡襄书看法相似，点出了蔡襄书风特点。蔡襄力学唐人，其书已开宋风，精丽可爱。因终未脱唐人遗风，其贡献不如苏、黄、米三家。蔡襄传世墨迹有《谢赐御书诗》《颜真卿自书告身跋》《茶录》《暑热帖》《连日山中帖》等。

139. 北宋大画家郭忠恕的书法怎样？

答：郭忠恕，字恕先，河南洛阳人。后周广顺年间，曾为宗正兼国子书学博士。入宋，为国子监主簿。郭言行狂放怪异，夏时

暴日，穷冬浴冰，或数十天不吃东西，流连于山水间，或喝醉了酒乱跑一通。但画却画得极精，"其画屋、林、楼阁，是古今界画的绝响"（见《中国文艺辞典》），是北宋山水画家中举足轻重的一个人物。他的大篆写得特别好。欧阳修认为，自唐朝李阳冰以后，没有比郭忠恕篆书写得更好的。而且楷书也写得很好，所以宋太宗即位后，授给他国子监主簿的职务，命令他刊定历代字书，阐明文字变迁，考证传写错误，深得太宗赏识。由于他在中国山水画中的地位显著，故书名被画名所掩，人多不知。其书迹有《三体阴符经》传世。还有书论著作《汗简》《论八分书》《论古文》《论书体》等和其所定《古今尚书》及《释文》等并行于世。

140．王著是怎样一个书法家？

答：王著是北宋著名的诸帖之祖《淳化秘阁法帖》选编者。王著生卒年代不详，是四川成都人，字知微。其正书、行书兼工，智永《真草千文》流传到宋朝已见残缺，王著给补上了数百字，摹勒上石，颇得原本形范。当初宋太宗学习书法临写的字由中使拿去让王著看，王说："不太好！"太宗就更加勤奋地临写了一段时间。又拿去让他看，他一看，还说不够完美。传书的中使不愿意了，王著就说："皇上刚开始钻研书法，一写我就说好，他就难于再进步了。"宋太宗知道后，又临写了很长一段时间，又拿去让王著看，王才说："皇上的字已写成功，连我也比不上了。"王著的书法功力深厚，极善用笔。元袁裒说："王著追踪永师，远迹二王，故世所传《淳化阁帖》犹不失古人意度者，以出于著故也。"

141．北宋闻江上波涛之声而悟笔法的书法家是谁？

答：是雷简夫。他是同州郃阳（今陕西合阳县）人。字太简，自号山长。传说他南游时，夜闻平羌江涛声，他想象波浪汹涌的气势，顿悟笔法，起书《江声帖》。从此，他的书法，气势宏大，被

人们视如家珍。因此雷由杜衍举荐，以校书郎签书秦州观察判官，又进至尚书职方员外郎。书迹有《江声帖》传世。

142. 文与可向以画竹著称，其书法怎样？

答：文与可（1018—1079），名同，字与可。梓潼（今属四川）人。号笑笑先生。他善诗文，工篆、隶、行草、飞白等诸体，尤精于画竹。是大文豪苏轼的从表兄。苏轼曾说，文与可学草书十年，落笔如风，但由于不用心，到底未得着古人笔法，后来在路上看见二蛇相斗，才突然醒悟了笔法之妙诀，从此，草书大进。宋魏了翁称与可书"操韵清逸"。文彦博也称赞他说："与可襟韵洒落，如晴云秋月，尘埃不到。"

143. 为什么王安石在书法上名声甚微？

答：王安石（1021—1086）是北宋年间著名的政治革新家。抚州临川（今江西临川县）人。字介甫，号半山。王安石工诗、文，是唐宋八大家之一。亦善书翰，因其文名、政名皆煊赫后世，故书名被政名、文名所掩，以致人多不知。关于王安石的书学渊源，古人说法不一。苏轼说其书"得无法之法，人不可学"。元吴师道说："公书字学王濛，要为萧散高远，非馀人所可及也。"而米芾却说："文公学杨凝式书，人鲜知之，余语其故，公大尝其见鉴。"由此可见王安石的书法是很有造诣的。而且善于学古而为我用，故而学某家又不像某家，自成一格。如其变法一样，是以出新意为要旨。总之，王安石书名虽微，实则是一个名副其实的书法家。正如古人所评"荆公运笔如插两翼，凌轹于霜空鹗鹗之后。"（宋李之仪《姑溪集》）；"王荆公书法清劲峭拔，飘飘不凡，世谓之横风疾雨"（宋张邦基《墨庄漫录》）。虽至今已少见荆公墨迹面世，但这些评论却无疑是真实的。

144. 明代张丑《清河书画舫》说"宋四家"苏、黄、米、蔡之"蔡"原先不是指蔡襄，而是另有所指，这个人是谁，他的书法怎样？

答：是蔡京。蔡京（1047—1126），字元长，兴化仙游（今福建省仙游县）人。

蔡京为人凶狠诡诈，反复无常，曾前后四次秉执国政。在其掌握大权期间，营私舞弊，排陷异己，致使冤案叠起，民不聊生，是个有名的大奸臣，但其书法却造诣不浅。

他的书法最初学蔡襄，随后改学徐浩，不久，又弃徐转学沈传师。元祐末年，转师欧阳询，从此字势豪健，沉着痛快，直到绍圣年间，海内书法没有超过他的。晚年他又倾心王羲之父子，却又叹息王羲之难以赶得上，王献之又与其父相去太远，所以干脆另创一派。

在书法上，有关于他的轶事也较多，据说蔡京任北门承旨时，有两个执役对他很恭敬，一日，二人各执白团扇为他扇凉，他一时高兴之下，在两扇上各写杜甫诗一联。没有几天，这二人忽然衣冠楚楚，喜气洋洋，原来宋徽宗用二万钱买下了两扇。多年之后，在保和殿宴会上，宋徽宗对他讲起此事，还说：这两把扇子至今还藏在御府。元符末年，他被贬，停舟仪征，米芾、贺铸同去拜访。一会儿，有个恶客也到了。恶客说：你的大字举世无双，但我想只不过灯光影射放大，否则这笔要像椽子一样粗了。蔡京说：我当场写给你看。不久，取笔出来，果然像椽子一样粗，三人相视愕然。蔡京根据恶客要求，在两幅绢素上，一挥而成"龟山"二字，三人看了感叹不已。

按张丑的说法，宋四家"苏、黄、米、蔡"的次序按时代排列，本当指的蔡京，后世人恶其奸诈狠毒，难为师表，故才以蔡襄代之。

145．被苏轼视为有"屈、宋、鲍、谢"之才的秦观，书法上有何才能，其传世书迹和书论怎样？

答：秦观（1049—1100），扬州高邮（今江苏高邮市）人。字少游，又字太虚。秦观少年有才，慷慨豪隽，溢于文辞，苏轼看到他写的《黄楼赋》后，认为他有屈原、宋玉的才华，就将其举荐于朝廷，任太学博士、国史院编修等职。李纲《梁溪集》说："少游诗字婉美萧散，如晋宋间人，自有一种风气，所乏者骨骼尔，然要是一时才者。"但是有人说他的小楷"姿媚遒劲可爱"，认为其书法"飘飘凌空之气，见于觚牍"，可见其书法动态意境很好。他不但字写得好，而且还有书论著作多种。有传世书迹《摩诘辋川图跋》，有书法专论《题兰亭》《论仓颉书》《论书帖》等。

146．米芾的儿子米友仁的书法怎样？

答：米友仁（1074—1153），幼名鳌儿，字元晖，号海岳后人、懒拙道人。其书画皆名传后世，人称"小米"。他因以点皴法画江南山水，因"米点皴"入中国画史。书法则酷似其父，善用隶书题榜。魏了翁认为他的书法不如其父，但清康有为则认为米友仁的行书中含，而米芾外拓，"南宫佻僄过甚"，"若小米书，则深奇秾绵，肌态丰嫭矣"。有《吴郡重修大成殿记》《潇湘奇观图题跋》《米芾草书九帖跋》《杜门帖》《文字帖》等书迹传世。

147．除苏东坡、黄庭坚、蔡襄之外，能与米芾齐名的宋代书法家是谁？

答：除苏、黄、蔡之外，能与米芾齐名的宋代书法家是薛绍彭。

薛绍彭，宋神宗时长安人（今西安市），字道祖，号翠微居士。薛向之子。自称"河东三凤后人"。《薛向传》中记载："子绍彭，有翰墨名。"其传世作品现尚可见的有《杂书卷》《得米老书帖》

《与伯充书帖》《召饭帖》等数种。

薛书笔法内抴，体势圆逸，藏锋不露，清俊遒丽，无险浮之姿，有萧散之意，是严循魏晋之法、深得"二王"笔意的。明代项穆将其列为"神品"。元虞道园说："长睿书不逮，唯绍彭最佳。"明人危素认为："超越唐人，独得二王笔意者，莫绍彭若也。"因此，在北宋元符年间，人多将其与米芾并称"米薛"。严格讲，论追求变化，薛不如米；论循之古法，米不如薛。

薛绍彭既善书，又富于收藏，精于鉴评，许多善本书画多经薛氏之鉴藏而传世。

148．抗金名将岳飞的书法怎样？

答：抗金名将岳飞，字鹏举，相州汤阴（今河南汤阴县）人。宋高宗初执朝柄时，岳飞以战功卓著累迁湘北路荆、襄、潭州制置使，进封武昌郡开国公，加检校少保、枢密副使、参知政事，人称岳少保。高宗绍兴十一年（1141）为奸相秦桧等诬陷，以"莫须有"罪名入狱，旋即被害，时年三十九岁。淳熙六年（1179）谥武穆。嘉定四年（1211）追封鄂王。岳飞自幼丧父，家境贫穷，常用簸箕盛沙抹平以练字，学习刻苦。其字学颜真卿，雄浑峻拔，老墨飞动，忠义之气跃然纸上。宋周必大《泛舟录》说金沙寺有岳飞留题的刻石题词，名不见传。今之所见岳飞书迹多不可靠，如南阳、汤阴等地的岳飞《诸葛亮出师表》，细析其字，少见颜迹，亦与历史说不符，据考是明人作伪。唯"还我山河"及"岳飞"题名，颇具颜味，似为岳飞真迹。因慕岳飞忠义之名，加之出师表的书法尚属上乘，故人们对出师表颇为喜欢而不细究真伪。

149．宋徽宗赵佶对中国书法艺术的贡献如何？

答：宋徽宗（1082—1135），姓赵名佶。赵佶为政，昏庸骄淫，

终至国破身辱，被金兵俘虏，死于北方五国城。但于琴棋书画诸艺皆精，颇有建树。在位之年，曾召集文臣，编辑《宣和书谱》《宣和画谱》《宣和博古图》等书，保存了中国书画的精华。徽宗的书法，以行草、正书为佳，尤以正书"瘦金体"名世。因此他在中国书画史上有相当重要地位。其"瘦金体"形态修长俊伟，点画清劲挺拔，意度天成，结体灵活，细而不觉其枯。能在楷书上有独特面貌自成一家的，在唐朝以后，唯宋徽宗和赵孟頫二人而已。传世书迹有《大观圣作之碑》《宣和御制化道文碑》《草书千文》《御书临写兰亭绢本》等。

150. 钱塘吴说的书法怎样？

答：吴说，南宋钱塘（今杭州）人，号练塘，居紫溪。宋高宗《翰墨志》载："绍兴以来，杂书、游丝书唯钱塘吴说。"明朝董其昌见到吴说的书迹以后也称赞道："昔人称吴说真书为宋朝第一，今观所书《九歌》，应规入矩，深得《兰亭》《洛神》遗意。"宋陈晦记载了吴说写牌的故事。西湖北山有一个九里松牌，有一次，宋高宗去了，那里的人便撤去吴说写的牌，请宋高宗写，结果宋高宗写了三次，总觉得不如吴说写得好。就命令下人再找出吴说原来的牌挂上。另外他的榜书也沉稳端润，经常应邀给著名的寺院名胜之地题榜。世存书迹有《三诗帖》《叙慰帖》《门内帖》《行艺诗帖》《跋沈伯愚所藏兰亭》《千字文》等。

151. 宋高宗的书法如何？

答：宋朝皇帝中，除宋徽宗赵佶以外，在书法上风格明显的就是宋高宗赵构了。赵构，字德基，初封康王，徽、钦二帝被俘后，在南京（今河南商丘）即位，后南迁扬州，再渡江建都临安，史称南宋。他在位三十六年，割地求安、亲奸佞、害忠臣，是个历史上

有名的昏君。但在书法上却"未始一日舍笔墨"。明陶宗仪《书史会要》说："高宗善真、行、草书，天纵其能，无不造妙，或云初学米芾，又辅以六朝风骨，自成一家。"他还著《翰墨志》一卷，评论古今书法，有一定见地。在《翰墨志》里，他自评说："余自晋、魏以来至六朝笔法，无不临摹。……晚年得趣，横斜平直，随意所适，至作尺余大字肆笔皆成，每不介意。"世存书迹有"玉堂"二大字、《道德经》《禁酒碑》《御书三诗》《心经》等。

152. 诗人陆游的书法怎样？

答：陆游（1125—1210），字务观，越州山阴（今浙江绍兴）人。其为范成大参议官时，以文交友，不拘礼法，人讥其颓放，他干脆自号放翁，是南宋著名的诗人、文学家。据其《剑南集·暇日弄笔戏书》自称，他的书法是"草书学张颠，行书学杨风子"。以情趣韵味取胜，意致高远飘逸，为历代文人士学所喜爱。曾作书论《论学二王书》。其世存书迹有：《自得我心诗迹》《与仲信、明远二帖》《拜违言侍帖》《与明老帖》《仲躬帖》《书长相思词五阕》《书大圣乐词》。石刻有《阅古泉记》《金崖砚铭》《西湖石刻》等。

153. 范成大是怎样看待帖学、碑学的？

答：范成大认为，学书以观看真迹为好，看真迹能仔细分析其笔势、笔力的先后、轻重、往复的痕迹，掌握其用笔的方法。若只看碑本，则只能看到其点画的形状、位置，观察不到其笔法神气，很难学得精到。范成大（1126—1193），字致能，号石湖居士，吴郡（今江苏苏州）人。曾官至四川制置使、资政殿大学士等。是南宋知名的文学家、诗人，于书法亦工。他的书法，用笔学米芾，但笔势圆熟遒丽，生意盎然。有书法真迹《西塞渔社图卷跋》传世。

154. "策诗书"三绝的状元书法家是谁？

答：是南宋状元张孝祥。张孝祥（1132—1170），历阳乌江（今安徽和县）人，字安国，号于湖。文章过人，尤工翰墨。据《江宁府志》记载：宋高宗召见张孝祥，当面进行廷试（考状元的最后一关），张喝醉了酒，还有些神志不清，但拿起笔，回答问题时，却洋洋万言，爽利快速，高宗接过一看，点画遒劲，很有颜书气韵，亲自点他做了头名状元。秦桧说："上（皇帝）喜状元策（策论），又喜状元诗与字，可谓三绝。诗何体？书何字"？张孝祥回答说："本杜诗，法颜字。"宋杨万里说："安国书甚真而放。"宋曹勋称张的字："如枯松折竹，架雪凌霜超然自放于笔墨之外。"据宋周密的《癸辛杂识》记载：张在京口做知府时，为新盖成的多景楼题大楼匾，盖房的人送给他二百两银子为润笔，他推辞不要。可见其书法是很受当时人喜爱的。

155. 词人、文学家姜夔，为什么常为后世书法界人士津津乐道？

答：姜夔之所以为书界人士熟知，主要是因为其书论《续书谱》。该书对书法技法、书法审美等书学理论有详细的记载和独到的见解，书界人常引以为学，故其虽为文学家、词人，却亦为书法界人士所熟知。他不仅书论精到，其书法也迥异常人，格调清高。宋谢采《续书谱序》说："白石先生好学，无所不通，书法得魏晋古法，运笔遒劲，波澜老成，尤好临习《定武本兰亭序》，所著《续书谱》一卷议论精到，用志刻苦。"

其书论除《续书谱》外，还有《禊帖偏旁考》等。书迹有嘉泰三年所书《落水本兰亭序跋》《跋王献之保母帖》等。

156. 王庭筠的书法成就如何？

答：王庭筠（1151—1202），字子端，自号黄华老人。其书法学米芾。明李日华《六砚斋三笔》说："庭筠书法沉顿雄快，与南宋诸老各行南北，元初，巎子山诸人不及也。"金元好问认为：庭筠书法虽有北方胡羯末的雄悍之气，却也风流蕴藉。元袁桷说："黄华老人《百一帖评品》悉祖宝章，故其大字超轶抗衡。"后人对其书法评论是很高的。其传世法书有《黄华老人诗石刻》《博州庙学碑》《幽竹枯槎图卷题辞》等。

157. 南宋末以工书闻名天下的书法家是谁？其书法特点如何？

答：是张即之（1186—1263）。南宋末，即之以能书闻名天下。他喜欢作擘窠大字，丰碑巨刻，常见于江南。其写匾额如写小楷一样，清劲精到，行笔转折准确，骨格强硬但笔意雍藉。传世书迹有《金刚经》《杜诗断简》《汪氏报本庵记》《李伯嘉墓志》等。

158. 为什么赵宋王朝的皇帝大部分都有书名传世？怎样看待这些帝王书家？

答：关于帝王书家，从留传下来的史籍看代代不绝，有的是牵强附会，有的是夸饰、吹捧，也有不少确实为中国书法的发展做出了大贡献。如萧道成、李世民、赵佶等。但宋朝的皇帝书家格外多，从宋太祖赵匡胤陈桥兵变、黄袍加身，到南宋小皇帝赵昺跳海身亡，三百多年间，十八个皇帝，就有十三个皇帝书史有名，这是有其特殊原因的。自唐朝始，书法艺术进入了帝王将相之活动范围之中。至宋朝，书法好坏已成为有没有学识才能的标志，每个王公贵族的后裔都必须要接受正规的书法教育，皇帝更不能例外，此其一；其二，宋朝开国皇帝宋太祖非常喜欢写字，至宋太宗更是苦心

学书，且喜欢以飞白书赐给臣下，形成了不成文的规矩，以致好几个皇帝都喜欢以飞白书赐人。而且由宋太宗首倡，刻制了《淳化秘阁法帖》，宋徽宗时又刻了《宣和书谱》，使后世学有所范、代代相传；还有一个重要的原因，自宋代始，中国的封建王朝已开始走下坡路，北宋初期还比较稳定，常以诗词书画来颂扬文治武功。后来，契丹、辽、金相继南侵，赵宋王朝常常内外交困，这些皇帝们虽有心理国，却无力回天，在无可奈何之中，唯以书法自娱。宋太宗就是欲取幽冀，败于契丹之后，才越来越热爱书法的。至徽宗、高宗，更是骄奢淫逸，不理国事，醉心于书画，虽然为中国文化的发展做出了一定的贡献，但也都是有名的昏君，给人民带来了很多苦难，留下了骂名。这些帝王书家虽然在政治上昏庸腐败，但对其在书法艺术上的成就和对书法艺术所起的推动作用，还是应当肯定的。

159. 宋代书法家特别是苏、黄、米、蔡四大家对中国书法审美评价的贡献是什么？

答：整个宋代，是书家辈出的时代。据可见资料的粗略统计，宋代书法家人数和中国书法鼎盛时期的唐朝不相上下，都是九百多名。这里介绍给大家的仅是在历史上有较大影响的四十来名。据历代书论的审美评述，宋代书家尚意，从总体上看此论还是正确的。但正如唐朝尚法，但却有很多大书家是尚情一样，宋代书家也不是铁板一块，就人们常说的苏、黄、米、蔡中的蔡襄虽有自己面貌，其本质却是恪守唐法的。

由于尚意、轻法、重情趣的审美意识在宋代书界始终是占上风的，因此，宋代书家在吸收唐人书艺精华的同时，又都鲜明地打出了反传统的旗帜。如姜夔说："真书以平正为善，此世俗之论，唐人之失也。"黄庭坚说："老夫之书本无法。"苏轼则认为："退笔如冢未足珍，读书万卷始通神。"他们打着崇尚晋人之"古"的

幌子，却在尽情地抒发着宋人特有的"意足我自足"、"六经皆我注脚"、一切为我所用的感情，放手写去，不计工拙。因此，宋代的书法家大多数同时又是诗人、文学家、画家或兼政治家。南宋末因战乱频繁，才出现了一部分道释书家，他们书法的风格面貌，大都是非常强烈的。他们这种大胆的为我所用的个人抒情主义书法，为中国书法艺术的进一步发展，做出了不可磨灭的贡献。所谓自唐代以来，中国书法艺术是在走下坡路的论点，在宋代人以及后来清中晚期的书法家们的艺术创造面前是站不住脚的。

160．元明书法的发展有什么特点？

答：元明两代历时近四个世纪，基本上延续宋代帖学的风气，形成以继承为主的趋势。元明时期有成就的书家，其书艺大部分在真、行、草书方面，这种趋势延续到清朝初期。

元朝书艺"初则宗唐，后则宗晋"。虞集说："元初士大夫多学颜书，虽刻鹄不成，尚可类鹜。大德、延祐之间，称善书者必归巴西（邓文原）、渔阳（鲜于枢）、吴兴（赵孟頫）。自吴兴出，学者始知以晋名书。"而"宗晋者多从吴兴入"（马宗霍《书林藻鉴》）。赵孟頫是元朝一代宗匠，创"赵体"，开一代之风。元朝书家大多在他的笼罩之下。赵书"专以古人为法"，又影响了明代书风。清代乾隆皇帝极崇赵书，赵书又波及清代。鲜于枢与赵孟頫齐名，并称"二雄"，有人说"终元之世，出入此二家"。鲜于枢小楷书学钟繇，善行草书，草书"兼素师以窥大令"，颇受赵孟頫的推崇。能悬腕作大字，据说鲜于枢由"见二人挽车泥泞中，遂悟书法"。他的书法颇带河朔伟气，用笔遒劲，以骨力取胜，在赵书之外别立一家风范。其他有"善悬腕，行草逸迈可喜"，以气胜的少数民族书家康里巙巙；"行草师二王，婉丽丰研"的周驰；善真、行、草书，"工于笔札"而与赵孟頫齐名的邓文原；"真、行、草、篆皆有法度，古隶为当代第一"的虞集；"仿率更（欧阳询）父子，力求劲拔"的柯九思；"行书殊道美"的吴炳；"冷逸荒率，不失

晋人矩矱"的倪瓒；"字画清遒，有唐人风格"、学赵书而能自立的张雨；"小篆精妙，当代独步"的吾丘衍；"善篆隶，温润遒劲"的泰不华等。这些书家都各有特点，但为继承所淹，缺乏突出的创造性，其中康里巎巎，虽在"其时群皆趋赵"的形势下"独能不仰其息"，其书用笔跌宕俊逸，有别于赵的遒媚，但未能跳出以继承为主的大范围，影响亦未能超过赵孟頫。

画家吴镇善草书，直承唐宋传统，能入古出新。他的草书深沉圆劲，率意而任真趣，无意求工而能妙造自然，意韵深长。马宗霍说他"人品高洁，自成逸邈"，书如其人。被明人称为"文妖"的文学家杨维祯的书法，在元末以"狂怪"闻名。他法古求新，熔汉隶、章草和"二王"为一炉，古淡而劲秀，有刚直奔放、豪迈的个性风格。这两位书家在元代是富于创新精神的，但一为画名所淹，一为诗名所掩，在元代以继承为主而又赵书盛行的书坛上，没有取得应有的地位。

明初延续元朝以继承为主的书势，延赵余波，如危素、宋濂、宋克、宋璲、宋广、俞和等。除真、行、草书外，亦有不少书家写章草，其中以宋克最著。宋克的章草得索靖、皇象精髓，能将古章草的古朴淳茂与他的豪放性格相融合，"以一种瘦挺的笔画改易了古章草的肥厚姿态，成为新的面貌。"（潘伯鹰《中国书法简论》）近代书家于右任评宋克章草说："当章草消沉之会，起而作中流砥柱。故论章草者，莫不推为大家。"

明朝皇帝和亲王贵族多喜爱和提倡帖学，加之法帖翻刻成风，促成了明代帖学盛行的趋势。马宗霍论明代书势说："帖学大行，故明人类能行草，虽绝不知名者，亦有可观，简牍之美，几越唐宋。惟妍媚之极，易粘俗笔，可与入时，未可与议古。次则小楷亦劣能自振，然馆阁之体，以庸为工，亦但宜簪于禄耳。至若篆隶八分，非问津于碑，莫由得笔，明遂无一能名家者。又其帖学大抵亦不能出赵吴兴范围，故所成就终卑。偶有三数杰出者，思自奋轶，亦未敢绝尘而奔也。"由此可见帖学给明代书艺带来的束缚。再者，明

永乐时成祖诏求四方能书之士，置于翰林，授给中书舍人官职，专为写诏令文书。当时云间"二沈"（沈度、沈粲）是很受皇帝重视的书家。沈度写诏令字体方整圆润，被视为标准。科举考试重书法，于是天下士子多写典雅端平、严谨齐一的字体。形成近体相师，每况愈下的局面。"度楷粲草，兄弟争能，然递相模仿，习气亦最甚，靡靡之格，遂成馆阁专门。"（《书林藻鉴》）"馆阁体"一直到清代，发展成为既偏离古法，又扼杀个性的"乌、方、光"的程式，使书法趋于绝境，所以说"馆阁体"的形成和影响是使明代书艺江河日下的重要原因之一。

明弘治年间，祝允明、文徵明、王宠崛起于江南吴地，书法由赵孟頫上承晋唐，明代书法开始冲破馆阁体的束缚而有了转机，号为明书中兴。祝允明的楷行书取法晋唐宋元诸家，功力深厚，草书成就最高，博取诸家而得力于黄山谷，下笔精熟，跌宕奇伟，有疾风骤雨之势，变化万千而点画结体皆有法度，又能时出新意。他的草书写得很豪爽，笔势雄强，虽偶有失笔，亦能风骨烂漫，以情韵取胜。文徵明是吴地影响较大的书画家，他师法晋唐，"刻意临学，亦规模宋元"。其隶书师钟繇，大字真书得力于黄山谷，"草师怀素，行书仿苏、黄、米及圣教"。其小楷取法"二王"，从《黄庭经》《乐毅论》中来，写得秀整、法度谨严而又温纯精绝，是明代小楷书的代表性书家。王宠后出，其书"正书初法虞永兴、智永，行书法大令，最后盖以遒逸，巧拙互用，合而成雅，奕奕动人"（王世贞语）。他是文徵明之后有影响的书家。

此外，文徵明之前有张弼，之后有徐渭，是在草书上有创造性的书家。张弼善狂草，他的狂草里杂以今草和章草，怪伟跌宕，王鏊认为他的草书"尤多自得。酒酣兴发，顷刻数十纸，疾如风雨，娇如龙蛇。……世以为颠张复出也"。徐渭是明代后期著名诗人、戏曲家，又是水墨大写意花卉画派的开派画家。他是一位怀才不遇而又性格豪放不羁的人物，有较全面的文化修养而又个性鲜明，曾自称"吾书第一，诗二，文三，画四"。他的行草书像他的大写意

画一样，不计点画工拙，豪气英发，横涂竖抹，体态恣肆而神韵天成。袁宏道评曰："笔意奔放如其诗，苍劲中姿媚跃出，在王雅宜（王宠）、文徵仲（文徵明）之上。不论书法而论书神，诚八法之散圣，字林之侠客也。"可谓知言善道。徐渭是一位着意于抒发性灵，格调高迈超凡，个性突出的书家，在明代以继承为主的书坛上更显得难能可贵。祝允明、张弼、徐渭三家书艺的抒情风采和个性追求，是明末抒情新风的先导。

晚明书坛以董其昌影响最大，"行楷之妙，跨绝一代"，书风流丽典雅，当时已名闻海内外，因得到康熙皇帝的赏识而风行于清代初期，笼罩朝野。与董其昌齐名的有邢侗和米万钟。邢侗书法以得"二王"神髓而为海内所珍。米万钟尤善署书，"行草得米南宫家法"，同时还是善泼墨画米家云山的画家。这些书家虽说成就有高下，但不出宋元时期以继承为主的路子。

明末清初是动荡而活跃的时代，由于各种矛盾交织和社会的变动，思想界和文化艺术界活跃，很多天才思想家、艺术家应运而生，文艺上浪漫主义思潮和抒情之风得以发展。在书法上出现了行草书的法古出新的趋势，同时也造就了一批有创造性的书家，如张瑞图、黄道周、王铎、倪元璐、傅山等，他们深研古法，又强调个性和感情的抒发，形成与赵、董不同的审美观念，给书坛带进一股富有生命力的清新气息，开拓了新的局面。

161. 管领元代书法的赵孟頫的书法生涯如何？

答：赵孟頫（1254—1322），字子昂，号松雪道人，又号鸥波、水精宫道人等。他是宋太祖的十一世孙，秦王赵德芳的后裔，因为皇上赐他五世祖宅第于湖州，故称其为湖州人。宋亡入元，元世祖忽必烈搜访遗逸，经行台侍御史程矩夫的荐举，至至元二十三年（1286），赵孟頫出来做了元朝的官。其后官至翰林学士承旨、荣禄大夫，封魏国公，谥文敏。

赵孟頫是一个聪明绝伦的人，从小读书过目成诵，才气英迈，诗文清远，文章经济，冠绝时流，又复旁通佛、老之学，尤擅书画。在书法上，他于篆、隶、真、行、草各体无不精熟。据前人评论，他的书法一生变了三次：初年学思陵（宋高宗），中年学王羲之、王献之父子，晚年学李北海。他平时写字极快，落笔如风雨，一天竟然能够写一万个字。

在我国书法史上，他和王羲之、米芾一样，是一个轶事流传较多的人物。明汪砢玉《珊瑚网·诸家评米书》中有这样一段话："陶宗仪称赵文敏偶得海岳《壮怀赋》一卷，中缺数行，因取刻本摹拓，以补其缺，凡易五七纸，终不如意，乃叹曰：'今不逮古多矣。'遂以刻本完之。"可见他是很佩服米芾的。

关于他书法的造诣，后人确实有褒有贬，与其同时的鲜于枢说："子昂篆、隶、真、行、草为当代第一，小楷又为子昂诸书第一。"明代的解缙认为："（赵孟頫）天资英迈，积学功深，尽掩古人，超入魏、晋，当时翕然师之。"清代的包世臣却很不赞成赵的书法，认为是："吴兴书笔专用平顺，一点一画，一字一行，排次顶接而成。如市人入隘巷，鱼贯徐行。"从用笔、字体到布局做了全面的否定。平心而论，这里他虽然道出了赵书缺乏大的变化，雄强不足、姿媚有余的弱点，却也未免偏激。总的来说赵字秀媚清劲，入古出古颇得新意，是称得上一代名家的。其书法传世极多，而以《六体千字文》《汲黯传》《胆巴碑》《三门记》等最为人们所熟悉。

162．赵孟頫的书法特点和贡献是什么？

答：楷书"颜、柳、欧、赵"诸体的"赵"，是指元朝书家赵孟頫创造的"赵体"，在书史上是最后一种影响较大的楷书形式，赵孟頫也是封建社会后期影响较大的书家。

赵孟頫书法有"专以古人为法""不杂近体"的特点。《元史》本传说他："篆籀、分隶、真、行、草书，无不冠绝古今，遂以书

名天下。"其书艺渊源，杨载说："篆则法《石鼓》《诅楚》；隶则法梁鹄、钟繇；行草则法逸少、献之。"虞集说："楷法深得《洛神赋》而揽其标，行书诣《圣教序》而入其室，至于草书，饱《十七帖》而变其形。"赵孟頫对晋人书法下过很深的功夫，自言："余临王献之《洛神赋》凡数百本。"宋濂也说他："羲、献帖凡临数百过。"对于他深得晋人书法的功力，董其昌到晚年很有感叹地说："余年十八学晋人书，便已目无赵吴兴。今老矣，始知吴兴之不可及也。"关于赵孟頫书法早晚的变化，宋濂说："魏公之书凡三变，初临思陵（宋高宗），中学钟繇及羲、献诸家，晚乃学李北海。"元、明人大多有此看法，可见他的书艺是超越宋人而直承晋唐的，故有"根抵钟、王，而出入晋唐，不为近代习尚所窘束"的说法。目前赵孟頫流传的大量作品，诸体皆备，而"妙在真、行，奕奕得晋人风度"，特别是他一生"用意楷法"，集晋唐之大成，创造了"赵体"风格，为世所重。王世贞认为："可出宋人上，比之唐人，尚隔一舍。"但终是唐楷之后影响较大的一家。

赵孟頫楷书以小楷为精妙，鲜于枢说："子昂篆、隶、正、行、颠草，俱为当代第一，小楷又为子昂诸书第一。"赵孟頫一生写小楷很多，特别是晚年信佛，多用小楷写经卷，如《道德经》《法华经》《金刚经》《阴符经》《心经》《黄庭经》等。他的小楷精品很多，如《汲黯传》，用笔遒丽，结体精密而能灵变，"字形大小，无不峭拔"，功夫很纯熟，可谓精工巧妙之极，代表了他小楷书艺的基本面貌和水平。他的行楷书《洛神赋》，笔法遒丽秀润，节奏轻快，写得清新婉丽，优雅柔和，与曹植诗的意趣和谐统一，可谓诗书相发，有"如花舞风中，云生眼底"的优美感。赵孟頫的楷书大字是"赵体"的主要表现形式，前人有"其下笔处，颜筋柳骨，银钩铁画"的称誉。晚年参入李北海笔意之后，法度谨严而又矫健多姿。代表作有《龙兴寺碑》《仇锷墓碑铭》《重修三门记》《胆巴碑》等，赵体大楷笔法精熟，方圆并用，笔画挺秀婉丽，结体均匀之中能灵变中度，确实称得上是楷法精研，秀美有度。

元初人多习唐人，到赵孟頫则深入晋人，恢复古法。李衎认为赵孟頫得"二王"正传，"不流入异端者也"，实际赵孟頫是以古为新的。唐颜真卿突破"二王"而创颜体风格，到赵孟頫则又跃唐入晋，改变颜真卿以来的雄健书风，寻着"二王"而创造了他那秀润婉丽的风格，对颜体书风不是全盘否定，对"二王"又不是简单的继承，自有特定的时代风范，开元人宗晋的风气。历史上对"赵体"的评价向来有异议，其中有因他以宋朝宗室仕元，轻其品节而波及书艺的因素。如明代张丑说他的书法"第过妍媚纤柔，殊乏大节不夺之气"。明莫是龙认为若把赵字"使置古帖间，正似阛阓俗子，衣冠而列儒雅缙绅中，语言面目，立见乖忤"。赵孟頫书风的形成确有多种原因，但其书"温润闲雅"是艺术风格问题，不可因人废书，亦不必以碑学之强劲而贬其轻柔。但是异议中所涉及的赵书不足之处，却是不能回避的，如王世贞说赵书小楷"于精工之内，时有俗笔。碑刻出李北海，北海虽姚而劲，承旨稍厚而软"。莫是龙说赵书"矩矱有余，而骨气未备；变化之际，难语无方，丿欲利而反弱，乀又欲折而愈庋"，以及董其昌说他"小有习气"等，都是很有见地的批评意见。至于后人学赵书而流入圆熟肥俗，那是学的问题，如包世臣说："（赵书）笔虽平顺，而来去出入处皆有曲折停蓄。其后学吴兴者，虽极似而曲折停蓄不存，惟求匀净，是以一时为经生胥吏所宗尚，不旋踵而烟消火灭也。"再者，赵孟頫才识精深，学养渊博，其书法度精密，气象雍容闲雅，非一般俗吏可及；尽管笔力不及唐人刚健，但不乏清新秀润气象，远非俗书可比。赵书的不足之处是存在的，但并不能因此贬低他的艺术成就和在书史上承前启后的作用。

163．赵孟頫为什么要提出"用笔千古不易"的观点？它代表了什么样的艺术思潮？它渊源于哪里？它的本质是什么？

答：元代书法家赵孟頫在《兰亭十三跋》中称："书法以用笔

为上，而结字亦须用工，盖结字因时相传，用笔千古不易。"其中以"用笔千古不易"一语对后世影响颇大，它的意思是说用笔的方法永远不变，或是"古往今来所有写字的笔法是一致的"。不少人把它奉为金科玉律，颂扬它是"至理名言"，因此，我们必须对它进行一番仔细的考察。

赵孟頫提出"用笔千古不易"的直接因素是为了反对宋人对笔法的自由化。宋代的书法家们认为唐人森严的笔法使他们的艺术个性受到束缚，而主张笔法自由化。苏轼称"我书意造本无法，点画信手烦推求"。黄庭坚亦说"心不知手，手不知心，法耳。"在实践中，宋代书家们以各自对用笔的理解和探索，表现出了丰富多样的笔法，而促使了宋代"尚意"书风的形成。这种自由化的笔法，到了书法潮流进入复古时期的元代，遭到了坚决的反对，认为这是丢掉古法，所以赵孟頫就提出了"用笔千古不易"的复古观点。

这个观点在赵孟頫的艺术思想中是有代表性的。他是一位多能的艺术家，不仅精于书法，也精于绘画、诗文、音乐等，他对这些艺术都是以复古为指导思想。他对绘画的认识是："作画贵有古意，若无古意，虽工无益。……古意既亏，百病横生，岂可观也。"（《清河书画舫》）；对文学是："为文者皆当以六经为师，舍六经无师矣。"（《刘孟质文集序》）；对音乐是："必欲复古，则当复八清，八清不复，而欲还宫以作乐。是商、角、徵、羽重于宫，而臣民事物上陵于君也，此大乱之道也。"（《乐原》）；对于书法，他更是刻意师古，以追踵"二王"为鹄的。元李衍说："子昂之书，全法右军，为得正传，不流入异端也。"清王澍说："《淳化法帖》卷九，字字是吴兴祖本。"因此，我们可以了解赵孟頫的总体艺术思想是以复古为宗旨的，"用笔千古不易"即是这种复古思想的典型反映。

"用笔千古不易"一语，渊源于唐人的传授笔法之说。《法书要录》载《传授笔法人名》，称："蔡邕受于神人，而传之崔瑗及女文姬，文姬传之钟繇，钟繇传之卫夫人，卫夫人传之王羲之，

王羲之传之王献之……旭传之李阳冰，阳冰传徐浩、颜真卿、邬彤、韦玩、崔邈，凡二十有三人，文传终于此矣。"这里所记，从汉末到唐，笔法是一脉单传的，仅二十三人笔法就中绝了，后来唐卢携在《临池诀》中再加上十四人，元初刘有定在《衍极注》中又加上唐十四人，得笔法共五十一人，既然有唐以来笔法传授的文字记载，赵孟頫又深信于此，并以"二王"嫡系传人自居，"其视右军，自谓腕不负心"。当然他据此要提出"用笔千古不易"之说。

其实《传授笔法人名》里的记载是牵强附会的，只要稍加考证，就会发觉它站不住脚。我们认为，笔法是随着书法艺术的发展而发展的，它虽然可以相互传授，但是它的发展主要靠创造。《传授笔法人名》里载蔡邕笔法受于神人，显然荒谬，但他的飞白笔法确是在鸿都门"见役人以垩帚成字"受到启发而创造出来的。就连"二王"父子的笔法也不同，王羲之是"内擫"笔法，王献之是"外拓"笔法，考其来源，也是各自创造的结果。至于张旭的"孤蓬自振，惊沙坐飞"的笔法，邬彤的"古钗脚"笔法，颜真卿的"屋漏痕"笔法，更有可靠文献说明其来源于勤学和精思中出现的"顿悟"。这里不一一细说，仅此可了解《传授笔法人名》是极其片面和不可靠，用笔也不是千古不易的。

书法艺术发展的历史告诉我们：在汉末以前，书法艺术处于发生期和形成期阶段，笔法是随着文字的演变而变化的；在汉末以后，书法已经逐渐成为一门独立的艺术，由于在艺术风格上的不断发展，必然会导致其形式和方法的不断改变，当它每一次新书风的出现时，都伴随着一次探索新笔法的热潮，而新笔法的成功，又促使了新书风的形成。笔法是随着书法艺术的发展而同步发展的。但是，赵孟頫"用笔千古不易"的观点却认为正确的笔法只有一种，而且是永远不变。这种用孤立、静止的观点来看待历史的发展，是书学史上唯心主义艺术观的一例。

在书法史上，元、明两代处于复古时期，前人以"尚态"二字概括之。书法艺术的总趋势表现出只重视模仿古人，在字形上刻

意求好，而在笔法上留于保守状态。以至于书法艺术的成就不大，落后于前面的宋、唐、魏晋几代，这不能说与当时为书坛盟主的赵孟頫无关。实际上，他主张的"用笔千古不易"的观点，就代表了这股保守落后的学术思潮。

历史总是在先进和落后的斗争中前进的。后来清代碑学的兴起，抛开了"用笔千古不易"的观点，在笔法上大胆进行了创新，取得了辉煌成果，促进了书法艺术的发展。但是，"用笔千古不易"至今仍有着它的广大市场，无视清代碑学的巨大成就，指责成功的创新笔法是错误笔法，并声称"整个清代可以说是衰微的一代"。这就是在这个观点影响下得出的错误结论。而且，"用笔千古不易"还成了当前反对探索新笔法、反对书法进行创新的理论依据，企图把书法艺术引入封闭系统的轨道之中。因此，对这个在历史上曾经起过阻碍作用，又是典型的形而上学的观点，我们必须揭露它唯心主义的实质，破除它是"至理名言"的迷信，为今天探索一代新书风扫除思想上的障碍。

164．赵孟頫的妻子管道昇也是一位书法家，她有着怎样的书法活动？

答：赵孟頫的妻子管道昇，是我国历史上著名的女书法家之一。

管道昇（1262—1319），字仲姬，吴兴人。她远祖是齐国鼎鼎大名的管仲，后来，管仲的子孙避难来到吴兴，于是便就成了吴兴人。

管道昇也和历史上的蔡文姬、薛涛、李清照一样，是个多才多艺的女子，诗词、书法、绘画，样样精通。但从成就来看，她的书法要胜过她在诗词、绘画上的成就。她丈夫赵孟頫曾在《魏国夫人管氏墓志铭》中提到这样一件事说：天子命夫人书《千文》，敕玉工磨玉轴，送秘书监察装池收藏。因又命余书六体为六卷，雍（赵孟頫的儿子）亦书一卷。且曰：令后世知我朝有善书妇人，且一家

皆能书，亦奇事也。并又说她心信佛法，手书《金刚经》至数十卷，以施名山名僧，可以想见她书法功力之深了。在书风上，管道昇的行楷和赵孟頫极为相似，所以董其昌在《容台集》中称："管夫人书牍行楷与鸥波公（赵孟頫）殆不可辨同异，卫夫人后无俦。"可见推崇之高了。

她的书迹，史籍所载除《千字文》《金刚经》外，尚有用五色笔写的《璇玑图》等多种。

165．耶律楚材是怎样一个书法家？

答：耶律楚材是一个多才多艺的书画家。有关天文、地理、律历、算术、释老、医卜等各方面的知识，无所不通。曾在金朝做官。元太祖平定北方，召见耶律楚材后，大为赏识，指着耶律对元太宗说："此人天赐我家，尔后军国庶政，当悉委之。"后官至中书令。死后追封广宁王，谥文正。其书法点画刚健峭拔，有北方少数民族的彪悍之气。明宋濂说："耶律文正晚年所作字画尤劲健如铸铁所成，刚毅之气，至老不衰。"

166．元初与赵孟頫、鲜于枢齐名的书法家是谁？

答：是邓文原。邓文原（1258—1328），字善之，一字匪石，号素履先生。绵州（今四川绵阳市）人。其正、行、草书均善。大德、元祐年间，邓文原和赵孟頫、鲜于枢等并擅书名于当时。邓文原死后，黄文献奉皇帝命令撰写的邓的神道碑中说邓文原工于笔札，与赵魏公（孟頫）齐名。世传书迹有《与本斋札》《杖锡见过帖》等。

167．鲜于枢的书法怎样？

答：鲜于枢（1246—1302），字伯机，渔阳（今天津蓟州区）人。至元年间为浙江行省都事，官至太常寺典簿。自号困学民，又

号直寄老人。他工于诗词文章，书法尤为当时、后世书家推崇。据说，他早年学习书法时总是进步不大。一次，他在野外看见有两个人在泥淖中拉车行走，突然领悟了书法用笔的要妙，书艺大进。他酒酣之后吟诗作字，笔力遒健，奇姿横生，与书法家赵孟頫旗鼓相当，被人合称为"书坛二雄"。赵孟頫对他十分推重，认为鲜于枢的草书远胜于自己。鲜于枢兼长正、行、草诸书体。他的行书古劲似唐人；小楷像钟繇；草书兼类怀素、王献之，最为知名。他善于悬臂回腕行笔，故点画圆劲，功力超俗。《翰林要诀》的作者陈绎曾向他请教书法，他闭上眼睛伸着手说："胆！胆！胆！"认为书法应以胆气驾驭。其书法著作有《论草书帖》，书法作品有《千字文》《大字诗赞卷》《透光古镜歌》等传世。

168. 陈绎曾有哪些书论著作行世？他的书法如何？

答：陈绎曾，处州（今浙江丽水县）人，字伯敷，生卒年不详。元统年间考上进士，官至国子助教。其文辞汪洋浩博，名噪一时。他书法方面的成就主要在书论著作上。亦工真、草、篆书。其书论著作有《法书论》《论八分》《论章草》《论行书》《论隶书》《论楷书》等。还有《翰林要诀》一卷，分执笔法、法书等十二章，较为详实地论述了执笔方法，评价了历代法书。同时他还善于写飞白书。明胡云峰说："伯敷善飞白，如尘缕游丝、秋蝉春蝶。"

169. 书作、书论均为后世所重的吾衍是怎样一个人？

答：吾衍（1272—1311），字子行，号竹房，史传多写为吾丘衍或吾邱衍，自号贞白居士，太末（今浙江开化县华埠镇）人。他的大篆、小篆写得很好，时人评论其篆书不在李斯、李阳冰之下。篆籀之学，至宋末渐渐衰微。吾衍出，复开篆籀之风，给当时人很大影响，著《周秦刻石音释》《学古编》等。他大力提倡篆书，于

是精研篆籀之风顿开。明宋濂认为他的隶书也写得很好。其传世书论还有《三十五举》《字源七辨》《论写篆》《论科斗书》《续古篆韵》等。故名垂后世，常为书界称道。

170. 揭傒斯的书法活动如何？

答：揭傒斯（1274—1344），字曼硕，龙兴富州（今江西省丰城市）人。幼时家贫，无钱上学，只得以家中父兄为师友，十二三岁时即掌握读书做文章的门径。未满二十岁即融会贯通，学问大进。后被人推荐，前后三次入翰林供职，娴熟朝廷台阁礼仪制度。元文帝设立奎章阁时，首先升他为授经郎，以教授王公戚子弟。在书法上，他楷书精健闲雅，所书《千字文》正直如刀划玉。行书尤其苍古有力。国家典册及功臣家传、赐碑，碰到他当笔，往往能够传诵于世。四方的佛寺道观，甚至国外，也以得到他的文章、书法为荣。

171. 元朝著名书论著作《衍极》一书的作者郑杓是怎样的一个人？

答：郑杓，又作郑构，字子经，元朝仙游（今福建仙游县）人。生卒年不详。精于字学，著《衍极》一书，详论篆、籀及书法的演变。为他这本书，宣抚使齐履谦专门奏请元朝皇帝批准，成立了"衍极堂"来收藏郑杓的著述。其书论著作还有《书法流传之图》《学书次第元图》《论题署书》《论古文》等传世。郑杓亦兼善书法，于题署书、榜书、八分书等各种书体均有成就。

172. 一天能写三万字的蒙古族书法家是谁？他是怎样奖掖后进的？

答：是康里了山。康里子山（1295—1345），蒙古族人，号恕叟。

出身世家，父亲不忽木，元成宗时官拜昭文馆大学士、平章军国事。子山博通群书，克己修身，操行廉洁，忠直敢谏。历任兵部郎中、礼部尚书、江浙行省平章政事、翰林学士承旨等职，五十一岁去世，谥文忠。

他的书法从小受到父亲不忽木和兄长康里回回的熏陶，后来他正楷学虞世南，行草学钟繇、王羲之。他在学书中立足传统，勤学苦练，每天办完公事后，要写完一千个字才吃饭。他曾说：我一天能够写三万字，从来没有因为太疲倦而中途停过笔。功夫不负有心人，他的书法笔画遒媚，转折圆劲，行草书尤为活泼开朗，飘逸优美。评论者说他的书法可与赵孟頫南北并雄，缺点是不够沉着，结体稍嫌疏松。著名作品有《张长史十二意笔法记》《渔父辞》《梓人传》等。

康里子山以推荐人才、奖掖后进为己任。杭州吴福孙善于书法，托人将小楷数万字进呈皇帝，召见时，子山恰巧在旁，就上奏皇帝说：我的书法只是徒有虚名罢了，像吴福孙所写的，我都赶不上。元顺帝至正年间，将奎章阁改名为宣文阁，大家都认为这题写阁榜之事，非子山莫属。但子山却认为自己下属周伯琦书当世无双，然而却因为名气不大，所以皇帝根本不知道。于是他命令周伯琦每天写宣文阁榜十几纸，把周弄得莫名其妙。一天，皇帝下旨令子山写阁榜，他推辞说：我所擅长的是楷书，楷书不是古代书体，古书体都比不上篆书，当代没有比周伯琦的篆书写得更好的人了。皇帝听了他的话，召用了周伯琦。

173. 周伯琦的书作、书论有哪些？

答：周伯琦，字伯温，号玉雪坡真逸，饶州鄱阳（今江西鄱阳县东北）人。官至荣禄大夫、集贤院大学士。其篆、隶、真、草擅名当时。明赵琦美《铁网珊瑚》记载："伯琦古篆得文敏公遗意，字颇肥而玉润可爱。"明陶宗仪《书史会要》认为周伯琦的篆书学

自徐铉，行笔结体有隶味。他在康里子山的推荐下书写宣文阁宝，并题署了宣文阁匾。以后，皇帝又命令他摹写了王羲之的《兰亭序》和智永的《千字文》，并刻石存于宣文阁内。此外，他还有书论《论篆书》《六书正讹》《说文字原》等。书迹有《四体千文》《藏经铭诗》《理公岩记》等传世。

174．元代大画家倪瓒的书法如何？

答：倪瓒强学好修，诗、书、画皆名擅当时，益播后世。其山水画简、枯、远、淡，寥寥数笔，即可发人无限情思。其书法有晋、宋人风气，高古脱俗。据明徐渭《文长集》记载："瓒书从隶入，辄在钟繇《荐季直表》中夺舍投胎，古而媚，密而疏。"周南老《云林先生墓志铭》谓其："雅趣吟兴，每发挥于缣素间，苍劲研润，尤得清致。晚益务恬退，黄冠野服，漫游湖山间。"世传书迹有《三印帖》《月初发舟帖》《客居诗帖》《寄陈惟寅诗卷》《与玄度札》《与良常诗翰》《与慎独二简》《杂诗帖》《诗余手迹》《诸绝句并札》《记元吴仲圭临兰亭跋》《静寄轩诗帖》《竹处帖》《醉歌行》《赠徐耕渔诗卷》等。

175．"日费十纸"的明初书法家宋克的情况怎样？

答：宋克，字仲温，长洲（今江苏苏州市）人。年轻时好武功，爱打抱不平。后来闭门读书，专攻书法，每天都要写十张纸的字，从此，因善书而名扬天下。由于找他求书的人太多，应酬不了，就躲藏到南宫里的希家，因此，自号南宫生。宋克的书法从钟繇、王羲之入手，因而气度清雅，风姿翩跹。其草书从索靖《草书势》，章草出自皇象《急就章》，都写得形神惟肖。但也有人认为他的书法烂熟纤巧，近于俗气。

176. 明朝初年，人们得其"片纸只字者宝秘以为荣"的书法家是谁？

答：是危素。危素（1303—1372），字太朴，号云林，江西金溪（即今江西金溪县）人。曾出仕元朝经筵检讨，修宋、辽、金三史，并注释《尔雅》，官至翰林学士承旨。明初翰林侍讲学士，与宋濂同修《元史》，兼弘文馆学士。宋濂称危素："博学善文辞，尤精于书，得片纸只字者，宝秘以为荣。"他的楷书、行书、草书都很好。当时很多名门望族、官宦之家、道观、寺庙等地的匾额碑碣，多是出自危素手书。

177. 被明太宗誉为"我朝王羲之"的沈度是怎样一位书法家？

答：明朝李绍文在《皇明世说新语》一书中说："（明）太宗征善书者试而官之，最喜云间二沈学士，尤重度书，每称曰：我朝王羲之。"所说"二沈学士"，就是指沈度、沈粲兄弟二人，至于说"我朝王羲之"，则就专指沈度了。

沈度（1357—1434），字民则，号自乐，松江华亭（今上海松江）人。松江古称"云间"，所以《皇明世说新语》有"云间二沈学士"的说法。

明太祖洪武年间，沈度曾被荐举文学的职位，但却没有就任。为连坐所累，一度被谪到边远的云南地区。明成祖朱棣即位，诏擅长书法的入翰林院，沈度因为长于此道，于是便中了选。当时擅长书法的还有解缙、胡广、梁潜、王琎等人，但明成祖赏识沈度，以沈度为第一。因此，沈度便每天侍候便殿，凡宫中的金版玉册，无论是用在朝廷中的，还是藏之秘府或颁布属国的，就多由沈度书写。于是，沈度遂先后从翰林典籍擢检讨、修撰，直至升到了侍讲学士。

关于他的书法，明杨士奇《东里集》中是这样说的："善篆、隶、真、行、八分书。洪武中举，文学不就，成祖擢为翰林典籍。

一时翰林善书者如解大绅之真、行、草，胡光大之行、草，滕用亨之篆、八分，王汝玉、梁用行之真，杨文遇之行，皆知名当世，而胡、解及度之书，独为上所爱。"并说沈度的书法，以"八分尤为高古，浑然汉意"。

至于清王文治在《论书绝句》中所说的"沈家兄弟直词垣（翰林院），簪笔俱承不次恩。端雅正宜书制诰，至今馆阁有专门"。认为其书是馆阁体，此说似褒实贬。

178．宋璲的书法如何？

答：宋璲（1344—1380），字仲珩，又作伯珩，浙江浦江（今浦阳镇）人。

宋璲精通篆、隶、真、草诸体书。据明何乔远《名山藏》记载：宋璲"尝见梁草堂法师墓篆及吴天玺中皇象书三段刻石，观之至忘寝食，遂悟笔法。小篆之工为国朝第一"。明方孝孺认为宋璲的草书意气闲美峻放，是赵孟頫、鲜于枢、康里子山之后的第一人。说其"草书如天骥行中原，一日千里，超涧渡险，不动气力。虽若不可纵迹，而驰骤必合程矩，直可凌跨于鲜、康里，使赵公见之，必有起予之叹"（见方孝孺《逊去斋集》）。由于宋璲天气纵越，不拘一格，字迹沉雄痛快，变化无穷，深得后世如李东阳、李日华、袁宏道等名家赞许。袁宏道曾说过："仲珩草书为当代第一，而篆不多见。今见此卷，劲如屈铁，丰道生不及也"。

179．与宋克、宋璲并誉为"三宋"的宋广是怎样的一位书法家？

答：宋广，生卒年不详，字昌裔，河南南阳人。善行书、草书，融晋唐笔势于一体，行笔连续不断，风度翩翩。也有人认为行笔连续不断不是古法，所以不如宋克、宋璲。明陶宗仪《书史会要》说："广草书宗张旭、怀素，章草入神。"《明史》卷二百八十五有传。

180．著《春雨杂述》的书法家解缙的书艺若何？

答：《春雨杂述》是明初学术家、书法家解缙的著述。其中述及书法的有《学书法》《草书评》《评书》《书学详说》《书学传授》等篇，对明朝书坛理论的发展，做出了一定的贡献。

解缙（1369—1415），字大绅，一字缙绅，号春雨，江西吉水人。在书法上，明何乔远《名山藏》说他"得法于危素、周伯琦。其书傲让相缀，神气自倍"。明吴宽《匏翁家藏集》也说道："永乐时人多能书，当以学士解公为首，下笔圆滑纯熟。"因此使得爱惜其楷书的天子"至亲为之持砚"，可谓是恩宠之极。明王世贞的《艺苑卮言》评价说："解才名噪一时，而书法亦称之，能使赵吴兴失价，百年后寥寥乃尔。然世所多见者狂草，其所以寥寥者，亦然狂草纵荡无法。正书颇精研，所书小楷《黄庭》，全摹临右军，笔婉丽端雅，虽骨格稍逊，要不输詹孟举、陈文东也。"

181．陶宗仪的书论《书史会要》一书在中国书法史上的地位如何？

答：陶宗仪不以书法名世，但对于古学无所不窥，尤致力于字学、书学。著书论《书史会要》九卷，对上起三皇五帝，下至元代的书法家及其书迹，进行了翔实的考证，精到的评析，用词简捷、准确、扼要，探源辟流，类比明晰，令人一目了然。《中国文艺辞典》（孙良工编纂）称此书"为书史中最重要的著作"。陶宗仪，浙江黄岩人。生卒年不详。元朝举进士不中，即开学馆，以教学自给。明朝洪武初年，官府屡次征荐其为官不应。闭门著书，著作甚多。

182．其书法为姚广孝推重并作诗赞叹，流传至今的释门书家是谁？

答：是释德祥。释德祥，生卒年不详，浙江钱塘（今杭州）人，

字麟洲，号止魔。工诗善书。姚广孝《祥老草书歌》称赞其书法曰："祥师只今为巨擘，上与闲素争巑岏。钱塘山水甲天下，秀气毓子为梗楠。十年不出笔成冢，中山老兔愁难安。晴轩小试乌玉玦，双龙随手掀波澜。昨将一纸远寄我，天孙机锦千花攒。愿师无置铁门限，从他须索来千官。缙绅相与叹莫及，便欲夺去加巾冠。厥声已播不知息，箱箧盛贮光烂烂。"据明陈善《杭州志》记载，释德祥当时书法很有名，人们称之为"有铁画银钩之妙"。

183．明朝永乐年间，因能书以七十高龄入选翰林待诏的书法家是谁？其书法成就如何？

答：是滕用亨。滕用亨，生卒年不详，南京吴（今江苏苏州市）人。最初起名为权，字用衡，为避讳，后改用亨。滕善于鉴赏古籍字画，并精于篆书、隶书。永乐初，明成祖朱棣召试善书者，滕用亨年已七十，也参加了召试，并书"麟凤龟龙"四个大字和《贞符诗》呈献，入选，授翰林待诏职，令其参与修撰《永乐大典》。明吴宽《匏翁家藏集》中记载："用衡所献《贞符》之诗三篇，手写副本，而正书、篆、隶皆俱佳，盖用衡以能书荐起，篆隶尤其所长。"罗凤《延休堂漫录》评滕用亨为"学问辨博，文辞尔雅，尤精六书之学，篆法之妙，高出近世"。与当时有名的书法家解缙、胡光大、梁用行、杨文迁等人并驾齐驱。

184．张弼的书法怎样？

答：张弼（1425—1487），字汝弼，自号东海，是明朝不多见的狂草书法家。松江华亭（今上海市松江区）人。累官兵部主事、员外郎、南安知府等，颇有政绩。张弼自幼颖慧，善诗文，工草书。草书学自怀素，但比怀素狂草的粗细变化大。笔画肥瘦相间，节奏感强，字势笔力狂怪雄伟，跌宕不羁，但无颠张醉素连绵不断，气

吞长鲸的磅礴之气。在馆阁体盛行的明代，他的富于变化的狂草，令人深感震撼。明王鏊《震泽集》说："弼诗多惊句，往往为人传诵。其草书尤多自得，酒酣兴发，顷刻数十纸，疾如风雨，矫若龙蛇，欹如坠石，瘦如枯藤，狂书醉墨流落人间，虽海外之国，皆购其迹，世以为张颠复出也。"他在南安郡任上，有的过往客旅，不惜"倾囊"来购买他的书法。他把卖笔札所得的钱财，用作其治所的经费。其治下的士兵们宁可不要赏钱，只愿意等候他写出字来赏赐。张弼和著名文学家李东阳相友善，张自言："吾平生书不如诗，诗不如文。"李东阳戏谑地说："英雄欺人每如此，不足信也。"言下之意，张弼的书法是极好的。其传世书迹有《鹤城》《东海》等诗稿。

185．明万历年间，被时人誉为"活孟子"的陈献章是怎样成为一个有名的书法家的？

答：陈献章（1428—1500），字公甫，广东新会人。因居白沙里，人称白沙先生。陈献章以儒学传名，性情沉静温厚，故有人称其为"活孟子"。他之所以又能以书法传名，得其于独创的茅笔。开始他还用一般毛笔作书。到了晚年，专门把茅草捆束起来代笔，濡墨向纸，自有枯涩、挺健之姿韵，独出一格，遂自成一家。现有以"茅龙"为名的笔，相传即由此得名。当时人们得其只字片纸，皆藏以为家宝。交南（今越南一带）人购到他的字后，回去一幅字能换到数匹绢（见明张翊著《白沙先生行状》）。

186．幼年放牛打柴，后中状元的罗伦的书法怎样？

答：罗伦（1431—1487），字彝正，号一峰，吉安永丰（今江西永丰县）人。自幼家穷，靠放牛打柴为生，还能勤读不辍。成化二年（1466）考进士，得入廷试，当场对答洋洋万言，直斥时弊，被选为进士第一（即常说的状元），授翰林修撰。因其为人刚直，

故仕途不顺，毅然托病归家，不再做官。明陶宗仪《书史会要》评曰："伦善行楷，法文国信，笔力清健，结构端严，评者谓为翰墨中珊瑚玉树。"

187．明著名散文家李东阳的书法怎样？

答：李东阳（1447—1516），字宾之，号西涯，湖南茶陵人。东阳幼时即才力过人，四岁可写径尺大字，明景帝曾召其到御殿面试，果然如是，景帝就把他抱置膝上，并赐给他果钞。十八岁即考中进士。累官庶吉士、编修、侍讲学士，加少傅兼太子太傅。死后赠太师职，谥文正。

李东阳的书法，篆、隶、真、行、草都写得很好。尤以篆书和隶书传世较多。当时很多碑版匾额出自他的手笔。明詹景凤认为："东阳草书笔力矫健，自成一家，小篆清劲入妙。"明安世凤《墨林快事》亦记载："长沙公大草中古绝技也，玲珑飞动，不可按抑。而纯雅之色，如精金美玉，毫无怒张蹈厉之心。盖天资清澈，全不带滓渣以出。"对其书法评价甚高。

188．明宣宗的书法成就如何？

答：明宣宗（1399—1435），姓朱，名瞻基。其书法学自沈度、沈粲兄弟，写得圆熟遒劲。明陶宗仪《书史会要》称宣宗书"行云流水，飞动笔端，真天藻也"。明何乔远《名山藏》一书也说宣宗的书法是："随意所在，尽极精妙。"可见宣宗朱瞻基的书法是天真、随意、自然而较有个性特色的。据《宣宗御制集·赐程南云〈草书歌〉》记载，宣宗对于书法是下了些功夫的。他处理朝中政事后，广泛学习古人留下来的法书墨宝。故于书法多有所得，并专门写了《草书歌》来抒发自己的感情，记载自己的认识。认为"吾书岂必论工致"，强调书法的笔力和气韵的生动。这在馆阁体盛行的明代，是难能可贵的。

189．以狂草书擅名一代的祝枝山是怎样的一个书法家？

答：祝枝山（1460—1526），名允明，字希哲。《明史·文苑二》说他"生而枝指，故自号枝山，又自号枝指生"。江苏长洲（今苏州）人。以举人授兴宁县七品知县，后迁应天府通判，人称"祝京兆"。和当时的徐祯卿、唐寅、文徵明等文人交往深厚，称为"吴中四才子"。此外，他还与文徵明、王宠、陈道复等人一起，被誉为当时书坛的"吴中四名家"。

据《明史·文苑传》载，他从小便极聪明，"五岁作径尺字，九岁能诗。稍长，博览群集，文章有奇气，当筵疾书，思若涌泉。尤工书法，名动海内"。

在书法的各体中，他的狂草书最负盛誉。关于他书法的师承和风格，明王世贞《艺苑卮言》是这样记载的："京兆楷法自元常、二王、永师、秘监、率更、河南、吴兴，行、草则大令、永师、河南、狂素、颠旭、北海、眉山、豫章、襄阳，靡不临写工绝。晚年变化出入，不可端倪，风骨烂漫，天真纵逸，真足上配吴兴，他所不论也。"

平心而论，祝允明的狂草虽然写得"狂放盖世"，却也有他不足的一面，王世贞在对他肯定的前提下，就有"若钩剔之际，少加含蓄"的评语。

传世代表作品有《洛神赋》《草书唐人诗卷》《草书诗翰卷》等。

190．"日以《千字文》自课"的文徵明的书法生涯如何？

答："少日学书，日以《千字文》自课"是明代书法家周天球在《跋文徵明〈四体千字文〉》中所记载的文徵明的自述。近人马宗霍《书林纪事》也说他"平生于书，未尝苟且，或答人简札，少不当意，必再三易之不厌"。文徵明是一个既用功，又严谨的书法家。

文徵明（1470—1559），初名壁，字徵明，以字行，改字徵仲，

别号衡山居士，长洲（今江苏苏州）人。

文徵明小时候，不很聪明，待长大后才慢慢地开了窍。他向父亲的朋友吴宽学习文章，向李应祯学习书法，向沈周学习绘画。又和同辈人祝允明、唐寅、徐祯卿等人相切磋。但到五十几岁，还是一介寒儒。正德末年，由于巡抚李充嗣的推荐，才当上了一名职低俸微的翰林院待诏。三年以后，他因厌倦官场应酬和礼仪的束缚，便辞去了职务，回到了故乡。此后，他便一直住在苏州，直到去世。

文徵明虽说仕途受挫，但书画水平却因此得以长足进展。以至于"四方乞诗文书画者，接踵于道"（《明史·文苑三》）。但他有个底线，就是不肯为富贵人、官场中人和官宦们写字作画，说是："此法所禁也。"

在书法上，文徵明善多种书体，王世贞《艺苑卮言》说："待诏以小楷名海内，其所沾沾者隶耳，独篆笔不轻为人下，然亦自入能品。所书《千文》四体，楷法绝精工，有《黄庭》《遗教》笔意，行体苍润，可称玉版《圣教》，隶亦妙得《受禅》三昧，篆书斤斤阳冰门风，而楷有小法，可宝也。"但却"绝不作草"。从总体来看，他的书法写得最精彩的，还是他的小楷和行书。"小楷师二王"，"行笔仿苏、黄、米及《圣教》，晚岁取《圣教》损益之，加以苍老，遂自成家"。

正和大多数书家所遭到的一样，对文徵明的书法也少不了有人提出批评。清代的张照在《天瓶斋题跋》中说："书着意则滞，放意则滑，其神理超妙浑然天成者，落笔之际，诚所谓不及内外及中间也。待诏书不为董香光所重者，正以著处滞而放处滑。"

191．自署"江南第一风流才子"唐寅的书法怎样？

答：唐寅（1470—1524），字伯虎，一字子畏，号六如居士、桃花庵主、逃禅仙吏等，吴县（今属江苏）人。与祝允明、文徵明、徐祯卿等人齐名，号称"吴中四才子"。

唐寅自小就颖利过人，不修边幅。后致力学问，乡试考中解元。往京会试时受牵连被黜。南归后，即以卖画为生。其画工笔、写意均有很高的造诣，与仇英、沈周、文徵明并称为"明四家"。其书法学赵孟頫，得流丽俊美之致，题其画上，尤得相彰之益。

192．明代有名的思想家、文学家王守仁的书法怎样？

答：王守仁（1472—1529），字伯安，世称"阳明先生"，余姚（今属浙江）人。王守仁出生时，其祖母梦见神人自云中送小儿出，故起名"云"，后更名守仁。王守仁十五岁时，北行访客，曾到居庸关、山海关，纵览山川形势，开阔了心胸，学问大进，并自此好谈论兵法，还善于射箭。弘治十二年（1499）中进士，授刑部主事，补兵部主事等职，因顶撞刘瑾被黜除贵州。刘瑾被诛后，复入朝做官，累至太仆少卿、鸿胪卿、两广总督，并晋爵为新建伯，开明代文臣主兵之先例。卒谥文成。王守仁的行书出自《怀仁集王羲之圣教序》，韵气超然，清逸道劲，但也不尽然都是古法，常有独特的书卷灵气贯注其中。但由于其理学、文学上的成就和政治的显赫名声，掩盖了其书法的成绩。对此明徐渭《文长集》中曾说："古人论右军以书掩其人。新建先生乃不然，以人掩其书，睹其墨迹，非不翩翩然凤翥而龙蟠也，使其人少亚于书，则书且传矣。"

193．明代著《书诀》的丰坊是怎样一个人？

答：丰坊是明代嘉靖二年（1523）进士，关于他的确切生卒年代，目前已无法查考。其字人叔，一字存礼，后来改名为道生，改字为人翁，号南禺外史。鄞州（今浙江宁波）人，后居吴中。

丰坊为人狂诞而逸出法纪，人品不佳。原先，他家有万卷楼，藏有古碑刻极多，由于见多识广，加之临摹功夫深，几乎达到了乱真的地步，所以常常以己之假去易人家的真，故而恨他的人很多。

最后竟至家道败落，贫病而死，结局可谓悲矣。

在书法上，他兼擅诸体，尤精草书，所以詹景凤《詹氏小辨》说道："道生书学极博，五体并能诸家自魏晋以及国朝，靡不兼通，规矩尽从手出，盖工于执笔者也，以故其书大有腕力，特神韵稍不足。"关于丰书神韵不足的问题，陶宗仪《书史会要》也说："坊草书自晋、唐以来，无今人一笔态度，唯喜用枯笔，乏风韵耳。"

由于丰坊"晚痹（关节病变）而跌株连臂"，所以对于书法"不无少妨"，加上"人望不副"，故"天下恶其人并恶其书"。但明王世懋在《王奉常集》中，对于他书法的造诣，却还是说了"今观诸帖，虽老年颓笔，然时出入'二王'，兼存米颠风致"的公道话。丰坊的《书诀》，论述了学习书法的方法，而尤注重于篆籀，具有一定的参考价值。

194. 晚明行草书有何突破，对后世的影响怎样？

答：明代书法受元代复古思潮的影响，学书者纷纷以摹古为能事，刻帖之风泛滥全国，而赵孟頫的书法被抬举为"仪凤冲霄、祥云捧日"（解缙语），到了无以复加的地步。其书法审美趣味大都醉心于以秀丽妍妙、萧散古淡为贵，这种艺术思潮在晚明才发生了一些改变。

在明代后期，由于朝政腐败，国事日非，封建压榨变本加厉，使社会矛盾日趋尖锐。在这种情况下，一部分文人仍以诗文书画来粉饰太平，而另一部分文人，受到市民文学和浪漫思想的影响，审美观出现改变，他们要求社会变革的愿望，通过书画作品曲折地表现出来。书坛上出现了徐渭、张瑞图、黄道周、倪元璐、王铎、傅山等人，他们的行草书，以放浪不羁的笔意区别于明代早、中期那种清秀雅致、平淡冲和的书风。

徐渭（1521—1593），他的草书如同他的泼墨写意画一样，奔放豪迈，不拘一格。袁宏道说徐渭是"不论书法而论书神。诚八

293

法之散圣、字林之侠客也"。张瑞图（1570—1641），他的行草书摆脱了赵孟頫书风的影响，露锋折笔，跳荡多姿，结体遒紧，别具新意。《桐阴论画》称："瑞图书法奇逸，钟、王之外，另辟蹊径。"黄道周（1585—1646），书法以奇古拙厚见长，远师钟繇、索靖，真书如断崖峭壁，土花斑驳；行草如急湍危石，奇姿横生。其书既见传统，又有新意。倪元璐（1594—1644），书风略近黄道周，其行草书尤觉超逸，能纵笔取势，险峻不凡，康有为称其书"新理异态尤多"。傅山（1607—1684），他鄙薄赵孟頫的气节而恶其书为浅俗，提出了"宁拙毋巧，宁丑毋媚，宁支离毋轻滑，宁直率毋安排"的著名书论，其行草书笔势豪迈，雄奇宕逸，生气郁勃，别具风神。王铎（1592—1652），书法中尤以行草书突出，其飞腾跳跃，能纵能敛，自出胸臆，气势壮阔，傅山称："王铎四十年字极力造作，四十年后无意合拍，遂能大家。"

晚明出现的这股豪放的书风，在当时产生了较大的影响，但是，由于李自成农民起义的失败带来了清朝统治的建立，这种艺术革新的倾向很快地遭到了不应有的夭折。相反，赵孟頫、董其昌这一派柔弱的书风，因符合清初统治者的政治需要，得到康熙、乾隆皇帝的欣赏和大力提倡，而风靡全国。

沉寂了二三百年之后，晚明这派革新的书风在清末和民国年间又重新焕发出它的艺术光彩。那时写行草书而欲自辟蹊径者，往往参照晚明行草书的创新道路，如沈曾植、吴昌硕、潘天寿、来楚生等人即是如此。特别是王铎的书法，在日本受到高度重视，研究者、学习者众多，成为一大流派。

晚明这一短暂的书法创新的历史，在现代愈来愈引起国内书学研究者的注目，并逐渐得到了客观、公正、科学的评价。

195. 董其昌的学书经历及其书法成就是怎样的？

答：董其昌（1555—1636），是明代影响较为深远的大书画家。

他字玄宰，号思白，华亭（今上海松江区）人。明神宗万历年间进士，官至礼部尚书。

华亭是明代出书法人才的地方。从沈度、沈粲以后，南安知府张弼、詹事陆深、布政莫如忠和他的儿子莫是龙等，都是具有一定影响的书法界人物。而晚出的董其昌，则更是超越诸家、闻名遐迩的大书家。

在学书法经历上，董其昌曾自我介绍说："吾学书在十七岁时。初师颜平原《多宝塔碑》，又改学虞永兴。以为唐书不如晋、魏，遂仿《黄庭经》及钟元常《宣示表》《力命表》《还示帖》《丙舍帖》，凡三年，自谓逼古，不复以文徵仲、祝希哲置之眼角；乃于书家之神理，实未有入处，徒守格辙耳。比游嘉兴，得尽睹项子京家藏真迹，又见右军《官奴帖》于金陵，方悟从前妄自标许，自此渐有小得。"可见大家的成功，也是少不了曲折攀登的历程。

董其昌的书法成就，清何焯《义门题跋》认为："思翁行押尤得力《争座位》，故用笔圆劲。"董其昌自认为："余书与赵文敏较，各有短长。行间茂密，千字一同，吾不如赵；若临仿历代，赵得其十一，吾得其十七。又赵书因熟得俗态，吾书因生得秀气。吾书往往率意，当吾作意，赵书亦输一筹，第作意者少耳。"（见董其昌《容台集》）平心而论，赵、董是各有所长的，但如果对于初学的取法来说，则又董不如赵了。关于这一点，梁巘《积闻录》说得好："学董不及学赵有墙壁，盖赵谨于结构，而董多率意也。赵字实，董字虚。"但康有为认为董其昌的字神气寒俭，无丈夫气，对其持否定态度。

196．倪元璐的书法造诣怎样？

答：明末书法家倪元璐（1594—1644），字汝玉，一字玉汝，号鸿宝，浙江上虞人。天启二年（1622）进士，官至户部尚书。李自成攻入京帅时，自缢而死。

在艺术上，他书画俱工。但书法造诣要远比绘画影响大。清初王香泉在评倪的书法时，是把徐渭作陪衬的。他说："吾平生颇爱天池（徐渭）书法，脱尽俗尘，及置诸倪公行草之旁，便如小巫无坐立处。"其实，抬倪则可，抑徐则不必，更何况，从客观来看，徐的书法是丝毫也不逊于倪的。秦祖永《桐阴论画》认为："元璐书法，灵秀神妙，行、草尤极超逸。"这样就比较实际。康有为的《广艺舟双楫》认为："明人无不能行书，倪鸿宝新理异态尤多。"所说"新理异态"四字，确实道出了倪书的特征。

197. "邢张米董"中的张瑞图是怎样一位书法家？

答：张瑞图（1570—1641），字长公，号二水，明泉州晋江（今福建泉州）人。万历三十五年（1607）进士殿试第三（探花）。授编修，官少詹事兼礼部侍郎，后至礼部尚书、大学士。善画山水，尤工书法。其书法以行草见长，结构紧凑，茂密中又有舒展之姿。行笔取横接，敢以侧锋、偏锋行笔。点画以方折为主，沉着犀利，气势雄强，有自己独特的面目，是明代为数不多的富有独创精神的书法家之一。清秦祖永《桐阴论画》说："瑞图书法奇逸，钟、王之外，另辟蹊径。"其传世书迹颇多，大奸宦魏忠贤的生祠碑文多出其手。今有《邓公聪马行》《乐志论》等墨迹刊行于世。

198. 文彭的书法怎样？

答：文彭（1497—1573），字寿承，号三桥，是大书法家文徵明的长子，长洲（今江苏苏州）人。文彭少承家学，长于书法，善真、行、草书。他的行、草学怀素、孙过庭，小楷追钟繇、王羲之，有萧散之气。但其笔力较弱，行笔草率。明许毅《文国博墓志铭》（文彭，曾做国子监助教）说"先生字学钟、王，后效怀素，晚年则全学过庭。而尤精于篆、隶，索书者接踵不断，往太史翁以

书名当代，然有时不乐书，虽权贵不敢强。先生手不停挥，求者无不当意。"明詹景凤则说："文彭篆、分、真、行、草并佳，体体有法，并自成家。不蹈父迹，才似胜之，功力远不及父。"

199．晚明抗清志士黄道周的书法如何？

答：黄道周（1585—1646），漳浦铜山（今福建东山县铜陵镇）人。天启二年（1622）进士，改庶吉士，授编修，为经筵展书官。崇祯二年（1629）进右中丞。福王时官至礼部尚书。唐王时任武英殿大学士。在婺源与清兵作战时，兵败不屈而死。

黄道周工书善画，亦精天文、地理等。故跟其学习的人很多。其文章、书法、绘画的风格刚正、严冷，清秦祖永《桐阴论画》说：他的行、草，笔意离奇超妙，深得"二王"精髓。清王文治《快雨堂跋》认为其楷书格调遒劲秀媚，直逼钟、王，其隶书草书也能自成一家，是明末书法家中之佼佼者。

200．詹景凤的书法怎样？

答：詹景凤，南京休宁人，字东图，号白岳山人。其书法诸体皆工，尤其是狂草，行笔不同凡响，变化百出，当时有人认为他的狂草是京城一带的魁首。其楷书也端庄圆劲，有儒士风度，"二王"遗韵。詹景凤不仅书法工妙，其在书学评论上也很有造诣。其所著《詹氏小辩》中收记很多有关前代书家及其书法的评论和见解，常为后人引证。

201．明代为何没有可以和魏、晋、唐、宋相媲美的书法大家出现？

答：根据有关资料粗略统计，在明代见于野录、史籍记载的有名有姓的书法家达一千六百余人，较之魏、晋、唐、宋、元各代，

是世有记载的书法家人数最多的一个朝代。而且，有不少人被当时人称誉为"当代王羲之""国朝第一"等等。但历时几百年的淘汰、筛选，却没有一个书法家能倔然独貌，光耀千秋，与前代书法大家如钟繇、王羲之、欧阳询、颜真卿、柳公权、苏东坡、黄庭坚、米芾等人相互争辉。多数人的书法是似此如彼，拜倒在古人脚下，甘当书奴。其书法理论也陈陈相因，死气沉沉，全无惊涛骇浪纵横其间。笼罩明、清两代官场的董其昌书风，实则单薄纤柔。以小楷精擅见长的文徵明也不如赵孟頫。有那么几个狂放一些的书法家如祝枝山、徐渭、张弼等，也难于以颠张、醉素为继。这是有其深刻的社会原因和思想基础的。

纵观历代封建王朝，可以明显地看出，思想、文化的大进步多集中于两种时代。一种是在军阀割据，战乱频仍，群龙无首，大一统观念淡薄的时代，往往于文艺思想上有惊人的突破，如春秋战国时代，魏晋南北朝时期。一种是在贤君理世，国势昌运或统治者本人喜爱文艺的时代，则于文艺形式有长足的进展。如初唐、中唐和北宋时代。但明朝，却是一个将扼杀性灵的程、朱理学发展到顶峰的儒教大一统时代，是一个蔑视文化、文字狱大兴的时代。出身草莽的明太祖朱元璋本人亦是一个猜疑刻薄、残酷专横的皇帝。他创制了"东厂锦衣卫"这个黑暗的特务组织，骈杀功臣、株连九族，以至登峰造极。因胡惟庸一案，而杀李善长以下三万人；因蓝玉一案而杀傅友德以下一万五千人；诗人高启被腰斩于市；文臣宋濂则远戍而死。至明成祖朱棣杀方孝孺，诛杀亲朋门生以至合为十族。于是，文人学士无不战战兢兢，如履薄冰。素以思想超前的文学艺术家们，在此时唯抄古仿古方得全身存家，何敢越雷池一步！结果积时弊以成痼癖，明代二百八十年间行必中规矩，言必事仿佛，在当时成了唯一的审美评价标准。以书法之盛名笼罩明清两代的董其昌，曾将自己和赵孟頫进行对比时说："余书与赵文敏比较，各有短长。行间茂密，千字一同，吾不如赵；若临仿历代，赵得其十一，吾得其十七。"艺术大讳屋下架屋，书法最忌千字雷同。

这位统治中国明清以降数百年书坛风气的佼佼者，尚将"千字一同""临仿历代"，誉为长处，其余二三流文人学士品评书法，更是以效仿为极能之事。如有人论王世贞的书法，认为他是当时书界第一人时的评语是："唯元美（王世贞字）一人知法古人。"许胡汝嘉的书法时曰："得意之笔酷似枝指生（指祝枝山）。"有个叫陈宗渊的工匠，因临写别人的字临得很像，结果被永乐皇帝特加恩准而得入仕流，成了中书舍人。似"诗文喜韩杜，书法本欧虞""书法直逼米董，深入晋人堂室"等类书界语评，更是比比皆是。更有甚者，如画坛四王（王时敏、王鉴、王原祁、王翚）每幅作品上都必须加上题语："仿 XX 笔意。"好像不如此，则显不出自己的作品的高超似的。若在这样一个艺术家的灵性完全泯灭的时代里，能有独秀书坛，与魏、晋、唐、宋名家媲美的书法家出现那才是咄咄怪事呢！因此，有志为中国书法艺术做贡献的人，当时时以此为鉴，首先注意思想的解放和观念的更新，并对出入传统有一个正确的认识和大胆的实践精神，才能成为一个真正的书法艺术家。当然，说整个明代书法家中没有很突出的高手，仅是和前代书中骄子如钟（繇）、王（羲之）、颜（真卿）、张（旭）等相比较而言。徐渭、祝枝山、文徵明、董其昌等人在书法上还是一般的书法家所不可比肩的，他们的书法作品仍不失为中国文化的优秀遗产。需要批判的，主要是整个明代的那种仿古、摹古、不敢大胆创新的文艺思想。

202．明末清初哪一位书法家被誉为"神笔"？他的宦途和书法生涯如何？书论见解怎样？

答：王铎（1592—1652），字觉斯，又字觉之，号嵩樵，又号十樵、痴庵、痴仙道人、雪山道人、烟潭渔叟等，孟津（今河南省孟津县）人。明天启二年（1622）进士，授翰林院庶吉士。崇祯皇帝自杀，福王朱由崧建立南明弘光小王朝时，王铎官东阁大学士、礼部尚书。不久，弘光朝覆灭，他投降了清朝，累官至礼部尚书。

六十一岁时告老还家，抵家不满十日就去世了。

明清之际，北方书法以王铎和傅山最为著名。王铎有"神笔"的美称，其书学功力很深，他精研当时几乎成为绝学的六书古文字学、钟鼎款识、秦汉碑以及释典文字。当时秘阁所藏法帖部类繁多，编次混乱，但随便举出一个字来，王铎便能立即讲出该字的源流和诸帖异同，毫厘不爽。他主张书法理应学古，不要妄为，只有学古后才能创新。他认为开始学书时困难在于入帖。后来的困难是出帖，这一"入"一"出"，讲出了学书的关键所在。他自定写字功课为一天临帖，一天应酬索书者，互相间隔，到老也雷打不动。他真、行、草、篆、隶诸体皆工。他的楷书学钟繇而带篆、隶笔法，险劲沉着，健而不猛、丰而不腴，极有书卷气。其行草成就最高，师法王羲之父子及米芾，笔力遒劲有余，能纵能收，体势连绵缠绕，错落跌宕，布白如雨夹雪，豪迈俊爽，流畅超逸。遗帖有《拟山园帖》《琅华馆帖》《龟龙馆帖》和《弘月馆帖》等。

203. "作字先作人，人奇字自古"是哪一位书法家的诗句？他的书法艺术和生平如何？

答：是傅山的诗句。傅山（1607—1684），字青主，别字公它，山西阳曲人。明亡后号朱衣道人、丹崖子、丹崖翁等，均寓有怀念朱明王朝之意。其他别号尚有真山、浊翁、石道人等。传世作品有《傅青主诗画题录册》《霜红龛集》等。傅山是明末清初的书法家，他慨叹国土的沦亡，后因介入抗清活动而被捕，但他在敌人面前坚贞不屈。出狱后，清廷曾几次以功名利禄为手段来笼络他，他都严词拒绝，宁死也不入京赴试，是一个有浩然正气的爱国志士。所以他论书亦特别重视人的节操、品格。"作字先作人"，是他的心声。

傅山因赵孟𫖯不顾自己出身宋代宗室的身份而入元朝任职这一点，十分鄙视他。曾说："予极不喜赵子昂，薄其人遂恶其书。"他所崇敬的是颜真卿这样的忠贞之士，"平原气在胸，毛颖足吞虏"

是他赞颂颜真卿的诗句。他又曾说过："常临羲之、献之各千过，不以为意。惟鲁公姓名，写时便觉肃然起敬。才展鲁公帖，即不敢倾侧睥睨者，臣子之良知也。"崇颜之心跃然纸上。

傅山的书法，亦如其人，极有个性。篆、隶、真、草各体皆能，而行草尤为超绝。他的草书用笔圆劲流畅，墨酣意足，深得雄逸奇伟之趣。小楷亦清俊古穆，出于魏晋。傅山的书论更有独到之处："宁拙毋巧，宁丑毋媚，宁支离毋轻滑，宁直率毋安排。"他自己的书作正体现了这一原则。

傅山自述其学书过程云："弱冠学晋、唐人楷法，皆不能肖。及得松雪、香光墨迹，爱其圆转流丽，稍临之，则遂乱真矣。已而乃愧之曰，是如学正人君子者，每觉觚棱难近，降与匪人游，不觉其日亲者。松雪何尝不学右军，而结果浅俗，至类驹王之无骨，心术坏而手随之也，于是复学颜太师。"由此可见，傅山的书法与颜书的关系是十分密切的。颜真卿的高尚品格与书法艺术的成就，都是傅所引以为师的。

傅山论书还强调"正入变出"。所谓"正入"，就是循之古法，在学习古人有了坚实的基础时才能"变出"，舍此是别无捷径的。

204．怎样去认识傅山提出的"四宁四毋"书论？

答："四宁四毋"书论见于傅山《霜红龛集·作字示儿孙》。原文是："宁拙勿巧，宁丑毋媚，宁支离毋轻滑，宁直率毋安排。足以回临池既倒之狂澜矣。"看来，这并非是在泛泛论书，而是有鲜明的针对性。

所针对的"临池既倒之狂澜"，是指从元代赵孟𫖳到明代董其昌这段时期书坛出现的复古潮流。这股复古潮流导致了书风流于软美一途，所写的书法，大都缺乏刚健的笔力而浮滑轻弱，竭力模仿前人书法优美的姿态，而圆滑致俗。特别是比傅山略早的董其昌，他提出了"书道只在巧妙二字，拙则直率而无化境矣"。傅山提出

的"四宁四毋"书论是与他直接针锋相对的，表现了与这股复古潮流完全不同的审美观。

"宁拙毋巧"，意思是说宁可字写得笨拙一些，也不去追求精细纤巧。这个"拙"是质朴老辣，有"归于大巧若拙已矣"之意。

"宁丑毋媚"，意思是写的字宁可看起来显得粗野不工，也不表现庸俗柔媚之态。这个"丑"是乱头粗服、古朴壮美，是"丑到极处，便是美到极处""不工者，工之极也"之意。而"媚"是柔软甜熟的妖美、俗美。

"宁支离毋轻滑"，即是宁可显得参差不齐，也不坠入轻佻浮滑一途。"支离"是指不整齐、错落有致之意。

"宁直率毋安排"，是主张宁可信笔直书，而不去造作修饰。"直率"即是自然天趣，不卖弄技巧，不露人工斧凿之痕。

"四宁四毋"书论，对纠正在复古"尚态"的书风中出现的巧、媚、轻滑、安排的弊病，无疑是一剂良药。后来，它为清代书法家们反对帖学颓风、摆脱馆阁陋习提供了理论依据，是建立清代碑学时最早的审美理想。客观上而论，傅山"四宁四毋"书论是清代碑学理论的滥觞。

205．清人朱彝尊称谁的八分书为"古今第一"？他的学书经历和书艺如何？

答：郑簠（1622—1693），字汝器，号谷口，上元（今江苏南京）人。宋珏流寓南京，因临摹东汉《夏承碑》而形成自己苍健斩然的隶书风格。郑簠被他的奇特书风所吸引，就模仿宋珏的隶书。持续学了二十年，字越写越糟，日益支离破碎，离开古隶法度愈来愈远。后来使他终于醒悟到学宋珏的隶书是舍本逐末的愚事，应该溯流追源，从习汉碑入手，才是一条正路。于是他就不辞艰辛，先后到泰山、华山、曲阜等处搜求碑版，山岩遗字、古壁残文从不放过。遇到苔藓满布的，就亲手清苔剔藓，加以磨洗，直至锋锷毕出，

然后又施墨摹拓。在家中，他又构筑灌木楼以珍藏历年所得，仅拓片就装满了四大橱。他临摹汉碑，经常夜以继日，不分冬夏，客人来了也不放下笔，三十年下来，东汉名碑如《乙瑛碑》《郙阁碑》《张迁碑》《尹宙碑》《衡方碑》等都被其临摹殆遍，其中《曹全碑》《史晨碑》两碑功力尤深。又与朱彝尊等人研讨书法，认识到朴而自古，拙而自奇，从汉碑中融会贯通可得古拙、真奇之妙。

郑簠在学汉碑过程中，逐步创造了自己的运笔方法。每当写字时，他总是正襟危坐，神情肃然，不肯轻易下笔。他说："作字最不可轻易，笔管到手，如同拉千钧硬弓，稍微松弛一下，力就败了。"他临摹时既注意形体，还重视性情。

郑簠晚年书风又有突变，他对汉碑的欹斜老丑、反正疏密，已游刃有余，了然于胸，并在隶书中参入草法，于古拙中兼有飘逸飞舞的韵味，终于超越了同时代的隶书名家，成为一代名手。他的隶书点画多变、结体新奇夸张，用笔纵放，韵味淳古，被朱彝尊称为"古今第一"。书迹有《尔雅三章》《唐诗七绝诗卷》《王建春闺词》等。

此外，郑簠还兼精行草书，更能行医治病。

206．冯班的书论、书作怎样？

答：冯班（1602—1671），字定远，号钝吟，江苏常熟人。因其落拓自喜，动不谐俗，且排行第二，故称其为"二痴"。能诗文，善书，尤工小楷。

他对书法理论有精到的见解。其著作《钝吟书要》认为：学习书法，要先学间架结构，间架结构端齐了，再学用笔。学间架可以临写碑文、石刻，而学用笔，必须看前人的墨迹帖本。"晋人用理，唐人用法，宋人用意"就是他首先提出来的。清杨宾《大瓢偶笔》说："魔山钝吟老人论书，大概祖陈绎曾《翰林要诀》十二章，本以执笔为第一。是以钝吟训于家庭有笔法、结构法二说。"

207．《书筏》的作者是谁？其书法成就如何？

答：《书筏》的作者是清代的笪重光。笪重光（1623—1692），江苏丹徒人。字在辛，号君宜，又号蟾光、江上外史、郁冈扫叶道人等。其著《书筏》计二十九则，是笪重光著作中的重要内容。王文治在该书的题跋中称赞道："此卷为笪书中无上妙品，其论书深入三昧处，直与孙虔礼（过庭）先后并传，《笔阵图》不足数也。"笪重光的书法也写得很好。笔势放纵飘逸，以章草、行书为最。其小楷也法度严谨。还能以唐朝法度写魏、晋体势，很受时人称赞。

208．被人称为"归奇顾怪"的归庄、顾炎武是怎样的两位书法家？

答：所谓"归奇顾怪"，指的是归庄和顾炎武的一反流俗的言语行动和文艺创作。

归庄（1613—1673），明末清初文学家。字尔礼，又字玄恭，号恒轩，入清后更名柞明，别号归妹、归藏、普明头陀等。他是明末复社成员，曾参加过昆山的抗清活动。后为躲避搜捕，出家为僧。归庄能诗善画，尤工真、草、篆、隶、行各种书体。他在创作书法时，往往要先喝酒，喝到兴酣意足时，再提笔书写，正可谓"兴来不可止，兴去不可遏"。甚至在他参加经生考试时，身边堆满了喝空的酒瓶。若想请他写字，只要带上酒去，没有不答应的。清朱彝尊《竹垞诗话》说："恒轩好奇，世目为狂生。善行、草。"

顾炎武是明末著名的抗清志士，与归庄是同乡，且为同年（1613）所生，卒于清康熙二十一年（1682），享年七十。其原名绛，字宁人，自署蒋山傭。因其居住在亭林镇，故世称"亭林先生"。他与归庄是莫逆之交，因其性情耿介拔俗，与常人多异，故人们将他与归庄并称为"归奇顾怪"，是清初有名的经学大师。其书法亦

工，清康有为《广艺舟双楫》称其书法为"逸品"。近人马宗霍说："宁人书如其诗，本不求工，而自饶渊懿之别。"

209．沈荃的书法活动如何？

答：沈荃（1624—1684）是康熙皇帝颇为赏识的书法家，华亭（今上海松江）人。字贞蕤，号绎堂，别号充斋。他在做詹事府詹事兼翰林院侍读学士时，清圣祖康熙帝曾专门召他进殿，并赐座，与其谈论古今书法。因此凡是御制碑版或殿庭的屏障、御座、篇铭，多命沈荃书写。有时康熙自己写了大字，则命沈荃在其后做题记。

有一次，他在康熙皇帝面前临写米芾字帖时，康熙见他的笔秃了，就专门取凤管好笔一支，并在嘴里吮好笔毫，递给沈荃。每逢沈荃侍奉康熙写字时，他常常当场指明其用笔、结体的缺点，并分析产生这些毛病的原因。因此康熙常常赐给他名贵的笔、墨、衣物、食品等，对其敬重之意，可见一斑。当时，无论市井平民、王公贵胄或僧或道，无不以争得他的一帧书法为荣。

有人说他是"继董其昌之后最得朝廷敬重的一个人"。也有人将其与明朝的沈度、沈粲并称为三沈。清赵宏恩等《江南通志》说："荃学行淳洁，名重馆阁，书法尤推独步！"

210．倪灿的书论、书作怎样？

答：倪灿（1626—1687），江苏上元（今南京市）人。字暗公，号雁园。曾参与《明史》的修撰。他的书法诗词，妙绝当时。尤其是他的《倪氏杂记笔法》，将学书过程谈得非常透彻精到。他认为：凡是学习书法的人，可分为三个阶段：第一阶段要专一；第二阶段要广博；第三阶段要脱化、创新。每一阶段都需要三至五年工夫，才能功力淳足，火候老到。对有名的一家书体，钻进去，站稳脚，

日日临写，浸淫其中，直到形神兼备。在第一阶段的最后时刻，往往碰到的困难最大，好像已走投无路一般，这时需要有最大的恒心和毅力，坚持用功才能闯过；在广博阶段，要广泛临写历代的法书精品，或形神兼法，或取神遗貌，但需时时回过头去，看看到底学的似与不似；在最后脱化、创新阶段，则要以一家为主要体势依据，然后广泛吸收历代各家的长处，这种依据和吸收必须是在不经意间的融会贯通，而不是有意的掺和。即"无古无今，无人无我"，不断地写下去，写到极熟时，就会自然而然地彻悟过来，"忽然悟门大启，层层透入，洞见古人精奥，我之笔底迸出天机"，就会创造出自己独有的书法艺术作品。这个三段论，用现代人的说法，就叫作"以最大的功力打进去，以最大的功力打出来"。

这三个阶段，对于现代人学习书法，确实不无裨益。但毕竟现代生活节奏、生活方式已有了天翻地覆的变化，所以绝大多数人是难以做到此点的。特别是他说要至少有十数年工夫，日日不辍，才能"火候足"，往往使人望而却步。其实，这里面关键是个思想方法问题，工夫不可缺少，但更需要的是崭新的探索意识和强烈的创造精神。专指望十年面壁，而不知扩新思想，是无法达到"变动挥洒""不缚不脱之境"的。这是现代学书者需要注意的。

211. 清代八大山人是怎样一位书法家？

答：八大山人（1626—1705），是明代宁王朱权后裔、清初著名的文人画家。姓朱，名耷，有雪个、八大山人等号。江西南昌人。其书法和其绘画一样，形式怪伟，气韵萧散，风格独特，在中国书法史上独秀一枝。明朝灭亡后，他隐居山林，为僧，以书画排遣其国破家亡之情。在书画题款中，他每每有意将八大和山人各自联成似"哭"似"笑"，非"哭"非"笑"。其书法自王献之、颜真卿出，亦自称一家。由于其性格孤傲狂狷，于常人多不屑一顾。世人因宝其书画，多苦求而片纸只字难得。但八大山人嗜酒如命，

有些人知道了他的这个特点，就置办酒肴，殷勤招待，并事先准备好笔、墨、纸、砚，待其将醉时，把文房四宝放到他面前，他就抓起毛笔，狂呼大叫，洋洋洒洒，一会就能写几十幅。但在他清醒时，就是拿出百两黄金，也不为之写一字。有的达官显贵，或拿着绫绢请他写字作画，他接受下来之后说："留下来我做袜子用吧！"也不给人家写画。所以，那些达官显贵为想得到他的字画，常常出高价从山僧、村人，或酒店老板那里购买。据清张庚《画徵录》记载，"八大山人有仙才，隐于书画，书法有晋、唐风格"。

212．王士禛的书法如何？

答：王士禛，字子真，一字贻上，号阮亭，又号渔洋山人，后人常称其为王渔洋。新城（今山东桓台）人。官至户部郎中、刑部尚书，死后谥文简。王士禛自幼聪明颖慧，九岁就能写草书，其书法远逼晋人，近学其宗人王雅宜之法。行笔多作外拓之势，奕奕有致。据清陈奕禧《隐绿轩题跋》说他的书法虽好，但他本人却认为书法为文人小道，不肯以书法艺术传名后世，因此有人求他写字，他往往让他的弟子代笔，他的弟子们要想得到他的书法，就借问学解疑之名，写了奏记，让他批阅。他就在奏记上和草稿纸上随意评批，学生收到后，就很珍贵地装裱起来，收藏于秘室。

213．书写《十三经》的蒋衡的书作、书论怎样？

答：蒋衡（1672—1742），江苏金坛人。改名振生，字湘帆，又字拙存。晚年自号拙老人、江南拙叟，又号函潭老布衣。由于其喜好游历，足迹达半个中国，到处访碑问帖，获得了不少晋、唐以来的著名法帖，并临摹了三百余种，集录为《拙存堂临古帖》。《大瓢偶笔》的作者杨宾是他的书法老师。杨宾说："湘帆十五岁从余学书，今小楷冠绝一时，余不及也。"可谓青出于蓝而胜于蓝。

蒋衡闭门十二年，书写了八十多万字的《十三经》，后被收藏入清廷内府。他还著有《蒋氏游艺秘录》。他说："临帖须运以我意，参昔人之各异，以求其同。如诸名家各临《兰亭》，绝无同者，其异处各由天性，其同处则传自右军。以此求之，思过半矣。又正书用行草意，行草用正书法。学褚求其苍劲，学欧求其圆润。以怒张本强为欧，绮靡软弱为褚，均失之。夫言者心之声也，书亦然。"这里，他强调参异求同，相反相成，强调创作书法要反映自己的真实感情等。可见他对于学书是极有见地的。

214. 大画家高凤翰的书法怎样？

答：高凤翰（1683—1748 或 1749），山东胶州人。字西园，号南村，晚年号老阜、南阜老人。晚年右手因病偏瘫，改用左手写字作画，故又号尚左生、丁巳残人。其山水、花鸟名盛后世。其书法草、隶皆精。篆刻亦豪迈纵逸。总的风格是不拘成法，苍劲有力。高凤翰曾南游扬州，并登焦山观《瘗鹤铭》，寻陆游题名。与扬州八怪中的郑板桥、金农、罗聘等齐名。郑板桥曾作诗赞曰："西园左笔寿门书，海内朋友索向余，短札长笺都去尽，老夫赝作亦无余。"高凤翰还痴砚成癖，收藏砚台极为丰富，最多时达千余方，并亲自为留方砚一一琢刻题铭。著有《砚史》《南阜山人全集》等。

215. "扬州八怪"之一汪士慎的书法如何？

答：汪士慎（1686—约 1762），原籍安徽休宁，居江苏扬州，字近人，号巢林、溪东外史等。他是书画史上有名的"扬州八怪"之一。工花卉，精篆刻，善隶书，笔墨生动，清劲有韵。其晚年双目失明，但因功力深厚，仍能摸索着写狂草或画梅花。有人说："他是盲于目不盲于心。"心中有数，故在眼瞎后作的画、写的字反倒更有一种深妙之致。

216. 在清代，谁的书法被人称之为"漆书"？为什么说他是清代提倡碑学的先行者？

答：是清代书画家金农的书法。金农用笔方扁如刷，且墨浓如漆，故人们称之为"漆书"。

金农（1687—1763），字寿门，又字司农、吉金，号冬心先生、稽留山民、曲江外史等。金农一生布衣，虽曾被荐举博学鸿词，但未就。他一生经历康熙、雍正、乾隆三朝。曾从学于何义门，好学癖古，精鉴赏，为人耿直，不肯折腰于权贵，为"扬州八怪"之一。

清代因康熙喜董其昌，乾隆喜赵孟頫，董、赵书体风靡一时。在这股潮流中，金冬心不随波逐流，而是去探索师法汉碑的道路，可见金农是独具慧眼的。康有为云："乾隆之世，已厌旧学。冬心、板桥参用隶法，然失则怪。此欲变而不知变者。"金农自己诗中亦云："会稽内史负俗姿，字学荒疏笑骋驰。耻向书家作奴婢，华山片石是吾师。"由此亦可说金冬心是清代提倡碑学的一位先行者。

217. 金冬心的隶、楷、行草书的特点如何？

答：金冬心的书法尤以隶书著称。他的隶书源自汉碑，又以魏体正楷入隶，独辟蹊径。他的书法笔画横粗竖细，对比强烈；波势内含，刚劲犀利；布白密不容针，疏可走马，而侧锋的运用，则恰到好处。《国朝先正事略》赞其"（金农）分隶冠绝一时"，不为过誉之词。

金冬心的书法艺术成就是很高的，但后人如果功力不到，盲目去学，则易入旁门。如清杨守敬《学书迩言》中云："板桥行楷，冬心分隶，皆不受前人束缚，自辟蹊径，然以为后学师范，或堕魔道。"

金冬心在书法艺术领域中之所以取得如此的成就，要旨在于"悟性"和"韧性"。他是画家、诗人，又通音律，参禅机，学识

渊博，艺术素养深厚，所以他对书法悟性很高。对前人的经验、长处，有其独到的理解。同时他又是一位极为勤奋的艺术家，尝自论书画曰："余夙有金石文字之癖，金文为佚籀之篆，尝欲效吕大防、薛尚功、翟耆年诸公，搜讨遗逸，辑录成书，有所未暇，石文自《五凤石刻》，下至汉、唐八分之流别，心摹手追，私谓得其神骨，不减李潮一字百金也。"人称"漆书"的金冬心书法，确乎是艺苑中的一枝奇葩！

218．称自己的书法为"六分半书"的郑板桥是怎样一个书法家？

答：郑板桥的所谓"六分半书"，是指以汉代八分书杂入行草书中，不足八分之意。即将隶书笔法渗入行草书中去。

郑燮（1693—1766），字克柔，号板桥，江苏兴化人。他早年家境贫寒，后得朋友相助，始能发奋读书，四十四岁时登进士第。曾官山东潍县知县，因忤豪绅，才辞官卖字画于扬州。

郑板桥对诗、书、画均有高深的造诣，故有"三绝"之称。李葂曾赠以"三绝诗书画，一官归去来"之句。而他的书法尤有独到之处。他在《五十八岁自叙》中曾云："善书法，自号六分半书。"人亦称之为"板桥体"。郑板桥为人洒脱不羁，感情诚挚，为官清正廉洁，关心民间疾苦。当时士大夫阶层中的许多人醉心于写"圆、光、齐、亮"的"馆阁体"，以求跻身仕途。郑板桥从不如此，他勇于探索创造出了"六分半书"，纵横恣肆，千变万变，奇趣盎然，使人耳目为之一新，在当时产生了强烈的反响。《国朝先正事略》云："燮书法以隶、楷、行三体相参，古秀独绝。"至于为什么一定要自名为"六分半书"，大概是包含着郑板桥的幽默之意吧！

219．在清代，有两位书法家被并称为"南北二梁"，"南梁"指梁同书，"北梁"指谁？其书法怎样？

答：北梁即指梁巘。梁巘，字闻山，号松斋，安徽亳县人。其官籍当为湖北巴东县。

梁巘是清代乾隆年间的重要书家之一，与王澍、刘墉、王文治、梁同书等著名书家齐名。他官位低微，居朝不长，故能将精力倾注在书法研究之中，著名书法家邓石如曾向他请教书法，并得到了他的奖掖。

梁巘楷宗晋、唐，草法"二王"，于李邕、张从申摹仿尤久，几于神似。特别是在晚年，他完全沉浸在书法艺术的天地里，并取得了很高的成就。梁巘的书法秀润而有书卷气，一扫"馆阁体"俗风。因其书法极适宜碑刻，所作逼似李邕，故时人乐于请他书丹，而至于"碑版遍天下"（见《亳州志》）。所书行、草，得董其昌神韵而气魄过之，故其"真迹人尤宝之"（见《亳州志》），风靡皖南北，人称"乡先生"。惜晚年腕力减弱，偶失枯槁。

梁巘精于书法理论，论书言之有物，切中肯綮。关于临碑帖，能指出其利弊、临摹之途径和补救之方法等。传世书论著作有《评书帖》一卷，集其书论之大成者则为《承晋斋积闻录》。

220．怎样理解"晋人尚韵，唐人尚法，宋人尚意，元、明尚态"？

答：这是清代书法家梁巘《评书帖》中的一段著名书论。由于对这几个朝代的书法艺术特征进行了高度准确的概括，而受到后世的推崇。

"晋人尚韵"，即是说在魏、晋、南朝时期的书法艺术讲究风度韵致。那时的书法尊崇"神彩为上，形质次之"，大都表现出一种飘逸脱俗、姿致萧朗的风貌。其代表是"二王"的书法，袁昂在《古今书评》中评王羲之书为："如谢家子弟，纵复不端正者，

爽爽有一种风气。"萧衍在《古今书人优劣评》中评王献之书为："绝众超群，无人可拟，如河朔少年，皆悉充悦，举体沓拖而不可耐（注：耐，能字之意。）。""二王"书法艺术流露出的这种韵味风神，是以独具的艺术魅力，反映出晋代书艺的时代特征。

"唐代尚法"，即是说唐代书法总体倾向都是重视法度。唐代书家对前人的书法进行了总结，在书法结体和用笔方面实行了规范化和精微化。如有欧阳询《三十六法》和《八诀》，唐太宗《笔法诀》，颜真卿《述张长史笔法十二意》，张怀瓘《用笔十法》和《玉堂禁经》，林蕴《拨镫四字法》，以及最受后人推崇的《永字八法》和《五字执笔法》等。因此，唐人的楷书表现出大小相等、上下齐平、用笔应规入矩的趋势，即使是比较自由浪漫的行草书，也逐渐抛弃了晋人兼用侧锋的笔法，而追求纯中锋的用笔。在崇尚法度的风气之中，出现了森严雄厚的"唐楷"和豪放的"狂草"，体现了唐帝国开拓向上的精神。

"宋人尚意"，即是说宋代书法追求意趣而不拘法度。苏轼说："诗不求工字不奇，天真烂漫是吾师。"黄庭坚亦说："老夫之书，本无法也，故不择笔墨，遇纸则书，纸尽则已，亦不计较工拙与人之品藻讥弹。"米芾说："学书须得趣，他好俱忘，乃入妙，别为一好萦之，便不工也。"董逌亦说："书法贵在得笔意，若拘于法者，正以唐经所传者尔，其于古人极地不复到也。"这些就充分表明了宋代书家们不泥古法，提倡适意的艺术主张，这种主张在他们的代表作品，如苏轼的《黄州寒食诗》、黄庭坚的《诸上座帖》、米芾的《虹县诗帖》里得到充分的体现。

"元、明尚态"，即是说元、明时期的书法时尚偏重于模仿，注意在字的形态上下功夫。书法潮流在元、明时代进入了一个复古时期，大凡学书者纷纷效仿晋人，而求之于刻帖。赵孟頫说："结字因时相传，用笔千古不易。"认为字的结体形态可以随时代而变化，而古人笔法应恪守不变。赵孟頫的这个主张被奉为金科玉律，所以元、明两代的书人大都是以唐人的笔法，写魏晋人书貌，形成

了书法仅注重在字形上刻意求好的总趋势。

当然，梁巘这里提出的尚韵、尚法、尚意、尚态，主要是对这几个时期书法特征的概括，并不是说韵、法、意、态在这几个时期里是隔绝而不相通的，如在"尚法"的唐代，也有颜真卿《祭侄文稿》那样尚意的作品。晚明时，傅山、王铎、黄道周、倪元璐、张瑞图的书法，是不能用"尚态"来评价的。宋代黄庭坚的书法不仅有"意"，而且也重"韵"，只是其作没有代表时代的主流罢了。

221．清代谁的书法被人譬之"黄钟大吕"？他的书风如何？

答：是刘墉。刘墉（1719—1804），字崇如，号石庵、青原、香岩、日观峰道人等。山东诸城人。乾隆进士。由编修累官至吏部尚书，体仁阁大学士加太子太保。卒祀贤良祠，谥文清。刘墉书名甚大，尤以小楷见长，致使他的政绩、文章为书名所掩而不显。

刘书以浑厚古拙、貌丰骨劲，独步当时。尤与当时书学媚弱的风气大相径庭。当然对刘字"貌丰骨劲"的风格，亦有人讥之为"痴肥""墨猪"。事实上，刘早年学赵、董，后又学苏、米，继而上进颜、钟，超然独出，取得"貌丰骨劲""如绵裹铁"的艺术效果。刘书还讲究结字，包世臣论他的结字是"打迭点画，放宽一角"。刘墉书法确实很注意"计白当黑"，笔画粗细应对，迟速交替，疏密变化，务使错落有致，自然流畅，气韵生动。石庵作书还以墨浓著称，墨质稠厚，光亮如漆，意味含蓄，深造古淡，以拙取胜，也是刘氏书法很突出的特点。刘墉曾自云："吾书以拙胜，颇谓远绍太傅……"清徐珂云："（刘）融会历代诸大家书法而自成一家，所谓金声玉振，集群圣之大成也。"论者评刘书譬之以"黄钟大吕之音"，正基于此。

222．清代哪一位书法家已九十三岁高龄，于将死前数日自作讣文，笔力与平时无异？

答：是梁同书。梁同书（1723—1815），字元颖，浙江钱塘（今浙江省杭州市）人。他曾得到元代书家贯云石的行楷"山舟"二字挂在轩中，因此人们就称他为"山舟先生"。晚年自号不翁，九十岁后自号新吾长翁。

他父亲梁诗正善书法，梁同书耳濡目染，承受家学，十二岁就能作擘窠大字。他先学颜真卿、柳公权，中年师法米芾，晚年任笔自运，自然飘逸，不屑依傍古人。他善写大字，而且字越大，结构越严整。九十一岁时，曾为无锡孙氏家庙写"忠孝传家"四字匾额，字方三尺，魄力沉厚，观者叹绝。当时论者认为他的书法兼有同时代刘墉、王文治、翁方纲、汪士铉等人的长处，笔力纵横，如天马行空，出入苏轼、米芾之间。

他的墨迹广布国内，声名远扬海外，日本、朝鲜等国都出重价购求。当时日本国王子爱好书法，就将自己的书法托商船带来，请他评定。梁同书精力过人，晚年还能作蝇头小楷。每天求他墨迹而送来的纸总有好几束，所以他每天都写上几十纸。八十多岁时还为人写碑文墓志，终日不倦。他说：古书家都有代笔者，我独没有，因为不想作伪骗人，我性格就是如此。所以他宁可拖延日期，而决不请人代笔。东南一带士大夫的碑版和道观寺庙的匾额，他总是有求必应。而地方长官请他写字，却往往几年不见回音。袁枚去他家，看见纸素塞满两间屋子，就开玩笑说："你要有八百岁的寿命，才能还清这笔债。"书法之外，他还擅画人物、花卉，复精鉴赏。在鉴赏上，对古人书画，过眼就能判别真伪，当时海宁有个专门复制赝品的吴某，曾对人说："其他人都可以骗，就是骗不过梁先生。"去世前数日，他自做讣文，笔法苍劲，一如平日。

其著作有《频罗庵论书》《直语补正》《频罗庵书画跋》等，墨迹由弟子刻为《瓣香楼帖》和《青霞馆帖》。

223．清代乾隆时，有"浓墨宰相、淡墨探花"的说法，前者指的是刘墉，后者指的是谁？其书法如何？后人对他的书法有何评论？

答：后者指的是王文治。清代梁绍壬《两般秋雨庵随笔》说："国朝刘石庵相国（刘墉）专讲魄力，王梦楼太守（王文治）则专取风神，故世有'浓墨宰相，淡墨探花'之目。"王文治作书，喜用长锋羊毫和青黑色的淡墨，与他天然秀逸的书风有表里相成之妙，所以世间有上述说法。

王文治（1730—1802），字禹卿，号梦楼，江苏丹徒（今江苏镇江）人。自幼聪慧，九岁即能作文，年轻时就有诗名。乾隆二十五年（1760）中探花，官翰林侍读。后出任云南临安知府，因水土不服辞官。以后曾一度主持杭州崇文书院，七十三岁去世。

王文治自称："我的诗和字，都是禅理。"他的书法初学董其昌，而后专攻"二王"，旁及褚遂良、李邕、张即之等人，形成了自己萧疏秀媚的独特书风，当时论者将他与梁同书并称，梁同书自认为在天分上不如他。

王文治酷爱旅游，足迹遍布滇中、江南、楚湘、关中、西北等地，所到之处，吟诗题字，自得其乐。年轻时曾跟随全魁、周煌出使琉球。他的翰墨极为当地人士喜爱，以至当时竟有"天下三梁（梁诗正、梁同书、梁巘），不及江南一王"的说法。乾隆皇帝下江南时，看到他写的《钱塘僧寺碑》，也大为叹赏。后人以碑学为绳墨，评其书画轻薄艳佻。公允论之，他的书法稳逸温雅，骨格清纤，但略偏伤媚。

224．翁方纲的书法生涯怎样？

答：翁方纲（1733—1818），字正三，号覃溪，晚年号苏斋。直隶大兴（今属北京）人。乾隆十七年（1752）进士，官内阁学士，左迁鸿胪寺卿。卒年八十六岁。

翁方纲藏书极富，见闻广博，长于金石考证，精于鉴赏，小至一点一画，都考究不差毫厘，一生考证题跋著名碑帖颇多，著有《两汉金石记》《汉石经残字考》《碑别字》等。他是碑学先驱之一。他最初学颜真卿，后来学习虞世南、欧阳询及其他唐碑，隶书则师法《史晨》《韩敕》等汉碑。他于碑帖遍搜默识，下笔便具体势，又双钩摹勒旧帖数十本。所以当时北方写碑版的多来求他。

翁方纲学书用功甚勤，即便是花甲之年，每日课程还和少年时一样。当时京都书法以刘墉和他两人最佳。他的女婿戈仙舟是刘墉的学生，一日，戈拿着刘的书法来请教他。翁看后对女婿说："问你的老师，哪一笔是古人的？"戈告诉刘后，刘说："问你丈人，他的书法哪一笔是属于自己的？"翁方纲真、篆、隶诸体皆工，尤其是小楷，朴静厚实，境界颇高。此外，翁方纲还有微书绝技，每年初 ，必用西瓜子仁写四个楷书字，五十岁后能写"圣寿无疆"，六十岁后能写"天子万年"，七十岁以后还能写"天下太平"，又曾经在一张不满方寸的纸上写下全部《兰亭序》，笔画锋芒，备尽其致，又能在一粒胡麻子上写"一片冰心在玉壶"七个字。

225. 清代大学者阮元在《小沧浪笔谈》中称誉谁"诗才隶笔，同时无偶"？此人是具有怎样造诣的一位书家？

答：桂馥（1736—1805），字冬卉，号未谷，又号雩门、老苔、渎井复民、肃然山外史，山东曲阜人。乾隆进士，曾任云南永平县知县，七十岁时，死于永平。桂馥博览群书，对金石碑版研究很深，考证鉴赏俱精。曾经自己赋诗说："傅（山）郑（汝器）难齐驾，翁（方纲）黄（易）许比肩，自从经品目，一字值千钱。"对自己的才能是很自负的。

他的隶书直接师法汉碑，对《孔宙碑》《衡方碑》《张迁碑》诸碑功力尤深。晚年对汉碑详加剖析、评价，书风为之一变。他早年隶书端厚平稳，秀丽挺拔，能将汉碑缩小，越小越精。晚年刚劲沉着，浑厚雄伟，结体丰满，外密中舒，达到了炉火纯青的地步。

张维屏《松轩随笔》说："百余年来，论天下八分书，推桂未谷为第一。"桂馥还撰写了一部《国朝隶品》，专门评价清代书法家们的隶书作品。

除隶书外，他的行楷也瘦秀飘逸，自成一家。还擅长指书，曾在济南五龙潭，将一根枯木，一劈为二，用手指蘸墨写了幅篆书对联，古茂而有奇趣。《复初斋集》中也有《题桂未谷指头八分歌》之说。他的篆刻和隶书齐名，同样风靡海内。

此外，他写诗文、游记也是好手，阮元称他"诗才隶笔，同时无偶"。书迹有《霖雨桥记》《黑龙潭诗刻》等，书论有《续三十五举》《缪篆分韵》。

226．钱沣的书艺有何特色？

答：钱沣（1740—1795），字东注，又字约甫，号南园，云南昆明人。家境贫寒而勤奋好学，乾隆三十六年（1771）中进士，历任通政副使、湖南学政、湖广道监察御史等职。清康熙、乾隆年间，朝野人士投帝王所好，书法赵、董，形成了僵化刻板但又风靡一时的"馆阁体"。然而，在这种氛围之中，钱沣却逆潮流而动，标新立异，专攻时俗所不喜欢的颜真卿诸碑，达到形神俱似的化境，从而打破了书法界"万马齐喑"的沉闷局面。"书为心声，字如其人"，钱沣学颜体的成功，主要是因为他的性格、情操酷似颜真卿所致。

他早年学书博取王羲之、褚遂良、欧阳询、米芾等家，三十岁后专攻颜真卿，他学书刻苦勤奋，凡是颜体碑帖，不论楷、行、草稿，临摹多在百遍以上，并能着眼于笔意神韵、不斤斤计较笔画间架、守法而不拘泥于法。他的书法形神俱似颜体，但又形成了自己宽绰流畅等特有的风格。此外，他还善于画鸟，神情俊逸，声名远播。其书名在生前并不显著，死后多年，何绍基、翁同龢、包世臣等人大力推崇，钱书才开始受到重视。传世墨迹有《施芳谷寿序》《正气歌》《杜甫诗册》《苏轼诗册》等。其文章也苍古雄健，有《南园集》传世。

227．邓石如对书法艺术的贡献主要是什么？

答："平和简穆，遒丽天成"，这是清代学者包世臣对邓石如篆书的评价，并在《国朝书品》一文中，将其列入"神品"。邓石如（1743—1805），原名琰，因避嘉庆皇帝讳，遂以字行，号顽伯、完白山人，又号笈游道人、古浣子等，安徽怀宁（今安庆）人。邓氏出身寒门，九岁时就已辍学谋生，然而他在逆境中仍能学而不倦。他学篆刻是在与梅镠相处时开始的。梅是江宁大收藏家。邓由梁闻山介绍而得与梅氏相识，并与之相处达八年之久。梅镠金石书画收藏宏富，为邓石如钻研书法艺术，提供了极好的学习条件。邓入梅府以后，"每日昧爽起，研墨盈盘，至夜分尽墨，寒暑不辍"（包世臣语）。自此，完白山人的书法、篆刻艺术大进，并得到当时名人金榜等人的褒扬，书名由此大振，而尤以篆书著称。当时大学士刘墉、副都御史陆锡熊称其书为："千数百年无此作矣。"

完白篆书初以二李为宗，但又不为其所限，以隶书的方法作篆，加强了行笔的提按顿挫变化，丰富了篆书的用笔，突破了玉箸篆笔笔圆转，处处圆转的藩篱，取得了沉雄浑厚、意气天成的艺术效果。正所谓"笔从圆处还求直，意入圆时觉更方"。康有为曾云："完白山人之得处在以隶笔为篆。"可谓确评。其次，邓氏篆书线条凝练苍劲，紧密厚重，具有一种金石的韵味。山人喜游山水，黄山、雁荡、天台、泰山、匡庐、维扬都有他的足迹，这也就给其书法艺术带来了一种空灵飘逸、疏宕典雅的灵山秀水的气质。这个特点也可说是邓完白篆书所特有的。另外，邓石如作篆书，强调"遒"和"灵"，所以他的作品线条具有一种柔中有刚之美。邓石如曾多次书写"沧海日，赤城霞，峨眉雪，巫峡云，洞庭月，彭蠡烟，潇湘雨，广陵涛，庐山瀑布，合宇宙奇观绘吾斋壁；少陵诗，摩诘画，左传文，马迁史，薛涛笺，右军帖，南华经，相如赋，屈子离骚，收古今绝艺置我山窗"这副对联，由此可窥邓氏书法艺术的旨趣特点和渊源。

228. 清代自称"斯、冰之后，直至小生"的篆书家是谁？其书法渊源如何？

答：是钱坫。钱坫（1744—1806），字献之，号小兰、十兰，又号篆秋，嘉定（今属上海）人。他的族叔钱大昕是清代著名学者，另一位族叔钱大昭和哥哥钱塘也都是学者。钱坫承接家学，精通文字训诂、经史、舆地、音韵、金石等学问。乾隆三十九年（1774）中乡试副榜，以副贡生身份游关中，充当陕西巡抚毕沅幕僚，与名流孙星衍、洪亮吉、方子云等一起研讨训诂、舆地等方面的学问。官至乾州州判，兼署武功县，后因病归家，六十三岁时去世。

钱坫在家时没有学过篆书，后来去北京探望钱大昕时，大昕命他学写唐代李阳冰的《城隍庙碑》。于是他刻苦临习，书艺大进。后托词说是梦见唐中老人教其书写《乾卦象》，醒来遂书之，并以其展示于人，当时的篆书大家翁方纲听说此事，就看钱坫的书迹，看罢，十分赞赏，认为是出于神授，打这以后钱坫就名扬天下了。因他当时年少气盛，于是就套用李阳冰的话，刻一石章，上写了"斯（李斯）、冰（李阳冰）之后，直至小生"的话。后来在游焦山时，看见壁间的篆书《心经》，大为佩服，认为可以与李阳冰比美，但随后当他知道是同时代的邓石如所写的时，却又挑剔其中不合六书的地方对邓进行诋毁攻击，事实上邓的篆书确实比钱坫更胜一筹。

钱坫晚年右体偏瘫，改用左手书写，因单纯的小篆宛转难以称意，就将钟鼎文、石鼓文、秦汉铜器款识、汉碑题额诸体，掺杂于篆书之中，书体忽圆忽方，似篆似隶，笔力苍厚，别有一番风味。

229. 伊秉绶书法以何种书体见长？有何特色？

答：清代书家伊秉绶篆、楷皆工，而尤以隶书见长。伊秉绶（1754—1815），福建宁化人，字组似，号墨卿，晚年又号默庵。乾隆五十四年（1789）时举进士。伊秉绶致仕参政之余，致力书法、篆刻、诗文、绘画。汉碑中《衡方碑》《张迁碑》《孔宙碑》《韩

仁碑》《礼器碑》等，都是他极力精研的。清著名学者焦循曾云："（伊）时濡墨作隶书，如汉、魏人旧迹。"可见伊氏隶书与汉碑是有着密切联系的。"磨墨兼访《衡方》碣，吾宗之良均范模"这句诗道出了他的偏爱渊源。

伊秉绶的隶书不喜作波挑雁尾，即有必作挑笔者，也只是意到而已，自有一种高古博大、苍劲挺拔的韵味。其结体貌似方正而又富于变化，既端庄典雅，而又大气磅礴。梁章矩曾评其书曰："能拓汉隶而大之，愈大愈壮。"故特适宜于书写匾额、楹联。扬州瘦西湖中，"湖上草堂"的匾额及"白云初晴旧雨适至，幽赏未已高潭转清"的楹联，就是他的手笔，其小字隶书亦极精到，当时王文端、纪文达等人常令其用小隶书写奏章，甚得乾隆皇帝的赞许。当时默庵隶书与完白篆书齐名，故有"南伊北邓"之称。

伊氏行书参以篆法，瘦劲刚健，使转纵横，挥洒自如。著有《留春草堂诗钞》等作。墨迹多留在《默庵集锦》中。

230．著《艺舟双楫》的包世臣是怎样一位书法家？

答：包世臣（1775—1855），字慎伯，又字慎斋，号倦翁，别号小倦游阁外史。安徽泾县人。嘉庆、道光期间，碑学逐渐兴起，为书法艺术开辟了新天地。碑学运动的旗手和理论权威就是包世臣。

他中年从颜真卿、欧阳询入手，再转及苏轼、董其昌，后来肆力北碑，晚年学习王羲之父子。他曾自称得到南唐《画赞》枣板阁本，苦习十年，还不解笔法。后来改学汉魏诸碑，才悟出笔法。包世臣致力书法四十余年，才得古人执笔、运锋、结体、分行的诀窍，总结为双钩悬腕，实指虚掌，逆入平出，形成了自己的学说体系。

后人对他的书法评价并不很高，认为他的执笔法也并不十分正确，书评也有偏激之处，但对他在书法史上的地位和积极作用还是肯定的，特别是他写的《艺舟双楫》，虽然理论上远非完备，但它对碑学运动的开创性指导作用，是不容置疑的。

231．清代书法理论家包世臣的入门弟子吴熙载是怎样一位书法家？

答：吴熙载（1799—1870），本名廷飏，字让之，亦作攘之，晚年号让翁，又号晚学居士，江苏仪征人。他是诸生，博学多能，跟随包世臣学书法，为包的入门弟子。包是书法理论家，虽酷爱篆、隶书，然而本人却在这两种书体上功力较浅，这样，篆隶功夫深厚的吴熙载就成了老师理论的理想实践者。

吴熙载在书法上恪守师法，致力于秦汉和南北朝，在魏碑上用力尤深，在篆书笔法上直接承接包世臣的老师邓石如，笔画圆整匀称、工整平稳，酷似邓石如。蒋宝龄《墨林今话》称赞他擅长各种书体，兼工刻印，扬州一带没有谁能够超过他的。

他多才多艺，时人评他的刻印第一，花卉第二，山水画第三，篆书第四，隶书第五，最次为楷书。

232．首开"南北书派论"的书法家是谁？其书作和书论怎样？

答：是阮元（1764—1849），他是清中晚期金石考古学的倡导者之一，也是"南北书派论"的首创者。阮元是江苏仪征人，字伯元，号芸台，晚号怡性老人、擘经老人。官至体仁阁大学士，卒谥文达。阮元学识渊博，著作颇有影响，在当时名望甚高。他在书论著作《南北书派论》中首次提出了书法的南宗、北宗之说，亦即后来的帖学、碑学，详细分析了两派书法的源流、风格的异同，是中国地域文化说的拥护者。其《小沧浪笔谈》一书，对书法基础理论亦有独到的见解。阮元的书法，得力于碑学，他对《石门颂》《天发神谶碑》等都很有研究，故其书郁盘磅礴，纵逸飞动，很有此二碑的神意。并常以这类字书擘窠大字，题写匾额，甚为世人所崇敬。

233．为什么说"观人于书，莫如观行草"？

答：这是清人刘熙载在《艺概》中说的一句话。意思是说，要通过书法去了解一个人，最好去欣赏他的行草书。为什么他只说行草书，而不说楷书、隶书、篆书呢？我们应从它们自身具备的特点去比较。

篆书、隶书、楷书总的而言是属于正书范围。它们一般都写得端庄工整，左规右矩。在古代，大凡都是在记事、刻碑等严肃的场面上运用。而行草书就自由多了，往往适用于尺牍，或多在手卷、单条、中堂、横批这类观赏形式中出现。行书是介于楷书和草书之间的字体，它伸缩性很大，体势多变，借助于其他字体的体势来运用笔法，发挥艺术效果；草书最早产生于便捷书写，后成为纯欣赏性文字的一种字体。在行、草书的作品中，我们能看到它们的字体可大可小，可长可短，可肥可瘦，可欹可正；而用笔也变化多端，有快有慢，有方有圆，粗细相杂，秾纤间出；墨色乍显乍晦，浓淡相间，带燥方润，将浓遂枯，呈现出丰富的黑白关系。相应地讲，篆书、隶书、楷书在章法结体和用笔用墨的变化上显然是远不及行、草书的。根据这些书体的特点，我们可以看出书写篆、隶、楷书一般是"法多于意"，而行、草书是"意多于法"。所以对于书写者而言，行、草书是较为适合抒发感情、表现个性的书体。

因此，王羲之在兰亭集会时用行书来抒发自己旷达的怀抱，写下了千古名篇《兰亭序》；颜真卿也用行书来表现自己忠贞凛冽之情，留下了万古常新的《祭侄文稿》；而张旭则"每大醉，呼叫狂走乃下笔"，以书狂草来发泄自己酒后的豪情；怀素则以狂继颠，在他的《自叙帖》中，其浪漫豪放的性格得到充分的体现。

苏轼说："具衣冠坐，敛容自持，则不复见其天。"可用此语来比喻写篆、隶、楷书；庄子说："醉之以酒而观其则。"可用此语来视写行、草书。我们看那些喝醉了酒的人，往往真情流露，性格毕现。所以刘熙载说："观人于书，莫如观行草。"这话是有道理的。这也是为什么人们普遍喜欢欣赏或书写行、草书的原因。

234. 清中晚期的碑学派中哪一位书法家的行书成就较高？其生平和书法特点如何？

答：可推何绍基。清代是我国书法艺术发展史上比较特殊的时期。由于康熙、乾隆皇帝极力推崇董其昌和赵孟頫的书法，结果时人书法写得越来越甜俗单薄，使帖学走到了穷途末路。当时科举考试还规定必须用一种名叫"馆阁体"的书法来答卷，如果不能写"馆阁体"，即使文章再好也不予制卷。这种"馆阁体"规定要写得"乌"（墨色一律黑浓）、"方"（结字齐整，章法排列如算盘珠）、"光"（点画光滑不见运笔起落痕迹），因而完全失去了书法自然潇洒的天趣。在这种情况下，阮元等著名学者和书法上的有识之士倡导学习北魏碑书，同时也推崇秦、汉石刻书法，以彼之雄强朴茂来挽救书风的衰靡，取得了很高的成就。著名书法家何绍基，就是这样一位坚定的探索者和成功的实践者。

何绍基（1799—1873），湖南道州（今道县）人。字子贞，号东洲，晚号蝯叟。道光丙申（1836）进士，官编修。他博涉群书，关于经、史、子、集均有著述，尤精小学（以文字训诂为学经、史、子、集之初步，故称小学），旁及金石碑版文字，对书法沉醉数十年不辍，并且学古能化，自成面貌。何绍基的书法初从颜真卿入手，结构开拓，点画雄强。作书用回腕法，以通身之力逆势行笔，甚得北魏书法神韵。

何绍基学北魏书法能心摹手追，上溯到周、秦、两汉的古籀和篆隶，并能从中探索出书法艺术演化的延续性。他"隶书泛滥六朝""于北碑无所不习"，尤其得力于《张黑女墓志》，臻沉着之境。他学汉隶得其旷达；学欧阳通取其险峻；并能以临碑之法写行、草书；又以临帖之法写北碑，既显风华，又不板实。他浸淫颜真卿书《争座位帖》《裴将军帖》，融化成自己"沉雄而峭拔，恣肆中见逸气"的行、草书，确是一个能融碑、帖之长而自成风范的书法大家。

235．被康有为誉为"千年以来无与比"的清代书法家是谁？他的书法究竟如何？

答：是张裕钊。张裕钊（1823—1894），字廉卿，号濂亭，湖北武昌（今鄂州）人。

张裕钊学书勤苦，每天临池，从不中辍。他的书画兼取魏、晋、南北朝诸家而自成一体，结体硬朗瘦长，外方内圆，精气内含，严整清拔，用笔挺劲峻削。康有为对他倾倒备至，称誉他的书法："真能甄晋陶魏，孕宋梁而育齐隋，千年以来无与比。"又说书法从唐代起就不行了，张裕钊继邓石如而起，"用力尤深，兼陶古今，浑灝深古，直接晋、魏之传。……尤为书法中兴矣！"但后来评论书法者，附和康有为说法的不多。一般认为张裕钊的楷书在清代碑学中可自成一家，其他书体并未超越同时代其他书家的水平。

236．被杨守敬誉为"同治光绪间，推为天下第一"的书法家是谁？其书法造诣究竟怎样？

答：是翁同龢。他是光绪皇帝的老师，官至工部尚书、军机大臣。翁同龢（1830—1904），字声甫，号叔平，晚号松禅、瓶庐居士。咸丰六年（1856）状元。江苏常熟人。卒谥文恭。翁同龢的书法主要学自颜真卿、米芾。在辞官归家后，又学了一段北碑，书法气息淳厚，不拘一格，超逸宽博，有颜书的雍容和北碑的浑穆之气。清徐珂在其《清稗类钞》一书中也评曰："叔平相国书法不拘一格，为乾、嘉以后一人。"

237．"颜底魏面"指的是清代哪一位书家的书法？在书法上，他是怎样开创新路的？

答：是赵之谦。赵之谦（1829—1884），字益甫，号悲盦、无闷等，会稽（今浙江省绍兴市）人。咸丰九年（1859）举人，

曾任江西奉新、南城等处知县。他博学多才，诸如金石、考证、目录、书画、篆刻之类，无不精通。但其生性耿直孤傲，愤世嫉俗，不肯随波逐流；嬉笑怒骂，随心而发，即使在诗文书画之中，也都能独创新意，绝不取媚世俗态。对于他所看不起的人，即使苦苦相求，也从不写一字、刻一印，因此难于被人们理解。因不容于世，故以至潦倒贫困，五十六岁时就去世了。他的书法最早学习颜真卿，后来受到包世臣碑学理论的影响，就改习北碑，临摹《郑文公碑》《张猛龙碑》等碑以及北魏造像。又跟随邓石如学习篆书和隶书。他在给朋友的信中自称："于书仅能作正书，篆则多率，隶则多懈，草本不擅长，行书亦未学过，仅能藁书而已。平生学篆始能隶，学隶始能为正书。取法乎上，仅得乎中，此甘苦自知之。"实际上，赵之谦的正、隶、篆诸体均有自己的独到之处，他将包世臣"钩捺抵送，万毫齐力"的笔法，运用到所写的各种书体之中。在隶书中用篆书笔意，在楷书中用篆隶笔意，又用颜真卿笔法来写北碑。因此，他的篆隶学邓石如而与邓不同，楷书学魏碑，而结果是"颜底魏面"。此外，他还引魏碑笔法入行草，表现出了与众不同的艺术风格。他的书法笔力坚实，气机流宕，仪态万方，开创了碑学中秀雅灵媚的门派。

238．清末梅调鼎是怎样一位书法家？

答：清末梅调鼎（1839—1906），是一位在书法艺术上极有造诣的人物。他字友竹，号赧翁，慈溪（今属浙江宁波）人。年轻时先曾"补博士弟子贤"，后来因为"书法不中见黜，不得与省试"。经过这次打击，便发愤学习书法，并且绝意仕进。后来在钱庄里当司账，以布衣而终。

梅调鼎学习书法非常刻苦而有恒心。他每天清早起来，便悬腕中锋，高高地执着笔管的顶端，用长锋羊毫来练字，等到写完了一定的功课，然后再吃早饭。就这样，从不间断地一直学了几十年。

他早年的字，以王羲之父子为宗，旁及诸家，写得既漂亮又朴实，像年轻的村姑，"不施脂粉，自然美好"（邓散木语）。中年后开始掺入欧法，变圆为方，笔力挺拔。晚年又潜心北碑，尤得力于《张猛龙碑》及《龙门二十品》，笔势转为沉雄剽悍。

关于他在书法上的成就，《赧翁小传》说："其书品乃风行于海内，至谓三百年来所无。"与他同时的冯开也曾这样评价道："梅赧翁书，其用笔之妙，近世书家殆无有能及之者。清代书家当推刘文清，然以较梅先生，正复有径庭之判，余子碌碌，更无足数矣。特梅先生孤僻冷落，不屑与士大夫通问讯，声名寂寥，自甘埋没。百世而下，坐令铁保、梁同书辈流誉书林，此可为累欷者尔。士林不平至多，岂独书法。"在理论上，《赧翁集锦》中所载的《赧翁小传》说他"尝谓用笔之妙，舍能断外，无他道也。"并说他这论点乃"一时称为造微之论"。此外，据梅调鼎的门人钱罕回忆说："翁平居闭户，日以大笔作小楷书百字，故所书无不宛转如志。"并认为"此或其不传之秘欤"。

239．蒋骥在执笔上有何精到的见解？他有无书论著作传世？

答：蒋骥，字赤霄，号勉斋，是蒋衡的儿子，江苏金坛人。其书法并不怎么出名，但在论书方面，特别是有关悬肘执笔的方法上有精到的论述。他说："作小楷能悬腕已非上乘。惟能悬臂则神气益静，非端坐不能为此。初学时，右臂横案而不着实，以虚其中，则通体之力俱到笔尖上。积习之久，才能肘腕虚灵，出于自然，毋庸勉强。若右肘凭案，过于着实，则只有腕力到尔。至于搦管，初学亦以适中为主，过高则易失势。"他还认为：学习书法，不能呆板、直率，能领悟书道之妙的人都是这样认为的。刚开始临摹时，只求和原帖形式上相像，好像顺着墙走路一样，有道可循。这时应该尽量按帖摹练，力求平直方整。然后，再注意点画、结构、动态的千变万化，一经领悟就会融会贯通。他有书论著作《续书法论》

《传神秘要》等传世。

240．《学书迩言》的作者是谁？他的治学精神怎样？

答：是杨守敬。杨守敬（1839—1915），字惺吾，号邻苏，湖北宜都人。

金石、碑帖、训诂、目录等学科，是杨守敬的专长。他家中藏书数十万卷，经他考订、题跋而付印的古书、碑帖不可胜数。他广泛收集书法碑帖达五十年，含辛茹苦、兢兢业业，所藏碑帖当时堪称第一。1871 年 10 月，他由京城赴高平，途经汲县，就叫车马先行寻旅舍，自己带了工具去拓《修太公庙碑》，该碑面向西，当时风很干燥，纸又太厚，不能上墨，从傍晚直到半夜才拓了一纸，等他赶到旅店，同行者早已熟睡，而他却饿着肚子赏玩拓片，毫不以为苦。他的治学精神由此可见一斑。湖北巡抚端方，曾将所藏金石古董请他鉴赏题跋。他用自藏的金石拓片来对比考证，极其认真。他对四体书法都很精通，金石气息浓厚，古朴自然，纵横跌宕。摹写钟鼎文尤为绝妙。行书略带纵笔，意趣生动。他的书法在国内和日本都享有盛名。晚年移居上海，以卖字为生，求书者颇众，其中大半是日本人。他自日本回国后，不断有日本友人来中国找他研讨和学习书法。著名的书学著作《学书迩言》，就是他七十三岁那年在上海为日本学生水野元直写的讲义稿。该书言简意赅，客观地评述了历代碑帖的真伪优劣，也评价了中国和日本书法家的成就与得失，立论公允精当，受到学术界的重视。更重要的是，他认为要学好书法，除了历来所说的"天分，多见，多写"，还必须要人品高，学识富，这个见解无疑是触及了书法艺术的本质的。

241．吴昌硕是近代著名的画家，对他的书法艺术当如何评价？

答：吴昌硕是近代开派的著名画家，他的书法、篆刻和诗文

成就也很卓著。

吴昌硕（1844—1927），浙江安吉人。初名俊、俊卿，初字香补，中年后更字昌硕，亦署仓硕、苍石，号缶庐、老缶、老苍、苦铁、大聋、石尊者、破荷亭长、五湖印丐等。曾从著名学者俞樾、杨岘学习辞章、训诂、书法，生平往来者多为名收藏家、书画家。博观历代名迹，耳濡目染，故其书画篆刻皆卓尔不凡。

中国画素与书法水乳交融。书法的用笔和用墨，是中国画构成的重要因素。可以说，没有吴昌硕的书法功底，就没有吴昌硕的画与印。他的书法得力于《石鼓文》，能探究《石鼓》书法的蕴奥，并参以草法，学而化之。吴昌硕用笔峻利但能取涩势，力度大但不狂狠，线条浑厚但不重浊。故所书凝练遒劲，气度恢宏，墨色重实而松动，点画苍茫如石刻，论者谓富有"金石气"。楷法从颜真卿入手，取法钟繇，得其古朴。隶书以汉《祀三公山碑》为主，并通习汉碑。行书初学王铎，后冶欧阳询、米芾于一炉，跌宕而多变，颇富画意。晚年以篆、隶笔法作狂草，苍劲雄浑，人书俱老。

清人符铸说："缶庐以《石鼓》得名，其结体以左右上下参差取势，可谓自出新意，前无古人。要其过人处，如用笔遒劲，气息深厚，然效之辄病，亦如学清道人（清末书法家李瑞清），彼徒见其手颤，此则见其肩耸耳。"可见学吴昌硕书法，当窥其渊源，悟其笔法，得其学养，先从平正入手，练就腕力，倘一味摹其峻峭多变，颤笔描画，则不免徒留扭捏齿曲之形，而难以得到他的"金石气"。

242．学书者怎样理解孙过庭主张的"察之者尚精，拟之者贵似"，吴昌硕主张的"贵能深造求其通"，郑板桥主张的"学一半，撇一半"？

答：这三句话是不难懂的，都是在谈如何继承传统，介绍各人学习的方法。孙过庭认为：学习前人的法书，观察务求精细，摹

拟务求相像；吴昌硕认为：学习艺术不能满足于局部的了解，深钻下去掌握其规律更为可贵；而郑板桥则认为：对前人的东西，学一部分，抛开一部分，不必全部去学。

各自所谈的学习方法看起来有些矛盾，到底谁正确呢？其实，他们三人所谈的方法，都是他们成功的经验之谈，全是正确的，只是有阶段性的差异。有人认为，这三句话应连续起来理解，它们是学习书法艺术的三部曲，这样来认识是可以的。

在学习书法的初期，不管你学哪种字体，不管你临摹哪种碑或帖，最忌讳粗枝大叶、朝三暮四，只有按照孙过庭所说"察之者尚精，拟之者贵似"的方法去做，才有达到"入帖"的可能，否则，终身都将在门外。

当学习书法有了一定的基础，对前人某家某派的用笔结体有了一定的认识并大致掌握其方法之后，此时，忌讳的是食古不化，目光短浅，沉溺于一家一派之中而不能自拔。若照"贵能深造求其通"的方法去广泛学习，开阔眼界，即能克服此病。这一阶段，要注意追溯书法的渊源，了解书法发展的关系，掌握书法艺术形式的规律，加强自身知识修养，力求使书法与姊妹艺术沟通。

继承传统的目的是创新，如何在继承传统的基础上进行创新，这是不少人在探索的课题。郑板桥的主张倒不失是一个好方法。他说："学一半，撇一半，未尝全学——非不欲全，实不能全，亦不必全也。"他认为对古人的东西不全学是因为"实不能全"，这是说的老实话，即使你真的做到了"察之者尚精，拟之者贵似"，事实上也不能把古人精神面貌全学到手。因此，他主张对古人不必全学，而应"十分学七要抛三，各有灵苗各自探"，一边学习，一边发挥个人的创造性，这样才有可能达到艺术创新的目的。在书法史上有不少书家就是采用这种方法学习的，如苏轼、王铎临"二王"的法书，郑板桥临《兰亭序》，何绍基临汉碑，吴昌硕临《石鼓文》等，他们临出的作品与原作相较，几乎都在似与不似之间，有着自己强烈的个性。这种方法同日本书坛非常重视的"意临"较为接近。

我们可以把孙过庭、吴昌硕、郑板桥他们这三种方法，看成学习书法艺术的三部曲，但其先后顺序是不能颠倒的。不能初学书法就来"学一半、撇一半"，这样可能什么也学不到手。也不能一开始学书法就来"贵其深造求其通"。由于缺乏第一阶段的学习，很可能使学习书法陷进朝三暮四、漫无目标，徘徊彷徨的境地。同样，当你具备相当的书法基础后，如果老还抱着"察之者尚精，拟之者贵似"的学习方法不变，那你的创造性就可能被埋没，从而堕为"书奴"。

243. 康有为是怎样著成《广艺舟双楫》的？这是怎样的一部书？

答：《广艺舟双楫》是一部全面的、系统的书学理论著作。它总结了清代后期关于"碑学"的理论和实践，是碑学发展过程中，继阮元、包世臣著作以后的第三部重要论著。它的问世，标志着书法艺术上关于碑学的研究已进入到了一个有实践、有系统理论的成熟阶段，并成为我国书法史上一个重要的流派。

康有为（1858—1927），原名祖诒，字广厦（一作广夏），号长素、更生，广东南海人。人称"南海先生"。在上海时因其所居"游存庐"，故亦称"游存老人"。光绪进士，授工部主事。是"戊戌变法"之首倡人物。1889 年，康有为上书变法受挫，而转向研究学问，他利用京师收藏家收藏丰富和厂肆购买之便，广收碑版，系统地精研书法艺术。正如其自述云："时徙馆之汗漫舫，老树蔽天，日以读碑为事，尽观京师藏之金石凡数千种，自光绪十三年以前者，略尽睹矣。"在此基础上，康氏撰写了《广艺舟双楫》，具体成书时间，自述云："始于戊子（1888）之腊，实购碑于宣武城门外南海馆'汗漫舫'，于己丑（1889）之腊，乃理旧稿于西樵山北银塘乡之淡如楼。"那么成书当在 1888—1889 年底这段时间。据考，此书当在"辛卯"（1891）刻成。

《广艺舟双楫》六卷，二十七章，叙目一篇，又名《书镜》，日本版称《六朝书道论》。包世臣有《艺舟双楫》，康因而广之，故名。全书涉及面甚广，书体源流、品评碑帖、用笔技巧、学书经验等都有论及。这部书有如下方面值得读者留意：第一，全书资料丰富，广泛吸取清代金石考据方面的成果，对北碑的收集尤为全面；第二，对阮元、包世臣的碑学理论"误者正之，阙者补之"；第三，强调以"变"来促进事物发展，这对当时影响尤大，较之前人是一大进步；第四，是当时最全面、最系统的一部书学理论专著，全书体例谨严，资料考证详细，体系清楚明白。在此之前，还没有这样一部全面系统的书学理论专著。

总之，《广艺舟双楫》一书，对书学理论研究的影响是十分深远的，无论是专门家或一般爱好者都会从中获得裨益。

此书有万木草堂木刻本、《万有文库》本及上海书画出版社校注本。

244."标准草书"的创立者是谁？他在书法艺术上有哪些成就？

答："标准草书"的创立者为于右任。他原名伯循，陕西三原人。公元1879年生于陕西一普通农民家庭，1964年逝世。

于右任早年穷读经史，旁及诸子百家之学，有着十分深厚的国学根基。由于他酷嗜书法，又取得很高的成就，所以书名掩过文名。

于右任研究书法的道路，大致可分为两个阶段：一是浸淫魏碑并形成个人风格的前期；二是创立标准草书的后期。于右任早年曾学过赵孟𫖯的书法，后来仰慕北碑书法，专攻不息。为了搜集和研究北魏碑刻，他"洗涤摩崖上，徘徊造像间"（见《右任墨缘》），不辞风霜雨雪地搜拓北魏墓志和造像题记，积年所得达八九十种之多。他收藏的北魏墓志中，有七对夫妇的墓志，故自号斋名为"鸳

莺七志斋"。

于右任学习书法不像有些人那样死描照搬，而是站在高处，从宏观的角度博采兼收，抓住北魏书法艺术的精髓所在，通过极其质朴的点画和结体来概括出北魏书法的特征。不论楷、行、草书都能形成自己的面貌而以大家名世。他的书法，笔力强健，结体开张，气势大，格调高，尤以擘窠大字及对联神采更为人乐道，若置于高堂大厅，往往气夺群作，令人对之肃然起敬。

1927 年前后，于右任开始研究草书，1932 年他发起成立草书社，四方识者云集于氏麾下。他穷搜竭取，得历代碑刻和墨迹草书《千字文》一百多种，本着"易识""易写""准确""美观"的原则，将传统的草法分条析理，去芜存菁，把草书结体定型归类，集字编成《标准草书千字文》，于 1936 年首次以双钩本刊印问世。之后又手写一稿，遂屡刊屡印，经数十载依然众口称誉。原草书社社员刘延涛在评价《标准草书千字文》时说："标准草书，发千年不传之秘，为过去草书作一总结账，为将来文字开一新道路。"

245. 于右任"标准草书"的得失怎样评价？

答：于右任先生是已故的现代著名的书法家，他在20世纪30年代对草书发动了一次重要的改革，集合了海内专家创设标准草书社。整理历代草书旧迹，以"易识、易写、准确、美丽"为四原则，穷四年之力，前后三易其稿，编制出《标准草书千字文》。欲以推行社会，使人人能识能写。从"标准草书"开始推广起，至今已有半个世纪了。这样一次较大规模普及草书的活动，其效果究竟如何呢？从目前来看，人们并没有普遍接受"标准草书"，就连书法界人士习此也少，因此，现在有学者著文进行总结其得失，为当今书法创新活动提供借鉴。

"标准草书"之所以推广不开，是在于理论上有缺陷，它没有分清两种性质的草书——即实用性草书和艺术性草书。草书的产

生本在于实用，目的是在于节省书写时间，所谓"写得不谨，便成草书"，这便是实用性草书。到了汉末时，草书发生了蜕变，使实用性的草书转变为艺术性的草书了。这艺术性的草书不仅不节约时间，而学起来和写起来反而成了又难又慢的事，它不是靠有利于实用，而是靠它的艺术美陶醉了千百年来无数的书法爱好者。于先生推行"标准草书"，明确地表明要把艺术性草书施于实用，并实行"标准"化，这一来，在理论上就产生了矛盾，在推广时就陷入了困境。因为一般人写的实用性草书是潦草方便，而无需学习的，如果要他们花几年时间去学习"标准草书"，显然是难于接受的。再者文字的使用，是供人阅读，它必须有全民性，才可能施之实用，"标准草书"推广的规模确难达到如此之大。即使在书法界，"标准草书"也难于流行，因为书法艺术贵在多变，而"标准草书"是以"一字万同"为准则，与艺术的要求背道而驰。

"标准草书"在推广中遇到的挫折，主要原因是混淆了艺术和实用的区别，造成了实用和艺术两头不讨好的局面。

但平心而论，"标准草书"的创新活动仍有着重要意义的。

第一，对草书规律的研究，是现代规模最大的一次，所制订的标准草书字符，其严密性和系统性都有超越前人之处，在学术上具有相当的价值。

第二，把它作为学习草书入门的基础，较之于一味死临法帖者，有事半功倍之效。唯入门之后，不可枯守"一字万同"的原则。

通过了解"标准草书"的创制和推广的现状，并总结其得失之后证明：书法的创新必须遵循艺术本身的要求和规律，脱离了艺术范围的创新活动，是不会为社会所接受的。

246. 郑文焯的书法艺术如何？

答：郑文焯（1856—1918）。奉天铁岭（今属辽宁）人。字俊臣，号小坡，晚年自称大鹤山人。其族为书香世家。本人又聪颖卓立，

通医道，晓音律，尤精文字学，并酷爱金石书画成癖。他收藏了大量金石碑版和名家字画。康有为曾在《广艺舟双楫》中说："大鹤山人词章、画笔，医学绝艺冠时，惟寡知其书法，今观其自钞诗稿，遒逸深古，妙美冲和，奄有北碑之长，取其高浑而去其犷野，盖自《张猛龙碑阴》入，而兼取《李仲璇》《敬使君》《贾思伯》《龙藏寺》《瘗鹤铭》，凡圆笔者，皆采撷其精华。故得碑意之厚，而无凝滞之迹。"他还认为：郑文焯写北碑是以汉隶和魏碑为体势，以帖学、墨迹求气韵，这种南北融合的写法是近来少有能达到的。并赞赏他的书法是"鸾翔凤翥众仙下，珊瑚碧树交枝柯"。马宗霍《霋岳楼笔谈》也评论说："大鹤山人书，结体纯取南帖，而波磔骏发，复兼有北碑之妙，翩翩奕奕，气味直列六朝。简札诗稿，脱手弹丸，对之殊有俊风，余尝藏山人金石拓片题跋墨迹，笔法细如游丝。清丽芊眠，尤为绝品。"

郑在书法理论上亦有丰著传世，如《汉魏六朝书体考》《书隶辩》《大鹤山房谈碑记》《寰宇访碑录续补遗》等，都是颇有见地的研究书法的论著。

247. 清末民初书法界有"北李南曾"之说，这"北李南曾"指的是哪两位书法家？其成就如何？

答：清末民初书法界所指的"北李"是李瑞清，"南曾"指的是曾熙。

曾熙（1861—1930），衡永郴桂道衡州府（今湖南衡阳）人，字子缉，又字季田子，号俊园，晚年号农髯。曾在石鼓书院任主讲，自称南宗以与李瑞清的北宗相颉颃。前面在介绍书法家阮元时已论及南北派，所谓南宗，即以帖学为主，风格以秀美见长，而北宗则以碑学为体，风格以雄劲面世。曾熙虽称南宗，实际上是兼容南北之长，并取方圆之姿于己书。因此他的行书、楷书等各类书体都有体峻神逸之妙。其章草书，也能上追隶书、八分之渊薮，下取魏

晋今草之规矩，写得超迈自然，名震一时。李瑞清对其亦赞赏备至，他说："农髯既通蔡学，复下极钟、王以尽其变，所临《夏承碑》，左右倚伏，阴阖阳开，奇姿谲诞，穹隆恢廓，即使中郎操觚，未必胜之。魏晋以来，能传中郎之绝学，惟髯一人。"清沈曾植说："俊园于书，沟通南北，融会方圆，皆能具悟所以分合之故，如乾、嘉诸经师之说《经》，本自艰苦中来，而左右逢源，绝不见援据贯穿之迹，故能自成一家。昔人以'润达'二字评中郎书，若俊园之神明变化，斯可语与润达矣。"康有为对其也有很高的评价。

李瑞清（1867—1920），江西临川人。字仲麟，号梅庵等，晚号清道人。李瑞清书学北碑，以《郑文公碑》着力最甚。他少习北碑，而工于大篆，对两汉隶书、八分、碑碣等，也心摹手追，并以篆籀的笔法融于其中，而最后运用到魏碑的书写之中。故其书法笔力坚挺、硬倔，气势宏博，自成面目，是习魏而独具一格的佼佼者。但其于行笔，过于追求金石碑刻中的诘屈残缺之味，故显得呆硬、做作，未得自然浑成之妙。他自己对此亦有明晰的论述："余幼习训诂，钻研六书，考览鼎彝，喜其瑰伟，遂习大篆，随笔诘屈，未能婉通；长学两汉碑碣，差解平直；年二十六习今隶，博综六朝，既乏师承，但凭意拟，笔性沉坠，心与手忤。每临一碑，步趋恐失，桎梏于规矩，缚绁于毡墨，指爪摧折，忘其疲劳。光绪甲辰，看云黄山，观澜沧海，忽有所悟，未能覃思精锐，以竞所学，每自叹也。"他的这段自评，真可谓切肤入肌，明晰深透，应为学书者所必知。他"指爪摧折"，苦心学书而未至大成的原因，正在于其"步趋恐失"，桎梏于规矩所致。后来当他"看云黄山，观澜沧海，忽有所悟"，明白了这些道理的时候，可惜年不永寿，仅五十四岁就撒手归西。否则，以其深厚的功力加之晚年所悟，本是可能成为开一代雄风的书坛巨子的。虽如此，但其书法上的成就仍不失其为清末民初的佼佼者。曾熙就对其极为赞佩。他说："李瑞清于古今书无不学，学无不消，且无不工，其所以过人者，能以隶法穷古人荒塞之境，古之所谓拙也，乃吾仲子之工也，此其所以过人也，若大俯仰

信屈，神明内运，手无工拙，目无古今，此固犟者所不多让者也。独仲子为篆，则以神迁而不以形迁，其伸也若蹲，其仰也若垂，其抱也若背而驰，其激发也若执圭升堂，雍和而有节，其谲而变也，海怒兵严。而莫测其蕴也。静而观之，宗庙之上，俎豆之旁，钦钦之乎其容也，是殆陶铸文、武而糟糠秦、汉也。"还有人认为："李瑞清自认为其篆书写得好，而实际上李瑞清成为著名的书法家主要是人们喜欢他写的魏碑的缘故。"因为李氏书法名震书坛，所以当时很多人投在其门下学书，著名画家张大千就是他的学生之一。应当注意的是，现在一些学习书法者，特别是学习石刻书体的人，不认真追究书法用笔的本来势态，而是故意颤抖，结果失去了毛笔书法的意蕴，反而阻碍了书法水平的进一步提高。因此对李瑞清留给我们的经验教训，是需要认真思考的。

248. 弘一法师李叔同是怎样的一位书法家？

答：弘一法师是李叔同出家后的法名。李叔同（1880—1942），祖籍浙江平湖人，出生于天津，一生异名极多。他初名文涛，改名广侯。丧母后改名哀，字哀公，又字息霜等。1918年出家，法名演音，号弘一。别署笔名总计有二百多个之多，而以叔同、弘一两名最为人们所熟知。

叔同从小跟赵幼梅学词，跟唐敬严学篆刻、金石之学，弱冠时就很有造诣了。他二十一岁时，就刊印了《李庐印谱》和《李庐诗录》两书。在艺术上，他工篆刻、填词及歌曲，更精于书法。他的书法取法六朝，淳朴自然，脱尽火气，他在执教浙江两级师范期间，学生求书，来者不拒。出家后仍有好多人向他求字。弘一因为已经出家，对于能否再从事书法艺术，心中颇费踌躇。范古农建议说："若以佛家语书写，以种净因，亦无不可。"因此后来所见到的法师墨迹，多作禅家语。

其书法作品集有《临古法书》《李息庵法书》等。

249. 辑《全清词钞》的叶恭绰也是一个著名的书法家吗？

答：是的。叶恭绰（1881—1968），字裕甫，又字誉虎、玉甫，号遐庵，晚年自号遐翁，别署矩园。原籍浙江余姚，先世迁居广东番禺，于是便成了广东人。

叶恭绰出生在一个书画世家。他的祖父叫叶衍兰，以金石、书画、文艺名世；父亲叫叶佩玱，字仲鸾，对于诗文及书法中的篆隶，都很有研究。叶氏耳濡目染，从小便受到了很深的熏陶。后来叶氏便致力于文化学术、书画考古等事业。对书画、典籍及其他文物的收藏，数量很是可观。据《红树宝琐记》记载，叶氏"致力艺术运动五十余年，至老不倦。全国性美术展览及书画团体靡不参加，文字改革，尤为勠力。文献古迹，经其整饬保存者尤多年。登八十，先后将所藏书画、典籍、文物、重器，尽数捐献于北京、上海、广州、苏州、成都等市有关机构，以垂永远。"可见叶氏艺术活动之大概。

对于书法，叶氏擅长正、行、草三体。其书兼有褚遂良的婀娜、颜真卿的刚健、赵孟頫的秀致，旁参北碑的古朴、《曹娥碑》的韵趣。他论书法以运笔、结构、骨力、气势、韵味五者为重。主张学习书法要以出土的竹木简牍及汉魏六朝石刻、隋唐写经为宗。此外，他还对书法创作提出了写大字要如小字之精炼，写小字如大字的磅礴、字字有气势的要求。叶氏一生著作丰富，主要《遐庵谈艺录》等，其子叶公超还选取他的书画精品印成《叶恭绰书画选集》行于世。

250. 罗振玉在考订石鼓、甲骨等古文字方面的作用如何？

答：罗振玉（1866—1940），浙江上虞（今绍兴市上虞区）人。字叔蕴，一字叔言，初号雪堂，又号贞松。在学术上，他殚力治学，著述等身，在考订石鼓碑刻、古器物识文、汉代简书，尤其是在考订甲骨文方面，具有创造性的贡献，为中国古文化研究做了有益的

工作。罗振玉早年开始学习颜真卿的书法，用功勤勉，后来，他致力于中国古文字学的研究，收藏了大量的鼎彝、碑版，因而见识广，眼界高。在书法上，他的甲骨、金文、小篆、隶、楷、行书等都写得典雅有致、古朴醇厚。其传世著述有《殷墟书契考释》《流沙坠简考释》《石鼓文考释》《殷商贞卜文字考》《再续寰宇访碑录》《镜话》《贞松堂名人法书》《百爵斋名人法书》等，都是内容精到的书学论著。

251．据说现代著名书法家沈尹默先生晚年近视到了几乎失明的程度，依然能信手挥毫作书，是否果有其事？他的艺术成就和成功的原因是什么？

答：沈尹默先生是一位对现代书坛影响很深的书法家，也是一位学养深湛的著名学者。他生于1883年，逝世于1971年。原名君默，字中，号秋明、瓠瓜，浙江吴兴（今湖州）人。早年留学日本东京帝国大学，是"五四"新文化运动的主将之一，曾任《新青年》编委。提倡新诗写作，所作广泛传诵，于四体诗也深有造诣。历任北京大学、中法大学教授，北平大学校长。沈尹默初时因父亲的影响和指授而深爱书法。但他早年学书曾走过一段弯路，友人批评他"字俗在骨"。沈先生是一个谦逊而好强的人。友人的忠告使他幡然猛醒。他从初唐褚遂良、欧阳询的严谨楷法入手，上溯"二王"书法，在漫长、艰巨而充满乐趣的实践中洗却旧时的陋习。他的楷书，结体精严，用笔虽细如纤发处也一丝不苟。点画能笔笔照应贯气，神韵满纸。沈尹默先生能随心所欲地驾驭真、行、草关系的辩证法，真通行草流转，行草具真整饬，自然成家。

沈尹默先生精通笔法。他曾在漫长的岁月里深入地钻研历代如蔡邕、"二王"等人的用笔理论，总结出实际的而不是空泛的、体系化的而不是零碎的运腕理论。沈尹默先生对古代书法涉猎非常广泛，涉猎百家旨在汲其所长。他临习各种魏碑，滋养了楷书的古

拙和力度；他精临晋、唐、宋、元、明各大书家如王羲之、智永、颜真卿、苏轼、黄庭坚、文徵明等的书法，用以加深加宽和澄清艺术的源头活水，增添自己书法的风采。沈先生挥毫不辍逾半个世纪，对形体的捕捉和运腕的体验完全成了他内心感受的有机组成部分。因此他晚年作书，尽管目力不及，但依然行作贯珠，通篇璆琳，令人瞠目。

252．袁克文的书法怎样？他作书法时有何奇特之举？

答：袁克文（1890—1931），河南项城人，袁世凯的次子。字豹岑，又作抱存，号寒云。他虽然是袁世凯的儿子，但他对袁世凯称帝之举是极力反对的，曾作诗讽劝其父云："剧怜高处多风雨，莫到琼楼第一层。"在家中，他亦不得其志，常常以曹操的第二个儿子陈思王曹植自比。平时爱与文艺界人士交往。其书法，意在褚遂良、颜真卿之间，以颜体之笔法，求褚书之风韵，劲媚而稍有拙意，别具一格。尤其喜欢写对联，有一次他专门登报，减润鬻书（降低卖字的价钱）。一日之间就写了四十多副对联，全部卖出。他用这些收入又购买了古墨，写了楹联一百余幅，以赠送亲朋好友；还写了"五九纪念扇"四十把，录其《五月九日放歌》，其文辞书法间洋溢着爱国之情，与其父亲袁世凯形成了鲜明的对照。

袁克文写书法还有一个特殊的本领，就是由侍者在两头拉着纸，使其离桌悬空，然后他再提笔濡墨，于悬空之纸上任意挥洒。所书之字，力透纸背而纸不损，其用笔力度之把握，恰到好处。他写小字的姿势更为奇特。他嗜吸鸦片烟，往往在床上吞云吐雾，吸足鸦片后，仰卧在床上，一手执笔，一手持纸，凭空仰书，写出来的小楷，娟秀挺劲而毫无歪斜、庸软之病，其把握纸、笔的能力，真到了炉火纯青的地步。

253. 《餐霞书话》的作者郁锡璜的书法如何？

答：《餐霞书话》是一本记录了很多学习书法经验的著作。其作者郁锡璜生于 1881 年，卒于 1941 年，上海市人。字葆青，别署餐霞散人。他喜诗、善书，曾在用笔、执笔上下过苦功夫。他初学颜真卿，后又转学欧阳询、董其昌、王羲之等。因每觉笔力怯弱，在五十岁以后，又特制了一支假笔，整日装在口袋里，一有闲暇，就拿出假笔书空（在空中书似写字），历时二年，终于能站起来悬腕而书，从此书法大进。他说："我曾看见蛇在要咬人的时候，常常先把头弯曲起来，猫逮老鼠时，先把腰弓起来，这是行动之前积蓄气势、力量的其体表现，书法家写字时也需要笔醮墨饱，凝神静气，弯腰蓄势，然后下笔，即如三峡下水之舟，一帆风顺，瞬息千里，若有神助也。"确实道出了书法家创作书法时的真情实景。

254. 胡小石的书法怎样？

答：胡小石（1888—1962），浙江嘉兴人，名光炜，号倩尹，又号夏庐，晚年号沙公等。先后任教于南京中央大学、广州中山大学、南京大学等校。其书法学李瑞清，突出了顿挫迟涩运笔之法，并变魏碑的横扁势为纵长势，古朴瘦劲，精气内敛，流利畅达，别成风格。其篆、隶、真、行、草，都有自己的独特面目。其于古文字学和书法理论均有较高的造诣，曾讲授《中国书学史》，并有《书艺略论》等书法论著问世。

255. 以书法篆刻传名并有书论著作传世的邓铁是怎样的一个书法家？

答：邓铁（1898—1963），上海人，晚年居北京。原名菊初，字钝铁、散木，别号有芦中人、无恙、粪翁等。其书法学萧蜕庵，篆刻学赵古泥，20 世纪 30 年代即名驰江南。楷、行、草、隶、篆

皆工，篆刻和隶书风格独特。狂草学张旭、怀素，与其和平简静的楷书形成鲜明的对照。有《书法学习必读》《续书谱图解》《草书写法》《欧阳结体三十六法诠释》《篆刻学》等书论著作遗惠后世学书者。

256．陆维钊书法的特点是什么？

答：陆维钊（1899—1980），字子平，别署微昭，晚号劭翁，浙江平湖人。曾任浙江美术学院（今中国美术学院）教授。于真、草、篆、隶、行五体均有研究。尤其精于篆隶。他的书法，特别是篆隶，隶中有篆，篆中有隶，并掺以汉简笔意。同时敢于大胆破体，把扁方形的篆隶的各部首打散，分别远置局边。初看一个字的两个或三个部首东散西乱，不在一起，反倒和另一行字的某些部首粘到一起，细看则点画布势顾盼分明，字散而气不散，并且结体开张，笔势劲险，深厚雄放。在书论上，他主张碑帖互通。有书论著作《中国书法》等专著惠世。

257．清代书法家群体有什么突出的特点和风貌？

答：清代之所以不同于明代，书法艺术有较大的发展，有个性、有特色的书法家能产生于其中，是有其深刻的思想根源和社会背景的。

其一，北方少数民族满族入主中原建立清朝以后，注重接受并吸收汉文化的精髓，但同时也在很多方面强迫汉族人去遵从满族统治者的风俗习惯及文化制度，这本身就导致了一股新的文化融合的潮流并使之成为文化发展的动力。这种发展，在最隐蔽、最不易触动统治者镇压异端的神经系统的艺术品种之一——书法，就更容易进行其较大的形式改革而不会危及满族对汉族的政治统治。从某种意义上讲，从与异族文化相对立角度看待书法这门汉字艺术，对于在清朝少数民族统治下的汉族人民，还有一种奇妙的消融反抗意

识而产生自我陶醉、自我麻痹、自我安慰的作用。因此，这种统治者的有意融合和被统治者的自觉不自觉地融合推动了书法艺术的发展。

其二，自明代以来，西方的新文化、新思想，必然对典型的中国艺术——书法产生巨大的冲击力，从而导致书法观念的改变，导致对馆阁体这种千人一面的以写字功夫代替书法艺术的审美观的怀疑。因此，清中晚期的书法家们借助金石考古学、文字学研究的副产品——上古时代的钟鼎、甲骨、石刻书法艺术形式，即大篆、小篆、汉隶、魏碑等，将书法艺术个性的自由创造精神注入其中。王铎、傅山、阮元、包世臣、郑板桥、金农、康有为等一批有远见卓识的书法理论家们，主张"宁拙勿巧，宁丑勿媚"，主张个性突出，否定中庸平和，主张天真自然，否定矫揉造作。阮元的《南北书派论》，包世臣的《艺舟双楫》，康有为的《广艺舟双楫》，还有石涛的《画语录》，以及郑板桥、王铎、傅山等著名书画家都是这种新的书画审美理论的热烈鼓吹者和实践者，形成了中国书法审美评论的主流。他们在实践上敢于大胆突破，写出了不同凡响的无行无列的"乱石铺街"体，写出了粗细变化剧烈、棱角尖利锋出的"漆书"——金农体等。这些都极大地改变了统治中国书坛千余年的以近乎单一的"淡如平和""蕴润含蓄"为美的传统审美观念。将狂怪、拙丑纳入了书法艺术审美视野，展示了多样统一的更广阔的审美空间，同时提高了书法作为艺术而不仅仅作为工具的文化艺术价值及其地位，自然也提高了书法家们的人生价值和社会地位。这种进步，可以说是自魏、晋、南北朝以来所不曾有过的，这是清代书法艺术之所以有较大发展的另一个重要原因。

其三，从书法技法角度来讲，清朝更加腐败没落的科举制度和那些附庸风雅的皇帝、王公贵族们把圆、光、齐、亮的馆阁体推向极致，进一步引起了有识之士的反感，激起了更强烈的猎奇求新意识。他们不仅著书立说，探究新议，而且在实际行动上也纷纷离经叛道，寻找、试验、探索迥异常规的书法艺术形式，来表达自己

越来越深刻的认识和越来越丰富的感情，大大丰富了书法艺术的表现形式，为书法家的艺术创造开辟了崭新的领地，并使其在这些新领地上大展异彩。除前面所说的郑板桥、金农以外，还有何绍基、伊秉绶、赵之谦、康有为等，他们都是在书法艺术的风格上、形式上反馆阁体的程式面目而独标一枝、永树千秋。而那些被当时的皇帝们所大力吹捧的"我朝王羲之""今朝第一""超迈钟、王"的书家们终以"书奴"的面目被历史前进的潮流所吞没，这就更加突出了郑、金、何、赵、康等创造精神的宝贵。

其四，从书法家成才的内在素质上看，由于清朝封建统治的日渐腐朽、没落，很多才华出众、有良好的学识素养和远大政治抱负的人，在政治上很难有所施展或虽有所施展却屡屡碰壁，只好把闪光的才华和充盈的追求精神，即内在的创造性气质转入到对书学和金石考古的爱好上。康有为的《广艺舟双楫》正是在他政治上初次失意后转而奋发的结果。也就是说，清代的书法家和书法理论家们能在条件不利的情况下，调整自己的奋斗目标，顽强地用各种方式来表达、宣泄自己的独特认识和独特感情。这就产生了不同凡响的书法理论和书法作品，奠定了他们作为书法家和书法理论家的独特地位，从而跻身于历代中国书法艺术大师中并光耀千秋，为后人所仰赞。

258. 书法创新有无年龄规律？

答：对从事书法艺术的人而言，要想成为书法家，除必备的修养以外，最根本的一条是要有勇于独创的精神。在我国书法界有这样一种普遍现象：老书家们常为一些年轻人忽略了传统而去争新炫奇感到扼腕叹息；年轻人也对一些老书家不肯摆脱前人的藩篱虽口不言而心非之。在这个现象里涉及这样一个问题，即年龄和创新的关系。现在很多人主张，只要认真学习古代的书法，多学上几家，到了晚年就自然形成自己的风格。这些主张固然有合理的成分，但

是并没有认清书法艺术创新的年龄规律。这个规律是什么？首先我们看一看古代著名书法家们书法成熟到创新时的年龄。

王羲之：在三十几岁时开创新书体，四十七岁书《兰亭序》。

王献之：廿七岁前创"破体"，卒时仅四十四岁。

褚遂良：四十五岁书《伊阙佛龛碑》；四十六岁书《孟法师碑》；五十七岁书《雁塔圣教序》。

颜真卿：廿九岁书《殷履直妻颜氏碑》；四十四岁书《多宝塔》；四十九岁书《祭侄文稿》；六十三岁书《麻姑仙坛记》。

李邕：三十九岁书《有道先生叶国重碑》；四十二岁书《云麾将军李思训碑》；五十二岁书《岳麓寺碑》。

怀素：青年时代的草书就独具风貌，李白诗云："少年上人号怀素，草书天下称独步。"四十一岁书《自叙帖》。

柳公权：四十六岁书《金刚经》；六十五岁书《神策军碑》。

蔡襄：四十岁书《谢赐御书诗》；四十七岁书《万安桥记》；五十三岁书《昼锦堂记》。

苏东坡：在三十四至三十七岁间书《天际乌云帖》；四十二岁《表忠观碑》；四十五岁书《寒食帖》。

黄庭坚：四十三岁书《缉熙殿奉敕和诗》；四十六岁书《伯夷叔齐庙碑》；《诸上座帖》系晚年所书。

米芾：三十七岁书《苕溪诗帖》与《蜀素帖》。

赵孟頫：二十三岁书《追封鲁郡公许熙载神道碑》；六十五岁书《仇锷墓碑铭》。

郑板桥：三十六岁书《四子书真迹》，此时已创"六分半"体。六十六岁书《书画润例》。

邓石如：约三十六岁于江宁梅镠家学书成。四十七岁被曹文敏称为"四体书为国朝第一"。

康有为：三十二岁著《广艺舟双楫》，并身体力行，自创"康体"。

从以上十五位历代著名书法家的情况可以看出，他们在"立

格""创派"时的年龄，几乎都在三十几岁至四十几岁之间，如果有耐心，还可以考查出不少古代书法家亦类似如此。由此观之，这个年龄段应是书法艺术创新的最佳年龄。在这个年龄以前，则是刻苦地继承前人留下的优秀遗产阶段，做到"察之者尚精，拟之者贵似"应力求其"通"，在这个年龄之后，还要大量地吸收各方面的营养，（可能还有几变，但都是小变，其目的都是为巩固自己创新的成果），使它得到社会的公认，最后达到"晚乃善"和"人书俱老"的地步。这就是书法艺术创新的一般年龄规律。

也许有人会认为，以上所举都是古人的例子，而这个"最佳年龄"不一定适合现在。

我们再试看这样两个事实：1979年上海《书法》杂志举办了全国群众书法征稿作品评选活动，从一万四千多件作品中评选出了一百件优秀书法作品，其中获奖年龄在45岁以下的占64件，而年龄在30—45岁的就占50件之多；1985年在河南郑州举办的"国际书法展览"上，从二十个国家和地区寄来的二万多件作品里选出一千零五件正式展出，而三四十岁的中青年的作品占全部展品的三分之二左右。这些作品绝大多数是既有扎实的基本功又有新意的作品。由此看来这个年龄规律也适合现在。

因此，希望一切有志从事祖国书法艺术事业的人，在打好坚实的书法功底的基础上，在"最佳年龄"时，要力求创新，如郑板桥所说，"十分学七要抛三，各有灵苗各自探"，错过了这个"最佳年龄"，创新的可能性就小了，因为人的精力和思想都是受约于自然法则的。

这个"书法创新的年龄规律"，是个一般规律，并不否认有例外出现。

259．书法家应该具备哪些修养？

答：勤奋、博学、卓识是成为书法家的三个要素，缺一不可。

关于学习书法必须勤奋刻苦的道理，几乎人人都懂得，毋庸多述。而博学和卓识的问题是属于知识修养的范畴，其中的道理就不一定每人都明白。我们不是常遇到有的人辛苦地临摹了一辈子字帖，到老来仍在古人脚下盘泥，结果一事无成；还有极少数青少年，不重视学校的功课学习，在家长的督促下，只知道写字，正在做着猎取书法家桂冠的幻梦。这些人就是不懂得知识修养对于成为书法家的重要性。

历代著名的书法家们，都十分重视加强自身的知识修养，都具有渊博的字外之功。如东晋的"书圣"王羲之，除"书为古今之冠冕"外，在政治上也是很有远见的，史家称他"有鉴裁"，而且又工画，《历代名画记》中称他"丹青亦妙"，文学上的修养更不用说了，他写的《兰亭集序》就是一篇古代优秀的散文；又如唐代著名的书法家颜真卿，他在安史之乱中表现出了卓越的军事才干，他又是著名的世传的文字学学者，并还擅长文事，后人辑有《颜鲁公文集》行世；宋代四大书家之首的苏东坡，其文、诗、词均为开宗立派的大家，又擅画，通音乐，精禅理，是我国文化史上著名的通才。而后，元代的赵孟頫，明代的文徵明，清代的王铎、邓石如、何绍基、吴昌硕等著名的书法家们，他们除精于书法之外，又能诗文，或工绘画，或工篆刻，或工文字学等，甚至有的是兼擅几门学问的通家。现在，大家不是都推崇林散之和陆维钊两位书法家吗？他们也是有深厚的字外功的。二人的绘画卓然不群，林散之的《论书诗》近年来赢得了人们的交口赞誉，陆维钊的篆刻俨然大家气度，其著作《全清词目》《全清词钞》更是研究清词的重要资料。正是如此，才造就了他们独诣超妙的书法艺术。

毋庸置疑，学识修养对于成为书法家有着相当的重要性，可以这样说：当具备一定的书法基本功之后，知识修养便成为左右书法家艺术成就的决定因素。

我们通过古代书法家们的经历能了解到，他们一般都是精通文学、历史、哲学的，在绘画、音乐、文字学、篆刻，甚至军事、政

治等方面也都各有涉猎。这些知识对于现代书法家来讲，同样也应具备。但是，现代的书法家在知识结构上应和古代的有所不同，原因是现代文化的发展，其重要特点是各学科高度分化又高度综合，它影响着我们整个生活方式。作为时代产物的书法艺术也必然受其影响和渗透，若想自己的作品具有强烈的时代感，就必须具备适应现代生活方式的知识结构，不仅应有古代书法家那些知识修养，而且还应当力求了解和掌握现在社会科学和自然科学的知识。书法家了解这些知识并不是为了搭"花架子"，而是去摸清现代生活方式的总框架，用辩证唯物主义的哲学观去认识现代文艺发展的总趋势，使自己的书法艺术具有鲜明的时代特色。

当然，没有任何人会是百科全书式的人物，因而，在全面扩展自己知识系统的同时，还必须注意选择知识的侧重点。知识的侧重对书法艺术的风格有着重大的影响。我们从已知的书法家们那里也能体会到，例如，侧重于文字学和篆刻的书法家，其书往往具有金石趣味；侧重于文学、诗词的书法家，其书往往富有书卷气；侧重于音乐、舞蹈的书法家，其书往往表现出强烈的韵律节奏感；侧重于绘画艺术的书法家，其书往往很重视布局的形式美。掌握知识的侧重，对个人艺术风格的形成起到了极大的作用，能使书者在众多的书法家中区别出自我来。

具有全方位的知识系统，有助于书法家把握住时代的脉搏，对知识的侧重掌握，有助于书法家艺术的独立，二者是辩证统一的关系。在今天，古老的书法艺术逐渐在摆脱单向发展，而开始把它的背景映射到世界文化背景的时候，这样的知识结构，是时代对我们每一个书法家，和立志要成为书法家的青年的迫切要求。

260．画家对书法艺术有何贡献？

答：画家的书法往往以独辟蹊径、另具一番情趣而引人注目，但是，也往往被评论为失之狂怪而非正宗。这种"正统"看法影响

至今，这实在是一种偏见和误解。平心而论，画家对书法艺术的发展是做出了较大贡献的。

"书画同源"是在文字产生的初期，随着历史的发展，书法和绘画已成为两门独立的艺术了。但是，由于二者使用的工具相同，笔法相近，当这两门艺术发展到一定的阶段，又出现了相互渗透、相互促进的现象。

在宋代，文人画的兴起就对当时的书法产生了很大的影响。它是由画师的专业，变为士大夫阶层的普遍爱好；由"成教化、助人伦"的白描人物，发展到纯任天真、不假修饰的草草墨戏。这无疑是绘画的一个极大的发展和解放，像大小米的山水、文与可的墨竹、苏轼的竹石、扬无咎的墨梅、梁楷的泼墨人物等，就是那个时代的产物。那时的书法家基本上都是画家，被列入画家传上的书法家有：司马光、蔡襄、王安石、文同、苏轼、苏过、王诜，晁补之、米芾、米友仁、黄伯思、赵孟坚、朱熹等人。黄庭坚和蔡京虽未收入画家传，但据文献上记载，他们至少是精通画理的。书家兼是画家，画法通融书法，也是十分自然的事。苏轼曾自言："画得寒林竹石，已入神品，草书益奇。"黄庭坚亦说："李伯时书法极精，画之关纽透入书中。"因此，这个轻形式、重精神，与实用脱离，深入纯艺术境界的文人画，无疑对宋代"尚意"新书风的形成，起到了很大的促进作用。

由于元、明时期复古思潮的影响，馆阁体的盛行，帖学到了清代已经接近没落了。这时，一种新的书法艺术形式在酝酿中出现，那就是后来盛极一时的清代碑学。清代碑学的成功因素是多方面的，其中的一个重要因素就是由于大量的画家介入书坛，把绘画的理论和技法融入了书法，为书法的发展开拓了新境。画家兼书家或书家兼画家的傅山、王铎、石涛、朱耷、金农、郑燮、张廷济、伊秉绶、何绍基、陈鸿寿、高凤翰、赵之谦、吴昌硕等人，无不把他们的书法与绘画融合，使书法的章法、笔法、墨法比过去有了更大的突破。

他们在书法的章法上讲究绘画的"经营位置"，常有那种疏密穿插、大小斜正、黑白对比的构图处理。结体上往往追求一种形式美，如金农横粗竖细、长短对比强烈的漆书，伊秉绶方正充实、宽博大方的隶书，吴昌硕左右上下参差取态的篆书，陈鸿寿横竖笔画长短反常的隶书等。

绘画笔法的多样化，对书法笔法的创新产生了相应的影响。清代书法的新笔法多不胜数，这些笔法是重视表现出的艺术效果，这不能说不是绘画思想在书法上的体现。有的画家直接用画法写字，如郑板桥在书中掺用兰竹笔法，吴昌硕写石鼓文以画梅之法为之等。

他们把绘画里的用墨用水之法也用进书法中去了。在画家们的书法作品里，其焦墨、浓墨、宿墨、涨墨、破墨、渴墨、淡墨时时可见，墨色多变超越了前代，成为清代书法的一大特色。画家书法的用墨用水之法，后来被日本书家继承过去，并发扬光大，成为日本书道的流派之一。

我们从这些历史史实可以看出，画家进入书坛，画法融进书法，丰富了书法的意境和表现力，为书法艺术的发展做出了不小的贡献。从当今书坛来看，有些风格突出的书法家，本身就是画家或是学过绘画的。因此，我们对画家书法不应存在任何偏见，甚至希望有志于书法艺术事业的同志，不妨抽点时间去学点绘画。

261. 为什么历代著名的书法家们，都受到不同程度的批评？

答：历史上没有被批评过的书家可能有两种：一种是艺术平庸，社会影响小，人们不屑于评论的人；另一种是艺术水平虽高，但被埋没而无人知晓的书家。除此之外，熟知书法史的人都知道，从东晋时的王羲之、王献之，唐代的欧、虞、褚、薛、颜、柳，宋代的苏、黄、米、蔡，元代的赵孟頫，明代的董其昌，清代的金农、

郑板桥、邓石如、何绍基，直到近代的吴昌硕等著名的书法家，都不同程度受到当时或后世的非议。可以这样讲，在中国书法史上任何一位影响至今的书家，都受到过不同程度的批评。

书法史上出现的这种现象，其主要因素是由于审美观的不同而产生的争论。就说"书圣"王羲之吧，当以王羲之为代表的书家创造出一种风流妍妙的新书体逐渐被社会接受时，庾翼十分气愤地称他为"野鹜"，庾翼实际上就代表了旧的审美观对新的书法美的批评。到了盛唐，社会对书法艺术的审美已转变为欣赏"雄强豪放"的风格了，因此，就出现了张怀瓘在《书议》中批评王羲之："逸少草，有女郎才，无丈夫气，不足贵也。""逸少则格律非高，功夫又少，虽圆丰妍美，乃乏神气，无戈戟铦锐可畏，无物象生动可奇，是以劣于诸子。"而韩愈说得更明快，称"羲之俗书趁姿媚"。又如，唐代大书家颜真卿、柳公权，他们被宋代的姜夔批评为："颜柳结体既异古人，用笔复溺于一偏，予评二家为书法之一变。数百年间，人争效之，字画刚劲高明，固不为书法之无助，而晋、魏之风轨，则扫地矣。"（《续书谱》）很明显，姜夔是用魏、晋时代书法审美的旧标准来评论唐代书法审美新标准的。在清代，康有为则曰："至于有唐，虽设书学，士大夫讲之尤甚。……专讲结构，几若算子，截鹤续凫，整齐过甚。欧、虞、褚、薛，笔法虽未尽已，然浇淳散朴，古意已离，而颜、柳迭奏，澌灭尽矣！"（《广艺舟双楫》）包世臣也说："平原于茂字少理会。"（《艺舟双楫》）他们则代表了清代碑学崛起后，以书法审美的新标准对颜、柳二家的批评。书法史上对大书家们或是或非的评论，大抵是如此者居多。

书法批评还有一个大家都知道的原因，就是书家在艺术上存在有不足之处。如苏轼批评宋代书家李建中，认为他书艺格调不高，是"虽可爱终可鄙，虽可鄙终不可弃"等等。对书艺缺陷的批评一般大家都能接受，而因审美观的不同产生的批评，往往会造成长期的争论和分歧。

书法批评贯穿了整个书法艺术史，成了书法史的有机部分。

凡是任何一种书法新风格和新流派的出现，都得经受批评的检验。书法批评是筛子，将筛掉它的一些缺陷而保留下可供借鉴部分；书法批评是天秤，将衡量出它的历史地位和价值；书法批评是镜子，将照出它和批评者本身的异同，及对后世的启示。只有经过了批评这一关的书法新风格和新流派，最终才能得到历史的承认，而能在书法批评的激浪中傲然屹立者，就是中国书法艺术史上的精英！

262．怎样鉴别法书的真赝？

答：有志于从事书法研究的人，能掌握一些鉴别古代法书的知识是有必要的。因为古代流传下来的名家书法作品往往是真伪混杂，要达到学习研究的目的就必须去伪存真。

怎样鉴别法书的真赝呢？一般来讲，鉴定法书的主要依据是作品的时代风格和个人风格。

以时代风格而言，书法与当时的政治、经济、文化以及生活习俗、物质条件等有密切关系。如在唐以前写字是席地而坐，那时的执笔是斜执笔，写出的字不可避免地会有侧锋；在唐以后，出现了高案高椅，已是正执笔了，那时写字行笔就强调笔笔中锋。由于坐具的改变，使两个时期的书法出现了时代的差异，现代的鉴定家们，鉴别出古代著名的草书《古诗四帖》，不是南北朝时谢灵运所书，而是唐朝张旭的手迹，其主要依据之一就是这种时代风格的差异。清人梁巘在《评书帖》中说："晋尚韵，唐尚法，宋尚意，元、明尚态。"现在还有人在此基础上加上"清尚气（金石气）"或"清尚朴"，这些都是对各个朝代书法表现出的时代精神较为客观的评价。另外，还有古代书法作品中对于诗文词汇的运用、事迹的叙述、思想感情的表达，以及行款格式、称呼、避讳等各个时代都有不同之处。掌握了这些知识，对我们分析鉴别古代书法作品出现的时代及区别真伪是十分有益的。

认识古代书家的个人风格，对从事书法艺术的人来讲要容易些，说起来也要具体些，因为书家的个人艺术风格的特点往往比较

明显，他们作品的结体和用笔总有独到之处，哪怕有些人学某家的字几乎能乱真，但和原作相比还是容易分辨出来的。如吴琚的字和米芾的字相比，其潇洒风神总感欠缺；吴宽写的苏字总不如苏字那么自然多变；至于其他劣手的伪作更容易看出。但是，认识这个问题要注意对鉴别对象的艺术造诣有深入的了解，认识到书家风格形成的渊源，早期、中期、晚期艺术变化的特点，否则把书家早期作品当成赝品就不对了。

鉴别古代法书的辅助依据，涉及面较广，重要的有印章、纸绢、著录、题跋及装潢等方面。

作者的印章和收藏印，通过用已经被承认的印章为范本进行核对，丝毫不爽即真，否则即伪。作者印章真，说明作品的可靠性，收藏印真，能说明作品流传有序。

法书作品凭借纸绢而存在，搞清纸绢的年代，往往能说明作品的年代。但前代的纸绢后人可用，而后代的纸绢前人绝对不可能用。鉴定出纸绢的年代，至少能排除后代纸绢伪造前代法书的赝品。

作品见于著录，是对我们鉴别这件作品起到辅助作用。

题跋，特别是本人的题跋和作者同时人的题跋，对鉴别书法有重要作用，而后人的题跋要根据具体情况（如题跋人的水平）来进行分析。

装潢的式样，绫、锦，花纹、色泽各时代多不相同，通过这方面的了解，能对鉴定作品起到间接作用，有时可能成为有力的佐证。

总之，鉴别法书作品的真伪，首先得看作品的时代风格和个人风格，其次才依靠另外那些辅助的依据。平时要多看、多听、多问、多想。不仅要多看真迹，也要多看伪迹，多听一些鉴别经验丰富的人谈心得体会，弄清一些作伪的方法及来龙去脉，用辩证唯物主义的思想方法去认识问题，才不容易被五花八门的伪品所迷惑。

除以上讲的那些鉴别知识而外，历史、文学、美学、书画理论等知识与鉴别工作密切相关，应重视这些方面的修养。

四
书体篇

1. 什么叫书体？

答：书体是由于汉字的出现，随着字体的发展变化而发展变化，最后从字体中分离出来，独立成义并逐渐丰富的具有各自独特面目和独特风格的汉字书写体系。早期书体即指字体，如甲骨文、大篆、小篆、隶书、草书、楷书等。隋唐以后，书体的意义又扩展到书法艺术的风格上，如唐之欧、褚、颜、柳诸体，宋之苏、黄、米、蔡诸体，元之赵体，清扬州八怪之一郑板桥的六分半体等等。

2. 什么叫字体？字体和书体有何区别？

答：构造上符合一定的共同原则，点画形态及其组合方式具有共同特点的一类文字，通常称为一种字体。字体是专指文字发展变化中出现的各种特定的体式。就中国汉字而言，以"六书"为原则而形成的字体，如大篆、小篆等，属于古文；自隶书以后，中国汉字成为单纯的文字符号，就属于今文，如隶书、楷书、草书、行书等。而书体是从艺术风格和特点出发，把字体之中各种具有特殊情调和气质的书写形式区分开来，以强调其发展变化的艺术特点。

因此，字体主要是从文字学角度而言，书体主要是从书法艺术角度而言。故在书法艺术尚未蓬勃发展的古文字系统中，一种字体往往就是一种书体，其中各体虽因人、因器、因时的不同而具有不同的特点，却未形成书法意义上的独立的书体。汉魏以后，字体

基本稳定下来，书体却蓬勃发展并逐渐与字体分离而呈现出群星灿然、万花似锦的繁荣景象。故书体和字体既互相包含、密切相关，但又分属不同的概念范畴。

3．什么是正体？

答：正体有两种含义。其一，是指文字、书法的规范写法，与草体对称。其特点是笔画起止分明，结构端正，如篆书、隶书、唐楷、魏碑等。书法上亦有专称"真书""楷书"为正体的。但两者之间亦有区别，如清周星莲《临池管见》认为"古人作楷，正体、帖体，纷见错出，随意布置"，"偏旁布置，穷工极巧，其实不过写正体字，非真楷书也"。故正体书的另外一种含义是与"异体""俗体"相对而言，具有正统之义。如"拏"为正，"拿"为俗；"苏"为正，"甦"为俗等。

4．什么是草体？

答：草体是"正体"的对称，其特点是结构简省，笔画连绵。故草体书写流速便利，但不易辨识。广义来讲，草体包括草篆、草隶、章草、今草等。从狭义来讲，主要是指今草。

5．史书中所载书体有多少？

答：据史书记载，多达三百六十体，现择要分述如下：

二篆。指大篆和小篆。唐代杜甫《李潮八分小篆歌》说："陈仓'石鼓'又已讹，大小二篆生八分。"

二体。指篆、隶两种书体，宋朝仁宗时，曾以篆、隶刻嘉祐石经，又称"二体石经"。

三体书。其说有三：其一，指未有真书以前的古文、篆、隶三种书体，据《后汉书》记载，"熹平四年，灵帝乃诏诸儒正定《五

经》，刊于石碑，为古文、篆、隶三体书法，以相参检。"其二，指钟繇的三体书，刘宋羊欣《采古来能书人名》记载："钟有三体：一曰铭石之书，最妙者也；二曰章程书，传秘书、教小学者也；三曰行狎书，相闻者也，三法皆世人所善。"据记载，铭石书即真书，章程书即八分，行狎书同行押书即行书。其三，在唐朝以后，指真、行、草为三体书。据《新唐书·柳公权传》记载："宣宗召至御座前，书纸三番，作真、行、草三体。"

四体书。指汉字的四种主要书体。晋卫恒在《四体书势》中以古文、篆、隶、草为四体书。唐、宋以后，则多以真、草、隶、篆为四体书。

五体书。史书对此有不同的说法。《隋书·经籍志》载："自仓颉迄于汉初，书经五变：一曰古文，即仓颉所作。二曰大篆，周宣王时史籀所作。三曰小篆，秦时李斯所作。四曰隶书，程邈所作。五曰草书，汉初作。"《唐六典》却说："唐校书郎正字，掌校典籍，刊正文字，其体有五：一曰古文，废而不用；二曰大篆，惟《石经》载之；三曰小篆，即玺幡碣所用；四曰八分，石经碑碣所用；五曰隶书，典籍表奏、公私文疏所用。"宋任玠《玉海·序》说："范度《五体书》云：'五体：曰篆、曰八分、曰真、曰行、曰草，其体虽五，其流唯三'。"宋高宗赵构《翰墨志》说："士人作字，有真、行、草、隶、篆五种。"现在所说的"五体书"，其义多同《翰墨志》。

六书。有两种含义：其一是指汉字构成的六种法则。汉代文字学家许慎在《说文解字·叙》中说："《周礼》：八岁入小学，保氏教国子，先以六书：一曰指事。指事者，视而可识，察而可见，'上''下'是也。二曰象形。象形者，画其成物，随体诘诎，'日''月'是也。三曰形声。形声者，以事为名，取譬相成，'江''河'是也。四曰会意。会意者，比类合谊，以见指㧑，'武''信'是也。五曰转注。转注者，建类一首，同意相受，'考''老'是也。六曰假借。假借者，本无其字，依声托事，'令''长'是也。"其

二是新莽时期通行的书体。《说文解字·叙》中说："及亡新居摄，使大司空甄丰等校文书之部，自以为应制作，颇改定古文。时有六书：一曰古文，孔子壁中书也。二曰奇字，即古文而异者也。三曰篆书，即小篆，秦始皇帝使下杜人程邈所作也。四曰佐书，即秦隶书。五曰缪篆，所以摹印也。六曰鸟虫书，所以书幡信也。"所谓"六体"，也是指新莽时通行的六书。

八体。所谓"八体"，有两种说法：其一是指秦代八种不同用途的通用书体。许慎《说文解字·叙》载："自尔秦书有八体：一曰大篆，二曰小篆，三曰刻符，四曰虫书，五曰摹印，六曰署书，七曰殳书，八曰隶书。"其二是指书法史上的八种主要书体。宋周越《古今法书苑·序》记载："自仓、史逮皇朝，以古文、大篆、小篆、隶书、飞白、八分、行书、草书通为八体，附以杂书。"其他如唐代韦续《墨薮》、宋朱长文的《墨池编》等，各持一端，说法除一两种不同外，其他大抵相仿，在此不一一列举。

九体书。唐代张彦远《法书要录》载："宋中庶宗炳出'九体书'，所谓缣素书、简奏书、笺表书、吊记书、行狎（押）书、楫书、藁书、半草书、全草书，此九法极真、草书之次第焉。"

十体书。关于十体书，亦有不同说法。一是唐代张怀瓘《书断》上列古文、大篆、籀文、小篆、八分、隶书、章草、行书、飞白、草书为十体。二是指唐朝唐玄度仿作古书十体，即古文、大篆、八分、小篆、飞白、倒薤篆、散隶、悬针书、鸟书、垂露书。而《宣和书谱》"唐玄度"条，变"倒薤篆"为"薤叶"，改"散隶"为"连珠"，其他同上。一般多采用前说。

另外，还有宋僧梦英仿古书所作的十八体；北朝王愔《古今文字志目》列古书体三十六种；唐韦续《墨薮》辑五十六种书体；唐张彦远《法书要录》卷二载《梁庾元威论书》"六十四书""九十一种书""百体书""一百二十体"书；清《佩文斋书画谱》卷二载王南宾《存乂切韵》首列"三百六十体书"等，在此不一一细述。

6. 我国有哪些关于字体、书体的传说？

答：有关文字的起源，无实据可考，仅有传说散载于各代的典籍之中。有关书体的产生也多以传说而流传至今，现择要概述如下。

结绳。虽算不上书体，却是传说中人们最早的记事的方法，与文字、书体的产生有关。

《易·系辞下》记载："上古结绳而治，后世圣人易之以书契。"郑玄注解说："事大，大结其绳；事小，小结其绳。"这种方法不具体，不明确，但以大小为区分事物的方法对后世文字书体的创造有一定的启发作用。

图画书。这是象形文字的雏形和初期阶段。在我国北方的阴山、南方的花山及一些古人生活过的岩洞里，有很多上古人刻画的图像。这是上古人记录他们生活经历和思想感情的最初形式。图画→画书→文字，这是世界各国、各民族文字产生的共同途径。例如美洲印第安人奥基布娃族有个女子，用图画"写"了一封"情书"，约她的情人在指定地点幽会，即属这类图画书。

三元八会、群芳飞天。清《佩文斋书画谱》卷二《梁陶弘景记仙书》云："今请陈为书之本始也，造文之既肇矣，乃是五色初萌，文章画定之时，秀人民之交，别阴阳之分，则有三元八会、群芳飞天之书，又有八龙云篆、明光之章也。其后逮二皇之世，演八会之文为龙凤之章，拘省云篆之迹以为顺形梵书，分破二道，坏直从易，配别文本，乃为六十四种之书也。""校而论之，八会之书，是书之至真，建文章之祖也。云篆明光，是其根宗所起，有书而始也。今三元八会之书，皇上太极高真清仙之所用也；云篆光明之章，今所见神灵符书之字是也。"据上记载可见，所谓三元八会、群芳飞天，八龙云篆、光明之章当为传说中的最早的书体，其形状应是类似图画书的象形文字之祖。

五帝书。据《史记·封禅书》记载，管仲对齐桓公说："古者封泰山禅梁父者七十二家，而夷吾所识者十有二焉。"《韩诗外

传》亦记载："孔子升太（泰）山，观易姓而王，可得而数者七十余人，不可得而数者万数也。"管仲、孔子根据泰山封禅文的记载推知，在可以辨认的十二家中以无怀氏居首，即在伏羲之前，其余不可辨识的又当在无怀氏之前。上古鸿荒初启，所谓书者，不过任情标号，率意垂形，与画无殊，非必成字。所以《孝经纬援神契》中说："三皇无文，至黄帝之史仓颉，见鸟兽蹄远之迹，知分理之相别异也，初造书契。然后约定成俗，渐有榘则，可宣教化，可著竹帛矣。"因此，后人以为文字肇于八卦（伏羲氏作）是不确切的，应是在无怀氏之前，无怀氏之前即为传说中的三皇五帝时代。"三皇无文"，书当起自五帝，故谓曾有五帝书。

仓颉书。为传说中最早的文字。汉许慎《说文解字·叙》记载："仓颉之初作书，盖依类象形，故谓之'文'，其后形声相益，即谓之'字'。字者，言孳乳而寖多也，著于竹帛，谓之'书'，书者，如也。"关于仓颉的这种书体，因年代久远，已不可见，世所传的"仓颉书"，皆为伪托。现在《说文解字》中的独体字，可从传说的对照中领略仓颉之遗意。而从目前实物考之，最古的文字是殷商时代的甲骨文，但甲骨文已是自成体系，是相当成熟的文字，故甲骨文以前当有更原始的文字雏形。但夏代以前的文字至今未见有实物出土而不得其详。据记载推想，当为"依类象形"的传说中的仓颉书为早。

云书。据《墨薮》记载，黄帝轩辕氏时，卿云常见，郁郁纷纷，作云书。《云笈七签》中记载，黄帝曾以金属铸器，上边都题有上古之文字。据推测，当为云状的象形文字。

河图洛书。神话传说中两种最早的文字。《书·顾命》："天球河图传：河图，八卦。伏羲王天下，龙马出河，遂则其文以画八卦，谓之'河图'。"又《易·系辞》载："河出图，洛出书，圣人则之。"《春秋纬》云："河以通乾出天苞，洛以流坤吐地符，河龙图发，洛龟书成，河图有九篇，洛书有六篇。孔安国以为河图则八卦是也，洛书则九畴是也。"据上述这两种书应是当时人将其

所见的所谓"龙马""龟"等物的自然纹理加以人为变化而创造的书体形式。现传的河图洛书,实是后人的臆测之作。

禹书。传说为大禹所制的书体或所书的字迹,即钟鼎书或螺匾篆。元郑构《衍极·至朴篇》刘有定注:"禹命九牧贡金铸九鼎,象神奸,使民知备,故有象钟鼎形书,勒铭于天下名山大川,韩文公所谓《岣嵝山碑》,其一也。今庐山紫霄峰上有禹凿石系舟之所,磨崖为碑,皆科斗文字,隐隐可见。张怀瓘曰:'向在翰林,见古铜钟二,高两尺许,有古文二百余字,纪夏禹功绩,皆紫金钿,似大篆,神采惊异。'又有《珚戈铭》六字,《钩带铭》三十三字,皆钿紫金为文,读之不能尽晓,薛尚功诸人以为夏禹时书。法帖亦有禹书十二字。"或谓大禹变伏羲龙画为螺书或称螺匾篆。以上记载,均为传说,多不可靠。

7. 什么是八卦,八卦与书法有什么关系?

答:目前,学术界一般认为八卦是中国最早的具有文字性质的符号。八卦,传为伏羲所制,故亦称伏羲书。《周易·系辞下》记载:"古者,包牺(伏羲)氏之王天下也。仰则观象于天,俯则观法于地,视鸟兽之文与地之宜,近取诸身,远取诸物,于是始作八卦。"一说时有龙马负图出河,伏羲则之为八卦。八卦,由阴和阳两种基本符号即(— —)和(——)组成,互相配合交叠成为八种图形:乾(☰)为天,坤(☷)为地,震(☳)为雷,巽(☴)为风,坎(☵)为水,离(☲)为火,艮(☶)为山,兑(☱)为泽。两卦相叠又可演为六十四卦,分别表示不同的自然现象和社会现象的变化。所谓"卦"者,象也,悬挂物象以示于人,所以,古人认为"八卦"是中国文字典籍的始祖。汉孔安国《尚书·序》曰:"古者伏羲氏之王天下也,始画八卦,造书契,以代结绳之政。由是,文籍生焉。"明陶宗仪《书史会要》亦载:伏羲氏"命飞龙朱襄氏造六书。六书,八卦之变也"。后世之人,则把

八卦作为卜筮符号，用于一些迷信活动，则是失去了其本来的宗旨和含义。

8. 什么叫书契？

答：书契是上古时代的文书。《尚书·序》说："书者，文字。契者，刻木而书其侧，故曰书契也。"这里的意思是，把文字刻在木片的一侧即为书契，是远古时代的一种文字。《说文解字》记载："黄帝之史仓颉，见鸟兽蹄迒之迹，知分理之可相别异也。初造书契，百工以乂，万品以察，盖取诸夬。"故这种早期契上的文字，应是比甲骨文更原始、更简单的契刻文字。据考古资料，仰韶文化陶器之上有二十多种刻画符号。大汶口文化时期的原始形象符号以及龙山文化时期陶器上的刻画符号，其形多有类似"鸟迹鸿爪"的。

书契还有另外一种含义。即是"以书契约其事"，专门做信用契约的文字书写形式。如唐张怀瓘《书断》说："大道衰而有书，利害萌而有契，契为信不足，书立言为徵（特徵，即特征，这里应以'证'解之）。书契者，决断万事也。凡文书相约束，皆曰'契'，契亦誓也，诸侯约信曰誓。""亦谓刻木剖而分之，君执其左，臣执其右，即昔之铜虎、竹使，今之铜鱼，并契之遗象也。"皇甫谧曰："皇帝使仓颉造文字，记言行，策而藏之，名曰'书契'。"都有刻、录文字以凭证之意。

9. 应该怎样正确理解古人有关"仓颉造书"的记载和传说？其与后世书体的创造有何不同？

答：在古籍文献中，记载了不少有关"仓颉造书"的传说，如《荀子》载："好书者众矣，而仓颉独传者一也。"唐玄度云："颉有四目，通于神明，观察众象，而为古文。"关于书体和字体还没有分离开来的早期文字的创造问题，由于没有确切的记载和发现，

往往把文字或字体的创造归结于一人并笼罩上一种神秘的色彩。根据古代留存下来的历史文物，可知古文字分布地域较广，异体字也很多（如陶片上的符号，春秋战国时期的古文）。可见，古代文字是广大人民集体智慧长期积累的结晶。据有人考证，所谓"仓颉"，其实就是"创契"。这种说法，不无道理。如果真有仓颉这个史官的话，那他也是一个搜集整理古代文字的人，文字并非完全由其创造。正如后面还要谈到的小篆、隶书一样，并非李斯、程邈的独创，而是他们搜集当时各种文字，以简约、省便为原则加以整理，使之统一化、规范化罢了。但在文字逐渐进入艺术领域之后，书体的创造（即创新）就多属书家个人的创造。如欧阳询的欧体书，颜真卿的颜体书，宋徽宗赵佶的瘦金体书，郑板桥的六分半书等。虽然他们也是吸收古今众家之长，但其独特的点画形态和结体、布局方法以及书法作品中流露出来的独特的神韵情调，却是书家个人的独创。如果可以把古字体的"创造"比作老和尚的百衲衣的话，那么魏晋南北朝以后书体的创造就是春蚕吃了桑叶以后吐出的丝、蜜蜂采了花粉以后酿出的蜜，其间的差别是显而易见的。正确地理解和认识这一点十分重要，它是进行书法艺术创作的必不可缺的修养。

10. 什么叫篆书？我们现在所说的篆书都包括哪些？

答：篆书是我国古代较早的书体。关于"篆"的含义，各家解释不尽一致。唐张怀瓘《书断》卷上说："篆者，传也，传其物理，施之无穷。"近人郭沫若在其《古代文字之辩证的发展》一文中认为："篆者，掾也，掾者官也。汉代官制，大抵沿袭秦制。内官有佐治之吏曰掾属。外官有诸曹掾吏，都是职司文书的下吏。故所谓篆书，其实就是掾书，就是官书。"篆书，从广义上说，包括隶书以前的所有书体及其近属，如甲骨文、金文、石鼓文、六国古文、小篆、缪篆、叠篆等；就狭义而言，主要是指大篆和小篆。

11．什么是甲骨文？其艺术风格如何？

答．甲骨文是商周时期刻在龟甲和兽骨上的文字的简称，也叫"龟甲文""卜辞""贞人文字""契文""殷契"等等。商周人崇尚迷信，有关祭祀、征伐、疾病、田猎、气象、出入等，都要占卜，以贞凶吉。卜后即在龟甲、牛胛骨或鹿头骨上刻下卜辞或与占卜人有关的事宜，留存下来，就是我们现在所见到的甲骨文。甲骨文多是刻在甲骨上的，也有用朱色或墨写的，但极少。这些文字是研究殷商历史的宝贵文献，也是我国目前所能见到的最早的文字资料。甲骨文形状、大小不一，分行布白自然，或疏落错综，或紧密严整，或放逸娟秀，异姿纷呈。刻写的刀法也有方圆肥瘦之别，随字而变，淳古可爱。1899 年（清光绪二十五年），在河南省安阳小屯村殷墟发掘出很多甲骨。据我国甲骨文研究专家胡厚宣教授考证，这种甲骨从前多被称为"龙骨"，当中药材使用。安阳小屯甲骨大量出土后，王懿荣等发现上面有文字，才对其进入初识阶段。以后刘鹗、罗振玉相继进行研究。后来又在陕西省周原地区、山西洪赵县坊堆村发现了一批周朝时期的甲骨文。自 1928 年起官方开始对甲骨文进行发掘收集和系统研究。《甲骨文编》等著作相继问世，当时主要是从文字学角度进行研究。计有刘鹗的《铁云藏龟》；孙诒让的《契文举例》；罗振玉的《殷墟书契考释》；董作宾的《大龟四版考释》；王国维的《殷卜辞中所见先公先王考》；郭沫若的《卜辞通纂考释》；商承祚的《殷墟文字类编》；中国科学院编的《甲骨文合集》等。近百年来，共发现甲骨约十六万片之多，国内存近十万片，散佚海外约六万片。现知单字总数约三千五百个左右，经考释已辨认出来的约有两千字。

近人董作宾将甲骨文的风格分作五期：（一）盘庚至武丁时期，以武丁时期为多，这一时期的刻字字大，气势磅礴；（二）祖庚、祖甲时期，此时字修长，书体工整凝重；（三）廪辛、康丁时期，书风颓废草率，常有错讹；（四）文丁、武乙时期，贞文简略，书风粗犷而欹侧多姿；（五）帝乙、帝辛时期，契文规整严肃，一丝

不苟，大字俊伟，小字秀莹。近期以来，有更多的人把甲骨文作为中国目前已知最古老的书法艺术进行研究和探讨。尽管由于骨片的大小和刻字的大小不一，章法布白错综，但都有均衡感，较钟鼎盘彝之类的款识，更觉爽朗可爱。由于当时书写的工具多是刻刀和骨板，所以笔画细瘦，方圆相间，且方笔居多，字形长方而少轻重顿挫。其作圆形的，有如草书中的"游丝体"，回环婉转，卓然天成，字的结构也不定型，同一个字在不同的地方繁简悬殊，异体字较多，其中保留了不少象形字的特点。

12．何谓大篆？

答：大篆是我国古代汉字书体之一。其名称在汉代著作中可见，与"小篆"相对而言。广义的大篆指秦代小篆以前的文字、书体，包括甲骨、钟鼎、籀文和六国古文；狭义的大篆专指周宣王太史籀整理审定过的文字即籀文。许慎《说文解字·叙》说："及宣王太史籀著大篆十五篇，与古文或异。"《汉书》卷九十九《王莽传》"史篇·下"注："师古曰：周宣王太史籀作大篆书也。"唐张怀瑾《书断》说："史籀十五篇……凡九千字……秦焚书唯《易》与此篇得全。""逮王莽乱此篇亡失，建武（光武帝刘秀年号）中，获九篇，晋世，此篇废。"这些记载，都认为史籀创大篆。还有明朝丰坊在其《书诀》中说是史逸作大篆，而史籀将其加工润色整理。近人王国维认为大篆是秦系文字，周平王东迁后的六国文字出于籀文系统，是为古文。现在一般都认为大篆是通行于春秋战国时代的一种字体，因相传为太史籀所作，所以也称为"籀文"。这种文字是在甲骨文和金文的基础上经过长期的演变和一定的加工整理而逐渐定型。传说中太史籀作的大篆十五篇，仅在《说文解字》中保留有二百余字，但其真迹已不可见，故一般学者把《石鼓文》《秦公簋铭文》看作大篆的代表作。

13．什么叫籀文？

答：籀文是在周代通行的一种文字。一般认为就是指大篆，也有人认为它是与大篆不同的籀篆或奇字。许慎的《说文解字·叙》是把"籀"作为周宣王太史官的名字看待的。近人王国维认为《史籀篇》首句"太史籀书"，释"籀"为讽读之义，因此"籀文"当是以篇得名。《史籀篇》是周代史官教学童认字之书。是当时厘定文字的著作。现从《说文解字》见到的注明是籀文的有二百二十三个字。大而言之，籀文包括古文、大篆。小而言之，专指《史籀篇》中的文字，即宗周书。秦代李斯就是在这种文字的基础上加以整改变化而成小篆的。王国维的《史籀篇·疏证·序》说："《史籀篇》文字，即周秦间西土文字也。"他认为"战国时秦用籀文，六国用古文"。并认为籀文的特点是"大抵左右均一，稍涉繁复，象形象事之意少，而规旋矩折之意多"。

14．何谓史书？

答：对"史书"的解释，流行的有两种。一是指籀文，即史籀篇的文字。唐张怀瓘《书断·卷上·大篆》记云："以史官制之，用以教授，谓之'史书'，凡九千字。秦赵高善篆，教始皇少子胡亥书。又汉元帝、王遵、严延年并工史书是也。"元郑杓《衍极·卷一·玉朴篇》刘有定注："籀，周宣王柱下史也。……为大篆十五篇。以其名显，故谓之'籀书'；及其官名，故《汉书》谓之'史书'，以别小篆，故谓之'大篆'。"二是认为指隶书而言。清钱大昕《三史拾遗》卷二《元帝纪》说："汉律，太史试学童，能讽书九千字以上，乃得为史。"《贡禹传》："武帝时，盗贼起郡国，择便巧史者为右职，俗皆曰：何以礼义为，史书而仕宦。"《酷吏传》："严延年善史书，所欲诛杀，奏成于手中。"所以，钱大昕认为："盖史书者，令史所习之书，犹言隶书也。善史书者，谓能识字作隶书耳，岂皆尽通《史籀》十五篇乎？"《说文解字·叙》

清段玉裁注:"汉人谓隶为'史书'。"苏林引胡公云:"汉官假佐取内郡善史者给佐诸府也。是可以知史书之必为隶书。向来注家释史书为大篆,其谬可知也。"

由以上两种解释比较,把"史书"解释为隶书似乎更确切一些。

15. 什么叫金文?

答:商周青铜器铭文统称金文。青铜器起源于商代早期,盛行于西周。当时以青铜铸造的炊具为鼎、鬲、甗;食器如簋、盨、簠;酒器如爵、觚、觥;洗器如匜、盂;乐器如钟、镈;兵器如戈、钺、戟等数十种。人们在进行纪典、锡命、田猎、征伐、签契约等活动并铸造相应使用的器皿时,在这些器皿上铸造文字,以记录当时的人事情景和造器原因等。这些铭文大都文简字少,属于大篆系统,包括了小篆以前的大部分篆书形体。因此,它既是研究上古社会的宝贵文史资料,又是研究古代书法的重要实物资料。由于这种文字在钟和鼎上出现最多,且礼器以鼎为尊,乐器又以钟为多,故又被称"钟鼎文",或称"吉金文""款识文"。《文选》卷十五《刘孝标广绝交论》说:"书玉牒而刻钟鼎。"李善注引《墨子》说:"琢之盘盂,铭于钟鼎,传于后世。"

16. 金文的艺术特点怎样?

答:金文起于殷商而盛于西周,历时久且变化大,故殷商金文和周朝金文各有其面貌。

殷商的金文最初亦是从象形字蜕变而来,故其带有强烈的象形性质,近乎图画,同甲骨文形体接近。初期铭文简短,商末始有较长的纪年铭文。

周代的青铜器,一开始便有长篇铭文出现,其风格丰富多样,有的凝重,有的恣放,有的质朴随意,有的雄奇严整,其初期和末期差别较大。如周初的铭文笔画中间粗重,两头较尖,间或有明显

的捺刀形；西周后期，笔画粗细均匀而两头浑圆；春秋中期以后，笔画变细而字体加长；到战国以后，铭文有铸有刻，笔画纤细浅小。

由于古代的青铜器多用于较为隆重的场合，其造型讲究典雅古朴，而其上的铭文亦需和这种器物的格调相适应，所以金文的书写形式比甲骨文更完美，更考究，更具备书法艺术的特色。由于它是用毛笔写在铸范的软坯上刻出而后铸在青铜器上的，所以比之甲骨文笔画粗肥丰满而且屈曲圆转，于环转中略带方势。结体严整疏朗，字形也因物器不同而各具面目，参差错落。如周厉王时期的《散氏盘》为西周后期的青铜器，上有铭文三百五十七个字，是盘中铭文较长的一件。其用笔豪放质朴，醇厚圆润，结体寄奇诡于纯正之中，壮美多姿，是学习大篆的优秀范本之一。周宣王时期（前827—前782）的《史颂鼎》是西周晚期金文的成熟之作，其布白密里有疏，疏里有密；行款左右借让，字形大小斜正不一，圆转多姿，结构自然，富于变化，韵律极美。大篆至此，已进入书法史中篆字成熟完美的阶段。周宣王时期的《毛公鼎》，亦是钟鼎文的杰出之作，铭文最长，达四百九十七字，结构长方，较《散氏盘》端正，笔意刚健雄强，气象浑穆，也是学习金文的好范本。宣王时的《虢季子白盘》铭文另有一番风神：形态秀润舒展，笔画密处匀称有序，疏处宽适自然，疏密相映成趣。

总之，金文的特点是布白自然如星斗满天，气度宏伟，朴茂雍容，古趣横生，是书苑中开放较早的艺术之花，至今仍为人们所钟爱。

17. 什么是石鼓文？它与大篆的关系是什么？

答：战国时期，秦襄公八年即周平王元年，秦襄公送周平王东迁，为纪其事，刻石为念，石头如小圆桌般大小，形状像鼓，故称石鼓，在这样的十块石鼓上，每一石刻一首四言古诗，十首为一组，故称其为石鼓文。由于诗的内容是记载东迁途中的渔猎情况，

故又称之谓"猎碣"。这十块鼓形石的文字，是唐初在岐州雍县（今陕西宝鸡附近）南二十余里的三畤原发现的。为秦系文字的典型作品，是研究小篆来源的重要资料。

如前面"大篆"一题中所说，狭义的"大篆"，专指周宣王太史籀整理审定过的文字，也称籀文。但原太史籀所作的大篆十五篇，其真迹已不可见，故一般都把《石鼓文》当作大篆的代表作。因《石鼓文》中有不少字和《说文解字》中记录的籀文相合，因而也有称其为籀文。唐张怀瓘又称其为"奇字"。

对《石鼓文》的年代，历代学者看法不尽相同，唐韦应物认为，石鼓是周文王时代的，其文是周宣王时所刻；韩愈以为是周宣王时期的鼓。据近代考证，多认为战国时期的秦国石刻，但也有秦文公、秦穆公、秦襄公、秦献公时所刻等不同说法。此十个石鼓，现藏故宫博物院，一鼓已泯无文，其余九鼓之字亦多漫漶残损。

18．石鼓文的艺术特点是什么？

答：总体来看，《石鼓文》的笔画劲折迅直，有如镂铁，但又敦厚浑润；其结体严整而有法度，但又有生动飘逸的风韵。初步打下了方块汉字的基础；其章法横竖有矩而排布自然。具有较高的艺术价值和实用价值。唐张怀瓘赞美道："体象卓然，殊今异古，落落珠玉，飘飘缨组。"韩愈亦作《石鼓歌》颂之："鸾翔凤翥众仙下，珊瑚碧树交枝柯。"这种书风后为李斯所接受而成为其统一文字、创造小篆的基础，故被称为"书苑鸿宝"，誉为"篆书之宗"。武汉大学教授刘纲纪先生说："大篆的产生，不仅是古代的一次文字改革，同时，也是书法艺术史上的一个创造，是一种新的书体美的创立。"如果说商周钟鼎文书法主要是通过与工艺品的结合才能成为艺术的话，那么，《石鼓文》出现以后，就慢慢脱离那种工艺美术装饰而逐步发展成为一种独立的艺术了。

19．什么是款识文？

答：关于"款识"一词，初见于《汉书》卷二十五上《郊祀志》之中。《通雅》引《卮言》说："款为阴文，凹入；识为阳文，凸出。"《博古录》记载："款，在外；识在内。"因此，广义来说，凡是在石、砖、瓦、陶、金属器物上刻写、铸造的文字，都可泛称为款识；狭义上则专指青铜器上的铭文，即金文。现在在国画书法、篆刻中常提的"题款""边款""题识"等，就是从这种意义上繁衍变化而来的。但元代吾丘衍《学古编·字源七辨》则认为款识指的是六国古文。他说："七曰款识。款识文者，诸侯本国之文也。古者诸侯书不同文，故形体各异，秦有小篆，始一其法。"

20．什么是草篆？它在字体演变过程中的作用是什么？

答：草篆就是急速、草率写成的篆书。在书写时，有删繁趋简、笔画连绵的特点。清阮元《积古斋钟鼎彝器款识》卷四《乙亥鼎铭》条中，认其文为"草篆，可识者，唯'王九月乙亥，及'乃吉金用作宝尊鼎用孝享'等字，其余，不可尽识，则以其恣意减损之故耳"。清朝严可均在其《说文翼·序》中认为："草篆源于古籀，似篆似隶，如古籀文之联绵纠结者是也。"

学者郭沫若在其《古代文字之辩证的发展》一文中，对草篆和其他草体书法在文字、书法发展过程中的地位和作用做了较为详细的阐明。他认为，规整的字体，多是在郑重其事的场合下使用，统治者之间或被统治者之间，除文盲外，在不必郑重其事的场合，一般使用草率急就的书体。"故篆书时代有草篆，隶书时代有草隶，楷书时代有行草。隶书是草篆变成的，楷书是草隶变成的。草率化与规整化之间，辩证地互为影响。"这正和文字的发展一样，开始起源于民间，在阶级社会中为统治者服务，开始雅化、僵化；到一定程度或阶段，又向民间吸取新的营养获得新生。如此循环，螺旋

上升。中国书法艺术，正是经历了这样一个辩证发展过程而逐步臻于完善的。

21．什么是古篆？

答：古篆见于史书者，有两种说法：其一，是泛指古代的篆书，如清人桂馥《续三十五举》中说："宋人间用古篆作印，元人尤多变态。"其二，是专指上古文字。如明代赵宦光《寒山帚谈》卷上《权舆》"论九书"说："二曰古篆，三代之书，觊于金石铭识。""若珚戈文之类，虽不尽出于圣人之手，想当文晟之时，赏鉴家有谓'蛟脚''鹄头'，定为夏书是矣。"

22．对于古文，历来有几种解释法？

答：关于古文，迄今有三种说法，各执一端，均有所据。其一，从广义的、文字学的角度说，泛指甲骨文、金文、石鼓文、小篆等，这些，均属于古文字系统，与秦汉以后的隶书、楷书为主的"今文"相对应而称之为古文。其二，是指殷、周或更早的古代文字。如宋郭忠恕在其《汗简》一书中说："鸟迹科斗，通谓'古文'。"元郑构《衍极》卷二《书要篇》刘有定注云："自伏羲命子襄作六书，而黄帝后命仓颉制文字，下及唐、虞三代，通谓之'古文'。"其三，专指晚周及六国所用的文字。后蜀林罕《字文偏旁·字序》说："降及夏、殷、周，通谓古文，至宣王太史籀作《大篆》十五篇，与古文或异。七国分裂，篆与古文随其所尚。"近人王国维力主"战国时秦用籀文，六国用古文"的说法，认为"至许（慎）书所出古文，即孔子壁中书，其体与籀文、篆文颇不相近，六国遗器亦然。壁中古文者，周秦间东土之文字也。"对此，在他的《史籀篇疏证·序》中做了详细论证。

23. 小篆的产生及其重要地位怎样？

答：小篆是篆书的一种，与大篆相对而言，也叫秦篆，向有"秦篆汉隶"之说。关于小篆的产生，汉许慎《说文解字·叙》说："秦始皇帝初兼天下，丞相李斯乃奏同之，罢其不与秦文合者。斯作《仓颉篇》，中车府令赵高作《爰历篇》，太史令胡毋敬作《博学篇》，皆取史籀大篆，或颇省改，所谓'小篆'者也。"北魏郦道元《水经注》卷七《谷水》说："大篆出于周宣之时，史籀创著。平王东迁，文字乖错，秦之李斯及胡毋敬省改籀书，谓之'小篆'，故有大篆、小篆焉。"因此，小篆是李斯、胡毋敬等人在秦系古文的基础上，吸收并省改六国古文，统颁天下，统一文字的产物。因据记载为李斯首倡其事，他又留下有《泰山刻石》《峄山刻石》等作品传世，故人们便常称小篆为李斯所创。如唐张怀瓘《书断》说："小篆者，秦始皇丞相李斯所作也。增损大篆，异同籀文，谓之小篆，亦曰秦篆。"

把商周以来的大篆，简约、整改、统一为小篆，是对自文字产生以后变化发展的一个总结，进一步为中国汉字的方块状字形定下了基调，是对中国汉字和书法艺术发展的杰出贡献，李斯在其中起到了不可磨灭的重大作用。李斯，楚上蔡（今河南上蔡）人。他不仅是秦代的政治家和文学家，也是著名的书法家。许慎《说文解字·叙》中记载："周之季世，分为七国，语言异声，文字异形，秦并天下，李斯乃奏同之，罢其不与秦文合者，于是书体乃定于一。"其明确地指出了李斯为统一中国文字书体所做的贡献。秦始皇到山东、浙江等地巡游，立石刻铭，歌功颂德，留下了《泰山刻石》《峄山刻石》《琅琊台刻石》《会稽刻石》等。据传这些刻石皆为李斯所作，是标准的小篆样板。这些刻石现大部分已失传，唯《泰山刻石》尚残留数字可辨。《峄山刻石》和《会稽刻石》在唐开元以前已毁灭。现只存有宋人的复刻本，但其笔画如锥画石，挺拔秀健，结构严谨，体势飞动，仍不失为学习秦篆的好范本。

24．小篆的艺术特点是什么？

答：从整体来看，小篆确立了长方形的结体法和圆起圆收的运笔法。其造型虽还保持有一定的象形文字特征，但已注重强调笔画的均匀分布，强调在对称中的变化，已具有图案式的装饰美。在运笔上，藏起藏落，逆锋入笔，提转运行，转角处均呈弧形，整体见方，行笔却圆，寓圆于方而无外拓的笔锋，只有横、竖、弧，而无撇、捺，但笔势变化灵动，因而在整肃庄严之中又见挺拔劲秀之姿。如韦续《墨薮》记载李斯用笔之法云："先急回，后疾下，鹰望鹏逝，信之自然，不得重改；送脚如游鱼得水，舞笔如景山兴云，或卷或舒，乍轻乍重，善深思之，此理可见矣。斯善书，自赵高以下，咸见伏焉。"张怀瓘《书断》说李斯小篆，画如铁石，字若飞动，其铭题钟鼎，及所作符印，至今仍然沿用，并赞曰："李君创法，神虑精微，铁为肢体，虬作骖䮵，江海淼漫，山岳巍巍，长风万里，鸾凤于飞。"以上的评价和赞语，也反映出小篆所具有的艺术特点。

25．何谓玉箸篆？

答：玉箸篆是小篆的一种。箸，亦作筯，俗名筷子。因小篆的笔画圆如玉箸，所以叫玉箸篆。清陈澧《摹印述》说："篆书笔画两头肥瘦均匀，末不出锋者，名曰'玉箸'，篆书正宗也。"明甘旸《印章集》说："玉箸，即李斯小篆。"清刘熙载《艺概》卷五《书概》说："玉箸之名，仅可加于小篆。舒元舆谓：'秦相斯变仓颉籀文为玉箸篆是也。'顾论其别，则颉籀不可为玉箸；论其通，则分、真、行、草，亦未尝无玉箸意存焉。"宋有"玉箸字学"，此见于朱长文《墨池编》，其中《续书断》说："章友直，字伯益，闽人，以玉箸字学当世。"应属小篆之学。玉箸篆的代表书家有秦之李斯、唐之李阳冰等。明代丰坊的《书诀》推吾丘衍的玉箸篆"独步千古"。这种书体，有的刻在铁器、铁板上，有的刻在石头上。如秦朝的虎符和兵器上刻的铭文和《泰山刻石》等。

26. 什么是倒薤篆？

答：属于篆书的一种。薤菜叶长细而头尖。这种篆字竖画都是细长，它上端方劲，末端尖锐，很像薤叶，所以称之为倒薤篆。其典型的代表作是三国吴的《天发神谶碑》（又名《天玺纪功碑》。天玺是孙皓的年号），据张勃的《吴录》说是华核撰文，皇象所书。其字体宏大雄浑，古朴方正，以篆文为体，以隶书为用，结合巧妙自然，可称独步。其横画两端都有棱角，取法于隶，直画末端尖锐，形似薤叶倒垂。唐大历年间，诗人元结有《峿台铭》（在今湖南省祁阳县峿溪上），其字体长方，而直画末端尖锐，亦属倒薤篆一类。这种字体，最早见于《说文解字》中收录的古文，其直画和横画两端都尖锐。又三国时代，魏《三体石经·尚书·左传》残文中，其古文直画两端尖锐，篆文直画末端尖锐，这些都取像于薤叶，也应属倒薤篆。

27. 什么叫作铁线篆？

答：一种笔画纤细如线，而挺劲如铁的篆书，被人们称为铁线篆。新莽时期，同律度量衡的铭文，笔画纤细，盖即铁线篆之先河。迄今流传的有唐李阳冰的《城隍庙碑》和《谦卦碑》。李氏攻小篆，很有功力，曾自谓："斯翁而后，直至小生。"《城隍庙碑》全学李斯，虽较细但很圆润。《谦卦碑》笔画纤细刚劲，风格独具，是典型的铁线篆。关于"铁线"的名称，有的说是取像于"铁线草"，这种草叶柄细长且黑，有光泽，像铁制一般，故得是名；也有认为铁线篆即玉箸篆，玉箸较粗，铁线较细，其法实一。

28. 什么叫科斗书？鸟虫书？虫书？

答：科斗书，虫书，鸟虫书，实际是不同历史时期对篆书的不同手书体的别名。"蝌蚪"（即科斗）书体的名字，最早见于汉

末及魏晋人的有关记载中。他们见到古代书册上的手写字体的笔画头粗尾细，状如蝌蚪，所以称之此名。这种书体，后人少见，只有魏石经中出现过头粗尾细的形象。《晋书·束皙传》中说："科斗文者，周时古文也，其头粗尾细，似科斗之形，故俗名焉。"所谓"似科斗之形"是指用毛笔写篆字时，由于用笔的力度不同而造成的笔画的头部、胸部过肥的一种形象，并非其形状和科斗一样。据汉代陵墓中出土的策文和其他出土文物中如幡信、铭旌等器物上发现的篆书手写体来看，愈古的文字，其笔头画尾的粗细变化程度愈大，到小篆的手写体，笔画已渐趋匀长。故其中粗细变化大的即以"科斗"命名；后来头尾粗细变化不大的则称之为"虫书"或"鸟虫书"。如《说文解字·叙》中说："六曰鸟虫书，所以书幡信也。"

29．什么是奇篆？

答：奇篆，通指古代篆体字中形形色色的象形字和变体字。这些字体的基本形态结构不脱离大篆和六国古文，但其在笔画上和部首位置上多加变化以类物象，从而形成各种各样的所谓"奇篆"。如锐其垂而为"悬针"，收其垂而成"垂露"，纵其垂而成"柳叶""倒薤"，顿而为"科斗"，折而为"蝌虫"，蹲墨为"芝英"，枯墨为"飞白"。还有"龙""蛇""云""鸟"等等，不一而足。古来，人们多认为这些属于书法中的旁门左道，是艺术中混珠的鱼目，不可效法。

30．什么是符信书、刻符书？它们的作用是什么？

答：符信书，亦可称为刻符书。梁庾元威《百体书》中有"符文书"抑或即此。符是古代的取信之物。六国之时，多持符传信，或以符调动军队。这种符多用竹刻制或铜铸制成老虎形状，上面刻上字，然后从中剖开，一分为二。分别时，各持一半，传信令者持此一半，相合为一即可为凭信。上面的字多为六国时各国所用的古

文、异体字。这种字体，人们就称之为符信书或刻符书。

31．什么是摹印篆？

答：摹印篆是秦代用于印章的一种篆书。这种书体形体略方，笔画平直，与小篆有同有异。其名称，是因为在刻印之前，须就印的大小、字的多少、笔画的繁简、位置之疏密来加以规划、安排（即规摹）。所以，人们就把这种刻在印上的字体称之为"摹印篆"。究竟这种摹印篆是哪种篆书，其说法有二：一是南齐萧子良认为摹印篆即刻符书。另一种认为是汉朝刻官印用的那种平直方整、篆隶参用的书体。但从现存实物中所见的字体来看，秦之"摹印篆"和汉代刻官印的"缪篆"还有一定差异，不尽相同。

32．什么是缪篆？

答：缪篆是汉代用于摹刻印章的一种篆书。因为"缪"字在古代有多种不同的读音和不同的释义，故历来诸家解说纷纭。但不管其怎样解释，除了作"缪误"之"误"字解，以为是"篆书之误"以外，其他的各种解释都包含有纠结、绕缠、扭绞的意思，用来形容缪篆的笔画屈曲而平直，结体能匀满地占据印面。故宋朝的米芾又称之谓"填篆"，取其笔画填满印面之意而命名。

33．什么是叠篆？

答：叠篆，又名"九叠篆""九叠文"。清姚晏认为它就是"尚（上）方大篆"。所谓叠篆，就是指用于刻制官印的那种笔画盘旋曲折、重重叠合的篆书。其特点是点画没有弯曲斜掠之笔，只有纵横两个方向的直画，其笔画屈曲的多寡以均匀地填满印面的空白为止，曲折的次数视笔画的粗细多少和印面的大小、章法的需要而定。有六叠、七叠、十叠不等，通常称为九叠是取其"多"的意思，并

非只能曲折九次。宋元时期官印多用叠篆。

34．什么是碧落篆？

答：指唐朝《碧落碑》上的字体。由于这种字体在篆字、古文之间，比较怪异难辨。碑上有"碧落"等字，故称为"碧落篆"。也有人说这种字是刻在绛州龙兴宫碧落尊像之后而称之为"碧落篆"。唐朝大书法家李阳冰见到这种字体后，曾睡在碑前细品数日，方依依而去。

35．什么是象形书？它的主要特点是什么？

答：字形模仿自然界某一事物形象的书体统称为象形书。书仿自然现象的如"日书""月书""云书""风书"；攀仿动物的如"龙书""蛇书""虎书""鸟书"；攀仿植物的如"倒薤书""柳叶书""芝英书""花书"；攀仿器物的如"钟鼎书"；模仿人的如"仙人书"等等。这些象形书，主要依靠汉字点画的形象性装饰来表现。因而，这些书体美的核心不是一般书法品评中的"气韵生动"，即感情律动的意象美，而是具有装饰风格的纯形式美感。故其基本上属于现在说的"美术字"的范畴。这些象形字，如果说是"写"出来的，毋宁说是"画"出来的。故孙过庭《书谱》曾评论说："复有龙、蛇、云、露之流，龟、鹤、花、英之类，乍图真于率尔，或写瑞于当年，巧涉丹青，功亏翰墨，异夫楷式，非所详焉。"

36．象形字主要集中在哪类字体上？为什么？

答：象形字主要集中在小篆以前的古文字系统上。亦有个别形象进入隶书或行草书体中。如现在还可以偶然见到一些民间书手用排笔蘸上不同的颜色，涂抹出由花、鸟形象组成的条屏、对联或中堂。

因为古代的篆书本身，大都是从古代的原始图画和象形字演化而来，其点画形象及结体布局本身都具有较为明晰的形象性，有些象形字就是原始图画和象形字的延续和流传，因而对篆书的点画结体进行象形性美化，就容易得多。在或庄重、或神秘、或奇谲，或古老的氛围中，使用或制造具有示形表意形象的象形字，更能使具有某种特殊观念或迷信思想的当事人（创造者或欣赏者）受到强烈的感染和震撼作用。小篆以前的古文字，其点画形态及结体规律都有较大的伸缩性、可变性，而后世逐渐成熟的真、行、草、隶等书法结体定形、法度森严，可变性不大。故古来的象形字多以篆书体貌出现。

除前面已说到的那些象形书以外，有文字记载的象形书名称还有：虫书、蚊书、蝴书、狼书、金鹊书、凤尾书、十二生肖书、鱼书、螺匾书、蓬书、花草书、梅花书、霹雳书、震书、云霞书、云星书、转宿书、鼓书、垂露书、悬针书、璎络书等等。这些象形书大部分以篆书体貌出现，有极个别的以隶书面貌出现，如：虫隶、鼓隶、云隶等。由于这些书体已脱离书法艺术较远，这里就不再赘述。

37．如何正确对待古文字系统中五花八门、众说纷纭的字体、书体？

答：从前文所述可以看出，在古文字系统中，由于年代久远，实物难寻；记载多出，观点各异，因而流传下来了众说纷纭、五花八门、很难以一以统之的各种书体名称。有的多种书体同用一个名称，有的一种书体，却有很多不同的称谓。如同后面还要谈到的"八分书体"一样，使人很难把握孰是孰非。为此，似应该由学书者或研究者首先确定自己的主攻方向，从自己特定的角度出发来考察处理这个问题。以书法艺术创作为主攻方向者，只需从大的体系上理解、认识，并把握大篆、小篆等几种主要书体的艺术特点，而选择其优秀的代表作为范本学习，使这些优秀的传统艺术品为自己进行

书艺创作所用。对各种繁复多异的名、实纠纷，则大可不必死扣强索而浪费时日。对于搞书法理论研究的同志，不妨抓住一个问题乃至一种书体、一个名称进行深入探索，广征博引，依靠现代考古研究的新发现和其他学科的辅助分析，来补充、完善或修改、纠正前人的谬误，并提出自己独到的见解。这就需要有扎实的文字学、训诂学和政治、经济、思想、文化等诸多方面的雄厚功底作后盾。以山东云峰山郑道昭所书的《郑文公碑》为例，这通摩崖碑刻，是北魏时期楷书的优秀代表作之一，据清代包世臣在《艺舟双楫·历下笔谈》中考证，碑文中有"草护"二字，并论曰："与草同源，故自书曰'草篆'"。为此二字引出了不少费解。对于学习《郑文公碑》的书友来讲，主要需认真临习以至形神俱似，然后转益多师，自出机杼，有所创新。但对于专门从理论和历史角度来研究这通碑的同志，则不可人云亦云，而应该仔细考察这两个字的来历及其含义，以便断定"草篆"二字和这通碑之间的关系。事实上，据近年来一些专门研究和实地考察成果来看，原碑上"草"字虽存，但并非郑道昭所书，"草"字下面的后面根本无镌刻或损泐痕迹，"篆"字纯属后人的臆测。因此，自署其书体为"草篆"的说法则毫无根据。如此，则曲直分明，谬误自消。

38．秦朝以后各代都有哪些篆书作品？有哪些代表人物？

答：秦朝以后，在汉、唐、宋、元、清等朝代均有篆书出现。

汉朝的篆书，多见于碑额、题字等，只有《少室神道阙》和《开母庙碑》的碑文为篆书，体貌意象茂密浑劲。近代洛阳又先后出土了两通篆文碑刻，即《袁安碑》《袁敞碑》，笔画遒劲，结体宽博。以上诸碑，均为小篆。（曹魏篆书只有《三体石经》一种）

东吴《天发神谶碑》，传为皇象所书，笔画方起尖收，笔势沉着痛快，结体亦篆亦隶，雄伟开张，别具面目。而《封禅国山碑》

笔力雄健，体势古茂，笔法圆转，和《天发神谶碑》迥然不同。

唐代李阳冰小篆颇见功夫，其他均不甚出名。

宋人写小篆的人不少，以徐铉、徐锴和郭忠恕较有成就，徐氏兄弟遗有《许真人井铭》《温仁朗碑额》等，郭忠恕有篆书六行，"阴符三体"和"汗简"传世。

元代亦多有写篆者，如赵孟頫、吾丘衍、泰不华、周伯琦等，都各有独到之处。赵的篆书仅有碑额及墓志铭盖。泰不华篆书石刻有《王烈妇碑》，其体为小篆，势法《石鼓文》，用笔流利，开清代邓石如派先声。周伯琦篆《理公岩记》，笔势厚重渊雅。

明人篆书流传很少，亦无突出成就。

由唐至明末清初，凡作篆者，大都为玉箸篆，至邓石如（名琰，号完白）为之一变。后有杨沂孙、吴大澂等，把钟鼎、大篆融入小篆，写出了自己的风格，开一派新潮。邓的学生吴熙载师承其法，笔锋犀利，结体宽博，创出了一个新局面。吴大澂篆书多秦诏版笔意，而杨沂孙写篆书则参以金文。

清末民初，有丁佛言专写甲骨金文；罗振玉写甲骨小篆；章炳麟以小篆结合大篆，用笔刚劲；吴昌硕专写《石鼓文》，并改其结体为长形斜势，面目为之一新。

39．什么叫隶书？

答：据文字训诂，"隶"字有"徒隶""隶属""辅佐"等多种意思，因之，隶书的产生渊源也有不同的说法。

一种说法是狱吏程邈犯罪后被关在监狱里，他在狱中省减篆书笔画，改圆转为方折，"以趋约易"。这种字体多为紧急公文所使用，即"徒隶"——下层小官吏们使用的字。总体来说，它还是一种较为方折而草率书写的篆书。另外，由于这种书体初时仅在下层社会中流行，而官方在庄重场合下使用的文字如诏版、刻石、权量铭文等仍用的是小篆，这种字体仅起辅助作用或隶属作用，故称之为隶

书。事实上，秦汉交替之际的隶书就是当时社会上趋于方折潦草一类的"俗"体书的代称，正如晋卫恒所说："隶书者，篆之捷也。"

隶书自战国时初创，经过秦汉到三国，在楷书未创制通行以前都使用它，但其形体神态在其四百多年中是逐渐改变和美化的。西汉的隶书带有篆书、秦隶的遗意，笔画平直少波磔撇捺。到了东汉，特别是东汉后期，便趋于工整精巧，结体扁平，布白匀称，笔画形态逐渐丰富多变。此外，还出现了隶书特有的波磔分明的笔画，形成了汉隶的规模，当时称之为"隶楷"，即现在所说的隶书。

40．隶书是程邈所创造的吗？早期隶书的发现对研究文字发展史有何重大意义？

答：关于隶书的产生，历来认为是秦始皇时程邈所造。唐张怀瓘《书断》有载："案隶书者，秦下邽人程邈所造也。邈字元岑，始为衙县狱吏，得罪始皇，幽系云阳狱中，覃思十年，益大、小篆方圆而为隶书三千字。"西晋的卫恒，南朝的羊欣、王僧虔、萧衍、庾肩吾，后魏的江式，唐朝的蔡希综，宋代的徐锴等人亦持有这样的看法。直至现代也有不少的学者附和此说。他们对于文字发展史的认识亦羁于此，基本上都认为隶书的出现是在秦始皇用小篆统一六国文字之后，这成了历史的定论。

近年来，由于大量的古代竹木简牍、帛书的出土，特别是在湖北云梦县出土一千一百余枚秦简和在四川青川县出土两件战国木牍，这些新的文字史料推翻了历来的陈说。

1980年，四川青川县城郊郝家坪发掘了一处战国土坑墓葬群，在众多的出土遗物中，有两件木牍，其中一件残损过甚，字迹漫灭；另一件却完好，字迹清晰可辨，正面有三行墨书文字，背面有四行墨迹。考其书写年代，是战国时的秦武王二年，在秦始皇统一六国之前八十八年。其书体是民间流行的书体，属于早期的隶书，这是

目前能见到的最早的隶书墨迹。

1975年，湖北云梦县城西睡虎地第十一号秦墓出土了一千一百枚竹简，简文均用墨书，绝大部分竹简字迹清晰可认，有秦代法律条文二种、秦代治狱案例一种、论为史之道一种、秦昭王元年至秦始皇三十年的《编年记》，以及日书等占卜之类的书籍。墓主名喜，曾历任令史等职。这批秦简为多人所书，文字为当时流行的通俗文字，从它统一的字体、熟练的用笔可以看出它已存在了一个时期，它使我们看到秦代隶书的真面目。

青川战国木牍和云梦秦简的字体极为相似，其共同特点是对篆书进行了减省和简化，化圆为方，用笔已经摆脱了篆书均匀的形态，而有轻重徐疾，富有变化，收笔已露磔意。在结构上一部分还保留着篆书的形体，一部分已变为正方形或扁形，整体看来似"亦篆亦隶"，这即是早期隶书的基本面貌。

这些宝贵的古代文字实物资料的出土，在书法史上具有重大意义：第一，它说明了隶书的出现不是在秦始皇用小篆统一六国文字之后，而是在此之前。第二，由于过去的人们没有见过秦隶，就把许慎《说文解字》上所说的"初有隶书"误认为是"秦诏版"这类笔画方折的篆书。现在由于真正的秦隶出现了，这个错误说法得以纠正。第三，证明了程邈绝不是隶书的创始人，至多他只属于隶书体的整理者。说明了一种字体的形成，必须经过两个发展过程，它是在群众书写的过程中自然形成的，绝不是某人能在短时间内创造出来的。对于史书上有关史籀造大篆、李斯造小篆、王次仲造八分、刘德昇造行书之类的记载亦应作如是观。

41. 隶书的艺术特点怎样？

答：隶书有以下几个基本特点：（1）结体多呈扁方，势态左右横展，神姿静中见动，寓敧于平。（2）运笔时，起笔藏锋逆入，按笔若蚕头之状，转笔平出，出锋带上挑之势，点画顾盼灵动。（3）

变弧为直，运笔爽截，转折处多提笔暗转或干脆起笔另下，力度内含。（4）笔画、章法布列均衡，意趣生动，变化丰富而各尽其妙。

42．隶书鼎盛时期有哪些著名的碑刻？其各自的艺术特点又怎样？

答：隶书的鼎盛时期在东汉后期，有以《张迁碑》为代表的方劲古朴类，如《鲜于璜碑》等；以《曹全碑》为代表的飘逸劲秀类，如《孔宙碑》《朝侯小子残碑》等；有端庄凝练类，如《礼器碑》和前、后《史晨碑》等；以《乙瑛碑》为代表的遒劲宽博类，如《韩仁铭》等；以《石门颂》为代表的奇纵恣肆类，如《西狭颂》等；以《衡方碑》为代表的敦厚雄浑类，如《郙阁颂》等。

43．什么叫古隶？

答：从广义上讲，包括秦隶和汉隶，与今隶对称而称之为古隶。如明朝陆深《书辑》中所说："合秦、汉谓之'古隶'。"狭义上乃专指刚从秦朝小篆蜕变而来的秦末汉初的隶书，其笔画虽简约方折，但尚留篆书意味，笔画形态亦少波折夸张、俯仰向背之势。现在也有人把东汉以前的木牍、竹简文字及马王堆汉墓中的帛书称为古隶。

44．什么叫今隶？

答：今隶是相对于"古隶"而言。既不是指东汉的隶书，也不是指现在人们公认的隶书，而是指的"真书"，即从魏晋南北朝开始逐渐简约变体而形成的楷书，因当时对隶书也称隶楷，所以，人们为区别汉朝末年规整而有法度的隶书，才将当时新出现的那种楷书称为"今隶"。如明代陶宗仪在他的《书史会要》中说的那样："钟、王变体，始有古隶、今隶之分，则楷、隶别为二书。夫以古

法为隶，今法为楷，可也。"由此可知，所谓今隶，就是钟繇、王羲之减改隶书，省却波磔而新创的楷书。

45．什么是草隶？

答：草隶一般是指草率书写的隶书。这种字体既具有草书笔画简约连带的特点，但又不是严格意义上的章草、今草，它的点画、用笔，都带有浓重的隶书意味。清朝郑文焯《草隶辨》中说："草隶之制，盖源于汉，而名自晋始。"实际上，史书上"草隶"这个名称，多指由隶书向正楷变化过程中带有较多隶书特点的楷书而言。《草隶辨》中列举了《杨绍墓刻》《张猛龙碑阴》《古宝轮禅院舍利塔记》等碑，说它们"并足考见草情隶韵"。但也有个别人将草书和隶书合而呼之曰"草隶"。如刘宋羊欣《采古来能书人名》云："荥阳杨肇，晋荆州刺史，善草隶。潘岳诔曰：'草隶兼善，尺牍必珍'。"即为其意。

46．什么叫八分书体？

答：八分书体是隶书的一种，亦称"分书"或"分隶"。汉末魏晋之际，"八分"这个名称才在典籍中出现。其中晋卫恒《四体书势》曰："鹄弟子毛弘教于秘书，今八分皆弘法也。"关于八分书体，后世的解释极为繁杂多变，众说纷纭。

一种认为八分是在隶书之前，篆书之后，是由篆书向隶书过渡的一种书体，并为王次仲所首创。如唐张怀瓘《书断》引《序仙记》说：王次仲变仓颉书为"八分"，在篆隶之间。

另一种认为隶书之后才有八分。如南齐萧子良云："灵帝时（东汉末年）王次仲饰隶为八分。"认为八分是经过有意美化夸张后的隶书。还有人认为八分是由隶书向楷书过渡时的似隶似楷的书体。

关于"八分"这个名字本身的含义，也有四种解释，其

汉蔡文姬转述她父亲蔡邕的话："割程（邈）隶字八分取二分，去李（斯）篆二分取八分。"此说经后人考证为伪托。其二，北朝王愔云："字方八分，言有楷模。"是从字径的尺寸数量上来定名的。其三，唐张怀瓘说："盖其岁深，渐若'八'字分散，又名之为八分。"是从字体笔画的向背姿势上来定名的，意思是这种字体就像"八"字的左右两部分的姿势走向一样，有向背的规律。其四，宋郭忠恕说："书有八体，汉蔡邕以隶作八分体，盖八体之后又生此法，谓之'八分'。"是从书体的数目上来定名的。以上几种说法，以张怀瓘的解释较为流行。

据启功先生考证，当时所谓的"八分"书体，是指刻在极其郑重的石经碑碣上的字体的诨号。如《古文苑》卷十七，魏闻人牟准《卫敬侯碑阴文》记载："群臣上尊号奏，及受禅石表文，并在许繁昌。尊号奏钟元常书；受禅表（卫）觊并金针八分书也。"《唐六典》卷十亦记载"四曰八分，为石经碑碣所用"。为什么这种石经碑碣上的隶字又被称为"八分"呢？因为在汉魏之际，民间开始出现了一种笔画便捷，下笔不作蚕头，收笔不作雁尾的新隶字，这种"隶字"即后世所谓正书（即楷书）的雏形。这是当时的俗体字，汉魏的正式碑版石碣上并无这类字体。所以才把碑碣上的字体称为"八分"，以示区别。它和人们常说的隶字实为一体，只不过称呼不同罢了。随着时代的发展，隶书、八分的内容也有变化。南北朝就称当时的"正书"（魏碑）为"隶"。如宋赵明诚《金石录》卷二十一载：《东魏大觉寺碑阴》条碑题"银青光禄大夫臣韩毅隶书，盖今（按，指宋代）楷字"。《晋书·王羲之传》说王羲之"善隶书，古今之冠"。唐人亦有称"正书"为"隶书"的。对八分书，后人也曾扩大了其称呼范围。如唐韦续《五十六种书》曾称钟繇的章程书为八分书。唐人也曾以"八分"用来指称"正书""行书"。如《书断》中，张怀瓘把只以"正""草""行"等书体名世的毛弘、张昶、王羲之、王献之等均列为"八分"书体"能品""妙品"的作者。对此，只能以发展、变化的观点分析研究，不必要只拘泥于名、实字眼上的纠纷。

47．什么叫章程书？历来对章程书都有哪些不同的解释？

答：章程书一般是指汉朝隶书鼎盛时期人们用于书写奏章、法令的一种书体。考察"章程"二字的含义可知，古时用"章"字的词很多，如"乐章""奏章""章程""文章"等。这里的"章"字多引申为"彰"，即公布、彰明的意思。和其他字连用为词，有的则表示有"条理"，有"法则"，有"规矩"，很"明显"等意思。与之相反，不"明显"，没"条理"，显得杂乱的，就称为"无章"。由此可见，章程书应该是专指写公告、诏令、奏章用的一种条理分明、法则严格的隶书。

唐张怀瓘《书断》卷上"八分"条记载："时人用写篇章或写法令，亦谓之'章程书'。故梁鹄云：'钟繇善章程书是也。'"而世传钟繇的作品多为工整的隶书或隶味较浓的正楷，由此更可证明，章程书就是有条理、有法则的一种隶书的官称。

历代对章程书有两种不同的解释：其一是宋朝陈思《书苑菁华》卷十八《南齐王僧虔论书》："钟有三体……二曰章程书，世传秘书，教小学者也。"唐朝韦续《墨薮》记载："八分书，上谷王次仲所作，魏钟繇谓之'章程书'。"他们认为，当时宫廷秘书或专搞"小学"（指"文字学"）教育的人用的八分书就是章程书。其二是清朝顾蔼吉提出的观点，他认为钟繇的"铭石书"如《受禅碑》等应为八分书，而钟繇的章奏、笺表、撰写、记录等日用的文字，皆用正楷书写，应谓之章程书。如《宣示表》《力命表》等帖即为章程书。

48．什么叫今文？

答：所谓"今文"，是汉代人相对于先秦古文，对当时流行的隶书的称呼。在汉代，人们多称当时发现的"壁中书""科斗书"（即先秦文字）为"古文"或"古文经"，而称当时普遍流行的隶

书或以隶书抄录的经典为"今文"或"今文经"。所以，史籍上所说的"今文"就是隶书。如清代包世臣在其《艺舟双楫·历下笔谈》中说："秦程邈作隶书，汉人谓之'今文'。"《晋书·束皙传》亦载道："武帝以其书（魏襄王墓中的科斗字竹简）付秘书监校缀次第，寻考指归，而以今文写之。"

49．何谓"左书"？

答：《说文解字·叙》记载新莽时期的六种书体有："一曰古文……二曰奇字，即古文而异者也；三曰篆书，即小篆……四曰左书，即秦隶书；五曰缪篆，所以摹印也；六曰鸟虫书，所以书幡信也。"这里的"左书"指的就是"佐书"，"佐"即辅佐的意思，即"其法便捷，可以佐助篆所不逮"（见段注《说文解字·叙》）。由此可见，所谓"左书"指的就是隶书。如新莽木简中"始建国天凤简"即属此类"左书"。另外，对"隶书"的解释，其中之一就是指徒隶写的字。"左书"与此相类，应为当时的下等官吏——"书佐"写的字。

50．什么是秦隶？

答："秦隶"就是秦代的隶书，亦名秦分。这种书体，带有浓重的篆书遗意，笔画平直无波磔。1976年在湖北云梦睡虎地发现的秦简就属这种字体。元朝吾丘衍《学古编》认为："秦隶者，程邈以文牍繁多，难于用篆，因减小篆为便用之法，故不为体势，若汉款识篆字相近，非有挑法之隶也。便于佐隶，故曰隶书，即是秦权量上刻字，人多不知，亦谓之篆，误也。"故，秦代的"权"（即秤锤）、"量"（即斗斛）、"诏版"等器物上的字体和汉初一些铜器、石刻（如《五凤刻石》）等，应当属于秦隶范围。这种字体与小篆的明显区别是：不用转笔，全用折笔，或长或扁，或大或小，无拘无束。

51．怎样界定汉隶的范围？

答：对于"汉隶"，有两种界定法，其一是把西汉、东汉的隶书统称为汉隶。另一种是专将东汉年间成熟鼎盛时期波磔明显、勾挑多变、结体扁方的隶书称为汉隶。如元朝吾丘衍《字源七辨》中提道："汉隶者，蔡邕石经及汉人诸碑上字是也，此体最为后出，皆有挑法。与秦隶同名，其实则异，又谓之'八分'。"

52．魏隶指的是什么？其特点如何？

答：魏隶专指汉末曹魏时期的隶书。这种隶书基本上承袭汉隶，但在结体上有一定变化，其特点是较汉隶方严规整，结体、运笔都比汉隶矜持、滞重，缺乏汉隶那种古雅雄逸的自然风韵和蕴藉的内涵。

53．什么是晋隶？

答：晋隶实际指的是晋代的楷书。汉代隶书，自魏晋以后，开始了向真书即楷书的发展变化，这种变化主要表现在运笔方法和笔画形态上。其用笔，提按顿挫分明，浑圆的波挑减少，方劲的折笔增多；点画方起方收增多，但仍保留着隶书的意趣，如《枳阳府君碑》《爨龙颜碑》《爨宝子碑》等。正如明代张绅在其《书法通释》中说的那样："自钟繇之后，二王变体，世人谓之'真书'。执笔之际，不知即是隶法。"吾丘衍《字源七辨》谓："隶有秦隶、汉隶，灼是至论。今当以晋人真书谓之'晋隶'，则自然易晓矣。"现在人们一般不使用"晋隶"这个名词。

54．唐隶、唐八分指何而言？两者是完全一样的书体吗？

答：唐隶有两种含义：一种是指唐朝的楷书而言。唐代人称

当时的真书为"隶"。据《唐六典》记载，唐代校书郎正字所掌字体有五：古文、大篆、小篆、八分、隶书。隶书为典籍、奏表、公私文书所用，故即"真书"也。另一种含义就是唐朝人书写的隶书，亦称为"唐分"或"唐八分"。从这个含义来讲，"唐隶"与"唐八分"实为一种字体。而从前一种含意看，则"唐隶"与"唐八分"实为两种书体。

对于唐人隶书（指后一种含义）的评价历来褒贬不一。有的说："分书宏伟，犹有古法"（清叶昌炽《语石》）；而有的却认为它过于做作："既不通《说文》，则别体杂出，而有意圭角，擅用挑踢，与汉人迥殊。"（钱泳《书学·隶书》）

55．汉、唐以后，还有哪些隶体书名世？

答：汉、唐以后，五代、宋、元、明等几个朝代，很少有突出的隶书作品名世。直到清代，随金石复古之风盛行，碑学大兴，隶书也开始复兴，出现了一批隶书大家，其书体风格独特，令世人瞩目。如著名的"金农体"，虽其亦称"漆书"，但基本属于隶书范围。这种书体，结构苍古奇逸，笔力沉雄，笔画横粗竖细，如漆刷子写得一样，且波挑劲健，所以有人称之为"漆书"。还有伊秉绶的隶书，化《张迁碑》《郙阁颂》为己用，大小扁长多变，气魄沉雄古拙，用笔圆润而又坚挺，自成大家风范。还有郑簠、邓石如、赵之谦等亦以隶书名擅一时。

56．如何看待名称繁杂、流派纷呈的隶体书法？

答：隶体书法是我国文字、书法发展史上光辉灿烂的一页。它独踞中国文字、书坛五六百年，而后又代传有序，经久不衰。其作品蔚为大观，美不胜收。由于历史久远，加之文言、语法的变化，在书体的名、实方面有些混乱。但就其整体而言，还是递变有

序、脉络分明，可以统称为隶书。在其前期，即由篆书向隶书转化的时期，一般称之为秦隶或前期八分。这是隶书的幼年时期。其特点是似篆似隶，笔画由圆转变方折，但波挑尚未形成，粗细变化不大，其结体仍以细长为多。此时，中国的文字书写还没有进入有意追求意态情趣的阶段，虽具有独特的艺术面貌，但并非有意的艺术创造。中期，即在东汉的中后期，是隶书的成熟鼎盛时期。在这一段时间内，由于盛行厚葬，故歌功颂德、树碑立传之风日炽，且书家的社会地位大有提高，开始出现了以书法名世的人，如杜度、崔瑗、张芝等。人们在书写碑文及书法作品时，有意追求情调、趣味，把书家的个性融入书法艺术作品，并有意追求其艺术变化。书家辈出，碑碣林立，流派纷呈，争奇斗艳，形成了中国文字、书法艺术史上的新高峰，具备了隶书的全部典型特征。现在人们常说的隶书，多指中期的汉隶。晚期隶书是一种介乎隶书与晋楷、魏碑书体之间的书体，后人多称八分，产生于由隶书向真书转变的过渡时代，即魏晋南北朝时期。这个时期是方块汉字逐渐定型的奠基时期，隶书典型的扁方结体和蚕头雁尾的用笔逐渐消逝，行笔、结体向楷书演化，其特点是点画形态方起方收渐多，结体近乎正方或略长。如魏晋南北朝时期的一些简牍、写经，和部分碑刻即属此类作品，亦可称之为后期八分。

57. 什么叫楷书？它的演变过程如何？

答：楷书是汉字书法艺术的主要书体之一。原称"今隶"，也叫"真书"或"正书"。其中包括唐楷、魏碑、瘦金体、赵体等。

楷是"楷模""法度""标式""样板"的意思。规整的篆书、隶书也曾在其盛行时期被称为楷书，如"隶楷"等。把"楷"用于书体的名称，较早见于卫恒的论述，其《书势》云："上谷王次仲始作楷法。"指的是"八分楷法"或"隶楷"。孔子曾经说过："今世行之后世，以为楷式。"据此，可认为，凡是有规定法度的书体

皆可称为楷书，所以，清刘熙载在其《书概》中说："楷无定名，不独正书当之，汉北海敬王睦善史书，世以为楷，是大篆可谓楷也。"他又说"卫恒云'伯英下笔必为楷'，则是草为楷也。"

现在，一般都是把从隶书简约演变而来的，法度严谨、点画分明、布白平整的"真书"称为楷书。如唐楷、魏楷，就是指楷书（即真书、正书）的两大体系：唐碑、魏碑。这种楷书，创于汉末，盛行于魏晋南北朝，唐代的书家们又加以发展，使之进一步规整化、法度化而定型，一直通行至今。根据书体的演变规律和历史源流，可知隶书是由草篆演变而成的，楷书是由草隶演变而成的。我们现在的楷书，就是由古隶之方正，八分之遒美，章草之简捷，综合变化脱胎而来。

但也有人认为"楷书"和"真书"有区别。如清代周星莲在其《临池管见》中说："楷书须八面俱到，古人称卫夫人、逸少父子、欧阳率更、虞永兴、智永禅师、颜鲁公此七家谓之楷书，其余不过真书而已。"近人唐兰先生也认为楷书是隶书、八分之变，而真书是掺入行书的八分书即章程书之变。

58．楷书的特征是什么？它的两大体系唐碑与魏碑有何区别？

答：楷书的特征有三：其一，笔画平正，点画形态工妙，结体方整而多变，能在静止的点画结构中体味到飞动灵透的神韵。正如宋人所说：楷法犹如快马入阵。其二，笔画的形态及字的结构有规律可循，形成了完整的"永字八法"。即："侧、勒、努、趯、策、掠、啄、磔"。这八法，既是笔法，又是字法，每一点画和其他点画都有顾盼呼应关系。其三，运笔贵用中锋，一波三折，筋骨齐全，血肉丰满。

魏碑和唐碑都具有以上特点。但魏碑是楷书的发展时期，其法度没有唐楷那样森严，其体势、运笔、结构等方面的变化

比较大。此时期的传世之作，广布全国各地，纵贯整个南北朝时期，随年代和地域不同，书体的面貌和风格差异很大。但总的来看，结体略扁似方，点画尚留有隶意，大小参差多变，行笔潇洒自如，意态丰富，神韵灵动，各种风格突出，以气韵生动取胜。

唐碑是楷书的鼎盛时期，名家辈出，书体纷呈。书家如颜、柳、欧、褚、虞、薛等，他们大都师承隋书，取法魏晋，追迹钟、王，并讲究字体结构，精求点画形态．兼有新创而各具面貌。与魏碑相比，这些书体大都法度谨严。其字迹大小多整齐划一，点画形态和结体变化不大，以法度森严著称。

59．什么是正书、真书？

答：真书、正书、楷书，实际是一种字体的三个不同称呼。明代张绅《书法通释》云："古无'真书'之称，后人谓之正书、楷书者，盖即隶书也（即隶楷），但自钟繇以后，二王变体，世人谓之'真书'。"所谓真书，唐人张怀瓘在其《六体书论》中解释道："字皆真正，曰真书。"关于正书，《宣和书谱·正书叙论》中云："在汉建初有王次仲者，始以隶字作楷法，所谓楷法者，今之'正书'是也。人既便之，世遂行焉。……于是西汉之末，隶字石刻间杂为正书。……降及三国钟繇者，乃有《贺克捷表》，备尽法度，为正书之祖。"由此可知，所谓真书、正书，就是今天我们常说的楷书。

60．什么是铭石书？

答：铭石书即刻在碣石上的书体，为表示庄重，一般情况下用正体恭书之。自唐武则天以后，才见有行书、草书入碑。

对铭石书，历来有不同的解释。铭石书这个名称最早见于羊欣的《采古来能书人名》一书中，其曰："钟有三体，一曰铭石之书，最妙者也。"如前面"正书"条所说，因有人认为铭石是"正

楷"之祖，故铭石书应是钟繇的正书。刘有定注元代郑杓《古学篇》说："初，行草之书，自魏晋以来，惟用简札，至铭刻必正书之。故钟繇正书谓之'铭石'。"清朝顾蔼吉则在其《隶辨》中认为："钟繇《泰山铭》《受禅表》皆铭石书也，羲之谓之八分，今见拓本，亦是八分，而谓铭石为'正书'乎？"说铭石书应是八分书。还有人根据钟繇当时所处的时代，凡须庄重为之者，皆用规整的汉隶，因而"铭石书"应是隶书。

其实，对铭石书这些不同的解释，正如前面已提到的，只是对所谓"楷书""隶书""八分书"这些名称的不同理解而造成的。因此，所谓铭石书就是当时刻在石碑上的书体，这种书体一般比较规矩、整齐、法度严谨。不像唐代以后那样，有的行书、草书也能入碑。

61．什么叫大楷？

答：一般情况下，人们把一寸以上、数寸以下见方的真书称为大楷。较此更大的真书大字被称为"榜书""擘窠书"。根据历代书法家积累的经验，学习书法应先写大楷，作基本练习。掌握好大楷的点画、结构、布白，做到点画准确精到，结构疏密得当，则退而写小楷可做到结体宽绰开张，点画规矩清楚；进而学榜书则能结密无间而气魄宏阔，不致涣散无神。

62．以字径大小来界定名称的楷书还有哪些？其特点如何？

答：以字径大小来界定书体名称的还有中楷、小楷、细字等。中楷是指字径一寸见方的楷书，亦称"寸楷"。不少的唐碑、魏碑都是这种书体。如唐碑中欧阳询的《九成宫醴泉铭》《虞恭公碑》，虞世南的《孔子庙堂碑》，褚遂良的《孟法师碑》，北魏的《张猛

龙碑》《张黑女碑》《贾思伯碑》。还有隋朝的《董美人墓志》《龙藏寺碑》和大部分北魏元氏家族墓志，如《元瑛墓志》等都属此类。

小楷指数分见方的楷书，亦可称"蝇头书"。如王羲之的《黄庭经》《乐毅论》，钟繇的《宣示表》，王献之的《洛神赋十三行》，唐人钟绍京的《灵飞经》，元代赵孟頫的《汲黯传》和明代文徵明的《醉翁亭记》等，都属此类。写这种书体宜点画清朗，结体宽博，有大字的气势者方为上乘佳品。

细字是指特别小的真书字体。宋代人多爱作这种字。如宋龙衮《江南野史》云："应用，江南人。以书法名，善写细字，微如毛发，尝于一钱上写《心经》，又于一粒（芝）麻上写'国泰民安'四字。"黄长睿为细字《华严经》题跋上写道："书是经者，尺纸作七万字。"也就是说，在一尺见方的纸上写下了七万字的一篇《华严经》。现在有些微雕书法，在头发上、在谷粒大的象牙片上、在扇面扇骨上用极小的字刻写一定篇幅的诗歌、文章等，亦当属于细字之列。

63．唐代有哪些书家的书法可独称一体？

答：历史上公认其书可独称一体的唐代书家很多，其中较为著名并流传广泛的有"欧体"的欧阳询，"颜体"的颜真卿，"柳体"的柳公权。其他一些著名的书法家如虞世南、褚遂良、薛稷、李邕等也各有所长，张旭、怀素的草书风格独具，均可独自成体，但单独称其为"体"的，典籍记载不多。

64．什么叫欧体书？其艺术特点如何？

答：欧体书是唐代弘文馆学士、太子率更令、银青光禄大夫欧阳询所写的一种正楷书体。欧体书法在继承二王及北魏、北齐书法精髓的基础上，融会变革，形成了自己的独特风格。其艺术特点

是寓险绝于平整之中，点画瘦硬劲健，棱角分明，结体善于造险，然后用其他点画顾盼救应，出奇制胜，使每个字和整篇字归于平正稳妥。故其书看似平稳，庄重森严，细察则变化多端，劲险刻励，静中有动，别有情趣。正如古人所说，欧阳询的"真行之书，虽出于大令亦别成一体，森森焉若武库矛戟"，"其正书，纤浓得中，刚劲不挠，有正人执法、面折廷诤之风；至其点画工妙，意态精密，无以尚也"。还有人称赞欧体书"为翰墨之冠""清劲秀健，古今一人"。但也有人批评说："欧阳率更，结体太拘。"（宋姜夔《续书谱·用笔》）总之，尽管欧书的个别捺画和大部分趯钩尚存顺势捺出的隶意，但唐初欧体书的出现已意味着唐楷的基本成熟。其代表作有《皇甫诞碑》《化度寺塔铭》《九成宫醴泉铭》《虞恭公碑》《房彦谦碑》等。

65．颜体书的特点是什么？它在中国书法史中的地位如何？

答：颜体书为唐朝吏部尚书、太子太师、封鲁郡公的颜真卿所创。颜真卿秉承家学，远追秦汉六朝遗风，近取张旭、褚遂良笔法，兼熔当时民间书法为一炉。其正楷书体端庄雄伟、大气磅礴。字形方整，而结构则外紧内松，善于避让。章法上字口丰满，字大撑格，茂密森严，似拙反奇，平整中见险劲之姿。在用笔上吸收了篆书、草书挺拔绵韧的笔意，易方为圆，遒劲豪宕，顿挫分明。横画细而不枯，竖画粗而不肥，两侧竖画多呈弓状，且弓背向外。捺画虽粗硕而又锋颖锐出，坚利挺拔。转折处不折不顿提笔另下而又浑然天成，开盛唐一代雄风。颜体字的出现，突破了二王及初唐欧、虞、褚、薛四大家以秀雅为尚的美学观念，以"雄"代秀，以"俗"代雅，以肥硕代瘦硬，能充分体现盛唐时代气势，威严、雄心勃勃、蒸蒸日上的时代风貌，把中国的楷书推向了高峰。

颜体书法所以为历代绝大多数人推崇褒扬，固然由于其书法

艺术方面的突出成就，但他刚正不阿、维护统一、以身殉国的崇高品质，也给人留下深刻的印象。正如后人所评："斯人忠义出于天性，故其字画刚劲独立，不袭前迹，挺然奇伟，有似其为人。"（欧阳修《六一题跋》）苏轼在其《东坡题跋》中盛赞颜书"雄秀独出，一变古法，如杜子美诗，格力天纵，奄有汉、魏、晋、宋以来风流"，"颜鲁公书磊落巍峨自是台阁中物"。但是也有人批评他的书法如"叉手并脚田舍汉""沉重不清畅"。宋代米芾在其《书史》中评论说："颜行书可观，真书便入俗品。……自以挑踢名家，作用太多，无平淡天成之趣。……从此，古法荡然无遗矣。"正是因为如此，才有人评曰："书之美者，莫若颜鲁公；然书法之坏，自鲁公始。"这说明，唯敢于损益古法，才能创新。对颜真卿书法的褒贬不同，也说明不同的时代，不同的人审美观念也各有差异。但对要学习颜体书的人来说，确实需要用辩证唯物主义的观点把握颜书的特点。古语云："学颜忌臃肿，学柳忌拔张。"这话应仔细体察，引以为戒。颜体真书，传世较多，其名世的代表作有《颜勤礼碑》《颜家庙碑》《麻姑仙坛记》《元次山碑》《东方朔画赞》《多宝塔碑》等。

66. 柳体书的艺术风格和书写特点怎样？

答：柳公权是继颜真卿之后晚唐的又一个颇有创新的大书法家，其书法久传不衰，被后人称为"柳体"。柳体书吸取欧、颜两家之长，融为一体，丰腴妍润而又骨力挺拔。结体修长伟岸，中宫收敛，外画伸展而英气飞扬。其运笔的特点是：点画以骨力胜，但不枯干，运笔方圆并用，以方为主，提按分明，顿挫有力，厚重道劲，横画向右上微斜，但由于其长横稍见上凸，短横右端稍凹，而仍给人以稳妥平正之感；起笔、转折，棱角分明，悬针、垂露都依字势而定，点画多取侧势，撇轻捺重。凡"口""日"之类四角围框之字，多上宽下窄，形状若斗。由于柳体字既有鲜明的特点，又无过分夸张的笔画，点画形态精到，使转脉络分明，结体疏密多变，

也是学书入门的较好范本。古人对柳体书的评论亦褒贬不一，褒多于贬。如宋朱长文《续书断》云："其法出于颜而加以遒劲丰润，自名一家，而不及颜之体局宽裕也。"明王世贞评其书曰："柳法遒媚劲健，与颜司徒媲美。"明人项穆亦评其书为："骨鲠气刚，耿介特立，然严厉不温和。"米芾却批评道："柳公权师欧，不及远甚，而为丑怪恶札之祖。"平心而论，柳体书千余年来，盛传不衰，是有其根本原因的。把柳书说成是"恶札之祖"，不免过于偏激。传世的柳体楷书也不少，以《玄秘塔碑》《神策军碑》《福林寺戒塔铭》等最为著名。

67. 什么叫魏碑书体？

答：魏晋南北朝时期，由于历史的动荡，社会的变迁，人们的思想和审美意识也发生了很大的变化，他们不再满足于接受渐趋板正僵化、波磔矫饰的汉隶，开始改变字体形状，简省笔画波折，进一步化圆为方，促成了正楷书体的形成和发展。自曹魏至隋朝的三四百年间，在南北朝各地出现了大量体貌各异的楷书。这类楷书，传世最多的是北魏时期的碑刻、摩崖、造像记、墓志等石刻书体。它们递变的迹象明显，笔画结构中既有汉隶遗意，又多楷法创新，方正简捷的体貌和变化多端的用笔，是这类书体的主要特点。由于北魏时期的这类书体无论在数量上或质量上，都远远超过其他各朝，故人们将这个时期的石刻楷书通称之为"魏碑"。正如康有为在其《广艺舟双楫》中说的那样："北碑莫盛于魏，莫备于魏。"他还给魏碑书体总结了"十美"："一曰魄力雄强，二曰气象浑穆，三曰笔法跳越，四曰点画峻厚，五曰意态奇逸，六曰精神飞动，七曰兴趣酣足，八曰骨法洞达，九曰结构天成，十曰血肉丰美。"

68. 魏碑书体有哪些主要类型？其各自特点如何？

答：根据魏碑书体发展变化的不同时期和结体用笔的特点，

大致可分为以下几个类型。

其一是由隶书向魏碑转变初期的书体，亦隶亦楷，半隶半楷，许多笔画结体开始出现楷书的雏形，但仍保留着浓重的隶意。字体显得古拙森严，字体方正，点画伸缩自如，富有天趣，显得凝重而又多变。如现存的《中岳嵩高灵庙碑》《广武将军碑》，南方的《爨宝子碑》和《爨龙颜碑》即属此类。

其二是以《龙门二十品》为代表的方整严峻类。这类书体结构茂密无间，笔画棱角奇出，气象峭拔峻利，又浑厚朴茂，寓变化于整齐之中，藏奇崛于方平之内。但这类书体也有一部分是民间劣等刻手凑刀上石，水平差距较大。其中洛阳龙门的《始平公造像记》《杨大眼造像记》《孙秋生造像记》《魏灵藏造像记》《比丘惠尼》和郑道昭的《白驹谷题字》等，是学习魏碑的好范本。

其三是北魏皇室的元氏家族墓志。这类书体结体灵动，点画劲秀，行笔斩截，亦多寓险绝于平正，飘逸中又见敦厚之姿。著名的有《元怀墓志》《元瑛墓志》《元晖墓志》等墓志。

其四是以《石门铭》为代表的一类。这类字结体看似随便而稳妥精到，笔画劲健洒脱，气韵自然生动，笔笔有情，字字异态，各臻其妙，奇纵天成。南朝的《瘗鹤铭》和北朝的荥阳郑道昭在山东云峰山、天柱山的一部分游记题铭，如《岁在壬辰建》《此天柱之山》《当门石坐》《上游天柱，下息云峰》等刻石，均当属于此类。

其五是郑道昭在山东云峰诸山的其他石刻书体。这类书体浑穆宏大，气度雍容。其内容以歌功颂德碑和题刻游仙诗为多，如《郑文公上、下碑》《论经书诗》《仙坛诗》《观海童诗》《东堪石室铭》等。这类刻石体态恢宏，伟岸中常见奇逸之姿；用笔以方为主，或方圆兼用，笔力浑劲，承大篆古风，点画生动，顾盼有情。

以上五类书体，继承篆隶菁华，敢于破体变化，终于形成了中国正楷书体的基本风范。

还有第六类是接近唐楷的魏碑书体，如《张猛龙碑》《张黑女碑》《贾思伯碑》《晖福寺碑》等。这类书体法度渐趋严谨，体貌变化

不大，但用笔方峻跳宕，点画接应奇险，精神飞动而又含平和劲秀之气，骨力瘦硬，已开唐楷先声。

69．什么叫新魏体字？其书法艺术价值如何？

答：新魏体字系清末民初的一些民间书手，承接魏碑书体的特点，将其点画撇捺加以夸张，强调笔画的棱角，而形成一种结体茂密、严峻方正的新字体。其气势凌厉森然，厚重醒目，写大字更见气魄。但须将毛笔的笔锋捏成或剪成扁平形状，而且还得转动笔杆，方能写出这种字体特有的效果。其结体、点画虽夸张，结体整齐方正，但却往往流于呆板，和书法艺术强调的气韵生动、自然天成，强调结体和笔墨变化的审美特性难于合拍。书法界多数人认为这种书体近于矫揉造作，且千字一面，书法艺术的价值不高。

70．什么叫作赵体书？

答：赵体书是宋末元初赵孟頫所书写的一种正楷书体。赵孟頫，字子昂，号松雪道人。宋代皇室后裔，后入仕元朝为翰林学士承旨、荣禄大夫，卒赠魏国公，谥文敏。他聪明过人，精力绝世，尤以书画擅名，篆、隶、真、行、草无所不能，仅传世有名的碑帖即达七八十种，以小楷为最精。他的书法初学赵构，后得力于李邕。赵体楷书的特点是结体略扁，行笔流利，字态雅健洒落中又见纯和奇伟之姿。明人解缙在其《春雨杂述》中评其书法为"尽掩古人，超入魏晋"。近人马宗霍亦云："元赵子昂以书法称雄一世，落笔如风雨，一日能书一万字。"但亦有人认为赵书柔媚有余，骨力不足。也有人以人品论书品，因为他是贰臣而贬其书法。平心而论，赵体书就其艺术价值而言，在书法史上自有其重要的地位。传世之作著名的有《小楷道德经》《胆巴碑》《妙严寺记》《六体千字文》《丈人帖》《前后赤壁赋》《临兰亭卷跋》等。

71．何谓瘦金体？

答：瘦金体是宋徽宗赵佶书写的一种楷书。赵佶初学唐代薛稷之字，进而变为己用，独创一体。其书结体修长挺拔，中宫收敛外画伸展，运笔极瘦而不失其肉，行笔爽利，劲健有神，顿挫提按分明，劲秀而不失开张之势，自号曰："瘦金体"。其代表作有《大观圣作之碑》及《真书千字文》等。

72．什么叫行书，行书的流变情形如何？

答：行书是介乎真书、草书之间的一种书体。关于行行的起源，唐人张怀瓘认为是东汉刘德昇所作。书家的解释是"务从简易，相间流行，故谓之行书"。现在人们学习书法，一般都是先学楷书，而后再学习行书、草书。但亦有人说"真生丁行"，认为先有行书，后有真书。从中国文字发展递变的历史事实看，这种说法有一定道理。因为快行简捷的篆书就是隶书的初级状态。而从隶书到楷书的演化过程中也有非草、非隶、亦非楷的先期行书出现。如在安徽亳县考古中发现的东汉曹操家族的墓砖刻字"当奈何"，无疑就是这种先期行书的代表，故也有人把隶楷之际的草稿书即藁书，也称之为行书。事实上，行书的产生确实存在着两条不同的渠道。在隶楷过渡期间出现的行书，人们把它端正化、规矩化，就是楷书的初期状态；把这种行书进一步流利简捷连绵起来就是行草。在楷书成熟之后，人们把楷书简捷流便地写出来就是行书，这种行书既有从楷书演变的轨迹，亦有从前期行书继承的遗意。这种行书继续简捷流便地写出来就是今草。因此，正如"八分书体"有由篆变隶的"前期八分"，也有由隶变楷的"后期八分"一样，行书也存在由行变楷的前期行书，也有由楷变行的后期行书。前期行书在汉字书法变化时期因发挥起承转合作用而遗泽后世；后期行书则在前期行书和真书行写化的基础上发展变化成为一种专门的书体，以其特有的艺

术之美而自立于书艺之林。其发展变化脉络如下图所示。

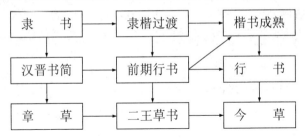

行书发展变化图

有关行书的记载，最早见于晋卫恒《四体书势》："魏初有钟（繇）、胡（昭）二家为行书法，俱学之刘德昇，而钟氏小异。"钟繇三体书中的行押书，就是行书。行书出现后，经晋代二王发展变化，备受世人崇爱，逐渐大行于世。自唐楷成熟至今，变化出无数千姿百态的行书艺术作品。

73．行书的艺术特点是什么？有哪些著名的传世之作？

答：行书的艺术特点是结体简捷流便，大小参差，点画映带属连，相互顾盼。运笔粗细相间，起止运行有节奏感，爽利而劲健。章法布局有横成列、竖成行的，也有纵横洒落，不分字距与行距的，如郑板桥的"乱石铺街体"，但大部分是有行无列，纵行贯气属连，行与行之间有借让顾盼。即便是不分行距字距的行书，也多是意态活泼，脉络分明，气韵相连，姿态多变而精气中含。正如清代宋曹说的那样："所谓'行'者，即真书之少纵略。后简易相间而行，如云行水流，秾纤间出，非真非草，离方遁圆，乃楷隶之捷也。"自魏晋以降，历代著名书家，大都有行书精品传世，其中流行最广的，有晋代的"二王"父子及王珣等人的《兰亭序》《中秋帖》《伯远帖》等，还有唐代颜真卿的《祭侄稿》，宋代苏、黄、米、蔡四大家的行书，五代杨凝式、元代赵孟頫、清代王铎等

都是以行草名世而成为书法大家的代表。另外，初唐欧、虞、褚、薛，晚唐柳公权，宋代李建中、张即之，明代董其昌，清代郑板桥等书法大家，都有行书精品传世。

74．什么叫行押书？

答：行押书，也有人写作"行狎书"，是早期的行书字体。押，本意为署，即署名、签名的意思。当时，是人们在签字、画押、传递简讯时随手而写的行书，故称之为"行押书"。唐韦续《墨薮·五十六种书》中记载："行书，正之小讹也，钟繇谓之行狎书。"

75．郑板桥"六分半书"即"乱石铺街体"的艺术特色如何？

答：郑板桥，名燮，清代"扬州八怪"之一，善书画。他广泛吸收前人的书法艺术精华，把楷书、行书、隶书、草书融为一体，以行书笔法写出，常不分字距行距，率意为之而无不精妙，从而创造了自己独特的书体，自称"六分半书"，人称"乱石铺街体"。这种书体，实际是一种风格独具的行书。清秦祖咏在其《桐阴画论》中称赞道："板桥风流雅谑，极有书名，狂草古籀，一字一笔兼众家之长。"郑板桥的行书，突破了前人有关书法的种种限制，在结体上大小参差，在用笔上变化多端；在布白上如风吹落英，看似杂乱无章，实则气韵贯通，生机满篇。细分析则其笔画各具情态，显示出一种狂放不羁、洒落飘然、意态跳宕的神情意趣。

76．什么叫草书？

答："草"是草创、草稿之意。草书主要产生于急需处理的奏章或公文中，因之需紧急书写，于是比行书更加勾连环转，便使

简化的草书便应运而生。草书主要包括"藁书"（即"草藁"）、章草、今草、行草、狂草等。章草由隶书演化而来，用笔沿用隶法；今草是由藁草演化而来，行笔完全脱离隶法。草书的特征概括来说是通畅简便，纵任奔逸，赴速急就，流利婉转，变化神奇，意态无穷，但点画的使转勾连，都遵循严谨的法度。

77．章草是怎样产生的？其艺术特点是什么？

答：根据汉代许慎、赵壹和晋代卫恒的说法，章草起于秦末汉初。但后世许多学者对此论说不一。其一，认为是汉章帝时的史游作《急就章》，得此体，因汉章帝喜爱而名之，故称其为章草。其二，认为汉时杜度善写草书，汉章帝特诏令他用草书写奏章而称章草。其三，认为是有规章、法度的草书。这种书体是由损减隶书演变而来，保存了隶书的主要骨架梗概，结构明晰、规整，故称其为章草。有如"章程书""章楷"，即是此意。近代学者大都倾向于这种解释。

章草基本上是解散隶体使它趋于简便，所以隶味很浓。起笔收笔，特别是捺画的收笔，纯用隶法，字字独立，但每个字的笔画之间出现了萦带连绵的笔法，开创了草书连绵圆转的先河。如唐张怀瓘说："章草即隶书之捷。"宋黄伯思说："凡草书分波磔者名章草。"清段玉裁说："其各字不连绵者曰'章草'，晋以下相连绵者曰'今草'。"

相传后汉张芝最善于写章草，而且今草也是自他始变的。张怀瓘《书断》云："章草之书，字字区别，张芝变为今草，加其流速，拔茅连茹，上下牵连。或借上字之终而为下字之始，奇形离合，数意兼色。"说明了章草变为今草的过程和章草与今草的区别。

章草在结体上虽然解散了隶书，趋于简捷，但用笔基本沿用了隶书的法式。如章草的横画依然波挑，左右波磔分明。其笔画萦带处往往细若游丝，转如圆环。其横竖笔画古朴如隶，又不像隶字

那样平直整齐。其点画的连带处则如今草，但又不像今草那样以欹斜取势。因此显得流动畅达而意境厚朴，规矩严明。比较著名的传世章草，有皇象及史游的《急就章》，张芝的《秋凉平善帖》，陆机的《平复帖》，索靖的《月仪帖》等。

78．什么叫今草？

答："今草"的名称起于晋代。东晋的王羲之、王献之父子，继承并发展了张芝始创的草书，风格面貌为之一变。人们为将这种书体和古时的章草相区别而称之为今草。唐张怀瓘《书断》云："然伯英（张芝）学崔、杜之法，温故知新，因而变之以成今草，转精其妙。字之体势，一笔而成，偶有不连，而血脉不断。及其连者，气候通而隔行。"

79．什么叫藁书？它还有哪些别名？

答："藁"即今天"稿"的古代写法。作书必先起稿，初稿一般会显得潦草而多涂改。这种比较潦草且有涂改的作品，人多称其为"藁书"，亦有人称其谓"藁草"。另外，人们用书函尺牍赠答往来时，其书写也比较潦草，但近乎行书而易于辨认。这种书体亦称"藁书"或"藁草"，或称之谓"相闻书"，即通过书信往来，互相了解情况的一种书体。

80．什么叫急就书？

答：急就书即指章草。唐张怀瓘《书断·章草》记载，王愔云："汉元帝时，史游作《急就章》，解散隶体，兼书之，汉俗简惰，渐以行之是也。此乃存字之梗概，损隶之规矩，纵任奔逸，赴速急就，因草创之意，谓之草书。"故后人有把章草称为"急就书"的。

81．什么叫小草、大草、狂草？它们之间有何异同？

答：大草、小草、狂草，都属草书，都具有结构省简、点画属连、书写迅便等特点，都属于今草范围，这也是它们的相同点。但是它们还各自有其独特体貌，互有差别。其不同点是：小草是今草中体型较小的一种草书，且点画虽简省，但仍比较容易辨认，点画及字里行间的连绵萦带较少，变化不大，法度比较分明，与大草相对而名之曰"小草"；大草是今草中体势更放纵的一种书体，笔画更简省，结体及章法之间的连绵映带，变化较大，萦连关系更加微妙。因此，这种字体，虽有其严格的替代法度，仍不易辨认，与小草对称而称之为大草。也有人把更为放纵变化，更不易辨认的"狂草"称为大草的。清代鲁一贞、张廷相《玉燕楼书法》中说："张伯英艺益（章草）从而肆之，连环钩锁，神化无穷，谓之'大草'。"认为是张芝学习章草并使之更加放纵恣肆而创出大草的。清冯班在其《钝吟书要》中在谈学习草法时说："草书全用小王，大草书用羲之法，如狂草，学旭不如学素。"对大草、小草、狂草进行了区别。

狂草，是最为恣肆放纵的草书。一般认为是唐代张旭所创。其笔画简省连绵，常一笔数字，甚至一笔一行，隔行之间亦气势属连。由于其变化多端，能运用各种轻、重、疾、徐、浓、淡、枯、润的笔墨变化表达各种不同的情感、意象，多是书家一时兴来之作，已近乎纯抽象的线的符号，使观者能在其中产生出种种联想，得到各不相同的感情上的共鸣和震荡，故这类书体历来为人们赞叹、称颂和热爱，历久而不衰。如唐代韩愈在其《送高闲上人序》中所说："喜怒、窘穷、忧悲、愉佚、怨恨、思慕、酣醉、无聊、不平，有动于心，必于草出焉发之。观于物，见山水崖谷、鸟兽虫鱼、草木之花实、日月列星、风雨水火、雷霆霹雳、歌舞战斗、天地事物之变，可喜可愕，一寓于书。"清代石涛也说："能纳天地万事万物于一画之中。"因此，草书，特别是狂草，是所有艺术形式中最超

逸的形式之一。明赵宧光说："狂草，如张芝、张旭、怀素诸帖是也。"实际把大草与狂草混称为一种书体了。

82. 标准草书为谁所倡创？其特点如何？

答：标准草书为近代书法大家于右任先生倡导、并主持创制。二十世纪三十年代，他在上海主持成立了草书社，集合海内专家，根据易识、易写、准确、美丽四个原则，搜集整理古今草书精华，制订推广"标准草书"，以便后学。于右任先生认为，标准草书是有别于章草、今草、狂草的第四种草书。

83. 什么叫新草？

答：王羲之变张芝"今草"，别具新貌，后世称之为"新草"。如唐蔡希综的《法书论》记载："汉魏以来，章法弥盛，晋世右军，特出不群，颖悟斯道，乃除繁就省，创立制度，谓之'新草'。今传十七帖是也。"据此论，"新草"较"今草"更为省略、放纵，当属大草的别称。

84. 何谓"全草书""半草书"？

答：关于"全草书""半草书"，见于唐张彦远《法书要录·梁庾元威论书》中，根据他的说法，"全草书"是和"半草书"相对而言的，全草书纯为草书，半草书在草、行之间。据此可见，全草书实为草书的别称，半草书实为行草。

85. 什么叫独草？

答：指字与字之间无牵丝连带、字字独立的草书，与"连绵草"相对而称之为"独草"。宋姜夔《续书谱·草书》说："自唐以前，

多是'独草'，不过两字属连。累数十字而不断，号曰'连绵''游丝'，此虽出于古人，不足为奇。"

86．连绵草、游丝草指何而言？其间有何异同？

答：连绵草即古人说的连绵书。宋朱长文《墨池编》中记载："吕向，字子回，章草、隶峻巧，又能一笔环写百字，若萦发然，世号'连绵书'。"游丝草是指笔画无顿挫痕迹，纤细若游丝、连绵环绕的草书。古人认为："一笔书，张芝临池所制，其倚伏，有循环之趋，后世又有游丝草者，盖此书之巧变也。"可见连绵草，游丝草都是草书，且都连绵环绕，一笔可写数字甚至百字。不过游丝草是在连绵草的基础上形成的，点画更为纤细，形态粗细变化不大。一般认为，它是一种有意巧饰的病态书法，不宜专学。

87．什么叫作杂体书？

答：对杂体书，有两种解释：其一，认为是除真、行、草、隶、篆几种主要书体以外的形形色色、各具名目的书体，如"云书""鸟书""花书"等。宋周越《古今法书苑》中就说："自苍、史逮皇朝，以古文、大篆、小篆、隶书、飞白、八分、行书、草书，通为八体，附以杂书。"另一种认为，杂体是指一身兼有两种或两种以上书体特征的书法作品，如有人认为郑板桥的字就是熔冶篆、隶、行、楷为一炉，当属杂体。

88．什么叫署书？

答：古代题写匾额等用的书体即为署书，亦称"题署""榜书""题榜书"等。古代称匾为署。古代所说的"榜"即后世所谓的"匾额"。清人段玉裁认为："凡　切封检题字，皆曰'署'，

题榜亦曰'署'。""署书"为古文记载中秦朝的八体书之一，当时专指篆字，到后来，逐渐扩大到真、行、草、隶诸体。在使用范围上后来也有所扩大，把门额、告示、张榜等用的字体都称为"署书"或"榜书"。这类字后来尽管范围扩大了，但仍以篆书或真书为主。这种字，大小并不一律，有的数寸见方，亦可见径丈大字。对题在山崖等处的大字，也多以榜书称呼。著名的传世榜书作品有汉代萧何用以题"苍龙""白虎"二阙的字。泰山经石峪的大字《金刚经》，云峰诸山郑道昭的《白云堂题字》，颜真卿书写的"浮玉""逍遥楼"等字，清代萧显在山海关上的题字等，尽管其字体各异，但都属于"题署""榜书"之列。

89．什么叫作擘窠书？

答：擘窠书，一般指楷书大字。清代叶昌炽说："题榜。其极大者为擘窠书。"擘窠的含义有两种：其一，认为"擘窠"的原义是指食指和大拇指中间的"窠"，即"虎口"，引申为大字执笔的方法，即写大字时需把笔握在虎口间，进而引申为大字的意思。另外一种认为，一般刻碑书丹之前，需要把石面界画成方格，取其匀整，这种界划就称为"擘窠"，持这种观点的人，认为颜真卿的《东方朔画赞》就是擘窠书。如宋赵希鹄说："汉印多用五字，不用擘窠。"

90．何谓殳书？

答：秦书八体中，第七种就叫"殳书"。现在，一般都认为"殳书"是专门铭铸于兵器上的书体。"殳"本义为兵器，又指武官上朝时插在腰间的木板。古代文官上朝，用笏遮脸，并用以记载皇帝的诏令。武官就记在"殳"上，进而将"殳"引申为兵器。后来"殳书"就专指铭刻在兵器上的书体。

91．何谓鼎小篆？

答：据《史记·孝武本纪》载："其夏六月中，汾阴巫锦为民祠魏脽后土营房，见地如钩状，掊视得鼎，鼎大异于众鼎，文镂，无款识。"故唐朝韦续说："小篆，周时所作，汉武帝时得汾阴鼎，即其文也。"这里说的"小篆"即鼎小篆，和秦代的小篆不是一回事，而是指这种篆书的形体小而已。

92．什么叫金错书？

答：对金错书，有三种解释：其一，错，指"错刀"，是古代的一种钱币，这种钱上的铭文就称为金错书。宋代朱长文认为金错书亦可称为剪刀篆。其二，认为错是镶嵌的意思。古代在器物上用金银丝镶嵌花纹，称之为"错金"。在器物或钱币上镶嵌上文字，这种文字即称为"金错书"。第三种说法，认为"金错书"是南唐后主李煜的一种书体。《谈荟》记载："南唐李后主善书，作颤笔樛曲之状，遒劲如寒松霜竹，谓之'金错刀'。"亦称"金错书"。

93．何谓金钗体？

答：金钗体是小篆的一种．宋陈樵说："建安章伯益友直以小篆著名，尤工作'金钗体'。"也有人认为"金钗"是"折股钗"的别称，因此这种小篆应类似玉箸篆。

94．什么是八分小篆？

答：八分小篆，最早见于明朝人的著录。但其含义却很含糊，或认为是篆书的一种，或认为就是八分书。还有人认为是断句之误，是指"八分""小篆"两种字体。而明赵宧光则认为是八分夹杂篆体的一种书法。

95. 什么叫作飞白书？其特征如何？

答：飞白书，传为蔡邕见工人用笤帚蘸白灰刷墙，受到启发而创造的一种书体。这种书体的主要特征是，笔画中间夹杂着丝丝白痕，且能给人以飞动的感觉，故称其为"飞白"。如宋黄伯思《东观余论》记载："取其若丝发处谓之白，其势飞举谓之飞。"唐张怀瓘《书断》记载："汉灵帝熹平年，召蔡邕作《圣皇篇》，篇成，诣鸿都门上。时方修饰鸿都门，伯喈待诏门下，见役人以垩（一种白土）帚成字，心有悦焉，归而为飞白之书。"飞白书初创时，飞少白多，南齐萧子云变为飞多白少。开始写飞白，多用在当时的楷书（即隶书），后来写小篆也用飞白。到唐代、宋代，有所扩展，写草书、行书、正楷时也用飞白。清代的飞白，可见于各种书体之中。张燕昌甚至以飞白法入印。所以，"飞白"是指写字的一种特殊的运笔方法，各体均可适用。"飞白书"还不同于一般书写中的枯笔产生的"飞白"，枯笔是偶见露白。而飞白书则是一点一画整字整篇皆用飞白书之，才称为飞白书。其传世之作有武则天的《升仙太子碑》碑额和唐代尉迟恭题的碑额等。清代陆绍曾、张燕昌有《飞白录》两卷传世。

96. 何谓散隶？

答：散隶，是隶书的一种。唐韦续在其《墨薮》中断定："散隶书，卫恒所作，迹同飞白。"张怀瓘也认为这种书体："开张隶体，微露其白，拘束于飞白，潇洒于隶书。"也就是说，这种书体，介乎隶书、飞白之间。"散"是形容其潇洒的体势，或者是用散开笔头的毛笔书写的意思。后世将这种散法，逐渐扩展到其他书体如草书等，故后来亦有"散草""飞草"的名称出现。

97. 何谓反左书?

答：据唐张彦远《书法要录·梁庾元威论书》记载，反左书是梁朝孔敬通所创，大部分人都不认识这种字。当时人们称这种书体为"众中清闲法"。在元代郑杓的《衍极·书要篇》中，刘有定注解这种书体是十三种隶书之一。但也有人认为"反左书"指的就是反字，在南朝《梁吴平忠侯萧景神道题字》等石刻上的反字即这种书体，但这种书体很好辨认，绝不会"无有识者"。

98. 什么是逸体?

答：指王羲之的一种书体。其名称来源有二：其一是因王羲之字逸少，取"逸"字命其字体；另一种是认为王羲之少年变法，超逸旧体，书体劲秀飘逸，故称之谓"逸体"。这里的"逸"即超越的意思。

99. 什么叫破体?

答：关于"破体"，古人有两种解释法：其一是指字的不规范的写法，或因书家为在书写过程中追求造型的美观，有意增删点画的字，或在文字发展变化时期出现的异体字、别体字。在历代法书中，这类字体时有所见，但以魏晋南北朝时期出现最多；其二，是指王献之创造的介乎草、行之间的一种书体，这是书家采撷众体之长而创造的不同于前人法规的一种书体。据张怀瓘《书议》记载："子敬之法，非草非行。流便于草，开张于行，草又处其中间。"据此，这种书体当是小草的初创阶段。"破体"名称，初见于清代钱泳、阮元的著作中，钱泳《履园丛话·书学·六朝人书》载："惟时值乱离，未遑讲论文翰，甚至破体杂出。"阮元《北碑南帖论》说："北朝碑字，破体太多，特因字杂分隶，

兵戈之间，无人讲习，遂使六书混淆，向壁虚造。然江东俗字亦复不少。"他们这里讲的破体，实际就是指的异体字，如"稧""軆""智"等。唐代初期的碑文中，亦时有出现如"嘆""肜""然"等。黄绮先生有文一篇《结构与破体》发表于1982年《书法》杂志。他讲的"破体"，则是讲创新变法，改变旧制，使书法的用笔结构不同前人而另具有新意的"破体"，非指某字写法的异、同，是对书法创作中出现的谬于法而合于理的新字体的肯定。

100．什么叫一笔书？一笔书的艺术特点如何？

答：一笔书是指今草连写、一笔写数字甚至百字的书体。由于对"今草连写"的认识不同，故对"一笔书"的具体形态也有两种不同的解释。一种是指书家在其艺术臻于完美时，笔画之间，字与字之间，甚至行与行之间都能做到萦带有序，顾盼连绵，一笔而成，偶有笔画不连带者，仍能做到"笔断意连，字断气连"，血脉相通。因此，这里讲的一笔书，并不强调一笔落纸，自始至终不离开纸面或笔迹不断，而是在讲究整体气势韵律上的上下左右属连关系。只要在整体气势韵律上做到上下属连，气脉不断，即可称之为一笔书。第二种解释，则认为一笔书必须是一笔落纸，连绵书写，墨迹不断。如宋米芾《书史》评王献之的《十二月帖》时说："运笔如火箸画灰，连属无端末，如不经意，所谓'一笔书'。"此说即第二种看法的代表。一般认为，这种书体，自张芝创今草之后就有了，王献之又对其进行了发展，后世写此书者代不乏人。另外，还有"一笔篆""一笔隶""一笔飞白"等，因仅见史书上记载有这样的名称，未见有这样的书体传世，故不多论。

101．何谓秃笔书？

答：用毫颖较散、秃而无锋的毛笔书写的字被称为"秃笔书"。主要取其易得枯涩、苍茫、燥中见润的特性。这种书体的笔画多苍茫、古拙而又刚劲。若善于运用浓淡相间的变化，更可集枯涩、浑润于一体，别具意趣。宋代陆游《老学庵笔记》说："汉隶岁久，风雨剥蚀，故其字无复锋芒。近者杜仲微乃故用秃笔作隶，自谓得汉刻遗法，岂其然乎？"对这种字持不以为然的态度。

102．什么是钢笔书？

答：以钢笔作书，我国古代就有，和近几十年来才传入我国的蘸水笔、自来水钢笔、圆珠笔、铅笔等不尽相同。据启功先生考证：以钢笔作书，主要取易于模仿碑刻的刀法，最早起于清代。这种钢笔是把钢管的头制为扁方形状，用以作书，故写出的笔迹，足可与刀刻的碑文相媲美，被古人叹为："伟哉！巨观也。"现代各类硬笔，已成了人们日常的必用工具，钢笔书法蓬勃发展。虽有人用现代自来水笔、竹笔、弯头蘸水钢笔临帖作书，极力追求毛笔书法的意趣，终因工具性质相差太远，难以如意挥洒。但根据各类硬笔自己的特性，可以写出各自独具面貌的硬笔书法。

103．何谓指书？其创于何时？特点怎样？

答：所谓指书，即以指头蘸墨代笔所书写的书体。有关指书的记载，最早见于宋马永卿《懒真子》一书。其中说到，温公夏县私第在县宇之西北数十里，"诸处榜额，皆公染指书。其法以第二指尖抵第一指头，指头上节微曲，染墨书之，字亦尺许大"。后来，清朝高其佩创指画，指书自此多见行于民间。这种字体，多属一时兴来之作，有专攻指书者亦因限于变化较少而有呆硬之嫌，虽偶见别情异趣，终难得臻美的书法作品。

104. 古代书论中，有关于"衣袖书""撮襟书""头濡墨书"的记载，其特点和艺术价值如何？

答：据古史籍书论记载，衣袖书、撮襟书、头濡墨书，多属书家一时兴起，或用衣袖，或用卷帛，甚至用头发蘸墨（因古人的头发很长）狂书而得。这些书体至今未见序传。据推想，也不过是新奇怪异，不同常书而已。因至今未见此类墨迹真传，可见它并不为世人所珍爱，亦难论其艺术价值。欲求书艺精进的人，最好不要效法这些传说。据传，裴休有"衣袖书"，南唐李煜有"卷帛书"（即撮襟书），张旭有"以头濡墨书"等。

105. 什么叫漆书？

答：对于漆书，有两种解释：其一是指清代扬州八怪之一金农写的书体。其书迹因以软笔舔扁入纸，破圆为方，把《天发神谶碑》中的方头笔形化入楷书之中，好像用扁漆刷子刷出来的字一样，因而自称"漆书"，并非真的是用漆写的字。而另一种解释，就是指用漆写的字。这种字，起源于春秋、战国时期，盛行于竹木简牍之上。唐张怀瓘《书断》记载：杜林"尝于西河得漆书《古文尚书》一卷，宝玩不已"，即指的简牍上的漆书。由于漆性黏稠，故作书时往往下笔处圆重而行笔较为纤细。故这类"漆书"，其状多类似科斗，或有称其为"科斗书"者。

106. 何谓脱影双钩？

答：脱影双钩即俗称的空心字。古时摹书，将透明纸覆盖于帖上，用细笔钩出字迹点画的轮廓，称为双钩。后人有专门练习这种技术的，看着字帖就能随手勾出形态相似的空心字来，人们即称这种字为脱影双钩。这种字流传下来的多为行书，偶见有正楷、大草之体，流行在清末民初。因其实为画字，不是书写，故书家多弃之不取。

107．院体书指何而言？其特点怎样？

答：宋太祖时曾置御书院，书院成员都是学习王羲之的字，以用于书写当时朝廷的各种文告敕令。这种字，体轻势弱，多呆板无神，人称"院体"。后来，人们不管其书者为谁，书为何体，凡无骨力、无神韵的书法皆被人称为"院体"。

108．何谓南路体？

答：《左传·襄公十八年》记载："师旷曰：'不害，吾骤歌北风，又歌南风。南风不竞，多死声，楚必无功'。"意思是"南风"这种歌，声音呆板无力，不能与"北风"这种歌抗衡。明代书坛上，江南一带的书法柔媚无力，了无风韵，人称"南路体"，隐含上述"南风不竞"的典故，借此来暗寓对这种书体的贬义。

109．什么是馆阁体？

答：馆阁体，又称台阁体，是一种方正、光洁、乌黑而大小齐平的官场用书体，以明清两代为盛。在古代科举考试中，亦多要求以这种书体应考，故亦有称其为"干禄体"者。如清洪亮吉《江北诗话》一书记载："今楷书之匀圆丰满者，谓之'馆阁体'，类皆千手雷同。"沈括《梦溪笔谈》亦云："三馆楷书，不可不谓不精不丽，求其佳处，到死无一笔是也。"由于这种书体千篇一律，状若算子，毫无生动气息可言，故在品评书法时，多把这种书体作为一种工具文字看待，认为其难入书艺行列。

110．什么叫俗体书？

答：所谓"俗体"，含义有二：其一是指民间书手们的书法被当时的上层文人学士们称为"俗书"。另一个含义，是指没有高

雅意趣的书体，如呆板、轻纤、软媚、圆熟、流滑、做作等内在品质不高的书法，统称为"俗书"。

111．何谓奴书？

答：所谓奴书，是指未脱前人窠臼，平板无奇，无自己独特风格的书体。《宣和书谱》评论说："盖传习之陋，论者以为屋下架屋，不免有书奴之诮。"书法艺术和文学等其他各类艺术一样，都是贵在创新。西晋时，左思作《三都赋》，到东晋，庾阐作《扬都赋》仿之，被谢安讥笑为"此是屋下架屋耳"。因此书法亦忌讳只知传移摹写，不知脱壳创新。否则，摹写得再像，也不过是书奴而已。

112．日本书法的概况如何？

答：日本书法，亦称"书道"，是在中国汉字传入日本之后产生的。经过一千多年的演进变化，渐渐形成了独具特点的日本书道。在醍醐天皇时代（897—930），书法家小野道风根据中国汉字的偏旁部首、草书的读音和形态的基本特点，加以简省整理，创立了假名书法，突出了日本书道的独特风貌。但至今仍有二千三百个汉字和假名并用于日本文字和书法。日本书道自假名书法创立后，始终与汉字书法并行于世，流传至今。

中国汉字何时传入日本，至今尚未定论。但据已见到的出土文物和历史记载，公元前就有日本使者到达中国。西汉末，中日交往频繁。建武中元二年（57），汉光武帝刘秀曾"赐以印绶"。在日本亦发现刻着"汉倭奴国王"的汉印相赠。据日本史书《古事记》中卷和《日本书纪》第十卷记载，西晋太康年间，百济（朝鲜古国）博士王仁使日，带去了用汉字书写的《论语》和《千字文》。由日本出土的"江田船山古坟大刀铭"和"隅田八幡人物画像镜铭"可

证，日本人在公元 400 年左右，已开始广泛使用汉字。公元 538 年前后，佛教传入日本，为寺院装饰和抄写经文，书法也相应盛行。日本当时的最高统治者盛德太子，四十一岁时写的佛教教义《法华义疏》，功力极好，恰似中国当时的北魏书风，字形扁平，楷书中略带隶意，疏朗跌宕，劲秀而富于变化。由于当时中日使者往返频仍，使日本的书道同当时日本的其他文化一样，出现了一个飞跃发展时期。公元 754 年唐高僧鉴真东渡，带去了王右军真迹行书一帖及小王真迹行书三帖。书圣王羲之之名遂遍东瀛，至今其风郁郁，盛传不衰。日本平安时代，由于受唐朝书风影响，出现了号称"三笔"的三位大书法家，即最澄、空海、橘逸势。其中空海篆、隶、楷、行，无所不能，是嵯峨天皇的老师，人称其为"五笔和尚"。也有把嵯峨天皇列为"三笔"之一。平安中期，可与空海齐名的大书法家，创造了日本式的书法，即假名书法。不管汉字或假名，大部分书法都呈现出一种柔软、丰润、蕴藉的和美之风，即"和式"书风。当时还流行汉字和假名混合使用的书法，既容易表达思想感情，又容易看得懂，加之其柔美之姿，尤为女性所喜爱。平安后期，著名书法家滕原伊房，开始把假名和一些复杂的汉字混合书写，并注入一种阳刚之美。后来我国宋、元、明、清的许多名家书法作品传入日本，使日本的书风也进入了丰富多彩的变化时期，并产生了"有力、美观、豪爽"的"桃山样式"书风。

在现代日本，由于政治、经济、文化等各方面原因，促进了日本书道艺术的繁荣和发展，各地建立广泛的书道组织。当前居于日本诸书派主导位置的是汉字书法家。这一批书家中，总体都是以写汉字各种书体为主，追求或诡奥古拙、或简远静谧、或风掣狂涛、或连绵变化的意趣风貌，其代表书家有西川宁、青山衫雨、小坂奇石、村上三岛、今井凌雪等。在竞相趋新的日本书坛中，还有纯守汉唐古法的古典派，其代表人物是柳田泰云。

另外一派是假名书法，实际是日本的真正国书，它被广泛流行于日本各阶层。其特点是全用假名书写，用纸考究，装饰精美，

空白处很大，形成了日本书法民族化的一大特色。这种书体高雅优美，尤为日本的妇女所喜爱。日本女书家大石隆子的假名书法，行笔声奏自然，如涓涓清流，观之沁人心肺。男子假名书家比野五凤，用笔沉静爽朗。另一假名书家安东圣空用笔连绵呼应，注重简洁幽淡。

现代日本，还兴起了"现代诗文派""前卫派""少字派"等书法流派。"现代诗文派"书法，在提倡欣赏书法艺术的同时，也能读懂其文字，因此，颇受日本广大群众的喜爱。其倡导和力行者是饭岛春敬和金子欧亭。"少字派"书法的倡导者是手岛右卿。这类书法，多则三两个字，少则一字，或浓或淡，或清静透骨，或气势宏逸，独具一格，拥有很多受众。

日本书法中的"前卫派"，始于明治维新以后。1880年，中国著名学者、大书法家杨守敬东渡日本，将中国的碑学观点传入日本，在日本开崇尚碑学之风，其弟子比田井天耒，在多变的碑学和明治维新以后西欧新学的影响下，开始追求现代派书风。而后，经比田井大耒的儿子比田井南谷和宇野雪村的倡导推动，形成了前卫派书法。前卫派的主张，是抛弃书法的原有字形结构和点画组合，提倡非文字性的书法，追求书法的某些图画性，与欧洲的抽象派有相通之处，故亦可称之为抽象派书法。这一派，一方面苦心研究中国的金石碑帖，另一方面，又从西欧的近代艺术中寻求刺激、扩大视野，从而出现了新奇怪谲、独树一帜的书体。对这些书体亦有称之为"墨象派"的。但就目前来看，这种书体的书写者和欣赏者的影响，仍不及传统的汉字派影响大。

五
碑帖篇

1. 什么是碑？什么是帖？它们之间怎样区别？

答：碑，最初是指竖在地上的石头，所以《说文解字》释为："碑，竖石也。"其用途有三种：一是设在宫中，用以观日影，测方向，辨时刻；二是置在祠庙中，用以拴祭牲；三是竖在墓穴边，为葬礼引棺入墓，施辘轳之用。先秦时的碑是没有文字的，与书法无关。此后，刻了文字的碑才是书法艺术中所称的"碑"，它又被称为碑刻。如汉代的《史晨前后碑》《张迁碑》，唐代的《多宝塔碑》《神策军碑》等，就连秦代的刻石，汉代的摩崖、题刻，六朝时的墓志等，后人也称它们为碑，大凡对古代有刻字的石头，在习惯上都通称碑刻。

帖的本义如《辞源》所说："帖，以帛作书也，书于帛者曰帖。"与现在书法艺术中说的帖意义完全不同。"帖"的含意经过了几次变化：在隋、唐时，帛书犹未绝迹，其时凡属写字的小件篇幅，皆被称之为帖，帖即为写件之名；从后汉开始，就有收藏书家手迹的俗尚，那时凡书家所遗的短札尺牍为世所宝者，被称之为帖，如陆机的《平复帖》等，帖即为名人翰墨之名；宋时有收罗古代书家手迹用以刻石之举，被称为汇帖或丛帖，帖即为摹刻上石或上木的法书之名；在清代有碑学和帖学之分，帖又成了书体流派之一的名称；现在我们所说的帖，约定俗成，一般是指历代法书的拓片被装裱成册页和法书的印刷品，用以作为习字的范本，如《宣示

表》《十七帖》《淳化阁帖》《苏东坡墨迹选》等。

碑和帖应是两个不同的概念，但是，人们往往把它们混淆，出现碑帖不分的现象，连一些书家也未能免俗，不仅今日如此，古亦有之。因碑帖确有难于分辨之处，有人力图严格划分二者界限，如主张以竖石为碑，横石为帖；或主张以文字内容为准，符合"述德崇圣""铭功""纪事""纂言"这四种内容的石刻才能称之为碑，此外，"皆非碑也"；或主张一切刻石文字（墨迹摹勒上石除外）统称为碑，等等，均难以尽如人意。现在又有人提出了碑帖区别的六条标准：一是功用不同——碑是为了追述世系，表功颂德或祭祀、纪事用的；而刻帖是专为书法研习者提供历代名家法书的复制品（拓本）。二是文字内容不同——碑既为了颂德纪事，故有一定的文字格式和内容；帖则以书法优劣为选择标准，书法精者片楮只字皆收，故内容庞杂，形式不一。三是书体不同——隋以前的碑都是以篆、隶、楷书入碑，唐初始有行书入碑，草书除武则天《升仙太子碑》外，绝少有之；而刻帖则以简札为主，故行草、小楷居多。四是形制不同——碑是长方形的竖石，高辄丈余，有额，有趺，往往四面刻字；帖为横石，一般高不盈尺，无额无趺，一般只正面刻字。此外，帖有木刻，碑则绝少。五是上石之法不同——碑大都是书丹上石，帖大都是摹勒上石，书丹是用朱墨直接写在石上，摹勒是从真迹钩摹上石。六是刻法不同——古碑之刻，有时因循刀法，与书丹原迹容或有所出入，北朝碑刻，有的甚至不书丹而直接奏刀；帖则必须忠于原作，力求刻成后的效果与原作毕肖。这六条标准是在总结前人如何划分碑帖的基础上提出来的，但仍有不严密之处，如褚遂良《雁塔圣教序》、颜真卿《颜勤礼碑》、柳公权《神策军碑》等唐代一些名碑，刻工精美，保留了原作的神貌，按其第六条标准，这些碑统统都应属于帖了，但它们确实是赫赫有名的碑。又如《怀仁集王圣教序》，按其第二条、第四条标准，它应是碑；若按其第五条、第六条标准，它应是帖；而按其第一条标准，它既是碑又是帖。所以，这六条标准是有漏洞的。即使如此，其仍不失为

目前区别一般碑帖的较好标准，按其六条标准区分碑和帖还是大体可以的。但有一点必须明确，朱笔写碑的目的是刻，摹勒上石的帖是为了尽量保持原貌，两者性质完全不同，这也是碑帖区分的主要原因。

2．碑的历史如何？

答：古代石刻文字，今日能看到年代最早的是河南安阳出土的商代石簋断耳，有十二个字。另外，还有西周或春秋时著名的十只"石鼓"，是在圆形石头的四周刻字。秦始皇东巡，刻石六块，据考证这些是用方块石头四面刻字，与汉代以后的碑的形式不同。到目前能见到的西汉石刻，主要有《赵廿二年群臣上寿刻石》（今在河北省）、《麃孝禹碑》（今在山东博物馆）、《甘泉山刻石残字》（今在陕西省）、《莱子侯刻石》（今在山东邹城市孟庙）、《杨量买山记》（原石已毁，有拓片存世）、《五凤刻石》（今在山东曲阜孔庙）、《居摄两坟坛刻石》（今在山东曲阜孔庙），等等，其稀少如此，所以后世有"前汉无碑"的说法。南宋陈槱在《负暄野录》载尤袤言："西汉碑，自昔好古者，固尝旁采博访，片简只字搜括无遗，竟不之见。如阳朔砖，要亦非真。非一代不立碑刻。闻是新莽恶称汉德，凡所在有石刻，皆令仆而磨之，仍严其禁，不容略留。"此说未经人道，可作前汉无碑的原因参考。

在东汉，立碑风气盛行，今日能见到的汉碑，基本上都是东汉时代的，尤以桓、灵时期最多，其内容多是门生故吏为其府主歌功颂德，它的体制、书法、技艺远胜以前；其字体有篆有隶，尤以隶书精妙，成为后人学习的规范。代表性的石刻，当推汉灵帝熹平年间蔡邕为正定五经文字，奉诏将儒学经典《书》《诗》《仪礼》《公羊传》《论语》刻石立于太学，其规模之大，书刻之精，一时无两。碑始立，出现了"其观及摹写者，车乘日千余辆，填塞街陌"的盛况。

三国时代，蜀国无碑传世，吴国碑刻也甚为寥落，仅见有《谷

朗碑》《禅国山碑》《天发神谶碑》。魏国承东汉立碑的遗风，树碑不少，至今存于世者尚见十余方碑，著名的有《上尊号》《受禅表》《孔羡碑》《三体石经》等。

汉献帝建安十年（205），曹操因天下凋敝，下令禁止立碑，禁碑之事，应始于曹操。晋继魏后，其禁不除，晋武帝咸宁四年（278）有语："碑表私美，兴虚伪，莫大于此，一禁断之。"直到东晋末，仍重申禁碑之议，在南朝数百年中，此禁似始终未开，以至两晋南朝罕见有碑传世。当时地上立碑遭禁，故碑文转埋在地下，以一长石为二方石，一为墓盖，一为墓志，以盖代额，以志代文，相合而置于棺前，即称为墓志。

北朝受碑禁影响不大，故碑刻较多，字体已由分隶渐变为楷隶，和后来的楷书十分接近。东汉立碑以纪功碑与石阙居多，而北朝因佛教普及深入，凡造像、刻经、浮图、幢柱等均可刻字，立碑的范围应比后汉更为阔大。北碑刻字多出自工匠之手，古拙自然，而少矫揉造作。欧阳修说："自隋以前碑志……然患其文辞鄙浅。……然独其字画往往工妙。"康有为也说："魏碑无不佳者，虽穷乡儿女造像，而骨血峻宕，拙厚中皆有异态，构字亦紧密非常。"北碑和汉碑同受到后世的赞赏。

在隋、唐之际，树碑众多，书者多为名书法家，甚至书家也自刻其碑，故碑文书刻精美。立碑的体制较前代更为精致、高大、壮观，高辄丈余，有额、有趺，现于西安碑林、昭陵碑林等处即可见到。其字体以楷书为主，偶有以行书入石，唐太宗《温泉铭》应是行书入石之始。另外，李邕所书的著名的《岳麓寺碑》《李思训碑》也是行书字体。

宋、元、明、清的碑刻，从体制、形式、字体都沿袭前代已定的规模，基本上没有太大的变化了。

刻于石上的文字，一般都是先书后刻。在汉代有所谓"书丹"，是用朱笔先写在石面上，然后照刻。清嘉庆年间在河南洛阳出土的三国魏《王基断碑》，初出土时上截已刻，无剥蚀，下截书丹未刻，朱字宛然可读，久乃渐灭，即可为证。朱丹制度沿用了很久。后世

刻碑，又采用了"钩摹"法，就是先写字在纸上，再钩摹上石，这样，书家们就方便多了。钩摹之法不知始于何时，唐太宗时有摹《兰亭序》刻于石，以拓本赐近臣的记载。南宋姜夔《续书谱》上谈双钩上石的方法，可见在宋代钩摹上石之法已普遍流行了。刻字的方法，早期碑刻，多是以刻手为主，刻手奏刀时不必完全顾及所写字的原样，字的笔画由刀法而出。如魏碑中的《龙门造像记》，其笔法锋棱崭然者即是。甚至技艺精深的刻手，不需先在石上书丹而直接奏刀，这种刻碑，多属字数较少的造像之类。随着书法逐渐发展成为一门独立欣赏的艺术，刻碑的方法逐渐转变为刻手为书者服务，所刻出的文字要求保持原貌的程度较高，最后发展到刻字与原样惟妙惟肖的地步。

3．帖是如何产生与流行的？

答：汉代的陈遵是王莽时期有名的书家，《汉书·陈遵传》称他"善书，与人尺牍，主皆藏弆以为荣"。这是有关帖的最早记载。后来，人们喜爱收藏书家的手迹，视为珍秘，成为社会俗尚。在西晋时，张芝、钟繇、索靖、卫瓘等书家的片纸只字，都为士大夫所钟爱。永嘉之乱，世家巨族纷纷南迁，有名的政治家王导就把钟繇的《宣示表》置衣带过江。还有王廙，他是王羲之的叔父和老师，也把索靖的《七月二十六日帖》，四迭衣中以渡江。至于王羲之、王献之父子二人的手迹，当时就被人们珍重，流传的王羲之书成换白鹅、王献之书衣被争夺等故事便可说明。后世更把二王手迹视若拱璧，桓玄尝把羲之的书法精品装置成一帙，常置左右，在战乱中，虽甚狼狈，犹以自随，直到篡晋将败，才尽投于江中。唐太宗酷爱王羲之的字，挟帝王之势，搜罗右军书法，甚至不惜手段，派萧翼去辨才和尚处赚走秘藏的《兰亭序》，以至用《兰亭序》殉葬。这些都是有关帖的秘闻轶事。要使古人手迹广以流传，就需复制。在刻帖未发明之前，复制古人墨迹有四种方法：一是临摹；二是双钩廓填，即是以纸覆其上，把下面的名迹钩出轮廓，然后再填

墨；三是用硬黄钩摹，据说置纸于热熨斗，以黄蜡涂匀，纸即成半透明，便于摹写；四是用响拓，响拓是在暗室中开一洞如碗大，悬古帖与纸在其洞口，照样映摹。现在保留下来就有虞世南、褚遂良等人的《兰亭序》临摹本和王羲之《丧乱帖》《孔侍中帖》等双钩廓填本。

最早刻汇帖应是在五代南唐时，先主李昪检取宫中收藏的前代名家墨迹命人钩摹上石，这就是后世所言的《升元帖》*。国破后，碑石散落民间没有流传下来。北宋淳化三年（992）太宗命侍书王著将古人墨迹从历代帝王到历代名臣以及历代书家无不包罗，编次汇成十卷，用枣木摹刻，以澄心堂纸、李廷珪墨拓出，此即是有名的《淳化阁帖》。此帖出后，影响极大，后世纷纷效仿，公私刻帖蔚然成风。宋元祐五年（1090）哲宗有旨将《淳化阁帖》未刊的前代墨迹刻出，历时十一年始成，名为《淳化续帖》；宋人观三年（1109），徽宗鉴于《淳化阁帖》尚存缺点，命蔡京等人重新更定汇次，刊石于太清楼，名为《大观法帖》；南宋绍兴十一年（1141），高宗又重刻《淳化阁帖》，置版于国子监，名为《国子监帖》；清乾隆十二年（1747），又刻历代丛帖三十二卷，洋洋巨制，名为《三希堂法帖》。私家刻帖更多，著名的有：宋庆历五年（1045），刘沆摹《淳化阁帖》于潭州，世称《潭帖》；宋皇祐、嘉祐间，潘师旦以《淳化阁帖》略做增减，摹刻于绛州，世称《绛帖》；南宋韩侂胄命幕客向若水摹刻历代丛帖十卷，名为《群玉堂帖》；明嘉靖年间，文徵明刻《停云馆帖》十二卷；明万历年间，董其昌刻《戏鸿堂法帖》十六卷，陈继儒刻《晚香堂苏帖》三十五卷；清顺治年间，张翱等人摹刻王铎书迹《琅华馆帖》七卷、《拟山园帖》十卷等。刻帖之举如雨后春笋，从宋朝到清朝，丛帖、单帖，所刻不可计数。上至古代墨宝，下至当代近人手迹，均在收罗之数。并被大量传拓，学者称便。而钩填、硬黄、响拓等复制前人书迹的技术逐步减少，故有"汇帖兴而摹拓亡"之说。到了现在，

* 注：《升元帖》在一般的论著中，俱言出自南唐后书李煜。据傅晏风先生新近考证，应是南唐先主李昪时所出。升元是李昪的纪年号。

印刷高度发达，影印本能使古人法书大量重现，若再有刻帖之举，便纯属多事了。

4．我国最早的碑刻有哪些？

答：如果把汉以前的碑刻称为我国最早的碑刻，那么，现存世，或有拓本传世的，主要有《石鼓文》《泰山刻石》《琅琊台刻石》《河光石》《延陵季子墓题字》《峄山刻石》等。

《石鼓文》应是我国现存的最早的石刻文字，为秦刻，其年代有秦文公、穆公、襄公、献公几种说法。石鼓文为四言诗，记述秦国国君游猎之事，以大篆（籀文）分刻在十个鼓形石上，现藏故宫博物院。其书法古茂，朴厚而苍劲，康有为赞之为"如金钿委地，芝草团云，不烦整裁，自有奇采"。

《泰山刻石》系公元前 219 年秦始皇东巡泰山，颂秦德而刻石山顶，四面环刻，相传为李斯所书，字体为小篆，字迹圆润遒劲，工整谨严。现有北宋拓本，计一百六十五字，原石现仅存九字，嵌置在山东泰安岱庙。

《琅琊台刻石》也系秦始皇东巡颂秦德之刻石，传为李斯所书。刻石原置山东诸城琅琊台，现藏中国国家博物馆。四面环刻，剥蚀严重，仅西面十三行八十六字犹可认，字迹宛转圆润，严谨工整，可见一代书风。

《河光石》为周中山国遗物，民国初在河北省平山县中山国墓地发现，无年月，石高九十厘米，宽五十厘米，上有古篆两行，计二十字，字迹古拙，气息近东周铜器铭文。

《延陵季子墓题字》，无年月，在江苏丹阳县（今丹阳市）南门外延陵季子庙中，有篆书"呜呼！有吴延陵季子之墓"十字，传为孔子书，不足信。清王澍跋曰："此十字必非孔子作，然篆法敦古，即非孔子亦不是汉以后人书。"原石佚，现存乃唐代重刻。

《峄山刻石》系秦始皇东巡登峄山所刻，传为李斯所书小篆，

原石不传，今传乃为宋淳化四年（993）郑文宝据其师南唐徐铉摹本重刻，现存西安碑林。因非原石，秦篆古意全失，仅供参考。

5．汉隶碑刻主要有哪些？

答：汉代隶书碑刻根据有关资料所统计有四百种左右，其中包括碑、摩崖、石阙、画像题字、碑额、刻石、墓志、界石等。由于年代久远，原石损坏严重，有的原石早已无存，仅见拓片流传。有的原石和拓片均无存，只在宋欧阳修《集古录》、赵明诚《金石录》等著作中有记载。现在，我们一般能看到的汉隶碑刻（包括拓片）有：霍去病墓石刻字、杨量买山记刻石、五凤刻石、莱子侯刻石、麃孝禹刻石、三老讳字忌日记、开通褒斜道刻石，大吉买山地记刻石、乌还哺母等残石、王稚子双阙、贾仲武妻马姜墓石、阳三老石堂画像题字、子游残石、祀三公山碑、太室石阙铭、少室石阙铭、杨震碑、延光残碑、阳嘉残石、裴岑纪功碑、沙南侯获刻石、景君碑、三公山神碑、武斑碑、武始造石阙铭、石门颂、乙瑛碑、李孟初神祠碑、芗他君祠堂刻石、孔谦碣、李寓表、孔君墓碑、礼器碑、郑固碑、刘平国治路颂、张景造土牛碑、仓颉庙碑、杜临为父通作封记、孔宙碑、封龙山碑、华山碑、鲜于璜碑、衡方碑、张表碑、李冰石像题字、张寿碑、史晨碑、许阿瞿墓志、夏承碑、西狭颂、杨叔恭残碑、孔彪碑、郙阁颂、熹平残碑、杨淮表记、鲁峻碑、娄寿碑、耿勋碑、樊敏碑、熹平石经残字、韩仁铭、堂谿典嵩高山请雨铭、尹宙碑、梧台里石社碑、平山君碑、赵宽碑、三公之碑、校官碑、魏元丕碑、白石神君碑、张表造虎函刻石、曹全碑、张迁碑、郑季宣残碑、建安六年残碑、小黄门谯君碑、刘熊碑、高颐碑、孟孝琚碑、孔褒碑、仙人唐公房碑、犀浦墓门残碑、袁博碑、张君残碑、武荣碑、刘曜残碑、赵菿残碑、朝侯小子残碑、鲁相谒孔庙残碑、刘君残碑、沈君神道阙、石墙村刻石、急就章砖、冯焕神道阙、幽州书佐秦君石阙、城阳田刻石、武梁祠画像题签、元嘉元年画像石题记二石等近一百种。

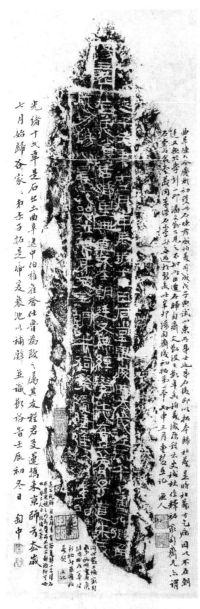

张寿碑 局部

阳嘉残石

阳三老石堂画像题字 端方藏本

杨叔恭残碑 局部

樊敏碑 局部

白石神君碑 局部

耿勋碑 局部

6. 主要的汉碑艺术风格是怎样的？

答：汉代隶书在结构和笔法上变化多样，体现出精细、飘逸、朴厚、高古、奇纵等各种不同的神韵。今按其艺术风格，简单介绍一些著名的汉碑。

（1）风格趋于工整精细者。

《史晨碑》，有两碑，并刻于一石，俗谓前后碑。《前碑》东汉建宁二年（169）刻，隶书十七行，行三十六字，《后碑》建宁元年（168）刻，隶书十四行，行三十六字。前人评此碑"如程不识之师，步伍整齐，凛不可犯"，"洵为庙堂之品，八分正宗也"。碑现存山东曲阜孔庙。

《华山碑》，东汉延熹八年（165）四月立，隶书二十二行，行三十八字，末行有"郭香察书"字样。前人以为此碑兼有方整、流丽、奇古之长。碑石旧在陕西华阴市西岳庙中，明嘉靖三十四年（1555）毁于地震，传世原本拓片有四种：长垣本、华阴本、四明本及清金农所藏残本。

史晨碑 局部　　　　　　　　**华山碑 局部**

《礼器碑》，东汉永寿二年（156）霜月立，全称《鲁相韩敕造孔庙礼器碑》，隶书十六行，行二十六字。此碑精妙峻逸、纤而能厚，前人评为"寓奇险于平正，寓疏秀于严密"，"以为清超却又遒劲，以为遒劲却又肃括"。碑现存山东曲阜孔庙。

《尹宙碑》，东汉熹平六年（177）刻，隶书十五行，行二十七字，字体方整端庄，结构严谨，笔画舒展，前人谓其书风华艳逸，为汉分中妙品，称其"笔法圆健，于楷为近"。此碑现存于河南鄢陵县初级中学。

礼器碑 局部　　　　　　　　**尹宙碑 局部**

（2）风格趋于飘逸秀丽者。

《曹全碑》，东汉中平二年（185）立，隶书二十行，行四十五字，碑文字迹清晰，书法秀润典丽，逸致翩翩，为东汉隶书极盛时期的精品。前人评其为"秀美飞动，不束缚，不驰骤，洵神品也"。亦有人譬之为"分书之有《曹全》，犹真行之有赵（孟頫）、董（其昌）"。此碑现存陕西西安碑林。

《韩仁铭》，东汉熹平四年（175）刻，隶书八行，行十八字，结体疏朗、行笔遒劲。前人评其书"清劲秀逸，无一笔尘俗气"。此碑现存于河南荥阳市文物保护管理所内。

《乙瑛碑》，东汉永兴元年（153）立，隶书十八行，行四十字。其书法秀逸隽利，前人评其书"如冠裳佩玉，令人起敬"，"骨肉匀适，情文流畅，汉隶之最可师法者"。此碑现存山东曲阜孔庙。

《朝侯小子残碑》，无年月，石已残缺，碑阳存隶书十四行，行十五字；碑阴仅存十字。峻逸秀俊，结体端庄平正，前人评为"书体在《孔宙》《史晨》之间，逊其浑厚而劲利过之，亦妙刻也"。此碑系宣统三年（1911）在陕西长安县出土，现藏北京故宫博物院。

曹全碑 局部　　　　　　　韩仁铭 局部

乙瑛碑 局部

朝侯小子碑 局部

《孔彪碑》，东汉建宁四年（171）刻，隶书十八行，行四十五字，剥落甚。其书法娟美，笔画精劲，结构谨严，前人称"此碑用笔沉着飘逸，大得计白当黑之妙，直与《刘熊》抗衡，学者得此可以尽化板刻，脱尽凡骨矣"。碑现存山东曲阜孔庙。

（3）风格趋于厚重古朴者。

《衡方碑》，东汉建宁元年（168）九月立。隶书二十三行，行三十六字。末行有"门生平原乐陵朱登字仲□□"，有人以为书者为朱登。其笔致浑穆古拙，结体方整严密，前人称"是碑书体宽绰而润，密处不甚留隙地，似开后来颜真卿正书之渐"。此碑现存山东泰安岱庙。

《郙阁颂》，东汉建宁五年（172）二月刻，十九行，行二十七字，第十行起右斜缺一角，故字递减，至末行为十七字。结体茂密方正，笔法多含篆意，大有古茂雄深之趣，前人以为此书"酷似村学堂五六岁小儿描朱所作，而仔细把玩，一种古朴、不求讨好之致，自在行间"。此碑系仇绋所书摩崖，在陕西略阳县灵岩寺。

《裴岑纪功碑》，东汉永和二年（137）八月立。隶书六行，行十字。其字体为古隶，用篆书笔法为之，雄健生辣，气势�344

此碑在新疆维吾尔自治区博物馆。

《校官碑》，东汉光和四年（181）立。隶书十六行，行二十七字。字体方整古厚，用笔方圆多变，寓圆于方，气韵浑融沉雄，饶有别趣。此碑现藏于南京博物院。

《封龙山碑》，东汉延熹七年（164）立，隶书十五行，行二十六字。结体宽博大度，用笔瘦硬峻爽，气魄宏大沉雄，为汉碑中的上乘。此碑原在河北元氏县西北四十五里王村山下，清道光二十七年（1847）移置城内，现有重立碑存于河北元氏县封龙山双龙寺。

（4）风格趋于方劲高古者。

《张迁碑》，东汉中平三年（186）二月立。隶书十六行，行

衡方碑 局部　　　　校官碑 局部

郙阁颂 局部　　　　　　裴岑纪功碑

张迁碑 局部　　　　西狭颂 局部　　　　鲜于璜碑 局部

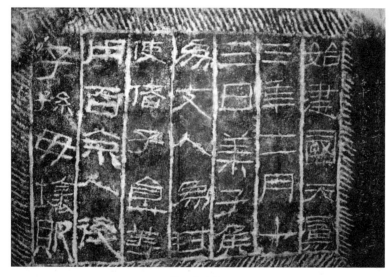

莱子侯刻石

四十二字。结体严整凌厉，用笔斩截，骨气凝重古朴，通篇笔势雄强峻密，如屈铁盘金，具有一种浑穆的粗犷美。此碑现存山东泰安岱庙内。

《西狭颂》，东汉建宁四年（171）六月刻。隶书二十二行，

行二十字。字体端严庄重，用笔方硬挺健，气势古朴雄伟。首尾无一缺失，尤为宝贵。此为仇靖所书摩崖，在甘肃成县天井山。

《鲜于璜碑》，东汉延熹八年（165）十一月立。碑阳隶书十六行，行三十五字；碑阴十二行，行二十五字。结字宽扁朴茂，用笔方折，极为古拙，碑阳字大小不一，尤为生动有致。此碑1972年于天津武清县（今武清区）高村公社出土，现藏天津博物馆。

《莱子侯刻石》，新朝天凤三年（16）二月刻。隶书七行，行五字；结构简劲，笔法古拙无波磔，意味古稚，为西汉之古隶。前人称"是刻苍劲简质，汉隶之存者为最古，亦为最高"。此石现置山东邹城博物馆孟子庙。

（5）风格趋于奇纵恣肆者。

《石门颂》，东汉建和二年（148）刻。二十二行，行三十、三十一字不等，结字雄健舒畅，用

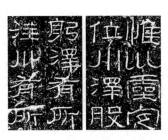

石门颂 局部

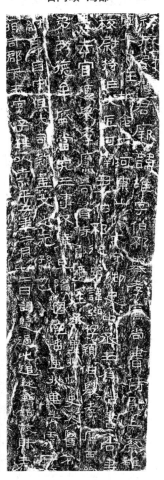

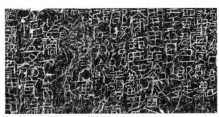

开通褒斜道刻石 局部

杨淮表记 局部

笔洒脱自然，瘦挺恣肆，奇趣横生，有汉隶中"草书"之称。前人谓"其行笔真如野鹤闲鸥，飘飘欲仙"。此为摩崖书，在陕西褒城（今勉县）石门西壁，1969年因修褒河水库，凿下迁至陕西汉中博物馆。

《杨淮表记》，东汉熹平二年（173）二月刻。隶书七行，行二十五六字不等。书法奇逸，参差古拙，风格与《石门颂》相类。前人称其书"润泽如玉，出于《石门颂》而又与《石经·论语》近，但疏荡过之"。此为摩崖书，现藏于汉中博物馆。

《开通褒斜道刻石》，东汉永平六年（163）刻，隶书十六行，行五至十字不等。结字长短广窄，大小参差不齐，书法简古严正，气势开张，用笔多有篆意，苍劲奇逸，前人谓"天然古秀若石纹然，百代而下，无从摹拟，此之谓神品"。此为摩崖书，现藏于汉中博物馆。

7. 简牍近代出土的情况及其在书法史上的地位如何？

答：据历史文献记载，在汉代、西晋、南北朝、宋代都有简牍出土，但均未能保存下来。古代简牍墨迹的大量发现并得以保存和研究，则是近代的事。简牍发现的地点，可分西北和中原两大区域。西北有甘肃的敦煌、酒泉、居延（今内蒙古额济纳旗东南）、武威，新疆的塔里木河、楼兰、和阗和青海的大通等处。中原有湖南的长沙，湖北的江陵、云梦，河南的信阳，河北的定县，山东的临沂等处。西北地区发现的简牍多为木简，中原地区多为竹简，这和就地取材和得以保存的气候条件有关。

中华人民共和国成立前，在西北地区多次发现简牍。发现简牍较多的是匈牙利人斯坦因，他在1901年率领印度考古调查团来到我国西北地区，在1906—1916年又来了两次，先后在新疆于阗，甘肃敦煌、酒泉得简牍约千余件，大致为西汉、东汉、西晋间的遗物。另外，发现得最多的是中国西北科学考察团的斯文·赫定和贝格曼，1930年他们在居延多处地区发现简牍，总数达一万余件，

大致是西汉和东汉的遗物。可惜这两批实物已流落海外了。

中华人民共和国成立后，党和政府对文物考古工作十分重视，对古代简牍做了大量的发掘和研究工作，古代简牍在全国各地新出土并见于书刊发表的就有三十多次，从数量和内容方面都远超过去。在西北地区，甘肃武威四次发掘出汉简；居延地区在1972—1974年竟出土两万余枚汉简；1979年敦煌又有新出土汉简，获一千二百余枚，字迹清晰，是继《流沙坠简》之后又一次新发现。在中原地区，湖北江陵前后四次出土简牍共两千六百余枚，除其中三十七枚楚简外，其余都是西汉竹简；湖北云梦1975年出土秦代竹简一千一百余枚；湖南长沙1951—1954年先后出土战国简一百五十三枚，1973年出土汉简六百余枚；山东临沂1972年出土汉简四百九十余枚；河南信阳1957年出土战国简二百二十九枚；在河北定县、安徽阜阳、江西南昌、四川青川等地均有简牍出土。另外，1973年湖南长沙马王堆三号墓出土了帛书《老子》两卷及帛书《战国策》，经考证，是西汉时的遗物。

中国文字的字体，自秦到两汉是重大变革时期。过去由于仅凭碑刻文字来说明这段时期的概况，明显地留下了不少历史的空白，不足以解释这段时期的文字演变过程。现在有了战国、秦、西汉、东汉、西晋这些简牍、帛书墨迹，可作为真实反映这时期文字演变的实物佐证，通过这些简牍文字，可以认识到这样一些情况：一是隶书的出现早于小篆，它不是由小篆演变而来，主要是由大篆演变而来的；二是从云梦秦简的出土，使人们见到了秦隶的真貌，纠正了过去把"秦诏版"当作秦隶的误解；三是隶书的成熟期应是在西汉时，而不是过去认为的东汉时期；四是在这些简牍中，篆、隶、真、行、草（章草）俱有，可以看到那时用笔的原貌，并能证明西汉时期就是真、行、草的孕育时期；五是填补了书法史上西汉文字流传极少和产生章草的不足。

因此，简牍书法可以同秦汉刻石并驾齐驱，成为并列的两大系统，在中国书法艺术史上占有同等重要的地位。

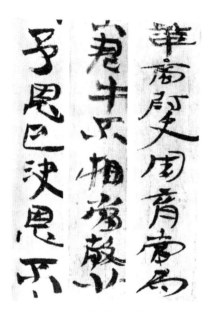

居延汉简 局部

马王堆帛书 局部

睡虎地秦简 局部

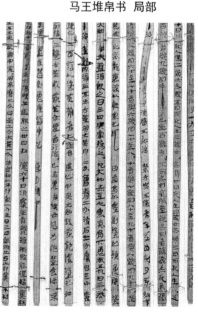

武威医简 局部

8．怎样看待汉碑和汉简的书法艺术特色？

答：汉代的书法有两大系统，一是碑刻文字，一是简牍墨迹。它们都是在纸未发明以前或未被大量使用以前的书籍文献。由于制作的材料不同，书写的内容不同，形制不同，书写者的身份不同，因而表现出各自不同的艺术特色。

汉碑是经人"书丹"上石，然后再由刻工再现书写的字迹。经过了近两千年，流传至今的汉碑文字早就不是书写时的原貌了，它既有刀斧刻凿的损益，又有因风雨侵蚀而剥落和人为的磨损，故看起来纯朴苍劲，古意充溢，富有金石趣味。

而汉简是当时人书写的墨迹，埋藏在地下多年，现在被发掘出来，损蚀不大，完全存留了当时书写文字的原貌，笔情墨趣分外生动。

汉碑所书的文字内容，大都是歌功颂德、纪事立传、宣扬律法等官方文字，因而在书写时必须庄重严肃，一丝不苟。

而汉简所书的文字内容，或是抄书写文，或是书信记事，或是公文报告，因而不拘形迹、草率急就者居多。

汉碑的书写者，一般是当时有名的善书官吏，所写的字通常是典雅的官方文体。

而汉简的书写者，大都是民间的无名氏，所写的字也是民间流行的通俗书体。

汉碑的文字是书写在崖壁上或碑石上，书写的面积大，字体亦大，在章法布局上应规入矩，工整端庄，严谨慎重，大方统一。

而汉简的文字是写在细长的竹木简上，所写的字亦小，在简面狭小的限制下，章法布局仍能匠心独运，错落有致，随意挥洒，精妙多姿。

汉碑的文字绝大多数是隶书，字形呈扁方形，篇章行距大都是横宽竖窄。其书虽受规矩所限，但由于书写者的气质不同，地域不同，时间先后不同，仍表现出精细、飘逸、厚朴、高古、奇纵等风格。

而汉简的文字，篆、隶、真、行、草（章草）各体俱有，字形大小、长短、正斜、肥瘦不等。由于属于民间俗书体，顺应了文字由繁入简、避难就易的演变规律，它和汉碑相比，有更多不同的风貌和格调，可谓千姿百态、洋洋大观。

通过汉碑和汉简的对比，使我们能清楚地认识到它们各自的特点。总体而言，汉碑比汉简更具有浑厚、严谨、精练、雄放、峻落的艺术特色；汉简比汉碑更显露出稚拙、率意、疏朗、自然、奔放的艺术美。

汉碑到了后期，受到上层统治者规范化、标准化的影响，艺术性逐渐没落。但汉简却不同，因它是俗书体，书写者又是民间的无名氏，没有受到那么多的束缚，因而仍表现出无穷的创造力，使书法呈现出丰富多彩、风格各异的情态，最终成为由篆隶向行楷转化的过渡书体——汉简。

9．北碑在书法史上的地位和美学特征及对后世的影响怎样？

答：南北朝时期，是书法艺术史上蓬勃发展的阶段。北方中原地区的碑版书法在继承前代传统的基础上别开生面，创造出了一种崭新的书法艺术形式，它表现出了北方雄强矫健的时代特色，与南方飘逸秀美的法帖对峙，书法史上称之为"北碑南帖"。从书体方面来讲，北碑和唐碑又成为书法史上楷书的两大体系。因此，北碑是我国书法中的一座艺术宝库，是我们研究和学习书法艺术不可忽略的一个重要部分。北碑中最具有代表性的是北魏碑版。平时，由于习惯，我们把所有的北朝碑版（甚至还有极少数风格相近的南碑）都称之为魏碑。北碑主要有四大类，即造像记，如《龙门二十品》；碑碣如《张猛龙碑》；摩崖石刻，如《郑文公碑》；墓志铭，如《张玄墓志》。这些北碑书法绝大多数都出自无名书家之手，由于北朝社会长期倡导尚武精神，人们质朴豪放的性格，威武强健的体魄，山泽的深峻，原野的广阔，耕作的艰辛，佛像的庄严，这些

对他们在艺术追求上产生巨大的影响，因此，在北碑中就表现出了雄峻坚实的艺术风格。康有为在《广艺舟双楫》里概括其特点有十大美："一曰魄力雄强，二曰气象浑穆，三曰笔法跳越，四曰点画峻厚，五曰意态奇逸，六曰精神飞动，七曰兴趣酣足，八曰骨法洞达，九曰结构天成，十曰血肉丰美。"总体来讲北朝碑版，尤以其代表魏碑，表现了属于壮美范畴的美学特征。

北碑书法的出现，对后世产生了深远的影响，初唐的欧、虞、褚、薛四大书家，他们的楷书作品无不带有北碑的痕迹，其中尤以欧体最为显著。盛唐的大书家颜真卿，他的楷书也明显地吸收了《文殊般若经》《经石峪金刚经》等北碑的风格。自唐碑出现后，就长期占据书坛，宋、元、明、清四朝均推崇唐碑，视唐人楷书为正规风范，北碑反被湮没无闻了。但是，到了清代中晚期，由于明清科举制度推崇馆阁体，使书法艺术面临衰亡的厄运。这时，阮元、包世臣、康有为奋起著书立说，大声疾呼提倡北碑，天下学书者纷纷景从，出现了"迄于咸、同，碑学大播，三尺之童，十室之社，莫不口北碑，写魏体，盖俗尚成矣"的碑学中兴，使书法艺术得到了很大的发展。这样，北碑书法在书法史上的艺术地位，才重新被肯定，进而得到巩固。

10. 请重点介绍几类六朝著名的碑刻。

答：六朝碑刻中，南朝极少，大量是北朝碑刻，按其书法风格来看，大略可分四类。

第一类，表现为方笔斩截，结体茂密壮伟。这一类书中，魏碑可称典范，其中以《龙门造像记》为主，它们被康有为称为"方笔之极轨"。《龙门造像记》有数千种，其足为代表的应是《龙门二十品》。《龙门二十品》中又以《始平公造像记》《杨大眼造像记》《魏灵藏造像记》《孙秋生造像记》最负盛名，被称之为"龙门四品"。现简介如下：

《始平公造像记》，北魏太和二十二年（498）刻。正书阳文十行，行二十字，有方界格。题为孟达文，朱义章书。书法雄重迫密，端谨飘逸，被康有为《广艺舟双楫》列为"能品上"，称："遍临诸品，终于《始平公》，极意疏荡，骨格成，体形定，得其势雄力厚，一生无靡弱之病。"杨守敬《平碑记》亦称："《始平公》以宽博胜。"实为魏碑之上品。

《杨大眼造像记》，无撰书人姓名，无年月，据考应是在景明元年（500）至正始三年（506）

始平公造像

孙秋生造像 局部　　　魏灵藏造像 局部　　　杨大眼造像 局部

间所刻。楷书十一行，行二十三字，额题有楷书"邑子像"三字。书法结体险峻，书势磔卓。康有为《广艺舟双楫》评其为"能品上"，谓其如少年偏将，气雄力健，为峻健丰伟之宗。

《魏灵藏造像记》，无撰书人姓名，无年月。楷书十行，行二十三字。书法酷似《杨大眼造像记》，或疑同出一手。风格险劲，体裁凝重，康有为《广艺舟双楫》列其为"能品下"。

《孙秋生造像记》，孟广达文，肖显庆书，北魏景明三年（502）五月刻。楷书分两截，上截十三行，行九字，下截题名十五行，行三十字。用笔方劲峻险，康有为《广艺舟双楫》归其入"沉著（着）劲重一体"。

第二类，表现出下笔锋芒内敛，线条凝练，结体气势豪放，以圆笔为主。这类书法大多是摩崖刻石，在用笔上改变了造像记的棱角峥嵘的面目，以诘屈和抖动的笔画，显示出了或恣肆飞逸，或高浑简穆的风格。下面简单介绍这类的几种著名碑刻：

《郑文公碑》，摩崖刻石，有上、下两碑，上碑在山东平度天柱山，二十行，行五十字，石漫漶甚；下碑在掖县（今山东莱州

441

市）云峰山，永平四年（511）立，五十一行，行二十九字，郑道昭所书。书法宽博凝重，浑厚雄健，用笔为圆笔之极轨，包世臣评其为："《郑文公》字独真正，而篆势、分韵、草情毕具。"欧阳辅《集古求真》谓此书"笔势纵横，而无乔野狞恶之习，下碑尤为瘦健绝伦"。康有为《广艺舟双楫》列其入"妙品上"。

郑文公碑 局部

《石门铭》，摩崖碑，北魏永平二年（509）正月刻。王远书，武阿仁刻字。在陕西褒城县。楷书二十八行，行二十二字。书法超脱，风韵高浑，结体宽疏，用笔圆劲。康有为《广艺舟双楫》评其书："飞逸奇浑，分行疏宕，翩翩欲仙，若瑶岛散仙，骖鸾跨鹤"，并列此石为"神品"，至今《石门铭》声誉甚隆。

石门铭 局部

《经石峪金刚经》，大型摩崖刻石，在山东泰山，刻于经石峪石坪上，字径尺余，康有为推其为榜书之宗。现残存八九百字。字体在楷隶之间，书法雄深古穆，气势宏大，草情篆意无所不备，观之有云鹤海鸥之态。《广艺舟双楫》列其为"妙品下"。此石无书人、无年月，清阮元《山左金石记》作北齐人天保间（550—559）所书。

泰山经石峪金刚经 局部

《瘗鹤铭》，摩崖刻石，原石在焦山（今江苏镇江）西麓石壁上，后因被雷击而崩落长江中，清时凿取，移置山上，后砌入定慧寺壁，存焦山碑刻博物馆。书无年月，宋黄长睿考为梁天监十三年（514）刻。现存九十余字。原石就崖书石，行间疏密，字大小多寡俱不整齐。其书结字宽舒，用笔圆劲，点画流动，笔势开张，为书法史上著名摩崖刻石，颇为书林所重。王虚舟评云："其书法虽已剥蚀，然萧疏淡远，固是神仙之迹。"宋代黄庭坚书法得力于此。关于书写人有陶弘景、王羲之、顾况等数说，但均无确凿证据。

第三类，以用笔方圆兼备、结构谨严、点画精致、遒劲俊美为其特色。这类的碑刻，大多是墓志铭和少数碑碣，与造像记、摩崖书相比较，这类书法除具有北碑质朴淳厚的共有特征外，往往还显示出受南方秀美娴静书风的影响。现择其几种著名的碑刻进行介绍：

《张玄墓志》（又名《张黑女墓志》），北魏普泰元年（531）十月刻。出土地不详，考其志文，当出土于山西永济境内。原石久佚，清何绍基藏有天下孤本。楷书，共三百六十七字。用笔刚柔相济，结体峻利疏朗，严谨中寓有跌宕变化，何绍基称："化篆入楷，遂尔无神不妙，无妙不臻，然遒厚精古，未有可比肩《黑

瘗鹤铭 局部

张猛龙碑 局部

443

女》者。"此碑似有钟繇笔意，为小楷范本。原拓本现藏上海博物馆。

《张猛龙碑》，北魏正光三年（522）正月刻，现存山东曲阜孔庙。楷书，二十六行，行四十六字，碑阴刻有人名。其书用笔方中参圆，精雅自然。结体尤具特色，笔画长短欹正，变化多端。杨守敬《平碑记》称："书法潇洒古淡，奇正相生，六代所以高出唐人者以此。"整篇书法形象生动，俯仰生姿，确实耐人玩味。

《崔敬邕墓志》，北魏熙平二年（517）十一月刻。清代在河北安平县出土，不久即佚。楷书二十九行，行二十九字。书风圆浑雅丽，结体精妙多姿，用笔外柔内刚。清何焯跋云："入目初似丑拙，然不衫不履，意象开阔，唐人终莫能及。"此志风度落落大方，不拘法度，为北碑中精品。

《刁遵墓志》，北魏熙平二年（517）十月刻，河北南皮县出土。楷书二十八行，行三十二字，有碑阴，分上下二列，上十四行，下十九行。其书笔法精妙，结体茂密温厚。清包世臣评其书云："《刁

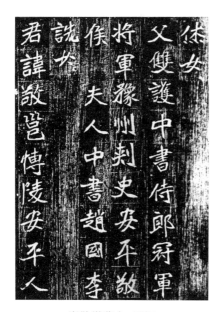

崔敬邕墓志 局部

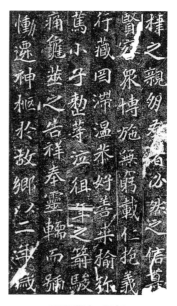

刁遵墓志 局部

惠公志》最茂密。予尤爱其取势排宕，结体庄和，一波磔，一起落，处处含蓄，耐人寻味，不曾此中问津者，不知也。"此志书法受南方书风影响，回环转折居然有两晋风流，兼有六朝书法的韵度，但无其习气。

第四类，用笔隶、篆、楷、行相杂，结体奇古多变，天趣自然，往往表现出一种天真烂漫的稚拙美。这类书法大都在一部分碑碣和少数造像记及墓志中。有人曾以书刻俱不佳而目之，随着时代审美的改变，这类书法赢得了愈来愈多人们的喜爱，使之在六朝书法艺术中独树一帜，学之对医治馆阁体和帖学的颓风有奇效。下面介绍几种这类著名碑刻：

《爨宝子碑》，东晋太亨四年（405）刻，现存云南曲靖市第一中学内。正书十三行，行三十字。后列题名十三行，行四字。书体似隶似楷，古朴奇巧，用笔刚劲凝重，隶意甚浓，书风独特，康有为评其书"端朴若古佛之容"，又称"朴厚古茂，奇姿百出，与魏碑之《灵庙》《鞠彦云》皆在隶楷之间，可以考见变体源流"。两晋禁碑，刻石较少，故此碑极为世所重。

《爨龙颜碑》，刘宋大明二年（458）刻，现存云南陆良县薛官堡斗阁寺大殿内。楷书二十四行，行四十五字。碑阴刻职官题名之列。其书雄浑庄严，隽茂简古，兼用隶法而饶有朴拙之趣。康有为称誉其"若轩辕古圣，端冕垂裳"。杨守敬称其"绝用隶法，极其变化，虽亦兼折刀之笔，而温醇尔雅，绝无寒乞之态"。此碑与《爨宝子碑》合称"二爨"。

《嵩高灵庙碑》，北魏太安二年（456）刻，现藏于河南登封中岳庙。正书二十三行，行五十字。碑面驳落甚，现存五百八十余字。碑阴七列，为寇谦之立。书法字体古拙，介乎隶、楷之间，颇类《爨宝子碑》，康有为《广艺舟双楫》称其书如"浑金璞玉""如入收藏家，举目尽奇古之器"，并列其为"高品下"。

《广武将军碑》，前秦建元三年（367）刻，现存入西安碑林。隶书十七行，行三十一字；碑阴十八行，行三十二字。有方界格，

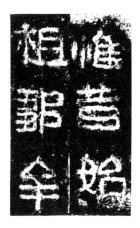

好大王碑 局部

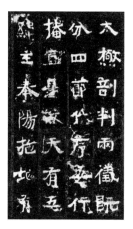

嵩高灵庙碑 局部

广武将军碑 局部

爨宝子碑 局部

爨龙颜碑 局部

碑头、碑侧都有题名。其书古朴奇倔，天趣浑成，结体稚拙自然，天真烂漫，奇态横生，不可名状，用笔使转极妙，曲尽笔意之变化。于右任曾作"广武将军歌"，对此碑大加推崇。

《好大王碑》，无年月，据考为东晋义熙十年，即广开土王薨后三年（414）刻。现存吉林集安市。隶书，碑高二寸余。四面

环刻，共四十四行，行四十一字。其书遵古朴茂，熔篆隶为一炉，并时有行书笔意，结体方正纯厚，憨态可掬，别具一番特色。

11. 魏碑是怎样执笔写成的？

答：北碑中最富有代表性的碑刻莫过于魏碑。魏碑书法的风格雄强矫健，与南方飘逸俊秀的书风迥异。它那种方棱分明、锋铩铦利的笔画十分特殊，用目前通行的五字执笔法来写魏碑是很难表现的。魏碑书法到底是怎样写成的？在人们的心目中简直是个谜。曾有不少学者专门研究过它，众说纷纭。大抵认为，这种方整有棱角的笔画不是用毛笔写出来的，而是由于刀刻失真的结果。这是书学界较普遍的看法。

近年来书学研究有长足的进步，对于笔法发展的认识，也有较大的突破。其中沙孟海先生的《古代书法执笔初探》和王玉池先生的《从高昌砖志谈魏碑》堪称杰作。若去对照分析研究，魏碑写法之谜会豁然开朗。

沙孟海先生在《古代书法执笔初探》一文中认为：写字执笔方式古今不相同，主要是随着坐具不同而变化。他根据晋代习俗是"席地而坐"，又以多幅古画中的人物执笔姿势为据，得出了唐代以前书法执笔是斜执笔的结论。令人遗憾的是，他没有把这个科学的结论用以分析魏碑的笔法，而在《碑与帖》一文中说："北碑戈戟森然，实由刻手拙劣，信刀切凿，决（绝）不是毛笔书丹便如此。"使这个见解没超过一般学者的认知范围。

王玉池先生在《从高昌砖志谈魏碑》一文中，根据《高昌砖集》里保留着不少典型的北碑写法的墨迹，而这些墨迹书写的年代与中原北碑兴起属于同一时期，因此他认为：毛笔是能够写出魏碑中那种见棱见角的字来，虽然有刀刻使字变方整的现象，但不是主要因素。他以为魏碑这种方饬的笔画，可能是古人用一种现在已失传了的笔法来写的，并推想这种失传的笔法是"偃笔侧锋"，把笔杆、

笔锋同书写面保持斜角，譬如四十五度角，很容易写出魏碑那种犹如刀刻般的书法效果。

沙孟海先生虽然得出了唐以前是斜执笔的科学结论，但是他没有用这个结论去认识魏碑的写法，遗憾地被刀刻的因素所迷惑；王玉池先生虽然认识到魏碑方饬的笔画，可能是用"偃管侧锋"的笔法写出，而刀刻不是主要因素，但是他把这种认识也遗憾地停留在推想阶段。事实上，两位先生对魏碑写法的认识，都到了接近真实的边缘，只要把二人研究的成果一综合，魏碑写法之谜就冰消瓦解了，很容易得出这样的结论：魏碑是用斜执笔的笔法写出来的。

12. 隋人书法出现了什么趋势？试分析其代表碑刻。

答：隋文帝杨坚统一了中国，结束了西晋以来近三百年的动乱局面，书法艺术出现了综合南北的趋势，北方雄强的书风逐渐被南方柔美的书风所同化。其主要原因是北朝后期的社会审美观发生了重大转变，在《后周书》中记载："及江陵之后，王褒入关，贵游等翕然并学褒书。（赵）文深（渊）之书，遂被遐弃，文深惭恨，形于言色。后知好尚难返，亦攻习褒书。"王褒的书法被梁武帝评为"凄断风流，而势不称貌，意深工浅，犹未当妙"。可见，他的书法在南方并不是最高明的，而赵文渊的书法在北方却被推为能手，当王褒一入关，赵文渊的书法即被遗弃，这就是北方社会书法审美观发生重大转变的史实。齐亡入周，后又入隋的颜之推，在他所著的《颜氏家训》中说："北朝丧乱之余，书迹鄙陋，加以专辄造字，猥拙甚于江南。"这代表了审美观转变后的北朝人对书法美的新认识。所以，北方书法就急剧向南方书法靠近，到了隋代，书风就表现出南北综合的趋势。这一时期书法的代表作品有《龙藏寺碑》《董美人墓志》《启法寺碑》《苏孝慈墓志》等，它们熔南北于一炉，开唐楷的先河。现分别介绍如下：

《龙藏寺碑》，隋开皇六年（586）刻，在河北正定县隆兴寺。楷书三十行，行五十字，碑阴及侧有题名，额有"恒州刺史鄂国公

为国劝造龙藏寺碑"十五字。此碑书风平正冲和，婉丽遒媚，笔画瘦劲，结体宽博，历来被称为"隋碑第一"。

《董美人墓志》，隋开皇十七年（597）刻，清嘉庆年间在陕西兴平县出土。此碑出土时几无剥落，视之如新，有楷书二十一行，行二十三字。书法工整遒劲，秀丽端庄，为隋碑中的上品。原石已佚，初拓本藏上海博物馆。

《启法寺碑》，隋文帝仁寿二年（602）十二月刻。为书家丁道护所书。原石在湖北襄阳，宋时已失，仅有拓本一种传世，为清人李宗瀚所藏，后归吴荣光，又归罗振玉，后流入日本。此碑清劲古朴，与《龙藏寺碑》相伯仲。宋蔡襄说："此书兼后魏遗法，隋唐之交，善书者众，皆出一法，（丁）道护所得最多。"清陆恭题跋："审其用笔淬厉，仍归浑朴，洗六朝之余习，开欧褚之先声。"此碑应为隋代书法的代表。

《苏孝慈慕志》，又称《苏慈墓志》，隋仁寿三年（603）三月刻。清光绪年间在陕西蒲城出土。楷书三十七行，行三十七字，一字不泐，如同新刻。其书法工整秀雅，洞达疏朗，字体似唐代欧阳询书，为隋代楷书范本。

龙藏寺碑 局部

董美人墓志 局部

苏孝慈墓志 局部

13．怎样评价唐代的篆书和隶书？

答：唐代篆书和隶书的书迹主要见于遗留下来的碑刻。篆书碑刻存留至今的并不多。当时的篆书家有李阳冰、瞿令问、季康、袁滋、尹元凯等人，其中以李阳冰享有盛名，他被誉为李斯之后写小篆的第一能手，有"虎笔"之称。宋代朱长文在《续书断》中把他的小篆列为神品。他自己曾说："斯翁之后，直至小生。"意思是说，他的篆书是直接取法李斯的，可见他对小篆的研究是颇有功夫的。观其书法风貌，确是从《泰山刻石》《峄山刻石》诸碑中而来。李阳冰留传的碑刻有：

《三坟记》，成于大历二年（767），碑存西安碑林，两面刻，篆书二十三行，行二十字，为宋代重刻；《城隍庙碑》，成于乾元二年（759），在浙江缙云县，篆书八行，行十一字，现存石碑为宋代重刻；《栖先茔记》，成于大历二年（767），篆书十四行，行二十六字，原石早佚，现存西安碑林者为宋代重刻；《谦卦》，共四石，前三石均六行，后一石四行，行皆十字。原石久佚，现存于安徽芜湖县者为明末复刻；《滑台新驿记》，大历九年（774）刻，原石早佚，中国科学院考古研究所藏有宋拓海内孤本。另外，还有《庾贲德政碑》《怡亭铭序》等。李阳冰虽志存高远，细品其篆书，艺术成就并不很出色，它既没有汉篆的方整刚健，也没有

李阳冰　三坟记　局部

唐玄宗　纪泰山铭　局部

秦篆的圆融挺劲，更没有两周金文、石鼓文之朴茂浑厚。主要原因是他的艺术指导思想是在于继承和复古，而不在开拓，故其书缺乏创造性。由于唐人写篆书的代表人物大都如此，所以唐代篆书在书法史上的地位是不高的。

唐代隶书碑刻，现存留的还不少，字体发展的趋势与楷书相同，即初唐瘦劲到盛唐变为丰腴。初唐善隶书者有欧阳询、薛纯陁、殷仲容诸家，他们的隶书尚有汉魏遗意，特别是受北碑的影响很明显，如欧阳询所书隶书《房彦谦碑》，前人称之"极挑拔险峻之妙"，细品其字体介于楷隶之间，确有六朝的气息，但用笔平板而乏变化，艺术造诣远不能和他的楷书相比。到了盛唐，写隶书闻名的有唐玄宗、韩择木、蔡有邻、李潮、史惟则数家。唐玄宗所书《孝经》现存西安碑林，所书巨型摩崖隶书碑《纪泰山铭》，现存泰山东岳庙后石崖；韩择木隶书碑有《叶慧明碑》《唐上都荐福寺临坛人戒德律师之碑》；蔡有邻隶书碑有《尉迟迴庙碑》《庞履温碑》；史惟则隶书碑有《大智禅师碑》《庆唐观金录斋颂》；而李潮《慧义寺弥勒像碑》《彭元曜墓志》只见载于《金石录》中。这时期隶书是用楷书笔法所书，笔画丰腴肥浊，古朴气息全无，其艺术造诣不及初唐。总体而言，隶书至唐没有发展和革新，笔画平板无变化，趋于装饰性文字，其艺术性渐渐泯灭，接近于现在的美术字，前人评之为"平满浅近"，确如其言，它远不能和古雅幽深、丰富多彩的汉隶相比。因此，后人学隶书者一般不习唐隶。在书法史上，唐隶的艺术地位也较低。

14. 唐代的著名书法家们留下了哪些有名碑刻？它们表现了怎样的独特艺术风格？

答：唐碑中除了少部分篆书和隶书碑刻，主要就是楷书碑刻，习惯上说的唐碑，就是指唐代楷书碑刻而言的。它和魏碑成为楷书的两大体系。唐代楷书继隋代书风的余绪，又追求创造，深究于笔法，精研于形貌，能各自成家。著名的书法家有欧阳询、虞世南、褚遂良、李邕、颜真卿、柳公权，他们都各创一体，成为后世的楷模。其余的如欧阳通、薛稷、徐浩、苏灵芝、柳公绰、魏栖梧、张旭等，均是一代写楷书的名手，但由于他们的楷书在艺术风格上不如上述的数家那么强烈和突出，因此影响也就要小一些。

唐碑存世很多，现仅介绍一些著名书法家留下的有名碑刻：

欧阳询的楷书主要取法于六朝碑版，又兼受二王书法的影响，书风劲险刻厉，《书断》称之为"森森焉若武库矛戟"，在险绝中又见平正，自成一家，世称"欧体"。存世的碑刻有一二十种，著名的有《九成宫醴泉铭》《皇甫诞碑》《虞恭公碑》《化度寺碑》。《九成宫醴泉铭》是唐贞观六年（632）四月刻。楷法严谨峭劲，为欧阳询的代表作。赵子固推为楷法极则，陈继儒评其书"如深山至人，瘦硬清寒，而神气充腴。能令王公屈膝，非他刻可方驾"。学欧书者，多学此碑；《皇甫诞碑》，无年月，书法如《九成宫醴泉铭》《化度寺》，而险劲过之，腴润气息稍乏。此碑翻刻多次，善本难得；《虞恭公碑》，唐贞观十一年（637）十月刻，此碑书法平正清穆，可与《九成宫醴泉铭》媲美，杨守敬称此碑"最为晚年之作，而平正婉和，其结体不似《醴泉》之开张，亦不似《皇甫》之峻拔，惟原石损失太甚，海内无全文拓本。"；《化度寺碑》，贞观五年（631）刻。原石久佚，在宋时已多翻本。翁方纲认为此碑书法胜于《九成宫》，杨守敬亦认为"欧书之最醇古者，以《化度寺》为最烜赫"。此碑书法确是劲健悦泽，称楷书极则，惜泐甚。

虞世南是初唐的著名书法家，得智永传授，继承了二王的书法传统，因此受到唐太宗的赏识。书风外柔内刚，笔致圆融遒丽，

欧阳询　九成宫醴泉铭

《书后品》赞之如"罗绮娇春，鹓鸿戏沼"。书法与欧阳询齐名，世称"欧虞"，但二人风格迥异。存世碑刻有《孔子庙堂碑》，此碑为唐武德九年（629）刻，刻成之后，车马填集碑下，捶拓无虚日，可见影响之大。其书锋芒内敛，风神凝远，惜碑早毁。现存《孔子庙堂碑》，均系后世重刻。目前所存精品古拓，仅清人李宗瀚所藏一本，现有影印本传世，但原拓已流入日本，藏三井家。

褚遂良早年书法承六朝之余绪，又受欧阳询的影响，后来还学习了虞世南、王羲之的书法，虞世南死后，他被召为唐太宗的侍书，因太宗酷爱王羲之的书法，遂迎其所好，精研右军法书，得其三昧，风格为之一变。其晚年正书丰艳流畅，变化多姿，《唐人书评》谓："褚遂良书，字里金生，行间玉润，法则温雅，美丽多方。"后人学王字者，多从学褚字入手，存世楷书碑刻有《孟法师碑》《雁塔圣教序》《伊阙佛龛碑》《房玄龄碑》等，而前两碑最为世所称道。《孟法师碑》是唐贞观十六年（642）刻，原石久佚，清人李宗瀚所藏唐拓一本，现已流入日本，今有影印本传世。此碑书法合欧、虞为一体，沉着险劲处，非《雁塔圣教序》所能企及，前人以为《孟法师碑》为褚书第一。李宗瀚跋云："遒丽处似虞，端劲处似欧，而运以分隶遗法，风规振六代之余，高古近二王以上，殆登善（褚遂良）早年极用意书。"评论确实稳妥。《雁塔圣教序》是唐永徽四年（652）刻。凡二石，在西安慈恩寺大雁塔下。书法瘦劲雅丽而时兼行草，是褚遂良晚年精心之作。此碑书法，前人评论各异，或谓"烟袅晴空，最善形状"；或谓"若瑶台青璅，窅映春林，美女婵娟，似不任乎罗绮，增华绰约，欧虞谢之"。学此碑书法者，当留意免堕入轻佻一路。

李邕善以行楷书写碑，其书取法二王，博采魏晋各家及北碑长处，并融会贯通，敢于独创，自成其面目。艺术见解很高，曾说"学我者死，似我者俗"。为后世学书箴言。他的书法笔力雄健浑厚，结字宽博，端庄严谨中见峭拔，能纵横得体，开合自如，故前人评之为"右军如龙，北海如象"，把他与王羲之相提并论。

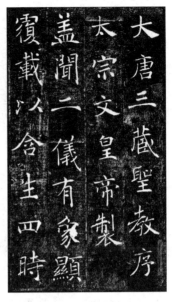

虞世南　孔子庙堂碑　局部　　　　褚遂良　雁塔圣教序　局部

存世碑刻有十余种，其中以《岳麓寺碑》《云麾将军李思训碑》为最著名。《岳麓寺碑》是唐开元十八年（730）刻，今在湖南长沙岳麓公园。其书笔势雄健，结体奇崛，为艺林所重，与《云麾将军李思训碑》并称杰作，或以为过之。黄庭坚评其书云："字势豪逸，真复奇崛，所恨功力太深耳。"王世贞认为："览其神情流放，天真烂漫，隐隐残楮断墨间，犹足倾倒眉山、吴兴也。"《云麾将军李思训碑》是唐开元八年（720）刻，现存陕西蒲城县。行书，用笔自然生动，翩翩恣肆，瘦劲异常。杨慎评曰："李北海书《云麾将军碑》为第一。其融液屈衍，纤徐妍媚，一法《兰亭》。但放笔差增其豪，丰体使益其媚，如卢询下朝，风度闲雅，萦辔回策，尽有蕴藉。"此碑规模很大，历来作为李邕的代表作称美于世。但和晚十年所书的《岳麓寺碑》相较，其遒劲、丰美、含蓄方面应略逊一筹。

颜真卿的书法在唐代书家中影响最大，在书法史上与王羲之

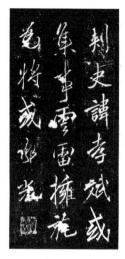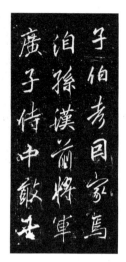

李邕　云麾将军李思训碑　局部

享有同等的盛誉。他曾受过张旭的指导，对于二王、褚遂良的书法
也潜心学过，同时的书家徐浩对他也有影响，他又能吸取民间书法
的长处，现在我们从六朝的《瘗鹤铭》《文殊般若经》《泰山金刚经》
等碑刻中都能找到他取法的痕迹。可以这样说，颜真卿善于学习古
人，不专工一家，因此他的书法有强烈的个性，个人风格异常突出，
故范文澜在《中国通史简编》中称："盛唐的颜真卿，才是唐朝新
书体的创造者。"世称他的书法为"颜体"。其特点是雄强茂密，
浑厚刚劲，精于用笔，能把篆隶笔法融进楷书中去。《唐人书评》
称其书"如荆卿按剑，樊哙拥盾，金刚瞋目，力士挥拳"，可谓形
象生动已极。其存世碑刻甚多，有《多宝塔碑》《大唐中兴颂》《颜
勤礼碑》《颜家庙碑》《东方朔画赞》《麻姑仙坛记》《宋广平碑》
等数十种。今择其三种介绍之：《多宝塔碑》，唐天宝十一年（752）
刻，现存西安碑林。此碑为颜真卿四十四岁所书，已具颜书特色，
结体茂密端庄，用笔遒劲秀美，学颜字多好之；《颜勤礼碑》，唐
大历十四年（779）刻，现存西安碑林，为颜真卿晚年代表作之一。
此碑宋元祐间瘗入土中，1000 年重出，因久埋土中，未经椎拓剔刻，

故铓铩如新，神采奕奕。其书端庄雄秀，气势磅礴，最能体现颜书的精神面貌；《麻姑仙坛记》，唐大历六年（771）刻，旧石在江西临川，明代毁于火，但有宋拓本存世。欧阳修《集古录》谓："此记遒峻紧结，尤为精悍，笔画巨细皆有法，愈看愈佳。"此碑书法严整，与其他颜书略异，而用笔特佳，变化多方，古朴沉雄，如锥画沙，力透纸背，有篆隶气息，甚为世人珍重。

柳公权书法当时就享有大名，以至王公大臣家所立的碑刻，如得不到柳公权所书，人以为不孝，即此可知其书名之盛。他早年学二王，后融合颜真卿、欧阳询，独辟蹊径，自成一家，人称"柳体"，与颜真卿齐名，并称"颜柳"。其书结构紧密，险中生姿，用笔瘦劲古淡，方圆并妙。主要特点是瘦硬，故与颜真卿相比，有"颜筋柳骨"之喻。米芾曾评其书"如深山道士，修养已成，神气清健，无一点尘俗"。存世碑刻有多种，著名的有《玄秘塔碑》《神策军碑》等。《玄秘塔碑》是唐会昌元年（841）刻，现存西

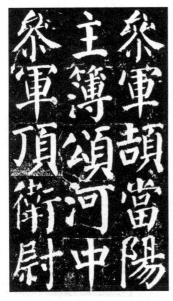

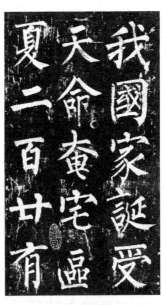

颜真卿　颜勤礼碑　局部　　　　柳公权　神策军碑　局部

安碑林。此碑书法用笔果断，结体紧劲，神韵刚健，王世贞说："玄秘塔铭，柳书中最露筋骨者，遒媚劲健，固自不乏，要之晋法亦大变耳。"王澍也称此碑是"诚悬极矜练之作"。此碑向来是人们学习柳体的范本。《神策军碑》是唐会昌三年（843）刻，因立于皇宫禁地，不能随便椎拓，故流传极少，现有影印本出版。此碑为柳公权66岁所书，比《玄秘塔碑》更为精炼苍劲，醇厚气息也胜，再加上摹刻精工，保存完好，当是柳公权碑刻中的最佳者。

15."宋人疏于碑版"的原因何在？宋代碑刻的状况怎样？

答：前人讲"唐人尚法，宋人尚意"，这话确实是对两个朝代书风趋势的高度概括，也标明了唐宋书风存在差异的所在之处。楷书法多于意，而行草书意多于法，因此，宋人"尚意"就偏重于行草而疏于碑版，喜爱晋人的疏宕而遗弃了六朝及唐人的方严。

为什么会出现这种艺术倾向呢？这是由于多种社会因素的影响。当时，禅宗在士大夫中十分流行，要求自身与自然合一，希望从自然中得到灵感和顿悟。还有文人画的兴起，更是给书法带来了直接影响。宋代书家多是画家或精通画理，苏、黄、米、蔡四大家即是如此，文人画中讲究的以气韵为主、以写意为法、以笔情墨趣为高逸、以简易幽淡为神妙、以绘画作为写愁寄恨工具的创作意识被直接带到了书法艺术中来。另外，宋代理学思想的活泼、文学中倡导的革新、雕版印刷的普及、宣纸在书画中大量使用，这些都使书法艺术受到了影响。在这些多种社会因素的影响之下，造成了宋代崇尚意趣的书风。因此，宋代书家们对唐人楷书森严的法度是不满的，苏轼诗云："诗不求工字不奇，天真烂漫是吾师。""吾虽不善书，晓书莫如我，苟能通其意，尝谓不学可。"并针对唐人严格的执笔法提出了"执笔无定法，要使虚而宽"的自由化主张。而米芾对唐朝著名的书法家所写的楷书几乎指责殆遍，他说："欧、虞、褚、柳、颜，皆一笔书也，安排费工，岂能垂世！""颜鲁公

行字可教，真便入俗品。""柳与欧为丑怪恶札之祖。"等等。这些即是宋代尚意书风中有代表性的观点。宋代书家们虽然平时也习楷书，但他们习楷书的目的，主要是为写好行草书打好基础，而不愿把自己束缚在谨严的楷书之中。再加上帝王的倡导，《淳化阁帖》《大观帖》等汇帖大量流行，天下学帖成风，在这种时代风尚的笼罩下，宋人楷书成就远不如唐人，出现了"疏于碑版"的局面。

由于书法艺术发展到宋代主要成就在行草书方面，而碑版书法称得上艺术品的就不多了，在已出版的《善本碑帖录》中也只收录了三十多种宋碑。宋碑中著名的有蔡襄的《万安桥记》《昼锦堂记》；苏轼的《表忠观碑》《司马光碑》《醉翁亭记》《丰乐亭记》；黄庭坚的《王纯中墓志铭》《伯夷叔齐墓碑》《七佛偈摩崖》《龙王庙记》；米芾的《方圆庵记》《鲁公新庙碑阴记》《芜湖县学记》《章吉老墓表》；蔡京的《赵懿简公神道碑》《元祐党籍碑》；秦观的《鲁公庙记》；周必大的《韩世忠碑》；赵构的《绍兴石经》等。综观宋人书碑，常杂行草，即书楷字，字体风貌也多似前人，而个人的艺术风格常不能得到充分体现，因此宋碑的艺术造诣就远不如唐碑和魏碑。后世学习楷书也多不习宋碑。

16. 刻帖的作用及宋元明清主要刻帖的概况怎样？

答：把历代法书摹刻在木板上或石上谓之刻帖。在古代，它起到了使历代著名书法家的作品广以流传的作用。因为过去著名书法家的作品是被珍藏在皇宫里或私人家中，常人不能得见，只要刻成帖后，就可以拓成若干份流传世上了。另外，刻帖能便于历代法书字迹保存长久。首先刻石当然要比帛和纸保留的年代久得多，其次，更主要是刻帖拓印了多份存于世上，要全部被毁而无遗留并非易事，现在有许多历代法书真迹早不存世，但在刻帖中还能见到它的面貌。此外，它还有一个好处，就是使学习书法者在临写和欣赏时感到莫大的方便。因此刻帖一举，对促进书法艺术的发展起到了

很大的作用。

刻帖又分单刻帖和汇帖。只刻一种法书的称为单刻帖；将各种法书汇集在一起摹刻成套的称汇帖。刻帖最早的年代据文献记载是在隋、唐时期，而大规模的刻帖是在北宋淳化三年（992），宋太宗命王著等把历代帝王、历代名臣及古人法书，无不包罗汇集摹刻成《淳化阁帖》，共有十卷，可谓洋洋巨制。自《淳化阁帖》出后，依此帖辗转翻刻的有好几十种。宋时刻帖蔚然成风，仅帝王刻帖就有多起，如哲宗元祐五年（1090）起刻的《淳化阁续帖》，徽宗大观三年（1109）起刻的《大观帖》，南宋高宗绍兴年间重刻淳化旧帖的《国学监本》，孝宗淳熙年间刻的《淳熙秘阁续帖》。除帝王好此外，士大夫更群起效法，或翻成本，或辑新编，全国各地，刻帖成风。自《淳化阁帖》流行后，学习书法俱从帖出，帖学即由此而兴矣。

元代刻帖甚少，有顾善夫刻的《乐善堂帖》。

明代刻帖不乏其人，藩王、文人墨客不少好为此举，如周宪王的《东书堂帖》，晋靖王朱奇源的《宝贤堂帖》，文徵明父子的《停云馆帖》，董其昌的《戏鸿堂帖》，王肯堂的《郁冈斋帖》，陈眉公的《晚香堂帖》《来仪堂帖》等，但未见有明代帝王刻帖的记载。明人刻帖体制沿袭宋人，范围较前有扩大，除刻古人墨迹外，近人、时人墨宝已有上石的现象。

清代帝王康熙、乾隆均有刻石之举，《懋勤殿帖》二十四卷系康熙下诏刻石，乾隆重刻了《淳化阁帖》，又刻了《三希堂法帖》三十二卷、续帖四卷。私家刻帖更多，其盛况超过了前代，甚至在园林别墅中，刻帖成为不可缺少的点缀，满目琳琅以示风雅，蔚为时尚。

汇帖之巨，各代尚且有如此之多，相比之下，单刻帖就很容易了，因此，数量上更是多如牛毛。其中，刻得较多的单刻帖有钟繇《宣示表》，王羲之《兰亭序》《黄庭经》《乐毅论》《曹娥碑》《十七帖》，王献之《洛神赋十三行》，智永《真草千字文》，孙

过庭《书谱》，颜真卿《争座位帖》等。其中如《兰亭序》《黄庭经》自宋以来，上大夫几乎家家各置一石。好事者收集不同刻拓本，南宋时，理宗赵昀收集前人《兰亭序》拓本一百七十种，清人吴云（平斋）收藏《兰亭序》不同拓本二百本，就自名室名为"二百兰亭斋"。据此可知单刻本的普遍状况。

附 表：宋元明清主要汇帖目录

名　　称	卷　数	摹刻年代	辑、摹、刻者	内容简注
淳化阁帖	十卷	宋淳化三年（992）	王著奉圣旨摹勒。	收集古代帝王至唐人之书，计105人书，二王最多。
绛帖	二十卷	宋皇祐、嘉祐间（1049—1063）	潘师旦摹勒。	以《淳化阁帖》为基础，益以别帖。
秘阁续帖	十卷	宋元祐五年至建中靖国元年（1091—1101）	待诏邵彰等摹勒。	以《淳化阁帖》未刊前代遗墨入石。
大观帖	十卷	宋大观三年（1109）	龙大渊、蔡京奉旨摹勒。	鉴于《阁帖》尚存缺点，诏出内廷原迹，命蔡京更定书家位次，标题皆蔡京书。
汝帖	十二卷	宋大观三年（1109）	汝州守王寀摹勒。	取于《阁帖》《绛帖》者凡三分之一。集古碑古刻中字，托名为某人书者颇多。
博古堂帖（一名《越州石氏帖》）	不详	宋绍兴初年（1131）	新昌石帮哲辑刻。	刻汉、魏、晋及唐人书，凡二十七种，小楷为多。
绍兴米帖	十卷	宋绍兴十一年（1141）	高宗赵构辑，圣旨摹勒上石。	全为米芾法书，今存四卷，行书二卷、草书一卷、篆隶一卷。

武陵帖（一名《鼎帖》）	廿二卷	宋绍兴十一年（1141）	武陵郡守张斛汇集参校。	以《淳化阁帖》为主，合《潭帖》《绛帖》《临江帖》《汝帖》参校有无，补其遗缺，以成此帖。
西楼苏帖（一名《东坡苏公帖》）	卅卷	宋乾道四年（1168）	汪应辰撰集，刻于成都西楼。	选刻苏轼书迹三十种。传本极少，端方曾藏三卷，今藏天津艺术博物馆，影印本装六册。
淳熙秘阁续帖	十卷	宋淳熙十二年三月（1185）	孝宗赵昚下旨勒石。	此帖所刻即为南渡后续得晋、唐墨迹，故名续帖。
群玉堂帖（原名《阅古堂帖》）	十卷	刻时不详、宋开禧末（1207）石归内府。	宋韩侂胄辑，其门客向若水摹勒。	韩侂胄以家藏为晋、隋、唐、宋书辑勒石，以宋人为主，尤以米帖最善。宋拓完本不传，仅有残卷。
忠义堂帖（一名《颜鲁公帖》）	八卷	宋嘉定八年（1215）	刘元刚刻石。	续集颜真卿书四十三种。
	续一卷	续刻为嘉定十年（1217）	巩嵘刻。	
凤墅帖	前帖廿卷续帖廿卷画帖二卷时贤凤山题咏二卷	始于宋嘉熙（1237—1240）毕于淳祐（1241—1252）七年刻成	庐陵曾宏父选辑刻。	此帖集中两宋著名人物墨迹，兼之刻工精细，极为人珍视。
澄清堂帖	无全卷数	南宋时期淳祐丁未（1247）以后	泰州守施式子撰辑，后守龙延之之孙爌及爌毛佃刻。	卷数不详。前五卷为王羲之一人书，卷十一为泰山石刻及苏轼书。此帖模刻精良。
兰亭续帖	六卷	宋刻石	不详。	上海博物馆藏有此帖残本二册，今有影印本出版。
宝晋斋帖	十卷	北宋至南宋咸淳四年（1268）	米芾以三晋帖刻石，曹之格汇刻十卷。	此帖刻入晋及米芾帖多种，此帖多采不刻入他帖的二王书，《十七帖》较他帖多一帖。现有影印本出版。

乐善堂帖（附名贤集帖）	不详	元延祐五年（1318）	顾善夫刻。	赵孟頫书画与顾善夫上款作品，现存四卷，今藏中国国家图书馆。此帖后，附名贤集帖八、九两卷，内刻白居易等名家帖。
东书堂帖	十卷	明永乐十四年（1416）	周宪王朱有炖为世子时摹刻。	摹《阁帖》为主，补以《秘阁续帖》《绛帖》《潭帖》，并增益宋、元人书。
宝贤堂帖（又名《大宝贤堂帖》）	十二卷	明弘治九年（1496）	晋宪王朱奇源为世子时辑，宋灏、刘瑀摹勒上石。	重摹《大观帖》《绛帖》等，又增宋、元、明各家真迹上石。
真赏斋帖	三卷	明嘉靖元年（1522）	华夏编次，文徵明、文彭父子钩摹，章简甫刻。	上卷为钟繇《荐季直表》，中卷为王右军《袁生帖》，下卷为《王氏宝章集》。
停云馆帖	十二卷	明嘉靖十六年至卅九年（1537—1560）	文徵明撰集，子文彭、文嘉摹勒，温恕、章简甫刻。	晋、唐、宋、元各家书，选择精严，伪书独少，摹刻精良，为世所重。
宝翰斋国朝书法帖	十六卷	明隆庆三年至万历十三年（1569—1585）	茅一相撰集，章田、马士龙、尤荣甫刻。	明人各家书百余种，皆以真迹上石。
来禽馆帖（一名《澄清堂帖》）	四卷	明万历二十年（1592）	邢侗撰集，长洲吴应祈、吴士端摹刻。	此帖由邢侗专摹刻古人书迹，选集摹刻较精，历来评价较高。
余清斋帖	正帖十六卷 续帖八卷	明万历二十四年至四十二年（1596—1614）	吴廷辑刻。	晋、唐、宋等各家书，多真迹上石，钩摹刻精善，原刻石近在安徽歙县（今隶属黄山市）发现。
墨池堂帖	五卷	明万历三十年至三十八年（1602—1610）	长洲章藻摹刻。	晋、唐、宋、元各家书。章藻乃章简甫之子，刻石名手，此为明代著名刻帖。
戏鸿堂帖	十六卷	明万历卅一年（1603）	董其昌辑，新都吴桢刻。	历代各家书，搜集资料内容丰富，摹勒刻手欠工，历来对此毁誉参半。

郁冈斋帖	十卷	明万历三十九年（1611）	王肯堂编次，管驷卿刻。	魏、晋、唐、宋各名家，伪迹不少，摹刻俱精。
玉烟堂帖	廿四卷	明万历四十年（1612）	海宁陈瓛辑刻。	广集历代各家书法，首有董其昌序，明代有名之刻帖。
金陵名贤帖	八卷	明万历四十三年（1615）	徐氏勒石。	金陵五十四家书，多其他丛帖所不常见者。
晚香堂苏帖（一名《大晚香堂帖》）	二十八卷一作三十五卷	明万历四十四年（1616）	陈继儒撰集，释莲儒、古冰、蕉幻、陈梦莲摹勒。	全帖共得苏书二百余种，搜罗颇富，惜杂有伪迹。
泼墨斋帖	十卷	明天启四年（1624）	金坛王秉镡编次，长洲章德懋刻。	汉魏、晋、唐、五代、宋、元人书迹，大多出自他帖，真伪参半，有数帖为他帖所无。
渤海藏真帖	八卷	明崇祯三年（1630）	海宁陈甫伸编次，古吴章镛摹勒。	唐、宋、元各家书，其中以《灵飞经》最精。
清鉴堂帖	无卷数略分十卷	明崇祯十年（1637）	新都吴桢摹刻。	书迹从晋至明，卷十为陈继儒及吴桢书，吴氏为摹勒名手。
旧雨轩藏帖	十卷	明崇祯十三年（1640）	上海朱长统摹勒。	此帖所刻当时名流书迹九十余种。
快雪堂帖	五卷	明崇祯十四年（1641）	涿州冯铨辑，宛陵刘光旸刻。	此帖为晋、唐、宋、元各家书，其中不少帖是由真迹摹出，刻亦精，故为世所重。原石现存北京北海公园。
晴山堂帖	八卷	明崇祯年间刻	江阴徐弘祖辑，梁溪何世太摹刻。	从元至明凡九十四种，其中元及明初书迹皆重写而非真迹。
翰香馆法帖	十卷附二卷	明崇祯元年至清康熙十四年（1627—1675）	宛陵刘光旸摹勒。	此帖集魏晋至明历代书迹，卷一附虞南瑗二卷。其中杂有伪迹，摹勒甚精。
琅华馆帖	七卷	清顺治六年（1649）	长安张翱、宛陵刘光旸摹勒。	此王铎一人书，共四十一帖，摹刻甚精。

拟山园帖	十卷	清顺治十六年（1659）	王无咎集，古燕吕昌摹，长安张翱刻。	王铎书一百零三种，王无咎是其子，故能精选，摹刻亦名手。王书中此帖最善。
秋碧堂法帖	八卷	清康熙时刻石	梁清标鉴定，金陵尤永福摹刻。	历代丛帖，诸帖多出于真迹，摹勒亦精。
懋勤殿法帖	二十四卷	始刻于清康熙二十九年（1690）	奉旨摹勒上石。	历代丛帖，一百四十二家，五百三十四帖，石存故宫博物院，惜已不全。
萤明堂法书（又名《明代法书》）	七卷	清康熙三十二年（1693）	邵阳车万育集，金陵刘文焕刻。	明代丛帖，共一百二十三家，以采自墨迹为主。
敬一堂帖	三十二卷	清康熙五十四年（1715）	虞山蒋陈锡辑，旌德汤典贻、吴门朱廷璧刻木。	历代丛帖，真伪糅杂，刻本中赵、董二家较佳。
三希堂法帖	三十二卷	清乾隆十二年至十五年（1747—1750）	梁诗正、蒋溥、汪由敦、嵇璜等奉敕编。	历代丛帖，卷帙之富，为历来法帖之冠，杂有伪、摹、刻、拓俱精。
墨妙轩帖（俗称《三希堂续帖》）	四卷	清乾隆十九年（1754）	蒋溥、汪由敦、嵇璜等奉敕编次。	历代丛帖，收入自唐至元十六家，三十余种墨迹刻石，以为《三希堂法帖》之续帖。
清芬阁米帖	十八卷	清乾隆三十九年（1774）	临汾王亶撰集。	此帖米书极富，可谓大观，然杂有伪迹。
玉虹鉴真帖	十三卷续帖十三卷	清乾隆中期	曲阜孔继涑摹勒。	此帖为历代丛帖、孔氏摹帖颇多，有《玉虹楼帖》十六卷，《瀛海仙斑帖》十卷，《隐墨斋帖》八卷、《国朝名人帖》十二卷等，以《玉虹鉴真帖》为佳。
经训堂法帖	十二卷	清乾隆五十四年（1789）	镇洋毕沅集，金匮钱泳、孔千秋刻，毕裕曾编次。	历代丛帖，自晋至明共六十五种，此帖刻手极精，其中元人书多佳品。

宋黄文节公法书	四卷	清嘉庆元年（1796）	分宁万承风审定。	收集黄庭坚书二十一种，多采自《三希堂法帖》。
清啸阁藏帖	八卷	清嘉庆三年（1798）	前六卷为金棻、陈希濂撰集，冯瑜等八人刻石，后两卷为金棻撰集，刘征、孔昭孔刻字。	前六卷为明人书，凡四十三家，后两卷为恽寿平书，七十余帖。
天香楼藏帖	八卷	清嘉庆元年至九年（1796—1804）	上虞王望霖撰集，仁和范圣传刻。	前五卷为明人书，后三卷为清人书，共一百三十种，以真迹上石，摹勒逼真。
契兰堂法帖	八卷	清嘉庆四年至十年（1799—1805）	吴县（1995年撤销）谢希曾撰集，古郧高铁厂、晋陵毛渐逵、毛湘渠摹刻。	历代丛帖，自晋至明共一百二十余帖，宋前皆取于前代汇帖，宋后则摹自墨迹。
诒晋斋法帖	四卷	清嘉庆十年（1805）	成亲王永瑆撰集，元和袁摹刻。	历代丛帖，以宋、元为主，俱以真迹上石，摹勒精善，为清代名帖。
清爱堂石刻	四卷	清嘉庆十年（1805）	刘环之奉旨摹勒，钱泳刻。	刘墉个人丛帖，刘环之是其侄，所选诸书皆精。
松雪斋法书	六卷	清嘉庆十四年（1809）	金匮钱泳摹刻。	以赵孟𫖯书十五种墨迹上石，摹勒俱工。钱泳后又刻《松雪斋法书墨刻》六卷，亦佳。
小清秘阁帖（又名吴兴书塾藏帖）	十二卷	清嘉庆十七年（1812）	金匮钱泳摹勒。	历代丛帖，自晋至元，第十二卷为外国帖，此帖传遍海内，日本、朝鲜诸国亦有流传。
刘文清手迹	四卷	清嘉庆二十年（1815）	和英撰集。	刘墉书十八种。
明人国朝尺牍	十卷	清嘉庆二十年（1815）	钱塘梁同书审定，金陵冯瑜摹刻。	前四卷为明人尺牍三十四家，后六卷清人六十二家，有正书局影印本。

青霞馆梁帖	六卷	清嘉庆二十年（1815）	海盐吴修撰集，金陵冯瑜摹刻。	此帖有梁同书一人手迹二十二种。
频罗庵法书	八卷	清嘉庆二十二年（1817）	金陵冯瑜摹勒。	共梁同书帖二十六种，梁书汇帖多种，以此为胜。
完白真迹	四卷	清嘉庆年间	武进李兆洛摹勒。	四卷为邓石如篆、隶、正、草、四体书，共二十二帖。
望云楼集帖	十八卷	清嘉庆年间	嘉善谢恭铭审定，陈如冈摹。	历代丛帖，从唐至清近一百八十种，以明清书迹为主。
安素轩帖	十七卷	清嘉庆元年至道光四年（1796—1824）	歙县鲍漱芳撰集，其子治亭、约亭续成，江都党锡龄摹刻。	历代丛帖，以墨迹上石，从唐至明共六十余种，杂伪迹，其中小楷甚多，亦精。
倦舫法帖	八卷	清道光五年（1825）	临海洪瞻墉撰集，高要梁琨同、梁瑞荣刻。	明、清书迹共一百家，选摹俱精，为近代丛帖之佳者。
昭代名人尺牍	二十四卷	清道光六年（1826）	海盐吴修审定，句容冯瑜，同子遵运、遵建、遵拱刻。	从清初至乾嘉时，书家及其他名人翰札，共六百一十余家，附有小传。为自来刻尺牍之卷帙最富者，此帖参考价值极大。
完白山人篆书帖	六卷	清道光八年（1828）	武进李兆洛摹勒。	邓石如篆书六帖，为晚年成熟的作品。
筠清馆法帖	六卷	清道光十年（1830）	南海吴荣光撰集。	历代丛帖，自晋至元，共五十余种，多刻他帖不收之珍品，此帖为粤中刻帖最佳者。
湖海阁藏帖	八卷	清道光十五年（1835）	慈溪叶元封撰集，朱安山刻。	此帖共刻明清书家六十九家，墨迹上石。
曙海楼帖	四卷	清道光十五年（1835）	上海王寿康撰集，金兰堂摹勒。	收集刘墉书六十一种，自书为主，临古之作有十余种。

南雪斋藏真	十二卷	清道光二十一年至咸丰二年（1841—1852）	南海伍葆恒撰集，端溪郭子光、区远祥、梁天锡摹刻。	历代丛帖，自晋迄明。共七十种。
国朝画家书	四卷	清道光二十五年（1845）	石门蔡载福撰集，海盐张辛摹勒。	辑有清代画家一百三十家所书诗及画跋题识。
陈老莲先生真迹	六卷	清道光年间	不详。	专收陈洪绶一人之书，共七十三种，真、行、草兼备。
海山仙馆丛帖	共七十一卷	清道光、咸丰、同治年间	番禺潘仕成撰集。	历代丛帖，共合《海山仙馆藏真》初刻、续刻、三刻各十六卷，《尺素遗芬》四卷、《宋四大家墨宝》六卷、《海山仙馆摹古》十二卷及《禊叙帖》一卷为《海山仙馆丛帖》。由民间所刻如此大型汇帖，别无先例。
敬和堂藏帖	八卷	清同治十年（1871）	义州李鹤年撰集，黄履中摹勒。	收集明、清人书五十余种、摹勒精工。
岳海楼鉴真法帖	十二卷	清同治五年至光绪六年（1866—1880）	南海孔广陶撰集。	历代丛帖，自隋迄清共一百二十余种，真伪杂糅。
邻苏园法帖	八卷	清光绪十八年（1892）	宜都杨守敬撰集。	历代丛帖，自晋至元五十六种，卷八收有日人法书四种，此帖摹刻颇精。
小长芦馆集帖	十二卷	清光绪二十六年（1900）	慈溪严信厚撰集，吴隐叶铭摹勒。	从元至清共有帖一百三十余种，明、清两代多精品，各家有小传。

17. 《淳化阁帖》在帖学中的地位及影响怎样？

答：酷爱书法的宋太宗（赵炅）在淳化三年（992）出内府收藏的历代法书墨迹，命翰林侍书学士王著编次，标明法帖，摹勒于枣木板上，共有十卷，四百二十余帖，用澄心堂纸、李廷珪墨拓出，这就是后世享有盛誉、声名赫赫的《淳化阁帖》。当时只有亲王和大臣进登二府，乃赐一本，世间难得，得者以为殊誉，珍视无比。在此以前的刻帖，一是规模小（如《兰亭序》），二是有的散失无存，而像《淳化阁帖》这样把古代书法摹勒上板，拓印成册，作为人们学习和欣赏的范本，其规模巨大为前所未有。自《淳化阁帖》出，因拓本难得，民间羡慕者又多，人们就将原拓本翻刻行世，但仍供不应求，于是又将翻刻本再翻刻，至再至三，以至拓本遍布天下，从此以后学书者均临摹于帖，大得方便，学帖就盛行起来，从宋一直风行到清代的早、中期。虽然帖学的出现和流行是有多种社会因素的，但是《淳化阁帖》起到了首倡作用。在此以后，涌现出大量的刻帖，但没有任何一本的影响能和《淳化阁帖》相比。

由于奉诏刻帖的王著学识不足，多昧于识鉴，采择不精，使《淳化阁帖》中真伪糅杂，次序乖错，而被后世米芾、黄伯思、王澍等人所指责。然古人法书赖此以传，即是伪帖，也属伪好物，前代不传之迹，往往在此，再加摹勒逼真，精神完足，为后世宝重。

自《淳化阁帖》出后，历代重辑、翻摹者甚多，宋时有《大观帖》《国学监本》《修内司帖》《潭帖》《绛帖》《临江帖》《鼎帖》《武宁本》《利州本》《蔡州本》《汝州本》《泉州本》《卢陵本》《资州本》《乌镇本》《黔江本》《福清本》等，均是其"子孙"。其支流既繁，渐远渐失。在明代，翻刻者迭出，其中以上海顾从义、潘允亮刻本最著名，世有"潘本瘦、顾本肥"之说。另外，肃藩刻本亦有名。到了清代，乾隆三十四年（1769），又据宋拓本重辑，刻《钦定重刻淳化阁帖十卷》于内府。为此，后世都奉宋代王著编次摹勒的《淳化阁帖》为祖帖。

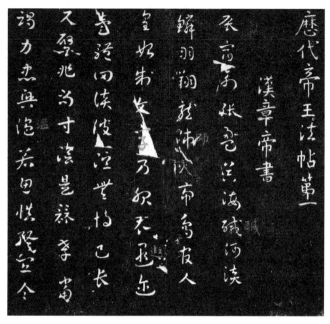

淳化阁帖 局部

18．请介绍一下《大观帖》《群玉堂帖》《宝晋斋法帖》《真赏斋帖》《停云馆帖》《戏鸿堂帖》《三希堂法帖》这些著名汇帖。

答：《淳化阁帖》之后刻帖多不胜数，其中最有名的是《大观帖》十卷。这是在北宋大观三年（1109），徽宗赵佶以《淳化阁帖》板已皴裂，且王著标题多误为由，召出内府所藏墨迹，命龙大渊等更定编次，由蔡京主其事，刻石于太清楼，因此亦称此帖为《太清楼帖》。此帖标题皆蔡京所书。《大观帖》和《淳化阁帖》相比，有两点为优：一是蔡京为一代名书家，虽属奸佞，但精于审鉴，书艺水平远胜王著，故《大观帖》中伪迹较少；二是大观初年为北宋盛世，百工技艺精妙，故《大观帖》的刻工亦胜过《淳化阁帖》。此帖拓本流传极少，明代时已难见全本，现有《大观帖卷六》《大

观帖卷七》行世。

《群玉堂帖》十卷是南宋韩侂胄以家藏名迹，命门客向若水摹勒。原名为《阅古堂帖》，因韩氏罪诛籍没，此石归于内府，在嘉定元年（1209），改名为《群玉堂帖》。此帖为历代汇帖，其中以米芾书为最善，为宋刻帖中之佳者。现有《群玉堂米帖》影印本行世。

《宝晋斋法帖》，原是米芾得王羲之《王略帖》、谢安《八月五日帖》、王献之《十二月帖》真迹，异常珍爱，故把斋名取为"宝晋斋"。当他在崇宁三年（1104）出知无为军时，将上述三帖摹勒上石，时人称之《宝晋斋帖》。后造兵火，石刻残损。无为后任太守葛祐之据火前拓本重刻，与米刻残石置一处。南宋咸淳四年（1268），曹之格任无为通判，复加摹刻，并增入家藏晋帖及米芾帖多种，汇成十卷，题名为《宝晋斋法帖》。此帖不取《淳化阁帖》，而多采用不刻入他帖的"二王"书，其中《十七帖》亦较其他《十七帖》多一帖，摹刻之精，人谓不让《淳化阁帖》。全拓本传世极少。1960 中华书局上海编辑部将宋拓本彩印出版。1979 上海古籍书店亦据此编选《宝晋斋法帖选》。

《真赏斋帖》为明代著名汇帖，在嘉靖元年（1522）为收藏鉴赏家无锡华夏编次，文徵明父子钩摹，长洲章简甫刻石。其共有三卷，上卷为魏钟繇《荐季直表》，中卷为王羲之《袁生帖》，下卷为王方庆进《万岁通天帖》。然刻成不久，原刻毁于火，旋再刻之。故有"火前本"与"火后本"之称，但两本俱精。因此帖的编次者华夏，其品鉴推为江东巨眼，勾勒者文徵明父子又是著名的书法家，刻者章简甫亦是名手，编、摹、刻三者俱精，所以《真赏斋帖》被人们推为明代刻帖第一。

《停云馆帖》，是在嘉靖十六年（1537）由文徵明撰集，其子文彭、文嘉摹勒，温恕、章简甫刻石，为历代汇帖，共十二卷，花了二十三年的时间方完成。初为木板，遭倭乱，毁于火，后乃刻石。卷一为晋、唐小字，卷二为唐摹晋帖，卷三、四为唐人书，卷

五、六、七为宋人书，卷八、九是元人书，卷十、十一为明人书，卷十二为文徵明书。此帖选择精严，伪书独少，其中卷一小字钩摹过于圆润，稍乏古意，而被人疵议，但全帖神采清劲、摹刻精妙，为世人所重，张廷济称其："惟无锡华中甫《真赏斋刻》出其右，余若《郁冈》《余清》《快雪》俱逊一筹。"可见《停云馆帖》确为明代刻帖中之善者。

《戏鸿堂帖》，是明万历三十一年（1603）董其昌审定，新都吴桢镌刻。初刻为木板，后毁于火，遂重摹上石，此帖为历代汇帖，共有十六卷，规模宏大，取材自晋、唐、宋、元书家名迹，收集丰富，甚有价值。董其昌书法在明享有盛誉，然此帖急成近利，摹勒失真，不符盛名，历来毁誉参半，王澍称其"惜刻手粗恶，字字失真，为古今刻帖中第一恶札"。而王文治称其"粗漫传神"，沈子培称其"用意在巧拙间，不专工致，象外系表，宗伯别有神悟"。纵观此帖，粗率失真确应是此刻帖的一大缺点。

《三希堂法帖》是清高宗乾隆十二年（1707）出内府所藏历代法书，敕梁诗正等编次，乾隆十五年（1710）勒成。自魏、晋迄明季共三十二卷，因乾隆收得王羲之《快雪时晴帖》、王献之《中秋帖》、王珣《伯远帖》三种墨迹，故所藏之室取名为"三希堂"，这三种墨迹包括在此帖内，帖名亦称《三希堂法帖》。此帖卷帙丰富，为历来官帖所仅见，《停云馆帖》《郁冈斋帖》《戏鸿堂帖》《快雪堂法帖》诸汇帖中的名迹，此刻多有之。唯其所收既富，而失于鉴裁，伪迹颇多，其因是皇帝以为真，梁诗正等则不敢有异议，但此帖摹刻精良，传拓亦多，于学书者仍大有裨益。道光十九年（1839），原石加刻万字花边，顿成俗状，以此即可以辨别拓本的先后。石今在北京北海公园，现有《三希堂法帖》全集影印本出版发行。

19．石鼓文的时代、重要拓本和书艺特色如何？

答．石鼓文是我国现存最早的石刻文字，因石刻形状似鼓而

得名。鼓有十个，大小不一，高度约 90 厘米，直径约 60 厘米，每鼓都刻有一首四言诗。石鼓的发现，始于唐代，地点在陕西陈仓之野，故有"陈仓十碣"之称。又因其地在岐山之阳，也称"岐阳石鼓"。又根据所刻的文字内容是记述秦国君王游猎之事，所以又有"猎碣"之称。石鼓文的书体介于古文与秦篆之间，或称"大篆"，是研究我国大篆，以及由大篆演进为小篆的重要资料。

石鼓发现时，唐代的学者文人大都以为这是周文王或周宣王时代的产物，而且以为是史官籀所书，就称石鼓文为"籀文"。后来，郑樵在《石鼓音序》中首次提出了石鼓是秦刻石的论点，现代的学者们对石鼓文的研究比过去较为深入和科学，纷纷肯定了石鼓文是秦刻石，但是确切年代尚难统一，有年代是秦襄公、献公、穆公、文公、灵公、惠文王数说。根据石鼓文是铁器所凿刻，而铁器的出现是在春秋末年或战国之初，可以推断出石鼓文出现的年代，不会早于春秋末年。

石鼓文旧拓善本传世稀少，据记载：苏轼藏拓本七百零二字；宋胡世将见四百七十四字；宋欧阳修见四百六十五字；宋薛尚功见四百五十一字；宋范氏天一阁藏本四百六十二字；明杨慎藏唐拓本七百零二字；明安国藏拓本十册，其中最旧者有三，命名为"先锋本"者有五百零一字，而"中权""后劲"二本各四百八十字。

唐拓本现已不能得见，后来最有名者为范氏天一阁北宋拓本，清乾隆时张燕昌据此摹刻后始为人知，不久毁于火。明安国所藏北宋拓本尚存世，民国时归锡山秦文锦，始影印行世。后秦氏将"先锋""中权""后劲"三册及另一宋拓《石鼓文》一并售与日本河井荃卢氏。除宋拓本外，一般以"汧殹"的"汧"字未损为明初拓本；以"黄帛"二字未损为明中叶拓本。以"氏鲜鳝又之"五字不损为明末清初拓本。《石鼓文》翻刻本甚多，但因原石泐损漫漶，要作伪很易被辨别，善本的影印本有数种，近年即据明锡山安氏十鼓斋本影印行世。原石今藏故宫博物院。

石鼓文的书法壮美，其体态古朴雄浑，笔画如屈铁盘金，唐

宋以来，凡擅长篆书的书法家，无不崇尚石鼓文书体，康有为在《广艺舟双楫》中赞其书为"金钿落地，芝草团云，不烦整裁，自有奇采"。潘迪在《石鼓音训》中称："字画高古，非秦汉以下所及，而习篆籀者，不可不宗也。"石鼓文在清代"碑学"兴盛以后，影响更加广泛，学习石鼓书法成就显著者有杨沂孙、吴昌硕等人，特别是吴昌硕，用笔凝练遒劲，结体以左右上下参差取势，气度恢宏、自出新意，在近代书坛上产生了较大的影响。

20．历代小楷名迹特点及后世对它们的评价如何？

答：每当人们谈到古代小楷书法艺术时，就必然要提到晋唐小楷。后世学小楷者，无不从晋唐小楷入手，晋唐小楷以它高度的艺术性，成为小楷书法的典范。从流传下来的晋唐小楷名迹来看，不少作品是否真迹很难确信，但是，对学书法的人来说，一般只需问艺术性如何，而深究其真伪有时并不十分重要。历代主要有以下的晋唐小楷名迹传世：

《宣示表》，三国魏钟繇书，唐时传为东晋王羲之临本。十八行，书法笔力遒健，结体宽博稍扁，意态古朴，尚存隶意，唐人张怀瓘曾赞许道："元常真书绝妙，乃过于师，刚柔备焉，点画之间，多有异趣，可谓幽深无际，古雅有余。秦汉以来，一人而已。"

《荐季直表》，墨迹本，三国魏钟繇书，《三希堂法帖》以此冠首。其笔法淳古，结体自然，有大巧若拙之态。《铁网珊瑚》称："钟繇《荐季直表》真迹，高古纯朴，超妙入神，无晋唐插花美女之态。……真无上太古法书，为天下第一。"

《贺捷表》，亦称《戎路表》，三国魏钟繇书。十二行。其笔法清丽古雅，与《宣示表》不同。王澍评其书说："钟太傅书，唐摹《贺捷表》为第一，幽浑而大雅，或正或偏，诚具方外之妙。"

另外，还有钟繇书的《调元表》《力命表》《墓田丙舍帖》《昨疏还示帖》等，亦是小楷名迹。

《黄庭经》，曾工羲之所书，历来有言，因事自有"山阴道上

如相见，应写黄庭换白鹅"的诗句，故亦称《换鹅经》。有小楷六十行。被唐褚遂良《右军书目》列为第二。此帖运笔清劲流丽，意态雍容和穆，为小楷上品。

《乐毅论》，晋王羲之书，四十四行，世传系王羲之亲书上石。张彦远《法书要录》称："《乐毅论》者，正书第一，梁时摹出，天下珍之。"书法纵横开阖，刚柔相济，孙过庭评此书多怫郁之情，褚遂良称此书为"笔势精妙，备尽楷则"，历来称之为王书之冠。

《东方朔画赞》，传为晋王羲之书，小楷三十三行。笔法清健，结体平险得当，与《乐毅论》略近而意趣瑰奇。黄庭坚评其书云："《东方曼倩画赞》，笔圆净而劲，肥瘦得中，但字身差长，盖崔子玉字形如此。"

《曹娥碑》，墨迹本，传为晋王羲之书，或为南朝后期人所书。二十七行，四百三十八字。书法遒润娟美，生动自然，刚柔得宜。宋高宗评曰："纤劲清丽，非晋人不能至此。"清圣祖亦曰："清圆秀劲，众美兼备，古来楷法之精，未有与之匹者。"有影印本传世。

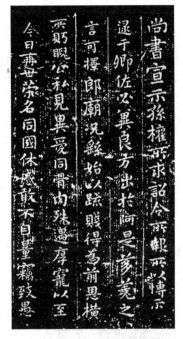

钟繇　宣示表　局部

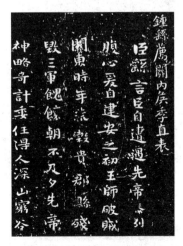

钟繇　荐季直表　局部

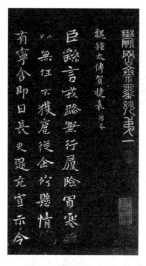

钟繇 贺捷表 局部

王羲之 黄庭经 局部

另有传为王羲之所书的《道德经》《佛遗教经》《黄庭内景经》《告誓文》等，均为传世小楷范本。

《洛神赋十三行》，俗称《玉版十三行》，晋王献之书。小楷十三行，书法宽绰灵秀，清朗多姿，骨肉匀称，严整俊逸。《广川书跋》称："子敬《洛神赋》，字法端劲，是书家所难。偏旁自见，自相映带，分有主客，趣向整严，非善书者不能也。"赵孟頫赞其书为"字画神逸，墨采飞动"。

《破邪论序》，唐虞世南书。小楷三十六行，行二十字，书法圆丽遒劲，雅秀文静。明王世贞称："《破邪》精能之极，几夺天巧。"清王澍谓："虞永兴书筋力内涵，风姿外朗。如有道之士，世尘不能一毫婴之。独《破邪论序》笔韵清迥，与率更为近。"此为唐代著名小楷作品。

《般若波罗蜜多心经》，唐欧阳询书。小楷二十二行。书法险劲瘦硬，筋血停匀，用笔顿挫有力，绝少平薄之气。清孙承泽《庚子销夏记》评曰："楷法精严而宽展自如，笔墨外有方丈之势，如郭忠恕画楼阁，纤微合序，了不安排。"

另传有欧阳询书小楷《尊胜陀罗尼咒》，其书与《心经》相近。

《灵飞经》，唐钟绍京书，其书笔法圆劲精妙，妩媚已极。康有为评其书

王羲之　曹娥碑　局部　　　　王羲之　乐毅论　局部

虞世南　破邪论序　局部

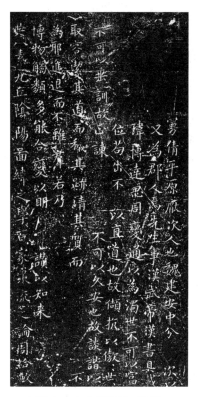

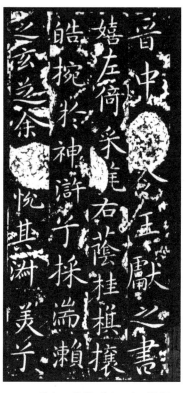

王羲之　东方朔画赞　局部　　　　　王献之　洛神赋十三行　局部

为"如新莺矜百啭之声"。此经为唐代著名小楷范本。

　　其他，如褚遂良的小楷《阴符经》，字小如豆而楷法精妙；颜真卿的小楷《麻姑仙坛记》，书法沉稳紧结，具有大字气度；柳公权的小楷《度人经》《太上老君常清净经》，以骨力见长，遒劲有致。这些均系传世的唐人小楷名迹。

　　晋唐之后，后世工小楷者不乏其人，著名的有宋代的蔡襄、苏轼、黄庭坚、米芾，元代的赵孟頫、杨维祯，明代的董其昌、文徵明、黄道周，清代的王铎、王文治、何绍基等人。他们流传下来的小楷墨迹较多，现在不少已影印出版，成为人们学习的范本，这里就不一一介绍了。

大般涅槃经 局部　　　　　　　灵飞经 局部

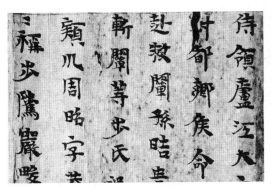

晋人写《三国志》残卷 局部

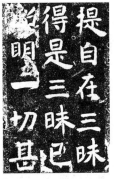

摩诃般若大品经 局部

　　以上所述，是魏晋以来历代著名书法家们的小楷作品。除此以外，我们要特别提出，不应忽略历史上大量的民间书家们的小楷作品，在魏晋、南北朝、隋唐时期，以抄写经卷为职业的"经生"们，留下了大量的手抄经卷，使我们能看到当时小楷艺术的又一面貌。如《晋人写本〈三国志〉残卷》《妙法莲华经》，质朴浑穆，意态生动，古趣天然，隶意犹存。又如《佛说净饭王般涅槃经并洗浴温

室经》、唐人写经《摩诃般若波罗蜜大品经》，间架稳妥，茂密而秀丽，用笔自然洒脱，带有行书的笔势。这些都有较高的艺术性。

传世晋唐小楷名迹，著名的无非就是那一二十种，历代学习小楷者均效法于此，由于学习的范围狭窄，格调单一，味如嚼蜡，学者很容易落进板刻庸俗的窠臼。而魏、晋、隋、唐的"写经体"，一贯不被文人重视，故历来研习者不多，但它们的风格多样，又能反映书风的演变，其笔趣墨妙，尤胜文人书体。现在，若能把学习的视野扩大到这方面，进行潜心研究，披沙拣金，定会出现具有新意的小楷作品。

21．自晋代以来，凡善书者没有不工行书的，现存的著名行书墨迹有哪些？它们表现了怎样的艺术特色？

答：行书是介乎楷书和草书之间的一种书体。它比楷书简便，又不似草书难认，也易于抒发感情，体变既多，伸缩性又大，常常借助其他书体的笔势来发挥艺术效果，因此，人们普遍喜欢写行书。晋代以来，凡是善书者没有不工行书的。历代行书法帖，除刻帖之外，还有大量的墨迹存世。今择其著名的、有代表性的进行介绍。

《伯远帖》，东晋王珣书，是魏晋书法家存留至今最可靠的真迹。共计五行，四十七字。书法峭劲遒逸，谨严纵肆。董其昌说："王珣书潇洒古淡，东晋风流，宛然在目。"其书

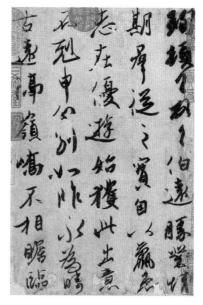

王珣　伯远帖

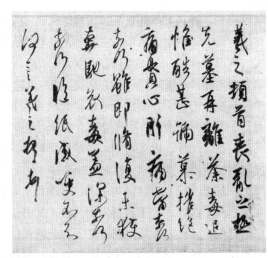

王羲之　兰亭序（冯承素摹本）

风和王羲之早期作品《姨母帖》相近，与王羲之后期的新体结字迥然不同。《伯远帖》应属于晋代早期的书法风格。

《兰亭序》，东晋王羲之书。王羲之因书艺杰出被后世尊为"书圣"，在他传世的作品中，以行书《兰亭序》为第一，这是古今所公认的。《兰亭序》原本被唐太宗陪葬昭陵，现在流传在世的墨迹本，均是后人临摹本，其中著名的有《褚遂良摹〈兰亭序〉》《虞世南摹〈兰亭序〉》《黄绢本兰亭序》《神龙本兰亭序》（冯承素摹本），等等。我们从这些墨迹本中，大体还能追寻到原迹的精神面貌。《兰亭序》布局完美，结构精巧，点画富于变化，重字俱构别体，笔法清新俊逸，有"清风出袖，明月入怀"的意境，其书风总属秀美范畴。现存王羲之行书墨迹，

王羲之　丧乱帖

还有《丧乱帖》《二谢帖》《快雪时晴帖》《频有哀祸帖》《孔侍中帖》《修载帖》《何如帖》《奉橘帖》《姨母帖》，均系唐人钩摹本。

《鸭头丸帖》，晋王献之书，行书二行，文为："鸭头丸故不佳，明当必集，当与君相见。"是传世著名的墨迹。其书用笔拓宕开廓，情驰神纵，人称"外拓"笔法，与乃父王羲之"内敛"笔法有明显之别，笔势飞动雄武，表现了壮美的书风。王献之存世行书墨迹还有《中秋帖》《东山帖》《廿九日帖》，前两帖疑为米芾临本。

《汝南公主墓志铭》，为唐虞世南书，行书草稿十八行，行十二至十五字不等。其书笔势圆活，外柔内刚，体态温润俊秀，遒媚不凡。明王世贞评其书为"萧散虚和，

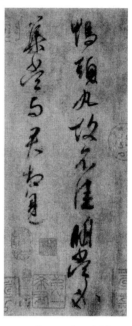

王献之　鸭头丸帖

风流姿态，种种有笔外意"，明显地受了江左风貌的影响，体现出初唐风范。一些用笔米芾与之相近，故后世有米临之说。

《梦奠帖》，唐欧阳询书，行书九行，共七十八字。其书用笔劲瘦刻厉，森森然若武库之戈戟，结体以险绝为平，以奇极为正，乃晚年得意的作品，无怪乎前人评此帖为欧书行书第二。欧阳询还有行书墨迹《卜商帖》《千字文》《张翰帖》，疑为摹本，风格与《梦奠帖》相近。纵观四帖，其结体用笔多从北碑中来，是北派书风影响初唐书法的典型。

《陆机文赋》，唐陆柬之书，是流传下来的有名的唐人墨迹。共一百四十四行，一千六百六十八字。其书法圆劲秀媚，结体用笔师法晋人。元代赵孟頫、揭傒斯等对此帖评价甚高，认为陆柬之书应不在欧、虞、褚、薛之下。今天看来，这种评价是不对的，因为

虞世南　汝南公主墓志铭

欧阳询　梦奠帖

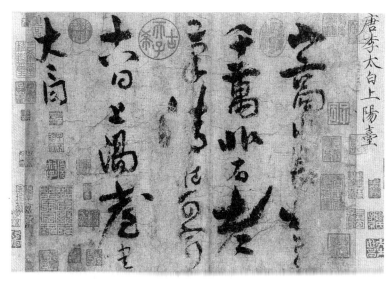

此帖毫无个性，其用笔和结体照搬二王，对每字每笔力求有来历，否则帖上不取，有如在集字，造成了字与字之间无呼应，分行布白不协调。陆柬之如此之书，不说能与欧、虞、褚、薛相比，就连和《怀仁集王羲之圣教序》相比也远不如。唐人张怀瓘《书断》说陆柬之"工于仿效，劣于独断"当是定评。艺术贵在独创，这种保守的艺术观后世当引为鉴戒，但其书的用笔和结体仍有参考价值。

《上阳台帖》，唐李白书。五行，二十五字，传为李白的真迹，其书行笔飘逸，雄健豪放，张晏说："观其飘飘有凌云之志，高出尘寰，得物外之妙。"是一件有很高艺术性的佳作。

陆机　文赋　局部

李白　上阳台帖

颜真卿　祭侄稿

《祭侄稿》，唐颜真卿书，是为祭奠死于安史之乱的侄子颜季明写的祭文稿本。二十五行，二百六十八字，字字挺拔雄壮，笔笔奔放遒劲，信手万变，逸态横生，悲愤痛切之情跃然纸上，是一幅有强烈艺术感染力的书法作品。元代鲜于枢评它为天下第二行书，清代阮元认为"此帖为行书之极"。它与《兰亭序》在中国书法艺术史上同享盛誉。颜真卿行书墨迹还有《刘中使帖》《送刘太冲序》《湖州帖》，均表现出雄奇、奔放、凝重飞动、雍容大方的书风。

《蒙诏帖》，传为唐柳公权书，行书七行，二十七字。其书用笔筋骨外露，能险中生态。结体大方雄豪，纵横跌宕。确有"惊鸿避弋，饥鹰下鞲"的气势和苍逸沉雄的神采。另有行书墨迹《兰亭诗》，柳公权所书，用笔枯润纤秾，掩映相发，表现出雄健险峭

柳公权　蒙诏帖

杨凝式　神仙起居法

杨凝式　韭花帖

的书风，不失为行书临习的范本。

《神仙起居法》《韭花帖》《卢鸿草堂十志图跋》《夏热帖》，这是五代杨凝式留下的四件墨迹。在宋代，人们就把杨凝式与颜真卿相提并论，由此可知他的书艺是何等精深。这四件墨迹就是四种境界：《卢鸿草堂十志图跋》雄浑朴厚，渊源出自颜书，而笔力比之不相上下；《神仙起居法》是行草书，其用笔天真纵逸，如"散僧入圣"，全是自家面目；《夏热帖》笔势飞动，如横风斜雨，不衫不履，驰骋恣肆，为一时神妙；《韭花帖》是行楷书，意态萧散古淡，用笔谨严俊瘦，格局疏朗新奇。黄庭坚诗云："世人尽学兰亭面，欲换凡骨无金丹。谁知洛阳杨风子，下笔便到乌丝栏。"杨凝式书法渊源于王羲之、欧阳询、颜真卿等人，他能遗貌取神，独辟蹊径，所以这些作品都有强烈的个性和艺术感染力。

《黄州寒食诗帖》《天际乌云帖》《前赤壁赋》，这三件著名的行书墨迹为宋代苏轼所书。苏轼是"宋四家"之首，他对唐人过分讲求笔法很不满，就自称："我书意造本无法，点画信手烦推求。"其书以意态胜，肉丰骨美，凝重豪放，自成一派新格，对后世有很大的影响。其所书的《黄州寒食诗帖》，自首至尾，一气呵成，写得抑扬顿挫，愈后气势愈佳，抒发出胸中郁勃之气，故黄庭坚以为"此书兼颜鲁公（真卿）、杨少师（凝式）、李西台（建中）笔意，试使东坡复为之，未必及此"。这确为苏书的代表作。而《天际乌云帖》落笔沉着痛快，跌宕有致，筋骨丰满，藏巧于拙，给人以潇洒自然、态美意浓之感。这也是苏轼的力作之一。其所书的《前

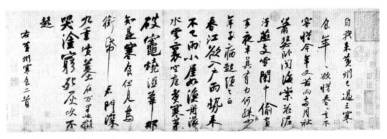

苏轼　黄州寒食诗帖

黄庭坚　松风阁诗

赤壁赋》为行楷书，全卷书法精整，用笔淳朴，具有端庄兼流丽、俊秀而壮伟的气象。董其昌曾誉为"是坡公之兰亭也"。苏轼存世行书墨迹较多，另外还有《桤木诗卷》《答谢民师论文帖》《洞庭、中山二赋》等。

　　《松风阁诗》《伏波神祠诗卷》，为宋代黄庭坚所书的著名的行书墨迹。黄庭坚为宋代四大书家之一，其书得力于《瘗鹤铭》和颜真卿为多，晚年入三峡荡桨而悟笔法，结体中宫敛结，长笔四展，独具新姿，别立风格。所书《松风阁诗》运笔圆劲苍老，结体紧密纵横，以侧险为势，以横逸为动，老骨颠态，有强烈的个性，为黄书的代表作。《伏波神祠诗卷》是他晚年得意之书，比之《松风阁诗》更为老笔道练，张孝祥称"信一代奇笔也"。范成大以为是"山谷晚年书法大成，如此帖无毫发遗恨矣"。黄庭坚行书墨迹存世的不少，有名的还有《诗送四十九侄帖》《王长者、史诗老二墓志稿》《华严疏》《寒食诗题跋》等。

　　《苕溪诗帖》《蜀素帖》《多景楼诗》《虹县诗》，为宋代米

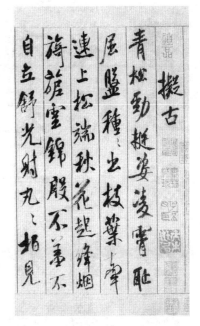

芾所书的四件著名的行书墨迹。米芾为"宋四家"之一，取法前人甚广，初学颜、柳，又学欧、褚、二王，以及《诅楚文》《石鼓文》等，书法曾被称为"集古字"，最终能各取所长，自成一家。其用笔猛厉骏快，多得于王献之，结字能因势生形，奇正相生，出乎自然，其有沉着飞翥，俊逸轩昂的体势。《苕溪诗帖》《蜀素帖》是他三十八岁所书。《苕溪诗帖》运笔潇洒，结构舒畅，从颜真卿书法中化出，而自有新意，《蜀素帖》挥写自如，奔放劲利，米字风格尤为突出，表现出风神萧散、天真烂漫的趣味；《多景楼诗》为大字行书，

米芾 蜀素帖 局部

是米书中最豪放者，笔渴锋燥，结体遒劲，风格猛厉奇伟，有雄入九军、气凌百代的气象；《虹县诗》也是大字行书，它和《多景楼诗》相比，不仅有刚健豪放的一面，更有婀娜流丽之态，即使所用的干笔，也觉润妍，体势俊迈，境界清雄，实为米芾生平杰作。此外，米芾墨迹存世甚多，有四十余帖，它们大多是不经意之作，往往神妙出于意外，米芾的笔墨字形之妙，俱能毕见。

《嵇叔夜与山巨源

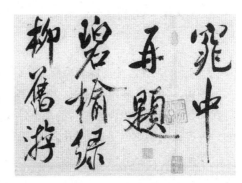

米芾 虹县诗 局部

赵孟頫　　仇锷墓志铭　局部

绝交书》《仇锷墓碑铭》，是元代赵孟頫所书的两件行书墨迹。赵孟頫为当时书坛主将，他主张书法复古，全法"二王"，实际上他是仅用了唐人笔法，攀晋人面目，再加上自己的气质，形成一种圆润流丽、妍妙妩媚的书风，人称"赵体"。其所作《嵇叔夜与山巨源绝交书》笔法遒媚、玉润珠圆，高岱评其书云："截筋骨于妩媚，标丰神于健劲，其运腕转折处，如柳絮因风，弹丸脱手，纯熟之至。"《仇锷墓碑铭》为行楷书，此书汲取了李邕书中倔强的体势，克服了他一些作品中的轻滑毛病，而显得老健俊逸，是赵孟頫晚年得意之作。赵孟頫存世墨迹甚多，有名的还有《兰亭十三跋》《洛神赋》《归去来辞并序》等。

《行书诗册》《真镜庵募缘疏》，这二卷行书墨迹收藏在上海博物馆，为元代杨维桢所书。他的书风在元代能独立不群，一反时代的复古潮流，表现出独特的创造性和强烈的个性，是十分难得的。杨维桢在当时以"狂怪"闻名，书法不被重视，而随着时间推移，现在我们都承认他是法古出新的革新者，其书也赢得了愈来愈多人的喜爱。我们从《行书诗册》《真镜庵募缘疏》这两卷墨迹中

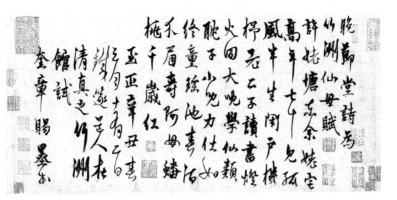

杨维桢　晚节堂诗抄

可以看出，他在用笔、用墨、章法上俱出新意，能自然地把汉隶、章草甚至篆书的笔法融化在行草书中，布局纵横交错，变化无穷，通过字形的大小欹侧，线条的长短粗细，用墨的干湿浓淡，笔势的妖娆跌宕，产生了强烈的对比，表现出古奥、倔强、奔放、豪迈的风格。吴宽评其书如"大将班师，三军奏凯，破斧缺斨，倒载而归"，不失为形象生动的比喻。

　　到了明、清两代，擅长行书的书家不少，其中不乏能自出机杼、独成一家者，如书风遒劲俊美的文徵明；风神潇洒古淡的董其昌；雄浑峭拔、飞腾放浪的黄道周、倪元璐、张瑞图、王铎、傅山；貌丰骨劲、味厚神藏的刘墉；骨格清逸、秀韵天成的王文治；参篆隶笔意、似屈铁盘金的何绍基等。他们所遗行书墨迹甚多，要见其影印本亦甚易。

22．从来学草书者，多学"二王"一派的今草。今草的范本有哪些？

　　答："二王"一派的今草，以潇洒秀丽的风格赢得了人们的喜爱，故历来学习草书者，多宗这一派。"二王"一派今草书迹大都散见于各种丛帖之中，使学者有浩繁不便之感，为此，特推荐下列

几种优秀的今草范本。

《十七帖》，是东晋王羲之书写的信札，为唐太宗李世民收藏的王羲之书卷之一，率以一丈二尺为一卷，此卷开头有"十七"二字，故名《十七帖》。计书札二十八通，一百零七行，九百四十二字。此帖书法气象超然，体势清健遒美，用笔使转自如，不仅为王羲之草书中最有名者，而且历来被奉为草书圭臬，是学书者极好的今草范本。自宋代以来，《十七帖》的摹刻本很多，以宋拓《敕字本十七帖》最善，其摹刻精工，锋棱宛然，点画之间，神完意足。今有影印本出版。

智永《真草千字文》，为隋智永禅师书。智永是王羲之第七代孙，其书精熟过人，妙传家法．兼能诸体，以草为优。苏轼说："永禅师书，骨气深稳，体兼众妙，精能之至，返造疏淡。"对其评价甚高。《千字文》是我国封建时代流传很广的启蒙读物，相传智永曾书《真草千字文》八百余本，散布于浙东一带的寺院。智永写本，左规右矩，法度谨严，而且字字区分，不做连绵体势，自唐宋以来，初学草书者常以此作临摹的范本。智永《真草千字文》历来摹刻较

王羲之 十七帖 局部

多，流传至今比较完整可靠的有两种，一是北宋大观三年（1109）的薛嗣昌刻本，二是唐代流传到日本的墨迹本。两者均有出版。

《书谱》，为唐代孙过庭撰书，现真迹犹存，十分难得。孙过庭宗法"二王"，米芾以为"凡唐草得'二王'法无出其右"。《书谱》共三百五十一行，计三千五百余字，为草书之巨制。其书结体遒美，有章草遗意，笔势纵横，墨法清润，尤精于用笔。刘熙载赞曰："用笔破而愈完，纷而愈治，飘逸愈沉着，婀娜愈刚健。"与智永《真草千字文》相比，《书谱》的笔法变幻多姿，意态活泼飞舞，故当胜过一筹。并且，其文

智永　真草千字文　局部

孙过庭　书谱　局部

论书精辟，为古代书学理论的经典著作。后世学草书者，以从《书谱》入手为正路，是学草书的极好范本。

《景福殿赋》，传为唐代孙过庭书。墨迹本。全卷一百六十五行，约两千字，笔法与《书谱》不同，故有人疑为伪作。但此帖书法艺术水平颇高，乾隆帝评曰："笔意俊迈，有惊鸿游龙之妙，《书谱》虽煊赫有名，犹规规'二王'门仞，此乃自成一家耳。"观其用笔尖劲方硬，挺健潇洒，富于轻重方圆变化，结体略有章草遗意，是颇具艺术特色的今草佳作，适合学书者研究、临摹。

怀素《小草千字文》，墨迹本，传为唐释怀素晚年所书，历来为世人所珍视，以为一字千金，遂有"千金帖"之誉。其书与《自叙帖》那类骤雨疾风、惊蛇走虺似的豪放风格迥然不同，此帖平淡古雅，筋骨内含，用笔宛转圆润，深得"屋漏痕"笔法之妙，结体平稳匀整，法度严谨。整幅作品首尾笔调一致，其书神定意闲，古淡静穆，故于右任评曰："此为素师晚年最佳之作，所谓'松风流水天然调，抱得琴来不用弹'意境似之。"由于此帖应规入矩，一笔不苟，少有连绵不断之势，固宜学书者临摹和观赏。

孙过庭 景福殿赋 局部　　　　怀素 小草千字文 局部

除以上数帖外，还有不少今草的善本佳帖可供学习，如宋人米芾《草书九帖》，蔡襄的《别已经年帖》，以及明人文徵明、蔡羽、王宠、邢侗等人的草书，均可效法。另外，应特别提出，现代著名书法家于右任的草书，造诣精深，可和前贤媲美，并在前人基础上另有创造，熔章草、今草、狂草于一炉，雄浑奇伟，体现了"易识、易写、准确、美丽"的原则，实为学草书的极好范本。于氏草书存世较多，现有所书的《诸葛亮出师表》《正气歌》等影印出版。

23. 著名的狂草墨迹有哪些，它们之间有何继承与发展？

答：狂草书体，最早称为"一笔书"，是汉末张芝创造的。但"一笔书"是什么模样呢？据文献记载："书之体势，一笔而成，气脉通联，隔行不断，谓之一笔书。"张芝所写的"一笔书"墨迹，世上早已无存，就连《淳化阁帖》中标题为汉张芝的《知汝帖》等四帖草书，也被米芾鉴定为唐代张旭的作品。在东晋，王献之的草书学张芝，存世的草书墨迹有三行，名为《中秋帖》，后人却认为这是米芾的临本，即使是临本，但对"一笔书"的风貌也能得到初步的了解。到了唐代，"四声始于沈约，狂草始于伯高（张旭）"，这就是说，狂草这个名称是从张旭开始的，人们把张旭的草书称为狂草。它和"一笔书"比较，虽在体势连绵方面大约相似，但其内涵已有明显的不同，张旭的草书创作是"酣醉无聊，不平有动于心，必于草书发之"，带有很重的感情因素，其风格同李白浪漫豪放的诗歌一致。"狂草"一词，十分生动形象地把草书的形式和感情色彩表现出来了。

张旭存世的墨迹只有《古诗四帖》一件，草书四十行，它是由明代董其昌鉴定的，现在也得到人们进一步肯定。观其书迹，虽说渊源于王献之一笔书，但其时代特征和强烈的个性表现无遗。丰坊说："行笔如从空掷下，俊逸流畅，焕乎天光，若非人力所为。"董其昌也说："有悬崖坠石，急雨旋风之势。"用笔如锥画沙，纯

张旭　古诗四帖　局部

用中锋，抛弃了以前兼有侧锋的用笔。

　　张旭之后不久，又出现了一个大草书家释怀素，存世狂草墨迹著名的有《自叙帖》和《苦笋帖》。《自叙帖》有一百二十六行，六百九十八字。《苦笋帖》仅两行，十四字。品其风貌与张旭接近。明显是受了张旭的影响，而且怀素也坦率地承认，在《自叙帖》中自豪地记载李舟对他的评语："昔张旭之作也，时人谓之张颠，今怀素之为也，余实谓之狂僧，以狂继颠，谁曰不可？"他那幅笔飞墨舞的《自叙帖》就像一组感情奔放的抒情曲，着实动人心弦。"以狂继颠"就是他的书法艺术表现特色，所以时人把他和张旭并称为"颠张醉素"。但他们在用笔方面也有较大的区别，黄庭坚曾指出张旭用笔"肥劲"，怀素用笔"瘦硬"。用笔瘦硬就是怀素在书法艺术上的创造和发展。

　　在宋代，能继承和发展狂草的书家只有黄庭坚，存世的狂草墨迹有数件，最有名的是《诸上座帖》和《李白忆旧游诗卷》。《诸

怀素　自叙帖　局部

怀素　苦笋帖

上座帖》有九十八行，四百七十七字，现藏故宫博物院。《李白忆旧游诗卷》前阙八十字，存五十二行，三百四十余字，现流落日本。这两篇均为黄庭坚狂草的代表作，风格大体接近，沈周赞其书曰："笔力恍惚，出神入鬼，谓之草圣宜焉！"孙承泽亦曰："字法奇宕，如龙搏虎跃，不可控御，宇宙之奇观也。"黄庭坚自述他草书的渊源，最早师法周越，用笔有抖擞的习气，后来观苏子美书乃得古人笔意，又见张旭、怀素、高闲的墨迹，方知用笔之妙，但他并不满足于此，在晚年入三峡，见船夫荡桨而大悟笔法。与张旭、怀素的狂草进行比较，黄庭坚的草书表现出笔意古雅，韵

黄庭坚　诸上座帖　局部

度飘逸，感情较为含蓄。所以南宋姜夔评曰："近代山谷老人，自谓得长沙三昧，草书之法，至是又一变矣！"

在明代，善草书者不少，其中以祝允明善狂草最著名，祝允明存世草书墨迹较多，以所书《前后赤壁赋》可为代表，文嘉评其书曰："枝山（祝允明）此书点画狼藉，使转精神，得张颠之雄壮，藏真之飞动，所谓屋漏痕、折钗股、担夫争道、长年荡桨等法咸备，盖晚年用意之书也。"祝允明传统功力深厚，仅草书方面，对前人的作品无不精心临写，集众所长，表现出风骨烂漫、天真纵逸的个人风格。其弱点是用笔稍扁，略少含蓄。

到了明代末年，书风为之一变，以善狂草著称者有徐渭、傅山、王铎等人。徐渭草书融以画法，奔放豪纵，以神韵胜，但细究点画，有

黄庭坚　李白忆旧游诗卷　局部

粗疏之嫌；傅山草书笔力雄迈，宕逸矫捷，奇姿百出，但觉缭绕过甚；惟王铎一代神笔，无人争锋，所遗墨迹甚多，试举两幅狂草精品：《王铎草书诗轴》《秋日西山上等诗六首》，其用笔酣畅雄健，险劲沉着，飞腾跳跃，任意挥洒，其势不尽而笔不止，郁郁苍苍，一派壮阔的气势。王铎的书法渊源深远，功力深厚，他在《草书杜诗卷》后跋说："吾书学之四十年，颇有所从来，必有深于爱吾书者；不知者则谓为高闲、张旭、怀素野道，吾不服！不服！不服！"王铎是一个理论和实践往往矛盾的艺术家，他的作品肯定是受了张旭、怀素、高闲的影响，即使自己不承认，骂他们是"野道"，其一脉相承的渊源关系还是能明显地看出来。当然，他的师承远不仅此，可溯源篆隶，又能取法"二王"，兼有颜、柳、欧、虞的遗意，深入米芾之堂奥，难能可贵的是他能融会贯通，独标风

祝允明　草书杜甫《秋兴八首》之一

于铭　临阁帖轴

骨，在前人的基础上有所创造。他的用笔、用墨很具特色，时而墨气淋漓，时而若晦若藏，带燥方润，将浓遂枯，墨色对比强烈，章法布局尤为别致，其大小相携，疏密相间，擒纵互济，夷险交辉，在错综开合之中，产生了奇妙的韵律感，无疑这是把绘画和诗歌的技巧融入书法之中了，为狂草的发展别开一新境。

在清代，写狂草的很少，仅见黄慎略显风骨，故有"清无草书"之说，因那时的书法艺术潮流，已转向碑学方面去了。

24. 章草书衰落已久，古迹流传稀少，近年来学书者日益重视这种古老的书体。请问章草有哪些代表作品？

答：通俗地讲，章草就是草率的隶书。古人为了方便运用，就解散隶体，化繁为简，成为章草。它属于草书的一种。这种古老的文字流行于两汉魏晋间，到了初唐能写章草的人就很少了。在晚唐和两宋，写章草的人几乎绝迹。在元明又出现了一些能写章草的书家，似乎有复兴的迹象，但在清代又寂寥下去，直到清代末年才又有人写章草了。现在，随着书法事业的兴旺繁荣，重视这种古老书体的人愈来愈多，因为它和其他书体有着密切的"血缘关系"。为此，特介绍几种章草法帖供大家参考、学习。

　　《秋凉平善帖》，东汉张芝书，摹本，章草六行，见于《淳化阁帖》及其他汇帖中。此帖骨法精熟，高古可爱。《书后品》云："伯英（张芝）章草似春虹饮涧，落霞浮浦，又似沃雾沾濡，繁霜摇落。"

　　《急就章》，吴皇象所书，共二千零二十三字，为单刻帖。此帖的数种刻本，以明正统初吉水杨政据、叶梦得所摹旧本刻于松江的《松江本》最为著名。其书舒缓自然，实而不拙，笔势劲健，气象简古，虽有人怀疑非皇象所书，但仍不失为一本章草的好范本。

　　《平复帖》，晋陆机书，章草九行，凡八十四字，现藏北京故宫博物院，有影印本。此帖是用秃笔枯锋所写，字形朴质，用笔古雅。启功先生说："《平复帖》字作章草，点画奇古，校以西陲所出汉晋简牍，若合符契。可证其非六朝以后人所能为。"此帖因是墨迹，对学书者领略章草的用笔、追溯渊源，有莫大的好处。

　　《出师颂》，有墨迹两本，一为索靖书《出师颂》真迹，后有文彭十五跋；一为隋贤书《出师颂》。两本均有影印本传世。王

张芝　秋凉平善帖

皇象（传）　急就章　局部

501

陆机　平复帖

索靖　出师颂

世贞认为这两本都是索靖所书《出师颂》的临本。虽非原迹，但其书法遒密凝重，气息古雅，仍可领略晋人书法的风韵。索靖为西晋书法家，自矜其书为"银钩虿尾"。梁武帝谓："索靖书如飘风忽举，鸷鸟乍飞。"黄庭坚亦说："索征西笔短意长，诚不可及。"所书《出师颂》是其代表作。另外，有《月仪帖》也传是索靖所书，这两本历来都作为章草的范本。

赵孟頫《急就章》，元代赵孟頫曾书《急就章》多本，现上海博物馆和辽宁博物馆各

赵孟頫　急就章　局部

宋克　急就章　局部

藏有一本，均有影印本出版。其书法度娴熟，风格遒丽温润，但因是以楷书、行书的笔法书之，就有失章草厚朴古雅之意。赵孟頫的章草在元、明间风靡一时，不少书家均受其影响，他所书的《急就章》对现在学习章草仍有很大的参考价值。

宋克《急就章》，明代宋克曾书《急就章》多本，其中以洪武丁卯（1387）六月十日所书墨迹本为最佳。此卷行笔劲健遒润，法度严谨，结体古雅，布局茂密，首尾气势相连，顾盼有情，其穿插争让，粗细黑白对比，使人感到十分生动飘逸，这是他晚年的杰作。宋克的章草，探究索靖、皇象的奥秘，于用笔转折处深有所得，并以劲利取势，独辟蹊径，自具面目。初学章草者，如从宋克入手，可免一般软弱轻佻之病。

《稿诀集字》，是近人王世镗编著。王世镗是近代有名的书法家，于章草功力尤深，并能法古求新，将汉晋简牍书法融入，使作品别开生面，深得于右任的赞赏，曾赞誉为"古之张芝，今之索靖，只百年来，世无与并"。1924年他将二十种古代法帖中的章草，共一千五百余字，编成韵语，集字而成《稿诀》。《稿诀》力图说明笔法的源流，字体的关系、变化，草书的结构规律。它的集字来源虽广，字数也较多，但全篇风格统一，笔调基本协调，这就可知编著者的艺术修养和匠心了。《稿诀》确是王世镗发愤之力作，它对初学章草者很有助益，可称善本。现有旧拓本影印出版发行。

王世镗 稿诀集字 局部

25. 什么是碑学？

答：碑学，是在清代出现的新兴的书法艺术流派。它不应该狭义地被指为对魏碑的学习研究，而应是广泛地指清代书坛对唐以前甲骨、钟鼎、大小篆、秦权、汉碑、瓦当、封泥、简牍、石幢、古玺、秦汉印、六朝墓志、造像等文字进行学习研究而形成的书派。早期碑学是宗汉碑，其有成就者首推郑簠、朱彝尊、金农等人，到了清代中叶，阮元公开疾呼，倡导碑学，并著《南北书派论》和《北碑南帖论》。包世臣、康有为等人继起响应，亦著《艺舟双楫》和《广艺舟双楫》为碑学进行有力的鼓吹。这样，尊碑之风大盛，学书者由隶篆扩展到北碑及唐以前的文字。情况如康有为在《广舟艺双楫》中所说："道光之后，碑学中兴，盖事势推迁，不能自己也。"

另外，还有研究考订碑刻的源流、时代、体制、拓本真伪、文字内容等的学科也称碑学。如叶昌炽的《语石》、方若的《校碑随笔》、王壮弘的《增补校碑随笔》等就是典型的碑学著作。

我们平时所谈的碑学包括以上这两方面的内容，不但要了解其书法艺术风格，还要掌握碑刻的源流考证。

26. 什么是帖学？

答：帖学之名是因碑学的出现而相对产生的。它是指魏晋以来，以法帖为学习研究对象，以崇尚钟、王为正宗的书派，称之为帖学。自北宋刻帖之风兴起后，对帖学盛行起了很大的作用。后世把唐代的虞世南、欧阳询、褚遂良、李邕、孙过庭、颜真卿、柳公权、张旭、怀素等，宋代的苏轼、黄庭坚、米芾、蔡襄等，元代的赵孟頫等，明代的宋克、解缙、文徵明、祝枝山、邢侗、王宠、董其昌、张瑞图、傅山、王铎等，清代的张照、梁同书、刘墉、王文治、翁方纲、翁同龢等及至近代的沈尹默等均被视为帖学名家。

另外，以研究考订法帖的源流、先后、真伪、优劣及文字内容为对象的学科也称帖学，如林志钧的《帖考》之类，但这属于文

物、考古方面的事。我们所谈的帖学，是专以书法艺术为学习研究角度的帖学。

27. 清代碑学兴起的原因何在？

答：李一氓在《论古籍和古籍整理》一文中对清代评价说："这个时代真是一个欣欣向荣的、有高度封建文化的时代。"而碑学的兴起，正表现了清代封建文化繁荣的一部分。它成了中国书法艺术史上的一个重要阶段。

清朝的建立，经过了初期激烈的阶级斗争和民族斗争，使这个多民族国家的统一得到巩固，取得了政治上百年相对稳定的局面。而且又采取了一系列恢复发展生产的措施和政策，使农业、手工业和商业都有很大的发展，资本主义萌芽也有进一步的增长，出现了历史上有名的"康乾盛世"。政治上的统一，经济上的繁荣，为文化艺术的发展创造了适应的环境和物质条件。因此，碑学的开拓者、实践的成功者、理论的建立者们大都是出现在经济发达、资本主义萌芽增长得最快的江南地区。

另外，由于要巩固政权，清政府对内实行了残酷的民族高压政策和反动的文化政策，"避席畏闻文字狱，著书只为稻粱谋"（龚自珍诗），多数学者们被文字狱治怕了，为了逃避政治迫害，纷纷钻进了琐碎的训诂考据学的圈子。学者们为考经证史的需要，竭力去收集金石、碑碣，引起了一大批古代刻石文字的出土和发现，为清代碑学的兴起带来了直接的契机。

"碑学之兴，乘帖学之坏"（《广艺舟双楫》），元明时期的复古思潮到了清初更为肆烈，清帝王个人的喜爱，使董其昌、赵孟𫖯的字体在全国流行，科举制度倡导的馆阁体对书法艺术的腐蚀比明朝还厉害，帖学已沦落到奄奄一息的地步。物极必反是事物发展的必然规律。当一些书法家们力图开辟书法艺术的新天地时，由考据带来大批的金石、碑碣的出现，引起了他们极大的重视，他们

认为要扭转帖学糜弱的颓风，就得学习这些字势雄强的古代文字。

清初，隶书作为碑学的先导而出现。郑簠、金农等人的隶书表现出古朴奇拙、雄浑峭拔的风貌，与董其昌、赵孟頫的字体在风格上尖锐地对峙。由于那时整个社会的传统审美观是以"秀美"为主，所以他们就被目为狂怪，影响也不大。但是，到了清朝中叶，国势发生了很大变化，一是帝国主义发起了鸦片战争，使中国沦为半殖民半封建的国家；二是国内阶级矛盾尖锐，爆发了太平天国起义，严重地动摇了清政府的统治。清政府的腐败无能和外强中干的面目在国内各阶层人民面前暴露无遗了。在帝国主义和中华民族之间的矛盾成为主要矛盾的时代，要求国家强盛，抵制外侮，成了全国人民的共同愿望，在这种心理状况下，促使了社会的审美观念急骤地转变，柔弱的帖学颓风和软弱的清政权一样，使人们在心理上产生了厌恶。"书学和治法，势变略同"，当阮元、包世臣等人竭力倡导体魄雄强的碑学书法时，在书坛立即引起了强烈的反响，碑学以极快的速度风行全国，情况如康有为在《广艺舟双楫》上所述："迄于咸同，碑学大播，三尺之童，十室之社，莫不口北碑，写魏体，盖俗尚成矣。"因此，我们可以看出，清代社会的审美观由以"秀美"为主急骤转变为以"壮美"为主，从而成为碑学兴起并迅速传播的重要因素。

28．清代碑学有哪些主要的理论著作？它们的特点和基本内容是什么？

答：清代碑学的主要理论著作有阮元著的《南北书派论》《北碑南帖论》，包世臣著的《艺舟双楫》和康有为著的《广艺舟双楫》。

它们和过去的书学理论不同，过去是先有了实践，然后才进行研究和总结，而清代碑学理论却改变了书学史上这种被动状况，第一次使理论走到了艺术实践的前头，成为实践的指导。当帖学的颓风弥漫整个书坛时，阮元首倡碑学，发表了《南北书派论》《北

碑南帖论》二文，文中断然摒弃了千年陈说，主张为纠帖学之弊，就非学习北朝碑版不可，为书法艺术展示了一个新领域。包世臣著《艺舟双楫》，为碑学进行大力鼓吹而天下景从，一时书风大变，使学碑成为社会俗尚。后来，康有为著《广艺舟双楫》对碑学进行了全面总结。这样，碑学就成为一个有高度艺术成就和有系统理论的书法流派。

阮元在《南北书派论》中，对书法演变的源流进行了详尽的探讨，他把南北朝不同风格的书法区分为"碑"和"帖"两派。又在《北碑南帖论》中指出："短笺长卷，意态挥洒，帖擅其长；界格方严，法书深刻，则碑据其胜。"为纠正帖学晚期出现的软弱、僵化的流弊，他在二文中极力倡导写汉碑、北碑，为碑学进行了有力的鼓吹。

包世臣在《艺舟双楫》中，认真品评了当代各家探求笔法的优劣，推出邓石如作为探索碑学成功的代表，公开了邓石如的新笔法。他追溯了古人书法的真谛，认为应"篆势、分韵、草情毕具"和"不失篆分遗意为上"。并以此为标准，尊魏卑唐，颂碑贬帖，使碑学在书坛产生了巨大的影响。

康有为的《广艺舟双楫》一书，共六卷二十七章，一、二卷主要谈书体的源流发展，三、四卷主要是评论碑品，五、六卷主要是谈用笔技巧、学书经验和各种书体的书写要求。他在书中以西方进化论为指导，以主"变"为宗旨，认为碑学中兴是时代发展的必然。他把六朝碑版的艺术特征概括为十大美，来作为新崛起的碑学的十项美学标准。全书广征博引，运用了当时金石考证学上的最新资料和所掌握的书坛全部状况，虽在贬低唐书方面持论未免偏颇，但此书仍不失是中国书法史上较全面、较系统的一部史书性的著作。

从阮元到包世臣再到康有为，他们的碑学理论是一脉相承，逐步发展，直待《广艺舟双楫》出后，碑学理论才牢固地确立了。

29. 清代碑学取得的艺术成就和在书法史上的地位怎样？

答：清代碑学在篆、隶、楷、行、草诸方面均有建树，其中以篆、隶的成就最为辉煌。在此以前，甲骨、大小篆、汉隶、魏碑这一类的文字，其用途主要是以实用为主；但是到了清代，它们就纷纷登上了大雅之堂，被写成中堂、条幅、匾额、横披、屏条、扇面等形式，赋予了新的内涵，成为以观赏性为主的文字。楷书方面，因过去习唐碑已久，令人生厌，清代中晚期书法风尚转为习魏碑，因而出现新的境界。由于碑学的兴起，也给衰微之际的行草书带来了生机，碑与帖相结合，使行草书出现了崭新的面貌。历时二百六十载的清代，应是中国书法史上中兴的一代。

在此期间，名家辈出，有成就的书家极多，他们由唐碑上溯六朝碑版，以至三代、秦汉、魏晋各种金石文字，无不属于他们研究和学习的对象，并在笔法创新和改造书写工具等方面进行了艰苦而成功的探索，开辟了书法艺术的新天地。这些书家中，个人风格突出、艺术造诣又高的当推郑簠、金农、郑板桥、邓石如、刘墉、伊秉绶、陈鸿寿、包世臣、何绍基、杨沂孙、张裕钊、赵之谦、翁同龢、杨守敬、沈曾植、曾熙、李瑞清、吴昌硕、康有为等人。他们的书法作品个性强烈，自成一家，争奇斗艳，仪态万千，为中国书法艺术的发展做出了贡献。

以整个清代书法艺术取得的成就来看，我们可以得出这样的结论：自书法成为一门独立的艺术以来，任何一个时代都没有像清代那样，把艺术领域开拓得如此辽阔、深远。在各种书体方面都有探讨的足迹，都有他们卓越的建树。如果说，魏晋书法艺术是书学史上第一个艺术高峰，唐代书法艺术是第二个高峰，那么，第三个书法艺术的高峰就是清代碑学。三个朝代的书风表现出的艺术美固然不同，但其伟大成就是尚可比肩的。

过去，曾有人贱近贵远，认为"整个清代可以说是书法衰微的一代"，这种看法现在看来显然是不正确的。

30．清代碑学在艺术实践中进行了哪些探索？

答：清代碑学取得的辉煌成就，并非一蹴而就的，而是经过了无数人艰苦卓绝的探索和创造，最后才开辟了一条通向艺术高峰的道路。它在艺术实践上的探索，主要有以下四个方面。

（1）笔法创新

碑学主要是对大篆、小篆、汉隶、魏碑等这些唐以前的石刻文字的书写研究。很显然，用晋、唐、宋流传下来的笔法去表现这些古老文字的精神面貌是不行的了。此石刻文字早已不是毛笔写成时的原貌了，而是被刀划、风化、磨损后而留下的具有金石趣味的线条。要表现这些线条，就得改变过去的笔法，清代不少书法家意识到这一点，就纷纷开展了对笔法艰苦的探索。

各种各样的执笔法和运笔法都出现了：金农以倾斜执笔用侧笔平锋去写隶书；王鸿绪为矫元明以来枕腕作书的积习，就用绳系肘，悬肘写字；钱伯坰执笔是"虚小指，以三指包管外，与大指相拒，侧毫入纸"，行笔时指腕不动，以肘去来；朱昂之行笔的秘诀是"作书须笔笔断而后起"；邓石如自创"悬腕双钩，管随指转"的新笔法；何绍基从射箭得到启示，创出回腕高悬、运肘敛指的"回腕执笔法"；朱次琦、康有为等人的执笔秘诀是"虚拳实指，平腕竖锋"；杨守敬主张运笔以侧锋为主。还有不少人为探求"掌虚"之极，就创出"以三指执笔，无名、小指反掀起"和"以四指齐排管上"的执笔法。如此等等，新笔法之多，令人惊叹！

在探索出的新笔法中，要算邓石如所创的"管随指转"（即执笔要运指，行笔要绞毫）的笔法最为成功，这种新笔法，促使了他的篆隶书达到了前所未有的高峰。当包世臣在《艺舟双楫》中把这种笔法公布于世时，在那大家都在暗中摸索笔法的年代里引起了极大的震动，效仿者如云，获得成功者不少。其中刘墉秘密作书的笔法——"左右盘辟，管随指转"，即是受了邓石如笔法的影响；何绍基所创"回腕法"中的"运肘敛指""提笔绞笔"，也是融进了邓石如笔法；张裕钊自述其用笔，"名指得力，指能转笔，落纸

轻，注墨辣，发锋远，收锋密，藏锋深，出锋烈"，可谓是邓石如笔法的嫡派；沈曾植运笔如飞，侧管转指，也是"颇师安吴（包世臣）"。直到现代的书法家柳诒徵、马叙伦、王蘧常、林散之等均不同程度地受到邓石如笔法的影响。

清人在探索新笔法时，主要重视表现出的艺术效果，而不择手段如何。在他们探索出的新笔法中，除一些与生活习性相适应的手法而外，还有不少与习惯或生理机能相违的手法（如邓石如、何绍基、郑簠等人所创的笔法），有人曾对此加以斥责，认为这些都是错误笔法，如果从实用的现点来看，这种批评是正确的，如果从艺术的观点来看，这种批评就不对了。因为艺术欣赏只承认效果，而不管其手段如何。相反，这恰恰说明清人对书法艺术认识的自觉性超过前人，惟于此才能开拓笔法的新天地。

（2）改造书写工具

清人对毛笔进行改造是碑学实践上取得成功的原因之一。他们在改造毛笔的尝试过程中，不断探索新笔法，也没有那么多争议，而且当新的毛笔尝试成功，很快就普及全国了。

清初，王澍、洪亮吉、孙星衍、钱坫四家写秦篆。因秦时的毛笔绝对不是清初时毛笔的模样，为此，他们就把毛笔的毫尖烧去，用秃笔写小篆。这样，写出的篆书圆润挺秀，饶有古意。

继后，金农也对毛笔进行了改造，他那苍古奇逸、魄力沉雄的"漆书"就是把毛笔"截取毫端"而作的。

另外，还有的人追求藏锋，用框限写字，或者用"竹萌"（嫩竹技）砸松了再当笔书写等。

以上这些方法，只适于书写少数特殊风格的书法，所以不能普及。但是，当开始提倡用羊毫笔写字时，情况就迥然不同了，正如潘伯鹰在《中国书法简论》一书中介绍："明朝以至清朝，一直都是盛行硬毫。当时书家几乎没有用羊毫的。羊毫沦落到只能作装背书画的糨糊排刷了。自嘉、道以来，由于梁同书、邓石如、包世臣、何绍基诸人的提倡，羊毫大行，硬毫有渐衰的趋向。"羊毫笔

能大行，固然是价廉易购，外加制作逐渐精妙，但这些都不是能盛行的根本原因。其根本原因是羊毫比硬毫含墨多、柔软、毛长，特别适合表现篆、隶、北碑那种古拙朴茂、厚重渊雅、富有金石趣味的线条，即使用它去写行草书，也可以表现出比硬毫更含蓄沉厚、纤徐安雅的风姿，这正是倡导碑学进行书法变革求之不得的事。当邓石如运用羊毫笔写出面目一新的四体书时，震动了当时的书坛；当何绍基用回腕法驾驭着羊毫登上了另一个书法艺术高峰时，又被誉为"数百年书法于斯一振"！这样成功者在前，继承者在后，碑学盛行，羊毫也就盛行。清代书家们探索改造毛笔的成功，在推动碑学运动中，有着不可磨灭的汗马功劳。

（3）融画入书

以绘画的技法融入书法，是清代书法家们探索的一个方面。在以前曾有这种尝试，但较大规模地施行，还是在清代。郑板桥跋画说："书法有行款，竹更要有行款；书法有浓淡，竹更要有浓淡；书法有疏密，竹更要有疏密。此幅奉赠常君西北。西北善画不画，而画之关纽，透入于书。爕又以书之关纽，透入于画。"郑板桥说常西北是"以画之关纽，透入于书"。其实他何尝不是如此。蒋士铨就有诗云："板桥作字如写兰，波澜奇古形翩翩。"他写的"六分半书"，就是把绘画上那种大小斜正、疏密穿插的位置经营运用上了，而且还富有兰竹的风韵。吴昌硕的书法也参以画法，《霎岳楼笔谈》说："缶庐写石鼓，以画梅之法为之。"事实上，他的篆书纵横挥洒，老拙遒劲，和他画梅的老干新枝何等的一致，不仅篆书如此，行草书也是如此。清代的碑学书家们大都善画，更不用说石涛、金农、郑板桥、赵之谦、吴昌硕等人还是一代的大画家。因此，他们的书法作品无不与绘画相通。除在布局、用笔上参用画法外，他们还把绘画中的用墨、用水之法也用进去了，其焦墨、浓墨、宿墨、涨墨、破墨、渴墨、淡墨在书法作品中时时可见，在"将浓遂枯、带燥方润"的墨色变化上超越了前代，成为清代书法艺术的一大特色。

（4）以印入书

清代篆、隶的复兴直接促使同时代的篆刻艺术达到了金声玉振的鼎盛时期，相反，篆刻艺术的高度成就也对书法艺术产生了很大的影响。以印入书成了清代碑学在实践中探索的另一个方面。魏锡曾评邓石如的书法篆刻是"书从印入，印以书出"。此评在清代碑学书家中具有普遍性，譬如赵之谦能把书法的笔墨融入印中，促使他成为篆刻大家，所以他敢批评"古印有笔尤有墨，今人但有刀与石"，而他的书法别人却评为"琢印隶则入行书"。此外，陈鸿寿的书法是"吉金乐石气苍苍"，吴昌硕是"用笔如刀刀如笔"，王一亭是"笔铸生铁墨寒雨"等，均与邓石如同是一理。

把篆刻的技法和韵味融入书法的探索，之所以在清代碑学家中具有普遍性，原因是他们大都善治印，其中邓石如、丁敬、赵之谦、陈鸿寿、吴昌硕等人均为印坛巨擘，郑簠、金农、郑板桥、桂馥、吴让之、包世臣、伊秉绶、何绍基、黄易、奚冈、巴慰祖、杨沂孙、陈介祺、徐三庚等人，亦是印坛名家。因此他们能自觉地在实践中把刀法与笔法相融合，并用这个新的认识去指导学习古代刻石书法，形成了一种独特的"金石气"，使碑学书法富有鲜明的特色，从而使"金石气"成为书法艺术新的审美标准之一。

在理论上邓石如提出"字画疏处可以走马，密处不使透风，常计白当黑，奇趣乃出"的新美学观。这个理论的提出和他从小就一直进行篆刻创作是分不开的。他自己就在这个美学理论的指导下，成功地把篆刻的章法运用到书法布局中来，这个"计白当黑"的新美学观被包世臣、康有为广加宣扬，为后来的书法家们所折服，并在以印入书的探索过程中深受启发，被普遍运用，成为指导碑学实践的重要理论之一。

当时的笔法创新、改造书写工具、融画入书、以印入书这四方面的成功探索，为清代碑学的建立，做出了杰出的贡献。

31．阮元是怎样划分南北书派的？他为什么要提出"北碑南帖论"？后来学者们怎样看待南北书派问题？

答：阮元在《南北书派论》中较为详尽地探讨了书法演变的源流，认为到了汉末、魏、晋时，书法分为南北两派：以东晋、宋、齐、梁、陈为南派；赵、燕、魏、齐、周、隋为北派。自钟繇、卫瓘而下，传给二王、王僧虔、智永、虞世南等人是南派；传给索靖、崔悦、卢谌、高遵、沈馥、姚元标、赵文深、丁道护、欧阳询、褚遂良等人是北派。他又说，南派长于尺牍，北派长于碑版。到了唐初，唐太宗独善王羲之书，始令王氏一家兼掩南北两派。但是，因王帖不多，民间犹习北派。到了北宋，《淳化阁帖》盛行，不重中原碑版，于是北派就愈加衰微了。这就是阮元划分南北书派的基本观点。关于北碑南帖问题，他在另一篇文章《北碑南帖论》中指出："短笺长卷，意态挥洒，则帖擅其长；界格方严，法书深刻，则碑据其胜。"但是"古人书法未有不托金石以传者"，因此，欲以碑版自立，就得学北派书法。两文观点一脉相承，以倡导复古为由，反对明清出现的帖学颓风，竭力主张人们向北派碑版书法学习，企图从北碑中寻找出书法发展的新途径，为晚清尊碑施行了有力的鼓吹。

自阮元提出南北书派论以来，在当时和后世产生了很大的反响。后来，由于碑版出土日多，考古不断有新发现，认识也在不断进步，目前书学界对阮元的这个观点存在着两种不同的看法。

一种是否定以南北地理位置而分派，他们赞同和发挥了康有为提出"书可分派，南北不能分派，阮文达之为是论，盖见南碑犹少，未能竟其源流，故妄以碑帖为界，强分南北也"的观点，指出，北多碑版，南多尺牍固是事实，但南碑中的《爨宝子碑》《爨龙颜碑》与北碑中的《大代华岳庙碑》《嵩高灵庙碑》风格相近。《吕超静墓志》《始兴王碑》《萧敷夫妇墓志》书体与北方几无区别，因此南北书体不能分派。

另一种看法是认为南北朝确实出现了两大书法艺术潮流。出现的原因是受到不同的社会风气和自然景物的影响。南派书法家集

中在士族阶层，在高谈玄理、流连诗酒的生活中，见的是山明水秀的江南风光，听的是丝竹管弦的雅乐艳歌，所以出现了以二王为代表的流美飘逸的南朝书风；北派的书家主要是一些下层无名作者，生活在具有尚武精神的质朴豪放的民族中，常见的是深峻山泽、广阔原野、胡马嘶风、佛像庄严等，所以出现了以北魏造像记为典型代表的雄峻坚实的北派书风。北碑南帖是反映了不同美学理想的两大书艺潮流。对于少数南碑问题应做具体分析，如《爨宝子碑》基本是传统的隶书，《吕超静墓志》等碑基本是传统的真书，它们和北碑典型风格有明显的区别；《爨龙颜碑》出现在云南少数民族地区，不能作为南碑的代表，仅受到民族文化交流影响而在风格方面与北碑典型有相通之处，但在结体趋势上表现出明显差距；至于极少数南碑如《始兴王碑》确和北碑典型风格相近者，可解释为南北书艺交流中受到北碑的影响。

综上对南北书派的两种不同看法进行比较，后一种似为恰当。

32. 包世臣《艺舟双楫》一书主要内容有哪些，它产生了哪些巨大的影响？

答：包世臣所著此书分论文和论书两部分，故名《艺舟双楫》。其中论书部分对后世产生了很大影响，所以后世谈及此书，往往是专指论书部分。论书部分有"述书三篇""历下笔谈""论书诗""国朝书品""答熙载九问""答三子问""书谱辨误""删定书谱""十七帖疏证""完白山人传"及"题跋杂著"，共二十七篇。

包世臣在书中和阮元一样竭力提倡北碑，其中不仅有理论分析，而且还谈到创作实践。他公开了当代书家们探索笔法的各种奥秘，并进行了分析品评。推出邓石如作为当时学碑成功的代表，把他的篆、隶书列为神品，分书、真书为妙品，并公布了邓石如的创新笔法和"计白当黑，奇趣乃出"的新美学观，对他的艺术实践在理论上进一步给予总结。其表彰北碑，贬抑南帖，认为北碑书法有

着茂密雄强、浑穆简远、峻险蕴藉等风格，用笔峻涩，取势排宕，往往篆势、分韵、草情毕具，而且上承篆隶，下启唐碑。晋魏以来的历代书法名家，如果溯源寻根，大都和北碑有着某种直接和间接的联系。

包世臣《艺舟双楫》问世后，在社会上产生了很大的影响。道光以后，帖学由盛到衰，而碑学大兴。人们学习书法，以六朝碑版和秦、汉、魏、晋的各种金石文字为范本，书法艺术又进入了一个蓬勃的发展阶段。情况正如康有为描述的那样："泾县包氏以精敏之资，当金石之盛，传完白之法，独得蕴奥，大启秘藏，著《安吴论书》，表新碑，宣笔法。于是此学如日中天，迄于咸、同，碑学大播，三尺之童，十室之社，莫不口北碑，写魏体，盖俗尚成矣。"可见清代碑学的兴盛，《艺舟双楫》一书，实开其风气。

33. 《广艺舟双楫》一书的主要特点和重大意义何在？

答：康有为所著《广艺舟双楫》是继阮元《南北书派论》《北碑南帖论》和包世臣的《艺舟双楫》之后最重要的碑学理论专著。与它们比较，《广艺舟双楫》表现出这样一些特点：

（1）此书对阮元和包世臣提出的尊碑抑帖论予以扩充，并做了一定的修正。譬如阮元、包世臣提到的碑学范围系以北朝诸碑为主，而康有为把它加以扩大，范围推移到汉、魏以前的碑刻。他还否定了阮元南帖北碑划如鸿沟的看法，认为"书可分派，南北不能分派"，只问碑品高下，而不以南北为界（此说现在也有赞同和反对的两种意见）。故有《宝南》《卑唐》诸论。

（2）全书广征博引，资料极为丰富，并且吸取了清代金石考据学的最新成果，对所列诸碑详加评论，对碑学研究的广泛性和全面性而言，是阮元和包世臣所不及的。

（3）和历代书学著作相比，《广艺舟双楫》表现出了它的全面性和系统性。过去的书学著作，总的而言有庞杂或欠严密的

缺陷，在汗牛充栋的著作中，终无全面论述的书法史著作。相比之下，《广艺舟双楫》就显示了它的体系严整、论述广泛，具有史书的性质。

（4）《广艺舟双楫》开宗明义地宣布了书法要"变"的主张。康有为没有阮元、包世臣那种以复古而求新的苦心，而是以西方进化论为指导，表现出大政治家的气魄和风度，纵横捭阖，指点书坛："书法与治法，势变略同。""物极必反，天理固然。道光之后，碑学中兴，盖事势推迁，不能自已也。"并把帖学比为"古学"，碑学比为"今学"，又把古今书家分为"新党""旧党"。强调"变则胜，不变者必败"。这个主张"变"的进步思想，成为全书的宗旨。

《广艺舟双楫》出来后，立即引起了强烈反响，七年之中，印刷十八次，在清政府明令毁版后，社会上依旧流行。在康有为生前，日本就翻印了六版。尽管此书虽确有偏激和牵强附会的缺陷，但也掩盖不了它在书学史上的光辉，因为它具有相当重大的意义，即对清代碑学进行了全面的总结，使碑学成为一个有高度艺术成就和系统理论的大流派，使之在书法艺术史上占有不可动摇的席位。

34. 碑学与帖学之争是怎样一种情况？

答：阮元、包世臣、康有为在提倡碑学的同时，都一致颂碑贬帖，尊魏卑唐，其中尤以康有为甚，他在《广艺舟双楫》中专列《卑唐》一章，多有矫枉过正、偏激之词，这是书坛都知道的事实。有人就认为："帖学对于碑学从来并无异见，而碑学则往往一方面自视甚高，一方面又鄙视帖学，诋毁指责极尽其词。"如果我们详细地了解碑学发生发展的全过程，就明白这种看法显然片面，因为碑学是在和帖学进行尖锐激烈的斗争中才发展壮大的。

清初，碑学处于萌芽阶段，郑簠等人探索用新笔法写汉隶，就遭到了帖学家们的嘲笑，金农、郑板桥等人在碑学上进行探索，更被视为旁门左道，斥之为"怪"。到了清代中叶，阮元著

《南北书派论》《北碑南帖论》，大力推崇北碑，在书坛引起震动时，帖学界里有人就力攻北碑之陋，认为"所志者，大抵武臣悍卒，或出自诸蕃，而田夫牧隶，约略记之，其书法不参经典，草野粗俗，无足怪者"。当包世臣《艺舟双楫》一书风行于世、碑学大兴之时，帖学为维护其正统地位，竭力对碑学发动攻击，如张之洞作《哀六朝》诗就是一例，诗曰："古人愿逢舜与尧，今人攘臂学六朝。白昼埋头趋鬼窟，书体诡险文纤佻。上驷未解昭明选，变本妄托安吴包。……玉台陋语纨绔斗，造像别字石工雕。……政无大小皆有雅，凡物不雅皆为妖。"诗中指名道姓地攻击包世臣，攻击的程度甚至超过了学术争论的范围。当康有为《广艺舟双楫》一书出来，清政府一禁再禁而禁不住，碑学此时已风靡全国，入缵大统了，这时帖学对碑学的攻击也是达到了"诋毁指责极尽其词"的地步。譬如说吴昌硕写石鼓文是"略无含蓄，村气满纸，篆法扫地尽矣"。说康有为的书法是"杂操各体，意者或欲兼综合各法，核其归，实一法不精。……此真一盘杂碎，无法评论"。更有甚者，有人作《论书斥包慎伯、康长素》一文，称包、康两书是"谬种流传，贻误曷极"。并感叹道："迨夫末季，习尚诡异，经学讲公羊，经济讲魏默深（魏源），文章讲龚定盦（龚自珍），务取乖僻，以炫流俗，先正矩矱，扫地尽矣。长素乘之，以讲书法，于是北碑盛行，南书绝迹，别裁伪体，触目皆是，此书法之厄，亦世道之忧也。"又转讥道："长素一生，好言变法，区区书法，亦欲求变。"对于这种论书，除暴露评者的立场是站在保守的封建统治者一边而外，对碑学是没有丝毫打击力，相反说明了碑学的出现，是符合历史前进的步伐，是历史的必然，体现出新生事物具有强大的生命力。

从以上情况可知，清代的碑学和帖学确实有过一段激烈的争论。追究其直接原因，主要是由于书家们审美观的不同才发生争论。而一种书风能取代另一种书风，主要是社会审美趣味发生了重大转变造成的结果。

历史上也曾发生过类似清代书坛的情况，那就是南北朝时期。当时，国家处在南北长期分裂的局面，南北文风不同，书风也不同。南方产生了"二王"风流妍妙的新书风，北方仍沿旧习，表现出古拙刚健的旧书风。由于社会政治急剧的动乱，人们的心理、道德、审美观等随之产生了急剧的变化，而此时书风也发生了急剧的、有趣的转变。《后周书》称："及江陵之后，王褒入关，贵游等翕然并学褒书。（赵）文深（渊）之书，遂被遐弃，文深惭恨，形于言色。后知好尚难返，亦攻习褒书。然毫无所成，转被讥议，谓之学步邯郸焉。"南朝王褒的书法被梁武帝评为"凄断风流，而势不称貌，意深工浅，犹未当妙"。可见，王褒的书法在南方并不算最高明，而赵文渊的书法在北方却被推为妙笔，但是，当王褒一入关，赵文渊即被遗弃。其后，赵文渊为适应环境转变了书法审美趣味，被迫改学王褒书。由此足见一种新书风取代另一种旧书风，是社会发展到一定时候的必然趋势。

当以刚健雄强的书风为最美时，赵文渊就被推之为能，并以书得官；当转为以风流妍妙的书风为最美时，赵文渊即被遗弃。"文渊惭恨，形于言色"，看来那时也发生过"碑学攻击帖学"，两种审美观争论的事。"后知好尚难返"，说明了"碑学"败北，被"帖学"取而代之了。

《颜氏家训》云："北朝丧乱之余，书迹鄙陋，加以专辄造字，猥拙甚于江南。"在人们审美趣味倾向"二王"书风时，北碑成了"鄙陋""猥拙"的书体，这是书法史上曾出现过的"尊帖贬碑"说。到了清末，人们的审美趣味倾向于康有为所提的魏碑有"十美"时，当然也会出现"尊魏卑唐"说。

清代的碑学书家们，凡是在艺术上取得较高成就者，在实践中几乎没有一人不在帖学中吸取营养来丰富自己的书法艺术。就以康有为独创的"康体"为例，他除受《石门铭》等北碑的影响外，他也承认学过钟、王、欧、颜、苏、米等字。其他碑学家，如郑簠、郑板桥、邓石如、包世臣、何绍基、伊秉绶、赵之谦、李瑞清、吴

昌硕等人，受了帖学的影响更为人所共知。从碑学书家们不拒绝向帖学的优秀作品学习这个事实来看，可知他们的尊碑贬帖的实质是：所贬者，主要是指当时帖学的颓风；所尊者，是以尊碑为由开辟的一代新书风。虽然他们在争论时，攻击帖学常有过激之词。

在碑学的强大影响下，原来一些只知以帖学为归宿的书家，也不得不重新认识碑学。康熙时期负有盛名的姜、汪二人就是这样，姜宸英说："余晚年好此书（碑版），恨年高无及。"汪士铉也说："不学古隶，不知波折往复之理。"真有见道恨晚之憾。刘墉和翁同龢也是这样，阮元曾写信劝刘墉参入北派碑学，当时他不予理睬，后来，"晚乃归于北魏碑志，所诣遂出二家（董、米）之外"。翁同龢以写颜字出名，但是自"归田以后，亦时采北碑之华，遂自成家"。最有意思的要算张之洞了，他曾是反对碑学很激烈的人物，后来他在四川却对碑学书家包弭臣的儿子和侄子写的魏碑书大加奖誉，常以他们所写纨扇示人，"初，蜀人学书囿于王、米、赵、董，自是始，渐有摹仿北派者"（《四川南溪县志》）。清末四川碑学的繁荣，张之洞还有倡导之功！

了解碑学与帖学争论的过程和结果，对我们今天如何认识书法艺术发展的趋势，把握住书法的时代性，会有着许多有益的启示。

35．清代篆书的发展及其特征是怎样的？

答：篆书在清代的早、中、晚时期表现出不同的风貌。

清代早期写篆书的人不多，知名的篆书家有王澍、洪亮吉、孙星衍、钱坫等人，他们烧毫写"玉箸篆"，基本上以秦篆为范本。其中钱坫（1744—1806）较为杰出，他在摹古的同时也进行了积极的探索，在晚年，他把钟鼎、石鼓、秦汉铜器款识等糅为一体，忽圆忽方，似篆似隶，形成了一种古茂生动的新貌。

到了清代中期，由于碑学大倡，社会的审美观发生了大的转变，篆书家纷纷出现，这时篆书的面貌基本上摆脱了秦篆的束缚。

邓石如（1743—1805）首先崛起，打破了篆书千年来死气沉沉的局面，他从三代鼎彝、石鼓刻石、汉碑额、瓦当等古文字中吸取营养，用笔运指绞毫，布局计白当黑，笔势流畅，神采飞动，使其篆书别开生面，而成为开宗立派的大家。同时，形成了以他为首的一大流派——邓派。邓派中的风云人物有吴熙载、程荃、莫友芝、杨沂孙、徐三庚、吴育、邓佳密、赵之谦等人，其中以杨沂孙、赵之谦最为杰出。

　　到了清代晚期，书坛上的有识之士力求摆脱邓石如的影响，纷纷在邓派篆书之外别寻蹊径。这样，在篆书形态和风格上出现了百花齐放的局面。独具一格者有陈介祺、吴大澂、吴昌硕、丁佛言、范永祺、章炳麟、李瑞清等人。其中造诣高、影响大的要数吴大澂、吴昌硕等人。吴大澂（1835—1902），一生好集古器，精于金石学和古文字学。其篆书吸收了石鼓、金文、秦诏版的意味，故结体方正，笔力沉雄，富有金石气。吴昌硕（1844—1927），其书法、绘画、治印均为一代巨擘。他力攻石鼓文，陶熔三代金石文字，并融入画法和篆刻的刀法，故其书气格不凡。晚年的篆书结构茂密壮伟，取势峻峭，笔力凝练遒劲，力能扛鼎，远非一般名手所比，被视为邓石如之后篆书第一人。

　　光绪廿五年（1899），殷墟出土了大量的甲骨文字，又为书家们开一宝山。后来，以书甲骨文而名世者，有丁佛言、罗振玉、丁辅之、董作宾等人。至今能

钱坫　篆书轴

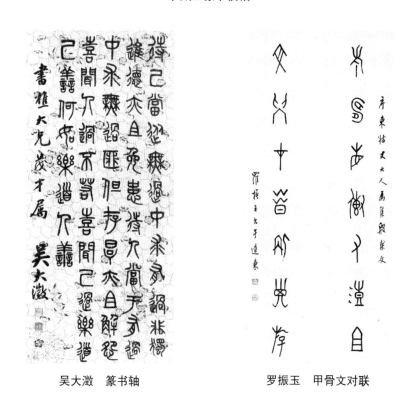

邓石如 篆书横幅

吴大澂　篆书轴　　　　　　罗振玉　甲骨文对联

吴昌硕　篆书条屏

工甲骨书法者也不乏其人。

纵观清代早、中、晚三个时期的篆书艺术状况，从小篆到大篆，再到甲骨文，向着文字发展的反方向发展。这个有趣的现象说明了清代碑学把篆书艺术开拓到了多么广阔的境界。

36．清代隶书在碑学中起的作用如何？有哪些著名的书家？

答：清代隶书为碑学的先导。当篆书还处于摹古和探索阶段，魏碑刚引起人们注目时，隶书在艺术上已取得了很高的艺术成就了。

首开隶书风气者是清初的郑簠（1622—1693），字汝器，号谷口。

钱泳称其道："国初有郑谷口，始学汉碑。……而汉隶之学复兴。"他吸取了《夏承碑》《史晨碑》《刘熊碑》《曹全碑》等汉碑的气息，用独特的笔法，以行草的笔意书之，表现出一种飘逸凝重、奇瑰绮丽的风格。

继之者有金农（1687—1763），其隶书苍古奇逸，魄力沉雄，他自称得力于《禅国山碑》《天发神谶碑》两碑，对照来看，已是迥然不同了，他写字用侧笔平锋，横粗竖细，峭厉方劲，拙中寓巧，独创一体，自称为"漆书"，表现出一种非常独特的形式美。

邓石如（1743—1805），各体皆精，尤以篆、隶突出。其隶书主要受益于《史晨碑》《曹全碑》《衡方碑》等汉碑，还吸取了汉简、汉砖、汉瓶等民间字体的笔意，并以独创的"运指绞毫"笔法书之，结体茂密严重，用笔纵横淋漓，表现出瑰丽雄奇的意境，被包世臣称之为神品。

伊秉绶（1754—1815）的隶书气魄很大，而且愈大愈壮观，能从《郙阁颂》《衡方碑》《西狭颂》等汉碑跳出，自成一体。其书特点是结体宽博大方，四边方严充实，具有气度恢宏、胸襟高旷的气象和一种强烈的形式美。

陈鸿寿（1768—1822）的隶书以简古超逸、清新灵动而著称，其书取法于《褒斜道刻石》《莱子侯刻石》《杨淮表纪》这类汉碑，并吸收了秦诏版的笔意，用笔金石味极浓，结体别开生面，能"齐而不齐"，分行布白错落有致，具有自然天趣之妙。

何绍基（1799—1873）写隶书是晚年的事，但取得了很高的成就。他曾对十几种汉碑依次临习，作为日课。所临者既有古意又有自家面目，其中《张迁碑》《石门颂》《衡方碑》神韵尤佳。他用自创的回腕执笔法书之，其隶书奇涩沉雄，如铁屈铜铸一般，具有大家风范。

除了以上，还有石涛、桂馥、高凤翰、黄易、杨岘、赵之谦、吴昌硕等隶书名家，他们都以各具风貌而争艳书坛，隶书取得的成就在清代碑学中有着举足轻重的地位。

邓石如　隶书轴　　伊秉绶　隶书对联　　陈鸿寿　隶书对联

何绍基　隶书局部　　　　金农　隶书中堂

37. 清代碑学对行草书有何重大影响？

答：由于清代碑学的兴起，提出了书法艺术"以不失篆分遗意为上"的审美标准，对书坛产生了很大的影响。在帖学衰微之际，有见识的书家们就把碑与帖成功地结合起来，这给行草书带来了起死回生的作用。他们抛弃了行草书那种萧散简淡、柔弱妩媚的姿态，表现出古拙雄强、若奋若搏的风格，使行草书重新有了生机、被赋予了崭新的面貌，也出现了新的突破。

时间的流逝是无情的，清代近三百年的历史中，曾出现了无数以行草书出名的书法家，有人名重一时，到了现在却黯然无光了；而有的人流传至今仍有较大的影响，这些至今有较大影响的书法家可以说几乎都是碑帖结合的名家，这不得不使人承认碑学对行草书法艺术发展起到了巨大作用。今择其重点书家，介绍他们在行草书方面取得的成就：

郑板桥（1693—1766），书法以篆、隶、草、楷熔为一炉，并参以画法，不拘方圆正侧，穷极变化，生动异常，独创一体，自称为"六分半书"。

邓石如（1743—1805），用笔参以篆、隶、北碑笔意，其行书秀逸刚健，草书飞动雄强，在帖学靡风中傲然挺出。

何绍基（1799—1873），早年学颜，中年极意北碑，尤得力于《张玄墓志》，探源篆隶，融进行草，臻入化境，世称其书为"何体"，至今影响极大。

张廷济（1768—1848），因是金石家，见识极广，能把各体融贯在行书中，故其书魄力雄厚，苍老生辣。

赵之谦（1829—1884），用魏碑笔意写行书，在他的一些精品中，具有点划跳越、骨法洞达、奇逸飞动、兴趣醑足的境界。

康有为（1858—1927），中年学北碑，最得力于《石门铭》。他把碑帖相糅，化为行书，用笔不避粗率，有虎踞龙盘之势，人称"康体"。

吴昌硕（1844—1927），因是篆书、治印的大家，能"弱拘

郑板桥　行书轴　　　邓石如　行书轴　　　郑簠　隶书轴

张廷济　行书对联　　　　何绍基　行书横幅　局部

苍□磷石兽，左右薄松树几，三尺土傅是鲁心基当汇昔迺鹿脉犬坐凤附百万江陵师天整彩飞渡吴兕仰面痛瘝裂敢相忤时公方少年拔剑劈垫愆一喔公□末宝荣出坂赤骡奋跳踏鬼怵走无踪熊江之东正气自此因借到以杶□纯々老蝒懼九鼎未迟窥稍延汉祚何人试粗疎猥哉张子布我束言归下凭此生企慕

松礼堂诗
赵之谦

康有为　行书对联

吴昌硕　行书对联

赵之谦　行书轴

篆隶作狂草"，故其书沉雄浑苍，神采飞逸，富有金石趣味。

沈曾植（1850—1922），用邓石如笔法来写行草，以章草最为出色，"具有和风吹林，偃草扇树，极缤纷离披之美"，为晚清一大家。

曾熙（1861—1930），善各体书，于章草独有心得，知章草由隶书变来，与八分同源，因以分隶笔意书之，其章草有晋规汉矩，独具风采。

另外，清代还有两位不可忽略的行草大家，即刘墉和翁同龢，他们应是属帖学书家范围，但是仍受了碑学的影响，有历史资料记载：刘墉晚年"潜心北朝碑版"；翁同龢后期"亦时采北碑之华，遂自成家"。他们在艺术上取得的成就，看来也应有碑学的一份功劳。

沈曾植　行书诗轴

38．如何评价清代楷书所取得的成就？

答：清人楷书的成就是在写北碑方面。楷书以唐碑为范本已有千年之久，在人们心目中早就感到厌倦了，当阮元《南北书派论》《北碑南帖论》问世，北碑才引起了人们广泛的注意。邓石如首先对北碑进行了成功的探索，包世臣在《艺舟双楫》上加以宣扬，康有为在《广艺舟双楫》上标榜魏碑有十大美，并作"尊魏卑唐"说，

这样，形成了"三尺之童，十室之社，莫不口北碑、写魏体"，碑学大播的局面。

魏碑在清代中、晚期的盛行，所出书家多不可数，其中风格突出者有邓石如、包世臣、李文田、赵之谦、张裕钊、沈曾植，陶濬宣、郑文焯、李瑞清、曾熙等，以邓、赵、张、李为佼佼者。

邓石如，于篆、隶、治印最为杰出，楷书书名往往为其所掩。他的楷书，以六朝笔意书之，结体峻拔飞逸，雄强茂密，在那普天下都在学王、赵、欧、颜的楷书时，可谓别开生面，邓石如是写魏碑书的开山祖师。

赵之谦，精能各体书，尤以魏碑书成就为最高。别人写魏碑都是力求古拙苍劲、斩钉截铁，而他却能写出一种圆润宛转、神采飞扬的境界，从邓石如的风格中跳了出来，独成一体，这正是他聪明绝顶的地方。他的魏碑书对后世产生了很大的影响。

张裕钊（1823—1894），字廉卿，湖北武昌人。楷书取法六朝、刚健浑穆、不着痕迹，其结体似圆实方、峻整高古，用笔运指绞毫、化方为圆、饱墨沉光、精气内敛，在邓石如的笔法上有所发展，在晚清书坛独树一帜。

李瑞清（1867—1920），字梅盦，晚号清道人，江西南昌人。《霎岳楼笔谈》称："清道人自负在大篆，而得名在北碑。"他的篆隶功夫极深，为了在众多魏碑书家之后闯出条路子，他就用大篆笔法去写魏碑，其笔力挺健，冷涩古茂，曲劲飞逸，脱出前人窠臼。

魏碑书从清代中期到晚期，形成了波澜壮阔的运动。虽然书家层出不穷，但清人魏碑书的成就却不如篆、隶的成就，也不能和唐代楷书成就相比。张裕钊被康有为称之为"集碑学之大成""千年以来无与比"，实是过誉之词，不得已而求其次也。其因是篆、隶书几乎中绝了一千多年，当人们重新去认识它们，并把它们从实用性为主的文字转变为观赏性为主的书法艺术时，由于这个突变，当然会大家辈出、风格翻新。而楷书，从晋魏到清代，一千多年的历史沿缘不断，习以为常，特别到唐代是楷书的鼎盛时期，艺术上

憨雲槎

澹園方伯大
人法鑒
趙之謙

赵之谦　楷书横幅

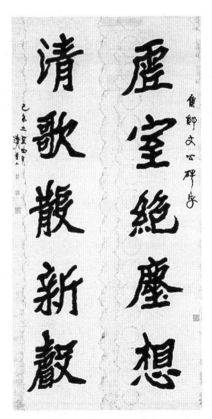

虛室絕塵想
清歌散新聲

张裕钊　楷书轴

李瑞清　楷书对联

达到了很高的成就，虽然康有为作"尊魏卑唐"说，我们抛开一切成见，平心而论，魏碑唐碑各有千秋，不应尊谁卑谁，但是，以清人写的魏碑书和唐碑相比，艺术造诣上就显然不如了。另外，由于美学趣味的转换，书法家在个性和感情的抒发上，在楷书中受到了束缚，刘熙载说"观人于书，莫如观行草"，"楷书法多于意，草书意多于法"就是其明证。因此，许多书法家们除探索魏碑书以外，更注意把魏碑的笔意结合到行草书中，去开拓自己的艺术新境。

当然，清人魏碑的成就也不能低估，他们的确在楷书上闯开了一个新天地，为中国书法艺术的发展做出了贡献。

39．碑学是怎样传到日本去的？

答：中国书法艺术发展到清代中晚期，碑学在全国风行，取代了帖学的统治地位，出现了书道中兴的大好局面。而碑学之风也逐渐传到了日本，最后在日本也盛极一时。

把碑学传到日本，这个功劳首归杨守敬，他是碑学书家潘存的弟子。杨守敬曾于1880以清国钦使随员的身份东渡日本，先后带去汉、魏、六朝等碑刻拓片共一万三千余件，使对此完全陌生的日本书法家们一见大为惊叹，引起了强烈的反响。那时，江户末年的日本书风已走到了穷途末路，书坛正处于苦闷彷徨、寻求出路的时期，当这些充满了野性力量、具有雄浑美的六朝等碑刻珍品大量地出现在日本时，完全使日本书坛倾倒了，人们开始了对碑学竭尽全力、如饥似渴的学习和研究。

杨守敬在日本期间，与文化界进行了广泛的接触，并致力于碑学的传授，他的学生日下部鸣鹤、岩谷一六、松田雪柯，后来都成了日本明治初期书坛的巨擘。杨守敬在日本驻留了四年后归国，在归国之时，日本书坛在他的影响之下已形成碑学书风兴盛的局面。杨守敬归国后，仍经常有不少日本朋友来访论书，山本由定、水野元直等人曾先后受业于其门下。

明治十五年（1882），日本九州的一个书法家中村梧竹渡海到中国北京，学习汉、魏、六朝碑刻，曾直接师事碑学家潘存。回国后，致力于碑学的研究和介绍，与杨守敬一派学说分庭抗礼。

明治二十四年（1891），日下部鸣鹤到中国留学，与吴大澂、杨岘、俞樾等碑学书家交游密切，直接受教，回到日本后，培育了众多的门徒，如近藤雪竹、比田井天等人即出自其门下，并开创了新书派，一时所谓"鸣鹤流派"的书法风靡了整个日本书坛。与此同时，副岛苍海、北方心泉等人也来到我国，直接与中国当时的一流文人们交往、求教。回日本后，他们先后都成了在书坛很有影响的书法家。明治二十年（1887），年方二十岁的宫岛咏士倾慕我国碑学大家张裕钊，只身渡海求师，历时八载，行程万里，紧随不舍，直到1894张裕钊去世。在此期间，他得到张裕钊笔法真传，其书锐利英爽。归国后，秉承师训，创办"善邻书院"，传授张裕钊的书法，使之在日本光大弘扬，成为日本汉字书家的一大流派。此外，还有日本的篆刻家丹山大迁、桑名铁城、浜村藏六、河井荃庐等人也渡海来到我国，向吴昌硕、徐三庚等著名篆刻家学习治印。

杨守敬把碑学传到日本，像一阵飓风席卷了整个日本书坛，重新引起了日本书家们对书法本源的中国无限倾慕，纷纷渡海求学。这一来一往，使碑学在异国扎下了根，造成了江户末年书风的崩溃，使日本朝野都弥漫着碑学雄浑的书风。情况正如日本平凡社《世界大百科全书》所载："至此以来，日本汉字书法风格面目一新。甚至直到现代，这种清代末期流行的各种书风一直保持着很大的影响，而背离这种风格的书法几乎得不到承认。通常称之为六朝书道的日本流派，充满着竭尽全力、如饥如渴地对六朝时代书法艺术的景仰和追求。"

碑学东播日本，杨守敬有着特殊的贡献。之所以日本书坛尊他为"日本书道现代化之父"，其意义也正在这里。

40. 怎样解释"临池""书丹""法书""法帖""乌丝栏""响拓""硬黄"这些常遇到的书法名词术语？

答："临池"一词，出自晋卫恒《四体书势》一文。文中说，汉末张芝学习书法十分勤奋，"临池学书，池水尽墨"。后来，人们就常把学习书法称为"临池"。临池就成为学书的一种别称。

"书丹"，即古代刻碑用朱色先在碑石上写上文字。《后汉书·蔡邕传》上载："邕乃自书丹于碑，使工镌刻。"宋代姜夔《续书谱》中专列"书丹"一条，称："欲刻者不失真，未有若书丹者。""书丹"在后世成为写碑志的通称。

"法书"，即可供人们学习效法的书迹。一般是指历代流传下来的著名书法作品。此外，出自对别人书法作品的尊敬亦称法书。"法书"一词，是和"名画"对称的。

"法帖"，即将法书摹刻在石版或木板上，用纸墨拓下来，供学习和欣赏的拓本。法帖之名，相传最早始于北宋宋太宗命王著摹刻的《淳化秘阁法帖》十卷。后来的《宝晋斋法帖》《停云馆法帖》《三希堂法帖》等，均沿袭此名。

"乌丝栏"，唐代李肇《国史补》载："宋、亳间，有织成界道绢素，谓之乌丝栏。"绢素或纸笺有黑直行线，为书写行间整齐所设的称为乌丝栏。如宋代米芾《蜀素帖》即是在乌丝栏绢本上所书。黄庭坚曾有诗云："世人尽学兰亭面，欲换凡骨无金丹。谁知洛阳杨风子，下笔便到乌丝栏。"相传王羲之书《兰亭序》是"用鼠须笔书乌丝栏茧纸"，因此，黄诗中所谓的"乌丝栏"，应是借喻，指杨凝式笔下有王羲之书法的神采。

"响拓"，古人复制法书的一种方法。在暗室之中，置法书与纸于窗洞上，被光透视，法书于纸上清晰可见，然后双钩填墨，制成法书副本称为响拓本。传世的晋唐法书多数是响拓本。

"硬黄"，纸名，有两种：一种是古代摹描法书的专用纸。清钱沣有联云："古琴百衲弹清散，名帖双钩拓硬黄。"这里所说

的硬黄即是指这种纸。它的制法是在纸上涂上黄蜡，用熨斗使之均匀，蜡融纸上变得稍硬而透明，便于蒙在法书上描摹。另一种是唐人把纸用黄柏染之，称为硬黄纸。其纸光泽莹滑，用以书经，可避虫蠹。

41．对米芾提出"石刻不可学""必须真迹观之"的主张应如何看待？

答：米芾提出"石刻不可学"一语见于《海岳名言》，原话是："石刻不可学，但自书使人刻之，已非己书也，故必须真迹观之，乃得趣。如颜真卿，每使家僮刻字，故会主人意，修改波撇，致大失真。"意思是很明白的，就是说墨迹一经刻石就要失真。事实上确实如此，不管刻工如何高超，墨迹刻上石，字形和笔意都会有一定的损失，更何况墨迹的墨色浓淡、燥润的微妙变化，刻石是极难表现的。所以米芾说"必须真迹观之，乃得趣"的看法是正确的。

如果以此就得出"石刻不可学"的结论，而对石刻书法采取一律排斥的态度，未免失之片面，对这个问题应进行具体的分析。我国古代书迹，特别是一些著名书法家作品，不少真迹早已失传，赖有石刻才能保留至今，这应是石刻的价值。现存世的真迹和石刻书迹相比，数量是远不如的。再则，古代没有照相印刷术，一般读书人家中很少能收藏有名家的墨迹，他们学习书法都是学习历代著名碑帖的拓本，如果是"石刻不可学"，他们就没有东西可学了。就是少数收藏有古人墨迹的家庭，也因墨迹有限，也要学习古人石刻拓本。哪怕有的人就是收藏有大量的古人墨迹，也没有听说谁拒绝去学习古代石刻法帖的。事实上，就连提出"石刻不可学"的米芾，他也学过不少石刻书法，如柳公权的《金刚经》、汉代的《刘宽碑》、秦《诅楚文》和《石鼓文》等。可以说，历来无数的书法家们，每一个人都学过碑帖。

石刻保留了大量古代珍贵的书法资料，我们在学习书法时，必须利用这些资料，拒绝学习是不对的，即使现在人人都能得到古人法书墨迹影印本，在学习时也不能忽视了刻本，不学刻本碑帖，资料就远不够用。有不少人根据碑帖刻本有失真一面，又有资料丰富的一面，权衡利弊，提出墨迹本和刻本同时学的方法：如学欧书《九成宫醴泉铭》《皇甫诞碑》《化度寺碑》，可参照墨迹影印本《梦奠帖》《卜商帖》《张翰帖》《千字文》学习，欧体的笔法以墨迹为准；学颜真卿的《颜勤礼碑》《麻姑仙坛记》应参照《自书告身帖》，学行书刻本《争座位帖》可参照墨迹本《祭侄文稿》；学汉碑隶书可参照汉简；学魏碑可参照北魏写经和高昌墓表墨迹；学晋唐小楷可参照六朝、唐的写经墨迹等，这种以墨迹的笔法为准来校正碑刻笔法的失误，不失为学习碑刻书法的一种正确的学习方法。这种方法对初学书法者特别有用。

还有一些人，他们在学习碑刻书法时，根本不愿去追寻未刻时笔法的原貌，而一心有意去追求碑刻书法上那种有书写、刀刻、风化磨损的特殊效果，认为富有"金石趣味"，并为了表现这种"金石趣味"的线条而去创造出新的笔法，这是学习碑刻书法的另一种方法。它与米芾"石刻不可学"的主张相对立。在清代碑学书家中有不少人就采用这种创造性的学习方法，为中国书法艺术的发展做出了贡献。采用这种方法学习，要有一定的书法基本功，而对于初学书者一般是不适合的。

42．为什么有人喜爱欣赏字迹模糊而残破的碑帖拓本？

答：这是一个值得研究的有趣的问题。本来刻在石上的字迹，因年代久远，在刀刻、风化、磨损等多种因素的影响下，碑石残破，字迹模糊，书迹的本来面目也看不清楚了，而偏偏有人就十分欣赏这种字迹。在清代的碑学家中，有不少人就属于欣赏这种残碑断碣的人。

碑学家批评帖学，认为由于《淳化阁帖》年代已久，经过了多次翻刻而失真，这是帖学衰退的主要原因。帖学家们也承认这话是有道理的。但是，可以反转一问：秦砖汉瓦、残碑断碣，不是年代更久远吗？不是破烂得连字迹都模糊不清吗？为啥还被碑学家们崇拜得五体投地，甚至认为凡碑都好呢？这里的道理也不难明白，清代书家王澍说："江南足拓不如河北断碑。"梁巘也说："宋拓怀仁《圣教》，锋芒俱全，看去反似嫩，今石本模糊，锋芒俱无，看去反觉苍老。"接近原作的"足拓"还不如北方的残破碑版，锋芒俱全的宋拓《圣教序》，反不如后世失真了的《圣教序》。王、梁二人说了老实话，清楚地表明了他们是全凭着自己的审美观来评价书法艺术的好坏。在具有这种审美观的人的眼中，秦砖汉瓦、断碑残碣表现出了一种体魄雄强、气象浑穆的壮美，而清代的碑学家们，在欣赏书法时普遍具有这种审美观，其中康有为表现得尤为强烈。他说："魏碑无不佳者，虽穷乡儿女造像，而骨血峻宕，拙厚中皆有异态，构字亦紧密非常，岂与晋世皆书之会邪，何其工也？"他还总结出魏碑有十大美，这十大美全属壮美的范畴。碑学家们的书法艺术，就是在这种审美观的指导下进行创作的。清代碑学之所以能兴起，这种审美观起到了很大的作用。因此，评论古代书法艺术的好与坏或美不美的问题，与原作失不失真没有多大的关系。照此所说，即使把一些名家秀丽妍妙的墨迹放在碑学家们的面前，恐怕他们也不会认为这比秦汉石工刀砍斧凿的古拙自然的字迹好。了解了欣赏书法艺术是审美观在起主导作用后，就会明白为什么会有人喜爱欣赏字迹残破模糊的碑帖拓本了。

现在有人认为，摄影印刷能再现真迹而无憾，碑学就会以失败告终了。无疑这是一种一厢情愿的想法。

43．什么是读帖？怎样读帖？

答：有经验的书法家都主张学习书法要读帖。所谓读帖，实

际上是看帖。这里帖的含义较广，它包括碑版、刻帖、墨迹。概言之，帖是指供人们临摹、欣赏的法书。读帖就是通过观察，仔细对帖上的书法进行分析研究，寻找出书写的方法和规律，为临摹做好事前准备，为书法创作供以借鉴。

古人学习书法十分重视读帖的功夫，《新唐书》上曾记载了欧阳询看碑的趣事：他"尝行见索靖所书碑，观之。去数步复返，及疲，乃布坐，至宿其傍，三日乃得去。"一块索靖所书碑，被欧阳询连看三日，就可知他观察之细，体会之深。此事历来被传为美谈。黄庭坚说："古人学书不尽临摹，张古人书于壁间，观之入神，则下笔时随人意。"姜夔也说："皆须是古人名笔，置之几案，悬之座右，朝夕谛视，思其运笔之理。"由此可知，读帖确实是学习书法必不可少的方法之一。

读帖应主要注意三个方面：一是用笔，二是结体，三是章法。

在观察法帖的用笔时，对每个字的基本笔画都要仔细进行分析研究，一点一画是怎样写的？怎样起笔？怎样收笔？点画之间是怎样呼应？有些什么共同规律？同样的点画又是怎样变化的？它的用笔的特点是什么？不同的书家写的字，如欧体、褚体、颜体、柳体等，它们用笔有哪些共性和个性？相同的字体而风格不同，如汉隶《石门颂》《曹全碑》《华山碑》等，它们的用笔又是如何区别表现的？这些都是必须注意的。

在观察字的结体时，要认识到它的特征。为什么有的字结体很雄壮？为什么有的字又很秀丽？为什么有的结体很茂密？为什么有的结体又很疏朗？每个字笔画之间的配搭，造成的大、小、宽、窄、高、低、斜、正的关系怎样？又是怎样处理各部位之间的主次、黑白关系的？

在分析法帖章法布局时，首先要注意到字与字之间的引带关系，行与行之间的呼应，对其大小、长短、错落、粗细、燥润等关系又是如何处理？这些关系又如何在整篇中得到统一？通篇的气势怎样？表现了什么样的神韵和境界？这些要在读帖中细心领会。

　　唐代书法家孙过庭在《书谱》里说："察之者尚精，拟之者贵似。"前句是指读帖，后句是指临帖。读帖要达到精的地步，事实上是很难的。在读帖的过程中，对法书的分析研究，其认识的深度是因人而异，它与各人的修养有关。要想自己具有较高的读帖能力，就得加强知识修养，加强书法实践，逐步提高鉴赏力。

　　经验告诉我们，要想一下子读帖能"精"、临帖能"似"是办不到的事，它们中间要经过一个反复熟悉和理解的过程。读帖是为了更好地临帖，而在临帖的实践中，又能使读帖认识深化，读帖和临帖之间存在着一个辩证关系。前人有不少这方面的经验供我们学习参考，如宋曹在《书法约言》中说："初学字，不必多费楮墨。取古拓善本细玩而熟观之，既复，背帖而索之。学而思，思而学，心中若有成局，然后举笔而追之，似乎了了于心，不能了了于手，再学再思，再思再学，始得其二三，既得其四五，自此纵书以扩其量。"通过这样反复的心摹手追，循序渐进，才能使书法水平逐渐提高。

　　初学者读帖最好是选墨迹影印本来读，因墨迹影印本清晰易读，其中用笔的细微部分都能看清楚。而碑帖因年代久远，一些点画有损泐，初学者容易误把残破的地方当成字本身的部分，以至临写时失误。另外，事前能找行家来指导一下，或者找一些入门的理论书来看一下，都很有必要，可以少走些弯路。

　　现在，有些书法爱好者在学习书法时忽视读帖、打开帖就临，临完即关上，来去匆匆，中间缺乏思索的过程，这样进步肯定是不快的。如果能注意在读帖时多下功夫去思考和分析，实践中就会收到事半功倍的效果。俗话说："字一半是看会的。"这话不失为学书成功的经验之谈。

44．怎样才能入帖和出帖？

　　答：在学习书法的群体中，有这样一种现象：未入门者拼命

想挤进门；已入门者拼命想闯出门。这个入门和出门，实际上就是继承和创新的问题，书法上的术语称为入帖和出帖。

有人把入帖的过程总结为读、临、背、核、用五个阶段。读就是读帖，读帖是对法帖的用笔、结体、章法等方面在思想上进行分析认识，为临摹做好事前的准备；临就是临帖，临写时，根据读帖的认识，进行依样画葫芦，越像越好，临写的步骤要求先专后博，写时要一笔而成，尽可能写出笔势来；背就是背临，就像背书、背画一样，通过记忆，不看法帖，把法帖背着写出来，多背几次，容易使学的东西牢固，实际上这个背临也是属于临帖的方法之一；核就是核对，把照着临写的或背临的同法帖进行核对比较，找出差距，分析原因，以便重新临写改正。这个核对，实际上是属于读帖范围；用就是使用，把临帖中学到的东西在实践中进行运用。通过反复地临摹、比较，就像孙过庭所说的那样"察之者尚精，拟之者贵似"，最后达到形神兼备的地步，就称得上入帖了。

事实证明，无论你下了多大的功夫去临摹，要真正达到形神兼备是办不到的，除非用照相或复印的手段。郑板桥说："非不欲全，实不能全，亦不必全也。"就是这个道理。实践中有的人写了一辈子王、赵字，《兰亭序》不知临摹了多少遍，还是写不出神采来，写其他字也是这样，结果写到死都仍在古人脚下盘泥。这样说并非反对下苦功学习，而是反对只下死功夫，主张学习时头脑要灵活些。在临摹古人法书时，除要做到上述的读、临、背、核、用几个阶段外，关键还要达到"通"的程度，即是吴昌硕所说的"贵能深造求其通"。

何谓"通"，"通"就是由先专后博，逐渐认识、掌握书法用笔、结体、章法的一般规律和各体（包括各种风格）的特点。了解书法艺术的发展过程和师承关系，善篆、隶、楷、行、草各体字，不一定各体俱精，但必须各体俱能，学习古人书法时，可以选择从一点或两三点突破，逐渐深入发展，不要陷在一家一派书体中不能自拔。如果达到这些就可以算是"通"了，也算是真正的入帖了。而且也

为出帖做好了较充分的准备。

出帖就是从古人的藩篱中跳出来，就是要在前人的基础上有所创新，更明确地说，就是要自成一家。对于有志于从事书法艺术事业的人而言，入帖仅是手段，而出帖才是目的。入帖主要靠勤学苦练，而出帖不仅是需要勤奋，更重要的是要借助于各方面知识修养。

出帖是人们追求的目标，不少人正在进行苦心探索，因此，它没有固定的模式和方法，主要靠自己去努力。以下是一些前人和今人的创新经验，可供我们在探索中借鉴。

不迷信名家。王献之就不迷信王羲之，在十几岁时就向父亲提出"大人宜改体"的意见，他在王羲之的基础上创出"破体"。张融也敢说"非恨臣无二王法，亦恨二王无臣法"的豪语。

重独创，而不是一味摹仿。李邕的"学我者死，似我者俗"应作为创新的座右铭。王羲之把古拙质朴的古体变为风流妍媚的新体，颜真卿把瘦劲的书体变为肥壮雄厚的书体，就体现了冲破时尚、大胆独创的精神。

以古出新。不少有成就的创新者是从古代书迹中寻找出路，这些书迹是前人少学或未学的，如金文、甲骨文、石鼓文、权量，或新出土新发现的汉简帛书、魏晋写经等，通过他们的融合改造而赋以新的内涵来自立一格。还有把真草隶篆熔为一炉，面貌一新的，金农、郑板桥、吴昌硕、陆维钊等就属这一类书家。

吸收外来营养。近代日本书法的巨大突破，给中国书法带来了影响，特别是现代一些有成就的中青年书法家，他们在新风格的追求上明显地吸取了日本书法中的一些有益成分，或受到一些启示。

把姊妹艺术融进书法。书法的姊妹艺术，如绘画、舞蹈、诗歌、音乐、篆刻等，它们的许多艺术原理和表现手法都与书法相通。因此，有不少创新者在这方面进行了多方的探索，把绘画的笔法、墨色变化、经营位置和舞蹈、诗歌、音乐的节奏韵律，篆刻的刀法和布局等融进书法艺术中去，使书法另辟蹊径。在这方面探索的人较

多，路子也广，其成效也显著。

笔法创新。新书风的形成几乎都和笔法创新有关。晋、魏、唐、宋、清这四个书法史上的兴盛时期，它们都是在探索新笔法的热潮之中而出现新书风的。因此，我们在探索的道路上，应抛弃"用笔千古不易"的形而上学的观念，大胆探索适合自己表现的新笔法。

书写工具改革。书法的阶段性发展变革往往和书写工具改变有关。如汉时的毛笔就和唐时不同，唐时又和宋元不同，清代以前喜欢用硬毫，和清以后喜欢用羊毫又不同。不少人在工具改造上也做了探索，如明代陈宪章束茅代笔、清代金农截去毫端写字，他们都表现出独特的风格。

以上这些都是人们在探索创新时行之有效的手段，可供我们一些已入帖而未出帖、正在寻找出帖道路的学书者参考。特别是现代书法艺术已逐渐摆脱单向发展，开始把它的背景映射到世界文化背景上的时候，世界上任何新的科学方法和健康的艺术思潮，都不应该受到我们的排斥，而应该吸取进来，来作为今天书法艺术创新的方法和养料。

45．我国有哪些重要的碑刻集中地？

答：我国碑刻的历史大略有两千多年了，至今刻碑之风犹存，所有碑刻遍布全国各地，凡名胜古迹之地，碑刻几乎成了它不可缺少的内容之一。我国重要的碑刻集中地主要在陕西、山东、河南三省，下面择要进行介绍。

西安碑林。其在陕西省西安市，它是我国历史上集中保存碑刻较早的场所之一，也是荟萃碑石最丰富的地方。它建置的历史可追溯到唐末五代，宋时初具规模，至今共收藏了汉、魏、晋、隋、唐、宋、元、明、清各代碑志共二千三百余件，在它六座陈列室和七座游廊里，陈列了一千多块碑石，其中有名的书法艺术碑刻有：东汉的《熹平石经·周易》残石、《武都太守题名》残石、《曹全

碑》；魏晋南北朝的《三体石经》残石、《管氏夫人墓碑》《司马芳残碑》；前秦时的《广武将军碑》；北魏的《晖福寺碑》；隋代的《孟显达碑》和《智永真草千字文》；唐代的欧阳询书《皇甫诞碑》、欧阳通书《道因法师碑》、颜真卿书《多宝塔感应碑》《颜氏家庙碑》《郭氏家庙碑》《颜勤礼碑》、柳公权书《玄秘塔碑》、褚遂良书《同州三藏圣教序碑》、徐浩书《不空和尚碑》、张旭书《断千字文》、怀素书《东陵圣母帖》《藏真律公二帖》、李阳冰书《三坟记碑》，以及僧怀仁集王羲之书《大唐三藏圣教序碑》等。从陈列的碑刻中，能看到中国书法艺术的沿革发展过程，观赏到历代书法家们精妙的作品，其中以隋唐碑刻最为壮观，最为书法家和书法爱好者们所倾慕向往。

曲阜孔庙。山东曲阜是我国春秋末期伟大的思想家、教育家孔子的故乡，是一座驰名中外的文化古城。这里主要的建筑群有孔庙、孔府和孔林，保存至今有无数的石坊、碑碣、匾额、石刻，上面都留有古代书法家们的笔迹。曲阜碑刻的精华，现在集中陈列在孔庙大成殿的东庑。这里有《玉虹楼》丛帖石刻五百八十四块和历代名碑，其中最为珍贵的是汉魏碑刻。西汉碑刻有《鲁北陛刻石》《五凤刻石》，东汉碑刻有《乙瑛碑》《孔谦碣》《孔君碣》《礼器碑》《孔宙碑》《史晨碑》《孔彪碑》《熹平残碑》《孔褒碑》《孔宏碑》《竹叶碑》《汝南周府君碑》《孔羡碑》，魏碑有《贾使君碑》《张猛龙碑》《李仲璇孔子庙碑》《夫子庙碑》，还有隋碑《修孔子庙碑》，唐碑《颜回赞碑》《充公之颂碑》等。这些碑中，以《五凤刻石》《乙瑛碑》《礼器碑》《孔宙碑》《史晨碑》《张猛龙碑》在书法史上最为著名。孔庙珍藏的汉碑之多，应为全国之冠，曲阜应是书法家和书法爱好者们的必游之地。

泰山。山东的东岳泰山，不仅是一个风景壮丽的旅游胜地，同时还是一个著名的碑刻集中地。从山脚的岱庙到泰山绝顶，沿途石刻不下千余处。在"古碑如林，石刻成群"的岱庙内，保存有历代碑刻一百四十余块，其中有赫赫有名的秦李斯所书的《泰山刻石》

和著名的汉碑《张迁碑》《衡方碑》。途中的经石峪，在大逾一亩的石坪上，刻有北齐石刻佛经《般若波罗蜜金刚经》，字大五十厘米，现存一千零六十七字，有"大字鼻祖、榜书之宗"之称，被康有为誉为"榜书第一"。在山顶的大观峰，有唐玄宗李隆基所书的《纪泰山铭》，共有一千字，通篇隶书，高十三点三米，宽五点三米，应是历来碑碣中最为壮观的。在其他众多的碑刻中，不乏书艺精品，真草隶篆各体俱备，内容记载着我国二千多年的政治、宗教等历史和对大自然的歌颂。正如郭沫若所说："泰山应当说是中国文化史的一个局部缩影。"

云峰山石刻。该石刻在山东省莱州、益都、平度境内，大都为北魏时期郑道昭所书。目前能见者约有四十八处，其中刻在莱州云峰山有十九种：郑羲下碑、论经书诗、观海童诗、荥阳郑道昭之山门也、栖息于此郑公手书、赤松子等；刻在莱州大基山有十八种：登大基山诗、其居所号、白云堂畔一题字、大基山铭告、石人名仿佛等；刻在平度天柱山有七种：郑羲上碑、此天柱之山、上游天柱下息云峰、东堪石室铭等；刻在益都百峰山有三种：此白驹谷、游槃之山谷、百峰山诗等。云峰山刻石在北魏书法中具有代表性，康有为称它为魏碑三大类之一，是"圆笔之极轨"，为后世所推崇。

四山摩崖。山东省邹城市的铁山、岗山、葛山、尖山都有摩崖刻经，俗称"四山摩崖"。它们刻于北齐武平、北周大象年间。岗山有刻经、题名十三处，尖山有十处，葛山有多处。而铁山的刻经、石颂、题名存字最多，目前尚存完好者一千四百五十余字，其中《金刚般若经》存八百五十余字，字径四十至六十厘米；《匡喆刻经颂》存五百五十余字，字径二十厘米。二刻为四山摩崖中最著名者，字体在隶楷之间，兼有草情篆意。据考，《金刚般若经》为北朝高僧安道壹所书。四山摩崖刻石数十种同一体，康有为称是"通隶楷、备方圆、高浑简穆、为擘窠之极轨也"，是北朝书风的代表作之一。

洛阳龙门。其在河南省洛阳市城南，龙门石窟密布在伊水两侧

的石壁上，长达一千米。为北魏孝文帝迁都洛阳前后始凿，经北魏至唐代连续营达150年，拥有大小窟、龛二千一百多个，造像十万余尊，造像题记和其他碑刻三千六百多块，为我国著名的佛教艺术宝库。一千四百多年来，经受了自然风化和人为的破坏，在二十世纪七十年代重新调查统计，两山造像题记还有二千八百余品，北魏造像记约占三分之一左右。近千品的北魏造像记中，最负盛名的是龙门二十品，名称是《始平公造像记》《孙秋生造像记》《杨大眼造像记》《魏灵藏造像记》《高太妃造像记》《侯太妃造像记》《贺兰汗造像记》《慈香造像记》《元燮造像记》《道匠造像记》《尉迟造像记》《高树造像记》《元详造像记》《郑长猷造像记》《一弗造像记》《惠感造像记》《马振拜造像记》《法生造像记》《元祐造像记》《解伯达造像记》。除《慈香造像记》外，其余十九品都在龙门石窟的主要洞窟古阳洞内。龙门北魏造像记，书风雄强矫健，转折棱角分明，运用方笔露锋，和过去的书法相比，表现出最大的变革精神，应是最成熟的北方书体，在书法史上有着重要的地位，因而洛阳龙门的碑刻自清代以来，为书法家和爱好者们所重视。

千唐志斋。其在河南省新安县铁门镇，东距洛阳五十公里处。这里是国内珍藏唐代墓志石刻最多的地方，因而闻名于世。这些墓志石刻由新安人张钫（字伯英）生前多方搜集而致，保存在他的私邸花园里，镶嵌在十五孔硅质窑洞的内外壁上。别为院落，因藏唐墓志千件以上，章太炎特为其题额"千唐志斋"。千唐志斋现藏石刻共有一千四百余件，其中唐墓志一千一百九十三件，宋志石八十二件，明志石三十件，清志石十一件，五代八件，北魏五件，隋二件，西晋和元各一件，其他书画造像等石刻四十一件。这些墓志石刻大都出自洛阳邙山一带，不少是因清末修筑陇海铁路时而被掘出的。由于千唐志斋的藏石是以唐代占绝大多数，书法也非出自大书家之手，因而能看到唐代书风的普遍状况，无论是初唐、盛唐、晚唐，真、草、隶、篆的各种书体，和虞、褚、欧、颜各种流派的影响，在这里都能反映出来，是研究唐代书法

艺术极重要的参考资料。

在国内还有不少的碑刻集中地，如河南嵩山，其碑刻书联上千品，而以北魏《嵩高灵庙碑》最著名；广西桂林的摩崖刻石达二千一百余件，其中六朝、唐、宋有五十余件；广东肇庆七星岩石刻也不少，其中最有名气的是唐代李邕书《端州石室记》；陕西礼泉的《昭陵碑林》也集中了不少唐代碑刻墓志，等等。唯其年代久远或代表性不如以上七处，因此，就不一一介绍了。

1．什么是书法，它与毛笔字的区别在哪里？

答：随着文化生活水平的提高，热爱和从事书法的人越来越多了。由于书法与毛笔字所使用的工具相同，所以常常会把毛笔字和书法混为一谈，特别是在日常已不使用毛笔写字的今天，二者的目的和要求愈显相同，但他们的效果和价值其实有所区别。

在古代，毛笔字的主要目的是实用，所以只要笔画清楚、字体端正就可以了。而书法不只具有实用性，更主要的是必须具有可供欣赏的审美价值。所以，有没有艺术性是区别书法和毛笔字的根本标准。今天，我们写毛笔字，在一般情况下已不是为了实用，但在尚未具备一定的艺术性之前，也还是不能算作书法的。

书法是一种艺术创作，它的艺术性表现在笔墨、结体、章法、神韵、情趣等很多方面。比如笔画不能只是一味平直，要具有力度和立体感，所以对起笔、行笔、收笔、提按、使转都有严格的要求，写出来的笔画或者如锥画沙，或者如折钗股，或者如屋漏痕等。墨色则有浓淡枯润之分，不能一味地追求黑、光、亮。结字不仅要均匀平正，还要能够体现出欹、侧、疏、密变化，做到"密不透风，疏可走马"。点画要相互呼应，形态要多姿，切忌四点排列起来一个模样，如果像棋子那样一般大小放在那里，谓之"布棋"；笔画也不能像木柴棍那样僵直，如果那样，谓之"束薪"，这些都是书法中的大忌。

从全幅章法布局来说，不能只是大小一样，纵横成行就算完事。每行要行气贯通，字体要大小变化，有正有欹，或缓或急，跌宕起伏，如同音乐一般，具有一定的节奏和韵律感。整个作品需表现出一种鲜明的风格，或流丽、或典雅、或古拙、或雍容、或老辣、或稚拙、或飞动、或野逸、或茂密、或疏淡等，从而给人一种强烈的艺术感染力、一种艺术享受。

一般写毛笔字，只是一笔一画地写下去，如同走路一样不加思考，或者像例行公事那样习以为常，成为一种不动感情的惯性重复，这样写出来的字当然也就平平淡淡。而书法艺术要求有感受、有酝酿、有构思，有一种不可遏止的表现欲望。所以，书法作品具有强烈的内在情感，可以感染读者。既然是艺术创作，就会有成功，也有失败。成功的作品具有艺术的不可重复性。写毛笔字，除错别字之外，几乎不存在失败问题，可以像印刷机一样重复地写下去。

书法与毛笔字有以上种种区别，所以几千年来，知识分子虽然无不用毛笔写字，然而被公认的卓有成就的书法家却为数不多。现在，日常实用性的书写已为钢笔、圆珠笔、铅笔等硬笔书写所代替，用毛笔写字大多是以欣赏和寄情作为最终追求目标。因此不能认为：只要是毛笔字就是书法，书法是需要具有一定技巧功夫和艺术修养的。

2. 初学书法从哪里入手好？为什么？

答：汉字的书体有古文、大篆、小篆、隶书、楷书、行书和草书等，一般认为，初学书法，从楷书入手为好。这是因为：第一，楷书是现在通行的字体，易识易学，应用普遍；第二，楷书是学好行书和草书等书体的基础。

学习书法，必须掌握两方面的基本技巧：一是点画的写法，也就是"笔法"；二是如何将笔画组织成字，也就是"结体"。

言以蔽之，就是如何把点画结体写得美观。

楷、行、草等各种书体虽然都离不开用笔和结体，但楷书体现得最全面、最根本。譬如篆书便没有点、撇、捺和钩，隶书虽有撇和钩，却不是尖撇和硬钩。楷书的一点一撇一捺，其起笔、行笔、收笔都交代得清清楚楚，结体也最平稳。这些都是行书和草书所不及的。

楷书之所以被称为"楷书""真书"或"正书"，是因为其含有正宗楷模的意思。所以，苏东坡说："书法备于正书。"

楷书有了基础，稍加速度便成行书，流动起来便成草书。苏东坡有一个很形象的比喻："真生行，行生草。真如立，行如行，草如走。未有未能行立而能走（跑）者也。"

一些初学书法的青少年朋友往往一开始便龙飞凤舞地挥洒起草书来，以求痛快，结果连绵的草书却像一条绳子一样盘来盘去，歪歪扭扭，故作姿态，毫无顿挫，毫无力度，油滑飘浮。殊不知草书的用笔也和楷书一样，只不过提按更加含蓄微妙罢了。没有在楷书和行书上下过一定功夫的人，是很难理解其中奥妙的。不少已在草书上具有相当造诣的书家，往往间习楷书不断，以加强基本功的训练，防止草书的轻浮油滑，可见楷书的重要性。

3．什么叫"摹帖"和"临帖"？怎样临帖？

答：既已决定学习书法，就可以从"摹帖"和"临帖"开始了。

"摹帖"和"临帖"，也合称"临摹"。"临摹"就是俗话说的"照着写"。它是初学书法继承传统的必经之路。

一般地说"临帖"，也包括"摹帖"。细致点说，二者是不同的。

"摹帖"是用透明的薄纸覆盖在字帖上，然后按底样描下来。有下面几种方法：

（1）双钩。即用细线将字的轮廓勾画出来（图一）。通过勾画了解原字的用笔和结体，然后再根据用笔特点填墨，所以又叫

作"双钩廓填"。双钩廓填最接近原作，现今流传的所谓王羲之墨迹，就是唐代采用这种方法流传下来的。

（2）单钩。即沿笔画的中间画一条单线，然后再沿单线运笔写出字体（图二）。用这种方法可以比较准确地掌握字体结构。

（3）满摹。即在覆盖于帖上的透明纸上直接运笔一次描成，以锻炼用笔和掌握字体的结构（图三）。有一种印作浅红色的字帖，用笔蘸墨描成黑色，称为"描红模"，也可以达到同样的目的，还可以避免看不清底样的缺点。如买不到红模，可以用复印的方法代替。

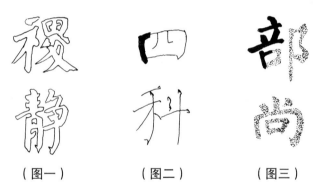

（图一）　　　　　（图二）　　　　　（图三）

摹写的一个好方法是做一个"透写台"，将一块玻璃放在桌面上，下面装一个电灯。摹写时将复印的字帖放在玻璃上，字帖上再覆盖以写字之纸，然后开灯照亮，字形便清楚映出，即可进行摹写，不但方便，且无污损字帖之虑。

"临帖"是将字帖放在一旁，看着字帖上的字，直接在纸上写出来，所以临帖已是较摹帖前进了一步。临帖的方法有下面几种：

（1）对临。将字帖放在一旁，照着上面的用笔和结构写。对临的基本要求，如孙过庭《书谱》所说："拟之者贵似"，越像越好。临帖时不要看一笔写一笔，那样容易支离不贯气。要看一个字写一个字。写后加以对照，有不像的地方就再写一次，如果还不像，就再写，直到写像为止。这样，比一个字只写一次印象深刻，收效

大。一个字一个字写准确之后，就可以看两三个字以至一行字之后再写了。

（2）背临。也就是默写。待临写得比较熟悉之后，便可以不看字帖，全凭记忆来背写了，写后对照，也如对临一样，需要反复修正。

（3）意临。对临和背临的目的，在于继承，所以贵似，也就是常说的"先与古人合"。而意临是将所临之帖参入己意，在继承的基础上发挥一定的创造性，使古人书迹为我所用，也就是常说的"后与古人离"。我们若将苏东坡临王羲之的《讲堂帖》、米芾临王羲之的《元日帖》、王铎临王羲之的《远嘉兴帖》和原作之间加以对照的话，可以清楚地看出他们是如何通过意临而加以发挥的。同时这也告诉我们，意临绝不是随心所欲地信笔挥写，没有一定的功力和成熟的构思是办不到的。

所以，不妨在背临和意临之间加一个运用的过程，即用所临的字体写一幅字，其间必有没有临过的字，看看能不能搭配得协调一致。米芾初期的书法，人称"集古字"，后来才形成独具一格的"米体"。这正是一条从临摹到创新的必经之路。

总的来说，正如宋代姜夔《续书谱》所指出的那样："临书易失古人位置，而多得古人笔意。摹书易得古人位置，而多失古人笔意。临书易进，摹书易忘。"每人可根据自己的不同情况、不同要求，对摹与临作具体安排，而由形似达到神似的追求目标。

4. 临写"碑"与"帖"时有什么不同？应注意哪些问题？

答：要搞清楚这个问题，首先应该知道什么叫"碑"？什么叫"帖"？它们各有什么不同。

广义地说，凡古代优秀的书法范本，无论是椎拓还是影印的手迹或碑石，统统被称之为"帖"。如现在书店所出售的"字帖"就是此类。狭义地说，"帖"是指北宋始制的我国第一部书法范本——

《淳化阁帖》及以后的各种丛帖。这些帖都是用石刻或木板翻刻的名家手迹，其中以"二王"（王羲之、王献之父子）为主。因此，也有人更狭义地指手迹为"帖"。

至于"碑"，也有广狭二义。广义的"碑"，是泛指历代刻在碑石上的书法。狭义的"碑"则是指六朝时期的碑石，其中尤以魏碑为重点。

初学临写，自然以真迹为好。因为真迹不但笔画肥瘦、间架结构清晰准确，就连墨色的浓淡枯润，运笔的轻重缓急、转折换锋、接搭引带等精细微妙之处也能真切地呈现在眼前。虽然真迹不可能人皆有之，但是现在和真迹几乎不二的影印本已很普及，花钱不多即可到手，这个优越条件是古人所无法相比的。

至于摹写手迹上石的帖，经摹写和刀刻，无论如何精工，都是不免要走样的。有的更是一翻再翻，面貌体态相去甚远，所以古代临写特别注意版本的选择。退一步说，即使镌刻无误，也只能保存笔画的肥瘦和间架结构而已。

"碑"虽然不经摹写，由书家直接书丹，但用笔蘸朱砂在光滑的石板上书写，毕竟不同于纸上用墨书写，通常笔画略肥，枯润浓淡等变化均化为乌有；又用刀镌刻，必然有所失真。所以米芾说："石刻不可学，但自书使人刻之，已非己书也。故必须真迹观之，乃得趣。"

但是，有的只有碑帖而无手迹，怎么办呢？可以根据具体情况来处理。比如颜真卿的《颜勤礼碑》《颜家庙碑》和大字《麻姑仙坛记》，只有拓片并无手迹，那就不妨先临写他的手迹《自书告身帖》，然后再及碑刻。有的碑石根本没有同一作者的手迹，那就可以研究一下同时代的墨迹。比如临写汉隶碑石，不妨用汉简帛书作为参考。总之，既然是碑石，就不免或多或少带有刀凿的痕迹，特别是《龙门二十品》一派，几乎是以刀代笔，那种棱角分明的点画，绝不是柔软的毛笔所能达到的，所以不可机械地模仿，要写出"笔味"来才好。

5. 什么叫"读帖"？怎样读帖？

答："读帖"，就是看帖和观帖，不过"读帖"似乎还有着更深一层的意思。读书不但要逐字逐句看，还要领会全文的意义。所以"读"要比"看"或"观"要求更高一些。

名帖往往初读似乎极其平淡，但越读越有味道。传说唐代著名书法家欧阳询看到晋代书法家索靖写的一块碑文，起初只是"驻马观之"了事，待走了几步之后又返了回来"下马观之"，越看越好，最后索性睡在那里，仔细地看了三天方才离去。

话虽这么说，读帖也像读书一样，并不是一下子就能够全部领会的。它是随着实践和认识的不断提高而逐步深入的。一般来说，初始容易觉察到字体的粗细和结构特点，如同看一个人先看到他的高矮胖瘦一样，这在临写过程中是比较容易觉察出差误的，也比较容易得到纠正。进而应特别认真琢磨下笔、收笔和转折之处的关键部位。有了领会，再去指导实践。实践之后发现不足，又去读帖，便又有所体会，再去实践。如此反复，互相推动，不断深入，才能迅速提高。所以赵孟頫说："学书在玩味古人法帖，悉知其用笔之意，乃为有益。"

孙过庭说"察之者尚精"，真正做到这一点是很不容易的。因为帖是静止的，作者书写的过程我们并没有亲眼看到。但是通过反复深入地读帖、玩味、琢磨之后，仿佛看到了作者书写时用笔的情景，一个个字生动地展现在眼前，然后下笔，往往可得神似。这就是所说的把帖读活了。至于拓印的碑帖，难度就更增加一层了，因为刀刻的缘故，真实笔迹往往为其所泯灭，这就有一个复原问题，不深入细读是很难办到的。

初学临帖，宜专一深入，待有一定基础之后，便可广泛涉猎，以取各家所长为我所用，自辟蹊径。但是名帖浩繁，不可能一一都加以临写，更不能反复深入临写。这就需要浏览继之成诵，于书写时融入之。

读帖有多种方式：临写之前和临写之时读之，可收"立竿见影"

之效；空闲时把手读之，可得偶然启发，豁然开朗之妙；如果张贴墙壁，随时读之，既可节省时间，又可积少成多，时时感受，更可收事半功倍之效。

6. 写字应取什么姿势？姿势的正确与否与书法艺术的学习有何关系？

答：一般来说，坐着写字时，应该两脚平放地上，端坐，正视，左臂着案，右手悬腕书写。总之，以舒适、轻松为宜。

写较大的字或大字时，要站着写，双足微开，上身微向前倾，或左手扶住桌面，右手悬腕书写；或左手贴身，空置不用，右手悬肘悬腕书写。其目的只在于提领全身的力气运至毫端。然而，无论哪种方法，均以舒适、轻松、灵便为宜。

正确的姿势和正确的执笔、运笔，对未来向书法艺术的高峰攀登，无疑具有重要的意义。因为书法艺术的最高表现是随心所欲，自由自在地挥洒，如此才能达到喜、怒、哀、乐之情淋漓尽致地宣泄，没有正确的姿势以及正确、舒适、轻松、灵便的执笔运笔方法和纯熟的技巧，是不可能达到这种理想境地的。所以，学书之初，对写字姿势正确理解以及执笔、运笔、悬肘、悬腕正确认识、把握和运用，将来才会收到良好的效果，其初受到的约束越多，将来获得的自由就越大。

7. 怎样执笔？执笔有哪些基本要领和方法？

答：自古以来，由于每个人在艺术实践中的认识不同，历代书法家对执笔的方法有着种种不同的见解和主张，诸如"拨镫法""单钩法""双钩法""回腕法""鹅头法""凤眼法"，等等。其中的一种，实践经验告诉我们，它是对的，那就是由东晋二王（王羲之、王献之）传至唐陆希声的"㧖""押""钩""格""抵"

五字诀，亦即"拨镫法"。（图一）

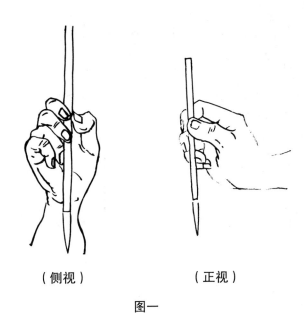

（侧视）　　　　　（正视）

图一

抵——即是用拇指的上节端紧贴笔杆的左、后方，要斜而仰一点。

押——"押"字有约束的意思。用食指第一节斜而俯地出力贴住笔杆外方，和拇指内外相当，配合起来，把笔杆约束住。

钩——用中指的第一节弯曲如钩地钩着笔杆外面。

格——"格"取挡住的意思。就是用无名指爪肉相接的地方用力抵住笔杆的后、右方。

抵——"抵"取垫着、托着的意思。就是小指紧紧地抵住无名指，借以增强无名指的力量。

如此执笔法，五个手指的指关节均向外突出，虎口开张，掌心空虚，食指、中指、无名指、小指紧密靠拢，拇指横拒，使五个手指都朝着笔杆用力，力量集中。

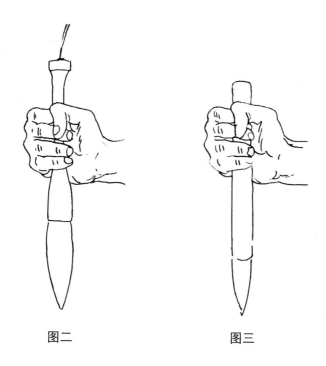

图二 图三

　　大提斗及大抓笔等，要用五个手指握抓着写，这类执笔方法都是用在写大字或特大的字上。（图二、图三）

　　关于执笔的高、低、浅、深、松、紧，一般来说，写大字执笔宜高些；写小字执笔不妨稍低些；用指尖执笔，谓之浅执，灵活便利，周星莲《临池管见》说："执笔须浅，浅则易于转动。"执得深些、紧些，适于写沉着有力的笔画；执得松些，轻便灵活，写出的字含蓄而洒落。苏东坡曾说过："知书不在笔牢，浩然听笔之所之，而不失法度，乃为得之。"可谓一语中的。

　　总之，执笔既有高低松紧之别，又不要机械地运用，妙在恰合心性。

8．执笔为什么要强调"指实掌虚"？

答："指实掌虚"是执笔的基本要求之一。所谓"指实"，是要求五个手指各司其职，协力配合把牢笔管，力量通过手指导入笔端，即为指实。"掌虚"则要求五个手指协力把握好笔管的同时，把掌心空虚起来，不要把指头紧贴手心。按古人的说法，在执笔运行时，掌心空隙可以容得下鸡蛋才行。那么为什么要强调"指实掌虚"呢？

首先，唯"指实"，才能把好笔管，易于着力运行，使心力、臂力、腕力、指力顺畅地导入笔端。而"掌虚"则是为了给手指的协力运行留下必要的空间，使指力和臂力、腕力相结合，导送笔管，做出幅度虽小，却灵活多变的运动轨迹，使字的点画形态顾盼灵动、绰约多姿，以见气韵的生动。倘若握笔时将指头和笔管全紧贴在掌心上，特别是将小指、无名指都紧抵掌心时，则手指就只能随手掌的运动而运动，起笔、收笔、行笔就会因之而显得呆滞，失去了手指灵活的运动，则很难使字迹力度畅达、灵活生动。清包世臣在其《艺舟双楫·述书》中说道："古之所谓实指虚掌者，谓五指皆贴管为实。其小指实贴名指，空中用力，令到指端，非紧握之说也。握之太紧，力止在管而不注毫端，其书必抛筋露骨，枯而且弱。"在谈到掌虚时，包世臣特别强调小指和无名指要用力外抵，勿使中指的钩力将其压到掌心，他说："中指力钩，则小指易于入掌，故以掌虚为难。以小指助无名指揭笔尤宜用力也。大凡名指（无名指）之力可与大指等者，则其书未有不工者也。"明彭大翼在其《山堂肆考》中亦说："用笔之法，指实则筋力均平，掌虚则运用便宜。"

9．怎样正确认识和理解"运腕"？运腕的要领是什么？

答：书法艺术中的意蕴，亦即形象、情采、韵味等微妙的表现，没有丰富多变的技巧和方法是不可能产生的。对手中这支笔，只有做到驾驭自如，才能达到为所欲为，乃至千变万化，此即所谓"得

笔"。在纵情挥洒的创作中，仅靠手指的巧妙运用，就显得不足了，只有充分发挥手腕以及臂、肘的作用，才可能适应创作的需要。

巧妙的运腕，好似"抚弦在琴，妙音随指而发"（项穆《书法雅言》）。前人把良好的运腕所产生的"如屋漏痕"的点画效果视为"书法中绝"。这就是"运腕"一向被历代书家所重视的原因所在。

沈尹默在讲解外拓法时对运腕的重要性做了精辟的论述，他说："外拓用笔，多半是在情驰神怡之际，兴象万端，奔赴笔下，翰墨淋漓，便成此趣，尤于行草为宜。""外拓法的形象化说法，是可以用'屋漏痕'来形容的。怀素见壁间坼裂痕，悟到行笔之妙，颜真卿谓'何如屋漏痕'，这觉得更自然，更切合些，故怀素大为惊叹，以为妙喻。雨水渗入壁间，凝聚成滴，始能徐徐流下来，其流动不是径直落下，必微微左右动荡着垂直流行，留其痕于壁上，始得圆而成画，放纵意多，收敛意少。所以书家取之，以其以腕运行笔相通，使人容易领悟。前人往往说，书法中绝，就是指此等处有时不为世人所注意，其实是不知腕运之故。无论内抟外拓，这管笔，皆要左右起伏，配合着不断往来行动，才能奏效。若不解运腕，那就一切皆无从做到。"

由此可知，运腕在书法表现技巧中的重要地位。

运腕的关键在于悬腕。在实践中，唯有能悬肘、悬腕，且能做到心、身、腕、指、笔之间的高度协调，方可能达到随心所欲、出神入化的境地。

10．什么是用笔？

答：用笔是书法的基本技法，有广义、狭义两解。广义的用笔法是指用毛笔写好书法作品的方法，其中包括执笔法和运笔法。执笔法又有单钩法、双钩法、握管法、撮管法、捻管法、拨镫法、扩而展之，还有枕腕法、提腕法、悬肘法、平复法、回腕法等。其中双钩法又称五指执笔法或五字（抵、押、钩、格、抵）执笔法，五指执笔法又分为虎口法、凤眼法等；狭义的用笔法单指书与点画、

文字时运笔的方法。诸如中锋、侧锋、偏锋、藏锋、露锋、筑锋、缩锋、抢锋、衄锋、挫锋、裹锋、趯锋、簇锋、绞锋、蹲锋、逆锋、顺锋，还有提、按、转、折、轻、重、疾、涩、驻笔、连带、曲直、方圆、内擫、外拓、擒纵、打笔、揭笔、厥笔、战笔等都是运笔的方法。

关于执笔，苏东坡曾经说过："把笔无定法，要使虚而宽。"尽管古人给我们传下来了种种笔法，但只要符合"虚而宽"的原则，能把握住毛笔，使其写字时随心而至、灵活自如，就可以说是正确的。

11. 什么是"方笔""圆笔"？它们在用笔上有什么不同？

答："方笔"和"圆笔"是书法的两种基本笔法。点画呈现棱角的为方笔，以魏碑《龙门二十品》最典型；点画圆润而无棱角的为圆笔，在楷书中以颜字为代表。其用笔示意如下图：

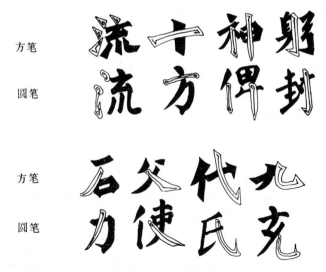

首先，二者在下笔时有所不同：圆笔在下笔时先从笔画运动的相反方向开始，"欲左先右，欲下先上"，逆入藏锋，点画圆润；

方笔则切入露锋，所谓切入，如同用刀切肉，直刃而下，写出棱角分明的直线。

其次，在运笔时，无论方笔圆笔皆以中锋为主，只是方笔的笔锋铺展得开一些，平齐地前进。无论写方笔或圆笔，执笔虽然要垂直，但在用力运笔前进时，笔管势必朝相反的方向倾斜，尤其方笔往往要倾斜得狠一些。

然后，在收笔时，无论方笔圆笔都要顿笔回锋，这就是"无往不收"。但圆笔顿笔回锋时做环形运动，使之呈现圆形；方笔顿笔回锋时作三角形运动，使锋侧做出直线的棱角。

最后，在转角的地方，圆笔顿笔使笔锋改变方向并呈现圆角。方笔顿笔后直截了当翻笔挫下，或者提笔再起，然后翻笔切入也可。

一般来说，圆笔线条圆润、内涵、浑劲而富筋力，或如曲铁盘丝，或如游丝袅空，风格多流畅婉妙；方笔挺劲方直，状如刀斫斧劈，其势外展，结体严整，气势多沉着雄强。

从历代碑帖中可以看出，篆书多用圆笔，也偶见方笔者，其中甲骨文尖笔以入。隶书多见方笔，也有圆笔。唐代以后，大多方圆并用，譬如颜字虽以圆笔为主，也兼用方笔。欧字以方笔为主，也兼用圆笔。《龙门二十品》为方笔典型，其中也有个别为圆笔。可见不论用毛笔写字，或以刀代笔，都难绝对方圆。了解了这一点，我们用毛笔书写就不必死守方圆，只要了解和掌握了方圆的特征，根据立意的需要，既可单独使用，也可两者并用。

12. 怎样认识中锋？

答：从来论书者，皆主张笔笔中锋，所谓中锋，就是在行笔过程中，如蔡邕《九势》所说："令笔心常在点画中行。"从篆、隶、楷、行、草各体书法，以及历史上各个书家的表现技巧来看，确以运用中锋为主，特别是篆书，全用中锋，因此，中锋运笔，可以说是中国书法艺术传统的基本笔法。

中锋运笔所产生的效果是：点画或挺凝圆劲，或劲遒含蓄，

更耐人寻味。在实践中，不论"提""按""起""倒""转""折"，令笔锋常在点画中间行，亦即中锋运笔，这固然是好的，但是，在创作时，作品中呈现出的形、神、意趣、情采，都是靠灵活多变、非常自然的运笔体现出来的。因此，实际上，笔锋是不可能一成不变地保持在笔画的正中间轨道上的，书者只是凭感觉有意无意地控制着这支笔，令其基本上保持中锋行笔，这就是古人所说的"笔笔中锋"的真正含义。所以，任何事物，都不可机械地认识和理解，只有在正确认识的基础上，才可能有正确的运用。明王世贞尝言："正以立骨，偏以取态。"因此，对那种"画之中心有一缕浓墨正当其中"，且"笔曲折处亦无偏侧"的说法，大可不必深究。

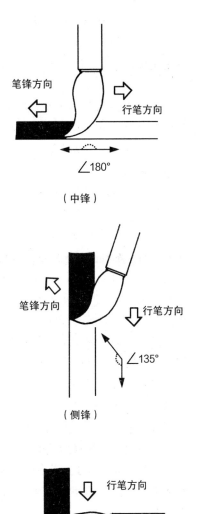

（中锋）

（侧锋）

13．何谓侧锋？侧锋用笔在书法技法中的地位如何？

答：在笔法中，对中锋的看法历来没有大分歧，认识比较一致，但对侧锋用笔，却纷

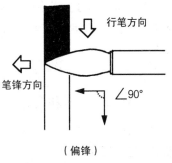

（偏锋）

争不休，各有所论。有的以为侧锋就是偏锋，而有的以为侧锋是中锋运笔的一种。其实，此二论都各有其偏颇之处，侧锋就是侧锋，既不是偏锋，也不同于中锋，它是笔法里的重要笔法和常用笔法之一。

所谓侧锋，实来自"永字八法"中的"侧"，即点的用笔方法。为什么这个点不称为点而称为"侧"呢？宋代陈思《书苑菁华》卷二《永字八法说·侧势第一》做过清晰精辟的论述，他说："侧不言点而言侧，何也？论曰：'谓笔锋顾右，审其势险而侧之，故名侧也。止言点，则不明顾右，无存锋向背坠墨之势。若左顾右侧，则横敌无力，故侧不险则失于钝，钝则芒角隐而书之神格丧矣！，《笔诀》云：侧者，侧下其笔，使墨精暗坠，徐乃反揭，则棱利矣。"元陈绎曾《翰林要诀·圆法》也说："点之变无穷，皆带侧势蹲之，首尾相顾，自成三过。笔有偃、仰、向、背、飞、伏、立等势，柳叶、鼠矢、蹲鸥、栗子等形。"这两段论述，很清楚地说明，以侧称点是以形容侧笔入纸的写法为根据的。之所以用侧笔写点，是为了求险、求势、求凌厉、求变化。王羲之《题卫夫人笔阵图》中所记载的"点如高峰坠石，磕磕然实如崩也"，形容的也就是点的气势。可见，古人所说的"中锋求骨，侧锋取势"是一语中的的，也充分肯定了侧锋用笔的重要意义。除点以外，其他点画不用侧锋吗？否！除篆书行笔外，其他大部分点画的行笔几乎都略带侧势，而在起笔、收笔处，侧锋用笔的作用最多、最明显。试看横、竖、撇、捺的藏起、藏收动作，无不以侧锋为之。可见在书写时，如能准确、精到地把握侧锋的使用，就会写出气势峻拔、起伏跌宕、韵味隽永的书法艺术佳品。

14. 什么是藏锋和露锋？

答：藏锋是指笔画的起笔处和结尾处锋尖不露出来。具体的方法是，起笔用逆锋，收笔用回锋藏锋用笔，气力包藏在点画之中，

写出来的点画给人以含蓄、浑劲的感觉。

露锋，顾名思义，指所写笔画的笔锋外露。一般多在行草中出现，其点画之间的呼应或行款间的起承往往多运用露锋来展示，书法创作，尤其在"忘情"状态下的纵横驰骋，无拘无束的任意挥洒中，为了使作品气韵连贯，自然生动，作为一个有修养的书家，他的注意力是更多地集中在整个作品的情调和意境的表现上，在挥运过程中表现于技巧方面的中、侧、藏、露、虚、实等往往是自然而然地出现的，因此才在作品中呈现出字里行间承上启下、左呼右应、顾盼有情的自然、优美、生动的情采和韵味。其藏锋、露锋都是为表现作品意境、情调的不同需要而采取的不同手段。这在书法创作，尤其行草书创作中最为明显。

15．什么是铺毫和裹锋？

答：铺毫，是指在运笔过程中笔毫平铺纸上，达到"万毫齐力"的效果。如此写出的点画具有雄豪奋发的美感。裹锋，是与铺毫相对而言的一种运笔技巧，即在起笔时绞锋入纸（逆入），紧接着提笔运行，在行笔过程中，有的将毫铺开，此即铺毫；有的继续旋绞运行（此时笔在手中自然地随着需要转动），如此写出的点画具有沉凝、浑劲的美感。古人在篆、隶、行、草中均广泛地运用此法。清包世臣《艺舟双楫·述书上》说："吴江吴育山子，其言曰：'吾子书专用笔尖直下，以墨裹锋，不假力于副毫，自以为藏锋内转，只形薄怯。凡下笔须使笔毫平铺纸上，乃四面圆足。此少温篆法，书家真秘密语也。'"

包世臣主张笔毫平铺纸上是对的，但对裹锋还缺乏足够的认识。"裹锋，不假力于副毫，自以为藏锋内转，只形薄怯"，这种认识是片面性的。实际上，裹锋是主副毫绞在一起，副毫仍在起作用，其"只形薄怯"是因为力度不够造成的，并非裹锋运笔所致。即如包世臣所说笔毫平铺纸上，倘力度不够，也同样会产生"只形

薄怯"的效果。古今大家，都是善于运用裹锋和铺毫的能手，二者实不可偏废。

清包世臣《艺舟双楫·与吴熙载书》说："河南（褚遂良）始于履险之处裹锋取致，下至徐、颜益事用逆，用逆而笔驶，则裹锋侧入，姿韵生动。又始间以肥瘦浓枯，震耀心目。后世能者，多宗二家，东坡尤为上座。坡老书多烂漫，时时敛锋以凝散缓之气，裹锋之尚，自此而盛。"

实际上，裹锋正是圆笔的写法，起笔时绞锋入纸，其意在"擒"，瞬间积聚了巨大的力，方致纵笔运行时不弱不薄，因而无散缓之弊。至于包世臣主张用笔当"平铺纸上"，故以"裹锋"为救败之笔，是只知其一，不知其二，北碑多方笔，故尚平铺，然圆笔则当以绞锋起笔，写行草尤当如此，细审古人书迹自知。

16. 怎样正确认识"提按""转折""轻重""迟速"这几种运笔技巧？

答：（1）提按。书写的过程，实际上或是提按交换的过程。笔锋在纸上运行时，一直是提与按快速度地交替进行，再加上轻重、缓急的丰富变化，这样写出的点画才具有丰富的生命力。

刘熙载《艺概》说："凡书要笔笔按，笔笔提。"指出在运笔过程中提按的连续性和必要性。又说："辨按尤当于起笔处，辨提尤当于止笔处。"这是说，在起笔处，其"按"表现得更为明显，在止笔处，其"提"尤易辨识。又云："书家于'提''按'两字，有相合而无相离。故用笔重处正须飞提，用笔轻处正须实按，始能免堕飘二病。"这是对提按表现技巧和轻重表现效果的辩证认识，即太重则滞，太轻则难免飘、滑、薄、弱，所以才要做到运笔重处正须飞提，运笔轻处正须实按，亦即按中有提、提中有按。董其昌《画禅室随笔》说："发笔处便要提得笔起，不使其自偃。"其也是说按中有提，点画才不至于僵滞。

提与按这两种技巧相较，按较易掌握，难在提上。董其昌《画禅室随笔》所说："用笔之难，难在遒劲，而遒劲非是怒笔木强之谓，乃大力人通身是力，倒辄能起。"又说："作书须提得笔起，不可信笔，盖信笔则其波画皆无力。提得笔起，则一转一束处皆有主宰。转、束二字，书家妙诀也。今人只是笔作主，未尝运笔。"说的是"提"的要领必须运通身之力于腕部，以强腕运其笔，方能随心所欲，无施不可。其中所说"今人只是笔作主，未尝运笔"，正是指未能做到提得笔起，为笔所累，不能达到挥洒自如、随心所欲的原因。

（2）转折。转，是用笔写出圆转回旋、没有方折棱角笔画的方法。宋姜夔《续书谱·真书》说："转不欲滞，滞则不遒。"转的要领是，在转的关键处，笔不停驻下来，只有提按的变化，没有折、顿的处理，"如折钗股"就是这个意思。此在篆书和行草中运用最多。

折，与转相反，是写出方形点画的方法。折法，多运用于方笔书法的起笔处、收笔处，以及横画和竖画的交接处。多见于楷书、隶书。行、草书中亦时有所见。

（3）轻重。用笔的轻与重，关系到作品的风格、特点，作品的艺术效果也因之而不同。用笔轻的，令人感到轻松、秀丽、和雅；用笔重的，会给人以沉着、拙重、凝练、浑朴的感受。

用笔的轻重，主要基于"力度"的大小，而并非在"一分笔""二分笔""三分笔"的不同运用和表现上。用一分笔（即毫尖）写出的点画也会厚、重（只要力大）；用三分笔写出的点画也会轻、薄（倘若力小），此完全取决于运笔时的力度控制。

周星莲《临池管见》中指出："用笔之法太轻则浮，太重则踬。恰到好处，直当得意。唐人妙处，正在不轻不重之间，重规叠矩，而仍以风神之笔出之。褚河南谓'字里金生，行间玉润'。又云：'如锥画沙，如印印泥'；虞永兴书如抽刀断水；颜鲁公折钗股，屋漏痕，皆是善使笔锋，熨帖不陂，故臻绝境。不善学者，非失之

偏软，即失之生硬；非失之浅率即失之重滞。貌为古拙，反入于颓靡；托为强健，又流于倔强。未识用笔分寸，无怪去古人日远也。"

这里说的，都是强调运笔中对轻重分寸的把握。褚遂良所说"字里金生、行间玉润"，以及"如锥画沙，如印印泥"；颜真卿所说"如屋漏痕，如折钗股"，都是善于良好地运用中锋，且不轻不重，非急非缓，恰到好处，故而达到了虽是重规叠矩，却又熨帖不陂，直当得意的绝妙境界。不能良好地认识和把握运笔分寸，则将造成点画的或软而无骨，或刚而无韵，或轻而浮薄，或重而滞笨的貌似古拙、强健，实则是软弱无力，矫揉造作的表现。

朱和羹《临池心解》中有一段对用笔虚实的论述，他说："作行草最贵虚实并见。笔不虚，则欠圆脱；笔不实，则欠沉着。专用虚笔，似近油滑；专用实笔，又形滞笨。虚实并见，即虚实相生。"用笔的虚实不等于运笔的轻重，但从运笔技巧来说，其轻重、虚实之间却有着不可分割的联系。点画中的沉实和松活正是由运笔轻重不同所造成的。

（4）迟速。运笔的急与缓，不仅给人的感受不同，也是形成不同风格和产生节奏、韵律变化的主要因素。在实际运用中，二者不可偏废。

落笔迟重取其妍美，急速方能流畅、遒劲，所以在书写过程中，运笔的迟与速，须作有机配合，方能获得理想的效果，若一味迟重，则失却神气，一味急速则失却形势。晋王羲之《书论》说："凡书贵乎沉静，令意在笔前，字居心后，未作之始，结思成矣。仍下笔不用急，故须迟，何也？笔是将军，故须迟重。心欲急不宜迟，何也？心是箭锋，不欲迟，迟则中物不入。"又说："每书欲十迟五急。"清宋曹《书法约言》说："迟则生妍而姿态毋媚，速则生骨而筋络勿牵。能速而速，故以取神；应迟不迟，反觉失势。"

一般来说，学书之初，运笔宜缓，亦即稳运，待逐渐熟练后，应逐渐加快运笔，基本功主要应下在"急"与"重"上，如此，基本功才能扎实。能急不愁缓，能重方能轻，最好是反复训练，如此运用精熟，方能进入随心所欲、运用自如的阶段。

17. 什么叫作抢锋、衄锋、挫锋、趯锋？

答：抢锋、衄锋、挫锋、趯锋，是几种用笔方法。所谓抢锋，指的是行笔至笔画尽处，提笔离纸时突然前冲用力的同时提笔离纸回收的回锋动作。意似折锋但力度、速度、空间回旋度与之不同。抢锋的进退速度和空间回旋度较大，而力度较小，笔势虚，而折锋相反，其使用方法则视势而定。元陈绎曾《翰林要诀·衄法》中说："水墨皆藏于副毫之内。……捺以匀之，抢以杀之、补之。"

衄锋，是指回锋时不是提笔转向、回锋收笔，而是行至点画终端时立即逆锋回笔收势。这样得到的点画形态棱侧紧峭、斩钉截铁，风格峻峭，类似折锋，但无回旋度。清朱履贞《书学捷要》对衄锋有明晰的阐释。他说："书有衄挫之法，折锋方笔也，法出于指，敛其笔毫，用于点倨。……棱侧紧峭，如摧峰碟石，斩钉截铁，施之于字书之间，则风格峻整，加以八面拱心，功夫到处，始称遒媚，草书尤重此法，则断续顾盼，转折分明。"

挫锋，亦是用笔法中的回锋转向动作。指运笔时突然停止，就势转向。这种笔法一般在"冂""亅"等点画中使用较多。一般折锋用笔，在转角或趯钩时应先提笔，再顿笔，再提笔转锋，从而改变行笔方向。但挫锋则是行止转角（或趯钩）时就势下按（力度要适中）顿笔，再略略提笔，就势转向，使笔画转向衔接处既不庸滞，也不脱节，干脆利索。不少魏碑字体的转角、趯钩处就是用的这种笔法。

趯锋，是写竖钩时的行笔方法。其具体的行笔动作是行笔至钩处、轻顿作围，转笔向上，挫锋蓄势，向左提趯。至于为什么将这种笔法称为趯锋，清包世臣在《艺舟双楫·述书下》中说得比较清楚生动："钩为趯者，如人之趯脚，其力初不在脚，猝然引起，而全力遂注脚尖，故钩末断不可作飘势挫锋，有失趯之义也。"

这四种笔法都是收笔时的笔法，通过这些不同的笔法的运行，就会得到各种形态、气质、性情不同的点画而形成各自的书法风格。

18．怎样认识"推、拖、捻、拽、导、送"这几种运笔技巧？在具体的书写实践中如何运用？

答："推、拖、捻、拽"，是运笔的法则，是卢肇悟出又传给林蕴的。到了南唐，后主李煜在执笔五字诀（即拨镫法）之外又增加了二字，就是"导"和"送"。"导"的意思是小指引导无名指往右；"送"的意思是小指推送无名指往左，其意义，旨在增加小指的作用。

"推、拖、捻、拽、导、送"均属运笔技巧。推，是运用逆锋重力推出之意；拖是顺势拖着笔走，用此法写出的点画，超脱、沉逸、韵味独佳。沈尹默在《二王法书管窥》中说："前人曾说右军书'一拓直下'，用形象化的说法，就是'如锥画沙'。我们晓得右军是最反对笔毫在画中'直过'，直过就是毫无起伏地平拖着过去，因此，我们就应该对于'一拓直下'之'拓'字，有深切的理解，知道这个拓法，不是一滑即过，而是取涩势的。"这是一段发人深省的话，在书法的运笔技巧中，无论其运用提按、轻重、缓急、擒纵，以及推、拖、捻、拽、导、送等，都是为了在线条中产生"涩"的效果，即便是流畅中也仍然含蕴着涩。唯有涩的存在，线条中才能产生耐人寻味的审美效果。沈尹默所说的"拖"是毫无起伏地平拖着过去的"直过"，与我们所讲的"拖"法是不同的。我们讲的是有提按、轻重、缓急等丰富变化的拖笔，而非"平拖着过去"的"直过"。

捻，即在运笔过程中捻动笔杆，这种动作，在纵情挥洒的过程中，尤其写行草，几乎是无时无刻不在微妙地运用。捻管的幅度常常是很小的，因此在观看书家写字时，由于观赏者的注意力主要集中在作品的效果上，捻管的微妙动作就被忽视了。尤其是激情下的挥运，动作迅速而多变，深藏其间的细小捻管动作确实不易被注意到。因此，非亲授口传，是难以发现此法的具体实施和微妙功用的。怀素《自叙帖》中"如折钗股"的圆转表现，转笔处不露痕迹，

恰是捻管所致。所谓绞转这个技巧和效果的产生，并非只在起笔处绞裹逆入，也是在行笔过程中不断正反向捻管的结果。

拽，运指之法。亦作"曳"。与"拖"相似。清蒋和《书法正宗·指法名目》云："拖与拽相似，其稍异者，曳法略具顿跌，又似勒意，挫意捺法抑而复出。"

19. 何为"疾涩""淹留"？

答：疾，指疾势。疾不等于急，快速行笔并非"疾运"，从"疾风知劲草"，可以加深理解，即在起伏行笔当中要做到急遽有力，亦即"以沉劲之笔送出"，如此则"疾涩"明。

涩，指涩势。是说笔毫行处笔要留得住，又不是停滞不前，行笔既急，既劲，且沉。"劲"字则是"疾"的核心，"沉"字则是"涩"的根本。前人用"如撑上水船，用尽力气，仍在原处"来喻此，甚觉恰当。刘熙载《书概》中说："用笔者皆习闻涩笔之说，然每不知如何得涩。惟笔方欲行，如有物以拒之，竭力而与之争，斯不期涩而自涩矣。"

汉蔡邕《九势》说得更为具体："疾势出于啄磔（见"永字八法"）之中，又在竖笔紧趯之内。涩势在于紧驻战行之法。"蔡邕可谓真知"疾涩"运笔之法者。"永"字八种点画中，其"啄"非疾不能峻，其"趯"非疾而不利，其"努"非疾运不能峻挺劲健，其"磔"非疾运必伤于软缓。

疾涩，诚运笔之重要法则，非运通身之力于毫端者不可达此。运笔之难，难在遒劲，而遒劲正是"疾"与"涩"的产物。疾涩的表现大旨在逆、在重。逆则紧，逆则劲，尤在精稳、沉着。包世臣《艺舟双楫》中云："万毫齐力，故能峻；五指齐力，故能涩。"此中尚可参得消息。握疾涩之法，施于点画，则棱侧紧峭，如摧锋磔石，斩钉截铁。施之于字书之间，则风格峻整，遒媚，行草书尤重此法，断续顾盼，转折分明。

淹留。《尔雅·释诂》云："淹，留久也。"淹留，指行笔过程中要留得住，即步步为营。宋曹《书法约言》云："能速不速是谓淹留，能留不留，方能劲疾。"也就是落笔沉劲，行笔含蓄之意。所谓疾势涩笔，草情隶韵，"以劲利取势，以虚和取韵"（董其昌《画禅室随笔》），含刚劲于婀娜，其"涩笔""隶韵""虚和""婀娜"，都是留得住笔的结果。行笔之法，无非是"行处留，留处行""不滞不执"。"欲行不行，当散不散，与物凝碍，不得流畅"（唐岱《绘事发微》），则结病生，此非淹留之意。欲留不留，则率直无韵，乏含蓄深稳之意。周星莲《临池管见》云："剽急不留，其病在滑。"含蓄蕴藉，则意味深长，放纵，则往往是一览无余。所以，书当造乎自然，不可信笔，亦不可太矜意。淹留劲疾总当恰意而行，过与不及皆是病。

20．什么是"内擫"和"外拓"？

答：对内擫和外拓，历来有各种各样的不同认识和理解。一种说法：内擫是圆笔，外拓是方笔。"方笔也叫作外拓笔，圆笔也叫作内擫笔。"（尉天池《书法基础知识》）中国书法研究社编写的《怎样学习书法》一书中也有与此相同的见解，在分析颜真卿的楷书时指出："至于笔法，纯用方笔，逆入平出，转折处提笔另起，蓄势回锋趯钩，下笔住笔，棱角锋芒毕露，这是属于笔法的外拓一路。"其接着说："外拓就是行笔时向外开拓，也就是笔锋外露，如欧、李、颜、柳等都是。"

康有为在《广艺舟双楫》中也有大致相同的说法："书法之妙全在运笔。该举其要尽以方圆。……方用顿笔，圆用提笔。提笔中含，顿笔外拓。"

另一种认识则与上述观点完全相反，即：内擫是方笔，外拓是圆笔。胡问遂先生在解释沈尹默的内擫外拓时，写道："为通俗起见，试用方笔圆笔的成说，从形式上来区别它。……内擫近方，

外拓偏圆。"又说:"内抳用笔要求方而有立体感。"(《书法》1978第三期《试读颜真卿书法艺术成就》、《书法》1982第三期《读临习〈集王圣教序〉》)

以上诸公之论,可以概括为:或认为内抳是圆笔,外拓是方笔;或认为内抳是方笔,外拓是圆笔;或认为提笔则圆,顿笔则方。

前两种说法是用内抳法或外拓法来完成或方或圆的点画形状。康有为说的"方用顿笔,圆用提笔",说的是方法,即用顿笔的方法写出呈方形的点画,用提笔的方法写出呈圆形的点画。而"提笔中含,顿笔外拓",则是另一层意思,即意象的表露。"提笔中含"应理解为含而不露,即含蓄。"顿笔外拓"应理解为极意发宕,向外拓展其意的意思。因此,康有为说的"提笔中含,顿笔外拓"不是法而是意。而"圆用提笔,方用顿笔",说的是法,是没错的。但这个"法",却与内抳法、外拓法无关。所以仅从文中前后出现的两个"顿笔"的字面上去理解康有为的这个观点,是片面和肤浅的。

在这个问题上,米芾是有高见的。他认为"右军中含,大令外拓"(包世臣《艺舟双楫》)。但他只说对了一面,即从王羲之和王献之的作品来看,总的倾向是如此。王羲之《兰亭序》《奉橘帖》《姨母帖》等作品的运笔技巧及意象表现,确属内抳所致;但《得示帖》,尤其后半部,表现出谨严基础上的极意发宕,正是在同一作品中运用内抳法与外拓法的实例。

王献之的《鸭头丸帖》,确为外拓法,而他的小楷《洛神赋十三行》,从技巧运用上看,笔致紧敛,又纯粹是内抳法。

看来,内抳法和外拓法,只是为了不同审美理想的表现需要而选用的两种不同技巧和方法,无论方笔或圆笔作品中都被广泛地应用着。

关于这一点,沈尹默在《书法论丛》中说得再清楚不过了:"内抳是骨胜之书,外拓是筋胜之书。""大凡笔致紧敛,是内抳所成;反是必然是外拓。"他进一步解释说:"内抳,就是比较谨

严些，也比较含蓄些。""但于自然物象之奇，显现得不够，遂发展为外拓。""外拓用笔，多半是在情驰神怡之际，兴象万端，奔赴笔下，翰墨淋漓，便成此趣，尤于行草为宜。""外拓法的形象化说法，是可以用'屋漏痕'来形容的。怀素见壁间坼裂痕，悟到行笔之妙，颜真卿谓'何如屋漏痕'。……放纵意多，收敛意少。所以书家取之。""以其与腕运行笔相通，使人容易领悟。前人往往说，书法中绝，就是指此等处有时不为世人所注意，其实是不知腕运之故。""无论内擫外拓，这管笔，皆要左右起伏着，配合着不断往来行动，才能奏效。若不解运腕，那就一切皆无从做到。"

从沈尹默的这一段论述中，可以清楚地理解其内擫和外拓的真正含义了，从技巧方面看，笔致紧敛，是内擫所成，这就从根本上排除了内擫与方笔、圆笔（点画形状）的关系，即无论方笔或圆笔，只要是笔致紧敛，即属内擫法。且明确指出了"运腕"与内擫法、外拓法的关系。这样，对古今作品就可以清楚地认识到哪件作品是用内擫法完成的，或是用外拓法来完成的，而不糊涂地认为哪个人的作品是用内擫法或外拓法。要知道，凡是有成就的书家，尤其是辉耀千古的大家，都是既精于内擫法，又精于外拓法的，只是因创作中情感和意念的表达的不同需要而因势利导地选取了不同的表现方法而已。这也是因技巧和表现方法的不同而使某一个书家的作品形成千变万化的多种风格的原因。这一点，沈尹默也是同样有着正确的认识的，他说的"内擫就是比较谨严些、含蓄些"以及对"放纵意多，收敛意少"，"外拓用笔，多半是在情驰神怡之际，兴象万端，奔赴笔下，翰墨淋漓……尤于行草为宜"的外拓与内擫在情感和意的表述上所产生的截然不同的两种境界和效果的论述，道破了内擫和外拓这两种方法与情感、意趣的表述之间的至密联系，而与方笔、圆笔、提笔、顿笔并没有必然关系。

21.什么是"擒纵"？"擒得定，纵得出，遒得紧，拓得开"的含义是什么？

答："擒纵"，是清代周星莲在总结吸收前人用笔经验的基础上提出的。他在《临池管见》中说："擒纵二字是书家要诀，有擒纵方有节制，有生杀，用笔乃醒。醒则骨节通灵，自无僵卧纸上之病。"在他看来，运笔有擒纵，才能做到有效地控制这支笔，写出富有节奏变化、通灵超脱、生动美妙的点画来，从而避免因简单地平拖直过所造成的点画僵、滞、呆、板的毛病。

"擒纵"，就是运笔时要收得住，放得开。"擒"的含义，其一，是指点画的起笔处，猛力急刹，若凶鹰降兔，迅猛而力重，亦即凌空取势，倾全力于毫端，一蹴而就。其迹入木三分，无比沉劲。这也就是"擒得定"的意思。因此，于起笔处，又须做到藏锋，逆入。周星莲《临池管见》说："逆则紧，逆则劲。"其二，当理解为行笔过程中的"擒收"，此与内擫法相呼应，即在行笔过程中敛心、紧指，节节收刹。其迹如锥画沙，紧而劲。

"纵"的含义，一是指行笔过程中的极意逸宕和拓展；二是指书写过程中的纵情挥洒。此通于外拓法的表现。其迹如屋漏痕，松活洒脱，全在良好地运腕。

无擒，则点画不实、不沉、不凝、不劲，散漫懈怠；无纵，则点画郁结，不能蓬松逸宕，少虚灵之神。周星莲《临池管见》说："字莫患乎散，尤莫病乎结。散则贯注不下，结则摆脱不开。""散"即是不善擒所至，"结"即是不善纵所致。

"擒纵"，也是书法艺术表现技巧中的一对矛盾，互相对立，又相互包容，无擒不能纵，无纵也不能见出擒。"擒得定，纵得出，遒得紧，拓得开"，说明了擒中寓纵、纵中寓擒的辩证关系。

起笔时，擒以蓄其势，蕴其力，为纵做准备，是纵的前提。这里，擒中即包含着纵。

擒得定，即蓄积了欲发而未发的力，一旦暴发，力强而势壮，这就是沉雄奔放的纵的极致。所以说，只有擒得定，才能纵得出。

这里，擒制约着纵。

擒得定，才能逿得紧，擒得定是手段，逿得紧是效果。没有擒得定的精湛技巧，就不可能产生逿得紧的良好效果。

然而，"缩者伸之势，郁者畅之机"（周星莲《临池管见》）。大抵运笔要"行处留，留处行"（朱和羮《临池心解》）。行处留，正是纵中有擒，留处行，正是擒中有纵。所以，在行笔过程中，往往是即擒即纵，即纵即擒，所谓"磐控纵送之间丰姿跌宕，点画萦拂之际波澜老成"，说的正是微妙地运用擒纵所收到的美妙效果。"磐控纵送"亦即擒纵之意。

擒纵之间，自有分寸。过纵则流于荒率，过擒则失于拘谨。

22. 何为"屋漏痕""锥画沙""印印泥""折钗股"和"虫蚀木"？

答："屋漏痕""锥画沙""印印泥""折钗股""虫蚀木"是前人从生活和自然中悟证出来的几种点画的写法和形象化比喻。

沈尹默先生在《书法论丛》中解释内擫法和外拓法时，曾对"锥画沙"和"屋漏痕"做了清晰的阐述，兹录如下：

前人曾说右军书"一拓直下"，用形象化的说法，就是"如锥画沙"。我们晓得右军是最反对笔毫在画中"直过"，直过就是毫无起伏地平拖着过去，因此，我们就应该对于"一拓直下"之"拓"字，有深切的理解，知道这个拓法，不是一滑即过，而是取涩势的。右军也是从蔡邕得笔诀的，"横鳞、竖勒之规"，是所必守，以如锥画沙的形容来配合着鳞、勒二字的含义来看，就很明白，锥画沙是怎样一种行动，你想在平平的沙面上，用锥尖去划一下，若果是轻轻地划过去，恐怕最易移动的沙子，当锥尖离开时，它就会滚回小而浅的槽里，把它填满，还有什么痕迹可以形成？当下锥时必然是要深入沙里一些，而且必须不断地微微动荡着画下去，使一画两

旁线上的沙粒稳定下来，才有线条可以看出。这样的线条，两边是有进出的，不平匀的，所以包世臣说书家名迹，点画往往不光而毛，这就说明前人所以用'如锥画沙'来形容行笔之妙，而大家都认为是恰当的，非以腕运笔，就不能成此妙用。

凡欲在纸上立定规模者，都须经过这番苦练工夫。但因过于内敛，就比较谨严些，也比较含蓄些，于自然物象之奇，显现得不够，遂发展为外拓。

通过这一段论述，我们即可以清楚地认识和理解"如锥画沙"的含义了，亦即心主腕运，笔急而意缓，行笔过程中用力取涩势，微微动荡着前进，其迹（点画）谨严、含蓄，不光而毛。

"如屋漏痕"，沈尹默先生在这里也做了充分的说明，他说：

外拓用笔，多半是在情驰神怡之际，兴象万端，奔赴笔下，翰墨淋漓，便成此趣，尤于行草为宜。知此便明白大令之法，传播久远之故。……外拓法的形象化说法，是可以用"屋漏痕"来形容的。怀素见壁间坼裂痕，悟到行笔之妙，颜真卿谓"何如屋漏痕"，这觉得更自然些，更切合些，故怀素大为惊叹，以为妙喻。雨水渗入壁间，凝聚成滴，始能徐徐流下来，其流动不是径直落下，必微微左右动荡着垂直流行，留其痕于壁上，始得圆而成画，放纵意多，收敛意少。所以书家取之，以其与腕运行笔相通，使人容易领悟。前人往往说，书法中绝，就是指此等处有时不为世人所注意，其实是不知腕运之故。……若不解运腕，那就一切皆无从做到。

通过这段论述，可以清楚地认识到屋漏痕的笔意形象和状态了。灵感到来，"不能自已"的情况下，纵情挥洒所产生的翰墨淋漓、绚丽多彩的笔墨效果，其迹或如张怀瓘《书议》所说："情驰神纵，超逸优游……有若风行雨散，润色开花。"可谓"笔法体势

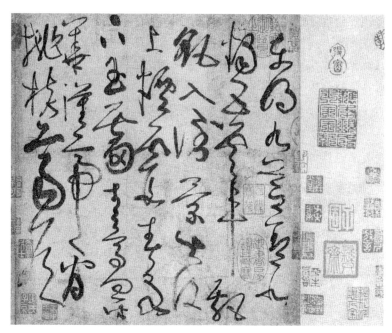

（图一）张旭　古诗四帖　局部

之中最为风流者也"。（图一）

屋漏痕，是笔意中最高的意，笔法中最高的法，笔势中最强的势，运笔技巧中最难的技巧。可是，一经掌握，用笔之秘立破。这一点，古人早有定论，"书法以用笔为上"，既解屋漏、运腕之秘，何患不能登堂入室！

"如印印泥"，褚遂良曾对张彦远说"用笔当须如印印泥"。意思是，须下笔有力，得力透纸背之效，即藏锋和用力深入之意，其迹则沉凝浑厚，不尖不弱。王澍《论书剩语》云："劲如铁，软如棉，须知不是两语。使尽气力，至于沉劲入骨，笔乃能和，则不刚不柔，变化斯出。故知和者，沉劲之至，非软缓之谓。"刘熙载《艺概》中也有一段记载永禅师书，东坡评其为"骨气深稳，体兼

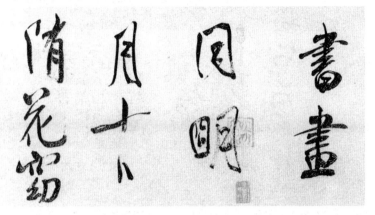

（图二）黄庭坚　华严疏卷　局部

（图三）米芾　虹县诗　局部

众妙，精能之至，反造疏淡"。

　　这都是说，写字要用尽气力，写到沉着刚劲达入骨的程度，此正所谓骨气深稳，笔画才能和畅，于是不刚不柔，亦刚亦柔，丰富的变化才显现出来。可见，舒和是高度的沉劲，萧散、疏淡是精能之至的结果。试看黄山谷《华严疏卷》（图二）、米芾《虹县诗》（图三），其迹沉劲无比，而又浑凝和厚，威而不猛，这正是"以劲利取势"，"以虚和取韵"（董其昌《画禅室随笔》）的表现方法所达到的内充实而外和平的优美效果。

　　"如折钗股"，钗本作叉，金属制成，古时女人用以插发髻。金钗弯曲，形容笔画转折处圆融有力而不露痕迹。朱和羹《临池心解》说："字画轻捷处，第一要轻捷，不着笔墨痕，如羚羊挂

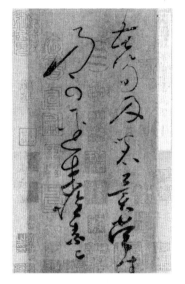

（图四）怀素　自叙帖　局部　　　　（图五）怀素　苦笋帖

角……然便捷须精熟，转折须暗过，方知折钗股之妙。"此中所说的"暗过"，即指笔画的转折处，只有提按的变化，不作折顿的处理的圆转直下所产生的圆融效果，这恰是"折钗股"的含义。试观怀素《自叙帖》（图四）、《苦笋帖》（图五）自知。

"如虫蚀木"，如虫蚀木，也是对线条效果的形象化比喻，即是说：好像虫子蚀木所形成的那种有着粗细、深浅、曲折、虚实、隐显的丰富而微妙的变化。其形态类似屋漏痕，但终不如"屋漏痕""百岁枯藤"等更为自然、美妙和生动。

23. 何谓"逆入平出"？逆入平出的笔法在书法艺术中的意义是什么？

答："逆入平出"是一种用笔方法。用这种笔法起笔时，笔锋以相反方向逆锋着纸，随即转锋行笔，使笔毫平铺而行。这种笔

法，适应于各种书体，对篆隶、楷等书体尤为重要。由于这种笔法是逆纸而入，再转锋行笔，是藏锋的主要方法。在转锋行笔时，笔毫平铺，笔毫能一齐着力，即所谓能做到"万毫齐力"。所得点画就敦实、饱满、劲健。因此，用这种笔法起笔写出来的字，笔势斩截、稳健，笔力遒劲、峻拔，笔意含蓄、蕴藉。清包世臣曾说："惟管定而锋转，则逆入平出，而画之八面无非毫力所达。"

24. 什么叫"无垂不缩，无往不收"？为什么用笔必须做到无垂不缩，无往不收？

答："无垂不缩，无往不收"是用笔的一个重要原则，也是一种具体的用笔方法。作为一种原则，其主旨是强调在用笔时，笔势必须做到有来必有往，有去必有回，有放必有收，有运必有止。这样写出来的字才能力量坚实，精气内涵，气势饱满，韵味充盈。这个原则，适用于一切书法运笔法。明丰坊《书诀》说："无垂不缩，无往不收，则如屋漏痕，言不露圭角也。"作为一种具体用笔方法，主要是指横画、竖画而言，实际也通用于点、捺、钩、撇等点画。也就是说，写竖画要无垂不缩，写垂露竖自不待言，即使写悬针竖，虽需露锋出笔，但在提笔收锋时也应有向上空回之势，使其笔锋虽露而笔势不露，笔迹虽起而笔力不浮，做到起止有度，行留得法。而写横画，则要无往不收，应在笔画终了时，须将笔锋向左回收，使起笔收笔得以前后呼应，使笔画含蓄、圆实、有力。其他点画，特别是需露锋的笔画如撇、捺和隶书的横画波挑，也应做到起笔空回，使点画收势稳健、敦厚。这种说法，首见于宋朝姜夔的《续书谱·真书》中，据其言是米芾首先提出来的，"翟伯寿问于米老曰：'书法当何如？'米老曰：'无垂不缩，无往不收'。此必至精至熟，然后能之"。

25．什么叫"病笔"，具体表现是什么？

答：书法创作中所说的"病笔"，即是指那些没有审美价值、艺术效果很差的、有毛病的点画。一般来说，不外乎滞、板、刻、结、散、呆、死、浮、滑、薄、弱数种。

唐岱《绘事发微》说："用笔有三病，一曰板，二曰刻，三曰结。""板者，腕弱笔痴，不能圆浑也。刻者，运笔中凝，心手相戾，勾画之际，妄生圭角也。结者，欲行不行，当散不散，与物凝碍，不得流畅也。"造成点画板、刻、结的原因不外乎腕力不强、抽拔无力以及字画不能圆劲浑厚。再就是心性、手性未能协调一致，以及未能做到"意在笔先"，以至于点画不生动、流畅。

周星莲《临池管见》说："字莫患乎散，尤莫病于结。散则贯注不下，结则摆脱不开。"一语道破了"散"与"结"这两种笔病和字病所造成的重大危害。"散"则不能做到势的连续和加强，因而收不到气贯神显的艺术效果。"结"则摆脱不开，亦即唐岱《绘事发微》所说"欲行不行，当散不散"，拘谨促迫，不能舒畅。

滞，主要原因是墨太浓，或行笔太慢，或提不起笔。滑，即浮、薄，且弱，主要是因为力度不够，行笔太快或笔中含水太多所致。

造成滞、板、刻、结、呆、死的原因，从技巧论，是因为功力不够，腕力不强，不能高度灵活地驾驭笔墨所造成。此外，就是对笔性、纸性、墨性的认识和把握不当。

"信笔"更是书家大忌，董其昌《画禅室随笔》指出："作书须提得笔起，不可信笔，盖信笔则其波画皆无力。提得笔起，则一转一束处皆有主宰。"又朱和羹《临池心解》中指出："信笔是作书一病。回腕藏锋，处处留得笔住，始免率直。"并更为具体地指出："大凡一画起笔要逆，中间要丰实，收处要回顾，如天上之阵云。一竖起笔要力顿，中间要提运，住笔要凝重，或如垂露，或如悬针，或如百岁枯藤，各视体势为之。凡一点，起处逆入，中间拈顿，住处出锋，钩转处要行处留、留处行。"两位书家虽然说法不同，但都明确指出了信笔的毛病，即波画无力和率直无韵，并指出了克服

"信笔"的良药主要是精研笔法，做到笔为我用。在具体的运笔中，要提得笔起，达到一转一束处皆严谨而有法度，不能草率。

病笔的产生，又不独在技巧、功力本身，与书家情绪、精神状况以及创作态度也是有关系的，正如《南田论画》所说："凡画积惰气而强之者，其迹软懦而不快，此不注精之病也；积昏气而泊之者，长黯猥而不夹，此神不与俱成之病也；以轻心挑之者，其形脱略而不固，此不严重之弊也；以慢心忽之者，其体疏率而不齐，此不恪勤之弊也。"南田翁此语甚精辟，非体悟至深者难能道出也。

知道了以上几种笔病，在具体的书写实践中固然应该时时留心，处处注意，但又不可过分，否则会束缚手脚。书当造乎自然，不可信笔，亦不可太矜意。周星莲《临池管见》说得好："意为笔蒙则意阑；笔为意拘则笔死。要使我顺笔性，笔随我势，两相得，则两相融，而字字妙处从此生矣。"

26. 所谓"笔画造形八病"是指的什么？就点画形态来讲，还有哪些点画属于病笔？

答：通常所谓的"笔画造型八病"指的是："鹤膝、蜂腰、折木、柴担、钉头、鼠尾、竹节、蟹爪。"另外，还有"春蚓""死蛇"等。都是用形象的比喻来强调笔画的病态造型。现分述如下：

鹤膝，是指落笔粗浊，点画粗细悬殊；或捺画只有两折，折处太重，人们将其比喻为鹤的膝盖处粗重的结节。

蜂腰，这是写横画时容易犯的毛病。下笔横起，收笔过重，而行笔时一滑而过，形成两端粗浊、中间细弱、极不相称的点画形状，人们将其喻之为"蜂腰"。

折木，起笔收笔没有提、按、藏、收动作，信笔起，任笔收，两端枯、涩、毛、草，像折断了的木头棍似的，人们将其称为"折木"。

柴担，写横画时，两头浊重下沉，中间轻浮上隆，就像一根

被两头的柴捆压弯了的扁担一样中间弯曲隆起，两头下垂，人恶其病，戏称"柴担"。

钉头、鼠尾主要比喻的是撇画的病笔形状。其具体表现为落笔粗浊，回锋撇出时扭甩、浮滑，收笔尖细无力，是初学书法者的常见病。

竹节，是指写竖画时把上下两端写得斜平，形同竹子结节一样，这也是病笔的一种。但若行笔沉实，亦有例外，如《爨宝子碑》的横竖和金农楷书的横竖多属此类形状，但却因行笔沉实，气势宏劲，反而形成了这种书体的独特风格。

蟹爪，则是夸张了颜真卿字体习气的一种病笔，其形状是行笔臃肿，肉多于骨，而钩却过细，就好像螃蟹的爪子一样难看。其他如春蚓、死蛇是指笔画弯曲得像春天刚刚出土的蚯蚓、死去的蛇一样软弱无力等。

27．怎样正确认识和理解"用笔千古不易"？

答：赵孟頫在《兰亭十三跋》中提出"用笔千古不易"以来，至今多有不同的认识和理解，绝大多数人认为，"用笔千古不易"就是指笔法千古不易。这是把用笔和笔法这两个概念等同起来。"用笔千古不易"是包括"笔法""笔势""笔意"在内的总原则。一个书家，必须精通笔法（不管你运用什么样的笔法），必须精于势的构筑（不管你构筑什么样的势态），必须具有"意"的冶铸（不管你创造出什么样的"意"），如此，才算懂得"用笔"或会"用笔"。所以说"用笔千古不易"，绝非仅仅指笔法，因为从古往今来书家的作品中，可以清楚地看到笔法并非"千古不易"，而是千变万化的。每个书家因性情不同、审美情趣不同，理想和追求不同，都在不同程度上运用着不同的技巧，巧妙而精到地运用着笔法，进行着势的构筑和意的创造，没有这些，其作品就不能叫作书法艺术。然而，这些属于"用笔"这个概念。因此说"用笔千古不易"是对

的，因为"用笔"和"笔法"不是一个概念。弄清这一点，一切都好办了。作为一个书家，必须懂得用笔，亦即对笔法、笔势、笔意的认识、理解、把握和运用，否则就不能算书家，也不可能创造出优秀的艺术作品，"用笔千古不易"，是对书法家说的，对书法艺术说的。

由于"用笔"这个概念包含着笔法、笔势、笔意这几个重要内容，这是书法艺术的内核，所以才受到历代书家的高度重视，因此，有"书法以用笔为上"和"用笔千古不易"之说。在书法艺术中，有时一笔就是一个独立完整的活生生的形象，如"婉若游龙""飘若游云""鸾舞蛇惊之态""百岁枯藤"等，这里蕴含着"意"、笔法、笔势、笔意，有机结合而不可分，这正是巧妙而精到的用笔所达到的境界。

倘若把"用笔"理解为"笔法"，即用笔等同于笔法，那么，笔法仅是技巧，只能写出比较优美的字，还不可能创造出具有魅力的以至于令人激动不已的艺术作品。

28．"篆尚婉而通，隶欲精而密，草贵流而畅，章务简而便"，应怎样理解？

答：这是唐代书法理论家孙过庭《书谱》中的一段话，极其扼要地总结了篆、隶、草、章四种书体的主要特点。

篆书，特别是小篆，是用首尾藏锋、行笔中锋、均匀一致的圆线条书写的。圆线条具有柔和、婉媚、抒情的性格，所以转弯的地方宜圆曲，形体宜修长，这样线条才能贯通流畅，充分体现出婉柔流通的艺术特色，所以说"篆尚婉而通"。

隶书改篆书的圆笔画为方笔画，方笔画挺直有力，转角的地方也改圆转为方折，结体必然以严整代替"婉而通"，变长方为横宽，这样才能协调一致。所以孙过庭强调"隶欲精而密"。隶书是以方直为特点的，但过于方直严整便会显得呆板，所以隶书增加了

"波"（楷书撇的前身）、"磔"（楷书捺的前身），或者把一个主要的横画作"蚕头雁尾"之状，这些笔画常常探出字体之外，目的是增加笔画的变化，使方整严谨的隶书显出飞动活脱之气。

草书是快速书写的产物，要快就要删减、合并概括一些笔画，并且把一些笔画连通起来一鼓作气写出来。其结果，方折的棱角便在快速书写中变成了弯转的圆角，出现了许多摆动而流畅的曲线，如同奔流的河溪一样，弯弯曲曲一泻向前。所以，流畅也就成为草书的主要特色了。

章草是隶书的草体字，和今草有相同处，也有不同处。相同处就是删简、相连和圆转；不同处就是字字独立，并且保留了隶书的"捺"。"捺"的保留，固然充分显示了隶书的特征，但却使运笔的速度大为减慢，也使笔画的连绵大为减少。因此，章草虽名曰草，实际上倒很像行书。既然章草不像今草那样具有连绵不断、奔跑向前的特色，其所具有的也就只有"简而便"了。

我们知道了篆、隶、草、章的主要特点，在书写这些书体时便能够自觉地追求和掌握了。

29．书法为什么要讲"力"，什么叫作"笔力"？

答：书法艺术的实质，是借助于意象点画的组合、运动，来表达人的思想感情和审美体验，它是生命运动的趋向性符号，唯有饱含着力的指向、力的运动，才能获得异质同构的生命力骚动的体验，即古人所说的"气韵生动"。这是一切艺术的不可缺少的灵魂。作为书法艺术中的力，则主要是体现在笔力上，即表现在用笔的力量和由笔迹及其组合所表现出来的力感上。

这里的力，有几个不同的层次。

第一个层次，即最表层，是握笔的力量和驱使笔管笔锋运动的力量，这个力，即物理学意义上的力，没有这种力的把握和力的驱使，笔就无法运动，无法在纸上留下它的运动轨迹——即点画及

其组合，也就无所谓书法。

但这种力又不像物理学定义中所讲的那种作用力及反作用力，作用于笔管上的力越大，其笔迹表现出来的力就越大，而是有其特殊的规律，这种力是一种需要巧妙把握的力，不能不用力，但又不能下死力，而是要在行和留、提和按、疾和涩、虚和实、干和湿、藏和露等各种矛盾的运笔法中巧妙把握的力。只有恰到好处地把握，才能得到恰到好处的或阳刚之力、或阴柔之力、或迅猛之力或飘逸之力的表现。俗话所说的"拿得动锄头，拿不动笔头"即可做这种恰当把握的力的注脚。从这个意义上说，这种力既不全是物理学意义的力，也不全是美学意义的抽象的生命力，这是第二个层次。

第三个层次，则是书法艺术品完成后所表现出来的整体的、能引起欣赏者心理共鸣、心理震动的力，这个力则是通过前两个层次的力的挥运和把握而创造出来的、活生生的但却又是抽象的美学意义的力——即力感。

所谓笔力，不是这三个层次中任何一个层次的力，而是这三个层次的力有机地融合后所表现的整体。

古人所说的"力透纸背""入木三分""杀笔甚安"等句，只不过是对笔力的形象化的比喻。对此，古人亦有明晰的见解。唐林蕴的《拨镫序》中就说："岁余，卢公（肇）忽相谓曰：'子学吾书，但求其力尔，殊不知用笔之力，不在于力，用于力，笔死矣。'"这里所谓的力即第一个层次的力。明丰坊《书诀》中云："指实臂悬，笔有全力，抵衄顿挫，书必入木。"清康有为说："抽掣既紧，腕自虚悬，通身之力，奔赴腕指间，笔力自能沉劲。"（见《广艺舟双楫·执笔第二十》）这里的力，讲的就是第二个层次的力。唐蔡希综《法书论》所说的"夫书匪独不调周正，先藉其笔力，其始作也，须急回疾下，鹰视鹏游，信之自然，犹鳞之得水，羽之乘风，高下恣情，流转无碍"，及其他所谓的"雄浑""劲秀"等词句，则无疑是指的抽象的审美之力。对于书法家来说，不管其书法的风格如何，形态怎样，尽管也可能仁者见仁，智者见智，只要能以笔

力超越常人，就一定能得到历史的承认。正如王僧虔在《答竟陵王书》中所说的那样："张芝、索靖、韦诞、钟会、'二王'并得名前代，古今既异，无以辨其优劣，唯见笔力惊绝耳。"可见笔力对于书法艺术是何等重要。

30．"心圆管直"指的是什么？怎样理解"心圆管直"？

答：现在，人们多将"心圆管直"理解为执笔法或运笔法。"心圆管直"一词最早见于南齐王僧虔《笔意赞》中。他说："刻（地名）纸易（地名）墨，心圆管直，浆色深浓，万毫齐力。"他这里讲的"心圆管直"是指毛笔制作的质量好，笔心饱满圆实，笔管端直。但后来有人将其中的"心圆"理解为握笔人的心意要全神贯注，势态周圆，而将"管直"理解为执笔时笔管要（垂）直（于纸面）。例如元陈绎曾《翰林要诀·执笔法》中说："大凡学书，指欲实，掌欲虚，管欲直，心欲圆。"将笔毫的"心圆"理解为执笔人心的"周圆"倒也未尝不可。但将"管直"理解为执笔时笔管要垂直，并将它与中锋运笔并提，列入执笔法之要则，则是谬以千里了。所谓"笔管上放铜钱，笔行而钱不掉"就是这种谬言的极致。实际上，除规整篆书以外，书写其他任何书体都不可能保持笔管的绝对垂直，若想始终保持笔管的垂直，使之成为僵棍一条就不可能写出摇曳生姿、顾盼灵活、气韵生动的书法作品来。试看当今的书法大家们，行笔时无不龙飞凤舞，起倒俯仰，千变万化，何来垂直之有？其实，古人中亦有通达之士对此做过正确的论述。如清朝的周星莲在其《临池管见》中就说："作字之法，先使腕灵笔活，凌空取势，沉着痛快，淋漓酣畅，纯任自然，不可思议，能将此笔正用、侧用、顺用、逆用、重用、轻用、虚用、实用，擒得定，纵得出，遒得紧，拓得开，浑身都是解数，全体笔尖毫末锋芒指使，乃为相合。"由是可见，对古人所传笔法，需仔细分析，去伪存真，并注重实践验证，且不可机械照搬，人云亦云。

31．作书为什么要讲究墨法？古往今来所讲的墨法都有哪些内容？

答：人人都知道，要写书法，笔、墨、纸缺一不可。墨是显露笔迹形态的必不可缺的东西，古人认为水墨是字的血液。实际上，字的形质也是靠水墨留在纸上的痕迹来表现。不管是笔力、笔势、笔意、笔形，还是字的结体、章法，无不靠墨迹的潴留而显露，只有运用各种各样、千变万化的墨法，才能表现出各种各样、千变万化的笔法，才能写出各种各样、千变万化的书法。因此，要写书法，必须讲究墨法。墨法的主要表现形式有浓、淡、干、湿、燥、润、沉、浮、虚、实，另外，还有湮墨、渗墨、枯墨、飞白等。古人在绘画上，笔、墨并重，但在书法上，虽然也重视墨法，但和笔法相比，谈的就少得多，以免书画不分之嫌。现代书法，早已突破了这些框框，很多书法家专门在墨法上做文章以求新意，创造出了风格独特的书法艺术品。

一般来说，书法讲求用墨的浓淡相宜，墨过淡则伤神采，墨过浓则用笔迟滞。应该做到"浓欲其活，淡欲其华"。写楷书力求点画的干、湿、燥、润一致，写行书、草书则要求字迹的干、湿、燥、润多变而和谐。宋姜夔《续书谱·用墨》中说道："凡作楷，墨欲干，然不可太燥，行、草则润燥相杂，以润取妍，以燥取险，墨浓则笔滞，燥则笔枯，亦不可不知也。"

另外，墨色的浓、淡、干、湿、燥、润对字的形质气韵有很大的影响，墨色浓、干、燥，则易于表现阳刚之美；墨色淡、湿、润则易于表现阴柔之美。墨色浓、干、燥，字的形体则易得坚实、厚重、险峭之形质；墨色淡、湿、润，字则易得空灵、幽深之境界。虽然古人对用淡墨、湿墨作书颇有鄙薄之词，但仍不乏大胆使用墨色变化的书法家，如清代大书法家张裕钊有一副对联"一樽浊酒有妙理，半窗梅影助清欢"，其点画间墨汁团团泛澜，颇似绘画中的泼墨效果。近些年来的书法展览中，运用湮墨（即墨中加大量的水，任其湮漫）、渗墨（即两张纸相叠，写在上面一张纸上，墨渗到下

面的一张纸上使下面纸上留下效果特异的痕迹）、枯墨的人亦时有
所见。清包世臣批评浮墨、淡墨说："凡墨色奕然出于纸上，莹然
作紫碧色者，皆不足与言书。"这种观点，现在看来是有些偏颇的。
而事实说明，只要运用得当，淡墨也可以写出好的书法作品来。清
周星莲对此倒有比较全面的认识. 他在其《临池管见》中说："用
墨之法，浓欲其活，淡欲其华，活与华，非墨宽不可。……'濡然
大笔何淋漓'，淋漓二字，正有讲究，濡墨亦自有法。"他还说：
"不善用墨者，浓则易枯，淡则近薄，不数年间，已淹无生气矣。"
由是可见，墨法是重要的，亦应是多变的。

32. 在书法中，"沉着痛快"讲的是什么？其意义如何？

答："沉着痛快"讲的是书法技法中的用笔方法，指在书写
过程中，行笔要沉稳而不迟滞，爽快而不飘滑。沉着和痛快这两者
本是两种互相矛盾、互相对立的笔法，但出色的书家往往能很巧妙
自然地把它们统一起来，写出笔力遒劲、笔势流畅，既雄浑庄严，
又神采飞扬的书法艺术珍品。这种风格在魏碑书法里表现尤为突出。
如《龙门二十品》《爨宝子碑》《爨龙颜碑》《嵩高灵庙碑》、云
峰山郑道昭石刻书法、《贾思伯碑》《张猛龙碑》和北魏的一些墓
志铭等，多能体现这种风格。另外，宋代大书家米芾、黄庭坚的行
书、草书也是如此。宋高宗赵构《翰墨志》评论说："（米）芾于
真、楷、篆、隶不甚工，惟于行草诚入能品，以芾收六朝翰墨，副
在笔端，故沉着痛快，如乘骏马，进退裕如，不烦鞭勒，无不当人
意。"宋黄庭坚在其《论书》一文中专门写道："余在黔南，未甚
觉书字绵弱，及移我州，见（自己的）旧书（法作品）多可憎，大
概十字中有三四差可（还差不多的意思）耳，今方悟古人沉着痛快
之语，但难为知音耳。"可见他后来是在沉着痛快上狠下些功夫的。

用笔要做到沉着痛快，首要一条是须先练好笔力，扎扎实实
地在篆隶、魏碑上用功，达到力透纸背、入木三分的境界，然后再

放胆去写，即可得沉着痛快之妙。清梁同书曾说："'一语沉着痛快'，惟米公能当之，即所谓'无垂不缩，无往不收'，八字妙谛，亦即古人所谓藏锋是也。下此学米者，如吴云壑可谓痛快沉着，形似神似无遗义矣，而骨髓内尚微带浊，可见四字能兼原不容易。"（《频罗庵论书·复孔谷园论书》）

33．何谓"刷字"？

答："刷字"一说，来自宋朝书法大家米芾。据其《海岳名言》所记，皇帝问米芾：当朝能以书法之名传世的有谁？米芾答道："蔡京不得笔，蔡卞得笔而乏逸韵，蔡襄勒字，沈辽排字，黄庭坚描字，苏轼画字。"而谈到自己的书法时，他说："臣书刷字。"他这里讲的，就是这几个人各具特点的用笔方法和书法风格。由于米芾自己行笔八面出锋，快速迅捷，因而自比为"刷字"，而将蔡襄行笔迟涩的写法称为"勒字"，将苏轼下笔重按的写法称为"画字"，将黄庭坚提笔轻写的写法称为"描字"。

古人用笔，讲求横鳞竖勒，笔笔用力，藏头护尾，贵用中锋，但这几位书家，敢于突破古人中庸蕴藉的藩篱，偏执一端，突出了自己的用笔方法，从而形成了自己独特的风格，卓然成家，米芾的刷字便为突出的一例。但也须注意，不可使某些用笔方法形成痼癖习气，故意追求某种行笔效果而失之做作，应以真实的感情和性格驱使下的自然挥洒为主旨，否则，便会适得其反，写不出传世之艺术佳作。

34．什么叫"笔断意连，字断气连"？

答：从字面上讲，所谓"笔断意连"就是在写一个字特别是行书或草字的时候，点画并没有连带在一起，但看起来好像是一个整体一样；"字断气连"是指在章法布置上，字与字虽然个个分明，毫不相连，但总体看来却顾盼照应，气韵统谐。实际上，这两句话

是进行书法艺术创作时把握字的间架结构和章法布局的总原则。遵循这个原则，一个个毫不相干的点画才能有机地组合在一起，形成一个完整的精神特立的字；而一个个毫不相连的字才能协力组合，朝揖相连，形成一篇完整的气韵生动的书法作品。所谓字的精、气、神，所谓笔意、风采、韵味，都是在这种"笔断意连，字断气连"的完美组合中得到体现的。否则，就会像王羲之说的那样："上下齐平、前后方整、状若算子，此不是书，但得其点画尔。"唐太宗李世民对王羲之推崇备至，其原因之一就是王羲之的字有"点曳之工，裁成之妙，烟霏露结，状若断而还连，凤翥龙蟠，势如斜而反直"（见李世民《王羲之论传》）的气韵。可见，这里的"连"，并不就是把有形的点画和单个的字联系起来，而是一种活跃的生命力的联结，就好像人体中的血脉经络一样，虽似无形无迹，却统领着人的生命的运动，若血脉全无，经络不通，就成了僵尸一具。因此，把握"笔断意连，字断气连"这一原则是写好书法的关键。正如王澍所说："以虚为实，故断处相连；以背为向，故连处皆断。……正正奇奇，无妙不臻矣！"（见《书学剩言》）

35. 什么叫笔势？为什么说笔势是书法艺术的审美核心？

答：所谓笔势，是指写字时毛笔的走向、趋势及书法作品的点画、结构、章法等书法的组合形式所表现出来的动态形势。

书法艺术作品是否有较高的审美价值，关键在于其是否气韵生动，是否能表达出深刻的意象性思想情绪内涵。而决定气韵生动、意象性思想情绪内涵的则是笔势。因为运笔时的趋向、动势的变化决定了所得点画的方、圆、藏、露、疾、涩、枯、润、偏、侧、大、小、粗、细等方面的变化，这些点画以不同的动态、形势在空间中的组合，又是决定书法作品险峻、平稳、雄浑、秀丽、古拙、清雅、刚健、婀娜等艺术风格的关键。此外，书法美的主要表现形式之一——笔

力，也是由笔势决定的，正是运笔时千变万化的趋向，动势的巧妙运用，才使点画形式具备了千变万化的力的感觉。古人早就说过："粗不为重，细不为轻。"虽然点画的粗、细、大、小，是由运笔时生理意义上的人的力量所决定的，但其书法艺术意义上的形式上的力感，却是由行笔过程中趋向、动势的变化和点画组合时的动态形势变化亦即笔势的变化所决定的。笔势的运行和组合恰到好处，就有力感、有笔力，否则，就无力感，没有笔力。在这里笔力是笔势的外在形式，笔势是笔力的基础和源泉。所以，不懂笔势的大力士操笔狠书，所得书法可能如春蚓秋蛇般毫无生命律动的力感；而手无缚鸡之力的老书法家，却由于心手相应无间地把握了笔势的运用和布置，创造出的书法艺术品力敌千钧、入木三分。因此，我们说，笔势是书法艺术审美的核心。对于这一点，古人在书论中做了大量的、精辟的说明。清著名书法家、书法理论家康有为在其《广艺舟双楫》中说："古人论书，以势为先，中郎（东汉蔡邕）曰'九势'，卫恒曰'书势'，羲之曰'笔势'，盖书，形学也，有形则有势，兵家重形势，拳法亦重扑势，义固相同，得势，便已操胜算。"所以，古人常以"识势""得势"等语来褒扬优秀的书法家和书法艺术作品，还把"取势"作为书法的主要基本功，如运笔时的"中锋以运笔，侧锋以取势""无往不回，无垂不缩""竖画横下，横画竖下""欲下先上，欲右先左"等，结体中的"顾盼照应""险中求稳""如杨柳迎风""似项羽扛鼎"等，都是讲的笔势的运用、布置和表现。"永字八法"中的"侧、勒、努、趯、策、啄、掠、磔"，实际是对"永"字的八种点画行笔姿态所做的简洁明了的定义。卫夫人《笔阵图》中所说的"点若高峰坠石""横若千里阵云""百钧弩发""崩浪雷奔"等也是对点画势态即笔势的生动而又形象化的形容。再如结构、章法中的疏、密、骤、散，峻严紧凑、开阔飘逸等无不是笔势的具体表现形式。正是时代、性情、学识、品德各异的书法家对笔势的独特运用、布置，才形成了他们独特的书法风格。也正是笔势的千变万化，才造就了历代无数著名的书法大家。

36. 什么叫"识势"？其意义是什么？

答：前面曾谈到，"永字八法"的意义就是用形象的比喻，以便掌握书写点画的"劲头"，避免把点画写成干巴巴的符号。这"劲头"就是点画本身的"势"。

除点画本身的"势"之外，点画之间和字与字之间，也都存在"势"的问题。所谓"势"，就是点画在运动中所形成的相互之间的关系。了解了这个关系，才能使作品和谐统一、气息贯通、生动活泼。所以张怀瓘说："必先识势，乃可加工。"不然下功夫便带有盲目性。

下面举几个例子：

如（图一）"流"字的三点水，因为第一点收笔后奔向第二点，又奔向第三点，所以前两点都下俯，收笔后的出锋也都向下。但是第三点写完之后的奔赴方向是右上方的一点，所以有上仰之势，其出锋也带笔向上。

再如（图一）"其"字下面的两点，左面一点向右上方出锋，以便接写右面的一点。右面的一点带笔向左下，以便接写下个字。

在篆书和隶书中，"宀"的横和竖画末尾是没有硬钩的，是到楷书中才增加的，那也是因为奔向下一笔带出来的笔迹，了解了这一点，钩的走向便有了依据。

颜真卿在《自书告身帖》中写了两个"方"（图二）。第二画的收笔处，一个重顿，一个轻顿，原因是它们的倾斜程度不同，比较平的用轻顿，比较斜的用重顿，以求得平稳。明白了这一点，顿笔的轻重就可以根据具体情况灵活处理了。

明白了"识势"的道理。对"永

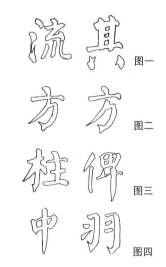

图一

图二

图三

图四

字八法"的理解便会更加深刻，运用也就更加灵活。譬如横为"勒"势，竖为"努"势，但也不会凡是"努""勒"都一个样子。从（图三）的"柱"字看，右边"主"字的三横，其"势"便各不相同：第一横为覆势，第二横仰势，第三横则取平势。再如"俾"（图三）、"中""羽"（图四）各字的竖画，或直或曲，或左曲或右曲，各视具体情况而定。

楷书能识势，行草也就好办了。既会识势，用笔就有了依据，相辅相成，再下功夫自会进步迅速。

37．怎样理解书法中的"动"与"静"？

答："动"与"静"这一对矛盾存在于一切事物之中，书法也不例外。

"以点画为形质"的楷书，笔画平正，各自独立，互不连带，如人端坐，属于"静"态。"以使转为形质"的草书，笔画连绵起伏，势如蛇奔龙腾，属于"动"态。

若从点画来看，水平的笔画好像放在地上的棍棒和躺在床上休息的人，平稳安定，是一种"静"态。竖直的笔画像挺拔的树木和站立的人，也是一种"静"态。倾斜的点、撇、捺，如物之将倒，便产生一种"动"态，其倾斜程度接近45°左右时动势最强。

从字形的外轮廓来看，方正的属于"静"态，欹斜、倒三角形、圆形的属于"动"态。

"静"态的安定平和，宁静清远，庄重肃穆，具有较强的理性特色，但也容易失于呆板，缺乏生气。"动"态的活泼生动，富于生命力，具有较强的感情色彩，容易失于骚乱芜杂，缺乏秩序感。

"静"与"动"各有其长，也各有其短，故宜相辅相成，你中有我，我中有你，互相矛盾，又互相统一在一个事物中。这种统一，必须有主有从才能构成丰富多彩、意味无穷的书法艺术。

前面说到楷书是属于"静"的，因为其"静"，所以必须注意"动"的因素的注入。如横竖画不宜过分平直，点不要横卧，撇捺

要粗细迅疾有变，适当配合出锋，外形也不宜过于方整，等等。人们批判唐楷不及晋楷之有韵味，其原因就在这里。所谓楷书宜融入行草之意，也是这个意思。

和楷书相反，草书属于"动"的类型，那就切忌只动不静的弊病。常常看到某些草书，只是一味地把笔画不停顿地连绵下去，结果如同挂在树梢的死蛇，或一根被抛弃的绳子，既失节奏，也无骨力，何动之有？动和静是相对存在的，没有静也便没有动。急速连绵是动，顿驻转换笔锋便是静。所以草书应该格外注意行笔中的停顿与沉稳。一些有成就的草书家，往往时而间写楷书，便是防止只动不静，浮滑不实的毛病产生。

38．书法艺术中的"节奏"和"韵律"是怎么产生的，怎样理解和把握？

答："节奏"指强弱、缓急或长短等现象有规律地交替出现，常用于音乐之中。事实上它存在于一切事物之中，是形式美的重要因素之一。音乐有了它，便悦耳动听；失去它便成为单调或乱嘈的噪声。大自然有了它，一年四季春华秋实，一旦失去协调，人们便会生病，庄稼就会遭殃……

"节奏"之于书法，如长短、轻重、缓急，等等，在点画、结体、章法中无处不在。

先说点画，每一点画的起笔、运笔、收笔、提按，行笔的快慢都有一定的节奏。譬如运锋起笔蹲驻蓄势稍慢，行笔加快，收笔护尾又略减慢，但比起笔要略快，因为它既是一笔的结束又是下一笔的开始（最后一笔例外），就是如此快慢、轻重有节奏的反复，直至一字、一行、一幅作品的完成。

由多笔构成的字虽然是每一点画动作节奏都是有规律的重复，但除每一点画自身的粗细、快慢之变化外，点画与点画之间还有着相对不同的变化。如点、横、竖相对较迟，撇、捺、钩相对较疾，以及撇细捺粗，等等。至于长短的变化更是不言而喻的事了。一字

如此，字字如此地反复重复着。

笔画节奏感直接影响着结字的布白。笔顺的承接有了节奏感，笔势的问题也就迎刃而解。端正的楷书可以避免呆滞，流畅的草书可以避免浮滑。

从整行整幅来看，节奏的作用就要更加明显了，因此，也就更加重要，行草书尤其如此。常见的表现形式有下列几种：

断与连。行草书中的断与连，表现在一字的点画之间和字与字之间。由于草书笔画的相连往往以圆转的波浪线出现，这就使长短、缓急的节奏感给人强烈的印象和美的享受。王铎所书"禅寺波光"四字从整体看，前三字相连形成一个长而流动感较强的节拍，而第四字形成一个静而短的节拍。前三字连中有断，后一字断中有连，形成了极其丰富的变化。

粗与细。粗者重，细者轻。所以粗与细的变化，实际上也是轻与重的变化。吴镇所书《心经》就是很好的例子。墨色的浓淡枯润，也可以出现同样的效果，陆居仁《题鲜于枢行书诗卷跋》就是一例。

疏密、大小。这也是草书中最常运用的，怀素的《苦笋帖》，上段纵放而稀朗，下段聚集而稠密，节拍由长而短，收放十分自然。

空白。实际上这也是个疏密问题，不过这里主要是指字与字之间的空白。在连绵不断的草书中，有的在一段一段之间适当留出空白的间隙，好像唱歌时的短暂停顿。傅山的《读传灯诗轴》，字的大小、笔画的粗细没有显著的区别，并且连绵不断，很容易失于单调。但它适当利用了小小的空白间隔，使三五字成段，从而加强了节奏感。

变体。在杨维祯的《行书诗册》中，行草相间。由于字体的变化，形成方折与流转的缓急变化，节奏感十分清晰。

书法中的节奏形式远不止这些。应该指出，以上只是为了叙述的方便，才分别加以罗列，实际上，在作品中往往是综合加以运用的。

"韵"本指和谐的声音。用于书法中指和谐而统一的用笔、笔意和节奏等。至于采取什么样的用笔、笔意和节奏，要由作者的情感和表达的意境来规定，从而最终形成一种特定的气派、风度和格调，这也就是书法中所说的"韵律"。王羲之的《兰亭序》，是在惠风和畅、茂林修竹的环境中，文人集会的兴怀之作，节奏平和，韵味婉丽潇洒。颜真卿的《祭侄文稿》，节奏由缓而急，直到最后不能自已，满腔义愤，尽倾于毫端纸上。"字为心画"，不同的节奏，形成了不同的韵律，从而表达了截然不同的两种心情。

39．什么叫"意在笔先"？"意在笔后"又怎样理解？

答："意"即构思，也就是平常所说的"想法"。无论做什么事情，事前总要有一个构想，计划采取什么方式、方法达到预想的目标。书法也是如此，动笔之前，对字体、用笔、结体、章法以及最后要达到的效果等，都要有一个酝酿、构思的过程，使构思中的形象逐步明确起来，闭目如在目前，然后提笔写去，笔不妄下，自然容易获得好的效果。这种书写之前的形象构思就是常说的"腹稿""成竹在胸"，也就是"意在笔先"。

"意在笔先"并不一定能够保证一次就获得成功，因为想法毕竟是想法，还需要通过实践，并反复修正，最后达到比较理想的效果。总之，"意在笔先"可以避免盲目性，提高成功率。

"意在笔先"的"意"，有时是清晰而完美的，有时只是有大致而朦胧的轮廓。这个朦胧的构思有时需要长时间的思考才能逐渐明确起来，但是也有不少的时候是在挥毫的实践中才逐渐明确起来的。原来设想中的一些缺点，也在反复的实践中得到纠正。

还有的时候，并没有什么明确的想法，只是随便写一写，而于某一点画或某一结体处，灵感受到突然的撞击而发出火花，遂以此为契机，趁机发挥，常能产生意外的佳作。

这种事后的完善，以及实践中的偶然触发，便是"意在笔后"，

它是"意在笔先"的一个补充，也是"意在笔先"的另一种表现。因为它对先一个"意在笔先"是"意在笔后"，而对新的实践，又是"意在笔先"。

总而言之，无论是"意在笔先"，还是"意在笔后"，都是积极的创作欲望的产物，它可以使你避免复印机式的自我抄袭，从而不断向前迈进。

40．什么叫"气韵"？怎样才能使作品气韵生动？

答："气韵"是指作品整体的神气和韵味，它一向被认为是文章、书、画等艺术的命脉。陈善《扪虱新话》中说："文章以气韵为主，气韵不足，虽有词藻，要非佳也。"张彦远《历代名画记》也说："若气韵不周，空陈形似，笔力未遒，空善赋彩，谓非妙也。"实际上这里说的还是一个神与形的关系问题。形与神既有密切联系，又有区别，形是外在的样式，神是蕴于形体的内在气质，有神必有形，有形不一定有神。无神之形乃僵尸一具，何美之有？所以书法贵在有神气。

气是万物之源，生命之本，神之所依。气的存在表现为运动，谓之"气势"。一字点画之间流通贯连，谓之"得势"或"内气"；一行如此，谓之"行气"；通幅如此，谓之"一气呵成"。气势既得，自然也就生动活脱。

今人多喜爱草书，其原因就是草书笔画使转相连，气势感人，和现代的生活节奏相吻合。但这并不是说其他书体不存在"气"的问题，实际上只要是好的书法，无不是气势贯连无间的，只不过不像草书那样显露罢了。初看《兰亭序》很平淡，如若仔细观察，便觉其笔势脉络相通，清新活泼。

神气已生，更加之以"韵味"，就更为难能可贵了。韵，本指音响的和谐，在书法中即指笔墨形体等如同诗歌音乐般的和谐，这和谐并且具有某种意趣和风度。这当然要求对笔势笔意的熟练掌

握与运用。沈尹默说："从结字整体上来看，笔势是在笔法运用纯熟的基础上逐渐衍生出来的，笔意又是在笔势进一步互相联系、活动往来的基础上显现出来的，三者都具备在一体中，才能称之为书法。"诚然，技巧不纯熟，气势不相连，笔意不得心应手，还谈什么神韵？然而运笔乃是受"心"所指挥的，它的目标是实现意境构思中的情趣和格调，一切笔墨都和这一目标相协调统一，韵味也就产生了。

王羲之《兰亭序》显现出一派封建士大夫逸然自得的神态。颜真卿《祭侄文稿》，仿佛一首悲愤激昂的琵琶曲。可见，没有精深的功力和一往情深的"迁思妙得"，韵味是难以想象的。

41．书法作品中的"形象"是怎样产生的？

答：我国的文字起源于象形，但是发展到隶书时，如果不是对文字学有一定认识的人，根本看不出它原来所依据的形象在哪里，今天的汉字，只是用线条组织起来的抽象符号，所以鲁迅说，如今的汉字已是不象形的象形字了。那么，为什么还会谈到书法作品中的"形象"问题呢？

一切艺术都是有形象的。艺术的形象可分为"具象"和"抽象"两类：模拟和再现客观事物形貌的，谓之"具象"艺术；只是用点、线、面相结合，并不反映具体事物形象的，谓之"抽象"艺术。书法艺术便属于抽象的一类。

宇宙万物，都有形象可察，千姿百态，各尽其妙。人们热爱大自然和生活，艺术家更是为其所倾倒，于是便产生了寄情表达的欲望。这种表达可以是一个个事物具体的描绘，也可以是大千世界在脑海中的积淀融合之后的某种形体，这种形体不是一两种事物的具体反映，而是概括提取的结果。它同样是客观存在，却又不能确指为某一具体的客观存在。它具有一定普遍性的特点。

诗人通过文字的吟诵以寄情，画家通过形象的描绘以寄情，

音乐家通过旋律的演奏以抒怀，书法家则通过文字的书写以抒怀。而文字的笔画是有一定规定的，既不能增减，也不能随意改变，留给书家的只有笔画线条、墨色的浓淡、结体和章法的变化。于是书家便把抽象的形象尽寓其中。

这些抽象的意象性表现来自生活而非主观的臆造，所以它能够激发观赏者的联想，在脑海中产生出浮想联翩的形象，这就是欣赏过程中的再创造。这种再创造是一种极其可贵且令人愉悦的精神享受。这种作用正是书法成为艺术所不可缺少的品格。早在1700多年前的书法家蔡邕就说过："凡欲结构字体，未可虚发，皆须像其一物，若鸟之形，若虫食禾，若山若树，若云若雾，纵横有托，运用合度，方可谓书。"唐代大文学家韩愈在谈到张旭的书法创作时也说："观于物，见山水崖谷，鸟虫鱼兽，树木之花实，日月列星，风雨水火，雷霆霹雳，歌舞战斗，天地事物之变，可喜可愕一寓于书。故旭之书，变动如鬼神，不可端倪。"我们在谈到书法时，常常说到的力、筋、血、肉、骨、肥、瘦、屋漏痕、折钗股等又何尝不是从人和物的形象中得到的联想和比喻呢？

由于书法形象的抽象性具有一定的普遍性，其所引起读者再创造的联想，便具有不稳定性。"诗无达诂"，书法更是如此。作者与读者，读者与读者之间的联想，可能一致，也可能不一致。比如，对于怀素的草书，有人作"奔蛇走虺""骤雨旋风"的感受；有人作"轻烟淡古""山开石切峰"的联想；也有人作"寒猿饮水撼枯藤""壮士拔山伸劲铁"和"激电流""盘龙走"的感受和联想。这种多样性的联想，既反映了读者生活经历的多样性，也反映了书法作品抽象形象的丰富多彩和广阔性，因而也更加耐人寻味。

42．什么叫"神采"？"形"与"神"是什么关系？

答：历来评论书法作品，都以"神采"为最高标准，也是书家所追求的目标。所谓"神采"，乃指书法作品中所表现出来的精

神、神气、风采。

精神是要通过一定的形体来表现的，形是精神之所依，没有形，神也就无从谈起。譬如人，还没有生下来，或者已被火化，哪里还谈得上什么精神？荀子说："形具而神生。"形是神所依存的物质形式。

那么，是不是有形便有神呢？那也不是，因为形体有死有活，活则神存，死则神消。这也如同人一样，活着的时候是有神在的，死后气断力散，形体虽存，乃是僵尸，也就无精神可言了。

所以，有没有神，首先在于形体的死活。有了活的形体，还要看气力足不足，气足便神采奕奕，人若衰老或病魔缠身，气短力弱，精神也就必然不足。所以书法用笔的首要要求便是"力"，笔画线条的基本要求是具有弹性，笔画之间要映带照应，气脉贯连，体势灵动。这些都是活的表现、生命的表现，是"神"所不可缺少的基础。

生命在于运动，动则容易显露精神。所以行草比楷书在这方面表现得充分一些。但动必须有法，不失规矩，如果举动失常，便如精神病患者，虽活而失于狂怪，也就谈不上什么"风采"了。

风采是不同的精神面貌的表现，是内在修养的表现，不是模仿所可以得到的，所以有了纯熟的用笔和一般结体的基本功，还只是解决了技术性的问题。要真正成为艺术，还需要在丰富文化知识、观察生活、品德修养、意境构思诸方面多下功夫，然后才能通过纯熟的用笔表现出神采来。忽视了这一点，即使再纯熟的技术功力，写出的作品也不一定有神采，"书外求书"的意义也就在这里。王僧虔《笔意赞》说："书之妙道，神采为上，形质次之，兼之者方可绍于古人。"我们当力求"形""神"兼备。

43. 怎样认识和理解笔墨技巧中的性情表现？

答：笔在手中，要成为自身的一部分，才能把字写好。这正是心性、手性、笔性达到有机结合的良好技巧表现。古人说"无间

心手"就是这个意思。

为此，在笔墨技巧的掌握和运用上，"顺乎本性"是最重要的原则。任何违背自己本性的尝试，终将导致失败。因为都是牵强的，与"至乐""适意"的个性表现是背道而驰的，因此，自己在创作中感觉不到自由和愉悦，观者也因其牵强的表现而感到力尽神疲。作品失去了欣赏的价值，所以至真情感的自然流露，亦即真率的表现，才可能创造出真正有价值的艺术作品。

书法创作贵在直指本心，自证自悟。尝言，云出无心，鸟倦知还，本非有意，书贵本色语。几分功力，几分真洁，几分认识，几分感受，心平气和地坦露在笔底，决不做力不从心的自我表现。这正是书法创作成功的秘诀。即便是基本功稍差，也会收到较好的效果。

所以，在技巧表现上，不鼓努为力，在创作中不装腔作势，不涂脂抹粉，不扮鬼脸吓人，一切出于真率、自然，才是我们应该执着追求的真正"法则"。"古人神气淋漓翰墨间，妙处恰在随意自如，自成体势，故为作者。"（董其昌《画禅室随笔》）书以性情为本，唯能任其性情自由驰骋，才能得到天真自然之妙趣。一支笔，只要达到为我所用，为我所使，一切按我的理想驱遣之，方能写出千变万化、妙造自然的字来。由此可知，在性情与技巧的关系上，恰如朱和羹《临池心解》所说："心为本，笔乃末矣。"重要的是，笔笔见功夫，笔笔见性情。

然而，书法创作又不独如此。其"笔随我意"，固然是以我为主，一切按我的理想驱遣之，然而"我随笔势"在书法创作中也确实有其重大的意义。此中妙处正是既有人为的控制，又有笔的自然流走，出乎意料的佳趣往往由此而得。这就是我们常说的未经预测而产生出来的"偶然效果"。这效果往往更强烈，因为这是无意识的真率表现，是"意在笔后"的未经刻画的天然美，所以神韵和意趣尤佳。

周星莲《临池管见》说"凡事有人则天不全"，这正是"心空笔脱，指与物化"。"忘情"状态下的有天无我的境界，是无意于表现的

自我表现。表现在行书、草书的创作中，若山泉之流淌，曲折而自然。然而，理性总在起作用，法度、规矩总在约束着自己，所以这笔的自然流走是有一定尺度的，并非草原上的野马。

44. 怎样理解书法艺术中的"个性"？对"书如其人"应怎样理解？

答：艺术是一种个体的精神产品，是作者将自己的感情和爱好等精神因素转化为物质形式的过程。这个形式是作者本人所独有的，是作者本人个性的体现。个性是一个人所特有，别人是不可重复的，"书如其人"也就是这个意思。

正因"书如其人"，书法艺术才呈现出千姿百态争相竞艳的局面，从而满足人们多种多样的审美爱好。

书法艺术的个性，也就是书写者的个人风格，其表现为书法的整体面貌，是作者思想、经历、文化修养、性格、气质以及师承家学等多方面的一个综合体。

一个人的个性，在各方面都会自然地流露出来。选择碑帖的时候，选此或选彼，便在一定程度上显现出其个性。在临写过程中，也因个性的不同，表现出不同的差异。孙过庭《书谱》说："虽学宗一家，而变成多体，莫不随其性欲，便以为姿：质直者则径侹不遒；刚很者又掘强无润；矜敛者弊于拘束；脱易者失于规矩；温柔者伤于软缓；躁勇者过于剽迫；狐疑者溺于滞涩；迟重者终于蹇钝；轻琐者染于俗吏。"这是很有道理的。试想一个轻浮的人，说话、举止、待人接物轻浮，对待书艺也必然轻浮，哪能写出稳重沉着的书法呢！

个人风格是在长期的探索中逐渐形成的，是一个不断寻求能够充分表现自我个性的过程，就像写文章和讲话时，苦思冥想选择能够贴切而充分地表达思想的语句一样，一旦能够随心所欲地驾驭它，便意味着风格的形成和不断成熟。自我的个性表现得越充分，

风格也就越鲜明，艺术的感染力也就越强。

作为社会的一员，生活在这个新的历史时期，只有不断地把握时代的脉搏而力求与之同步时，才真正称得起新风格。那种把个性理解为超越必备的基本功，或者可以不受任何规律制约的任意造作的"新"形式，如同造句不理解词意，或者随心所欲地制造新词一样，是不能为人们所理解、欣赏和取得共鸣的，自然更谈不上什么个性和风格了。

以上所谈，人的个性决定着书法的个性，这是一方面。另一方面，书法的个性也往往不知不觉地影响着人的个性，也就是所说的"潜移默化"，所以用书法陶冶性情也是自古以来行之有效的好方法。这里又一次告诉我们，选择范本的重要性。

45．什么叫风格？它是怎样形成的？

答：风格是指作品所呈现出来的总的特点，它如同一个人的风度一样，是很难确切说明，却又不难感觉到的一种特有面貌。独特的风格，给人以强烈的感染力，给人以其他作品所不能代替的美感享受。风格不是可有可无的，它是艺术成熟的表现。

就历史时代而言，因其社会背景不同，思想文化不同，爱好风尚不同，文字的继承关系不同，以及物质工具的不同等一系列因素，形成了各个时代的风格。不说篆、隶、楷等不同书体风格的差异，就从楷、行来说，就有晋人尚韵、唐人尚法、宋人尚意的说法。晋人承接汉魏隶书传统，有禁碑的诏令，文人之间崇尚清谈，讲究风度仪态。当时文人笔墨多用于书信简牍，字体自不必庄重，尽可以潇洒翩翩，并且或多或少蕴含章隶之意。唐代的大一统，科举的创办，碑石和抄经的流行，规范化的楷书随之成熟，并且达于登峰造极的高度。唐人既然使楷书法度严谨到了尽头，那么宋人也就只好在行书方面另辟蹊径，由法而入意。

无论是晋韵、唐法，还是宋意。如果我们进一步扩大，从它

们大都是出自封建士大夫之手这一点来看，便不难发现它们那种温文尔雅的风格，就如同我们在戏曲舞台上所看到的忠臣义士与烈妇淑女一样，虽有可敬可爱之处，却有隔代之感。又如同博物馆的文物，虽然具有多方面价值，却不能为我们今日所照搬、采用。

"笔墨当随时代"。在今天这个经济高速发展与文化繁荣的时代，人民日益增长的美好生活需要和不平衡不充分的发展之间的矛盾突出地显现出来，如何在传统的基础上创造鲜明时代特色的新风格，就成为摆在我们面前的新课题和新任务了。

就个人而言，由于各人的思想认识、文化教养、性格、气质、爱好、师承诸方面的不同，也就形成了不同的个人风格。因为各人风格的不同，才得以形成百花齐放的局面。对欣赏者来说，也才能得到多方面多层次审美的需要。个人风格越显明越突出，它的艺术感染力也就越强烈。艺术风格的形成，意味着艺术的成熟，但这并不等于一个人的风格始终一成不变，相反，随着年纪的增长、修养的提高、感受和爱好的变化等等，不断改变着风格的面貌，但从整体上看，它们又是脉络分明的一个风格。而一旦风格定型，也在一定程度上意味着艺术的停步不前和倒退。

就某个地区或某个派别而言，由于他们之间的大致相同的认识，共同社会影响等因素，形成共同的主张，于是在各自不同的个人风格基础上形成一个共同的风格。例如扬州八怪，因为他们共同生活在封建社会末期资本主义因素萌芽的商业都市，反对传统的束缚，要求个性解放，从而形成了不同时俗的书画新风格，充满生气，使人耳目一新。

46. 对"书外求书"应怎样理解？

答：文字发展到今天，它的笔画结体早已约定俗成，有了定型的规范。作为书法，前人在书写这些文字的用笔、布白诸方面积累了丰富的规律性的成果。学书依成法入手，是一种行之有效的途

径。这种就书法学书法的方法，就是"书内求书"。

对于初学书法的人来说，"书内求书"无疑是必要的。"书内求书"的目的在于从古人手里拿过接力棒；向前跑得更快更远一些，这就是创新。而创新是没有具体的模式的，这就需要从"书内求书"中走出来，到更广阔的天地里去寻求新的启示，这就是"书外求书"。

"书外求书"的一条途径是到姊妹艺术中去。艺术的种类虽然千差万别，道理和规律往往是共通的。张怀瓘曾说书法是"无形之画，无声之乐"，绘画的构图不就是书法的章法布白吗？大写意的抽象意味不也和书法的形象有相近之处吗？其墨色的浓淡变化在今天的书法中不也起着丰富的作用吗？至于"神采为上，形质次之"的终极要求，更是一致的。音乐中的抑扬顿挫、激昂轻柔，与书法中笔画的起伏跌宕、刚强柔韧给人的感受是多么相似，其抽象性又是多么一致！至于结体的平衡和谐，从装饰艺术所注意的形式美中，可能得到十分有益的启示。

如果你去参观博物馆，或许能从凝重雄浑的商周青铜器中、华美灵巧的战国青铜器中得到对形体与线型的有益启示，并能加深对金文的理解。倘若将宋瓷和清瓷的造型加以对比，或许能在一定程度上对高雅与低俗有一个深切的感性认识。如果你到龙门和敦煌看看北魏与唐代的雕塑，或许能对端庄肃穆与雍容华贵以及静与动得到更深刻的理解，从而对追求书法的风格特征有所启迪。

"书外求书"的另一条途径，是到社会生活和大自然中领悟书法的诀窍，在这方面自古以来都大有人在。张旭见担夫与公主争道，而悟笔法；见孤蓬自振，惊沙坐飞，思而为书，而得奇怪。怀素观夏云多奇峰，而字态变化莫测。黄山谷在山峡见"长年荡桨，乃悟笔法"。元代鲜于枢见二人于泥泞中拉车，悟得了用笔的奥妙。文与可见蛇斗，草书大进。蔡邕见匠人施垩帚而创飞白书，等等。这些并不是毫无根据地故弄玄虚。从事艺术创作的人，往往有这样的体验：当你醉心于某一创作，废寝忘食地思考着它的时候，突然从一个在别人看来习以为常的事物中有所"悟"，豁然开朗，欣然

命笔，而收奇效。

古人说："读万卷书，行万里路。"意在提高艺术修养，开阔眼界，增加感受，艺事自能精进。也有人说："读万卷书，不如行万里路，行万里路，不如登万座峰。"胸有万壑奇峰，下笔自会气象豪迈，变幻无穷。这些都是"书外求书"以加强"字外功"的意思。

其实，即使是"书内求书"，也不能死啃字帖，也还需要向别人请教，多读多看，弄清道理。譬如写魏碑，如果不知道其中有以刀代笔的假象，一味地斤斤计较于点画的形似，怎么能够领会用笔的真谛呢！

有的人功力很强，可是写的字却没有多少意趣，索然寡味，毫不感人，原因就在于修养不够。艺术离不开技术（功力），但技术不等于艺术，技术只有为艺术服务时，它才是有价值的。自古以来的书法家，几乎无一不是一些有多方面"字外功"的知识分子，这固然有历史的局限，但也说明，就书法写书法是不会有多大成就的，书法的高峰，最终属于懂得"书外求书"具有多方面"字外功"的人。

47. 学习楷书选择哪几种碑帖入手好？为什么？

答：学习书法首先从楷书入手为好，理由有三：第一，楷书是现在通用的书体，通俗实用，更容易理解；第二，楷书的点画分明，八法具备，上学隶篆，旁习行草，自可操纵自如；第三，楷书中正匀称，是结体的基本规律，然后变化方可不失规矩。

楷书碑帖极多，选择初学的范本，应注意几个方面：第一，字的大小要适中。小楷的用笔不易观察，写小字偏于用指，不能锻炼腕力。若字体过大，偏重用肘也不利于腕的锻炼；大字费纸费墨占地方，诸多不便。选学四至六厘米见方的中楷，以运腕为主，兼及指肘，可锻炼全面，缩敛可作小楷，扩展可为榜书，小大由之。

第二，要选用手迹。碑和摹刻本只留字的轮廓间架，有的因碑石年久，或反复摹刻，连轮廓间架也都失真，不宜作为初学者的范本。手迹影印本没有讹失，用笔、用墨的微妙变化尽收眼底。

第三，要选用名家的代表作。书法的优劣高下相距很大，学上上者得其上，学上者仅得其中，学中者得其下，学下者得下下，不能不加以慎重。

唐代是楷书的成熟期，讲究结构，法度严谨。李邕、虞世南、褚遂良、欧阳询、颜真卿、柳公权诸家，各有特色，都可以作为楷模。但有的只存碑石拓片而无手迹，不便初学。颜真卿楷书点画提按、轻重顿挫分明，结体平稳端庄，气度磅礴，又有墨迹《自书告身帖》传世，对于初学者是极为有利的。不妨先从《自书告身帖》入手，再及《颜勤礼碑》《颜家庙碑》《麻姑仙坛记》等。欧字瘦劲凝练，结体严整，有《张翰帖》和《梦奠帖》等真迹传世，并有《九成宫醴泉铭》《化度寺碑》《虞恭公碑》等多种拓本流传。以欧字作为入手的范本也很好。欧颜两家，可根据爱好和性情相近者来决定。待笔法有一定基础之后，可遍及其他诸家。

事物总是一分为二的。唐代楷书结体平正，分布均匀，宜于初学，是其优点，但是容易流于呆板和一般化。为此，学习唐楷之后，可以上溯六朝（主要是北魏）书法，以强筋骨，增雄奇。魏碑气势开拓，骨力雄健，结字奇古，所以有人主张从魏碑入手。但魏碑少墨迹可寻，初学易失之丑怪，难度也较大，还是从唐碑入手为好。只要目的明确，能够正确分析对待学习过程中的得失，有针对性选择范本，一定会有较快的进步。

总之初学书法，先易后难，先平正后险奇，循序渐进，才能获得坚实的基础。切忌朝三暮四，好高骛远，更换不定，结果是欲速不达，到头来一无所成，又需要从头做起，反倒耽误了时日。

48．楷书的结字原则是什么？

答：我国汉字多达数万，常用的也有三五千，各字的笔画多寡不一，结体也因字而异，这就构成了书法的复杂性，也增添了它的艺术魅力。赵孟頫说："书法以用笔为上，而结字亦须用工。"但书法的结体因时因人而异，不宜一一加以具体规定（如欧阳询《三十六法》只适合于欧字），如要寻求一个普遍性的规律，便是重心平稳、布白匀称、参差避就和识势贯连等几个方面。

（1）重心平稳。汉字经常由多个部分组合而成，如同建筑、积木和杂技的叠罗汉，首先要使它们没有倒塌的危险，这就要保持重心的平稳。孙过庭说："初学分布，但求平正。"就是这个意思。

平稳的最简单形式是对称，即在中轴线两侧以同量同形的对应形式相配置。像"文""立""全""羽""南""北"等一类的字，在篆书和美术字中是完全可以写得非常对称的，但在楷书中却不行，因为楷书的横画通常都是左低右高地倾斜着，竖画也不是那样笔直。所以，楷书往往是通过点和横画的顿笔以及强化了的捺和竖来取得视觉上的平衡的（图一），何况绝大多数的字是不对称的呢！所以，对称虽然是求得平衡的最简便形式，但是在书法中却是不存在的。那么，便只有采用均衡的形式了。所谓"均衡"，便

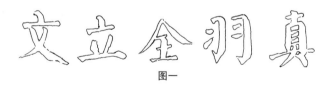

图一

是等量而不等形，或等质而不等量。这种均衡的形式比对称难以掌握多了。汉字被称为方块字。方形的视觉中心和几何中心是不一致的，实验证明，视感中心比几何中心偏左偏上一些（图二）。所以结体时宜左密而右疏，上密而下疏。为了取得平衡，右边（特别是右下方）的主要笔画多较粗较长（图三）。其中，左右结构的字，左面的偏旁宜窄小一点，上下结构的字，上面宜紧窄一些（图四）

图二　图三

图四

图五

如果字的下面是"八"一类左右相分的结构时，一般都要比上面主体部分宽出一些才觉舒展稳定。在这种情况下，撇是副支点，点、竖、捺、弯钩是主支点，而主支点应该较副支点粗大，更坚实一些（图五）。

倘若是辐射形的结体，必须中心紧密，才不致因甩出去的长笔画而失去重心，或造成支离松散的感觉。如同一个人有了躯干作重心，举臂伸腿便不会倾倒一样。欧阳询和黄庭坚多用此种结体方法。

（2）布白匀称。书写点画结体成字时，同时也就将白纸划分成了大大小小块面，字之所以成字，也正是有空白的缘故。清代书法家邓石如说："结体应计白当黑。"就是应当将虚的空白看作和实的笔画同样重要。

匀称的最简易要求就是笔画之间的空白要宽窄、大小等大致

相等。如"国"字的内部的分割，"书"字横画的间距就是如此（图六）。

图六

然而，富于奇趣和难于掌握的是疏密不同的虚实对比。如"之"字（图六），因为上面笔画的紧密而形成一个三角形实体，这个三角形恰好与中间空白的三角形构成虚实对照的平衡，下面由一个船形的大捺乘载着向前航去。再如"先"字（图六），重心左倾，但是由于弯钩的曲张运动所形成的"引力场"——空白，仿佛一块巨石一般压在那里，遂使之转危为安。

（3）参差避就。楷书以平正为根本，但过于整齐一致便失于呆板，所以横画相叠时，需有长有短、偃仰，竖画并列时，也需有长短、欹斜的变化，三点四点在一起时，需各有姿态、向背。如此等等。楷书的参差变化，应该在平正的基础上进行，即在统一中求变化。

避就在上下和左右及多部位结构的字中尤为重要，彼此之间切忌互不往来，"各自为政"，而要"你中有我，我中有你"，相互穿插，融为一体。比如"敕"字，在碑帖中多由"来"和"力"字组成，为了形成一个整体，"来"字的一捺改为一点，以使"力"字靠近，这就是"避"，或称之为"让"，"力"的一撇趁势进入"来"字的下面，这就是"就"。再如"践"字，"足"的最后一笔改为上斜的短画，以避右边的"戋"字，右边的两个"戋"字相叠，上面"戋"字的一撇变短以让下，下面"戋"字的弯钩借机插入，横画伸长插入左边，使左右上下形成一个完美的整体（图七）。

（4）识势贯连。楷书虽然是一笔一画各不相连，但却不能写成"积薪""布棋"一般的呆书，而要写成气势连贯的活书，就得像

图七 图八

唐代书论家张怀瓘说的那样："必先识势，乃可加功。"比如"流"字的"氵"，第一点奔向第二点，第二点奔向第三点，第三点又奔向右上边的一点。正因为它们之间有这样一个连带关系，点的方向和笔锋的走向才那样不同（图八）。再如"禄"字右下的四点：第一点向下，以带第二点，第二点右仰，奔向第三点，第三点左撇，以带第四点，第四点顿笔后向左出锋，奔向下一字。四点各不相同，互不相连，但它们之间顾盼呼应，仿佛有一根无形的纽带牵连着，这纽带便是笔锋在空中走向的轨迹（图八）。因此，也就不难理解看似各自独立的笔画之间的内在联系了，写出来的字自然也就成为一气呵成的活字了。

49．为什么书法的结体要强调"中宫收敛，外画伸展"？所有的字体都必须做到这一点吗？

答："中宫收敛，外画伸展"是书法结体的一个重要方法，意思是字中间的点画要紧凑聚中，而外部的点画要伸展洒脱。所谓"中宫"，是古时书家对字的布局的一种认识方法，他们认为，凡字均有八面，而八面的点画又都趋向中心，即"中宫"，故而形成八面拱心之九宫。

为什么结体要求"中宫收敛"呢？因为在一般情况下，中宫是字的精神聚焦点，这个精神聚焦点处若坚实、充盈，就好像人的眼睛炯炯有神一样，精气英发，光华四溢，给人以美的震撼；若中宫点画杂乱松散，就令人感到精气涣散无神，无美感可言。正如清

包世臣所说："凡字无论疏密斜正，必有精神挽结之处，是为字之中宫，然中宫有在实画，有在虚白，必审其字之精神所注，而安置于格内之中宫，然后以字之头目手足分布于旁之八宫，则随其长短虚实而上下左右皆相得矣。"另外，中宫收敛并不是要求不管什么字都要有点画去占据中宫的位置。有的字的点画分布在四周八宫，但只要其笔势有趋向中宫的动势，亦是中宫收敛。

在做到中宫收敛的同时，还必须注意四维八宫中的外部点画洒脱伸展，不然就会使字体显得过于拘束紧缩，如穷汉越冬，佝偻寒俭，无丈夫气。特别是有长撇大捺、横竖贯中的字更应注意外部伸展，以增加字的生动、活泼和飘逸之气。

当然，也有的字体并不遵循这个原则，却同样写得很好。如颜体字即是中宫松宽。但由于他的字有外拓的特点，特别是竖画。外界森严但仍意向趋中，因此，他的字中宫点画虽空而不觉其散，反而有开阔雄浑之感透出。可见，任何法度，都不是死法，只要灵活运用，处理得宜，都可以写出好的书法作品来。

50．什么叫分行布白？"计白当黑"是什么意思？

答：所谓分行布白就是安排字的间架结构和书法作品的章法的意思。历来书家提出过许多安排间架结构的方法，如隋"释智果偏旁结构法"、唐"张怀瓘结裹法"、唐欧阳询"结体三十六法"、元陈绎曾《翰林要诀·分布法》、明李淳《大字结构八十四法》、清王澍、蒋衡总结的《分布配合法》、清《黄自元间架结构九十二法》等。其内容主要有排叠、避就、顶戴、穿插、向背、偏侧、相让、补空、覆盖、承接、贴零、粘合、垂曳、借换、增减、应副、撑拄、朝揖、救应、回抱、包裹、管领、疏密、大小等。根据字的点画形态及多少，部首的组合的不同，应用不同的方法进行恰当的安排。但总的来说，结字并无死法。由于书法家所处的时代及其年龄、气质、学识、意趣、性格、心境的不同，对字的结构的安排也各不相

同。元朝赵孟頫说过"结字因时相传",清人王澍也说:"作字不可预立间架,长短大小,字各有体。因其体势之自然而与为消息,所以能尽百物之情状而与天地之化相肖。有意整齐与有意变化,皆是一方死法。"这才是结字的总原则。当然,学习好书法都需要有一个相当长的过程,处理好结体的平整和变化也有一个相应的过程。孙过庭对此有相当精到的见解,他在《书谱》中说:"至如初学分布,但求平正,既知平正,务追险绝,既能险绝,复归平正。"当然这个"复归平正"是更高一级的变化中的平正。这是每个学习书法间架结构的人必走的路子。

关于布白章法,大致应根据字体的不同应用、不同方式进行安排。一种是纵有行,横有列,此类章法多用于楷书、小篆,有时大篆、行书也用此法。一种是纵有行,横无列。这种方法,用处最广,真、行、草、隶、诸体均可用此法安排,但以行、草最为常用。还有一种是初看纵横交错,无行无列,细审气韵贯通,清朗分明,这种章法很少有人使用。没有炉火纯青、天机自化的艺术造诣,是很难驾驭这种章法的。郑板桥的一些书法作品使用的就是这类章法。

"计白当黑"是分行布白的原则之一,它既适合于间架结构,也适合于章法布置。它的要旨是要把字里行间的虚空(白)当作实际笔画(黑)一样统筹考虑,妥善安排,使二者既有对比变化,还能和谐相应,使其浑然一体做到疏可走马而不觉其空,密不透风而不觉其塞,这才是分行布白的上乘之境。

51. 为什么"布棋布算"历来为书家所忌?

答:"布棋布算"是指一种呆滞无变、毫无生气可言的结字方法,故历来为书家所忌。

所谓"布棋",是指写点无顾盼向背之动态变化,好像棋子一样孤立分布。所谓"布算"是指写画(横、竖、撇)呆板,形状就像古人算数用的一种圆棍状筹码一样呆直板正。这里,既是结字

之病，也是用笔无变化之病。如清冯班《钝吟书要》一文曾说道："钟公云：点不变谓之布棋，画不变谓之布算，最是大忌，如'真'字中三笔须不同，'佳'字左倚人向右，右四画亦要仰俯有情。"元陈绎曾《翰林要诀·分布法》也谈道："变换，字之中点画并重者，随宜屈伸以变换之。点不变谓之布棋，画不变谓之布算子。"都是讲的这个道理。这里重点讲的是点画形态的变化。实际上，字的结体亦需变化，作为一种广义的理解，"布棋布算"同样是结体中的毛病，应时时加以注意。

52. 什么叫"永字八法"，它的意义在哪里？

答：汉字虽然形形色色数以万计，但构成楷书的基本笔画只有几种。了解了这几种基本笔画可为学习书法打下一个有利的基础。古人以"永字八法"予以概括，"永字八法"就是以"永"字八笔为例，阐述楷书点画用笔的一种方法：

（1）、——点。"八法"称"侧"。点只是告诉人们一个笼统的形状，"侧"指明了点的形势，要左顾右盼，有向有背，欹侧不平，方能得神。点被称为字的眉目，随字而异，切忌平卧。

（2）一——横。"八法"称"勒"。"勒"为马衔，俗称"马嚼子"。马嚼子上系缰绳，在马向前奔跑时，勒住缰绳以控驾驭，所以"勒"又是个动词。意思是说写横画不可很快地平拖过去，要逆进加以敛控，使笔锋与纸之间产生一种摩擦力，迟涩地前进。

（3）｜——竖画。"八法"称"努"。横竖画是字的栋梁，竖画须能力撑千钧，所以要努力写去。竖画也称直画，但是除了"中""午""年"等居中的直画外，却不能写得过直，过直便僵死无力。应该像弓臂（背）那样有曲意方能得力，所以"努"也作"弩"。

（4）亅——钩。"八法"称"趯"。"趯"为踢足，其力由腿到足猛然踢出。形容写钩时的动作如同踢足，将力由竖画转向

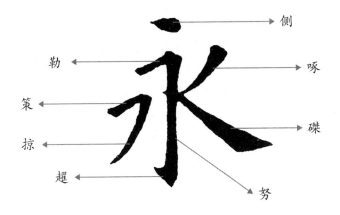

钩处，猛然发出，如果势缓就没有力量了。

（5）✓——左上提。"八法"称"策"。"策"为马棰，即马鞭。写左上画时如挥马鞭，摇动笔管，用蹑劲使锋至画末即起，不可轻撇，轻撇即如马鞭不及马身，也不可重按，重按即如马鞭至马身不起。

（6）丿——左下撇。"八法"称"掠"。"掠"是梳头发的意思。写长撇要像用梳子梳长发那样，快而涩，笔锋送至画末，不可随便甩出，那样便失于轻浮。

（7）✓——右上撇。"八法"称"啄"。短撇如鸟啄物，以急出为好。

（8）乀——右下捺。"八法"称"磔"。用刀刃割裂牲畜曰"磔"，笔锋如刀刃，沉稳顺势而下，然后驻笔展毫急速撇出。

于此，我们便会明白，"永字八法"称点画为"侧""勒""努""趯""策""掠""啄""磔"，目的在于以形象的比喻使笔画写得生动有势。

53. 学习行书应选择哪些碑帖，从哪里入手好？

答：行书书写便捷，实用美观，造就了许多以行书著称的书

法家，遗留下来大量的碑帖，为学习行书创造了有利条件。根据个人爱好和性情相近，以及择优选取的原则，再遵照循序渐进的规律，以先从接近楷书的"行楷"入手，再到较为放纵的"行草"为好。

下面一些碑帖可供参考：

行书最著名的莫过于"二王"。《怀仁集王羲之书圣教序》宋拓本，笔锋牵丝，起笔收笔，提按转折都清晰可辨，字数也多，对于研讨用笔结体都是很有利的。被誉为"天下第一行书"的《兰亭序》，历来被认为是王羲之的代表作，有多种唐代摹本流传，其中钤有"神龙"小印的冯承素摹本，比较接近原作，其骨骼清秀.神采飞逸，行笔流畅。这是集字的《圣教序》所不及的。有墨迹影印本发行，对临摹颇为便利。

如果按"二王"的路子写下去，可以同时或进一步研习王羲之的《姨母帖》《快雪时晴帖》《孔侍中帖》《平安三帖》《初月帖》《行穰帖》《丧乱帖》，以及王献之的《鸭头丸帖》《中秋帖》等。

唐代重楷书，其行书也很接近楷法，适合初学者。李邕有《麓山寺碑》《李思训碑》等传世，欧阳询有《张翰帖》《梦奠帖》等墨迹传世。虽然都受二王影响，但前者融入了六朝气势，笔力沉雄，结体深稳；后者笔法峻厉，结体谨严。摹习这些帖，可以避免流于俗媚的弊病。

一代革新大家颜真卿，行书有《争座位帖》和《祭侄文稿》等传世，变二王之妩媚秀润为挺拔苍劲，自成一家，足可为法。

宋代行书成就卓著，苏、黄、米、蔡四大家，除黄庭坚兼长草书之外，其余三家皆以行书名世。他们在接受前人成就的基础上，着意追求意态变化，充分发挥各自的个性，面目分明，各树一帜。苏东坡笔法圆润含蓄，墨色深厚，结体自然，以气韵见胜，作品有《前赤壁赋》《答谢民师论文帖》《黄州寒食诗帖》等。黄庭坚笔法凝练劲实，纵横奇崛，分外老道，结体中宫紧收，外作辐射之状，气势开张，有《黄州寒食诗跋》《伏波神祠》《松风阁》等多种墨迹传世。米芾功力深厚而不拘成法，用笔八面出锋，常以侧锋取势，

结字欹侧多姿，沉着痛快，传世有《蜀素帖》《多景楼诗》《苕溪诗帖》等多种手迹。蔡襄多承二王，以温淳婉媚见长。宋代行书，唯其多变，不像晋唐结构平正严谨，对初学入手有一定困难。若有一定基础再加研习，对个性的发挥和创新当有所启迪。

除以上诸家之外，如五代杨凝式的《韭花帖》、唐代陆柬之的《文赋》、杜牧的《张好好诗》以及元代赵孟頫、鲜于枢、明代文徵明、王铎、董其昌，清人刘墉、郑板桥、何绍基等人，都能自成一家，各有特色，可供临习时参考。

54. 行书的笔画特点是什么？

答：行书是介于楷书和草书之间的一种字体，它既不像楷书那样一笔一画、规规矩矩，也不像草书那样连绵不断、龙腾虎跃，书写方便，易识而流美，能够比较充分地表达性情，是可读性与欣赏性都较好的书体，深为人们所喜爱。

有人形象地比喻说，楷书如人站立，草书如人跑步，而行书则如人行走，这种如人行走的速度感，形成了行书的基本特色。"行走"速度较慢而接近楷书的，叫作"行楷""楷行"或"真行"；"行走"速度较快而接近草书的，叫作"行草"或"草行"。因为这个"速度"的关系，便产生了行书笔画方面的一系列特点，清代宋曹所说："所谓行者，即真书之稍纵略。后简易相间而行，如云行水流，秾纤间出，非真非草，离方遁圆，乃楷隶之捷也。"

现将其中几个主要特点分述于下：

（1）出锋。行书因行笔加快，点画之间的承接关系也就随之加强，其收笔处也往往在奔向下一笔时将笔锋带出，而在承接起笔时往往顺势落下，笔锋也往往露出（图一），从而增强了笔画之间的相互呼应关系。这正是行书比楷书"稍纵"的地方，也是行书显得活泼的一个因素。落笔出锋，因趁上笔之势，虽出锋而有逆势，切忌平卧顺出。

（2）牵丝。行书书写速度的增快，原来存在于楷书笔画之间的虚无笔迹，便在比较放纵的运笔过程中在纸面上部分地显现出来，形成细细的"牵丝"，俗谓之"连笔"。连笔的态势如"云行水流"，增强了韵律感。应该注意的是，牵丝是率意书写过程中自然而然的产物，不可故意造作，一般要比正式的笔画细一些，这样"秋纤间出"，主次分明，也增加粗细对比变化的美感（图二）。

（3）圆转。书写速度的增快，必然需化方为圆，表现最明显的地方就是转角之处，多用圆转，少用方折。但在圆转时，仍然需要驻笔提按，以使圆转之中隐含方折之意，才不致软弱无力（图三）。

图一

图三

图二

图四

图五

图六

（4）省略。行书求"捷"的另一结果是从"略"。从略的方式，一是以点代画，以长点代捺，如（图四）"使"、（图六）"便"

诸字；二是连笔的结果所出现的以简代繁，如（图五）"池"字的"氵"，"谁"字的"言"，"马"字的"灬"，"还"字的"辶"等；三是删去某些次要的笔画，也就是俗称的"减笔字"，如（图六）的"泽""便""师""酌"等。

55．行书的结字原则是什么？

答：行书之所以具有如人行走的感觉，是因为它具有一定的运动感。行书的结字总原则是使之具有动势。具体做法如下：

（1）加强笔画的倾斜度。一条垂直或水平的线条，如同直立的电线和平放在地面上的树干，只能给人以平稳安定的感觉，唯有倾斜线才会给人以动感。所以，行书往往加强横、竖画的倾斜度以达到这一目的。如"命""水"二字便是加强了竖画的欹势，"章""侯"二字则加强了横画的上耸之势，"珊""瑚"二字横、竖画都加强了倾斜之势，从而增强了"行书如行"的势态（图一）。

（2）改变方正的形体。汉字被称为方块字，它们的外轮廓大多呈方形。方形的底面平直，像砖石一样稳稳放在平地上，自然不会有什么动感。行书就需要改变这一情况。例如"张"字，本来很容易写成四平八稳的方形，现在由于笔画的倾斜而成了斜边形，增强了动势。再如"雀"字，有意上宽下窄，"僧"字的下部左右故意向内斜收，于是形成了一个倒三角形，从险势中产生出一种动感来（图二）。

（3）欹正相依。行书采用欹斜之势以求生动活泼，但也不可过于东倒西歪。为此常常是斜正相辅而用。如"鲜"字，左面的"鱼"字旁向右倾斜，而有右面粗大的"羊"字相抵。"扬"字的"扌"旁左斜，而有右面端正的"易"字相救，使其动而不失重心。"知"字虽然左右都倾斜，但是左边右斜，右边左倾，互相支撑着，外轮廓也形成一个等腰三角形，活泼而又稳定（图三）。当然也有整个字都倾斜的情形，但那往往会用上下的字予以补正。

图一

图二

图三　　　　图四

（4）虚实对比的加强。这也是行书常用的一种结体手法，以代替楷书的均匀布白。如"载"字左密右疏，除拉长"戈"字求得重心平衡之外，远远的一点使"戈"所形成的大面积空间和密集的右面形成了虚实对照，这也是取得动而平衡的一个重要手法。再如"贤"字，上松下紧，特别是第一画与第二画之间的空白，和下面严密的"贝"字相对应，粗大而右斜的第一笔，使整个字变斜为正。"何"字的下开上合所形成的虚实对应，真可谓是"疏可走马，密不透风"（图四）。

这些结字方法，和前面所讲的用笔特点相结合起来加以运用，

行书的特点表现得就会更加充分。

结字有了基础，再于行气的排列中注意字的大小、布白、虚实、粗细、枯润变化等，就会更加增强行书的动感。因为这些变化，行书的章法布局往往是只有竖行而无横列，这是和楷书很不相同的地方。

56．隶书的结构和布局有什么特点？

答：隶书，亦称汉隶，学习书法，由隶书入手也是不错的选择。隶书的结构特征，字形扁方，且左右伸展，笔画横势明显，讲究"蚕头雁尾"。

隶书的章法布置，从东汉诸碑刻来看，多是横成行，纵有列，间距大于行距，这是纵横均有规则的排列。也有的纵有行，横无列，此种布置方法是只有明显的行距，而字距大小不等，参差不齐，已似行书的布局。但这只是汉代隶书的一般布局法则，并具有明显的时代特点。学习书法，不能死守前人清规，对前人的优点要继承发扬，然后探索新领域。所以，无论是在结构上，还是在章法上都应大胆地进行尝试和探索。

57．学习篆书，有哪些碑帖可作为范本？怎样写篆书？

答：篆书有大篆小篆之分。大篆也叫籀书，从大的范围来说，钟鼎文，即金文或古文也属大篆范畴。《石鼓文》（图一）为代表书体。另如《大盂鼎》（图二）、《毛公鼎》（图三）、《散氏盘》（图四）等，都具有较佳的意趣。其书瑰异奇古，凝练厚重，久久玩索，必能探得古意盎然的气象，是研习书法艺术不可忽视的一个领域。

《石鼓文》，即刻有籀文之鼓形石。石鼓文为四言诗，记述秦国君游猎之事。鼓有十，大小不一，高度与直径约二尺，文字刻

（图一）石鼓文　局部

（图二）大盂鼎

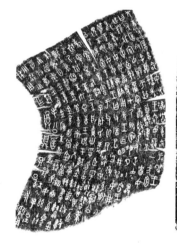

（图三）毛公鼎　局部

（图四）散氏盘

于中间部分，为我国现存最古老的石刻文字，原石藏北京故宫博物院。石鼓所刻文字，书体在古文与秦篆之间，其字结体繁复，类似西周铭文，或称"大篆"，亦称"籀文"。

小篆亦称秦篆，以《泰山刻石》（图五）和《琅琊台刻石》（图

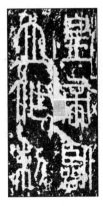

（图五）泰山刻石　局部

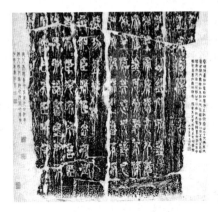

（图六）琅琊台刻石

六）为最佳，世传为秦丞相李斯所书。其用笔劲秀圆键，结构谨严，为秦代小篆之代表作。又有《峄山刻石》《会稽刻石》，因毁于火，现存为宋人复刻本。

　　篆书，不论大篆小篆其笔法特点均是笔笔中锋，笔笔藏锋，纯系圆笔。运笔贵圆劲流畅，浑厚挺拔，具体运笔方法请参见"中锋""圆笔""提按""转折""疾涩""擒纵"等。值得注意的是，除起笔、收笔处外，几乎全是提笔运行。

　　临写篆书，也同样需要参照墨迹，如唐代李阳冰，清代邓石如、赵之谦、杨沂孙、吴大澂、吴昌硕、何绍基等的篆书作品均可借鉴。

　　学习篆书，必须先识篆字，然后再写。为此，就需要了解《说文解字》以及金文、甲骨文等方面的知识，具体学习过程，可先从小篆入手，小篆写好了，再进一步学习大篆。同样，识篆字，也应先识小篆，最好先把《说文解字》中的五百四十个部首记熟，然后再逐渐扩展，就较容易了。

　　小篆的点画形态比起楷书和隶书来都较为简单，只有直、曲之分。线条粗细也比较均匀，没有更多的起伏、顿挫等变化（此是指秦代的小篆，后世书家如何绍基、日本今井凌雪等人所书小篆并非如此），因此，有的人认为篆书用笔简单，容易写。这是一种误

解。因为越是单纯，越难以表现。小篆的点画要求柔中带刚，圆劲挺拔，凝练厚重，富有立体感，必须提笔运行，集疾涩、淹留于一画之中，转折处如"折钗股"，是十分难的。刘熙载说："篆之所尚，莫过于筋，然筋患其弛，亦患其急。欲去两病，趯笔自有诀也。"（《书概》）所以，开始习写，运笔不妨慢些，渐熟则需逐步加快运笔。运笔太慢则成墨猪，不能达到圆劲、挺拔、浑厚而又流畅的效果；运笔太急，则枯而不润，或抛筋露骨、直率而无韵致。孙过庭《书谱》所说："篆尚婉而通。"刘熙载则认为是："此须婉而愈劲，通而愈节，乃可。不然，恐涉于描字也。"实际上说的都是行笔过程中的疾涩和遒婉。

下面举例说明小篆的点画写法：

1. 逆锋起笔，向上。
2. 转锋顿笔，提笔向下运行。
3. 顿笔回锋。
4. 住笔。

同上。

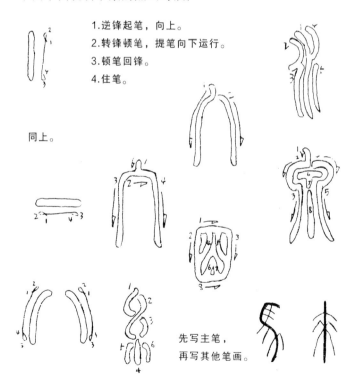

先写主笔，
再写其他笔画。

小篆的结体特点，是整体方正略呈长形，以纵向取势，内部结构讲究对称、均匀、平稳。其章法也比较规矩、整齐。

学习大篆，可先临写《石鼓文》。石鼓文笔画粗细均匀似小篆，有了小篆基础，写起来不太难，笔法与小篆基本相同。石鼓文现存最好的拓本是明安国旧藏的"先锋本""中权本""后劲本"三种。

金文，即西周青铜器铭文。古代称"青铜"为"吉金"，所以青铜器铭文又常称金文，如《盂鼎》《大克鼎》《墙盘》《散氏盘》《毛公鼎》《虢季子白盘》等，都是优秀的范本。

学写金文的基本原则同小篆一样。但有几点需注意：西周金文虽然与小篆同样是圆笔、中锋，但小篆的笔画基本粗细一致，而金文却间有肥笔。此外，金文的结体不像小篆那样规整匀称，而多是错落参差，富有意趣。其章法也较小篆复杂，其中不乏大小、长短、疏密、促展、聚散等变化。

此外，必须注意的是，因金文历时长，风格各异，每一个时期，甚至每一件作品都有自己的书法特点，因此，临写拓本是可以的，如果从集字的帖入手学写金文，割断了单字同整幅作品的联系，不仅难以把握其风格特点，而且可能发生甲字用西周早期铭文，乙字用西周中期铭文，丙字用西周晚期铭文，使写出的金文作品不伦不类；甚至也可能把相距数百年，不应该在同时出现的几个字形凑在一起，闹出文字方面的笑话来。

58．学习草书，应选择哪些碑帖？从哪里入手为好？

答：没有楷书以及篆书、隶书的积累，写好草书是比较困难的，这是一般的常识。

学习草书最好从章草或小草入手，待小草写得精熟，再进一步临写大草。小草或章草，基本上是字字独立，字形较易辨认，用笔也格外分明，掌握起来比较容易。大草，相对于小草来说，则复杂得多，字与字之间几乎是连绵不断，即便笔断，而意也不断，气也不断，所以作品往往千变万化，是很难掌握的。

小草，如王羲之《十七帖》《寒切帖》《远宦帖》《上虞帖》、智永《真草千字文》、孙过庭《书谱》等均可学。

章草，如西晋陆机《平复帖》、史游《急就章》、索靖《出师颂》等均可。

大草，如张旭《古诗四帖》、怀素《苦笋帖》《自叙帖》《千字文》、黄庭坚《李白忆旧游诗卷》《诸上座帖》，以及明代祝枝山、王铎、傅山等人的大草都是好的范本。另外，《草字汇》《草字编》是学习草书的工具书。

59．草书的点画、结构特点是什么？怎样写草书？

答：草书的特点是比行书更加流动、放纵，尤其是大草，运用更加大胆夸张的表现手法，在随心所欲、无拘无束的表现中，使思想感情得以淋漓尽致的体现，因此它更具有浪漫主义的气息和风采。在具体的书写过程中，速度和节奏更快，起伏变化更大，使作品具有绚丽多姿、千变万化的艺术效果。

从历代名作，如孙过庭《书谱》，张旭《古诗四帖》，怀素《苦笋帖》《自叙帖》，黄庭坚《李白忆旧游诗卷》《诸上座帖》等作品来看，不难发现，在笔法表现上，多用中锋、圆笔，但也间有侧锋。中锋、圆笔，是篆书的遗法，侧锋是隶书和楷书的方法，所以要想写好草书，不学点篆书和楷书是不行的。学习任何一门东西，都需循序渐进。所以，在学习草书以前，最好先写行书，这样总觉顺便些，也丰富了自己的表现方法。当然这都不是绝对的。

草书的笔法同篆书、隶书、楷书、行书是一样的，只不过要求更熟练、更扎实的基本功。这样才能在草书快速的运笔中达到高度的自由、灵活，却又能谨守法度。从张旭《古诗四帖》中，不难看到那超脱自如的运笔所达到的浑劲、凝练而又含蓄自然的笔墨效果，怀素《自叙帖》中的线条如苍龙盘绕，转折处"如折钗股"，清刚疏荡，圆劲流美，其作品所达到的优美境界，正是在提按顿挫、

圆转回旋的高超技巧中产生出来的。只有深厚的积累，才可能做到大胆、果断、高度自由的纵情挥洒；只有千锤百炼的扎实的基本功，才可能在高度自由灵活的纵情挥洒中做到精稳沉着，不失法度。

但是，草书，尤其是大草确有着不同于篆、隶、楷、行的特点：那就是在草书作品中，从全局的角度看，其点画、结构、章法的浑然一体，无从分割。亦即何为用笔，何为结体，何为章法，浑然不可分。点画之间，呼应极其密切，各自独立的字几乎不复存在。用点和线构成千变万化、丰富多彩的交响乐章，烟霏露结，生动妙美，朦胧而又具体，节奏和韵律是其他书体所无法比拟的，从而可以成为无比优美的富于浪漫主义色彩的抒情诗。当然这是指优秀的草书作品而言。

60．如何理解"匆匆不及草书"？

答：草书本是书写快速流便的产物。但由于在有关史籍书论中常见有"匆匆不及草书""匆匆不暇草书""忙不及草""适迫遽，故不及草"等语句，反让后人对草书到底是写快好还是写慢好产生了疑问，屡辨不清。有人认为"匆匆不暇草书"意即来不及写草书，所以是指草书写得慢。有人则将其断句为"匆匆不暇，草书，"又解释为时间来不及，只好草草书写之。

其实，细审这些句子的出处，联系其上下之文义，应以解释为"因时间匆忙，故来不及写草书"为宜。但这里的来不及写草书却不是因为草书写得慢而来不及写，而是草书形成艺术之后，形体结构变化大，定则多，不容易掌握，如为初学，反觉得难以下笔，导致书写迟缓，所以，时间一紧迫，就来不及写草书了。后人就常常拿这句话作自谦之词，来表示"时间仓促，不能作草书为歉"的意思，并非草书必须写慢。清刘熙载《艺概·书概》说："欲作草书，必先释智遗形，以至于超鸿蒙、混希夷，然后下笔，古人言：'匆匆不及草书'有以也。"清张廷相、鲁一贞著的《玉燕楼书法·五

则》亦云："古人云忙中不及作草，甚哉，草书之难也。……行乎不得不行，止乎不得不止，自始至末，一笔混成，夫岂易事！"所以，对草书需快写当是毫无疑义的。但对这句话，则不应解释为快速潦草地书写。正如宋高宗赵构所说："昔人论草书，谓张伯英以一笔书之，行断则再续。蟠屈拿攫，飞动自然，筋骨心手相应，所以率情运用，略无留碍，故誉者云：'应指宣事，如矢发机，霆不暇激，电不及飞。'皆造极而言创始之意也。后世或云'忙不及草'者，岂草之本旨哉，正须翰动若驰，落纸云烟，方佳耳。"

61．为什么要在书法作品上题款？怎样题款为好？

答：最初，书法作品题款的作用仅仅是要注明书写者的姓名、身份，随着书法艺术的发展，题款成了书法艺术章法构成中不可缺少的有机组成部分。唯有正文和题款都处理得恰到好处，相得益彰，才算一幅完整的、好的书法作品，否则就会影响整幅书法作品的章法构图和审美效果。

题款的内容和形式并无一定的格式，但总结前人的经验，大体有以下一些基本东西需要掌握。

从款式上，有单款、双款、上款、下款、长款、短款之分，有的干脆以印代款（见印章条）。一般情况下，单款只题下款，没有用单款题上款的。双款包括上款和下款，款式的长短差别也很大，有的书法作品题款可达数行，而有的短款（亦称穷款）则仅有作者姓名的几个字，甚至仅用一个字或一个印章代替。

上款，一般是写在作品起首的位置，也有接写在正文下面的，上款内容多为求书者的姓名、称谓，或再加些客套话语如"雅属""惠存""教正"等。下款一般写在作品结尾处，其内容包括作者姓名、年龄、斋号、书写时间、地点、书写内容的作者或出处，甚至书写时环境情况、作者心情、书写方式、自我感觉等，这些内容在下款中并非每写必用，应根据书法作品的章法布局情况和欣赏对象的不同，作灵活的选择，可多可少，可增可减。在双款中，这些内容可

根据书法作品章法布局的需要做恰当的安排，以保证整体章法达最佳效果。

题款的书体和字的大小、多少、位置、布局等应与书作正文配合得宜。一般情况下，款字要小于正文的字号，正文为篆、隶、楷书的，题款不要再相应地用篆、隶、楷书写。正文为行草的，落款一般也不用篆隶楷题写。总之，落款是正文的陪衬和补充，它起到配合、调整正文，丰富与深化作品艺术内涵和思想情调的作用，以灵活多变、通篇协调为上。

62. 印章在书法艺术品中的作用意义是什么？

答：印章在书法艺术品中，也是不可缺少的有机组成部分。但它并不是一开始就和书法作品紧密结合在一起的，据考证，印章进入书法作品当是宋朝以后的事情。到清朝，印章才成了书画作品中不可缺少的重要内容，因此明清以来，书画家们都非常重视书画作品上的用印。由于不少书法家同时又是篆刻家，他们用的印多是自己根据书法的内容而随时镌刻的。在书法作品的恰当位置上钤印适当的鲜红印章，如同画龙点睛一样，顿时使书法作品鲜亮、精神起来，招人慕爱。

书法用印虽无定格，却也不能乱来。其一，因印章色泽鲜明突出，故其大小一般不能大于题款的字，亦不可过小，其占据的空间亦不能和正文或题款相同，位置一般不要并列，否则就会喧宾夺主或导致视觉上有偏沉的感觉。印文（阳文，亦称朱文；阴文，亦称白文）的选择，钤印的多少，以及印泥的色泽、质地都应根据书法作品整体布局的需要而设置。印章的内容有名、号印和闲章，闲章内容不一，以有一定的思想情调和特定内涵为好。闲章不宜多用，应以与书法作品内容相关联为好。如在题款中有年号的"八十年代"之类的印章即不可钤用。

印泥的颜色一般以朱砂、朱磦为好，质地亦需讲究，要选用色泽鲜明、不走油褪色的书画印泥。

七
器用篇

1. 何时始有"文房四宝"的称呼?

答:"文房四宝"之称始于南唐。南唐时推李廷珪墨、澄心堂纸、诸葛氏笔、龙尾歙砚为"文房四宝"。还有另一种说法,则为"宣纸、湖笔、徽墨、端砚",此说应在元朝以后(湖笔在元以前还没有名气),所指的范围比南唐时要广。到了近代和现代所指的范围就更广了,凡是中国传统书画用的笔、墨、纸、砚,都称之为"文房四宝"。

2. 毛笔在古代有哪些别称?

答:在东周战国时,国家被分裂为好几个小国,各国文字都略有不同,对笔的称呼也不一样:楚国称"聿",吴国称"不律",燕国称"弗",只有秦国称作"笔"。秦始皇统一了列国,笔才在全国范围内都被称作笔,一直沿用到现在。

可能是出于对毛笔的珍爱,历代的文人雅士,还为毛笔另起了一些别称和雅号,如:

毛颖。颖,就是笔锋。唐代大文豪韩愈作有《毛颖传》。

毛锥子。见五代史《史宏肇传》:"安朝廷,定祸乱,直须长枪大剑,若毛锥子安足用哉!"

管城子。韩愈《毛颖传》中说,"聚其族而加束缚焉,秦皇帝使恬赐之汤沐,而封诸城,号曰管城子。"如译为白话就是:"把

它同类（兽毛）聚集一起并束缚起来，秦始皇叫蒙恬给它洗干净，就封在管城（笔管）里，所以叫管城子。"（也叫管城侯，意思同上，见《文房四谱》）

墨曹都统。明彭大翼《山堂肆考》征集曰："薛稷（唐著名书家）封笔为墨曹都统、黑水郡王兼亳州刺史。"

中书君。秦始皇封蒙恬于管城，并累拜中书之故，后人遂别称笔为管城子或中书君。（见《安徽文房四宝史》）

3．蒙恬是毛笔的发明者吗？

答：据韩愈《毛颖传》中说，蒙恬是秦国的一位将领，南下伐楚，路经中山（即唐之宣州，今之宣城）见那里野兔的毛很适合制笔，便教人猎兔制笔，并改进了工艺。韩愈的文章或许有些游戏性质，不可当真，但也不像是凭空捏造的。民间传说，蒙恬不仅在宣州制笔（传至唐宋，就是著名的宣笔），而且湖州的湖笔，也是蒙恬所传。在吴兴的善琏镇（古属湖州）就有蒙公祠，祠内有蒙恬塑像，据说蒙恬夫人卜香莲即善琏人。《古今注》也有"古以枯木为管，鹿毛为柱，羊毛为被，秦蒙恬始以兔毫竹管为笔。"说明蒙恬以前已有笔，他将其改进为"竹管兔毫"，对笔的发展有巨大贡献。

4．古代的笔是什么样子？

答：1930年前后，在蒙古额济纳河发现了著名的"居延笔"。该笔是木杆，在杆的一端劈为六瓣，用兽毛制成的笔头，就夹在这六瓣中，外面再以细线捆扎加固。这是西周的笔。1975年，在湖北云梦睡虎地秦始皇三十年墓出土过三支秦代羊毫笔，笔头是装在笔杆里的。1954年6月，在长沙左家公山战国墓中，也出土过一支毛笔，杆长18.5厘米，径粗0.4厘米，笔头长2.5厘米，是用兔毛做的。但其不装在笔杆里，而是围在笔杆的一端，然后以线缚住，再涂漆加固。

5. 请介绍国内几家有代表性的笔厂。

答：（1）善琏湖笔厂是吴兴的主要湖笔厂，也是国内生产湖笔的大厂。产品规格齐全，质量可靠，生产的双羊牌优质笔大量出口，远销日本和东南亚各地。尤以羊毫笔品质优良，在同行业中名列前茅。不仅中高档品质好，而且普通的羊毫也较好。这不仅是因为其有悠久的历史，精湛的传统工艺，而且在原料上也有得天独厚之处，选用附近嘉兴出产的湖羊毛，毛质极佳，色白纯净，细洁挺直，毛长锋尖，加之造料讲究，所以制成的笔经久耐用，越用越健。善琏湖笔厂就近取材，充分发挥这个优势，制出了许多好笔。

（2）苏州湖笔厂。苏州生产的湖笔是从清道光年间由吴兴传入的。据《苏州府志》记载，"兔毫笔大者为金肩，次为中肩，羊毫为大小落墨，其法传自吴兴，颇精，每行于四方。"1937年吴兴善琏镇因受日军侵扰，有百多家笔工流入苏州，继续以制笔为生，进一步加强和改善了苏州湖笔的技术力量，也是苏州湖笔赢得良好信誉的重要因素。苏州湖笔仅次于善琏湖笔，颇受市场的欢迎。

（3）北京制笔厂。该厂是20世纪50年代建立的一家大厂。在20世纪30年代前后，北京戴月轩笔庄和李福寿笔庄很有名。戴月轩本人也是善琏人，所以北京制笔业也吸收了湖笔的长处。清朝道光年间，北京有名的制笔家吴文魁，他的制笔技术流传了下来。与戴月轩齐名的李福寿则以制画笔见长。现在的北京制笔厂就是在这样基础上建立起来的，并以制作狼毫笔为主。这可能因北京地处北方，便于采购到寒冷地区的优质黄鼠狼尾毛有关。

（4）泾县宣笔厂。宣笔的主要产地安徽泾县，制笔历史悠久，始于秦，盛于唐宋。虽元以后渐衰，中华人民共和国成立后又重获新生。现在大安、临泉、徽州等地，均有宣笔生产。仅泾县笔厂就年产几十万支，质量很好，在国内外也有较大影响。

（5）上海周虎臣笔庄。该厂是上海生产毛笔的大厂。周虎臣原籍江西临州，善于制作狼毫笔。清康熙时到苏州开设笔庄，于1862年又到上海开设分店。他吸收湖笔的优点来制作狼毫笔，但

有自己的特色，有"湖水名笔"之称。该厂现已发展成为有名的制笔大厂，还接受一些书画家定制业务。笔的品种很多，国内外影响很大。

（6）上海杨振华笔庄。虽然只有五六十年历史，但所产的笔都是名牌，特别是狼毫书画笔，品质精良，饱满挺健，颇受好评，与北京的李福寿齐名，称"南杨北李"。

（7）上海李鼎和笔庄。有百年以上的历史，在清朝就两次在国际上获奖。专制湖笔，颇有自己特色，吴湖帆曾题"臂隼牵卢纵长猎"以示欣赏。

另外天津、山东、湖南等地的笔，也都各有特色。

6. 毛笔有多少种类，各有何特点？

答：毛笔种类很多，目前约有300多种规格，现根据用料等方面，分几个大类：

（1）羊毫类。即笔头是山羊毛制成的，是湖笔的主要品种。用料的优劣差距很大，同样大小的笔，价格可相差近百倍。羊毫笔的特点是比较柔软，含墨量大，容易写出圆浑厚实的点画；其经久耐用，常见的有以下一些：

大楷笔。作为练习用笔，不必要用高档的羊毫笔。相反，中低档的笔毛较粗，比高档的弹性还要强一点。

京提（或称提笔）。也属于低档笔，比大楷要大，有大小规格，笔杆粗细适中，前端有牛角斗的装笔头，握笔时较舒适。

联锋、屏锋、条幅。大小相当于京提而锋较长，不装牛角斗，质量较大楷笔、京提要好一些，适于写屏条一类的作品。

顶锋、盖锋等。都有大小型号，属于长锋类的中档笔。

玉笋。因状如新笋而得名。也分一、二、三号，是特殊规格的羊毫笔。其笔头短而粗，是笔中的"矮胖子"，易于表达浑厚的线条或块面，较多用来作画。

玉兰蕊。长锋型略大于大楷笔，是羊毫中的名笔，属高档产品。

选料精细，工艺考究。笔之精良，确实无可指责，但价格较昂贵。

京楂（或曰楂笔）。是一种较大的笔。楂，是五指取物之意。有大号到六号几种不同大小的规格。笔杆较短而粗，常用牛角制成。执笔也略异于执常笔，近于五指抓着写的样子，大号可写二尺以上的大字。

此外，还有一些笔，不是根据它的原料或用途命名的，而是给它一个雅丽的美称：如冰清玉洁、珠圆玉润、挥洒云烟等等。这些笔多数质量较好，大小居中，有数十种之多。

（2）狼毫类。狼毫是用黄鼠狼（鼬）尾巴上的毛制成的。最好是东北产的黄鼠狼尾毛，称"北狼毫""关东辽尾"，又以冬天来的毛最佳，细密锐利，润滑富有弹性。狼毫比羊毫劲挺有力，宜书宜画。但不如羊毫耐用，也比较贵。主要种类有：

兰竹。主要用作画笔，有大、中、小三种，大小和羊毫大抵相近。用来写行草书，也很好。

写意、山水、花卉。这都是用于作画的狼毫笔，性能相近，略小于兰竹，亦可作书。

叶筋、衣纹。此亦为画笔，大小如小楷笔而略瘦，筋叶勾，画衣服皱纹最宜。

红豆、小精工。比小楷笔略小一些，用于画作品中的精细部分。写较小的小楷也很好。

鹿狼毫书画笔。这种笔是在狼毫中加入鹿毛制成，比纯狼毫稍硬，有大、中、小之分，书、画都可用。

豹狼毫，或豹狼毫联笔、屏笔、提笔、大楷。这些都是在狼毫中加入豹毛制成，性能近于鹿狼毫书画笔，也是宜书宜画的。

圭笔。"圭角"一词是锋甚之意，名之于笔，说明其尖锐锋利。用狼毫制的狼圭，是一种超小型笔，可作微书。一般不大使用，照相馆常用来修底片。

（3）紫毫。就是兔毛，以其色泽紫黑光亮而得名。其特点是挺拔尖锐而锋利，弹性比狼毫更强，以安徽出产的野兔毛最好。在

唐宋时很珍贵，白居易有诗曰："尖如锥兮利如刀，江南石上有老兔。……千万毛中择一毫，……紫毫之价贵如金。"由于紫毫甚短，很难制成长锋、大笔，故都以中小笔为主，如乌龙水、四花紫毫、双料楷笔等。紫毫的品种较少，一般只用来写小楷。

（4）兼毫。这种是用两种刚柔性质不同的毛制成的。大多数兼毫不是羊狼毫便是羊紫毫。其他兼毫是不多的。兼毫笔的优点是兼软毫及硬毫笔的长处，刚柔适中，价格也比较中肯，为许多书画家喜用。

兼毫笔品类有以下几种：

调和式：把两种不同的毛混杂在一起制成的笔。如大、中、小白云笔，就是羊狼毫调和制成的，是一种有代表性的兼毫笔。又如苏州湖笔中的书画选颖，是羊毛和兔类硬毛混杂所制成的。

心被式：是以硬毫放在笔头之中心，作为心柱，四周被以较短的羊毛作为副毫，多见于羊紫兼毫，所以笔头的前部是黑色，中后部是白色。又因紫、羊之比例不同而分为七紫三羊、九紫一羊、五紫五羊等名目。这种笔主要用于写小楷，而且只能浸发到外露的紫毫部分，如果全部发开就不堪使用了。

（5）其他。除上述几种以外，还有不少动物的毛也可用来制笔。

鸡毫。用纯白鸡胸部的毛制成，性软如绵，不易掌握。但在某些善于使用的书家手里，能写出一种有特殊韵味的字。用的人少，规格也少，笔店里也很难见到。还有一种笔，是以鸡毫和狼毫制成的兼毫笔，称鸡狼毫，也是罕见的品种。

山马笔。主要为马毛或杂有其他毛料制成（也有以羊须代替的）。性能刚健挺拔，近似狼毫而略粗糙。但马毛较长，可以制成长锋大笔，书画均可，数量也较少。

鼠须笔。这是一种比紫毫还硬的硬毫笔。据说主要也是一种野兔毛所制。而真正的老鼠胡须是不宜制笔的。这是否为古法失传之故，还有待研究。

猪鬃笔。猪鬃太硬，以整根制笔则不能使用，必须把鬃毛劈开。有四开、六开、八开分鬃之别。即使如此，还是比较硬而粗的。故使用者很少。

植物性笔。如茅龙笔、竹丝笔。就是将茅、竹茅尖头用石头锤出丝来制作的。这类笔既硬脆又粗糙，只能写较大的字，是不能与狼毫、羊毫相比的，现在已很少有人制作和使用了。

7. 写小楷、大楷、行草、篆隶各应选用什么笔为好？

答：应根据笔毫的刚柔来选择。一般地讲，写小字（包括小楷或《兰亭序》那样的小行书）最好选用紫毫、狼毫等弹性较好的硬毫笔，或兼毫笔。小字提顿较轻，硬毫笔尖锐劲利，易于藏锋，易写点画的准确形态。写大字以较柔的羊毫为宜。大字提按较重，柔笔易于浑厚不露锋棱。以书体而论，篆隶行笔较慢、点画停匀，使转圆融，用羊毫易于婉通圆润。行草书运笔较快，硬毫笔能表现出行草书的灵活飞动。至于楷书，亦以羊毫笔或以羊毫为主的兼毫笔为宜，用硬毫笔，则易过于露锋，显得单薄。结合纸的性质，要考虑到生纸涩而易渨，硬毫有力，行笔易连。熟纸柔毫易掌握些。如果是纸面光滑的蜡笺之类，又以硬毫为宜；柔毫弹性差，提按易于失当，而犯牛头、鹤膝、鼠尾、蜂腰之病。初学者以羊毫为妥，能练好基本功，以后对别种笔会较易适应。

8. 如何区别毛笔的优劣？

答：古人将好笔的条件概括为尖、齐、圆、健。并美其名曰：笔之"四德"。不管柔毫硬毫，都要具备这四个条件，方为好笔；反之，便是劣笔。古人对四德也常有具体描述，如《笔偈》云："尖似锥，齐似凿。"宋姜白石说："笔欲锋长劲而圆，长则含墨可以取运动，劲则刚而有力，圆则妍美。"所谓尖，就是笔毫聚拢时，锋颖尖锐如锥，即笔开后，用了指将笔头捏扁，笔毫排列整齐，好

像木工凿子的平口；圆，笔头形如圆锥，状似新笋，不扁不瘦，停匀饱满；健，就是笔头充实有弹性，不觉空虚和纤弱。

这尖、齐、圆、健，看似简单，可一般的笔却是很难具备。何况买时限于条件无法挑选。只有尖和圆尚可直接看出。至于齐，是不可能让你浸水捏扁来检查的；健，更要书写时方知。这两条只能买回来检查，不符合的，一般也不会让你退货。只有在买时靠经验，或先买一支回来试用，满意后再去买几支。

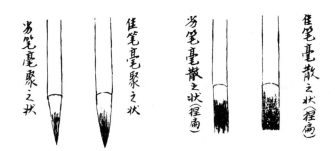

劣笔毫聚之状　　佳笔毫聚之状　　劣笔毫散之状（程扁）　　佳笔毫散之状（程扁）

关于笔杆的挑选。制笔杆的材料很多，竹木、牛角的都有。从实用讲，竹制的轻重、手感都很好。买时可注意下列几点：

粗细要适中，以直径在 1 厘米左右的为好，过粗过细均握手不适，笔杆必须是直而圆的。弯或扁的都不好使用，直接影响书写效果。现在中高档的笔，一般都不存在笔杆的问题，低档笔则十有三四必弯。过去在笔店的柜台上备有一长形小木板，中有斜孔，营业员会为你把弯杆拗直。后来也许弯杆太多，拗不胜拗，于是那把劳什子不见了。这固然省却许多麻烦，可是面对弯杆子的，顾客只好望空兴叹了。

9. 笔杆上常见有"净""纯""精"等字，是什么意思？

答：笔杆上刻上这些字，都是用来表示笔的优点和品级的。如"纯"（或"净纯"），就是纯粹无杂质的意思。全部用羊毛制成的笔，就叫纯或净纯羊毫。还有见"宿""陈"二字，其含义是，

羊毛采下后，收藏一段时间再制笔，就称"宿"或"陈"。经过收藏或"露宿"处理的毛，能部分脱脂和变硬。适当脱脂，易于吸附墨汁；变硬可增加笔的弹性。当然这都要适度，否则质脆不耐用。"超""精""极"都是表示优良的意思。还有"加料""双料"是表明用料足的意思。但在实际选购时，这类标志也并非绝对，往往带有一定的商业性。

10. 古代和当代的书家都使用哪种毛笔？

答：古代的书家，大多爱用弹性强的硬毫笔。被称为"书圣"的东晋著名书法家王羲之，就爱用"鼠须笔"，《书法要录》："右军写兰亭以鼠须笔。"王羲之《笔经》上还说："世传张芝（东汉大书家）、钟繇（魏大书家）用鼠须笔，笔锋强劲有锋藏。"羊毫笔真正受到重用还是清代中期以后的事。邓石如就是提倡使用羊毫笔的著名书家。他用羊毫笔写的篆隶书，是有相当成就的。晚清的何绍基，更是善用羊毫笔的大师，各体书都取得了更高的艺术成就，形成他独特的艺术面目。

11. 毛笔如何使用、保养和收藏？

答：一支新笔到手，除心被式的兼毫外，都必须以冷清水浸发使笔自然散开，洗净胶水成分，再用软纸吸去水分（动作易轻，谨防脱头）便可蘸墨作书。有人主张小楷笔只宜发笔尖，中楷笔发一半便可，这是不妥当的。试想，小楷笔多数以硬毫制成，笔头又短，何愁不健？仅发起前端，含墨量定微乎其微，岂不成写一个字蘸一次墨？中楷与大楷使用情况相近似，只有发足，才能尽笔之性能。在浸发毛笔时，最好仅将笔头浸入水中，不要连笔杆湮没，否则以后容易脱落笔头。笔用以后，应将笔头余墨洗净到水清为止。否则笔根部仍有余墨，日积月累，必致笔不易收拨，或笔腹空虚，使中再如用了。笔洗净后，吸干水分，用手将毛毫轻轻埋顺，尽量

恢复新笔时的形态。然后挂起来，下一次用时，再用冷清水浸透，吸干蘸墨使用。洗笔时还要注意不可用肥皂，用则易使笔毛脱脂变脆。暂时不用的笔，要妥为保存，谨防虫蛀。防蛀之法很多，如将笔头在雄黄酒中浸过，候干收之；或将樟脑丸用纸包好放在笔盒里，但要定期补充。笔最好放在通风干燥处，防潮防霉也很要紧。笔在使用中舔笔，要顺着笔毫方向，把笔斜挂卧轻舔，达到正、圆、尖时再用。好笔最好配用好砚，粗石劣砚，也易损锋颖。

12. 墨是怎样制作的？

答：以现代油烟墨为例，略述一下墨的制作。

油烟墨的原料主要是油烧成的烟。炼油的油也是多种多样的，有桐油、麻油、猪油等动植物油料。流传至今的炼油法是从明朝开始的。在炼烟房里沿墙的四周，砌有水槽，水槽中排列着一盏盏火光如豆的油灯，灯上罩着一只磁质碗罩。火苗顶端袅袅青烟，随着水槽里蒸发的水汽，就被吸附在碗罩之中。据行家说用灯草蕊点灯最佳，而且只用三根。碗罩中的烟，又以中间的质地最好。现在大规模生产中是只能取其"统货"了，灯草也恐怕早为别的什么所替代。据说徽州胡开文还是用灯草蕊的。由此可见，制作的工艺一定还有许多讲究，局外人是难以尽知的。在燎烟房内，四周密封，烟热熏人。工人师傅在房内巡视点烟，行步必须缓慢，还要尽量远离灯火，以减少空气流动，否则会引起火苗摇摆，油烟就飘出碗罩而损失掉。房内冬季温度在五六十摄氏度，空气稀薄，人在里边不能久待否则会头昏脑胀，夏天就得停工。

将油烟采下，和以炖烊的"广胶"（广东产的牛皮胶），拌成墨坯。在墨坯中加上药材、香料，放在木墩上，双人用锤对敲锤打，一手持锤，一手揉坯。古人说"轻胶十万杵"，就是锤打次数越多，墨坯就越黏糯滋润，质地就越紧密细腻。墨坯要经过墨模成型为墨锭。木制的墨，是一种实用的工艺品。墨锭上名家书画留词，

都是艺人精雕细刻的墨模压即的。上海的曹素功，就积有墨模万余付，是全国保存得最多最好的一家。这些墨模不仅是一种传统的艺术品，有的是数百年前的原版遗物，已成为珍贵的文物了。

墨锭制好后，要经过数月甚至上年时间的翻晾，任其自然阴干，再经过挫墨描金、着色检验、包装等工序，才能成为上柜销售的成品。好墨既可使用，又可收藏鉴赏。"元霜万杵文蟠螭，轻烟融液生琼芝"，这是古时诗人对制墨艺人辛勤劳动的赞颂。

13．名贵的墨都有一种清香味，是怎么回事？

答：好墨，要放入天然麝香、梅片、冰片等名贵药材和香料。这不仅是为了墨的芳馨，主要因这些药材能延长墨的贮存，挥毫时增强墨的渗透作用，增加墨色光彩，防腐防蛀，使墨色经久不变，书写时可保持运笔灵活，不粘、不涩、不滞。

14．常见墨的品种有哪些？

答：（1）油烟墨。其虽说都是优质原料的好墨，由于配方和添加材料的不同，也可分好几个等级。表示质量等级的用词，各地也不一样，古今更加不同，如漆烟、贡烟、顶烟等；也有极品、上品、神品以表示优良的；也有仅用一个宝名堂号的，更有毫无标记而墨质甚佳的。现以"上海曹素功"的产品为主，略述于下：

油烟101：这是上海墨厂油烟墨中最高一档，相当于旧称"五后漆烟"。101中又以"铁斋翁书画宝墨"最佳。稍次为"大好山水""鲁迅诗"等。101又相当于胡开文徽墨厂的"超顶漆烟"（墨名为"古隃糜""骊龙珠"等）。

油烟102：相当于旧称"超贡烟"。墨名有"百寿图""万寿无疆""双龙珠"等。

油烟103：相当于旧称"贡烟"。如"天保九如"等。

油烟104．相当于旧称"顶烟"。如"紫玉光"等。

以上为高级墨，都是由上好油烟制成。

（2）特烟墨。其是用油烟和精烟混合原料制成，仅次于油烟墨，属于中级墨。如"千秋光"等。

精烟和选烟。其是以工业碳为主要原料制成的普通墨。

（3）松烟墨。其是以松枝烧烟为原料制成的墨，特点是黑而无光，入水易化。

（4）青墨。其油烟青墨，青墨有光泽；松烟青墨，青墨无光，日本书家爱用青墨。

（5）彩色墨。其有红黄蓝白绿等色，高级的是以天然矿物质为原料制成的，有永不褪色的优点。

15．如何区别墨的优劣？

答：好墨有四个条件：烟细、胶轻、色黑、声清。

烟细：即烟无杂质，粒子越小越好，可以从墨磨过干后的磨面上看出。凡光亮如镜，微孔小而少的则是好墨。

胶轻：就是胶的成分要少。但少了又难聚易裂。势必要增加杵捣锤炼的功夫，所以要胶轻也不易。旧墨有部分自然脱胶的现象，所以好用。

色黑：纸上的墨色要沉静有神采，迎日光看去，黑中泛出紫、绿、蓝光的均是好墨。纯墨光次之，青光次之，白光最差。

声清：研磨时声音清而细微，敲时声音清脆而不粗浊。

以上几个条件在选购时是无法检查的，只有用后才能知道。因此买时需要看墨的外表，凡造型古雅、整齐细微、题识图案刻工都较好的，一般质量不会太差。还有就是凭经验，想知道哪一种是好的，其实商店的标价也能说明问题。当然看墨的一端有型号如顶烟、贡烟等字样最为可靠。但也要注意新墨和旧墨品相不同，即使同一个墨名，往往质量相差也很大。也有同一个厂把同一个墨名用于不同质量的墨上的。安徽胡开文的"古隃糜"是"超顶漆烟"最高一档，而上海墨厂的"古隃糜"都是"顶烟"，属第四档。上海

墨厂的特烟和选烟里都有"千秋光"墨，而清代曹素功的"千秋光"则是高级名墨，简直有天壤之别。笔者1978年曾以几角钱甚至几分钱一锭买得不同厂家制造的处理旧墨，回来一用却都是顶烟以上水平的好墨，十分好用。现在旧墨是少见了，我们不妨买些新的放在那里，让其自行陈旧，等五年、十年以后再用。至于不同厂家的同一等级的墨，要区别其好坏，那就更难了。

16. 墨应怎样使用和保养？

答：用于书画创作，特别是需要装裱收藏的作品，当然用高级油烟墨为好。作为一般练习用墨，特烟、精烟、选烟都可以，倒是用墨的方法更为重要些。第一，磨墨要垂直顺磨，磨时如换方向，容易起泡。不要磨成斜面，否则不仅磨时不便，且易落下碎屑，影响墨液质量，也不可两头磨。第二，磨墨注水，不要一次太多，可以磨浓再加，再浓再加。这样可避免墨未浓已被水浸松。第三，磨时不要太急，以有无噪声为标准，重按慢磨较好。磨好后吸干墨上余液藏好，避免风吹日晒，磨墨宜用无杂质的冷清水，忌用茶水和热水。茶可败墨色，热水伤墨。磨墨的多少应根据需要而定，一般不要用宿墨，因胶易凝结变性，天热还会发臭。不管需要浓或淡，磨时都要磨浓，用时再调水，根据习惯而定。因此，案头需置水盂备用。但需用量较多的，往往墨未磨浓手腕已经酸软，不便握管，可以先磨好，或以左手磨墨。

一日不用的墨，或装匣盛盒，或以纸包好，置阴凉干燥处。忌日晒风吹、潮湿，否则易断裂发霉或脱胶变酥。

17. 墨汁是否可以用于书法？如何使用？

答：墨汁可以用于书法。但普通墨汁不堪裱托，只宜作练习用。而高级墨汁（如北京"一得阁"墨汁，上海"曹素功"油烟墨汁，安徽"红星"墨汁）方可用于创作，但浓而胶重，用时可适量加水。

并应另备小的盛器或砚台，用多少倒多少，剩下的千万不能倒回瓶中，否则整瓶墨汁很快就会变质发臭。另外，墨汁易沉淀，用时要摇动几下，以使其均匀。

18. 宣纸的发明与生产情况如何？

答：据说东汉造纸家蔡伦的弟子孔丹，在安徽以造纸为业。有一次在山里，偶见一些檀树倒在溪边，时间长久，都浸得腐烂发白了，便想到以檀树为原料造纸，经过不断试验改进，终于造出了上好的白纸，即后来的宣纸。正式称为宣纸（泾县为唐时宣州）并成批生产，是从唐朝开始的。南唐时，后主李煜极爱宣纸，专门监制了一大批，建澄心堂以贮之，故名"澄心堂纸"，是纸中精品。李煜说此纸"肤如卵膜，坚洁如玉，细薄光润，冠于一时"。明朝宣德年间所造的宣纸，质量亦佳，称"宣德纸"。清代则以乾隆年间所制的各种仿古宣最为精微。因此，澄心堂纸、宣德纸和乾隆纸就成为艺林瑰宝。泾县的小岭是宣纸故乡，已有七八百年造纸的历史。在清代，数量和质量达到鼎盛。到20世纪40年代，遭战火破坏而日趋没落，几近消失。中华人民共和国成立后，由于党和国家的重视，宣纸生产才逐渐恢复并迅速发展扩大，并于1979年荣获国家金质奖。1982年的产量，为解放初期的20倍。

19. 古时宣纸等书画纸有哪些品类和名称？

答：自唐有宣纸之称以来，历朝都有一些新的品种出现，名目繁多，现择要略述于下：

（1）十样蛮笺。唐时四川造的彩色纸，元费著《蜀笺谱》说谢师厚有十色笺。唐韩浦《寄弟洎蜀笺》诗云："十样蛮笺出益州，寄来新自浣溪头。"

（2）白滑纸。唐龙须（歙县绩溪交界处）所产优质宣纸，见《方樊胜览》。

（3）白鹿纸。《至正直记》称为龙虎山写篆之纸，赵孟頫曾用以写字、作画。

（4）江东纸。徽州等地所产上等纸的总称，宋诗人王令曾有诗云："有钱莫买金，多买江东纸，江东纸白如春云。"

（5）麦光纸。唐时龙须优质宣纸，见《方舆胜览》。

（6）冰翼纸。唐时龙须优质宣纸，见《方舆胜览》。

（7）凝霜纸。唐时龙须优质宣纸，见《方舆胜览》。

（8）姚黄纸。明李日华云："竹纸上品有三：曰姚黄，曰学士，曰邵公。"

（9）炎藤。炎浱产古藤，可以造纸，因名纸为炎藤。

（10）楮纸。楮树皮也是造宣纸的原料，是我国特产，只有安徽泾县、太平、宣城等地出产。

（11）硬黄。一种涂蜡后的纸，古人用以摹小字古帖。苏轼有诗："硬黄小字临黄庭。"

（12）六合麻纸。宋时纸名，产自扬州。

（13）布头笺。宋时蜀中纸名，因含有棉纱得名。

（14）杨皮纸。宋时产于陕西，《金石史》称："坚柔相得，霭和受墨，秦产也，帘放如织。"

（15）蠲纸。《正字通》云："唐人以浆糗纸，使莹，名曰蠲纸。"

（16）海月。其质地色泽略如连史纸，而纸稍厚。

20．书法为什么使用宣纸最好？

答：书法是我国特有的传统艺术，不仅艺术的表现形式与众不同，即便是所用的工具材料，也与其他西方的美术用品完全不同，如中国特制的毛笔、墨、宣纸，都是缺一不可的。其他地方出产的书画纸也可作书，其性质还是和宣纸近似的。只有用毛笔蘸墨在宣纸或近似宣纸的书画纸上才能表现出书法艺术的好效果，宣纸就是

根据毛笔与墨的特殊需要不断研制不断改进，因而具有"表达艺术妙味"（郭沫若语）的特殊性能。如润墨性能极佳，深浅浓淡，层次清晰，有墨分五色之妙。其质地细密如茧，洁白纯净，绵韧耐水，光而不滑，藻如卵膜，折而不损，不易蛀，不易腐，素有纸寿千年之誉。这些都是"表达书法妙味"和装裱收藏的必要条件。

21．宣纸是如何制作的？

答：宣纸的制作，工艺复杂费时，不可能详述，简介如下：用檀树皮加稻草等原料，加工后，进行长期的浸泡、灰醃、蒸煮、洗净、漂白、打浆，然后捞纸，烘干。其制作要经过近百道工序，从投料到成品，大约需要一年的时间。主要品种，按原料分有绵料、皮料和特净三大类。

22．宣纸有哪些规格？

答：宣纸的规格有三尺、四尺、五尺、六尺、八尺、丈二、丈六等多种。以四尺、六尺最多，用途最广。所谓四尺就是约为市尺四尺长二尺宽，其余可类推。手工制作，纸张越大越难做，八尺以上的纸是较少的。按厚薄分，则有单宣、夹宣、三层夹等，其中以单宣使用最多。

23．宣纸有哪些品种？

答：生宣。制成后未经特殊加工的宣纸。其特点是渗水性强，不易掌握。经验丰富的书家，往往喜欢利用这一特性，可取得特殊的效果。

熟宣。生宣经过煮锤码光，纸面较为平滑，不再有明显的渗化现象。如清水煮锤宣，玉版宣等。如果以矾水刷过，则一点不能渗墨，笔感仍是宣纸，称矾宣。如云母纸、蝉翼笺等。

24．作书怎样选择宣纸品种？

答：书家用纸，各有自己的习惯与偏好，以表达各自的风格，生宣性涩易湮，作书点画较圆浑，宜作篆隶书及写意画。矾宣不渗墨，宜作工细的书画。熟宣性质中和，篆、隶、行诸体均宜。但有人习惯上称矾宣为熟宣，称熟宣为半生熟宣。

宣纸除有生熟、厚薄之外，还有各种花色宣纸，称仿古笺。纸亦作笺。这类纸都是经过加工的。有的上色有的印花，还有贴金涂蜡的。如灰色的藏经笺，黄色的虎皮纸，红色的桃花纸，满纸贴金的叫泥金，散在上面的叫洒金，金点大的称冰雪，金点小的叫冷金，涂蜡的叫蜡笺，蜡纸上也有描金的。泥金纸与蜡纸过于光滑，宜用浓墨硬毫，不是很有经验的书家是不易掌握的。其余笺纸近于熟宣，或半生熟，较易掌握。泥金笺面有油质，不易受墨，可用毡、呢擦之或敷以薄粉，方可书写。

25．怎样选用当代生产的宣纸？如何鉴别优劣？

答：目前市场上可以买到的宣纸种类很多，选购时，当视习惯和不同用途而定。现仅就大多数书家习惯使用的生宣简述如下：一般以安徽泾县生产的"净皮单宣"最好用，艺术效果也最好。其余有浙江宣纸、夹江宣纸、温州皮纸和浙江皮纸等。由于手工技艺的高低及商品名称众多，有时很难从品名来定其优劣。往往同一名称又同一批纸，质量、生熟、厚薄等也会有差异。购买时必须注意。

以泾县宣纸为例，从原料来说，檀树皮的成分越多越好（实际上现在最好的宣纸，檀树皮的比例仍是很小的）。好的宣纸对光看去，透光度很不均匀，有一片片棉絮样的"云状"物，这种东西越多越好。纸质以细微紧密、纸面光而不滑者为佳。手感要带有"软性"，而不是像办公纸那样的"脆性"为好。买回后，还要检查一下纸的"韧性"——拉力，越强越好。韧性差的，不耐装裱，湿水后，拎起易碎。纸的色质，不必选过分白的，以近于"未经漂白的

棉花"那种白色为好。经过着色加工的仿古宣，又当别论。

26．历代书法家通常喜欢使用哪种宣纸？

答：唐以前，据文献记载，王羲之"少年多用紫纸，中年用麻纸，又用张永义制纸，取其流利，便于行笔"。而《法书要录》则说《兰亭序》是用茧纸写的。唐时书家爱用宣纸，当无疑问。为了便于摹写前人真迹，还喜欢把宣纸"用法蜡之"，制成熟纸使用。南唐李煜大概是历史上最爱用宣纸的人了，所以他才大量监制和造澄心堂来贮藏。澄心堂纸可能是一种半生熟的宣纸，宋徽宗也爱用这种"前朝迷纸"，上海博物馆所藏他的两幅画《柳雅》《芦雁》，就是用澄心堂纸画的。宋徽宗的画，是以工笔为主，字是"瘦金体"，用生纸是不适合的。大书家苏东坡亦爱用此纸。《东坡题跋》里说，他撰《月塔铭》即用澄心堂纸。明宣德以后至清初，书家都爱用"宣德纸"，可惜不知究竟如何。清乾隆以来，多数书家都以能用上一张"乾隆纸"为乐事。

27．宣纸为什么放的时间长了更好？

答：新纸多少有一点"生硬"的缺点，放置时间长了会褪去一些"火气"，性质比较"温和""柔韧"，笔感舒服，好用。同时，久放之后，原来很生的宣纸，会自然有点"熟"，并不影响书家所需要的渗化效果，这种自然形成的生熟程度恰到好处，不是人为加工所能做到的。此外，清代的宣纸，确实比现在的质量要好，这也是人们爱用旧纸的原因之一。

28．除宣纸外，还有哪些纸可用于书画？

答：宣纸，一种供毛笔书画用的高级手工纸。主要品种有棉料（宣）、净皮（宣）、特净皮（宣）三大类。因产地泾县唐代属

宣州（治今安徽宣城），故名。有些纸尽管不是产于宣州，也叫作宣纸。如浙江宣纸虽近似泾县宣纸，而性质并不一样，除泾县宣纸外，也是很好的一种。四川夹江，是名画家张大千的故乡，也出产书画纸，叫作夹江宣，好一些的现在叫大千宣了；可惜韧性较差，着墨色也欠佳，但价格仅及徽、浙宣纸的一半，用于要求不高的作品或作为练习还是可取的。云南腾冲、河北迁安、江西瑞金、山东临朐，都生产"宣纸"，虽不及泾县宣纸，但也各有长处。在买不到泾县宣纸的地方，完全可以就近选用，还有一些不叫"宣纸"的书画用纸，用于书画也各有妙处，可以酌情选用。如：

温州皮纸。韧性极好，有其特别的性能，也是好纸之一，有些书画家对它有偏好。

高丽纸。原出邻邦朝鲜，很名贵，我国东北也有生产，近年市场常有，较之宣纸略粗，价格低廉，可以选用。

连史纸。是一种以竹为原料的纸，纸质洁白细微，是钤拓印谱和印制古籍的重要纸张。

东昌纸。亦称东窗纸，是北方冬天糊窗用的，不是书法专用纸，据说用来写字，效果不比普遍宣纸差，能够买得到的，不妨一试。

毛边纸。产于福建、江西等地。以竹为原料，色淡黄，较宣纸略窄，纸面平滑，比较接近普通的宣纸。其韧性较差，不宜装裱，但价格低廉，作练习用纸非常理想。

毛太纸。近似毛边纸，较薄，半生半熟，纸面细而光，写字流畅。

元书纸。近似毛边而略松，产自浙江富阳等地，练大楷最好。

其他尚有七都、经纺、粉连等，各地产品很多，都可作为练习用纸。

丝织物绫、绢之类加工后也可作书，但已不属纸的范围了。

29．纸如何选购和保存？

答：作为练习用纸，大可选购廉价的毛边纸和元书纸。如用

于创作，供人装裱收藏的，以泾县宣纸最好。遇到好的宣纸，经济条件又允许的，可以多买一些，因为旧纸比新纸好用，所以书家都爱用几年前的宣纸，能用上几十年前的旧纸就更好了。写字用较生或半生的单宣，容易表达出笔墨意趣。一般除小楷外，不要用纯熟纸，更不要用矾宣。

宣纸收藏并无特殊要求，只要包好放入橱柜即可。但要注意防潮、防霉、防鼠咬，也不要风吹日晒，否则易变脆。

30．砚的历史源流如何？

答：砚，一作研，或曰砚台、砚瓦，均是指墨的研磨工具。早期的砚是由研石和研台两部分组成的，以便研磨丸状墨。砚出现的具体年代，不能确定。在西汉时期，就有形象古朴生动的"十二峰陶砚"和造型雄浑侈丽的"澄泥虎符砚"等实物了。1953年在安徽曹县拓皋就发现"汉代双足陶砚"，1956年在安徽太和李阁乡空心砖墓中出土了有盖汉代圆形石砚等。上海名书家潘伯鹰先生也说他见过一方汉代龟形陶砚。可见，汉砚实物还是不少的。

真正以石料制作好砚是从唐代开始的。具有代表性的中国两大名砚——端砚和歙砚，即唐代始制。河南济源的盘砚也始自唐代，韩愈曾为之作过砚铭。

31．砚材有哪些种类？

答：（1）石砚。其实石砚的材料并非全部是真正的"石头"，也可能是一种沉积的硬质黏土。

（2）瓦砚。一般均以古瓦制成，也有用汉砖瓦当制的。

（3）铁砚。较为少见。

（4）澄泥砚。以黏土为原料，经水浸、滤细、制坯、烧制、涂蜡等工序制成。

（5）玉砚。汉时已有，多为白玉制成。

（6）陶砚。为陶土烧制而成。

（7）瓷砚。以瓷土烧制，类似陶砚，色白略光，较少。

32．根据形状，砚可分哪些种类？

答：（1）凹心砚。古砚形式，用于研磨古墨——墨丸或料状墨。所谓凤池砚，也属于这一类。

（2）砚瓦。一种说法是如凹心砚、凤池砚。《砚林》则认为是"中心隆起如瓦状"的一种。此种砚中心是圆形平台，周围有环形凹槽。

（3）墨海。过去写大字，用小瓦盆磨墨的叫墨海。现在就是圆形石砚，大小不一定，一般三至八寸，都叫墨海。

（4）长方消池砚。有两种式样，一是在砚的一端开有长方形水池，余大部较浅，为磨墨之处。这几乎为长方砚的标准式样。另一种水池与墨池之间无界限，呈一斜坡形。砚底一头深，一头浅，一般称此种为消砚。还有的水池形态不规则，或有花鸟类雕刻装饰。

（5）不规则砚。这类形态不一，都是利用石形进行雕刻造形，有的如竹节，有的如莲叶，有的呈多角形。砚名也往往依形态或雕饰而定。这类砚，实用价值不高，以观赏收藏为主。

（6）平板砚。多为一长方形石块，砚面平坦不作砚池，只能磨很少的墨。

33．我国有哪些名砚？

答：（1）端砚。端砚的由来是从唐朝武德年间开始的，产于广东肇庆（古端州）之烂柯山，故名。端溪也从山麓流入西江。千年以来，山上有许多洞，大小深浅不同，都各有自己的名字：如龙岩、下岩、中岩、上岩、水岩，以及麻子坑、梅花坑、宣德岩、朝天坑等。洞的位置不同，开出的砚石也各异，其中以临近端溪的"水

岩"（即老坑）所出之石为上品。

（2）歙砚。歙砚产于安徽歙县歙山及江西省婺源县龙尾山，在唐宋时均属歙州，故名歙砚，亦称龙尾砚。采发歙砚，始于唐开元年间。宋人有《歙砚说》《歙州砚谱》专门记载有关歙砚的资料。传说开元时有猎人叶某追野兽至龙尾山，发现山上石头层叠如城垒，莹洁可爱，从此便制起砚来。南唐时，当地著名砚工李少微做了砚官，又因"李后主画意翰墨，用澄心堂纸、李廷珪墨、龙尾砚，三者为天下冠"，歙砚遂名闻天下。

歙砚石质亦具有坚韧温莹、发墨如腻、不耗墨、不损笔等优点，故亦不亚于端砚。赵希鹄在《洞天清录集》里赞赏和介绍说："歙溪龙尾旧坑，亦有卵石……细润如玉，发墨如泛油，并无声，久用不退锋，或有隐隐白纹成山水、星斗、云月等象。"苏东坡也赞道："涩不留笔，滑不拒墨，瓜肤而縠理，金声而玉德。"

歙砚也有许多名贵的品种，如：

罗纹砚。石之纹理如丝罗一祥，为龙尾石中最多者。

金星。在铁色砚石上散布金黄色斑点，又有绿色带状条纹的，则称玉带金星，更为华丽。

银星。砚台上有银白色斑点者，尤为稀有珍贵。

眉纹。石上有一丝丝黑色纹理，如人之眉毛。

鱼子纹。石上布满灰黄色细点，状如鱼子。

此外还有刷丝纹、水浪纹、金晕、金花等，皆称名品。

还有一种紫云石，发墨甚佳，被画家黄胄、刘海粟等视为珍品。

（3）金星砚。又名金星宋砚，产于江西省庐山市之驼岭、吉山，在芦山王老峰下。传说第一方砚是东晋诗人陶渊明亲手所制。又传南唐中主李璟、岳飞、朱熹都曾使用并宝爱此砚。宋徽宗得此砚大悦，称为砚中之魁，赐名金星宋砚，至此砚名大震。

金星砚石质坚韧，刚而不脆，柔而不娇，温润莹洁，纹理缜密，耐寒耐温、保潮、久磨无粉，有金星金晕、金环银环、水波纹、冰纹、蕉叶白、火捺，而以龙瞑凤眼、金龟眼最为名贵。

（4）洮河砚。产于甘肃南部的洮河，石作绿色如蓝，润如玉，甚可爱。石质细腻似胜端砚，而发墨稍次，世称"绿端"。与端石均有一种相同的特殊性质：可以划燃安全火柴，并以此分真伪。宋赵希鹄在《古砚辩》中说："洮河绿石，北方最贵重，发墨不减端溪下岩，然临洮大河深水之底，非人力所致得之，为无价之宝。"

（5）贺兰砚。亦为北方石砚之一，产于宁夏银川市西北阿拉善山笔架峰，石质坚细如玉，色青紫如端石，故亦称贺兰端。贺兰砚开发已有数百年历史。晚清宁夏道台谢威风，曾招南方名师传技于此，故贺兰砚工艺水平甚佳。

贺兰砚亦具有发墨快而细、不易干等优点，并且也有各种名品。如后山的绿标砚、光素紫石砚及七星眼砚、朝天玉带砚、紫袍玉带砚都是贺兰砚中的上品。1963 年，董必武曾为之题诗云："色如端石微深紫，放似金星细如肌，配在文房成四宝，磨而不璘性相宜。"

（6）山东红绿石砚。山东境内多砚石，其中以红丝石砚列上品。产地有两处，一是益都西之黑山，二是临朐县南之老崖崮。

红丝石也有多种，以黑山的紫红地灰黄丝纹及老崖崮的紫红地黄丝纹、紫红地红丝纹等为上品，另老崖崮的猪肝色灰黄丝纹可得大材，亦是好材料。

（7）唐宋时产于山西绛县、河南虢州、河北相州等地的澄泥砚亦是名品，以坚细净洁者为上品，有"蟮肚黄""蟹壳青""绿头砂""玫瑰紫"等名砚。

此外，福建、温州、苏州等地均出产砚石，也各有优点。

34. 端砚为什么非常名贵？

答：端砚之所以名贵，主要是因石质优良，历代都有生动的描述，如《端石考》中说："其体重而轻，质刚而柔，摩之寂寂无纤响，按之如小儿肌肤温软，嫩而不滑，看而多姿，握之稍久，掌中水滋。盖《笔阵图》所谓浮津耀墨，无价之奇者也。"简言之，

石质坚而细密，磨时无声，墨液细腻，不损笔毫，腻而不滑，故发墨较快，石质无渗水性，故墨液不易干。真正的优点也仅是这几条而已。端砚之所以名贵还在于有天然的美丽色彩和花纹，如青花、鱼脑冻、蕉叶白、冰改、雨过天晴、火捺、猪肝冻、玫瑰紫、金银线、金星点等。最有名的花纹是石上有一种天然彩色圆点，称作"眼"，以鸲鹆眼最名贵，绿晕数重，中有黑睛，晶莹鲜活，层次分明，甚为稀有难得。如晕圆层次模糊，称为翳眼，中无黑睛，称为盲眼，如虽有好眼而石质不佳也称不得上品。

端砚名贵的另一原因是开采不易，唐李贺有诗曰："端州石工巧如神，踏天磨刀割紫云。"宋苏东坡在一首端砚铭中说："千夫挽绠，百夫运斤，篝火下缒，以出斯珍。"其实还不仅如此，据清肇庆府知事吴绳年记述，1753年，水岩洞深100米，至20世纪70年代末洞深166米。说明220年才进66米。中华人民共和国成立后大大改进了开采条件，洞内情况依旧是"入水岩洞，即佝偻不能直立……地面坡度30度至40度，只能匍匐前进……再进50米，已在西江水平之下，积水深，需涉水而过。续进30米，即大西洞，洞深50米，可容五六人开凿，空气稀薄，气温甚高，二人皆赤背……进出洞要缓，过急即会昏厥"。而旧时入洞"下身沿黄泥，上身受烟煤（因洞内点灯），无不剥驳如鬼"。

上海古籍书店在1982年前后，收购到一块巨型端砚，长137厘米，宽64厘米，厚仅2.3厘米。有红木桌架，像一张写字台。砚面平滑光洁，并有很多雀眼，名曰"蝶砚"（蝶鱼扁薄）。该砚初为清咸丰时两江总督沈秉成所有。在砚坑中这样大的砚材极少，即便有了，在一百年前，要从水岩那样洞中运出来也绝非易事。加之还有许多眼，其名贵程度就可想而知，称为无价之宝，是不过分的。

35．砚应如何选购？

答：（1）关于砚的大小。就实用角度来讲，总以稍大为好，以圆砚为例，直径 15—20 厘米比较适中，长方砚约宽 15 厘米，长 20 厘米为好，有条件的，备大小各一，当然更为方便些。

（2）关于砚的式样。真正实用的式样是并不多的，圆砚以凹心砚即墨海较实用，砚池以"碗"形为好。长方砚以溜池（一头深一头浅，底为斜坡形）最好。因这两种砚的优点是：贮墨多、磨时不易溢出，有舔笔的地方。圆形凹心砚墨易聚于中心，磨时，墨浸入墨液太多，这一点不及淌池砚。淌池砚磨时墨较易碰到砚池壁，或溢出墨液，这点又较次于凹心砚。其他式样的砚缺点比这两种要更多一些。

（3）砚石的挑选。只要发墨快而细，墨液不易干（砚石不吸水）就是好砚。从实用出发，普通的歙砚比较价廉实用，全国各地一般都有。

36．砚应如何使用和保养？

答：砚台最好有一个盒子（匣子），特别是较好的砚，起码也要有个"天地盖"（下有座盘，上有盖子，中间留空），而且要漆过的，这样即保护了砚台，又可防止水分挥发。

砚最好天天洗，古人说"宁可三日不沐面，不可三日不洗砚"。洗砚不仅为了清洁，保护砚台，更是为了保证书写的墨色纯正，运笔爽利。宿墨易凝胶变性，不堪使用。洗时只宜冷清水，不宜用热水，最好以莲壳擦之，易退宿墨。注意不能用硬物刮宿墨，以免伤砚。也不要用毡、呢类擦拭，因易在砚上留下细毛，影响书写。如果是好砚，最好配用好墨，以免次墨烟质不纯，有沙粒，会磨伤砚面，墨磨好后，不能放在砚上，因易和砚粘住，如用力强取，可致砚伤损。砚池内不要用手过多摸弄，以免沾上油污。砚也不能曝晒，不用时可在砚池中贮水置匣中收藏。

37．有些新砚易吸水，怎样处理？

答：对易吸水的砚，如果是因放置日久过分干燥的，可放在清水里浸两天，一般即可解决。如仍不行，可将砚加热至能使白蜡熔融，待砚石吃足白蜡后堵住微孔，便不再吸水。澄泥砚、瓦砚的制作，都是要经过这道工序的。

38．做书法研究，需要备有哪些工具书？

答：（1）《说文解字》。为汉许慎所著，是一本标准篆书字典。小篆都应以说文为依据，是爱好篆刻和篆书者所必备的。近有新版本单册，查找方便。

（2）《金文编》。由中华书局出版，主要收录商周金文。书后有器物目录及引用书目；同时，还有全画检字，方便检索。

（3）《六书通》。虽说里面的字甚为庞杂不可靠，但第一个字都是根据说文的。买不到说文，尚可使用。取其首字可也。

（4）《古籀汇编》。为查找大篆用书，字数较齐，也较正确。

（5）《古文字类编》。为北京大学所编的大篆字典共有三千余字，单本，查找尚较方便。

（6）《书法大字典》。为综合性书法专用字典，各体均备，以楷行为主，所收的字是以原作剪集。

（7）书法理论类。古代和现代的均有。专门论述书法的美学、欣赏、评论、笔法、结体等理论问题，书目繁多，只要买两本就基本上都能包括进去了，一是《历代书法论文选》，二是《现代书法文选》，有这两本书足够。

（8）报刊类。订阅两份也颇有参考价值，可以了解全国书法界的动态、时代风貌、经验交流等。如北京的《中国书法》，上海的《书法》《书法研究》，武汉的《书法报》，郑州的《书法导报》等。

（9）其他参考书。如唐诗宋词、成语名句等，多读即可增加"书外功夫"，也是书法创作不可少的内容。

（10）备一本较好的工具书，如《辞海》《古汉语字典》。因为我们搞书法的人，常会碰到一些冷僻的字，必须弄清其读音字义才好。

39．除笔墨纸砚和工具书外，还需有哪些器物？

答：（1）小刀。用以裁纸，以不锈钢为佳。

（2）帖架。这是专供临帖时放置碑帖的。帖可以放在面前对临，只需眼一抬，便可看清。帖架可以自行设计和制作，打开时倾斜约四十度，碑帖展放在上面，可作固定，用毕可以合拢。

（3）镇纸。写字时用来压平纸张。有金属、石材、木质等。多作"尺"的形状，大小随己所爱，上面还可刻制图画、词句，有一定欣赏价值。过去有一种长方形框状的，可罩住两个大楷字，专供摹帖用，效果甚佳。

（4）透明纸。用于摹帖，必须不透水方可。旧摹帖都用一种蜡制的硬黄纸，现在只有用透明的拷贝纸了。

（5）铜笔套。以便将继续使用而不打算洗的笔直接插入，笔店有售。

（6）笔架。"丁"型或"冂"形，用于平时挂笔。另一种为山字形，书写时供临时搁笔用。

（7）笔筒。圆筒形，有竹、木、瓷、金属等质，上面也有刻制图画或字句的，有欣赏价值，无法挂的笔都可以插在笔筒内。

（8）笔洗。瓷质最多，洗笔之用。可代用的东西很多。

（9）水盂。贮水供磨墨时用，金属瓷质最多，并配有小勺以取水用。

（10）尺。最好有一把"丁"形长尺，即可量取纸的需要尺寸，又可画线画格子。隶书和楷书作品有时要画格子的。

40．如何选择书法用毡？

答：将宣纸铺在毡上写字，有两个目的。一是渗下来的墨液不会沾在毡上，这样纸张便可随意移动，不必担心作品被下面墨液所污。二是墨液不向下渗漏，可以被作品纸吸附，可使墨色深沉，点画饱满。纸下铺毡，具有弹性，书写时手感舒适，有助于书艺的表现。根据以上需要，选购毡时，应买纯羊毛的，未脱脂的纯羊毛制品，才能不为墨液污染。毡以紧密细微为好，若太松、太粗，书写时宣纸易破。

一、玺印及其来历

1. 什么叫篆刻? 与"金石"有何区别?

答: 简单地说, 篆刻是以篆体为主流的、与书法与雕刻密切结合的一门艺术。以前的玺印是归属在"金石"范围里的, 随着时代的演变, 加上篆刻艺术本身的发展, 自明清以来, 已单独形成一门专门性的艺术。与书法、绘画一样, 是东方特有的一门古老艺术。

而"金石"的名称, 又可分"金"和"石"两大类。"金"是指以钟鼎彝器为主, 包括兵器、乐器、度量衡器、符玺、钱币、镜鉴等有铭识和无铭识的以铜为主的古金属器。"石"以碑碣墓志为主, 包括摩崖、造像、经幢、柱础、石阙、塔铭、浮屠, 兼及玉器、瓦砖、泥封、甲骨、简牍、陶器等。研究中国三代以下古器物的名义、形式、制度、沿革、文字的学问总称"金石学"。总之, 自钟鼎文以下, 在金、铜、玉、石等材料上雕刻的文字、图像, 通称为"金石"。

"金石学"的盛衰与地下出土文物的多少有很大关系, 它盛于两宋, 衰于元明, 而在清代又大为复兴。中华人民共和国成立以来, 随着我国考古事业发展, 地下出土与地上著述相互辉映, 金石研究事业发展到了一个前所未有的繁荣时期。

一般称篆刻家为金石家，实际上是不全面的。前人说"不攻金石，不足以言篆刻"，"金石家不必尽能治印，而以治印名家者，莫不从事金石之探讨"。纵观篆刻史上的著名篆刻大师，无一不是精通金石文字的。今天对我们学习篆刻者来说，虽不能通晓全部金石学，但应该作为有心人去关心金石学、文字学。因此严格地说，不懂金石文字，不研究书法（尤其是篆书），是无法提高篆刻水平的。

2．印章在古代有哪些名称？

答：印章艺术是我国悠久历史文化的一部分。自战国以来，印章的名称几经演变，因时而异，各朝代的称呼各不相同，以下做简要介绍：

玺："玺"是印章最早的名称。秦以前，不论官印、私印都一概称作"玺"。不过，古代的"玺"字写作"鉨"，或作"坏"。凡印章用铜质者就从金，用土质者就从土。清代以前许多研究印章的人都还不识此字，一直到清代程瑶田作《看篆楼印谱》序时，才考释出这个"鉨"字就是"玺"。

秦始皇统一六国以后，制定一系列等级制度，在少府设置了专门掌管印章制度的"符节令丞"。当时规定只有皇帝的印才能称"玺"（从这时起，"鉨"字都写作"玺"），其材料用玉；臣民的印章一律称"印"，其材料不准用玉。

但在遗存的汉印中，不是皇帝也有称"玺"的，如"皇后之玺""淮阳王玺"等，这是因为汉代虽然也承袭秦朝制度，但制

鄘将渠惠玺

司寇之玺

度已略放宽，所以诸侯王、王太后用的印也可称"玺"。据《汉官仪》说，汉代皇帝有六玺，即皇帝行玺、皇帝之玺、皇帝信玺、天子之玺、天子行玺、天子信玺，这些都是白玉螭虎钮。据说印文是由李斯书后交玉工孙寿刻制的。

印："印"最早见于秦官印中，如"昌武君印""宜野乡印"等。昌武是当时位于山东莱州附近的县名，"君"是封建领主的称号。在郡县制度时代，郡下分别

昌武君印　　　　**弄狗厨印**

设县、乡、里，这方"乡"印就是从郡县派来的小官吏的用印。按《汉旧仪》的规定：二百石至六百石的官员所用印章都称"印"，一般姓名印都称为"私印"。在新莽私印中，也有称"印信"或"信印"的。"印"的称呼历经各代一直沿用至今。

宝：根据《唐书·舆服志》的记载，武则天因为讨厌"玺"字与"死"音似，在延载元年（694）就改称为"宝"。据《大唐六典》所记，当时天子有八宝：神宝、授命宝、皇帝行宝、皇帝之宝、皇帝信宝、天子行宝、天子之宝、天子信宝。后来唐中宗即位，又沿用旧制称玺。唐玄宗时也称宝。宋、元、明、清各代，称玺、宝的都有。

章：汉魏的将军印一般称"章"。因军事行动而临时任命将军，在仓促间凿成的印章史称"急就章"。由于它是直接以刀在印面上刻凿而成，不同于铸印，故往往天趣横生，别具神韵。传世的将军印中发现有的印甚至漏刻笔画，可以想见当时军情紧急、草率

广讯大竹军章　　　　赤城护军章

刻凿的情景。官印中"太守""御史"也有称"章"的。

　　记、朱记：唐宋官印中与"印"同时存在的名称还有"记""朱记"。如罗振玉《隋唐以来官印集存》中介绍的唐官印"大毛村记"就是。还有一方隶书唐官印"右策宁州留后朱记"，宋官印中有"建炎宿州州院朱记""教阅忠节第二十三指挥第三都朱记"，楷书印"州南渡税场记"等都可说明。

都亭新驿朱记

　　合同：在南宋发行的一种纸币（俗称会子）上，都用"合同"印，传世有一方楷书铜印"壹贯背合同"就是印在纸币背面的。

　　关防：明代出现一种有"关防"字样的官印，如传世的"前军都督府都督佥事朱关防""钦差督理三省织务内官关防"。"关防"大都是任命临时性官员的官印，用长方形半印则是为了勘合行移关防，起防止官吏预用官印在空白纸上作弊的作用。对一般官印仍称之为"印"。"关防印"的篆法十分呆板，从篆刻艺术的角度看是不足取法的。

壹贯背合同

　　符、契、记、信：明末农民起义军领袖李自成于明崇祯十七年（1644）正月即位于西安，国号大顺。他颁发的官印为避父讳"印家"，所以把"印"字改为"符、契、信、记"等名称。

　　押："押"起源于宋代，盛行于元代。它是将个人的名字画出一种类似图案的符

辽州之契

亲军侍卫将军
随征四营关防

司"押"　　　　　　马"押"　　　　　　归远图书

号，以起到使人难以模仿的作用。通常称为"押字"。元代盛行押字的原因，是因为做官的蒙古人、色目人很多不识汉字，也不擅执笔画花押，就在象牙或木头上刻上花押来代替签字。因此，押也称作花押。到明清时，用押的渐渐少了。传世的还有一方明崇祯皇帝用的玉押。

图书：这是图画和书籍的综合名称，相当于现在的藏书印（至今南方还有地方把印章称"图书"）。宋代开始流行，专门用来钤盖在自己收藏的图画、书籍上以表示所有权。

除上述名称外，印章还有一些通俗的称呼，如"图章""戳记""手戳""戳子"等，从古到今，因时而异。

3．已发现的最早的印章是怎样的？

答：玺印到底起源于什么时候，这要从古代文献资料的记载和遗存的实物结合起来看，不能单凭某一家的论断来决定。

一种说法认为玺印起源于三代，这是根据唐杜佑《通典》"三代之制，人臣皆以金玉为印，龙虎为钮"的说法。

另一种说法是根据《左传·襄公二十九年》中的记载："季武子取卞，使公冶问，玺书追而与之。"襄公二十九年即公元前544年，相当于春秋中叶。这是比较可靠的关于玺印的最早记载。其中的"玺书"就是用印章封发的官府文书。

在汉代人所著的纬书中，如《春秋运斗枢》《春秋合诚图》等书则把玺印提早到黄帝和尧舜时代。比如《春秋运斗枢》中载："黄帝时，黄龙负图，中有玺者，文曰'天王符玺'。"而《春秋合诚图》中则说："尧坐舟中与太尉舜临观，凤凰负图授尧，图以赤玉为匣，长三尺八寸，厚三寸，黄玉检，白玉绳，封两端，其章曰：'天赤帝符玺。'"说得煞有介事，但这些书都是汉代方士编造的，其中大多为荒诞不经的传说，是不能完全使人相信的。

还有认为玺印是起源于殷商的，一方面认为这与殷商书契的刻制有关（比如其时能刻制出精美的甲骨文）。而且，在黄濬所著的《邺中片羽》中载有三方从河南安阳殷墟中出土的铜玺，这是现在已知最早的印章，或可说是类似古玺的古物，但文字古奥，无法被释读。有的认为这只是象征血缘集团的记号，就如同族徽一般；也有认为这可能是古代铸铜器铭文用的母范，不一定就是玺印。安阳殷墟由于出土了甲骨而举世瞩目，这一地区的考古发掘工作，在中华人民共和国成立之前进行了十五次，之后也一直在做，但是在殷商文化层中，至今还不曾出土过一件玺印，以上三玺出土情况不详，由于不是经过科学发掘而获得，不知道原来存在的地层，也无其他可供旁证的共存遗物，难以科学地确定其时代。不过，从其中一方的图案与商代铜器上所铸的族徽相似的情况来看，也有可能是商代或西周作品。所以，关于印章的起源，

业禽氏　　　　　子亘□□　　　　　瞿甲

到现在还没有定论。但根据历史情况和印章最初的作用，再把古代文献资料和遗存的实物结合起来看，普遍认为，我国的印章最早起源于春秋而盛行于战国，而我们现在可以确知的，最早的遗存玺印，也大多正是战国时期的。

4. 古代印章是怎样产生的？

答：要回答这一问题，让我们先了解春秋战国时期的历史情况。在西周时期，周朝的统治者把全国的土地分封给同姓有氏族血缘关系的亲属和有功绩的异姓诸侯，作为这些诸侯的世袭领地，而且，还任命他们为周王室国家统治机构中的高级官吏。而这些受封的诸侯，则在自己的领地内享用独立行使政治、经济和军事的权力，他们也把一部分土地分封给和自己有血缘关系的同姓和异姓的卿大夫，也同样任命这些人担任诸侯王国中的军政要职。他们只有两个任务，一是按时向周天子和本国国君纳贡，二是在需要时出兵保卫周王室或自己所隶属的宗主国。这样，在封建的周王朝，就是依靠这种以氏族血缘的宗法关系来作为联系的政治纽带，一般无这种关系的人，根本无法参与国事。因此，在当时并不需要有一种作为政治联系的凭证信物，也就不可能出现"玺印"这种作为当权者表征权益的法物了。

随着历史的发展，社会的变化，周王室渐渐没落，下层的人士和平民阶层崛起了。所以到了春秋战国之间，无论是阶级关系、社会经济关系、宗法关系等都发生了改变。首先，西周的分封制度被废除了，国家的统治者建立的是中央集权的国家机构，军、政、经济大权由国君一把抓。而那些国家机构中的官吏往往都不是世袭的，与国君也不一定有血缘关系，他们往往是靠军功晋升或由于选拔而获得官职的，他们和国君之间的关系，不再如西周时那种凭氏族血缘来作为政治联系的基础了。那么，国君和臣下之间以什么来表示这种政治上的从属关系，用什么信物来作为这种授予权力的凭

证呢？正是政治关系的变化，印章便应运而生，它最初就是作为政治权力凭证信物的需要而出现的。在政治上，就是我们现在正介绍的玺印；在军事上，上级用以调遣下属军队的信物，就是兵符，也称虎符，左右两半，行令时只要两相吻合，即可作为验证命令准确性的法物。

随着社会经济的日益发展，以及生产贸易与人事交往各方面的需要，印章不仅作为国家权力机构中必备的凭证，它的这种作用，也逐渐被推广到商业和整个社会生活中作为检验的凭证了。因为当时随着生产力的发展，铁制工具已在民间普遍使用，从而促进了各项生产的发展。在商业上货物交流纷繁复杂的情况下，正需要有一种作为取信的凭证，以保证货物的安全转徙或存放，印章就是在这一需要上由群众创造而产生，并得到广泛流行的。这在文献中可以查到有关记载，如《周礼》中就有"凡通货贿以玺节出入之"，"货贿用玺节"的话。《周礼》是战国时代的书，书中介绍的周代情况比较可信，这里所说到的"玺"和"玺节"都与"货贿"有联系，确实是有关印章的起源与社会经济有密切关系的早期资料。

5．古代印章有哪些用途？

答：现在我们使用印章，都是用印章蘸上印泥钤盖在纸上呈现出印文。如果印章上刻的是凸出的文字，印在纸上的红字便称朱文或阳文；如果印章上刻的是凹入的文字，印在纸上的白字便称白文或阴文。但在纸张普遍使用以前，用印的方法根本不是这样。那是因为在纸张虽已发明，但还没有被社会广泛使用的魏晋之前，文字多写在长条

御史大夫

少府丞印

型薄薄的竹、木片上，并把它编连成册，世称简牍。在成捆的简牍外面，再加一块挖有方槽的木块，用绳将简牍一起捆扎起来，把绳子的结放在这方槽内，再在上面加一块软泥，用白文印章在软泥上按压，呈现凸出的印文，待软泥干燥后，就成了我们今天所看到的坚硬的土块——"封泥"，也叫"泥封"。它可以防止私拆泄密，有点类似今天用火漆封信的方法。这是古代印章的主要用途。从战国到汉魏，这一时期的封泥，都有出土实物遗留下来。

在《礼记·月令篇》中有所谓"物勒工名"。其中主要指在烧制日用陶器之前，趁着黏土柔软时压盖在上面的印章，包括制造的场所、官衙、工人的名字，个别还有制造年份。陶器易损常被抛弃，但不会腐烂，因此，陶文残片较之其他文物种类繁多。我国山东、河北等处出土的战国时代陶器中钤有玺印文字者最多。陈介祺《簠斋藏陶》、刘鹗《铁云藏陶》等书著录的战国遗物很多。

另外，这一时期的漆器上也有这一类印痕发现，如长沙出土的漆羽觞，在木胎底部有方形和长方形相叠的烙印，记着制胎工人的姓名。

在一些出土的战国时期文物上，也盖有一种印章，但看来不是制作者的姓名，而是这一器物的名称图记。

右里邑鍨

右里邑鍨

左里邑

还有一种称为"印子金"的，就是在铸金币时盖上连续的印章图记。出土实物中最为出名的，有战国时期楚国的盖有"郢爰""陈爰"等字样的金币六种。"郢"（楚都江陵，今纪南城）和"陈"

（河南淮阳）都是楚国的地名。"爰"就是"锾"字，"爰"本为黄金的计量标度，不过楚金的"爰"已成为金币的名称，并泛指楚国的金币了。"郢爰"字样的金币出土较多。说明先秦时期的楚国是出产黄金的，而留存至今的先秦金币，主要也是楚金。据出土实物看，楚金有版状和饼状两种形态，版状的金币面上钤有四五排方形或圆形的印记，饼状的金币上面印记钤打得较紊乱。

郢爰

在1972年出土的湖南长沙马王堆西汉利仓墓中，"长沙丞相"和"轪侯之印"二印，与《史记》中称利仓为长沙丞相并封轪侯的记载相合。观察这两方印，印文比较草率，乃出于急就，是属于殉葬的"明（冥）器"。按汉官制度，官吏死后，一方面须上交印绶，同时也可按本人生前的官职称呼再刻一方随葬。如有的官爵是世袭的，生前的用印须留给子孙，也只能造一方随葬。在印谱中有一类官职连姓名的多字印，都不是实用之物，而只是表示死者身份的殉葬的明器。随葬这种印的官职都并不高，如只刻官名不附姓名，便有私刻官印之嫌，是犯法的，附了姓名，就证明是殉葬品

《后汉书·舆服志》记载："佩双印，长寸二分，方六分。"《抱朴子·登涉篇》记载："古之人入山者，皆佩黄神越章之印。其广四寸，其字一百二十，以封泥著所住之四方各百步，则虎狼不

黄神越章天帝神之印

黄神越章天帝神之印

黄神之印

敢近其内也。"各种古印谱中，常收录有"黄神之印""黄神越章""黄神越章天帝神之印"等，这是因为汉代人迷信鬼神，他们在印钮小孔中穿了绳子随身佩带，作为用来"辟除不祥"的除魔之物。

印章的另一用途是用来烙马，早期的文献记载上还没有看到，但在稍后的史书中有记载。如《北史·魏孝文帝纪》："延兴二年（472）五月，诏军警给玺印传符，次给马印。"在《唐六典》卷十一中也记道："凡外牧进良马，印以'三花''飞''风'之字而为志焉。细马、次马送尚乘局者，于尾侧依左、右间印以'三花'；其余杂马送尚乘者，以风字印印右膊。"以上记载，证明战国以来确有烙马印。传世的烙马印不多，形制极大，有7厘米见方的，钮上有方孔，下半中空，方孔中可纳入木柄作烙马时的把手，最出名的有二方，一为战国的"日庚都萃车马"印，另一为汉代的"灵丘烙马"印。

以上所述是印章在古代的各种用途，其中钤盖封泥当为主要用途。

日庚都萃车马

6. 印章蘸上印色是从什么时候开始的？

答：晋以后，纸张和绢帛逐渐代替了竹木简牍，封泥才慢慢被废除，所以，至今专家还未曾发现过晋代的封泥。用印章蘸上印色钤盖在纸或绢面上，直到南北朝时才开始。通行史书的记载有这样几处可供参考：

《魏书·卢同传》："总集吏部中兵二局勋薄对勾奏按……令本曹尚书以朱印印之。"而且，在南朝的梁、北朝的魏和北齐，官府文书上就有了使用印色作"骑缝印"以防止作伪的用法，直

永兴郡印

到现在，我们还在使用这种"骑缝章"。《通典》卷六十三："北齐制……又有'督摄万机'印一钮，以木为之，长一尺二寸，广二寸五分……此印常在内，唯以印籍缝。"这是史籍上的记载，实物则有国家图书馆所藏的发现于敦煌石室中的六朝写本佛经《杂阿毗昙心论》残卷的正背面，都钤盖有"永兴郡印"四个字的朱文大印。而永兴这地方在南齐时定为"郡"，在这之前是"县"，可以证明此朱文印是南齐时的遗物。

另外，据说唐人还有用果色来盖印的，在敦煌石室发现的唐人写经上，虽然大多是朱印，但偶尔也有墨印的。

在封建社会中，对丧期中用印另有一套清规戒律，如遇父母丧，百日之内私人用印宜用黑色代替红色，明清时期凡遇皇帝死去即国丧，百日之内官印也得改用蓝色。现在我们书画作品上使用的印泥，其制法及质量当然要比古代的印色好得多，而形成一项专门的技艺，这是明代以后的事。要谈这种印泥的制作知识，得另花不少篇章，这里从略。

7. 有关封泥的知识有哪些？

答：在古籍中最早记载封泥的见《后汉书·百官志》。当时少府的属官中有守宫令一人"主御纸笔墨，及尚书财用诸物，及封泥"。卫宏《旧汉仪》中载有"天子信玺皆以武都紫泥封"的句子。由于隋唐以后封泥的方式不再使用，人们对这一古物是十分陌生的。清朝道光初年，在四川、山东等地先后出土了古代封泥遗物，连一向善于从各种古器物中汲取养料的书画篆刻大家赵之谦，在其所著的《寰宇访碑录》中，也将封泥误称为是浇铸铜印的"印范"。

真正把封泥制度同古代官制、地理等情况进行综合考察研究、解开封泥之谜的是王国维的《简牍检署考》一书，在当时资料有限的情况下，他取得这一研究成果是十分不简单的。

近百年来，学者们根据封泥的出土地域及其印文内容，对照史籍记载，详加考证，人们对封泥的封缄形式逐步有所了解。一种是实物封缄。这是在湖南长沙马王堆一号汉墓的发掘简报中介绍的："出土时，硬陶罐的口部用草填塞，草外敷泥，上置封泥盒，封泥文字为'轪侯家丞'，并系有墨书的竹签，标明器内食品的名称。"这是首次让人们看到了汉人使用封泥形式的实物资料。（如图）

轪侯家丞　封泥

第二次是 1973 年甘肃省博物馆在发掘金塔县汉代"肩水金关"遗址时，出土了一个"封泥盒"，封泥上钤盖的印痕为"居延右尉"四个字，这是封存文书的封泥装置，在考古事业日益发展的今天，我们能看到这两种古人使用封泥形式的珍贵实物，这是前人所没有的眼福。

关于文书封缄的情况，这里可以再略加叙述。汉代一般文字及公文的用材是有区别的：普通的文字都记录在竹片（简）上，往来信札、秘密公文都写在木片（牍）上。底板呈"凵"形，称为"斗"，盖板拱起呈桥状，称为"检"。文字就写在斗、检内，写毕将"斗、检"相合，用绳子沿着刻好的凹槽捆牢，绳结则放在盖板上端预先挖好的方槽内而嵌以软泥，印章就盖在这软泥上以防私拆。我们现在看到的秦汉印几乎全是白文（阴文），就是因为盖在泥上阴文变阳文，看起来较清晰，而用印色钤盖在纸上，当然是朱文较为清晰了。

封泥"与古玺相表里"，它可说是秦汉印章在泥上的"印蜕"实物。近百年来，学者纷纷集辑封泥成谱，比较著名的有：

吴式芬、陈介祺《封泥考略》十卷；刘鹗《铁云藏封泥》一卷；罗振玉《齐鲁封泥集存》；陈宝琛《澂秋馆封泥考存》；周明泰《续封泥考略》《再续封泥考略》；马衡《封泥存真》；王献唐《临淄封泥文字》；吴幼潜《封泥汇编》；等等。

8．封泥有哪些艺术价值？

答：经近世学者考证，得知现存的秦汉印实物大都是供殉葬用的明器，并非那个时期的实用印章，因原件在官吏离任或亡故后，必须由上级收回给继任者使用，改朝换代时，一般都遭销毁。而押于封泥上的印文，则真实地反映了那个时期由官方郑重颁发的实用印章情况（私印也是实用私印，非明器）。就真实性这一点来看，封泥这一印苑奇葩就值得我们对它刮目相看，它是古代篆刻艺术十分珍贵的遗产之一。

由于施行封泥时，软泥填入槽内有多有少，如是软泥完全填入槽内，则这块泥干后呈方形，如是软泥稍多，填入时超出方槽，则这块泥干后呈不规则的圆形。又由于年代久远，自然剥落破损以致封泥的边缘有的造成边角破残，甚至脱落，有些文字与边栏相粘连或残缺断续，这种宽厚而极富变化的边栏，方劲兼圆转的线条，给人质朴古拙、别具天趣的美感。

近代篆刻家从封泥中吸取营养的大有人在，最有成就的首推艺术大师吴昌硕，这从他的印章边跋中，可以看出他对封泥的艺术特征做过深入的研究。在《聋缶》一印的边跋中说："刀拙而锋锐，貌古而神虚，学封泥者宜守此二语。"还说"方劲处而兼圆转，古封泥时或见之"。这些经验之谈也无不体现在他的那些高古雄浑的篆刻作品中。吴昌

吴昌硕　千寻竹斋

郭音私印信

硕先生的艺术实践，也给了赵古泥、邓散木以极大的影响。

封泥不仅是研究古文字和篆刻艺术的宝贵财富，也是考证我国古代地理、历史、官制的重要参考资料，可以补充许多文献记载的不足。

9. 古代印章是怎样流传下来的？

答：现今流传于世的古玺印，包括国家博物馆、私人藏印，以及流传到海外的古玺印成千上万。历年来，屡见出土古印，这些战国以来的官印、私印是怎么流传至今的呢？有关学者通过文献记载对照考古发掘成果，发现这些传世的古玺印是通过以下几条途径流传下来的：

（1）从古代墓葬或遗址中发掘出土的。

因为前面已有记述，古人有殉葬习俗，在官吏死亡上交印绶后，得以另刻生前官职或官职连姓名印作为殓葬之物，以表示死者的身份。湖南长沙马王堆西汉利仓墓出的"长沙丞相"和"轪侯之印"，湖北江陵凤凰山十号墓出土"张堰"和"张伯"印，河北满城汉墓出土"窦倌"两面印，江苏海州汉墓出土"侍其繇"印等，都是证明墓主人生前身份和姓名的实物资料。朝鲜平壤西南的贞柏里汉墓也出有"乐浪太守掾王光之印""臣光"两面印及"王光私印"，汉武帝灭朝鲜后在此设乐浪郡，并屡次派任乐浪太守，印文中的王光，就是乐浪太守属下的掾吏。日本也曾在九州博多的志贺岛出土了一方"汉倭奴国王"金印。据后汉书记载，光武中元二年（57），倭奴国的使者来贡，朝廷特别颁赐印绶。倭奴国是当时日本的一个小国，东汉政府颁给其金印，并在印首冠以"汉"字，表示颁给归化的异族。据记载宋代有赐官印随葬的规定。据《宋史·舆服志》载："是岁十二月诏，自今臣僚所授印亡殁并赐随葬，不即随葬而行用者论如律，中兴仍旧制。"这些墓中的随葬品，都成为历代印章流传至今的来由之一。

（2）战争中，战胜者虏获的印章和殉职者的遗物。

军假侯印

军曲侯印

在两军相对时，胜利者必然要虏获降卒、辎重武器、粮草，另外还必须把战死生俘将官的印章登记上交，这在一些史籍上也有所记载，《太平御览》引《后汉书》记"段颖上书曰：'掠得羌侯君长金印三十一，银印一枚，皆簿入'"。《史记·夏侯婴传》载"复常奉车从击赵贲军开封，杨熊军曲遇。婴从捕虏六十八人，降卒八百五十人，得印一匮"。

传世的汉魏下级军官印如"军司马印""假司马印""军曲侯印""军假侯印"等较多，这是阵亡率较大的下级军官遗弃在沙场上的遗物。宋朝沈括著《梦溪笔谈》中介绍："今人于地中得古印章，多是军中官……土中所得，多是没于行阵者。"我们在鉴赏这些汉印时，可以看到，在汉代，就连这样低级官吏的官印，也极尽浑朴之风，汉印的完美性可想而知。

（3）战争后，战败流亡者遗弃的。

在一些古战场或当年战略要地的遗址或河道中，屡有官印出土，可推测是战死者的遗物，所以一些专门收购贩卖古董器物的商人，过去多在一些古战场遗址附近向当地收藏有古印的百姓收购，据说也为数不少。这些散失的官印，经过漫长的岁月，辗转流传，便为后人所得。

但在绵远的历史长河中，能得以流传至今的古玺印毕竟是凤毛麟角，这也正是古玺印为世人所珍爱的原因。因为除了战争、火焚等天灾人祸，历代还有处理废印的习惯，如唐代对上交的废印都集中到礼部员外郎处，在大石上击碎销毁，而清代通行将上交旧印斩去一角或在印上凿刻一个"销"字。当我们今天面对这些精美的古代玺印艺术珍品时，除赞叹古代无名工匠们，在小小的印面上制

造的多姿多彩的文字之外，更多的是对这些经历了无数个世纪的珍贵历史文物的守护和热爱。

10．历代印章使用哪些材料？

答：由印章盛行的战国时代一直到清代，历代玺印的材料以铜质为主，而学习者模仿的对象也是以"烂铜印"为宗。如果是浇铸的称铸印，如果是凿制的（例如汉代将军印）称凿印。除铜印以外，还有金印、银印、铁印、玉印、琥珀印、玛瑙印、象牙印、骨角印、瓦印、石印等。其他还有水晶印、瓷印、紫砂印、黄杨木印、竹根印、瓜蒂果核印等。这些印章，光看印拓是难以区分印材的，唯有看到实物后，才使我们认识到历代玺印所采用的材料是那样丰富多彩。

11．采用石章治印真是王冕首创的吗？

答：历代印章出土的尽是金玉牙骨之类，谈到采用石章治印是谁首创的问题，总要挂到元末书画家王冕名下。王冕之名声，由于《儒林外史》里介绍过他，不少读书人是知道他的。说王冕首创以花乳石（青田石一类的印石）刻印，见诸一些史籍文章，但一无具体可靠实物留下，而记载的文字又不具体，往往都是片言只语。我们从他流传下来的墨迹中看到画家的自用印：如"王冕之章""王元章""元章""文王子孙""会稽外史""方外司马""会稽佳山水""竹斋图书"等印，可以看出汉印对他的影响，而且也表现出他个人的风格。王冕采用的花乳石刻印，无疑倡导了文人自篆自刻的风气，但说他刻石印是"首创"，证据是不足的。

在王冕之前的元初有赵孟頫、吾丘衍两位精通篆学的书画家。赵氏精篆书，他的秀美的细笔朱文印，被后世推重，称为"元朱文"。吾丘衍则是大名鼎鼎撰写我国第一部印学理论名著《学古编》的作者。其书中的主要部分《三十五举》，生动地阐述了篆刻艺术的法

度，为历代篆刻家的艺术创作确立了理论根据，这是无可非议的。但夏溥为《学古编》所作的序中却只说他写印，而未说他奏刀刻印。

晚于王冕近二百年，被尊为篆刻开山鼻祖的，是明代印学家文彭和何震。文彭所作印均为牙章，开始他只篆不刻，交金陵雕刻名手李文甫镌刻，后来无意中得到了几筐灯光冻石（当时用来雕制妇女所用的工艺饰品的原料）作为印材，从此自篆自刻、以汉印为宗，在篆刻史上做出了很大的贡献。

现在我们来谈谈北宋的著名书画家米芾。米芾的时代，正是宋代"文人画"兴起的时代，一些在政治上腐败无能的皇帝，在书法、绘画、文学上倒是颇有成就的。由于他们的倡导，宋代文风、画风很盛，又有了在书画上落款、钤盖印章的风气。米芾在跋唐朝褚遂良摹王羲之《兰亭序》之后创造性地连盖了"米黻之印""米姓之印""米亚之印""米亚""祝融之后"等七方印。这些印在刻工上显得非常粗拙，明显地比不上同时代的另几位名书家如欧阳修、苏轼等人作品用印的制作工细。米芾精于篆书，专家们于是借此推测这些印是米芾自书自刻的（当然原印已不存，是否确是石章，也无从考证）。这样看来，即使刻制"花乳石"存在着王冕首创的可能性，也不等于说，刻制所有的石质印章都是王冕首创的。

这要从远一点来分析了。因为根据一些史籍记载及历年来出土情况，完全可以把石章的出现上溯到更早的年代。

明末朱象贤辑《印典》第六卷记载着，石质是"唐宋私印始用之"。

《印典》中还记载着："唐武德七年（624），陕州获石玺一钮，文与传国玺同。"

据1959年第6期《考古》记载，南京出土了一方晋代遗印"零陵太守"是石质的。

1979年第4期《考古》载周世荣的《长沙出土西汉印章及其有关问题的研究》一文说，中华人民共和国成立以来，长沙出土的近百枚西汉官私印和无字印中，石质印章竟占半数。如"长沙祝

长""南乡三老"等，文字较拙劣，可推知是殉葬之物。

汲县山彪镇一号墓中发现一枚石玺，经学者鉴定为战国时代的遗物。

据罗福颐先生在《印章概述》一书中介绍，赫连泉馆藏有一方黑色石制的"柾中"汉代半通印。

石质印材由于质地松软，易于受刀，为雕刻者提供了方便，但经实践证明，石印又容易磨损、毁坏，不易保存久远，远不及金玉牙骨等印材耐用，故历代较少采用石质作印材。而玺印本身开始仅是作为实用而出现，直至元、明、清以来，由于篆刻家将雕刻与书写合二为一，自篆自刻，又由于文人画的发展需要，使诗、书、画、印四位一体，加上鉴赏家的竞相应用，印章才由实用发展为欣赏的篆刻艺术并迅速繁荣起来。

古代的学者受交通、见闻等所限，不能客观地分析石章始用于何代，这是可以理解的。随着科学考古事业的发展，我们希望地下出土的实物，能更有说服力地揭开石章出现的最早年代，和首创刻治石章者之谜，以代替以往史籍中的推测和臆想。

但在篆刻艺术史上，不少学者认为王冕、文彭大量地采用石章刻印，开创了篆刻艺术的"石章时代"，并认为这是篆刻艺术印材由石替代金玉的重大革命，并由此引出辉煌的明清篆刻的崛起，就这一点来说，王冕也好，文彭也好，他们划时代的功绩是不能抹杀的。

12. 请介绍几部著名的集古印谱及其收藏者。

答：要学篆刻，少不了要接触古代印谱。历代篆刻名家，无一不是从古印里心摹手追吸取营养，然后创出自己的新面目来。学篆刻重视古印谱，等于学书法重视名碑法帖。而且，碑刻已经人工翻刻，并非作者原迹，而印谱中的印拓，虽然历经千年百载，除了极少数伪品，无不出自古人之手，因而是极为珍贵的宝物。

编集印谱，首推宋代《宣和印谱》。由于徽宗皇帝自己就是个书画金石家，当他在搜集古器物的同时，也把搜集到的古印编成了我国第一部官家印谱。不过，这《宣和印谱》已经失传了。至于私家印谱的首创辑集者，一说是宋代王俅。他在编《啸堂集古录》时，曾收集了汉魏期间的官私印三十七方。但有人又考证出私家首编印谱的桂冠应属宣和以前的杨克一。据说他所编的《集古印格》要比王俅的《啸堂集古录》早约二十年。早期的集古印谱据传还有一些，但今天均已失传，具体内容无从查考。但从这些有史记载的印谱来看，南宋时代就已有崇尚秦汉古印的风气了。集古印谱的流行要从明代顾从德和王常编《集古印谱》开始，到清代文化最辉煌的乾隆时代，由于受到当时勃兴的金石学的刺激，篆刻艺术的园地里活跃着一批又一批研究家、篆刻家，有关古印的收藏也散发着勃勃生气。

近年来，随着社会主义文化事业的蓬勃发展，篆刻艺术又迎来了春天，不少出版单位正在相继重版一些珍贵的集古印谱和明清流派印谱，为了便于一些初学篆刻的朋友了解和研究古玺印的知识，现在择要介绍一部分著名的集古印谱，以及近年来出版的古印谱。至于明清流派印印谱的情况，后面将另做介绍。

《集古印谱》六册（后以此增订为《印薮》）。

这是今天我们所能看到的最早的一部古铜印谱，明代隆庆六年（1572）由顾从德和王常二人合编，共收集玉印一百六十方，铜印一千六百方之多，并分秦汉官印、私印两大类按照四声顺序依次排列，仅钤拓二十部。万历三年（1575）又雕成木版，才得以广为流传。

《汉铜印丛》六册。

此书由乾隆时代著名的古印收藏家安徽人汪启淑（1728—1799）编集。他出身浙江盐商之家，后来官至兵部郎中，藏书之富，有江南第一之称。除了《汉铜印丛》，他还编了《飞鸿堂印谱》等二十七种印谱以及《续印人传》等多种著作。

《看篆楼印谱》二册。

此书为清代潘毅堂所编。这本印谱的序言比印谱本身更为出名，这是因为清代以前许多研究印章和编印谱者，都不认识古玺印中的"钵"字。序言作者程瑶田在给此印谱作序时，才考释出古印中"××之钵""××私钵"的"钵"字就是"玺"字，从而阐明了古钵存在的事实。这对此后古玺的研究，作用是不言而喻的。

《十六金符斋印存》二十六册。

此书为清末光绪三年（1877）由吴大澂所编。吴氏是卓有成就的金石学家、古文字学家，精于鉴别，富于收藏，他因收有古代的十六种兵符和二十八方汉代将军印，故将自己的书斋命名为"十六金符斋"和"二十八将军印斋"。他曾以古铜器、玺印、石鼓、刀币上的文字编成《说文古籀补》一书，至今仍不失为古文字考证的重要参考书。吴氏任广东巡抚时，曾邀请著名篆刻家黄牧甫与尹伯圜到他设立的广雅书局校书堂工作，并由他俩合作完成了《十六金符斋印存》的钤拓工作。

《双虞壶斋印存》八册。

此书为总集清代吴式芬藏印的印谱，收集了一千多方古玺和官私印，没有序跋。

《碧葭精舍印存》八册。

此书为总集南皮张修府藏印的印谱，以网罗精品古铜印谱而见重于世，除收录以周秦古玺为主的官私印三百余方外，同时还刊载了匋斋端方的旧藏印和吴大澂的十六金符斋玉印，卷一总共刊录玉印四十三方，这本印谱中有不少珍贵的印，在其他印谱中是见不到的。

《尊古斋古玺集林》。

清代黄濬在他所编的《尊古斋印存》的基础上，又选录了各家所藏的先秦古玺珍品，综合成这本《尊古斋古玺集林》，对于篆刻家、金石学贡献很大。

《二百兰亭斋古铜印存》十二册。

清代吴云编集，吴氏当时官苏州知府，是一位精鉴别、喜收藏的著名金石学家。曾往来大江南北，收集古器物极富。因藏有宋元明三朝旧拓《兰亭序》二百种和"齐侯罍"二种，而命其书斋为"二百兰亭斋"和"两罍轩"。

该谱除吴云原有自藏印外，大部分得自嘉兴张氏清仪阁藏印，同治元年（1862）由当时戴行之和汪岚坡二位金石家编辑成二十部，称为同治本。光绪二年（1876）吴云任苏州知府时，太史陈寿卿索观《二百兰亭斋古铜印存》，由于原拓二十部已全部分赠师友，吴云又邀请著名金石家吴兰舣、张玉斧、林海如相助，在苏州官署重辑此谱，称为光绪丙子本。丙子本未说明重印部数，但此谱传世稀少，估计不会多于同治壬戌本。

《十钟山房印举》。

此书为清代从咸丰而经历同治、光绪的陈介祺所编。集陈氏藏印的印谱共有三种：

（1）《簠斋印集》，咸丰二年（1852）编成，收有周秦至汉魏六朝的官私玺印二千多方。

（2）《十钟山房印举》，同治十一年（1872）陈介祺六十岁时编，世称六十岁本，计五十册，仅拓十部。除了陈氏自藏的七千多方印外，又附加了吴式芬等几位藏家的藏印一千三百多方。

（3）《十钟山房印举》，光绪九年（1883），陈介祺七十一岁编，世称七十岁本。计一百九十一册，共拓十部。收印总数在一万方以上，几乎集中了所有名家的藏印，可谓集古印谱之最，因而造成了古印研究的全盛时代。

《齐鲁古印攈》。

此书为清末光绪七年（1881），由高庆龄搜罗山东地区出土的古玺印汇集而成。由于以前印谱中的藏品大都为关中出土，故这一印谱很受研究家的重视。

光绪十八年（1892），郭裕之又续编成《续齐鲁古印攈》《尊古斋印存》四十卷。

近代黄伯川所辑的古铜印谱分成甲乙丙丁四集，从古（钵）玺、周秦汉官印、私印、两面印、吉语印、肖形印、玉印、瓦印，一直到宋元官印，共收印一千七百多方。在近代，是一部以鉴别精审而著名的印谱。

《遁庵秦汉印选》二十四册。

此书为集近代吴隐藏印的印谱，西泠印社出刊，分四集，每集分六册，各集分别收古玺和官私印二百多方，总计八百多方。

《磐室所藏玺印》。

此书为宣统三年（1911）罗振玉著。以前的古印谱都是刊载各家藏品，而罗氏在这本印谱中，则介绍在内蒙古归化城（今呼和浩特）出土的古玺。这是一种全新的出土资料，研究这些新资料，可以更有助于研究古印的真实面目。

《隋唐以来官印集存》。

罗振玉辑，共收集前人以及自己收藏的印谱中的二百二十五方官印，从南朝陈的官印开始一直至明代为止。历代辑印，都以玺印为主，即使收有隋唐以后官印的，也是凤毛麟角，因而此谱的价值也就不同于以前，特别是在目录里一一注明该印的出处，并且订正了前人考证之误，这是难能可贵的。

《待时轩印存》。

此书由罗振玉之子罗福颐所编，分正续两集。此谱约十分之四，是他长兄罗福成的藏品，据说此谱只钤了六部。

《封泥考略》十卷。

光绪三十年（1904）吴式芬和陈介祺将旧藏辑成此谱，共收录了汉代官私封泥八百四十九枚。

《封泥汇编》一卷。

此书为1931年吴幼潜编，基本上是依据《封泥考略》《续封泥考略》《再续封泥考略》三编综合而成，去掉了印文重复与印面损坏过甚的拓品，也删去了原作的考释文字，计汇录周、秦、汉代的封泥一千一百一十五方，藏品多而精，深受研究者的欢迎。

《上海博物馆藏印选》。

此书为1979上海书画社出版，精选了上海博物馆所藏的各代官私印中的代表性作品，并附博物馆复制的战国至晋印章的泥封墨拓本，卷末还附有部分钮式照片。

《故宫博物院藏古玺印选》。

此书为1982文物出版社出版，由罗福颐主编，收集故宫博物院所藏自战国至明代的玺印六百多方，其中不乏稀世珍品；又加上此谱印文钮制并重，选印极严，并按原印原钮大小精工摄制成照片，因而是前人私家谱录所不能相及的。

《古玺汇编》。

此书为1981文物出版社出版，由罗福颐主编。共收录了以故宫博物院为主，兼及中国历史博物馆、上海博物馆、北京市文物管理处、天津历史博物馆、浙江省博物馆、西泠印社、北京图书馆、中国科学院图书馆等单位提供的资料。是故宫博物院在编辑《古玺文编》一书时，将该书所采用的古玺加以整理而编成的。全书共收录战国时期古玺五千七百零八方。其中官玺三百六十九方，姓名私玺三千三百九十一方，复姓私玺三百八十一方，成语玺七百八十五方，单字玺六百一十方，补遗一百七十二方。为古玺之集大成者。

明清至近代的藏家为我们搜集编辑的印谱，不仅为学习篆刻的后学者提供了重要的学习资料，而且对于研究我国古代职官制度、历史地理、民族关系、文字演变等都提供了重要的资料。明清以来的集古印谱种类繁多，这里仅向读者作一简单介绍。

二、历代印章

13. 什么叫古玺，有何特点？

答：人们对古玺的认识是较晚的，主要是由于古玺的文字奇诡难识。明末清初的人们不知道战国时代不论君臣有一律称玺的习

惯。而古玺，主要就是指战国时期的遗物，这是我们现在所能看到的最早的印章。明代顾从德的《集古印谱》中，就把一方汉代的殉葬九字印认为是最古的印章，而把收集到的一百多方古玺列在最后一卷《未识印》内。明末范大澈的《范氏集古印谱》则把搜集到的战国朱文小玺列入"杂印"一类里。一般集古印谱或遗而不录，或因字体不能辨识，作为附录，附于汉印之后。清乾隆五十二年（1747）程瑶田在作《看篆楼印谱》序时释出"木"即"私钵（玺）"二字，但还不能明确私玺是属于战国时代的遗物。道光十五年（1835），张廷济在《清仪阁古印偶存》中开始把战国古玺称为"古文印"，有别于秦汉印，但是，仍旧未能肯定古玺的时代。直到吴式芬的《双虞壶斋印存》问世，才开始把古玺列在秦汉印之前，在书签上开始分出"古玺官印""古朱文印"字样。同治十二年（1873）陈介祺编的《十钟山房印举》也将战国古玺列在卷首。直到光绪七年（1881）高庆龄在他们的《齐鲁古印攈》印谱中，首列三代官私玺，著名金石学家王懿荣所作序中，指出古玺中的"司徒""司马""司工"等官名出于周秦之际，由此"战国古玺"的说法才最后得到金石学家的一致肯定。之后，吴大澂编《说文古籀补》时，亦将古玺文字收入，罗福颐更编成《古玺文字征》，这是古玺文字之集大成者。

从内容上分，古玺一般分为官玺和私玺，还有"得志""安官""敬事""富生""宜有千万"等成语玺和图案玺。其大多为铜质、鼻钮，其他有兽钮、亭钮等。除一种特大的古玺之外，一般官玺约为2.5厘米至3厘米见方，以凿印为主，多加边栏，或加有竖界格，其宽

端都用玺

左司徒

肿得

窄和笔画差不多。另有一种尺寸较小的铸印朱文官玺。私玺尺寸较小，约1厘米至2厘米见方，白文印也大多加边栏，朱文多作宽边细文，多铸造。这种文字，细如毫发，却十分坚挺，俗称"绵里针"，其印文和钮制铸工极精，反映了这一个时期青铜冶铸工业的高度水平和古代劳动人民的智慧以及艺术创作的才能。

大司徒长卩乘　　　　　　　　　执关

　　古玺中私玺无定制，大小不等，形状也不统一。除一般的方形、长形、圆形外，还有种类繁多的形状。另外，还有一种长柄形柱钮的朱文长玺，也很别致。

　　古玺的内容最普遍的有司马、司工、司徒等先秦古书上习见的官名，其他还有连尹、相邦、大府、行府、大夫、尚夫、痹军（即将军）、后痹、痹行、五官、计官等官职，这些官名与史书上记载的相符合。

　　古玺的文字奇丽无比，由于战国时群雄割据，各国文字形体、书写风格因国因地各有其特点。古玺文字的风格总体来看既不同于甲骨文，又不同于秦印。而和当时东方六国（齐、楚、燕、赵、韩、魏）的铜器铭文、陶器、货币、兵器、简帛上的文字较为接近，有的还互相符合，可见都是同一时期的遗物。

　　古玺的结体参差错落、疏密有致、俯仰欹斜、各具神态，即使是一些小玺，文字布局仍旧是那么舒展自如，这是历代篆刻家从事创作的重要依据，对我国明清篆刻艺术的兴起产生极大的影响。

14. 秦印有何特点？

答：秦始皇统一中国后，下命废除与秦国不同的六国异体文字，而命丞相李斯制定了一套统一的文字在全国通用，这种文字通常称小篆，而将秦以前的文字统称为大篆。大篆较繁复，结体奇特，小篆则整齐划一，但并不呆板。我们在秦印中看到的就是这类文字。区别秦印比区别战国古玺要稍难一些，这是因为秦王朝历史短，秦印传世本来就少，有些印也很容易和西汉时期的印混淆。今天我们判定秦印的标准，主要就是看印面上的文字是否和秦权量、秦诏版以及琅琊台刻石、泰山刻石上的文字类似。这种文字结体不像古玺那样复杂多变，而是遒劲安详，以小篆笔画略取方势。很容易与战国或战国以前各国文字，特别是各国官私玺文相区别。

卫宏《汉旧仪》卷上说："秦以前民皆佩绶，以金、银、犀、象为方寸玺，各服所好。自秦以来，天子独称玺，又以玉，群臣莫敢用也。"因为秦代制度规定，天子的印可称为"玺"，臣民用印一律称"印"，故"印"字之见于印章，也是从秦印开始。而钮制中，龟钮也是在秦代私印中开始出现的。

左中将马

区别秦印的另一个标准是看其印面风格。秦代一般正方形的官印多用田字格边栏，都是凿款白文。如是长方形的印则作日字格，这是秦汉之间低级官吏的一种官印，为方形官印的一半，名为"半通印"。私印也以凿款为多，长方形的比方形的多，也有椭圆形、圆形的。由于秦王朝的寿命短，一共才十五年（前221—前206），所以当时的官吏和百姓还都是战国末期的遗民，他们所用的私印，很可能沿用战国末期的印式。

苫田

15．汉印有何特点？

答：印章到了汉代，其兴盛达到了顶点，人们把汉印在我国文化艺术史上的成就，比之于唐代的诗、宋代的词、元代的曲和晋唐的书法、宋元的绘画。影响深远的汉印，一向是历代篆刻艺术家取之不尽的素材，一直到今天我们谈学习篆刻，还是提倡以汉印为宗。

汉承秦制，西汉初期的官印与秦官印区别不大，也一样有田字格框，如"彭城丞印""旃厨郎丞"等。只是秦印多数为凿制，西汉官印多数采用铸造。东汉传世的官印，铸印较少，尤其是将军印和颁发给兄弟民族的官印，大多是临时凿制，私印则铸造较多。从书体上来看，汉印中的印文还是以白文为主，文字还是小篆，但结体方中带圆，带有隶意，常按六书作增减。总的风格是匀称方正、浑穆端庄。但实际上，部分的风格也不尽相同。有的粗放雄伟，有的瘦劲峻峭，有的奇崛古朴，从汉印的印谱中可以领略其多彩多姿的风貌。

从形式上看，汉官印除一般的四字印外，还有在名称下加"之印""私印""印章""章"的，如将军印就有"牙门将印章""折冲将军章"等。私印的形式较多，尺寸也比秦私印略大，是古印中数量最多、形式最丰富的一类印。除通用的白文外，也有朱文，并且还有一种朱白文相间的。

汉印中的印文，除姓名、吉语外，还出现了以青龙、白虎、朱雀、玄武为装饰的四灵印。也有以人物、车马、鱼雁、鸟兽等形象入印的，称为生肖印或图画印。还有一种专门用以辟邪驱鬼的道家用印，如"黄神越章""黄神之印"等。还有一类印，文字笔画作鸟、虫、鱼、龙状，称为鸟虫篆，实际上是当时的一种装饰美术字。

汉印的钮制也很丰富多彩，有鼻钮、瓦钮、龟钮、驼钮、羊钮等，玉印和琉璃印多覆斗钮。汉印除常见的一面印、二面印外，还有三面印、六面印、多面印以及带钩印、套印等。

16．为什么印章到了汉代，会出现兴盛的景象？

答：这是由于两汉的历史条件所决定的。当汉建国以后，为了缓和阶级矛盾，巩固政权，施行了一系列"休养生息"的政策，如略减赋税劳役，允许农民自由垦荒，首先使农业生产得到了恢复。加上铁制工具的普遍使用，把社会生产力向前推进了一步。尤其到了汉武帝时代，由于上述政策的实行，物质财富也大量增加，一般土地占有者和富有者都是"非遇水旱，则民人给家足"，"众庶街巷有马，阡陌之间成群"（郭沫若《中国史稿》）。这种生产力的恢复和经济的发展，同时也促进了手工业的发展和商业的繁荣，为光辉灿烂的汉代文化艺术的蓬勃发展，创造和奠定了物质基础。同时，由于经济贸易的发达以及公文传递，军中行令的频繁，使用印章的机会增多，这都对促进制作工艺的精益求精起了巨大的推动作用。

淮阳王玺

国运昌盛，文化艺术始能开花结实。在秦代，文字由六国古文统一成小篆要经历一个大的变革时期，汉印文字以小篆为主，只是使其结体方中带圆，参以隶意。当时的实用文字就是篆文，用篆书入印就如同今天我们通用的楷书一样，使用的机会多，使用面普及，增省变化，当自能驾轻就熟。通过两汉四百多年的综合提炼，使汉代成为印章艺术发展成熟的鼎盛时期，从而使汉印的艺术性达到了相当的高度。

杨少卿

同时，冶炼业和手工业的发展，促进了工艺美术的品种增多，并在艺术上、技术上、材料上都有了许多新的创造，取得了较高的成就。这从汉代遗留下来的石雕、玉雕以及出土的铜镜、漆器、丝绣品以及汉代画像砖上都可以看到。因而，汉印的钮制特别多彩多姿，在六面印、套印等形式上也能别出心裁且制作精良。

17. 铸印和凿印有什么区别？

答：元代吾丘衍《学古编》说："汉
魏印章皆用白文，大不过寸许。朝中印文皆
铸，盖官爵封拜，可缓者也。军中印文多凿，
盖急于行令，不可缓者也。"铸印和凿印是
制作印章的两种不同方法。

古代印章大多用金属制成，铸印单指
制作金属印章的方法，一般有翻砂和拨蜡两
种方法。通常在预制好的印模上先雕刻成印
文，然后用泥作印范，将熔化了的金属液注
入泥范而成。这类印文，端庄工整，为后世
篆刻家所取法。

凿印原指在预制的金属印坯上击凿印
文。这类印章的印文错落自然，锋芒毕露。
在汉代，多数用于将军印和颁发给兄弟民族
的官印，流行于汉、魏、晋、南北朝之间。
相传其起源，因急于任命军中官职，印章便
只能仓促凿成，相沿成习，故又别称为"急
就章"，为后世篆刻家齐白石等所仿效，单
刀直切，形成了一种独特的刻法。后世篆刻
家在篆刻上追求这两种不同的风格时，往往
在边款上刻有"仿铸印"和"仿凿印"的字样。

18. 汉玉印有什么特点？

答：战国古玺无论官玺、私玺，质地
大都是铜质，也有银和玉的，印材并无严
格规定。到了秦代就不同了，帝王用印称
"玺"，规定以玉作印材，臣民用印称"印"，

新安铁丞

新安铁丞　印面

李璋印信　印蜕

李璋印信　印面

不能用玉。汉代官印用玉的，目前仅见"皇后之玺"和"淮阳王玺"。私印中用玉的传世实物不少，宋元明的押字也多用玉。

"佩玉"在古代本是达官显贵的一种高雅风尚，因此对玉质的选择、文字章法及制作的要求都很高。根据传世的玉印来看，它的制作的确非常精良，章法严谨，笔势圆转。由于玉质不易腐蚀受损，使传世的玉印得以较好地保留了它的本来面目。

玉质坚硬，难以受刀，白文印不可能刻得非常粗壮。因而产生了特殊的篆刻技法，就是所谓"平刀直下"的"切玉法"，粗看笔画平直规整，但全无板滞之感。有些初学者以为学习古印就要学其破碎、剥蚀的样子，这样就算"古朴"，这是一种错误的见解。其实古人治印，除凿印外，铸印也好，玉印也好，都讲究规整稳妥，只是由于岁月久远，印章受到碰撞锈蚀才显现出自然剥蚀的残破美。对于初学者来说，庄重典雅、高古秀丽的玉印实在是很难得的学习范本。

砀瞿

砀瞿 印面

19．新莽官印有什么特点？

答：新莽时的官印尺寸要比西汉的略小一些，印文多是五字或六字。这时的官印上还反映出把县令改为"宰"的历史事件，如"蒙阴宰之印"。新莽官印中还有如"马丞""徒醒""空丞"等特有的官名。爵称中有"子""男"，如"尤村子豕丞""昌

蒙阴宰之印

威德男家丞"。由于西汉末期正是汉代手工业最发达的时候，这时所铸造的官私印章以及印钮，连同当时通用的泉布、铜镜等工艺品都十分精美生动。区别新莽印和西汉印比较困难，一般也就从官名、铸造的工艺水平等方面来鉴定。

昌威德男家丞

20. 魏晋南北朝印有什么特点？

答：魏晋时的官印大致和汉官印相同，但铸造上不及汉印精美，文字不同于汉印那种典重浑厚的风格，而是比较瘦劲，布局随意，舒放自然。在颁发的所属的少数民族官印中，为了使少数民族怀柔归顺，都在印首冠以"魏""晋"字样，很容易为我们识别。

魏率善氐佰长

汉印中无论官印、私印都以白文为主，朱文则较少见。魏晋以后，有一种"××印信"之类的私印，多朱文，尺寸较一般私印大，还有六面印中的悬针篆也十分别致。南北朝时的官印尺寸稍大，文字一般为凿制，可惜传世不多。

晋乌丸率善邑长（原印和印面）

晋乌丸率善邑长

21. 隋唐以来的官印有什么特点？

答：隋唐官印传世者较少，到唐代由于制度规定，上缴废印

一律送至礼部员外郎，先在厅前的大石上碎其文字然后再销废（见宋代宋敏求《春明退朝录》），故传世稀少。所以对隋唐及隋唐以后的官印，清代以前的谱录都不收，清以后有少数印谱开始有零星著录，瞿中溶的《集古官印考证》收了唐以来的官印一百多方，但光有考证，不附印文。至1916年罗振玉著《隋唐以来官印集存》录了二百八十多方，有关隋唐以来的官印方始有专书著录。

隋唐官印的一个特点是尺寸明显增大，一般在五六厘米左右见方。另一特点是改用朱文。这是因为南北朝后纸张代替了竹木简，废除了泥封之制，开始用印色直接钤盖在纸上，这样，朱文印自然比较清晰。出土的一些唐印，大多为殉葬明器，瓦制无钮。其他且在印背多凿有铸造的年月，给后世学者断定年代提供了依据。而私印在当时使用不普遍，留传极少。

由于官印的尺寸变大，细朱文篆体布置在印面上往往易失之于散，所以隋唐官印逐渐丧失了汉篆的风貌。为了追求章法上的匀称整齐，对一些笔画少的字，采取屈曲盘绕的方法以铺满印面，出现了早期的九叠文萌芽。这种九叠文基本上以小篆为基本形体，只是将某些笔画反复折叠，达到布局上的平满匀称，个别笔画有十叠以上的，古人以"九"为数的终极，并非字字画画都要九叠。从艺术角度来讲，这种文字的艺术性并不强。

比较有代表性的隋官印有"广纳府印""观阳县印"，唐官印有"鸡林道经略史之印""蒲类州之印""淳化县之印""归顺州印"等，从印文字句上看，似乎隋官印多不加"之"字，而在唐官印中很多出现"之印"字样。唐官印多鼻钮，而且从唐印开始，印文中还有一种称为"记"的。

22．宋、金、元官印有什么特点？

答：宋代官印的尺寸也较大，这是隋唐以来官印的特点，为了在较大面积的印面上达到均匀饱满的效果，多半采用四环重叠的

"九叠文"。此外，还有以楷书入印的，如著名的"州南渡税场记""壹贯背合同"等印就是以楷书出之。宋代官印的另一个明显标志，是在印背上凿上年款及铸造机关的名称。在近代对宋墓的发掘中，还未听说出土宋官印，而一般传世的宋印都是当时实用品，非殉葬物。宋官印流传较多，但私印传世极少，仅在宋代名人书画墨迹上得见一斑。1960年湖南长沙杨家山出土南宋王趯墓时，得一木质"趯"单字印，之后又在南京江浦县（今浦口区）、浙江新昌县等处出土过几方私印，可作为宋代私印的标准实物。

　　金官印传世也不少，形式同宋官印，还可见到少量的金国书篆体文字（女真文）入印。

宋　平定县印　　　金　左副元帅之印　　　元　益都路管军千户
　　　　　　　　　　　　　　　　　　　　　　　建字号之印

　　元代官印中，除用汉文篆书外，还采用八思巴文篆书入印。据考证，元官印大都为实用品遗物，非出自墓葬。

　　由于宋金元官印几乎是清一色的铜印鼻钮和朱文方印，文字又大多采用九叠文，完全丧失了秦汉玺印的那种浑朴奇丽之美，艺术价值并不高。

金　库普里根必刺谋克之印

23．宋、元圆朱文印有何特点？

答：宋代只有少数书画家如米芾有"楚国米芾""祝融之后""米姓之后"等鉴藏印。按书画品位的高低上下而分别使用不同的印章，从其他宋人名迹里还可以看到另一些士大夫的印章，如欧阳修的"六一居士"，文与可的"东蜀文氏"等。在一般书画家中还没有形成在作品上盖印章的风气，人们对私印也并不重视。所谓宋元圆朱文实际上以元代的吾丘衍、赵孟頫倡导最力。吾丘衍著有《学古编》，对古印的篆法、格式等做了论述。其中卷一《三十五举》不仅叙列汉印篆体与印式纲要，还附录了不少与篆刻有关的参考书，其内容丰富，对初学篆刻者有重要的借鉴意义。

赵孟頫则对古印进行了谱录，编成《印史》一书。此书现在虽已失传，但根据残存的一篇序文，知道《印史》摹刻了汉魏印三百四十方。就当时的历史条件来看，不失为一部很好的集古印资料。

天水郡图书印

从赵孟頫遗留下来的篆书手迹，对照他的书画作品所用印章的文字可以看到，这类印章的篆文书体，与古玺汉印不同，明显受到唐代李阳冰篆书风格的影响。其笔势婉转流畅，线条工细但不疲软，印文布置匀整妥帖，雅静娟秀，一洗唐宋以来九叠文的旧习，这一种独特的风格，为后世篆刻家所取法，并称这种风格为"圆朱文"，也叫"元朱文"。这些文字秀丽的印章蘸上朱红色的印泥，钤盖在书画作品上，与书法、绘画相映衬，产生了极为鲜艳的艺术效果。但据考证，赵孟頫用印也只是他篆写印稿后交印工制模浇铸的。

赵氏书印

24．明、清官印有什么特点？

答：明清官印相对汉印来说，已是强弩之末，印边越来越宽、九叠文为主的印文越来越方整、呆板，如同宫廷书法家乌黑规整的馆阁体书法。明代官印中有一种长方的"关防"印，而清代官印最大的特色是在一方印中同时兼用满汉两种文字。

明清官印的钮是直钮，明代椭圆形的直钮叫把钮，清代改为正圆形的，其长度正好为手之一握，称作"印把子"。"印把子握在谁手里了"，这是我们都熟悉的语言，这"印把子"也可称是印章的一种别名了。

明　灵山卫中千户所百户印

清　钦天监时宪书之印

25．除了篆书，其他书体能否入印？

答：中国文字的演变经历了数千年的漫长时期，就实用性而言，甲骨文、钟鼎文、小篆等文字，由于离我们的时代太远，在现实生活中的确很少有人能够接触它。这些文字笔画增减不定，偏旁正反安排也不定，加之古人因文字不多而制造的通假字，使得越来越多的人对这些古文字，产生高深莫测、难以接触的心理，这是事实存在的。然而，就艺术性而言，它的生命力却依然十分旺盛，篆书创作和篆刻艺术领域里的生气勃勃的景象，即是最生动的体现。在百花齐放的文化艺术里，篆书艺术始终作为一支必不可少的奇葩，得到我国人民乃至各国人民的赞赏。

篆书入印，自有其绝对的优越条件，他没有隶楷那样的长撇大捺，可方可圆，便于伸缩，便于章法上的安排。又由于入印的各种大小篆书体的取法不同，而呈现出娟秀、古朴、浑厚等不同的艺术风格，借此又可以表现作者不同的艺术情趣，故而篆书始终应作为用来入印的主要书体，来表现篆刻艺术的整体美。这也是篆刻艺术的传统特点。

但是，群众的审美情趣是多种多样的，如同人们在欣赏古装戏剧、古典小说、古代乐曲、古代绘画、古代园林建筑的同时，也希望能通过现代题材的话剧、电影、流行歌曲、现代文艺作品、美术作品，或到有现代技术设备的游乐场中去领略富有时代气息的美一样，群众也希望能看到楷、草、隶、行等多种书体入印的作品。其实，在秦汉以来的印章艺术长河里，无论是历代古印，还是各派篆刻高手的印谱，都可以从中找到除篆书之外的各体印作。当然，如同篆体入印一样，这里同样还有一个字体"印章化"的问题，如果只是简单化地将各种书体加一边框制成印章，还有什么艺术性可言呢？这就要求作者把入印的文字加以艺术处理，同时借鉴与此相关的书法资料。比如刻楷书，可以从《龙门二十品》中的《始平公造像记》一类的碑刻以及"汉画像砖"中的铭文、元押中的汉字等方面获得借鉴，刻隶书可以参考汉碑、汉简等资料。在形式上同样可以从朱白文的安排、笔画粗细的调配和艺术风格的选择上加以变化。比如有的今体字印用赵之谦风格刻不好，是否改用黄牧甫挺拔生辣的线条来表现？或者运用秦汉印中的某些形式，都是值得研讨的问题。用今体字

寿光镇记

右第宁州留后朱记

入印，难度较之篆书入印实为有过之而无不及，一些篆刻前辈已经取得了一定的成绩，还需要我们进一步探索。今体字入印，是应该提倡的，只要处理得好，同样可以使欣赏者从中得到美的享受。

26．什么叫收藏印、斋馆别号印、臣妾印、书简印？

答：收藏印又称鉴藏印，文辞形式也很繁杂，例如"××收藏""××珍秘""××审定""××过目""××鉴赏"等，主要应用于书画的鉴藏。始于唐代而盛行于宋代。唐太宗有"贞观"二字的联珠朱文印，据说是他亲笔书写的。唐玄宗也有"开元"二字的小长方印，钤盖在经他们过目的书画作品上，来作为鉴藏过这件作品的记号。历代皇帝中还有如宋徽宗赵佶的"大观""政和""宣和"等小玺印、双龙印，还有"御书"葫芦印等，宋高宗赵构也有"绍兴"小玺及"御书之宝""损斋书印"等。开私人鉴藏印之风的首推宋代著名书画家米芾，经他鉴赏过的书画作品，按高低上下不同的书画品位，钤盖上不同的印章。此风历代不衰，至今凡有书画名迹，还要请精于此道的鉴赏家题跋盖印以示肯定。

斋馆印就是把书斋的名称刻成印章，据说始于唐相李泌，他留下了一方白文玉印"端居室"。此后，各代文人士大夫竞相仿效，纷纷以楼、馆、阁、院、斋、堂、轩、庐、巢等作为自己的书斋名。明代著名书画家文徵明就曾说过，他的书屋，大都是起造于印章之上的。文人士大夫又常根据个人的籍贯、爱好、个性等给自己拟

齐白石　江南布衣

齐白石　八砚楼

齐白石　借山门客

别号，一时成为风尚。如吴昌硕原名俊，他又给自己刻了许多别号和斋馆印用于书画作品上，如：俊卿、仓石、苍硕、缶庐、破荷、大聋、老缶、缶道人、酸寒尉、芜背亭长等。齐白石也有不少斋馆别号印，如：濒生、白石、借山吟馆主、杏子坞老民、老萍、木人、木居士等。

臣逢时

古代以"臣"为男子的谦称，"妾"为女子的谦称，故在汉代两面印中，有时会见到一种印，一面刻姓名，另一面刻"臣××"或"妾××"，这种印就称为"臣妾印"。

妾嬥

还有一类"书简印"。开始时古代人用自己的姓名印钤盖于封发简牍的封泥上，后来又在自己的名下附加"启事""白笺""白事""言事""信印""言疏"等词句，或纯用"封完""白记""白方""印完"等二字词语。在魏晋时的六面印或套印中可以见到，这种专门用于书简上的印，称为"书简印"。

27．什么叫闲章、引首章、押脚章？

答：镌刻诗词或成语警句的印章称为闲章，起源于三代及秦汉的古语印。钤盖在书画作品上首的称"引首章"，大多采用长方或圆形、椭圆形章。钤盖在作品下部或署款下的称"押脚章"。

在封建社会里，不少失意文人往往借闲章印文来发泄其胸中郁勃之气，或消极悲观，或疏狂可掬。如郑板桥的"七品官耳""二十年前旧板桥"，吴昌硕的"一月安东令"，赵之谦的"为五斗米折腰"，石涛的"头白依然不识字"等。而赵之谦的"我欲不伤悲不得已"和吴昌硕的"明月前身"则是寄托了怀旧与悼亡的心情。

齐白石　吾幼挂书牛角

陈鸿寿　绕屋梅花三十树

木匠出身、杰出的人民艺术家齐白石擅长诗书画印，他的印章中洋溢着朴素的劳动人民思想感情。他生平最痛恨那些饱食无忧、不学无术、骑在人民头上的官僚士绅，为了表明自己的身份，决不与之同流合污，刻了"寻常百姓人家""星塘白屋不出公卿""中华良民也"等印。他又以一般人认为低贱的木匠出身而自傲，刻有"大匠之门""鲁班门下""木人""阿芝"（学木匠时小名）等印钤盖在画幅上，以寄托对木匠生涯无限深厚又真挚的感情。而他的"精于勤""天道酬勤""痴思长绳系日""心耿耿"诸印则是说明了他对艺术事业的踏实、勤奋的态度。"吾幼挂书牛角""故里山花此时开也"则是寄托了他对童年的美好回忆和无尽的乡思。

在当代书画家的自用印中，随手即可拣出许多寓意深刻或妙趣横生的闲章来。艺术大师刘海粟在描绘云阵狂涛时钤用"兴风作浪"；已故著名画家傅抱石有嗜酒之好，每当有佳作爱钤用"往往醉后"；海上名画家吴湖帆因一个鼻孔经常窒塞，风趣地请人镌刻了一方"一窍不通"；女画家周炼霞一目失明，乃请人刻"一目了然"印；钱君匋先生因姓"钱"，刻过一方"嫌其铜臭"；李可染有"为祖国河山立传""不与照相机争功"的闲章，道出了画家的艺术追求，他还有一方"白发学童"，表达了他谦逊的品格，感人至深。郑板桥有过二方表示对前辈画家敬仰的闲章："徐青藤门下走狗郑燮"和"青藤门下牛马走"。程十发也有一方闲章："供养白阳、青藤、老莲、新罗、清湘、吉金、八大、两峰之室"，既反

映出他对前贤的尊敬，又表达了自己取名家之长、立意创新的态度。

以上略举数例，说明闲章实则不闲，好的闲章有画龙点睛的妙用，可与画幅互相辉映，增强诗情画意，烘托神韵逸致。

28．什么叫朱文印、白文印、朱白文相间印？

答：朱文印又叫阳文印，在画有印稿的前提下，就是把写在印石上的墨线保留下来，将其余部分刻去，用朱文印章钤出的印文是白底红字，白文印又叫阴文印，就是把写在印石上的墨线刻去，用白文印章钤出的印文是红底白字，如果线条粗得几乎使笔画与笔画相粘连，则叫满白文。学习篆刻宜从满白文的临摹入手。

有一类印，在一方印章中，有的朱白文各一半，有的一朱三白，有的采用对角朱白的呼应，这种起源于汉代的印叫"朱白文相间印"。这类印的一般规律是朱文笔画较少，刻好后的效果是朱如白、白如朱，全印显得十分协调。

李自为印

霸成印信

29．子母印是怎样的？

答：子母印是一种巧妙的印章形式，始于汉代，盛行于魏晋六朝。大印为母兽钮，正好嵌合进一方子兽印钮，成母怀子的形状，又称套印。以二套为多见，还有三套印、四套印的。

子母印的印文内容除姓名、别号外，还有"印信""启记"

等书简印的印文，以白文为主。在一方印的体积里，同时容纳下几方印，既美观又经济方便，古代劳动人民的智慧不能不使我们叹服。

30．六面印是怎样的？

答：在古玺中有一种五面印，印面加四侧均刻。到魏晋六朝就有了一种六面印，它的形状是在一正方形的五面印顶端再连一方形小钮，中间开孔以穿上绶带佩用。这小钮顶端也可制一小印。印文内容除姓名印外，还有臣妾印、书简印，印文书体很有特色，它一般一字一行，密其上部而疏其下部，遇有竖笔大多伸长下垂成悬针状，称为"悬针篆"，这是晋代六面印的特殊风格。这种悬针篆，大约是受到新莽时嘉量铭文书体或魏正始石经上篆书的影响，这种六面印体积不大，使用方便，也颇受人欢迎。

31．什么叫缪篆？

答：汉代的史学家班固在他所著《汉书·艺文志序》中谈到缪篆时说："……太史试学童，能讽书九千字以上乃得为史。又以六体试之。……六体者，古文、奇字、篆书、隶书、缪篆、虫书。皆所以通知古今文字、摹印章、书幡信也。"说明当时太史用来考察学童的六体之一就有缪篆。著名的文字学家许慎，在《说文解字·序》中也说到王莽曾派大司空甄丰等改定古文，"时有六书：一曰古文，孔子壁中书也；二曰奇字，即古文而异者也；三曰篆书，即小篆，秦始皇帝使下杜人程邈所作也；四曰佐书，即秦隶书；五曰缪篆，所以摹印也；六曰鸟虫书，所以书幡信也。"

新成甲

潘刚私印

这二位汉代的学者都说到了缪篆是汉代的摹印文字，但缪篆的形体，由于没有讲明，当时又没有举例附图，所以缪篆究竟是怎么样的一种书体，成了后人探讨争议的难题，关于缪篆最有代表性的有两种意见：

罗福颐先生认为，按《说文解字》中对"缪"字的解释："一曰绸缪，从糸，翏声。"绸缪说是纠缠或束缚重叠，像一根绳子缠绕在一起就可叫绸缪，形容一种曲折回绕的字体，也可叫绸缪或者省称缪。因此，他认为缪篆就是汉魏私印中那种形状曲折回绕、用来刻印的书体，这种书体正符合许慎所说的缪篆的意思，属于当时的一种美术字。

还有一种意见认为"缪"字除解释绸缪，含有缠绕、束缚的意思外，还有另一种含义，即认为古文中"谬、缪"通用，具有不合情理、错误、违反、假装的意思。按这一种意思，缪篆是汉印中大量摹印文字的通称。这种字体在结构上有谬误，不大规范，往往对字体的笔画加以增减，或作回曲折叠，以适应印章布局变化之需要。这种字体，笔画粗壮方折，外形方整平直。故认为汉代统治者就是根据其不属规范化篆体这一特点，把这些印中的文字，名之为"缪篆"。

"缪篆"的含义究竟是什么？还有待学者们做进一步探讨。

32. 什么叫鸟虫书？

答：在汉印中还有一类富有装饰性的文字，印文笔画都化作虫、鸟、鱼、龙等形态，这与许慎《说文解字·序》中提到的六书之一——鸟虫书是相一致的。这种文字也见于战国以来的乐器或兵器上。从一些出土的古器如王子匜、越王勾践剑等也可见鸟虫篆之一斑。后者在黝黑的剑面上，按鸟虫书文字

喜相逢

屈曲盘绕的形态嵌以金丝，起到了很好的装饰作用。在汉印中，这种鸟虫书只用于私印上。

緁伃妾娟

33．什么叫杂形印？

答：杂形印实际上就是杂形玺，是战国时期形式众多的私玺的总称。这些私玺品类繁多，形状不一，除常见的圆形，长方形外，更有作凸形、凹形、三角形、心形、盾形、腰子形和附在带钩上的带钩印，以及由两个、三个，乃至四个，以方、圆、三角的不同形体，组合成连珠式的印章。这些古玺无论在钮制、铸工等方面都显示出制作者高超的技艺，使我们在欣赏之余，对古代手工艺人的智慧和艺术处理手段表示由衷的赞叹。

34．什么叫肖形印？

答：战国至汉魏的印章中，有一类不镌刻文字而铸刻成各种图像的印——肖形印，也有叫图形印、图像印、画印的。这些肖形印所反映的内容十分广泛，有描写劳动人民狩猎、搏兽、饲禽、牛耕等情景，也有描写歌舞伎乐、鼓瑟弹琴、车马出行以及乘龙跨虎的画面。其中，鸟兽动物占了相当部分数量，有虎、马、鹿、羊、

鹿　　　　　　　车马　　　　　　龙凤虎龟

龙、熊、兔、驴、驼、鹤、鸡、鹭、龟、鱼等，甚至还有当时罕见的外来珍禽异兽如犀牛、鸵鸟等。

除独立的肖形印外，还有是以文字与动植物图画结合的，其中最普遍的一种叫作"四灵印"，即在文字外饰以龙、虎、凤、龟（即苍龙、白虎、朱雀、玄武）四种形象，也有以其一种或两种装饰的，这种图案在汉画像砖、瓦当上也常能看到。这些简洁、生动的形象，美化了印面，在众多的玺印遗物中独具一格。

35．什么叫吉语印？

答：古人做事，多尚吉祥。在战国以来的古玺印中，还有一种印文内容并非官名、私人姓名，而用一些古代带有吉祥意义的祝词、成语入印，世称吉语印，一般都是为死者殉葬的专用品。实际上开了后世闲文印的先河。

这些吉语印由简渐繁。战国古玺中常见的吉语印有"昌""正行""得志""行吉""有千金"等。秦印中有"和众""敬事""相思得志""思言敬事""忠仁思士""壹心慎事""宜民和众"等。汉代的吉语印文字增多，最多有二十字的祝词如："今日利行""日利大年""永寿康宁""长富贵乐毋事""宜官秩、长乐吉、贵有日""建明德、子千亿、保万年、治无极""绥统承祖、子孙慈仁、永保二亲、福禄未央、万岁无疆"等。

日利十千万

大富贵昌　宜为侯王
千秋万岁　常乐未央

36．什么叫花押印？

答：花押印在宋、元、明、清各代都有，它是将姓名画写成一种符号以代替汉字入印，实际上是个人专用的一种记号，称为"押"。"押"始于宋而盛于元，故有"元押"之称。因为元时的蒙古族、色目族等兄弟民族官吏很多是不认识汉字的，就只能画一种符号来使人难以仿效，以达到防奸辨伪的目的。

花押印有的仅一个汉字，有的仅刻花押，更多的是在长方形的印面上，上刻楷书姓氏，下部兼刻花押。这上部的文字无论用楷书、隶书甚至篆书，都有一种古拙凝重的风格，是后世创作今体字印章很好的借鉴资料。

何"押"　　李"押"

37．印钮有哪些常识？

答：现在看来，印钮只是一方印章上的装饰品，而在古代，钮制还反映出一朝一代的制度，同时还可通过钮制的形式，看到这一时期冶炼铸造等工艺水平。

至于印钮的制度也取决于印的材料和官职。秦印及战国古玺大多以鼻钮为主，其他也有兽钮、亭钮、龟钮、台钮等。汉代则规定诸侯王用金质台钮、驼钮，文字也可称玺，列侯王印用金质龟钮，丞相、太尉及将军也是金质龟钮。在御史中，二千石的是银印龟钮，千石以下是铜印鼻钮。给一些兄弟民族颁发的官印中，大多是蛇钮或驼钮等。宋元以后，由于官印越来越大，不再穿孔佩带了，钮也变成可以手握的把手。这些历代按官职的高低而定的印钮制度，今后当有专家根据史料及出土实物作专著论述，这里仅作如上的简单介绍。

鼻钮：钮及穿孔都
比较小

瓦钮：穿孔比鼻钮稍
大，状如覆瓦

桥钮：状如拱桥，钮的
跨度比瓦钮大，
一般与印边齐

坛钮：又称覆斗状钮，
如倒扣的斗

台钮：样子与坛钮差不
多，但上面呈多
层次，台上还有
柱钮和鼻钮

戒指钮

觿钮：状如牛角

环钮：上有一环或套环

柱钮：钮似方柱体

栈钮：印钮较高以便
于把握，见于
明清官印

蛇钮

龟钮

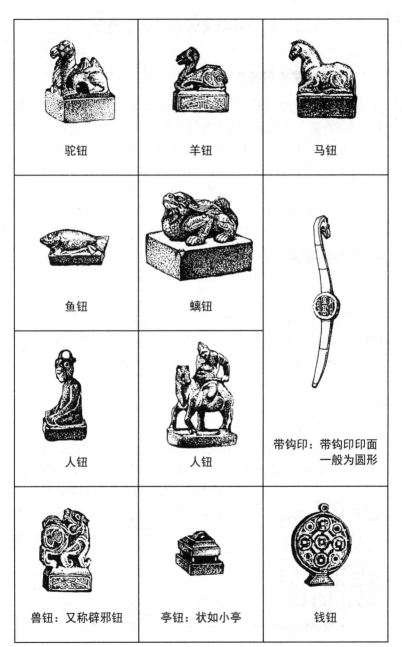

驼钮	羊钮	马钮
鱼钮	螭钮	带钩印：带钩印印面 一般为圆形
人钮	人钮	
兽钮：又称辟邪钮	亭钮：状如小亭	钱钮

三、明清篆刻流派及近代篆刻家

38．什么是文何派？

答：从隋唐到宋元，在书法和绘画方面达到了一个绚烂的境地，而印章艺术却处于灰暗的阶段。从唐代起，由于简牍制度的衰微，已不需要用印章来封检简牍，私印愈趋俗流，官印也逐渐增大，印文僵化，时见谬误，以屈曲折叠填塞印面为尚，越来越远离秦汉玺印的优良传统。一直到明初的王冕和明代中期的文彭倡用石章刻印，印章材料的根本性改革，为篆刻家自篆自刻创造了良好的条件，大大促进了篆刻艺术的发展，从而揭开了以文彭、何震为首的明清流派篆刻艺术高潮的序幕。

下面，我们分别介绍一下文彭与何震的简单情况。

文彭（1497—1573），字寿承，号三桥，长洲（今江苏苏州）人。明代著名书画家文徵明的长子，与弟弟文嘉一起称誉艺坛，曾担任两京国子监博士，故有的印史著作中称他为文国博。在印章流派艺术的历史上，他堪称开山祖师。在周亮工的《印人传》中，记载着这样一段故事。文彭早期在书画上用的印都是牙章，当时还没有开文人刻印的风气，他的牙章大多是自己篆印后请金陵人李文甫镌刻的。他在南京国子监时，一次过南京西郊桥，高价购得四筐当时用以雕制妇女装饰品用的灯光冻石。从此，文彭就不再以牙章刻印，而灯光冻石能够刻印，也渐为人知，方把这种石头视为珍宝。

文彭　琴罢倚松玩鹤

文彭得到的这批冻石剖为印材后，被他的友人汪道昆要了一百方去，一半委托给文彭，一半则请文彭落墨篆印后再交给何震镌刻。从此，按明代著名篆刻家朱简的描述是："自三桥而下，无不人人斯、籀，字字秦汉，猗欤盛哉！"一些专门学习文彭的人，形成了"吴门派"，也称"三桥派"。

据朱简《印经·缵绪篇》所列，"三桥派"的主要篆刻家有璩之璞、陈万言、李流芳、徐象梅、归昌世等人。其他还有顾苓、顾昕等。

文彭的治印真品传世极少，伪作很多，他的印作秀润有余，离汉印古朴浑穆的风貌还有很远的距离，但在"力变元人旧习"这一方面，其勇气及对后世的启发作用是很大的。而在探索过程中，出现的这种不完美也并不奇怪。据传，文彭为了追求汉印残破古朴的金石味，刻好石章后还有意识地"置之椟中，令童子尽日摇之"。他遗留下来的朱文印，不管是自篆自刻，还是自篆后请别人奏刀刻制的，多为细边，字体多为小篆，圆劲中见秀丽。他以行书刻制的双刀边款，一直受到后人的高度评价。此外，在印文里，除了刻姓名字号，还选刻风雅的诗句，并在边款中撰写即兴短文，这种审美情趣也是始自文彭，所以，文彭在篆刻史上，的确是做出了继往开来的贡献。

何震（约1530—1604），字主臣、长卿，号雪渔，明代徽州婺源（今属江西）人。久居南京，与文彭情在师友之间，在篆刻艺术上与文彭齐名。受他们两人影响而形成的流派，世称"文何派"，是"皖派"（也称徽派）的先驱者。宗何震一派的印人主要有：梁裘、胡正言、程原、程朴、吴迥、吴良止、金光先等。

何震对待篆刻艺术的创作态度十分严谨，在篆刻领域里倾注了毕生的精力。他深知印外功夫对于篆刻的重要，因此精研六书、文字学。他与文彭一样，主张篆刻应以六书为准则，他们有时讨论六书竟至夜以继日。何震曾经说："六书不精义入神，而能驱刀如笔，吾不信也。"强调了篆刻家精通文字学的重要性。所以后人称赞他"主臣印无一讹笔"，这种信赖来自他精湛的修养。

何震中年时期，顾从德编辑的我国第一部《集古印谱》出版了，这对当时的印学家复兴篆刻艺术起了推波助澜的作用。何震除接受文彭的影响外，又受《集古印

何震　听鹂深处

《潜》的启发，加上他的广见博闻和大胆的探索精神，使他的印作逐渐脱离流派印草创时期某些平庸陋俗的风气。他模仿秦汉玺印中多彩多姿的风貌，什么风格都勇于尝试。故何震刻印最多，风格也多变，他的运刀以猛利、泼辣著称。他的边款也不同于文彭，而是以单刀法切之，给后来浙派的丁敬以直接的启发。周亮工在《印人传》中把文彭以后的印家分成猛利、和平两大派，而何震则是猛利派的代表，汪关是和平派的代表。自此，何震名声大振，有"片石与金同价""吾郡何主臣氏追秦、汉而为篆刻，盖千有余年一人焉"之誉。周亮工说他"大将军以下皆以得一印为荣，橐金且满"。可见何震在当时的影响是很大的。流风所及，时人都以模仿他的风格为能事。他著有《续学古编》二卷。何震去世二十多年后，程原征集了何氏遗刻五千多方，精选了其中的一千五百方，嘱他的儿子程朴摹成《印选》（又名《忍草堂印选》）四卷，文、何在"力变元人旧习"这一点上，有其不可磨灭的功绩。尽管何震的"猛利"过甚，有时也反有一种"锋芒毕露"、失之"生硬"的新弊，这些摹刻的印也不可避免地带有一定的局限性，但毕竟能使何震的印艺得以传世，使我们今天还能辨察明代中叶篆刻流派艺术初生期中，这些开路先锋的足迹。

由于文彭的引进石章，使大批有较高艺术修养的文人雅士得以握石奏刀，进而由何震高举学习秦汉印的旗帜，并且身体力行，以他大量的作品影响着整个印坛，文、何二人为复兴篆刻艺术立下了汗马功劳。韩天衡老师有一个比喻："如果说，明清流派印章由文彭叩开山门，那么却是由何震首先进山得宝的。"这个比喻是很生动的。

39．什么是皖派？什么是徽派？有哪些代表人物？

答：在文何派崛起之后的大约四个世纪中，篆刻艺术已不是如早先那样只限于印信之用，也不只是附属于书画艺术。随着众多

的篆刻家的不断创造，随着考古、鉴赏、古玩的发展，篆刻竟与书画并驾齐驱，单独形成了一门艺术。这期间名家辈出，流派纷呈，影响最大的是皖派和浙派两大流派。

皖派也称黄山派、徽派，顾名思义应是属于安徽黄山地区的印派。但是由于它的风行，从后来的事实说明，其作者构成已远远超出了黄山地区。对于皖派（徽派）的划分，历来也有多种说法，其中有一种说法是把前期以何震为代表的印派称为皖派，而到了明末清初，则把以程邃为代表的歙四家称为徽派，也有把邓石如开创的"邓派"称为"徽派"的。这种按地域分，而不是按作者的艺术风格分的传统分法，很容易使人们认识模糊，概念混乱。实际上，凡有流派，都是指以一个代表人物为中心，随着影响的扩大，而逐渐形成的一派。一般来说，这中心人物原先并未有意识要开宗立派。比如"皖派"（或称"徽派"），就是前期以何震为代表，后期以"歙四家"（也称"歙中四子"）为代表的两个不同时期的"皖派"（或称"徽派"），它的真正形成是在后期。（沙孟海先生把前后期"皖派""徽派"都统归于"新安印派"。）

前期的代表人物，除何震外，这里重点介绍苏宣、朱简、汪关三人。

苏宣（1553—1626后），字尔宣，又字啸民，号泗水。安徽歙县人。篆刻曾得文彭传授，受何震的影响很大，篆刻在当时颇有名声，仅次于文、何，后人称他与文、何鼎足称雄。

为了扩大眼界，他曾寓居松江顾从德、嘉兴项元汴两位大收藏家家中，"出秦、汉以下八代印章纵观之，而知世不相沿，人自为政"。他采取冲刀、切刀并用的方法，作品比何震更接近汉印，有一种浑朴、雄健的风格。他开创的这一派名为"泗水派"，学他的人主要有程远、何通、姚淑仪、顾奇六、程孝直等。他著有《印略》三卷，共两册传世。

苏宣　流风回雪

朱简（生卒年不详），字修能，号畸臣，后改名闻。安徽休宁人。工诗文，精研古代篆体，师事陈继儒。他从友人藏家处，看到了大量的古印原拓本，花了两年时间，精心摹刻，编成《印品》二集，对于后人辨别印章的真伪，对玺印的考证、

朱简　冯梦祯印

章法的探讨很有价值。由于他的广见博闻，在印学理论上的造诣特别深，还著有《印章要论》一卷和《印经》一卷，在阐述印章的古今流变之余，同时考证了金石碑版法帖之间的关系，颇有卓见。此外，他还著有《印书》《印图》《印学丛说》《集汉摹印字》等书，以及《菌阁藏印》《修能印谱》等。他的印学理论对后世的贡献不下于他的篆刻作品，如他提出了以"神品、妙品、能品、逸品、外道、庸工"六项篆刻批评的标准，又指出了"篆病、笔病、刀病、章病、意病"五种篆刻创作上的常见病。最了不起的是，他在《印品》一书中开列"谬印"一章，敢于对他所崇敬的一些篆刻名家如何震、梁褭、陈万言的部分不合章法、篆法的印章不顾情面地一一提出批评，开创了篆刻史上印学批评的先河。

从朱简遗存的印作"冯梦祯印"来分析，可以看出使用的是笔笔钝拙而不光洁的短刀碎切的技法，这种刀法无疑对后来浙派的丁敬有一定的影响。朱简在篆刻创作及理论上的深邃造诣，使周亮工也禁不住在《印人传·卷三·书汪宗周印章前》里发出赞叹："自何主臣兴，印章一道，遂属黄山。继主臣起者，不乏其人，予独醉心于朱修能。自修能外，吾见亦寥寥矣。"对朱简的评价可谓很高了。

汪关（生卒年不详），原名东阳，字杲叔，安徽歙县人。久居娄东（今江苏太仓），后因获得一枚"汪关"汉铜印，遂改名汪关，并将自己的书斋名为"宝印斋"，李流芳为其取字为"尹子"，与其子汪泓，均精于篆刻，有"大痴"和"小痴"的绰号。他的家境贫困，但能在艰苦环境中奋斗而取得相当的成就。他一变何震之

法，直追秦、汉铸印，以冲刀法开创了一种
与何震大不相同的工整雅妍的面目。据说将
他的作品杂诸汉印一起，很难辨别真伪，而
他的圆朱文更有独到的妙处。前面曾说过，
周亮工把文彭以后的篆刻家分为"猛利"和
"和平"两派，推何震为"猛利"派的代表
人物，推汪关为"和平"派的代表人物，可
谓名重一时，当时一些著名的书画家和士大

汪关　董其昌印

夫如董其昌、王时敏、文震孟、恽本初、归昌世、李流芳、钱谦益、
赵文俶等人的用印，大都出自汪关之手。在明末印坛上，他与朱简
是影响较大的两家，以汪关父子为代表的印派，称为"娄东派"。
其遗留下来的主要作品是《宝印斋印式》二卷。

　　后期"徽派"的杰出代表人物是程邃，他和巴慰祖、胡唐、
汪肇龙，世称"歙中四子"或"歙四家"，也有称"歙派"的。明
代印章流派艺术到他们为止，才真正形成了徽派。他们从正反两个
方面着手，矫正了前期皖派中离奇乖谬、粗俗怪异的陋习，又继承
了何震、苏宣、朱简、汪关等印家的长处，并继续从秦汉玺印中吸
取新的养料，从而开创了皖派（徽派）的崭新局面。

　　程邃（1607—1692），字穆倩，号青溪，别号垢道人、野全道
者、江东布衣。安徽歙县人。久居南京，明亡后晚年居江都（今扬
州）。他是明代诸生，是一位有民族气节的有多方面修养的"诗、
书、画、印"四绝的文学艺术家。生平疾恶
如仇，爱结交仁义之士为友。程邃精于金石
考证之学，又长于铜玉器的鉴别，富于收藏，
作山水画爱用枯笔干皴。篆刻白文印得汉铸
印淳厚朴茂的风格，朱文喜用大篆入印，取
法周秦小玺，在当时来说属别开生面。周亮
工在《印人传》中对程邃的评价其高，说："黄
山程穆倩邃以诗文书画奔走天下，偶然作印，

程邃　床上书连屋
阶前树拂云

乃力变文、何旧习，世翕然称之。"他的作品已失传，只有他的乡人程芝华摹刻了程邃的作品五十九方，编在《古蜗篆居印述》第一册中，借此，总算可以看到一些程邃篆刻的面目，其他印作散见于他的书画作品上。当时名重一时的梁清标、周亮工等人的用印都出自程邃之手。他的作品确实已远远地超过了皖派前期的文彭、何震的水平，成为一代宗匠。

程邃的次子程以辛，字万斯，也工于篆刻。

巴慰祖（1744—1793），字予籍、子安，号晋唐，一作隽堂，又号莲舫。安徽歙县渔梁人。工隶书，擅山水花鸟画，对书画古器的收藏极富。所仿青铜器，几能乱真。他的篆刻章法多巧思，风格不与程邃相同，形式多样，直追秦汉，在当时的影响较大，但可惜流传的作品极少。

巴慰祖　乃不知有
汉无论魏晋

胡唐（1759—1826），又名长庚，字子西，号醉翁、咏陶、城东居士、木雁居士，安徽歙县人。巴慰祖的外甥。其篆刻长于仿秦汉玺印，其小字款识更为清秀绝俗，与巴慰祖并称为巴、胡。赵之谦对巴、胡的作品特别赞赏，并受到他们的影响。巴、胡的作品传世极少，只在程芝华摹刻的《古蜗篆居印述》和《董巴胡王合刻印谱》中收录了一些印作（据说此谱经考证，乃出自一人的托伪品）。但两谱所收胡唐的印作风格竟截然不同，已引起专家们的注意。

胡唐　树谷

汪肇龙（生卒年不详），亦名肇漋、字稚川。关于他的资料更少，《篆刻入门》也只评他的篆刻古致，得汉印之神者。其作品流传极少，只在程芝华摹刻的《古蜗篆居印述》中可见其大概。这本印谱分四册，摹刻了程、巴、胡、汪四家印作，每家一册，由胡唐亲为

印谱作序。

40．什么是浙派？有哪些代表人物？

答：清初，皖派在印坛上余风未尽，随着金石学的勃兴，也出现了不少卓有成就的金石学家，如钱大昕、毕沅、翁方纲、桂馥等。随着地下遗存的发现日多，印谱的编集、传播也渐广，印人们所见到的印谱，已不同于一个世纪前流行的那种木版摹刻的毫无趣味的印谱了，于是印人们又纷纷掀起一阵学习汉印的高潮。正当这种没有个性的、以临摹为目的的篆刻，使印坛盛行着专事摹拟，以临摹代替创作的"泥古"习气风靡时，在清代文化最辉煌的乾隆年代，浙江西泠（杭州）的丁敬异军突起，称雄于印坛，开创了"浙派"。与随之而起的蒋仁、黄易、奚冈合称为"西泠四家"，也称"武林四家"。继而又有陈鸿寿、陈豫钟、赵之琛、钱松出来，后世就把浙派这八家有代表性的篆刻家合称为"西泠八家"，也有称前四人为"西泠前四家"，后四人为"西泠后四家"。

"浙派"与"皖派"是明清印坛上的两大主要流派。他们承前启后，对于继承发扬秦汉玺印的优良传统，发展祖国的篆刻艺术，其卓越的历史功绩是不可泯灭的。下面，我们介绍一下由丁敬领衔的"浙派"中最有代表性的八位篆刻家（即所谓的"西泠八家"）的简况：

丁敬（1695—1765），字敬身，号钝丁，又有砚林、梅农、清梦生、玩茶翁、玩茶叟、丁居士、龙泓山人、砚林外史、胜怠老人、孤云石叟、独游杖者等别号，浙江钱塘（今杭州）人。自幼家贫，以卖酒为业。终身淡泊功名不愿仕宦，博学好古，精于鉴赏，对秦汉铜器，宋元名迹，珍本秘籍，能辨识其真赝，只要有能力，他都倾囊而收之。

丁敬　徐观海印

713

据说他乱头粗服，也从不整理书斋，收藏书籍任其堆积，但对考证金石文字则丝毫细节都不肯放过。他曾与友人一起翻山越岭，甚至攀上悬崖绝壁访求与考证前人石刻名迹，著成《武林金石录》。诗文集有《砚林诗集》《龙泓山人集》。他的居处与金农邻近，两人经常往来唱和，又和汪启淑结为西湖吟社盟友，两人交游达三十多年之久。书法工篆隶，擅画梅花，是一个有多方面修养的艺术家。

丁敬的年代，浙江也正风行林皋（鹤田）的印风，崇尚刀法妍丽的格调。丁敬在创作中已认识到这种印风必须革新，他在一方印的边跋中说："此印仿汉人刀法。近来作印工细如林鹤田，秀媚如顾少清，皆不免明人习气，余不为也。"丁敬的革新精神是他创作的灵魂，他决意创新（离群），不肯做一个安于守旧而一无创意的泥古不化者。从他年轻时写的一首论印诗中可以看到他的这一抱负："古人篆刻思离群，舒卷浑同岭上云。看到六朝唐宋妙，何曾墨守汉家文。"这种反对以临摹代替创作，限制作者个性的"离群"精神，使丁敬的篆刻创作不拘泥汉印，也不拘泥于某一家，而是在学习汉印的基础上，借鉴了明代诸家，如朱简、梁袠、苏宣、吴迥等的长处，自辟蹊径，而创造出的一种雄健、高古的新印风。后来的赵之谦、吴昌硕、齐白石等学习秦汉印传统而又能自立新意，都是与丁敬的这种创造精神一脉相承的。魏锡曾在《绩语堂论印汇录》中对丁敬的艺术风格作了极为精当的总结："健胜何长卿（雪渔），古胜吾子行（丘衍）。寸铁三千年，秦汉兼元明。"

丁敬生性耿介，即使是达官贵人来求印，也不轻易答应，晚年，丁敬的家境更趋贫穷，每日借醉驱愁，一生布衣而终。留下了他自编的《龙泓山人印谱》。在《西泠四家印谱》《西泠六家印谱》和丁辅之手拓的《西泠八家印选》里都集有他的作品。

蒋仁（1743—1795），原名泰，字阶平，后来因得到古铜印"蒋仁之印"，遂改名蒋仁，改字山堂，别号吉罗居士，女床山民。浙江仁和（今杭州）人。家境贫穷，他一生都住在两间祖传的连风雨都不能遮蔽的破旧小屋里，与妻女过着超然世俗的简朴生活。书法

师颜真卿、孙过庭、杨凝式诸家，诗与山水画都有一种清雅脱俗的幽趣。篆刻取法丁敬而又有所发展，在苍劲之中甚得古意。无论是笔画稍粗，白多朱少，以切刀为主的浙派白文，还是细文细边，刀棱交错成颤笔的浙派朱文，到了蒋仁这里，这种典型浙派风格已基本固定。徽派影响已基本脱尽。可惜的是他不轻易为人作印，身后又无子孙，作品

蒋仁　康节后人

大部散失，传世极少，在"西泠八家"中，以蒋仁的遗作为最少。《吉罗居士印谱》中只收录了二十六方，后来的《西泠四家印谱》《西泠八家印选》中所收录的也是重复的印作。

　　黄易（1744—1802），字大易，其父黄树谷，精篆隶，世称"松石先生"，黄易就取号"小松"，又以家乡有秋影庵，自号秋庵，别署秋影庵主。幼承家学，历官山东济宁府同知，为人笃直。其喜游历名山大川，搜访残碑古碣，擅于金石考证，又双钩汉石经、范式碑、三公山等碑广布于世，其中对汉魏碑碣的研究成就最大，著有《小蓬莱阁金石文字》《小蓬莱阁金石目》《蔚各访碑日记》等。又精于诗文山水画，篆刻得丁敬亲授，对秦汉玺印极有研究，又能兼及宋元诸家，从汉魏六朝的金石碑刻中也吸收了营养，自创一种雄浑朴雅的面貌。那种用刀短碎、波磔成棱、刀刀可数的典型浙派风格，到了黄易，比之蒋仁更加定型了。这一点比之丁敬有过之无不及，使得丁敬见了他的作品大为赞叹地说："将来能继我而起的，一定是小松。"后来果真如丁敬所说的。黄易有一句刻印心得"小心落墨、大胆奏刀"，向为篆刻界奉为篆刻名言。他的作品，收在何梦华所编的与丁敬合为一集的《丁黄印谱》中，另有《秋影庵主印谱》行世，《西泠四家印谱》《西泠八家印选》中也有他的作品。

黄易　石墨楼

奚冈（1746—1803），初名钢，字纯章，号铁生，又号萝龛，别号鹤渚生、蒙泉外史、蒙道士、散木居士、冬花庵主，安徽歙县人，后移居浙江钱塘（今杭州）。九岁就能写隶书，是一个早慧的人，山水学董其昌、王时敏，花卉法恽南田，画名远扬海外。他与诗书画都绝妙的方熏诗酒交游，世称"方奚"。篆刻师法丁敬，而有所发展，风格疏逸清隽，与丁敬、黄易、蒋仁并称"杭郡四家"。奚冈生性旷达耿介，与世无争，闭门谢客。爱喝酒，每遇醉必怒骂同席者，人称"酒狂"。

奚冈　蒙泉外史

　　他晚年境遇凄惨，屡遭灾难，旬日之内连丧四子，继而又逢火灾及丧母，不久他也病死乡里。著作有《冬花庵烬余稿》《蒙泉外史印谱》，西泠各家印谱，大都收录有他的作品。

　　陈豫钟（1762—1806），字浚仪，号秋堂，浙江钱塘（今杭州）人。其对文字学深有研究，工篆隶，绘画方面长于以篆法画松竹。其收藏碑帖拓本、名画佳砚不惜高价，甚至典当物品购买。篆刻专师丁敬，兼及秦汉。当时与陈鸿寿齐名，世称"二陈"。他的篆刻风格工整秀致。陈豫钟的著作主要有《明画姓氏韵编》《求是斋集》《古今画人传》《求是斋印谱》等。

陈豫钟　留余堂印

　　陈鸿寿（1768—1822），字子恭，号曼生，又号老曼、曼寿、曼公、曼龚、种榆道人、夹谷亭长等，浙江钱塘（今杭州）人。曾出任江苏溧阳知县，又转南河海防同知，诗文及篆隶行草都有自己的特色，他的隶书最为俊秀，绘画主攻花卉兰竹。他常与宜兴茶具

陈鸿寿　孙恩沛印

制作名家杨彭年合作，仿袭春、时大彬二家之法用澄泥作茶具，再由他为茶具题识，世称"曼生壶"，深为识者珍爱，至今还被人们视同珍璧。陈鸿寿在"西泠八家"之中，是一个能创新，又有自己面貌的篆刻家。他刀法爽利，纵姿英迈，使浙派的面目为之一新。他与赵之琛由于都具有强烈的浙派面目，常被后世学者引为学习浙派的主要对象。

赵之琛（1781—1852），字次闲，号献父，亦作献甫，别号宝月山人，浙江钱塘（今杭州）人。工四体书，善山水花卉，长于金石文字之学，阮元著《积古斋钟鼎彝器款识》时，就由赵之琛代笔摹写古器。篆刻师事陈豫钟，所刻之印数量极多，浙派的章法、刀法到了他和陈鸿寿，基本已定型。而到了晚年，其

赵之琛　补罗迦室

作品注重形式，过多修饰。这种定型一无变化而流于刻板僵化。他的行楷书边款刻得十分精致。赵之琛生性好静，常闭门谢客，爱摹写佛像，名其庐为"补罗迦室"。据说晚年，他行踪不明或客死他乡。著有《补罗迦室集》《补罗迦室印谱》。

钱松（1818—1860），字叔盖，号耐青，因住于吴山之铁厓，故又号铁庐，又有未道士、西郭外史、云和山人等别号。浙江钱塘（今杭州）人。其书法尤长篆隶，绘画专攻山水花卉，篆刻受过丁敬的影响，但主要得力于汉印，曾经摹刻汉印二千方，可见其基本功的扎实了。所以，当赵之琛见到他的作品时也惊叹为："此丁黄后一人，

钱松　集虚斋

前明文何诸家不及也。"钱松的确可称是皖、浙派以后与吴熙载、赵之谦、吴昌硕、黄士陵等同样成就卓著的篆刻家。他传世的篆刻作品无论章法、刀法都不落前人窠臼，故作品别有一种韵味。由于他是杭州人，因而列入"西泠八家"。实际上他的风格与其他西泠

七家的风格明显不同。可以说，他另外开创了一个新流派，影响了后来的吴昌硕。广东严荄将他与胡震（鼻山）两人的作品辑成《钱叔盖胡鼻山两家刻印》，高邕也辑有《未虚室印谱》，也有人将他的个人作品编为《铁庐印谱》。

41．明清篆刻流派中，除皖、浙两派外，还有哪些流派？

答：（1）云间派

云间现归上海市的松江，古称松江府，又称为"华亭"或"云间"，历代也是文人荟萃之地。明代大书画家董其昌、陈继儒都出身于松江府（古称云间，今属上海市）。另外，康熙年代《耦耕园印谱》的作者孙铱、方大礼，《扶青阁印谱》的作者徐浩，乾隆初年《醉爱居印谱》的作者王睿章等都是云间俊秀。在篆刻上，较有成就的是《坤皋铁笔》的作者鞠履厚和《研山印草》的作者王声振，以这两人为首的印派就以华亭的古名称为"云间派"，云间派的风格工丽有余，古意不足。

鞠履厚（1723—1786），字坤皋，号樵霞，又号一草主人，江苏奉贤（今上海）人。由于其体弱多病，无精力从事社会活动，而潜心钻研六书，遍读经史子集，和他的表兄王声振，同为云间篆刻名手。他的作品工致清丽，摹仿前人的作品颇见功力。个人的创作较少古朴之致，比较做作，带有习气。编有《坤皋铁笔》《印文考略》等。

鞠履厚　闲锄明明
种梅花

王声振（？—1751），字玉如，号研山，江苏松江（今属上海）人。从小就爱好古文奇字，好摹仿刻印，他受教于堂叔王曾麓，才学益广，见闻益博，篆刻的水平也越来越高，终于与鞠履厚、王曾麓等人成为云间派的名家。编有《澄怀堂印谱》《研

王声振　平桥居十

山印草》。

（2）莆田派

在一般的篆刻书籍中，传为福建莆田人宋珏开创的，也有称林皋为莆田派的，这种按地区、籍贯的分类法自是缺乏科学根据，给后人探讨艺术风格、师承关系等造成了混乱。这里，就宋珏和林皋两人做一些简单的介绍：

宋珏（1576—1632），珏也作毂，字比玉，号荔枝仙、国子生，福建莆田人，客居南京。传说他创莆田派（也称闽派），以八分入印，别创一格。但至今只看到宋珏的近十方仿汉篆文印，并未发现他的隶书印章，而且，隶书入印，唐宋以来古已有之。海宁周春《论印诗》中道："闻说莆田宋比玉，创将汉隶入图书。爱奇竟道翻新样，古法终嫌尽扫除。"诗中也只说"闻说"，故对这一点，还有待专家进行考证。

林皋（1657—？），字鹤田，又字鹤颠，福建莆田人。后迁居江苏常熟。有的因他是莆田人，便名正言顺地将他归入"莆田派"，有人则认为他不应归莆田派，而将他另立为"林派"。他的篆刻古雅清丽，简繁疏密，处理得当，文字以汉篆为主，很有点汪关的影响。当时书画名家王翚、恽寿平、吴历、高士奇、杨晋，徐乾学等的用印，多请他刻。也有将他和汪关、沈世和合称为扬州派。著有《宝砚斋印谱》。

林皋　不持斋常参佛

（3）如皋派

如皋派主要是指许容的篆刻风格。

许容（？—1687），字实夫，号默公，江苏如皋人。他的书室名"韫光楼"，工山水画，篆刻师事邵潜父，取法秦汉，功力很深。其爱用多种字体刻多字印，只是习气较深，过于追求形式技巧。其擅长印

许容　本来长住真心

章学，著有《说篆》《印略》《印鉴》《篆海》等论述多种，并留有《谷园印谱》《韫光楼印谱》。

42．晚清以来的主要篆刻家有哪些？

答：（1）张燕昌

张燕昌（1738—1814），字芑堂，因手上有鱼纹，故号"文鱼"，亦作文渔，别号金粟山人，浙江海盐人。自幼家贫，海盐地处偏僻，学篆刻，苦无名师指点，又无家传，他就利用家乡极少的碑刻资料，精心临摹、揣摩，吸收消化。传说他二十来岁时，携带了两个各重十来斤的南瓜拜丁敬为师。他的这种好学精神，使丁敬这个性情孤独、轻易不为人刻印的老人也感动了。

他从小天资聪颖，读书日记千言，过月不忘。只要知道什么地方有名碑石刻，或谁家藏有珍本资料，都不遗余力尽心搜罗。他听说我国著名的宁波范氏"天一阁"藏书楼，藏有北宋拓石鼓文，

张燕昌　沧海一粟

便克服了种种困难，在当时交通极不方便的情况下，渡海到宁波，直到把石鼓文的神韵都基本掌握了才回乡，并仿制了十个秦代石鼓，把自己的书斋也取名为"石鼓亭"。后来他将所见到的数百种资料辑成《金石契》一书。他善画兰，曾以擅长的飞白书入印。因其见多识广，篆刻作品的取法能不为一家所囿。有《飞白书录》《石鼓文释存》《芑堂印谱》等传世。

（2）邓石如

邓石如（1743—1805），初名琰，清仁宗颙琰当了皇帝后，为避"琰"字讳，遂以字行，又字顽伯。安徽怀宁（今安庆）人，因取"皖"字，自号完白、完白山人，又取幼年时常砍柴、钓鱼的家乡地名大龙山和凤凰桥，自号龙山樵长、凤水渔长、游笈道人、

古浣子、叔华等。从小家贫，十七岁后，长期一笈横肩，浪迹天涯。曾寄居南京梅镠家，遍览梅氏家藏的秦汉以来的金石善本。

邓石如　有好都能累此生

邓氏的刻苦好学常人难及，他喜用羊毫写篆书，为学习篆法，手抄《说文解字》二十本，单把书中所收九千三百五十三字抄二十遍，就要抄近二十万个篆字，但他只花半年时间就抄毕。为学习隶书，他三年之内把《史晨碑》《曹全碑》《华山庙碑》《白石神君碑》《张迁碑》《孔羡碑》等十来种汉代名碑各临习五十本，还把李斯的《峄山碑》《泰山刻石》、汉代《开母石阙》《苏建封禅国山碑》《天发神谶碑》、李阳冰《城隍庙碑》《三坟记》等每种各临摹一百本，可见其四体书功力之深。所以，包世臣认为，清代四体书的作者中，应推邓石如为第一。他也被评为清朝第一篆隶名家。后来他陆续结识了一些当时极有名望的学者、画家，如程瑶田、叶天赐、毕兰泉、罗聘、黄钺、袁枚、曹文埴等人。魏稼孙评他的书法篆刻为"其书由印入，其印由书出"。由于他在书法上的深厚造诣，尤其吸收了汉碑中的《祀三公山碑》与《封禅国山碑》里的篆体结构，完全不受传统汉印文字的约束，把篆书的书写功力直接运用到刻刀上，使书法与篆刻有机地结合起来，因此他的篆刻在明清流行的皖、浙两派之外，独树一帜，世人称为"邓派"，也有因他是安徽人而把他称为"皖派"的。自文、何以来，包括浙、皖两派的篆刻家，无不谨守汉印法度，而邓石如却大胆地参用小篆和碑额等体势和笔意入印，这种首创精神给篆刻艺术增添了新鲜血液，拓宽了它的参考范围和知识领域，从而为后来的吴熙载、吴咨、徐三庚、赵之谦、黄士陵、吴昌硕等的创新提供了可贵的范例。他的篆刻，将汉印文字由方折转为圆劲。他自评个人篆刻风格为"刚健婀娜"，当非自负之词。他的朱文在赵孟𫖯的圆朱文基础上有所发展，并由圆朱文发

展为一种面目很强的圆白文，可称独创一格。四十岁以后，他的作品完全形成了个人的独特风貌，给清末的篆刻界带来极大影响。他的印作多收录于《完白山人篆刻偶存》《完白山人印谱》《邓石如印存》。

（3）吴熙载

吴熙载（1799—1870），原名廷飏，字让之，亦作攘之，自称让翁，号晚学居士、晚学生。晚年得一截当时罕见的方竹，制成一柱拐杖，又取一截方竹刻成四面印，因又自号方竹丈人。江苏仪征人。他是邓石如的得意弟子包世臣的门生，故也是邓石如的再传弟子。包世臣是名重一时的书家和书法理论家，提倡北碑，对后来书风的改革极有影响，著有《艺舟双楫》等书。吴让之得到这样的老师指点，使他在书法功力上，尤其是篆隶书的功力上得以深化，这对于一个篆刻家来说，是极为重要的。

吴让之，初学只是摹仿汉印及当时流行的名家作品，至三十岁左右才见到了邓石如的篆刻作品。邓石如以汉碑额的生动笔意改变了汉印中带有隶意的文字，使他的作品面目强烈，于是使吴熙载敬佩不已而为之倾倒。"印从书出"，他便参合邓石如的汉篆法，发挥自己四体书的深厚积累，将自己稳健流畅的小篆姿态通过刻刀表现在印章中，故他的印章初看十分平稳，但稳中有奇。他信手落刀，使转自然，在不经意中见功力，充分表达其书法舒展、流动的笔意，尤其在每字的转折与接续处，极充分地表现了他书法的风格，进一步发展了邓石如开创的流派，所以后来学习邓石如的，多舍"邓"学"吴"，通过学吴让之来体会邓石如的方法。吴昌硕也曾评论说："让翁平生固服膺完白，而于秦汉印玺探讨极深，故刀法圆转，无纤曼之习，气象骏迈，质而不滞。余尝语人'学完白不若取径于让翁'。"他的篆刻的确影响了比他稍后的吴昌硕，

吴熙载　吴熙载印

黄士陵。他的边款很多是以单刀草体出之，十分生动，就如同是以毛笔写得一般。他的刻印数以万计，留传至今的也不少。当太平天国起义军挥师北伐时，仪征在南京与扬州之间，是清军负隅顽抗的据点。于是吴让之避乱至泰州，先后寓于泰州契友姚正镛、岑仲陶、陈守吾、朱筑轩、徐东园、刘麓樵家，并为他们留下了大量的诗文、印作。其间为姚正镛治印达一百二十方，是他为友人刻得最多的一位，为刘麓樵治印也达八十八方，所以《吴让之印谱》中可见到他反复为几个人治印，实有这一段原因。

吴让之也善画，以陈白阳法作写意花卉，风格同其书法一样，潇洒中兼浑朴，功力深厚。当然，其书法篆刻给后世的影响最大，有《师慎轩印谱》《吴让之印谱》以及和赵之谦合辑的《吴赵印存》。

（4）吴咨

吴咨（1813—1858），字圣俞，又字晒予，号适园，江苏武进（今属常州）人。曾从李兆洛学。精通六书及书画，书法中尤长于篆隶，画得恽寿平的神趣，篆刻的成就最大。他的创作态度极严谨，

吴咨　白云深处是吾庐

每设计一方印，无论从字的点画姿态、偏旁组合或屈折垂缩等都细加推敲，特别讲究多字印的文字布局，不管字怎么多，笔画怎么繁复，总力求处理得妥帖、舒畅。他是个早慧的艺术家，可惜逝世过早，故流传的作品不多。著有《续三十五举》《适园印印》四卷和《适园印存》二卷。

（5）徐三庚

徐三庚（1826—1890），字辛穀，又字诜郭，号井罍、袖海，别号金罍山民、金罍道士、似鱼室主等，浙江上虞（今绍兴市上虞区）人。工篆隶书法，取《天发神谶碑》的碑意入印，同时采用金冬

徐三庚　徐树铭印

心的侧笔用法，有一定创获。在晚清时期，他的声望在江浙一带是很高的。徐三庚是一位颇有大胆创新气派的篆刻家，他从事篆刻的年代，浙派正渐趋衰微，徐三庚将自己的篆书风格入印，以求创新。他的书体飘逸多姿，特别在笔画的延长伸展上，增加曲线，尽其夸张，是一种对篆体的创造。在章法的虚实处理上，密者任其密，疏者任其疏，刀法上也十分挺劲，故能自成一家。边款也刻得生辣遒劲。当时一些名画家如张熊、任熏、任颐、黄山寿、蒲华等人的用印，大都是徐三庚的手笔。他的作品风靡一时，就连日本的园山大迁、秋山白岩等篆刻家，也远涉重洋前来投师门下，从而对整个日本的篆刻界也产生一定的影响。

篆刻界对他的作品毁誉不一，有的认为他的作品"吴带当风"，娴娜多姿；有的认为"让头伸脚"妖冶媚人。这两种说法都带有偏见，尽管他的作品，尤其到了晚年，确有其牵强做作缺乏浑厚的习气，但他在篆法上大胆改革、刀法上锐意求活的这种创新精神还是难能可贵的。而他又正处在邓石如、丁敬等大家之后，所以，总体上，他在篆刻上的成就，虽然前不能胜赵之谦，后不能过黄士陵，但仍不失为一代名家。他的作品集有《金罍山民印存》《似鱼室印谱》《金罍山人印谱》《金罍印披》等。

（6）赵之谦

赵之谦（1829—1884），初字益甫，号冷君，后改字𫘤叔，号悲盦、无闷。浙江会稽（今绍兴市）人。在晚清，他是一位学识渊博且具有多方面才能的杰出的艺术家，无论在诗文、绘画、书法、篆刻、碑版考证等方面，都有杰出的成就。

赵之谦曾说："今必排字如算子，令不得疏密，必律字无破体，令不得增减，不惟此，即一字中亦不得疏密，上下左右笔画不均平。使偏枯，使支离，反取排挤为安置，务迁就为调停。"（《章安杂记》）。从中可看出，

赵之谦　沈树镛同
治纪元后所得

他对当时读书人进仕必修的程式化的馆阁体书法与八股文有一种厌恶之感。他的绘画也十分出众，尤其是花卉画，舍宋人而走"扬州八怪"的路子，无论在经营位置、笔墨技巧，还是在意境、取材、设色上都独具胜处。显示出其敢于创新脱俗的精神，其成就甚至超出了同时代的专业画家，在中国绘画史上占有一席之地，影响了后来的吴昌硕、齐白石。

**赵之谦　二金蝶堂
双钩两汉刻石之记**

赵之谦在篆刻上的成就是最杰出的，早年从浙派入手，继而对秦汉玺印、宋元朱文以至皖派篆刻都曾有深入的研究，特别是邓石如以脱俗创新的小篆和碑额入印的形式启发了他，使他在汲取邓石如有益经验的基础上进行发展，把篆刻艺术取资的范围扩大到秦汉玺印以外的钱币、诏版、汉灯、汉镜、汉砖、封泥以及魏晋南北朝的碑版造像，凡有文字可以取法的，无不兼收并蓄，融会贯通，从来没有一位篆刻家的作品能像他那样多姿多彩、美不胜收。就这一点来说，在邓石如之后，他又做出了划时代的重大贡献，为六百年来的印家，另辟了一条宽广的道路，对我国传统艺术的发展起了极大的推动作用。赵之谦有笔有墨的白文或朱文，其成就都超越了他之前的大家丁敬、邓石如。

自明清以来的印坛，印家辈出，但赵之谦是最富有创造性的大家。这还表现在他对款识艺术做了前无古人的创造，其成就甚至超过了他在印面上的创造。他的印章款识不但用单刀刻一般常见的阴文楷书，还用《龙门二十品》中《始平公造像记》的方法来刻阳文款识。除了在边款上再现北魏造像文字雄伟奇宕的风貌，还以拙朴、夸张、变形的手法将佛家造像、马戏杂耍、走兽等图像入款，从而使以往只是用以记事作文的印章边款，骤然变得丰富多彩。这给后来篆刻家的题款形式提供了崭新的途径。赵之谦对边款艺术具

有开拓性的贡献确为篆刻史上的创举，是值得后人敬仰的。他的著作有《补寰宇访碑录》《六朝别字记》《赵撝叔印谱》《悲庵印剩》《吴赵印存》（和吴熙载合辑）等。

（7）王石经

王石经（1833—1918），字君都，号西泉，山东潍县（今属潍坊）人。他与名满国内外的"十钟山房""万印楼"主人陈介祺是同乡。据著名画家郭味渠的夫人（陈介祺的玄孙女）介绍，王石经在陈府一度担任家庭教师，曾教过郭夫人。在陈介祺那里得以尽览陈氏丰富的藏品，使他的金石学识、鉴别水平、篆刻技巧更加精进。

秦汉玺印中素有铸印和凿印两大类，王石经所取法的是铸印的风格，宁静平稳，十分雅致。虽然他没有什么创新，但所刻作品一切都极合规范，偶尔也采用大篆和《天发神谶碑》笔意入印。他所刻的古玺文字，犹如未经剔刷的三代铜器的款识。当时的名公巨卿、著名收藏家潘祖荫、吴大澂、以始收甲骨而闻名于世的王懿荣、古铜器收藏家吴云等都请他刻过不少印。其著作有辑古印的《集古印隽》、自编印集《甄古斋印谱》和与人合编的《古印偶存》。

王石经　十钟山房藏钟

（8）杨澥

杨澥（1781—1850），原名海，字竹唐，号龙石，晚号野航，又号石公、石公山人等，江苏吴江人。长于书法和金石考证之学，书法上犹爱摹仿《天发神谶碑》，亦善刻竹，人物仕女尤能传神。篆刻初学浙派，后专师秦汉印。从他的作品来看，浙派的痕迹还很多，略有自己的特点。在当时来说，他已颇有名声，号称江南第一名手。传说宋代米芾有石

杨澥　林则徐印

癖，而杨澥独有爱龟的奇癖，他常把龟藏在衣袖里，有空就摆弄。据说后来获得一块很大的龟甲，他竟不顾旁人嘲笑，在此龟甲上自刻铭词，端坐其上。

（9）胡震

胡震（1817—1862），字听香，一字不恐，号鼻山，别号胡鼻山人、富春大岭长，浙江富阳人。其对于古文及篆籀八分之学都有很深的研究。他的摹印功夫很深，后来见到了钱松的作品，大为叹服，从此就专心学习钱松的风格，并与钱松建立了极为亲密的友谊。他也是浙派中仅次于"西泠八家"的名手，后死于瘟疫。广东严荄曾将他和钱松两人的作品辑为《钱叔盖胡鼻山两家刻印》。

胡震　富春大岭长

（10）胡钁

胡钁（1840—1910），字菊邻，号老菊、废鞠、不枯，又号晚翠亭长等，浙江崇德（今属嘉兴）人。工于诗文书法，是画家胡震烈的孙子。其擅画兰菊。除精于篆刻外，还长于刻竹刻碑，还喜用竹根刻印，是当时的刻竹名手。他对

胡钁　硬黄一卷写兰亭

碑帖的摹刻也相当有功力，曾逼真地摹刻过《宋拓圣教序》《麻姑仙坛记》《九成宫醴泉铭》等。他的篆刻得力于汉玉印及秦诏版，所以作品中白文胜于朱文，又以细白文的成就最高，对印章中笔画悬殊的文字，能独运匠心，有机地组合在一起，是晚清比较有影响的篆刻家。著作有《不波小泊吟草》《晚翠亭印储》《胡钁印存》。

（11）吴昌硕

吴昌硕（1844—1927），初名俊、俊卿，字仓石、昌硕，号很多，

有缶庐、苦铁、破荷、大聋、老缶、缶道人、酸寒尉、芜菁亭长等，七十岁以后以字昌硕行。浙江安吉人。曾任江苏安东县（今涟水）县令，仅一个月就辞职了。吴昌硕的诗文书画都超绝古今，是晚清有巨大影响的杰出艺术家。吴昌硕出身贫穷，青少年时饱受饥寒之苦。篆刻从小得父母的支持，刻苦自学，中年旅居苏州时，从熟识的大鉴赏家吴大澂、吴云等处见到了大量古代文物，从此见识大开，艺事日进。

他在书法上的精湛造诣，使他的画与篆刻起点就比别人高。其行草书遒劲凝练，毫不做作，虽尺幅小品也气势逼人；隶书带篆意，而且变前人惯用的扁体为长体，雄厚拙朴，可惜留传的隶书墨迹较少。吴昌硕的篆书成就最大，数十年寝馈于《石鼓文》，再参以《琅琊台刻石》《泰山刻石》的体势笔意而自出新意。他在六十五岁所临《石鼓文》中自述："余学篆好临《石鼓》，数十载从事于此，一日有一日之境界。"他用《石鼓文》和《散氏盘》等钟鼎篆籀的笔法作画，恣肆烂漫，大气磅礴，简直分不清他作的是画还是书，增加了画面的金石气。其所作花卉、瓜果、山水、人物都外貌粗疏而内蕴浑厚，缘物寄情，突出地表现了描绘对象的神韵，加上他在诗文上的深厚功力，使画面充满了诗意。吴昌硕绘画的设色也艳而不俗，浓重典雅。他的诗文有的古朴隽永，也有的活泼自然，接近口语。由于他在诗文、金石、书、画方面都能博采众长而熔为一炉，又能独辟蹊径，自出新意，因而发展成重要的艺术流派而给后世以重大的影响。

吴昌硕　明道若昧

吴昌硕的篆刻初学浙派，又受到邓石如、吴让之、赵之谦的启发，继而寻本求源直师秦汉而不为秦汉所囿。吴氏又精于书法，把他独特的书法中的圆熟精悍、刚柔并济、淳雅古朴等特点运用到刻印中去，故其篆刻中的篆法、章法、刀法均不同于众，而又能将绘画中的"虚

实相生、疏密有致"等画理运用到篆刻中去，更丰富了他篆刻的艺术性。由于受邓石如、赵之谦印外求印，扩大篆刻文字取资范围的启发，吴昌硕在继承秦汉玺印及皖浙两派精华的同时，更从周秦碑刻、两汉金石、六朝文字、砖文钱币、封泥瓦甓中开辟新境地，从而使他的篆刻作品富有新的意趣和生命力。他的白文印古朴淳厚，有刀有墨，仿汉凿印深得"将军印"的意趣，朱文印往往以封泥法出之，前无古人。尤其是到了晚年，其所作更是炉火纯青，入于神化之境；所作边款以楷书为主，刀锋直切入石，落刀处钝，收刃处锐，款字错落欹斜，自然天趣，引人入胜。

吴昌硕过人的胆识和敢于创新的精神，还表现在他对刻刀的改革和对刀法的改进上。为便于刻印时运转自如，刻得淳朴古拙，他将常人所用的锐角小刀改制成出锋钝角的圆杆刻刀，并将早年所用的浙派切刀，中年后所用的吴熙载冲刀以及钱松切中带削的刀法，综合成一种新的钝刀硬入的刀法来治印。所以，吴昌硕独创一格的篆刻艺术，为印坛开创了一个新的境地，从而成为闻名中外的艺术大师，他的书、画、篆刻作品成为我国文化遗产中的瑰宝。

他的著作较多，诗文书画篆刻集有《苦铁碎金》《缶庐近墨》以及《削觚庐印存》《缶庐印存》《缶庐集》，西泠印社也分别出版了他的书画篆刻集。

（12）黄士陵

黄士陵（1849—1908），字牧甫，亦作穆甫、穆父，别号黟山人、倦叟、倦游窠主等；青年时书斋以"蜗篆居"为号，中年曾用"延清芬室"，后也用"古槐邻屋"。安徽黟县人。其为晚清与吴昌硕同时的书画篆刻大家，只是他于五十多岁即退隐回乡，其影响远远没有吴昌硕的深广。由于他侨寓广州的时间较长，其风格影响粤中至今不衰，故也有称他的流派为"粤派"的。

黄士陵 臣受性愚
陋人事多所不通

　　黄士陵从小受父亲影响对篆学产生兴趣，书法治印早年已名闻乡里。十四岁以后，父母相继亡故，生活的担子迫使他离乡去找在南昌开设澄秋轩照相馆的从兄黄厚甫（一说是胞弟），以这种从海外传入的新技术为生。十来年间，得到了江西学政汪鸣銮的赏识。在南昌还出版了《般若波罗蜜多心经印谱》。三十三岁后又南迁至经济、文化等方面都比南昌先进的广州，寓居三年，结识了梁肇煌、沈泽棠、刘庆嵩等学者，看到了许多文物，学识大进。后又经汪鸣銮的推荐到当时全国最高学府国子监南学肄业，并得到大收藏家吴大澂和甲骨文发现者王懿荣等人的指点。在北京，得见三代遗文、秦汉金石，扩大了眼界，使他此后的印外求印，有新的创获。三年后，应当时的两广总督张之洞、广东巡抚吴大澂之邀，到他们在广州设立的专门从事经史校刻的广雅书局，从事书局校书堂的工作，并与尹伯圜合作，为吴大澂完成《十六金符斋印存》的钤拓工作。校书之余，其鬻书画卖印，留下了大量印作。第二次住广州十四年，之后，他曾短期应当时的湖北巡抚、署湖广总督端方之邀，去武昌协助端方辑《陶斋吉金录》等书。此后就老归故里，不再复出。

　　黄士陵的书画都有自己的风格，书法中尤以笔锋犀利的大篆见长，所作工笔花卉或古代钟鼎彝器博古图，往往区分出阴阳向背，近乎摄影效果。但其最突出的成就是篆刻。他的篆刻初学浙派，后学邓石如、吴熙载和赵之谦，游学期间得见大量的三代遗文、秦汉金石，加上他深厚的金石学修养，便开始弃几百年来印家以切刀法摹仿烂铜印追求古拙残破美的传统习惯，自立新意。他的篆刻主张不敲边、不击角、不加修饰，专以薄刃冲刀去追求汉印光洁妍美的本来面目，表现完整如新的汉印所具有的锋锐挺劲的精神，从而形成了他那种平正中见流动、挺劲中寓秀雅的刻印风格。他的刻印章法上极讲究疏密、穿插、变化，不少印作都显得匠心独运，意趣横溢。他同赵之谦一样，扩大了篆刻取资的范围，不论彝鼎、权量、诏版、泉布、镜铭、古匋、砖瓦、石刻都能熔铸到自己的印章中去。他的学生李尹桑说："悲庵（赵之谦）之学在贞石，黟山（指黄牧甫）

之学在吉金，悲庵之功在秦汉以下，黟山之功在三代以上。"说得是很有道理的。他的不少作品带有鼎彝、镜铭等文字的风味，看似平常而变化无穷，能于皖、浙两派衰竭之时独树一帜，卓然成家，影响了后来的齐白石、李尹桑、邓万岁、易熹等人。他的边款也独具一格，以单刀拟六朝碑刻的楷书，边款文辞隽永、翰墨味很浓。《黄牧甫先生印存》《黟山人黄牧甫先生印存》收入其部分作品。

43．现代和近代的主要篆刻家有哪些？

答：（1）王大炘

王大炘 陶湘之印

王大炘（1869—1924），字灌山，亦作冠山，号冰铁，别署罍山民、南齐石室、食苦斋、冰铁戡，江苏吴县（今苏州）人。二十多岁后移居上海，以行医为业。特别癖好金石之学，得吴昌硕指授，对古玺印、封泥、钟鼎、镜铭、砖瓦、汉魏石刻文字以及皖浙两派都有深湛的研究。其作品出入皖、浙两派间，变化甚多，尤其得吴让之、吴昌硕两家的精华。刻印速度较快，善对客奏刀，边闲谈边作印，一时名流都纷纷求刻。其作品深得艺坛赞许，与吴昌硕（苦铁）、钱瘦铁并称"江南三铁"。其著作有《斋吉金考释》五卷、《金石文字综》一百零五卷、《缪篆分韵补》五卷、《印话》二卷、《冰铁戡印印》五册、《王冰铁印存访》二册及《石鼓文丛释》《说玺》等。

（2）齐白石

齐白石 三百石
印富翁

齐白石（1864—1957），原名纯芝，字渭清。后改名璜，字濒生，号白石，别号借山吟馆主者、寄萍老人等。齐白石是劳动人民出身的艺术家，从小家贫，他当

过牧童、木工、雕花匠，曾以画像为业，二十七岁时结识了当地的一些文人、画师，才开始研习诗文，正式学画。三十多岁时才正式研究刻印。"印见丁黄始入门"，他看到了浙派丁敬、黄易的印谱十分钦佩，通过十年的苦学，篆刻方面才获得了显著的成就，因此他有"姓名人识鬓如丝"的诗句。四十岁后，齐白石曾五次游历名山大川，画了很多山水画稿。由于军阀混战，五十岁以后避难至北京，六十岁后定居北京，以书画篆刻为生。好友陈师曾、徐悲鸿在画理上对他影响很大。在将近一个世纪的时间里，白石老人创作了大量的书画篆刻作品。

他继承了我国传统的绘画技法，兼有民间艺术的纯朴和文人画洗练的笔墨，构图新颖，扩大了前人取材的范围，作画主张"妙在似与不似之间"。书法上，综合了《麓山寺碑》《三公山碑》《天发神谶碑》《爨宝子碑》和金农、吴昌硕等诸家之长，其篆书、楷书都有一种结体峻整、笔势刚健古拙的特点，行书也挥洒自如，奔放奇纵。齐白石的诗作有浓厚的生活气息，题材信手拈来，有时又充满了诙谐幽默的情趣。在齐白石擅长的各项艺术中，他自己的评价是篆刻第一，诗词第二，书法第三，绘画第四。

齐白石的刻印初从浙派入手，后师赵之谦、吴昌硕、黄士陵等，又学《天发神谶碑》改变了他的刀法，学《三公山碑》改变了他的篆法，又把秦权量章法舒展、气势纵横的意趣融入印中，汉代将军印斜欹跌宕，乱头粗服，直往直来的作风也对他启发很大。他刻印最反对"摹、作、削、蚀"，而在章法上重视疏密的安排，整个作品具有一种气雄力厚、痛快淋漓的独特风格，开辟了篆刻艺术的新境界。有《借山吟馆诗草》《白石诗草》《齐白石画集》《白石印存》《白石老人自述》等传世。

（3）丁尚庚

丁尚庚（1865—1935），字二仲，号潞河，后以字行，别署十七树梅花馆主人。祖籍浙江绍兴，出生于通州（今江苏南通）。少年时居北京，以画鼻烟壶谋生。后定居南京。曾在前南京高等师

范学校讲授金石学，曾有他人为之编集《宾园藏印》二册、《熙园集印》八册出版。

丁二仲幼年即好篆刻，每日在砖上摹古印数方。中年起留意古铜器凿款，摹古玺时常参以《散氏盘》《毛公鼎》法，篆刻取法邓石如、吴让之、赵之谦、吴昌硕诸家。以切刀法仿汉印，也常结合大篆书体治印，破

丁尚庚　养气一性

碎一任自然，不事修饰，印坛对其毁誉不一。所作印有秦汉遗韵，有时也不拘成法，朱文当白文刻，白文当朱文刻，以求印章上的创新。邓散木评丁二仲的印说："近代篆刻家除吴缶老（昌硕）、泥道人（赵古泥）而外，我最佩服的有两人，一个是通州丁尚庚二仲，一个是湘潭齐璜白石。"并认为丁二仲与齐白石是"一时瑜亮，各有千秋"。

（4）易憙

易憙（1873—1941），字季复，号大厂、大庵，原名廷憙、孺，别署孺斋、念翁、肿翁、外斋、屯老、大厂居士、大岸居士等。广东鹤山人。早年肄业于广雅书院，又东渡日本留学，后居北京，辛亥革命后长期居住上海，曾在暨南大学、国立音专任教，在音乐、诗文、书画、篆刻方面都有很高的造诣，著有《双清池馆集》《大厂词稿》《大厂画集》《块亭印谱》《孺斋印存》等。篆刻初学黄士陵，后专师古玺，以六朝造像法刻边款，别具情趣。

易憙　大厂居士孺

（5）赵时枫

赵时枫（1874—1945）。初字献忱，号勿庵，又字叔孺，别署蟆斋、娱予室等。因珍藏有汉延憙魏景耀二弩机而自号二弩

赵时枫　锡山秦纲
孙集古文字记

733

老人。寓上海时滨河而居，早晚时闻舢船摇橹之声，因名书斋为"橹声室"，又因宝爱南朝佛像题名，又以"南碧龛"名其室。浙江鄞县（今宁波市鄞州区）人。辛亥革命后寓居上海。他书画篆刻无一不精，好收藏，有商周秦汉铜器数百件，其中以叔氏宝林钟、师虎簋盖、虢叔簠、中王父敦盖、魏景初元年帐铜构等为精品，所画花鸟草虫名重一时，尤擅画马，传说十岁就能当众挥毫画马。书法工四体书，受赵孟𫖯、赵之谦影响颇深。他的篆刻影响最大，初学浙派，后学邓石如、赵之谦，取法秦汉玺印又兼及宋元圆朱文，仿汉印之作秀雅中见雄劲朴茂，刻圆朱文章法匀整，刀法流畅，全无板滞疲软之病。当时的书画家和收藏家都以得到他的印章为乐事。现代著名篆刻家叶潞渊、陈巨来都为赵氏的高足。赵氏有《汉印分韵补》《二弩精舍印谱》《赵叔孺画册》传世。

（6）赵子云

赵子云（1874—1955）。名起，字云壑，号铁汉、老壑、壑道人、壑山樵子、云壑子，晚年号半秃壑，半秃樵人、泉梅老人。江苏苏州人。从小爱好书画，曾从秦子卿、李农如、任立凡诸家学艺，三十岁以后受教于吴昌硕，绘画以花卉、山水

赵子云　赵云壑之印

为长，取法青藤、石涛、石谿、八大以及吴昌硕，取其精髓而不袭其貌。吴昌硕评他的画说："子云作画信笔疾书，如素师作草，如公孙大娘舞剑器，一本性情不有修饰。"工四体书，楷学颜柳；行学米芾、王铎；草学怀素、祝允明；隶学《张迁碑》、郑簠；篆书得力于《石鼓文》《泰山刻石》《琅琊台刻石》。篆刻宗法吴昌硕，又力追秦汉，古朴渊雅。其书画篆刻之名于中年起即闻名于海内外。

（7）赵石

赵石（1874—1933），字石农，号古泥，自号泥道人。江苏常熟人。出身清寒，从小酷爱书法、篆刻。赵石每天夜半即临池苦练，

在一家药铺当学徒时，苦于无人指点不能深入研究，而正巧被吴昌硕所发现。吴昌硕先生由于自己也是穷苦人出身，对贫苦的青年人学艺最能同情又乐以掖助。当见到赵石的篆刻作品，觉得他颇有才气，不仅授以刻印要诀，还把他介绍到收藏金石书画十分丰富的老友沈石友家中去学艺。在沈家住了几年，见识既广，艺术上进步

赵石 赵石私印

极大。经过长时期的刻苦钻研，终于成为一位知名的篆刻家。他的篆刻变吴昌硕圆笔为方笔，以奔放苍浑见胜，作品数量也多。沈石友喜藏砚石，砚铭多请老友吴昌硕落笔，均由赵石精心镌刻，拓为《沈氏砚林》四卷，艺林视为珍品。书法以颜体见长，苍老朴厚，与同里翁同龢晚年所书，难分轩轾。著有《赵古泥印存》《泥道人印存》及《泥道人诗草》等。

（8）童大年

童大年（1874—1955），原名暠，字心安，又字醒盦，亦作心庵、恂谙，号性涵、惺堪、心龛。父字松君，因其排行第五，又号金鳌十二峰松下第五童子。崇明（今上海市崇明区）人。西泠印社社员。抗日战争后，移居上海沪西。书画篆刻均能。

童大年 石鼓研斋

精研六书，能作四体书，画以花卉为主，秀逸有致。篆刻以汉为宗，兼及浙邓各派，喜用大篆入印。其作品有《依古庐篆痕》《童子雕篆》等。

（9）陈衡恪

陈衡恪（1876—1923），原名衡，字师曾，号槐堂道人、朽者、唐石簃、染仓室等。江西义宁（今修水）人。为近代著

陈衡恪 蔡以镜

735

名诗人陈三立（散原）之长子；是吴昌硕的得意弟子，与齐白石的交谊很深，在艺术上互相影响，齐白石曾有"君无我不进，我无君则退"的诗句。留学日本时，与鲁迅同在弘文学院学习。归国后，任北洋政府教育部编审，北京高级师范、北京美专教授。与鲁迅同在教育部社会教育司任职时，由于对金石文物有共同的爱好，公余常一起到琉璃厂搜集各种碑刻拓片等，后来鲁迅将搜集到的两汉和六朝碑版、砖文、画像等拓本数百种，编成《俟堂专文杂集》。之后，他们也常互赠金石拓片。陈衡恪还为鲁迅刻印数方，鲁迅翻译《域外小说集》时，封面上的五个篆字书名即是陈衡恪手笔。

陈衡恪在诗文、书画、篆刻方面都有很高的造诣。他的篆刻虽取法吴昌硕（因昌硕亦名仓石，故取书斋名为"染仓室"），但他只学其神而不袭其貌，他以冲刀刻印，生辣而含蓄，章法疏密有致而时有巧思。无论金石书画，都显示其非凡的才气。1923 年因奔母丧而得病，次年不治而殁，终年 47 岁。他中年夭逝，否则在艺术上定会有更大的成就。著有《槐堂集》《染仓室印存》等。

（10）丁辅之

丁辅之（1879—1949），原名仁友，后改名仁，字辅之，号鹤庐，杭州"八千卷楼"丁氏之后人。精鉴别，富收藏，能书善画，亦工篆刻。他的篆刻用刀劲健，布局安详，得浙派之趣。其对甲骨文也极有研究，喜书写甲骨文集联。1904 年与叶品三、王福庵、吴石潜四人联名发起组织以"保存金石、研究印术"为宗旨的"西泠印社"。公推金石书画家吴昌硕为社长。

丁辅之　辅之私印

毕生以极大的精力、财力收集珍藏西泠八家的印章作品。尽管印章昂贵，每闻有出让者，必亲临该处，以家中珍藏的古董字画交换，甚至变卖家中财物，然后编选成谱，有《西泠八家印存》行世。还参加了大型丛书《四部备要》的出版工作。

（11）李尹桑

李尹桑（1882—1945），原名茗柯，号铄（玺）斋，又号壶甫，原籍江苏吴县（1995年撤销），侨寓广州，是黟山人黄士陵的学生。他书画篆刻兼擅，画以花卉为主，书法工篆隶书。篆刻作品取法老师黄士陵，只是不及老师刻得平直、生辣、错落。著有《大同石佛完印存》等。

李尹桑　贤者而后乐此

（12）王禔

王禔（1880—1960），原名寿祺，字维季，号福厂（厂一作庵），晚号持默老人，书斋名麋砚斋，浙江杭州人。西泠印社的主要创始人之一。他出生在书香门第，幼承庭训，耳濡目染，从小在金石书画方面打下了坚实的基础。他

王禔　我书意造本无法

的书法以篆隶见长，广泛从金文、石鼓文、秦权诏版、汉碑额、玉箸铁线篆中吸取优良传统广而融化，发展成自己独特的典雅、恬穆、圆劲的风格，他的玉箸铁线篆得泰山、琅琊、峄山等石刻的神韵，所书《说文部首》至今仍是初学篆书的范本。

王福庵的篆刻从秦汉入手，后兼及皖浙两派及吴熙载、赵之谦诸家。他的白文印把汉铸印浑厚庄穆的风格结合在浙派的切刀中，其细朱文刀法使转自如，章法周密精巧，秀逸雅静。他常教诲学生刻印必须从谨严入手，务求稳妥，待有了一定的基础后再求奔放。他还要求学刻一定要重视书法，"知书善写乃治印之本，若徒见刀石而无笔墨，格终不高"。王福庵的刻款无论行楷篆隶，都十分工稳秀美。著有《福庵藏印》《麋砚斋印存》。

（13）邓万岁

邓万岁（1884—1954），原名溥，字季雨，号尔雅，广东东莞人。

曾留学日本攻读美术，归国后在北京任职，不久辞职回广东。作为一个广东人，他能操一口流利的北京话，颇为少见。他家中收藏金石书画甚富，故精于鉴赏考证，并肆力于文字训诂之学。他平生最服膺黄士陵，对黄士陵的篆刻在广东的发展，起了很大的作用。在南方印坛有一定的影响。他不管刻古玺、汉印、元押、图案印，还是学邓石如、赵之谦，皆用黄士陵的冲刀法出之。邓万岁晚年久居香港，鬻书治印自给。

邓万岁　毋自欺

（14）唐醉石

唐醉石（1885—1969），原名唐源邺，字李侯，号醉龙，别署醉石山农、醉翁，曾用休景斋、醉石山房为书斋名。湖南长沙人。自幼父母早逝，随外祖父在杭州谋生。其外祖父为学识渊博的前清翰林，擅长汉隶，尤精于金石书画。唐醉石从小在外祖父的熏陶影响下，与金石书画结下了不解之缘。后在温州受方介堪等影响，开始刻印，因他酷爱书法篆刻，不仅自号醉石，还以醉石山房为斋名。1904年左右，丁辅之、王福庵、吴隐、叶品三在杭州发起创建西泠印社时，仅十九岁的唐醉石也热心参加建社活动，由王福庵介绍加入了印社，并得到其外祖父的支持，将其西湖孤山上的一座别墅赠为印社社址（据《书法报》介绍）。后来他北上在故宫担任文物鉴定的工作，常得以与当时的一些学者名流交流探讨艺术。中华人民共和国成立后担任湖北省文物管理委员会主任之职，并创办湖北省第一个书法篆刻组织——东湖印社。

唐醉石　以写吾意

唐醉石的篆刻受浙派影响较大，并以汉印中的铸印为宗，规矩而不板滞、严谨而生动，他曾经说过："世人皆以汉铜印

斑驳为美。其实汉铜印的妙处在于浑厚，看似平平，而内美其中，韵味无穷。年轻人血气方刚，病在外露，我年轻时也是霸悍过人，慢慢才领悟到大巧若拙、大智若愚的道理。"可惜除极少数文章外，他没有留下遗著。

（15）简经纶

简经纶（1888—1950），字琴石，号琴斋，室名千石楼等，广东番禺（今属广州）人。他致力于书法篆刻数十年，对甲骨、金文、汉隶、章草、六朝碑刻玺印、元押等无不精熟，且致力于书刻之间的相互渗透提高。为得古拙之趣，喜以宿羊毫及麻笔书写他擅长的甲骨文。其甲骨文入

简经纶　游乎万物之祖

印最为人称道。民国初年以甲骨入印者有易大厂、杨仲子和简琴斋三人。大厂偶而为之；仲子以金文笔意融入甲骨，所作古拙朴厚；琴斋所刻甲骨文，刀笔挺健，传达了甲骨文的神韵，其边款有时也喜以甲骨文出之。他的印一般文字不太多，也不刻皖浙两派的风格，常于三五字内错落参差，不事修饰，故有一种自然雅逸的妙处。

作品有《千石楼印识》《琴斋印留》《甲骨集古诗联》《琴斋书画印集》等。其中《千石楼印识》不收篆刻作品，仅是在石上以刀代笔，临摹各类书体，使书法篆刻熔于一炉，实属创新之作。他在上海居留甚久，与易大厂、吴湖帆、郑午昌、马公愚、溥心畬、张大千等时有往还，兴到时，也能画松石山水。抗日战争胜利后，移居香港，课徒为生，1950 在香港病逝。

（16）杨仲子

杨仲子（1885—1962），名祖锡，号一粟翁，江苏南京人。清末在格致书院毕业后，曾留学法国及瑞士，分别学习化学与音乐，成为著名音乐家。学成回国后，先后在北京大学、北平艺术学院、重庆女子师范学院、南京戏剧专科学校等处教授音乐。中华人民共和国成立后，任南京市文物保管委员会主任等职。

他是个多才多艺的艺术家，除了音乐，还长于文学及篆刻，喜以金文入印，章法错落有致，刀法拙中有巧，颇得齐白石称道，著名画家徐悲鸿所用印章，大多出自其手。作品集有《漂泊西南印集》《怀沙集》等，惜未出版。

（17）马公愚

马公愚（1890—1969），原名范，号冷翁，书斋名耕石簃。浙江永嘉（今温州）人。他有一方自刻印"书画传家二百年"，因永嘉马氏自清乾嘉以来，以诗文书画传家历二百年。其自幼接受其父的庭训，十五六岁时书名在乡里已小有名声，后得书画名家张宗祥先生赏识，颇受教益。他具有深厚的碑帖功底，

马公愚　越园书记

篆隶真草无一不精。篆刻最得小玺与汉印神韵，又参以秦权量、诏版文字，使其作品风格为之一变。其喜用劲健的马毫作书，能用多种笔法临写各种碑帖。

马公愚早年曾创办永嘉启明女学、东甄美术会及中国美术专科学校，热心于美术教育事业，在上海期间，在大夏大学、上海美专任教。生前曾任上海美术家协会理事、中国画会理事、中华艺术教育社常务理事、中国书法家协会会员、上海文史馆馆员、西泠印社社员、上海中国画院画师等职。有《书法讲话》《书法史》《公愚印谱》《畊石籍杂著》等行世。

（18）乔曾劬

乔曾劬（1892—1948），字大壮，别署波外翁等，四川华阳（今成都）人。其精通诸子百家，有很深厚的文学修养，对小学、金石碑刻也素有研究。其篆刻并无师承，初师皖浙两派，三十岁以后潜心学习黄士陵平正劲挺的印风，在取

乔曾劬　物外真游

资广博、章法结构、冲刀刻法方面都受到黄士陵的极大影响，故而他的篆刻作品也有工整稳健的面目，喜以大篆文字入印。他平生不爱刻名章而爱刻闲章，所选文句完全可以表达他的思想、心境和意趣，这与他深湛的文学修养，以及重视篆刻的艺术价值是分不开的。

在北京鲁迅故居那间著名的"老虎尾巴"里，挂着一副集《离骚》的对联："望崦嵫而勿迫，恐鹈鴂之先鸣"，就是当年鲁迅先生请乔大壮写的。他年轻时在教育部任图书审定处审定专员，与鲁迅先生对桌办公达四年之久，两人关系十分密切，他曾为鲁迅先生治过数印，之后又有书信来往。抗日战争胜利后，曾执教于台湾大学，后逝世于苏州。著作有《波外楼诗》二卷、《波外乐章》二卷，友人集其篆刻作品辑为《乔大壮印蜕》二卷。

（19）钱瘦铁

钱瘦铁（1897—1967），名崖，一署厓，以字行，又字叔崖，号数青峰馆主、天池龙泓斋主。江苏无锡人。早年清贫，十四岁时到当时苏州的刻碑能手唐仁斋所开设的汉贞阁碑帖铺当学徒，耳闻目睹，使他自小学得了一套鉴别碑帖的知识，并由此得识大鹤山人郑文焯和俞语霜，并向他们学书画篆刻，又由郑文焯介绍认识了当时寓居在苏州的吴昌硕。经吴昌硕先生悉心指导，艺事大进。十九岁至上海鬻艺为生，其篆刻已颇有名声，当时将他和吴昌硕（苦铁）、王大炘（冰铁）并称为"江南三铁"。

1921年他应日本画家桥本关雪之邀，去日本京都举行个人书画篆刻展览，备受日本人士的赞赏，如西泠印社日本籍社员、日本的著名篆刻家长尾甲、河井仙郎对他都十分推重。在日期间与桥本关雪等共同组织了"解衣社"书画会。回国后应刘海粟先生之聘，任上海美专国画系主任，又与孙雪泥、郑午昌等组织了"蜜蜂画社""中国画会"等美术团体，并主编《美术生活》

钱瘦铁　瘦铁读书

画报。1935年又携家眷侨居日本，日本《书苑》杂志，聘他任顾问。其时郭沫若正流亡日本，也参加《书苑》组织的一些活动。抗战爆发，郭老在瘦铁的策划资助下秘密只身归国，而他却因此被拘捕入狱，后在桥本关雪等友人的奔走下始得提前释放。中华人民共和国成立后，他任上海中国画院画师。

钱瘦铁的草书学孙过庭，篆书学《石鼓文》及秦诏版，参以草书笔意，隶书取法《张迁碑》《石门颂》和汉简。其山水、花卉宗石涛、石谿、青藤。他的篆刻初看毫不经意，似信手刻来，其实他每刻一印必反复拟稿，故方寸之间总能气势夺人。其刻印最初从汉印入手，后受吴昌硕影响较大，但并不以形似为满足。在以上学习的基础上，他又摄取周秦金石文字的神韵，使自己的作品有一种不拘成法、恣肆多变的新面目。

（20）邓散木

邓散木（1898—1963），原名铁，字钝铁，号粪翁，晚年因腿病截去一足，故又号一足、夔。因其长于书法、篆刻、作诗，短于绘画、填词，故名其书斋为三长两短斋，又曾用厕简楼作斋名，上海人。他是一个勤奋多产的艺术家，晚年即使因病腿而截去一足，仍以顽强的毅力从事书法、篆刻与著述。由于他熟

邓散木　河山如画

谙六书，了解文字的演变由来，故他的篆刻结体与章法能反复变化，自出新意。无论对金文石鼓，还是历代名家墨迹，他都无不心追手摹。其工四体书，行草书学"二王"，篆书初学萧蜕庵、吴昌硕，后融合甲骨、金文、小篆与竹木简，形成自己的风格。其篆刻取法赵石，结体章法变化莫测，而又合乎传统，气魄宏大，极尽朱白穿插之能事。他的印以险中取胜为长，刀法也苍劲有力。他对印边的处理能融入封泥砖壁，能结合印文的虚实疏密而做出独到的合理安排。其著作有《篆刻学》等。一生留下五十多本印谱，五千多方印拓。

（21）冯康侯

冯康侯（1901—1983），名彊（古强字），后以字行，别署老冯、志康、康翁、可巨居主人，嗜甜食，因号糖斋。晚年病目，自号眇叟，斋馆名咫尺蓬莱馆、意在斯楼、可巨居。广东番禺人。少小聪慧，十岁左右即从长辈学花鸟画，十二岁随叔父东渡日本

冯康侯　风月文章近可参

进初中，继入东京美术专科学校攻实用美术，并习篆刻，风格受晚清篆刻大家黄士陵影响，后师事刘庆崧习六书及金石篆刻之学。返国后一度为京剧表演大师梅兰芳设计舞台布景，大受观众欢迎。京中名士对他的篆刻艺术也推崇备至，二十余岁时受聘于北京印铸局。当时，篆刻家唐醉石任印信科科长，王程任篆刻科科长，相处十分融洽。之后辗转于广州、澳门、九龙、香港之间，并多次举办展览。抗战胜利后，在广州担任中华书局编辑，并历任香港联合书院、德明、广大、香江、华侨、经纬等大专院校训诂学、文字学教授。并在香港商业电台主持过"写正字读正音"和"成语讲座"的节目主持人，为传播、普及汉语、文字学做出了贡献。

他曾创办"南天印社"，连不少日本篆刻爱好者也慕名远道而来投师门下。他的治印融汇皖浙两派并博采诸家之长，道逸朴茂，独树一帜。有《冯康侯书画印集》《冯康侯印集》《冯康侯书画篆刻》等作品集行世。

（22）来楚生

来楚生（1903—1975），原名稷勋，字楚凫，号然犀、负翁、一枝、木人、非叶等，别署安处、安处先生，斋号安处楼、然犀室等。浙江萧山（今杭州市萧山区）人。毕业于上海美专。抗日战争后一直在上海美专和新华艺专靠教学和鬻艺自给。他是

来楚生　处厚

位对书画篆刻都有精深造诣的艺术家。其绘画以传统花鸟画最为人称道。其作品布局奇峭，格调清新，笔墨简练，无论一花一木，还是禽鸟鱼虫，无不生机勃勃，惹人喜爱。其擅四体书，成就极高，初宗黄道周，后融六朝碑刻、造像、汉木简，使他的篆隶行草都有自己鲜明的风格。书法上的成就使他的绘画、篆刻也格调高雅，不同凡响。其篆刻初宗二吴（吴熙载、吴昌硕），后努力继承、发展秦汉印章的优良传统，七十岁前后所刻风格突变，朴质老辣、雄劲苍古，在近代印坛上显示出新的境界。其所作肖形印无可匹敌，创秦汉刻石的刀法，将收集的新民歌刻成特饶新意的石刻版画，更是独树一帜，开创了石刻画的新生面。他在章法上的处理十分高明，他曾经说："余以为印文之有章法，亦犹室内家具物件之有布置也。何物置何处，全恃布置得宜，譬诸橱宜靠壁，桌可当窗，否则，零乱杂陈，令人一望生憎，虽有精美家具而不美也。印文章法亦然，何字宜逼边，何字宜独立，何处宜疏，何处宜密，何处当伸展，何处应紧缩，何处肥，何处瘦，何笔长，何笔短，亦全赖布置之得宜耳。"可说是他一生致力于篆刻的经验总结。

来楚生为人耿直，潜心艺事，不谋荣利。其生前为西泠印社社员、中国美术家协会上海分会理事、中国书法家协会会员、上海中国画院画师。著有《然犀室肖形印存》《来楚生画辑》《来楚生画册》《来楚生法书集》等。

（23）马瑞图

马瑞图（1904—1979），原名允甫，字万里，号曼庐、曼福堂主、挚云阁主，晚号大年，斋名有去住随缘室、九百石印精舍等。江苏常州人。1924年毕业于南京美术专科学校并留校任教，后在上海美专、艺术大学等校任教。1934年去广西创办桂林美术专科学校，任校长兼国画系主任，解放

马瑞图　朗月清风万里心

后被聘为广西文史研究馆副馆长。他兼擅绘画、书法、篆刻，一生从事教学，故流传作品不多。

其篆刻选字入印极严，务必使体制纯正，大、小篆，封泥，瓦甓等文字不相杂厕，决不任意拼凑。尤其重视印章的章法，亦重视印外的修养功夫，他曾在《小中见大说治印》一文中认为：篆刻虽属雕虫小技，其内容则包涵极大，试看古文字之存于今者，唯金石为最久，既能考见数千年中国文字之流变，亦足以反映历史文化之盛衰，所关非细。故有志于金石之学者，非有极大之智慧与坚强之毅力，积数十年钻研不懈之精神，决不能臻于大成。

（24）罗福颐

罗福颐（1905—1981），字子期，又署紫溪、梓溪，七十后自号倭翁，祖籍浙江上虞，出生于江苏淮安。父亲就是近代著名的金石学家罗振玉。他从小没有入学，一直接受家庭教育，全由父亲及兄长为他教授四书五经，并写字，刻印，摹集玺印文字。与他

罗福颐　遇仙桥畔是家乡

父亲的学生、著名学者容庚、商承祚是青年时的学友，在容、商出版了《金文编》《殷墟书契类编》之后，他十八岁时也出版了《古玺汉印文字徵》。他的刻印完全宗法秦汉铸印，所作汉铸白文印，极尽浑厚端严之致，仿朱文小玺也挺秀自然，杂诸秦汉古印可以无分彼此，偶作圆朱文也典雅可观。他自认为边款还未过关，故刻印不喜作边款，偶然只署"小乙"单款。

罗福颐先生是位勤奋而有真才实学的学者。他为人耿介，忠厚，不善交际，一生只知学问。为了不使学识"黄土埋幽，与生俱灭"，他努力笔耕，尽管晚岁已经年迈力衰，行走不便，但仍然涉足大江南北，到各省博物馆搜集古玺印资料。他生平著述甚富，有二百余种，而且有许多前人所未知的创见。他研究文物考古的面也很广，除玺印、古文字外，对清廷史料、古代官制、甲骨、汉简、古尺度、

古量器、镜鉴、银锭石刻、墓志、汉魏石经、古代医书、西夏、辽、金、元少数民族文字等都有著述。他生前曾任故宫博物院研究员、国家文物局咨议委员、中国科学院考古协会理事、中国古文字学会理事、西泠印社理事等职。他的著作《汉印文字徵》《古玺文编》《古玺汇编》《古玺印概论》等考证严谨，对篆刻艺术的影响极大。

（25）陈巨来

陈巨来（1905—1984），原名斝，后以字行，号塙斋、安持等，斋名安持精舍。浙江平湖人。幼承家学，篆刻初从嘉兴陶惕若，后得赵叔孺为师，又由叔孺老师介绍认识吴湖帆，见识既广，艺事猛进。从吴湖帆处借得珍本《汪尹子印存》十二册，潜心研究七个寒暑，使他的治印炉火纯青，工稳老当。后又得见平湖葛书征辑《元明清三代象牙犀角印存》，便专攻元朱文，赵叔孺赞他"刻印醇厚，元朱文为近代第一"，浙、皖、

陈巨来　读了唐诗读半山

粤、蜀、京、沪等博物馆、图书馆都请他刻制元朱文考藏印。他一生治印不下三万方，当代书画家张大千、溥心畬、吴湖帆、叶恭绰、张伯驹、谢稚柳等用印，大多出自陈巨来之手。著作有《安持精舍印话》《古印举式》《安持精舍印存》《安持精舍印冣》等。

（26）朱其石

朱其石（1906—1965），名宣，号桂龛，别署秀水老农、雁来红馆主人、括苍山民、葛窗居士、抱冰居士等，浙江嘉兴人。其擅书画篆刻，书法以篆书为长，所书《石鼓文》深得苍劲、挺秀之致。擅山水、花卉，山水宗石涛，以宋人法画梅花，清新雅致。他少年时即爱好篆刻，摹仿吴昌硕，无论朱文、白文都颇神似。

朱其石　旧游却在画图中

后受同里陈淡如的影响和指点，知道刻印应从工整入手，并重视对秦汉玺印的学习，作品便趋平稳。中晚年的作品，能使刀如笔，自具一格。作品集有《朱其石印存》《抱冰庐印存》，曾搜集明清篆刻家作品辑为《名印拾遗》。惜享年不高，未能有更大的建树。

（27）寿石工

寿石工（1885—1950），名鉢（玺），号珏庵、印丐，斋名有辟支堂、蝶芜斋（取赵之谦"二金蝶堂"和吴昌硕"饭青芜室"之意）、冷荷亭长、绿天精舍、石尊者等，浙江绍兴人。他博闻强记，在父亲的指导下，从小即熟诵经史，才思敏捷，精于填词。毕业于山西大学，著名学者徐森玉为其同窗好友。辛亥革命前，曾参加同盟会，后参加南社，与柳亚子先生为挚友，曾与陈师曾等一同筹创北京美术专门学校，曾先后在北京女子文理学院等高校教授古文、诗词、篆刻等课程。书法以欧阳询为基础，参以金石文字及玺印的章法。所作长短句格律谨严，功力深厚，他本人对长短句也十分自负，遗嘱上要求在墓碑上刻"词人寿鉢之墓"。其篆刻初师浙派与赵之谦、吴昌硕，五十岁后专师黟山黄士陵，是位多才多艺的艺术家。

（28）韩登安

韩登安（1905—1976），原名竞，字仲铮，别署耿斋、容膝楼，浙江萧山（今属杭州）人。少年时代在父亲指导下即熟习《说文解字》，后得张释如先生启蒙，对金石书画发生兴趣。在十分艰苦的情况下习字摹印，先后得周佚生、叶叶舟、高野侯等著名书画家指点。二十四岁时从师著名书法篆刻家王福庵，二十七岁加入西泠印社，从此艺事大进。他的书法以篆隶为长，其刚健婀娜的玉箸篆写来令人叹服。

他的篆刻早期追求婉丽多姿的徐三庚风格，后专攻浙派，对秦汉印及明清各派直至黄士陵、吴昌硕、齐白石等名家无不

韩登安 沈尹默印

深入研究，在自己的作品中融入各家之长。其尤擅作数十字乃至上百字的多字印与小字印，所刻细朱文印，人称绝艺。他是位多产勤奋的篆刻家，一生治印不下三万方，积稿一百五十余部，作品有《西泠胜迹留痕》《毛主席诗词刻石》等。

（29）朱复戡

朱复戡（1900—1989），五十岁以前名义方，五十岁后改名起，字百行，号静龛，浙江宁波人。从小即好书法，当年吴昌硕在他常去的怡春堂笺扇庄，看到了他七岁时写的一幅正在装裱中的八尺五言石鼓集联，即大加赞赏，并当面称他为了不起的神童。十几岁时参加以吴昌硕为名誉会长的"题襟馆"，是该社最年轻的会员。

朱复戡　潜龙泼墨

十九岁时，经昌硕先生推荐，出版了第一部印谱《静龛印存》。早年曾留学法国，学成后曾应刘海粟先生之聘，任上海美专教授。

他的书法曾得沈曾植、康有为等指点，尤以厚重拙朴的篆籀见长。其篆刻初师吴昌硕，能得其神；后来接受了吴昌硕先生的指导，取法秦汉印，并广泛临摹三代金石文字，融会贯通，创出新路。所以他的书法和篆刻都能食古而化，具有自己的面目。他的作品除早年所出《静龛印存》外，还有《复戡印存》《大篆字帖》等。

（30）方介堪

方介堪（1901—1987），字岩，书斋名玉篆楼，浙江永嘉人。其擅长书法篆刻及古物鉴赏，篆刻初师吴让之，继而专攻秦汉玺印。他的仿汉玉印作品，浑厚稳重功力极深。他对古代玉印作品一直有深湛的研究，曾搜集各种印谱中稀见之玉印，钩摹而辑《古玉印汇》一书。其鸟虫书作品也深得古意。另外，他还花费多年精力

方介堪　张爱之印

钩摹古玺印文字编成《玺印文综》。著名画家张大千的用印，早年为他所刻，中年为陈巨来所刻，居北京西山时，大半即为方介堪所刻。

（31）钱君匋

钱君匋（1907—1998），原名玉堂，字君匋，号豫堂，别署君陶、冰壶、冰壶词客，斋馆名有海月庵、新罗山馆、午斋、无倦苦斋等。因其藏有赵之谦（无闷）、黄士陵（倦叟）、吴昌硕（苦铁）三家印章，故取斋名为无倦苦斋。浙江桐乡人。是一位文学、书法、绘画、篆刻、书籍装帧、音乐等多方面均擅长的艺术家。早年他受

钱君匋　故乡无限好
只是久留难

同学陶元庆的影响而走上书籍装帧的道路，曾为当时商务印书馆出版的《小说月报》《东方杂志》《教育杂志》《学生杂志》《妇女杂志》五种全国最大的杂志设计封面。不少作家如鲁迅、茅盾、巴金、叶圣陶、刘半农、胡也频、柔石等的作品，也都由他设计过封面。

其楷书从柳字入手兼及北碑，草书学《十七帖》，篆书师《石鼓文》以及赵之谦、吴熙载等人墨迹，隶书宗《礼器碑》掺以汉简笔意。其绘画取八大山人、徐青藤、赵之谦、吴昌硕诸家之长，以写意花卉为主。由于他在书法和文学上的精深修养，使他的画卓荦不凡。其篆刻以秦汉为宗，出入赵之谦、吴熙载、黄士陵、吴昌硕之间，尤善巨印，所作往往气魄过人。其款识或楷或草，或篆或隶，常在边款上镌刻自题诗文，有时以四面长跋出之，令人叹为观止。

出版的篆刻集有《长征印谱》《鲁迅印谱》《钱君匋刻长跋巨印选》《钱君匋作品集》《钱君匋刻书画家印谱》《钱君匋篆刻选》以及香港出版的《君匋印选》《中国玺印源流》（与叶潞渊合编）等。

（32）叶潞渊

叶潞渊（1907—1994），原名丰，字露园，后改字潞渊，斋名静乐簃，江苏吴县（今苏州）人。其擅长书画篆刻，师事著名鉴

赏家、书画篆刻家赵叔孺先生。他记忆力极好，以鉴定篆刻作品而名闻海上。他的篆刻初师西泠八家之一陈鸿寿（曼生），后专攻秦汉印。他的刻印，创作态度严谨，一丝不苟，章法上精益求精。作品有《静乐簃印稿》等，曾与钱君匋合编《中国玺印源流》。

叶潞渊　爱画入骨髓

（33）沙孟海

沙孟海（1900—1992），名文若，字孟海，别署石荒、沙邨、兰沙等，斋名兰沙馆，浙江鄞县（今宁波市鄞州区）人。是著名艺术大师吴昌硕的弟子，早年从同里冯开（君木）学习诗文。其书法上功力极深，结构严密，笔力苍劲，他的篆刻，早年无论章法、刀法都法老师吴昌硕，后来又从玺印中吸取营养，使

沙孟海　无限风光在险峰

作品更具神采。曾任西泠印社社长、浙江省博物馆名誉馆长、浙江美术学院教授等。著有《印学概论》《兰沙馆印式》《沙孟海书法集》《文物储说》《近三百年的书学》《中国书法史图录》《印学史》等。

（34）王个簃

王个簃（1897—1988），名贤，字启之，号个簃，别署霜茶阁，江苏海门人。自幼即好诗、书、画、印。后得褚宗元、李苦禅引荐，拜吴昌硕先生为老师，并入吴寓担任家庭教师，朝夕与吴昌硕先生相处，是吴派艺术的传人。他的书法以金文、石鼓为基础，所书富有浓厚的

王个簃　孟海晚年学书

金石气息。他以篆籀笔法入画，尤擅藤木花果。精于诗文，早年常与吴昌硕先生唱和。他才思敏捷，往往画成诗到。刻印从汉印入手并继承了吴昌硕先生的风格，乱头粗服，富于天趣。

王个簃也是一位著名的艺术教育家，曾在新华艺术大学、中华艺术大学、东吴大学、昌明艺专、上海美专任教授。曾任上海中国画院副院长、上海美术家协会副主席、西泠印社副社长等。著作有《个簃画集》《个簃印指》《王个簃画集》《王个簃题画》《个簃印存》《霜荼阁诗集》等。

（35）邹梦禅

邹梦禅（1905—1986），名敬栻，号今适、大斋等，浙江瑞安人。自幼爱好篆刻，对金石考证、文字学等素有研究。曾得著名学者马一浮、马叙伦、张宗祥等人指导。后又得丁辅之介绍，加入西泠印社。其工四体书，在书法方面有深厚的功底。篆刻以玺印为宗，兼及明清各家。他的作品不拘一格，手法多样，汉印的平正、古玺的灵动他都心领神会地在创作中体现出来。

邹梦禅　陈朗之印

著有《吕氏春秋集解》《关于颜体之研究》《邹梦禅印存》等。

四、工具材料

44. 刻印要准备哪些工具材料？

答：（1）刻刀——刻石章的刻刀一般用平口单面刀，而不像刻木、象牙、牛角、有机玻璃等其他材料要用斜口刀、双面刀等。初学篆刻，不用买太过昂贵的刻刀。市面上所见刻刀有碳钢刀、白钢刀、硬合金刀等。对于初学者，建议准备一把硬质合金刀，刀口大小 6 毫米—8 毫米为宜。随着篆刻的逐步学习和深入，在后面可

根据自己习惯购买其他类型刻刀。

（2）印石——篆刻要使用石章才能显示出其艺术效果，犹如画国画用宣纸才能表现水墨的情趣一样。石章的种类以产地划分，后面将详细介绍，初学者只要挑选价廉、不裂又能受刀的印石即可。

（3）印床——这是用以固定印石的工具。最常见的一种是木质凹形，中间是一排木楔，可按石章大小随意增删加塞。初学使用印床可以防止刀刃伤手，熟练后如不用印床，则可右手执刀，左手执石迎刃受刀，反能灵活方便。若刻带有印钮的石章时，特别要注意的是别夹坏了印钮，不妨在石章的夹面各衬以橡皮一块。

（4）印泥——印章的艺术效果需借助印泥得以表现。好的印泥，细腻厚重、雅致古朴，能最大限度地表现印品的艺术效果。常见印泥有朱砂、朱磦、仿古等，可根据自己的爱好选择。印泥的优劣、价格相差极大，上海、苏州、杭州、漳州等地都产印泥，具体情况，后面将介绍。商店里的铁盒印泥初学时可勉强暂用，但泡沫印泥则不可用。

（5）笔、墨、纸、砚——写印稿一般用硬毫。狼毫描笔、叶筋、衣纹笔都可用。水印印稿时，宜以油烟墨磨出的浓墨写稿以保证水印清晰，如直接在石上写稿，也可用墨汁。水印印稿以吸水的土纸，如毛边纸、元书纸、毛太纸、蜡纸坯或薄宣纸为宜。钤印用纸以薄而洁白的连史纸最为理想，如用宣纸，也以薄而纯净者为好。

（6）刷子、小镜子——印章刻制完毕，在使用印泥前，为不使石屑污损印泥必须用刷子清除刻面，一般用旧牙刷，或用旧油画笔等代替，也可用棕丝自扎工具。小镜子用来临印时置于印拓侧面用以反照印文，也可用以检查反字印文的正面效果。

（7）砂纸、旧砂轮——磨去旧印文，如在旧砂轮上磨可加快速度，一般备铁砂纸、水砂纸粗细两种即可。为使石面磨平，砂纸宜平铺在玻璃板上，不平整的砂纸上往往磨不好石面的边角。两张用过的砂纸宜砂面相合放置，以保持砂纸反面的清洁并备作最后的细磨使用。

附工具图：

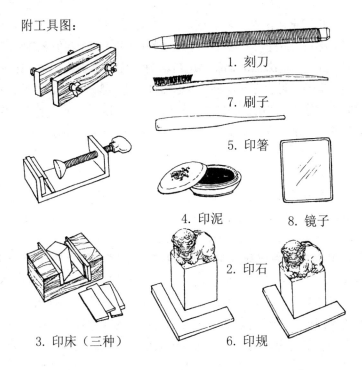

1. 刻刀

7. 刷子

5. 印箸

4. 印泥　　8. 镜子

2. 印石

3. 印床（三种）　　6. 印规

45．请介绍几种主要印石的有关知识。

答：石章易于受刀，能随心所欲地表达作者的刀法和笔意，故篆刻家都乐于采用。石章的种类很多，名称主要以石章产地命名，著名的有浙江青田石、福建寿山石、浙江昌化石以及宁波大松石、山东莱石、内蒙古巴林石、湖南楚石、新疆伊宁石等。下面简单介绍几种主要印石的知识：

（1）青田石

在矿物学上是一种含氧化铝、氧化硅、氧化铁等多种成分的硅酸盐矿物，属于叶蜡石科。由于各种成分含量的不同，形成的石纹、色彩也不同，有青、红、黄、紫、黑、淡红、淡黄、淡紫、黑青等。产于浙江省青田县城南郊二十余里的山口至方山一带，方山一带所出石料较名贵。近年在邻近各县市也发现有新石源。

青田石章之佳者，通体无杂质，在灯光映照下，晶莹透明，称为灯光冻石。还有一种色白如鱼脑的被称为鱼脑冻。其他名称很多，如五彩冻、夹板冻、红木冻、桃花红、石榴红、老虎花、墨青花等，最为名贵的是封门青。青田石质地细腻，便于雕琢，采作石雕、石章的历史悠久，在明代已有"价重于玉"的记载。1915年青田石雕、石章参加巴拿马赛会荣获金质奖，从此，青田石便名扬天下。

（2）寿山石

分布于福州北郊晋安、连江、罗源交界处，是传统"四大印石"之一。寿山石被用作雕刻材料据记载已有一千五百多年的历史了。它也是属于叶蜡石科的一种矿石，一般按生产地区而被分为田坑、水坑、山坑，以田坑为第一，水坑次之。

田坑石最为珍稀，简称"田石"，是藏于寿山山溪两旁水田底层，古砂层中的零散石块，一般是独块石，往往由石农翻田搜掘时偶尔得之。这种石块长期在溪水中浸润洗刷，倍加莹澈，石质逐渐变色，呈黄色的叫田黄，呈白色的叫田白，田黄、田白合于一石名为金银地。田黄的价值数倍于黄金就是因为其产量极少之故。在寿山中坂溪管屋附近，因地势骤平，加之溪水转弯，故这一地区水底积石较丰富。水坑石简称"坑石"，产在寿山溪坑头支流的发源地矿洞中，其石质多呈透明或半透明状，富有光泽，这种凝腻透明如结冻的石质，就是所谓"冻"，这里多产各类"晶""冻"，如鱼脑冻、水晶冻、鳝草冻、牛角冻、天蓝冻、桃花冻、玛瑙冻等。

山坑一般指寿山乡四周的蜡石矿，矿区主要分寿山和月洋两个，因产地不同，石质亦有不同，所以，山坑的名目也特别多。

（3）昌化石

产于浙江昌化，昌化石中分水坑和旱坑两大类，因水坑质地细腻故较名贵。优劣之别一看质地，二看含"血"。昌化石中的鸡血石，与寿山石中的田黄、青田之灯光，为我国印章中之三大名品。水坑中石质以白如玉又半透明的羊脂冻为最佳，顺次为乌冻、黄冻、

灰冻、牛角冻等。石中含红色成分的被俗称为"鸡血"，以鲜红为贵，按含血多少，又分全红、四面红、对面红、单面红、顶脚红、局部红等。如果一方石章是羊脂冻地而又含全红或四面红，其价值要超过田黄，就会成为罕见的印石珍品。

昌化石中凡旱坑所产，石质不但枯燥质硬，而且石中多砂钉，这种砂钉刀不能入，不为篆刻家所取。

（4）莆田石

产于福建莆田，质地中有一种类似碎瓷的冰裂，石质坚韧。

（5）煤精石

产于陕西，黑色有光泽，分量较轻，产量不多。

（6）大松石

产于浙江宁波之大松，真品大松石上面有自然的如洒墨之黑斑，质地坚硬，有些商人烧斑伪造的就不足取材。

（7）楚石

产于湖南、广东一带。暗黑色，如退了光的黑漆，由于质地较松软，故作为初学篆刻练习还可以。当年齐白石挑了一担石头回去制成印材学刻，取的就是这种楚石。

（8）莱石

产于山东莱州，颜色也很好看，碧绿如玉，但由于质地松脆，也只能作习刻用。

（9）其他

其他还有宝花石、大田石、朝鲜石、阴洞石、辽石、延平石、古田石、绿松石、广石、房山石、丰润石、湖广石等，各地均有一些出产。近来各地新矿时有发展，内蒙古一带矿源充沛，虽然不如青田、寿山、昌化等名贵，但可作为学习篆刻的石材，只要能受刀而不伤刃，不妨就地取材，节约办事。

46．怎样选用石章？

答：石章分有钮、无钮、不规则形状三种，前二者以方形为主，

也有长方形、椭圆形、圆形的。如果印钮雕得高雅、古朴，可与篆刻作品相得益彰；如钮制粗俗，不如无钮为好。无钮的以六面方为标准。不规则印石，是以零星边角石料制成，除少数印作能随形布局外，大都不足取。市面上书画店出售的廉价青田石、寿山石作为学刻最宜，这类石章软硬适中，运刀时不开裂无度，也不粘刀，所以刻刀入石畅爽如意，能尽随作者意图。印石的优劣与篆刻的艺术效果关系很大，运刀时手指的轻重徐疾等都能影响到线条的变化，就如同毛笔在宣纸上能如意表现出干湿浓淡一样。青田、寿山石还具有吸色不吸油的优点，印泥容易粘牢而不易干燥。

此外，我们在选购石章时还要注意以下几点：

第一，印石要结实无裂纹。因为一般石矿，多采用炸药爆破，廉价石章难免有裂纹。有的裂纹已经过油浸蜡嵌，使外行人难以辨识。

第二，要看有无砂钉，尤其是印面，更不能有砂钉。

第三，颜色纯净无杂色，又带透明质地为最佳，但颜色美丽，纹理巧妙的也十分难得。如果善于雕钮，如选得石章中有一二块别具特色的色块，则可以随色设计雕制别致的印钮。

以上只是介绍一般篆刻爱好者习刻所用的印石，而挑选名贵的印石，或是旧石章，则与鉴别古书画无异，要请教有一定鉴赏经验的专家来识别了，这是一项专门的学问。市上一般出售的石章中，还有一种白色的粉石，外观类似白寿山，颇为美观，但以刀就石如同泥块，印面不能经久，也不能刻工细的文字，切不可上当。另外，山东的滑石、青海茶色的冻石等，因为质地粗松似粉石，也不宜治印。绛褐黄色的内蒙古冻石，刻时感觉脆硬干涩，常呈片状爆裂，初学者也难以控制。还有一种辽宁石，外观嫩绿略黄，光彩照人，粗看似封门青田冻石，但一刻上去顿觉石质异常顽硬，不堪作印。

47．印泥有哪些相关知识？

答：这里要说的印泥，专指书画篆刻用的印泥，或可称艺用

印泥，与办公印泥有所不同。艺用印泥的价格不等，质量也大相径庭，印拓的艺术效果有明显的差异。低档印泥遮盖率低，色彩无神，经久泛油，夏天软烂溢油，冬天硬结，连续钤拓后印面字口阻塞，印泥出现拉毛现象，印泥的纤维甚至会黏附印面。精致的高档印泥钤盖出的印拓有一层微凸之感，色泽沉着，历久不变，不泛油，冬夏温度相差很大，但印泥稠度相差极小，连钤数十方照样字口清晰。所以，书画家在墨色淋漓的字画上，常常爱配上一二方色泽艳丽的印章，或调整重心或锦上添花。印章是一幅书画作品上的有机组成部分，所以，好的印泥，可在书画作品上起到画龙点睛的作用。至于篆刻家，为了毫无遗憾地再现自己的创作意图，似乎更注重印泥的质量，务求臻善臻美。一些艺术家甚至自制印泥，质高色佳，叹为观止。

按专家考证，印泥的出现必然在纸张发明、封泥形式废止之后。大约与发明刻书、雕版印刷术属同一时期。相传在五代时已有了。在敦煌石室发现的古写本《杂阿毗昙心论》残卷上，就发现有钤盖的南齐官印"永兴郡印"。印泥初起时多为水和朱合成的水泥，初用时还能色泽鲜明，待水分蒸发，朱色极易脱落。后以蜜调朱成为蜜印，虽比水印略胜，但日久待蜜退尽，仍不免脱落，直至元代始有油朱的制法。发展到近代才采用朱砂、艾绒、蓖麻油三种物质，按严格的配方顺序进行调配搅拌合成。而作为商品出售大约始于清康熙年间。今天，印泥的制作家们，能为艺坛提供各种精良的印泥，是一代又一代人研究探索的结果。制作印泥是一门专业学问，工序复杂，这里就不细述了。

五、学刻方法

48．刻印一般有哪些步骤？

答：下面介绍的是初学者必须知道的刻印步骤：

（1）磨平印面——印面是指写印文的一面，其他几面如石面粗糙，也最好整磨几下。磨印面时先可在粗砂纸上进行，以去除纹路快速省时。然后，再在细砂纸上（如水砂纸等）磨，以求石面光洁，如要磨去旧刻，则可先在砂轮上磨，省时间、省砂纸。

磨印面时，五指执石，用力平均，要不断转换执石方向，方可避免磨成斜面。如以"8"字形方向，循环往复、徐徐磨来，也可达到目的。砂纸最好平铺在玻璃板上，如桌面不平，难免磨出的石面会四角不平。

（2）设计印稿——刻成功一方印，首先是章法，也就是设计印稿。分行布局，或朱或白，或工整，或奔放，都应成竹在胸，然后在纸上以毛笔反复设计，挑选出满意的定稿。

（3）印稿上石——只有把设计好的正字印稿，反写到印面上去，刻出来的反字才能钤盖出正字来。如何反写印义，根据基础不同，可有以下几种办法：

①最熟练者，可以直接据印稿反写到石面上。但非有相当功力不可。不妨用铅笔在石面上先大体安排，再用毛笔定下墨稿。

②为防止几个反字中误夹一个正字，可将印稿设计在透明或半透明的纸上，然后依印稿背面显示之反稿，摹写上石，这一方法简易可靠。

③可在印稿侧面置一块小方镜，视镜中反稿，将反字写上石面。

④初学者最好采用水印法，具体步骤如下：

A. 先将一小张毛边纸（或其他吸水的如毛太纸等）放于手心内，将磨好的石章印面置于手心上，在纸上压出一方印面轮廓。

B. 在此轮廓内用浓墨写印稿，白文要写出较粗的线条，朱文要留出边栏的地位。写好后将石不偏不倚地覆盖于纸上压出的轮廓内，并用左手捏定印石及覆盖着的墨稿不使其移动。

C. 用一支干净的毛笔蘸一点清水，使印面上覆盖着的稿纸微潮，另用两层折好的小块毛边纸蒙在墨稿上，也不要移动。

D. 左手执石扶纸，右手用大拇指指甲均匀地反复研磨墨稿，

勿遗漏一边一角，然后揭去三层毛边纸，印稿上的墨迹便反印到印面上了。

E．如有不够清晰之处，则依靠小镜反照印稿，用毛笔据镜中反字略加修正。

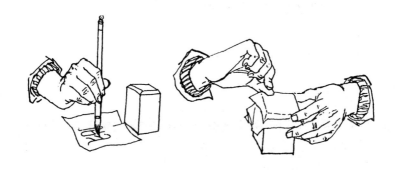

水印墨稿图

要水印好墨稿有一定的诀窍，诀窍有四：

A．不要揩去细砂纸磨过后印面残留的一层极薄的粉末。

B．写墨稿一定要用墨锭磨出的浓墨，墨汁或淡墨效果不好。

C．沾水不可太多，达到微潮即可。

D．动作要干净利落，如动作迟缓，研磨轻重不当，都会影响水印质量。掌握上述四点，则效果必佳。

（4）动刀刻印（略）。

（5）刷净石面。

（6）检查修改——初学者可以手指薄蘸一点墨在印面上轻拍，勿使墨汁嵌入印文凹地，再以镜子置于黑白分明的印文旁，对照原稿检查修改。也可将印章钤于较薄的半透明纸上（如蜡纸坯，打字纸之类），从纸背视印拓的反文对照修改。

（7）钤印——要注意洁净印面，垫纸不可过厚，以免失真。

左手扶正石章，右手运全身之力于指端钤印，印面施力务必均匀，四角都要受力，钤好后当纸石分离时，不可猛然抽石，宜轻轻揭开，为可靠起见，可采用印规。

（8）刻边款（略）。

49．刻印的执刀法有哪些？

答：刻印的执刀法因人而异，好在刻印并非操作表演，而是以钤盖效果定优劣。所以，只要采取的执刀法在运刀时手腕动作利索，腕力得以尽情发挥即可。

常见的执刀法有三种：

（1）最常见的是以拇指和食指夹住刀把，中指承于下方，无名指与小指殿于中指之下、刀杆横卧于虎口食指根掌骨之上，同执钢笔、铅笔姿势差不多。注意靠上述三指撮定刀杆，收送发劲，方向是由右往左上方刻去。

（2）第二种姿势同执毛笔一样，刀杆微向右倾斜，需注意手指向掌心收缩，掌要竖直。

（3）还有一种如捏拳式的执法，可能刻沉着、苍劲的大印有好处，容易发劲，但较难处理微细的变化。

附三种执刀姿势图：

执刀姿势图

但不管你采用何种执刀法，一般右手执刀和运刀的方向基本

固定不变（即"由右向左或左上方""由外向里"二种）。还可以将石章作菱形放置，即以石之一角对准胸口，使石上之横画，成由右向左上方斜放状。石章上往往有方圆屈曲的线条，刻时则要注意靠左手转动印章，以石章的变动方向来迎合执刀的固定方向。

总之，执刀如执笔，刻印如写字，故前人有将刻刀称为铁笔的，只是写字要用正笔中锋，而刻印却不能使刀杆太正，若刀杆正而直，则刻出的刀痕必细弱无力。

50．何谓运刀法？

答：前人讲起刀法，就如同讲篆书有三十二体之类一样，有点近于玄乎。初学者往往为其所惑，比如刀法就有用刀十三法之说。有所谓正刀正入法、单入正刀法、双入正刀法、冲刀法、涩刀法、迟刀法、留刀法、复刀法、轻刀法、埋刀法、切刀法、舞刀法、平刀法。实际上，刀法主要有冲刀法、切刀法、兼冲带切法三种，并不复杂，但要根据具体情况而定。因为印有朱白大小，字画有疏密简繁，线条有挺拔、婉转、浑厚、苍古之分，印的风格也有纤丽、雄强之种种不同。采用刀法，要视具体情况而定。前人说，执刀须拔山扛鼎之力，运刀若风云雷电之神。只要体会这总的精神，自能得心应手。

（1）冲刀法——冲刀时刀刃不能"正入"，而要带一点倾斜的"侧入"，刀刃与印面大约呈二十度角，用下端刀角入石。注意用刀之角，而不是用刀之刃。刀角入石后奋力按线条方向沿着笔画边缘，向左上方冲进，用力要均匀，动作宜干脆，做到"稳、准、狠"三字。具体刻时还要注意两点：一是用手指抵住印石，可帮助控制力度，以免因用力过猛一冲而不可收；二是注意刀角入石不能太深，刀角深陷，阻力大，就不能顺利运刀。"皖派"各家的作品，黄士陵的作品，是善于运用冲刀刻印的典型。

（2）切刀法——切刀的刻法不同于冲刀，它是以全身之力集

于腕指间，使锋角在一起一伏的连续动作下，一个切痕接一个切痕，自然地连成一条笔画，如果衔接不自然，则刻出的线条有明显的锯齿状。发劲运刀前切时，要注意由浅入深，犹如脚踏铁铲插入泥地铲土一样，如此重复动作直到刻成一条笔画，学习者可细细体会此要领加以实践。"浙派"各家的作品是善于运用切刀刻印的典型。

（3）兼冲带切法——是冲、切刀并用的刻法，如果刻得熟练了，往往会采用这种刻法，可以视线条长短和印章的风格灵活运用。

51．初学刻印，有哪些基本功训练法？

答：初学者直接刻印文，由于对石性、运刀方法都没有掌握，或许会刻得非常糟糕，由此可能刻兴大减，甚至与篆刻绝缘。不妨先来练习朱、白文的回文刻法。每完成一方印，从头到尾，印石共转四次，以流水作业法刻之。要注意把笔画的交接、转折处刻得非常自然，当然首先要写好回文线条。如果手执狼毫描笔有颤抖现象，可以在腕下垫几本书，或放在桌子边沿上写。如画线无把握，可以先用细铅笔、小三角尺在石面上画好一圈一圈的回文后，再用墨线描好。这些简易可行的方法，对于初学篆刻者是有所帮助的。

训练写印能力十分重要，所以，当你落笔在尝试写回文线条时，也要注意白文宜写得粗，线条之间的距离极密切；朱文宜细，圈数越多越好。以上要求可逐步达到，一切可由易到难。注意刻出的线条，达到粗细统一，不断裂、转折处不含糊，朱文线条不纤弱、疲软，白文线条不臃肿即可。

52．怎样临摹印章？

答："临"和"摹"是学习中国书法绘画的传统学习方法。临摹印章也是初学篆刻的重要手段。对古今名作的大量临摹是达到创作目的的必由之路，下面介绍临摹的具体方法：

在临刻之前，十分重要的是要选定临摹对象，"取法乎上，

仅得其中"，选择临摹对象，一般以秦汉印和明清以来的著名篆刻家的作品为主。摹分意摹、精摹两种，在选定临摹对象后应先细读一遍。所谓细读，指对原印的种种细微的特征详加研究。如果能用毛笔在纸上按大意放大几倍，加以摹仿描画，或可称作"意摹"。通过意摹，可以对全印有一个粗略的印象。然后，可用透明描图纸覆于原稿之上，用狼毫描笔蘸墨水精摹一遍，进一步研究该印之种种特点，为正式临刻该印做好准备。精摹时，更要再现原印的细微变化，力求形神酷肖。如能在精摹以后再用放大的方法意摹一遍，将收效更佳。

摹印时如手指上有汗腻油分，宜洗净双手，在不着墨的纸面部位衬一张白纸，以保证描图纸不沾污渍。冬天呵出热气会使纸面潮湿，也应在纸面上衬几层废纸或干毛巾。不论意摹还是精摹的作品，都可用本子收集起来，作为对照、研究的资料加以积累。

临刻所费功夫稍多。先将原作以水印法翻印上石，印文线条的粗细务必与原印相一致。然后对照镜中的原印反影，用狼毫毛笔蘸墨，小心补填遗漏或模糊的地方，就可以奏刀了。奏刀时，也要时时对照镜子中的反写印文，笔笔临刻，直至满意为止。如果能同时认真研究原作的章法、篆法、刀法，反复对比，则进步更大。至少要舍得把全过程的一半时间用以研究、对比。否则，囫囵吞枣，流于形式，不动脑筋地操刀"挖石"，即使千石万印也事倍功半。

在临印时，不仅要将头脑作为储存丰富的印章语言的仓库，更要把头脑变作开动机器的车间，只有这样，才能把前人的成就转化为个人的技能。

53．怎样检查临刻效果？

答：刻好印后检查一下是否达到了应有的效果，即使是一些著名的篆刻家也都这样做，这是一个艺术家对待艺术创作态度认真的表现，也是对自己创造的艺术品负责的表现。前人所谓"大胆落

刀，小心收拾"，就是指这种负责的态度。有些篆刻家"毫不修饰"的刻法，也许在当众奏刀时间或有之，但决不会普遍。因为认真地检查收拾，是达到完美艺术效果所必需的一种手段，有谁会反对使自己的作品达到更完美的艺术境地呢？一些篆刻家甚至刻好后搁置案头，要过一段时间再行修改补刀，这种负责的精神是值得我们学习、效法的。但这种为追求更完美境界的必要的"稍加修饰"，要与刻时马虎草率，靠专事修饰以至最终把作品修改得板滞无神的做法区别开来。当然，随着水平的不断提高，刻时越来越有把握，心手一致也就无需靠修改来接近原作了。

作为初学者，临刻好一方印章，需要修改、收拾一下，更是完全必要的，修改、收拾的过程就是提高的过程，只是越熟练修改越少罢了。一般的修改方法有两种：

（1）刻好后刷除石屑，以手指薄蘸墨，均匀地轻拍到印面上，再对照镜子中反照的原印进行修改。

（2）刻好后刷除石屑，蘸印泥钤印，审视钤出印拓的效果，再作修改。

在对照修改的时候，可注意以下几个环节将习作与原作进行比较：

比例：几个字在一方印中，占地大小。

粗细：一般满白文粗细大体一致，小有差异，但有的印章文字笔画粗细不同。

间距：笔画与笔画之间，字与字左右、上下之间的距离。

方圆：整个印有方笔、圆笔之别。

转折：笔的转折处有方圆之分，有些转折流畅，有些连接得险要。

头尾：字画的开头与结束处，有方、圆、尖之分，要仔细审视。

边栏：边栏有粗有细，也有不规则的刻法，如封泥刻法，要追求其古拙、残破的意趣，更要以刻凿、敲击、研磨等多种手段处理，力求一丝一毫都酷肖。

印角：指印边的内角和外角，看到底是方角、圆角，还是残角。

要做到按这几个环节一一对照，不花点时间是不行的。严格说来，临刻的过程是一个学习、研究、思考的过程，对照、检查、纠正，是其中的有机组成部分，如此学习，乍看来费点时间，但反而能加快学刻的速度。

54．书法、绘画与刻印有什么关系？

答：一幅书画作品，总得钤盖上一方或几方印章，才算完整，否则便有缺憾。在书画作品上钤盖印章，是中国书画艺术的特征之一。

那么，书、画、印三者之间有什么关系呢？从艺术上来说"书画同源"，而书法和篆刻又是姐妹艺术。大家都知道，刻印所采用的是文字，不论你刻篆书还是隶楷，总得和文字的书写联系起来。因此，从这一意义上来说，书法是篆刻的基础，不能设想一个不懂书法的人会成为一个有精湛技艺的篆刻家，人们常把篆刻说成"铁笔"，由此可见，书法、篆刻二者的关系之深。再则，书法讲究线条、结构、布局、情韵。篆刻也同样如此，但书法又不等同于篆刻，这首先是因为书法用的是毛笔，篆刻用的是铁笔；书法用的是纸，篆刻用的是石，工具和材料都不同。其次，书法幅式大、篆刻形制小。此外，书法作品中真草隶篆各体均有，篆刻虽各体兼备，但顾名思义，是以"篆文"为主体。

至于绘画和印章的关系，似乎更密切一些。在一幅画上钤盖印章不仅仅在于证明作品的真赝，更主要的是为了充实和丰富画面，增加艺术效果。二者关系密切也有三个原因：其一，是绘画常借助印章作为全局的有机组成部分，或画龙点睛，或压稳重心，所谓"秤砣虽小压千斤"，钤印得当，能起到笔墨的作用，甚至能起到笔墨起不到的作用。其二，是绘画者常借用闲章来表明自己的志趣或艺术见解，文辞隽永、含蓄精当的印文往往与画面题诗浑然一休，相

得益彰，所谓"闲章不闲"是也，除此之外，落款之处并以姓名印来证实自己的责任感。其三，是从艺术本身来说，书法、绘画和印章都讲究构图（或称章法）。书法中"计白当黑""疏可走马，密不容针"的原理，既适用于绘画，同样也适用于印章。因此，书、画、印三者尽管表现形式不同，但其有关的创作原理，却是息息相关的。

55．学习篆书的有关知识有哪些？

答：要学习篆刻，当然要熟悉一点有关篆书的知识。篆书是"真草隶篆"四体书之一，由于历史的演变，现在仅仅作为文字研究和书法艺术保存下来。而在篆刻艺术中，篆书却成为入印的主要书体。秦统一中国前的甲骨文、石鼓文、钟鼎碑铭、六国古文等统称为大篆，秦相李斯整理统一的文字称小篆。因为小篆的字形比较整齐规范化，较易掌握，故初学最好先从小篆入手，待有了一定的基础后，再上溯大篆。小篆的用笔略粗而圆润，线条如一根筷子的称"玉箸篆"，用笔稍细而圆劲挺直的称"铁线篆"，写"玉箸篆"或"铁线篆"是基本功。初学者可以选秦代的《泰山刻石》《琅琊台刻石》《峄山刻石》《会稽刻石》以及唐代李阳冰《城隍庙碑》等入手临习。近代王福庵及清代杨沂孙、吴让之、邓石如等的篆书墨迹都宜于初学。有了一定基础可以选学石鼓文或钟鼎文等。学写篆书要注意悬腕中锋，篆书结构一般呈长形，上紧下松，下垂的脚略长，左右对称，笔画均匀。如能看到善书者的铺毫运笔，以熟悉一些基本笔画的运笔方法和结体顺序，则更有助于入门。初学宜选用羊毫或以羊毫为主的兼毫。

学习篆书光写够不够呢？当然不够，还应当结合学习一些古文字学知识，比如汉代许慎编写的《说文解字》是我国最早的一部字典，其中共收字9353字，它分析各篆字的字形和偏旁构造，解释字义辨识声读，就是一部很适宜于初学篆书者的工具书。围绕这部《说文解字》，还有许多帮助学习这本书的指导书，最有名的是

段玉裁的《说文解字注》。学习甲骨文可查阅考古研究所编的《甲骨文编》，学习钟鼎文（即金文）可查阅容庚的《金文编》和《三代吉金文存》（另有《释文》一书）等，学习古玺文则可查阅罗福颐编的《古玺文编》。此外，徐文镜编的《古籀汇编》综合了各种大篆文字，而袁日省、谢景卿等所编的《汉印分韵合编》及罗福颐所编的《汉印文字徵》是刻印前查玺印文字最简便可靠的工具书。

从学习篆刻的战略上考虑，不学篆书，不研究古文字，是不可能成功的。所以，初学者应安排时间，在学习篆书上下点功夫，于日后的学刻是大有好处的。

56. 古代文物资料中，还有哪些内容可供学习篆刻借鉴？

答：学习篆刻除直接从秦汉玺印、明清流派印及近代篆刻家的印章获得借鉴外，还应该扩大艺术视野，从传世的一些文物资料中吸取营养，这一点，印坛前辈邓石如、赵之谦、吴昌硕等早已为我们做出了榜样。我国是一个文明古国，古代文物中可供借鉴学习的太多了，这里不能一一尽列，只选几种主要的向读者作简单的介绍：

（1）甲骨

这是商代契刻在龟甲和牛肩胛骨上的文字，当时人迷信鬼神，做什么事都要先占卜，故又称"契文"或"卜文""卜辞"。甲骨文的出土实物告诉我们，它一般先写后刻，由于刀有钝锐、骨有坚松，故刻出的笔画粗细不等，方圆兼备，大小不一。由于并非一人所刻，

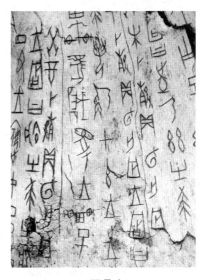

甲骨文

故从书体上看，或错落或严整。一般来说，用刀刻在骨质上，线条较瘦硬。甲骨文是我国文化史上比较成熟并能体现书法艺术的最早文字。近代简经纶等尝试以甲骨文入印，取得了一定成就。

（2）钟鼎

"钟"和"鼎"只是代表兴起于商代末年、盛行于周代的各种铜器，它包括古人祭祀用的礼器、乐器、饮食器、烹饪器、盥洗器等；器上文字或记功颂德、或记录作者姓名。因为"金"在古代既是金、银、铜、铁等金属之总称，又单指"铜"，故这种文字又称"金文"，或美称为"吉金文"。

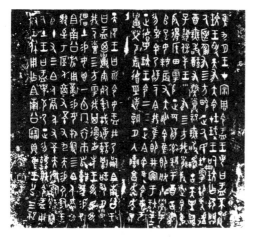

大盂鼎铭文

殷商铜器造型古朴，配置复杂，制作精美，饰纹细密，而其文字虽然从商代甲骨文演变而来，但由于金文是用笔写在软坯上而刻制并翻铸出来的，故笔画比甲骨文肥厚而有锋芒。根据不同地区、不同时期、不同制作者，钟鼎文也有种种不同的风格，著名的"毛公鼎""大盂鼎""散氏盘"等均为当时重器，文字多达数百字而风格显著，学者可觅拓本或印刷品多多临摹。

（3）刻石

这是古代石刻的总称，刻石一般指刻在碑碣墓志、塔铭、浮屠、经幢、造像、石阙、摩崖等上面的文字，作用是纪功、述事、颂德。秦始皇在统一六国后的第二年，为了"示强威、服海内"，多次巡行各地，所到之处，多令人刻石宣扬他统一四海的功德。据史书记

载，他曾在峄山、泰山、琅琊台、芝罘、东观、碣石、会稽七处留下了著名的刻石。现在除"泰山"和"琅琊台"两处尚存残石外，其余刻石均已毁灭。要根据残存石刻中漫漶难辨的文字从事学习研究是很困难的，一般要据早期拓本的印刷品学习。

这些刻石相传为李斯所书，属于秦统一中国后的标准小篆，从书、刻的艺术水平来讲，都超过了秦代其他遗物（如诏版、权量）上的刻字。

（4）兵符

这是古代用以发兵的凭据，古代兵符作伏虎形，呈左右两半相合状，腹背书有郡国、军名、次第号数、合同之篆字。按照秦汉的制度，右半留在京师、左半发给郡国，国家需要发兵时，特遣使者持京师之一半作为凭信之物去郡国合符发兵，这就是古代之兵符制度。

（5）秦权量

"权"即秤锤，"量"即椭圆形或长方形的量器，即斗斛。新莽时的"嘉量"是一种"斛、斗、升、合、龠"五件组合在一起的量器，上面都有铭文可作刻印时参考。

秦量

秦权

秦权铭文

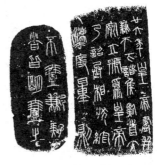

秦量铭文

秦权量上的内容一般都是"廿六年，皇帝尽并兼天下诸侯，黔首大安，立号为皇帝。乃诏丞相状绾法度量则，不一，歉疑者，皆明壹之"。字体皆出自当时无名工匠之手，颇有商周钟鼎彝器的意趣，自然错落，奇趣横生。

（6）诏版

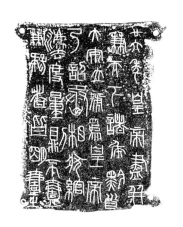

秦诏版铭文

公元前221年，秦始皇灭六国，建立了我国历史上第一个封建中央集权的统一大国，他为了统一度量而颁布的诏文称诏版，诏文有的用铜范铸成，有的以刀直接凿铜，线条粗细并杂、方圆并用、大小错落、险中见奇。秦权量与秦诏版的书体，上承占籀，下开汉隶，不仅向我们提供了秦代统一中国后的文字资料，其疏密有致的章法、气势磅礴的书风，也给我们学习篆刻的章法提供了有益的启示。

（7）泉布

我国古代的钱币种类很多。上古时代是以物换物，后以贝类为货币，所以现代通行文字中，凡与财物有关者，多从"贝"，如财、货、贷、贿、赂、买（買）、卖（賣）等。后来冶金术进步，就改用铜币以补贝货之不足，来作为交易的媒介。除主要的泉（外圆内方）、

永通万国

干莽　大布黄千

刀（分契刀及错刀）、布（上凸出，下端凹入呈两足状）外，古代还有盾形、圆形圆孔、铲形等形式。其上有地名（如平阳、安阳等）、重量（如半两、三铢等）、年号（如宋徽宗御书"大观通宝"）等文字，也有无文字的。各代钱币上的文字，都明显地具有这一时期文字的特色。另有铸造钱币的母范，即钱模，文字反书，都可作为学习篆刻的参考资料。

（8）镜鉴

就是古代人用的铜镜，用以照鉴容颜，汉魏以上称镜，唐宋间称鉴（如"灵鉴""宝鉴"）。一般作圆形，镜面制作极平滑，镜背的图案文字可谓千变万化。铭文篆隶俱有，文字古质自然，别具风格。文字多者，内容大多为颂祷之词；文字少者，内容一如汉印中的吉语，不失为吉金文字的佳品。

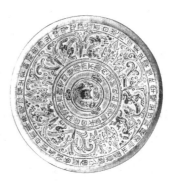

汉 镜铭

（9）古兵器

传世的殷周铜器中，除大量的礼器及少数日常用器及乐器外，其他就是兵器。通常有戈、戟、殳、矛、剑、匕首、刀、斧、钺、戚、矢镞、弩机等。其上面一般无文字，但也有一部分有文字，文字中多数是错金的鸟虫书，极富装饰趣味。

（10）瓦当

这是古代建筑上的一种装饰附件，俗称筒瓦头，起保护檐头和装饰美化的作用，以秦汉瓦当为最著名。其内容大致有三类：一种是有文字的，另一种是有图案的，还有一种是图文兼有的。图案中有饕餮纹、奔鹿、

越王勾践剑铭文

青龙、白虎、朱雀、玄武（以上四种称"四灵"）纹等。文字有官名、官署、记事、吉语、颂词等，如"羽阳千秋""永受嘉福""千秋万岁与天无极""万年天下康宁"等，以四字居多。

羽阳千秋

威武显赫的秦王朝建立后，为了显示国力之盛，广筑迷宫以助帝王声色之乐，这是瓦当作为装饰性的建筑工艺材料得以发展的历史条件。秦灭汉兴，汉代的建筑也有很大进步，在造型、图案装饰、字体的书法艺术上都超过了秦代。各代的瓦当文字都与当时的书风有密切的关系，可说是当代书艺的缩影。比如秦瓦当文字，保持了秦小篆那种用笔圆转、结体匀整的特点。汉代瓦当上的文字比之秦篆变得简化方正，与同时代的汉碑额文字、汉印文字一脉相通。秦汉瓦当的这种古朴美，一直影响到以后各代的建筑艺术和书法篆刻艺术。

（11）碑额

碑是后人为逝者述功颂德的纪念物，正面称碑阳，背面称碑阴。碑文刻在正面，上端有几个大字称碑额，篆隶楷都有，但篆文的碑额不多，好的篆文碑额更不多。著名的如汉《张迁碑》碑额阴刻篆书"汉故谷城长荡（汤）阴令张君表颂"十二字，是十分少见的篆额精品，用笔转折自然、力能扛鼎，极有西汉铜器铭刻文字的风格。

《张迁碑》碑额

（12）北魏造像文字

这是我国南北朝时期盛行的一种书体，因其盛行于北魏时期，故统称为"魏碑"，著名的有《郑文公碑》《张猛龙碑》《石门铭》

始平公造像记

《好大王碑》等。魏碑书体被康有为赞有十美：魄力雄强，气象浑穆，笔法跳越，点画峻厚，意态奇逸，精神飞动，兴趣酣足，骨法洞达，结构天成，血肉丰美。

拓跋氏建立了北魏，统一了北方。北方少数民族粗犷剽悍、雄强尚武的风气，必然影响到中原地区人民的文化与书体，其精华集中在当时北魏文化鼎盛时期的文化中心——洛阳。其中以龙门的三千六百多种造像题记最为著名，《龙门二十品》为北魏造像文字中最具特色的代表作。其

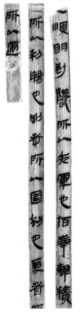

汉简

中尤以《始平公造像记》《孙秋生造像记》《杨大眼造像记》《魏灵藏造像记》最为出色，点画峻厚、笔势雄强，纯以方笔出之。赵之谦创以《始平公造像》文字风格刻款，还有一些印家以造像文字入印，都取得了较好的效果。

（13）汉简

这是指汉代书写于竹简、木牍上的书体。

汉简多为当时无名书匠或普通士卒、民间医士等书写，不受官方通行的正统书体影响，常常

在一篇文字中篆、隶混杂在一起书写，结体奇特，用笔放纵，无拘无束，流露出一种自然而绝无矫揉造作之气的独特风格。在创作今体字印章时，汉简与元押、北魏造像文字等都可作为入印的参考资料。

57. 学习篆刻还要具备哪些方面的修养？

答：要刻制一枚文字端正清晰、正确无误的实用印章，只要备有工具书，经过一个阶段的技术训练就可以达到要求。但要想立志当一名篆刻家，就必须从众多方面充实自己，提高自己的道德修养和知识素养。简单归纳一下，除人品修养这重要的一点外，大约还有如下几个方面：

（1）书法——这无疑是学习篆刻的根本，人们不是称赞邓石如"印从书入，书从印出"吗？不通篆籀，不研究历代书体的特点，不掌握书法演变的源流，根本不可能创作出像样的作品来。如果只刻不写，尤其不熟悉研究篆书的结构特点以及变体篆法，刻出来的篆字会闹笑话。历来认为，书家可以不会刻印，但篆刻家必须会写字，尤其是篆字。如果要想以除篆体以外的其他书体入印，或想在印章的边款上变化新意，只会篆书，不会隶、真、草书也是不行的。从前面介绍的许多著名篆刻家中可以看到，他们无一不是以精通书法为基础的。

（2）文字学——有的青年学习篆刻，虽日日奏刀，不可谓不勤奋，但所刻之印索然无味，甚至各种文字杂处一印，错误百出。原因就是缺乏对"文字学"这一重要的印外功夫的重视。一些报刊上发表的篆刻作品也常闹笑话，个别编辑、印刷工人不识篆文，甚至将印拓反印出版也没察觉，这且不说，有一家很有影响的报纸，辟了"篆刻评介"专栏，每次评析介绍一些印章习作，这无疑是大有助于篆刻艺术普及提高的形式，但就是这方作为刊头的"篆刻评介"的印章，却错把"评"字刻成了"许"字。有一家报纸刊出的

印作"百家争鸣"误作"百家争唯"，有的把"活泼"的"活"，以"水舌"相拼，也违反古文字的基本常识。古文字学常识，是每一个有志于学习篆刻艺术的人所必须具备的学识修养（这里指"具备"，并非要达到"精通"的程度）。

要求学习篆刻者具备古文字的修养，主要是指熟悉几种主要的古文字体，而且会使用收有各种古文字的工具书。同时还需要掌握一些文字学的常识和文字演变的一般规律，以及古文字结构的特点。此外，还应熟悉不同时期、不同类别古文字的一般特征和风格。这里还要特别指出，对一些古文字学的工具书的序、跋、凡例都要精读、弄懂内容，这可以说是积累古文字知识的一把钥匙。

（3）金石、考古——从历史上看，凡金石、考古事业发展的时代，书画篆刻艺术必得到相应的提高。一些善于及时借助和利用新出土和传世古文物的篆刻家，往往都能巧妙地借鉴原来只具有史料价值的古董、文物上的文字，撷取其精华，"移植"到印章的方寸之中，从而成为其崭新风格的端倪。

晚清的邓石如、赵之谦、黄士陵、吴昌硕等都是有金石癖的大篆刻家，他们充分利用地下出土和传世的古文物，开拓出了一个"印外求印"的新天地。他们创造性地把入印的文字，扩大到秦权量、诏版、货币、镜铭、碑刻、石鼓、封泥、瓦当文字等方面，因而使他们的作品别具风貌。

近世考古的新发现，新的金石资料对篆刻艺术产生了极为深远的影响，也补充了许多史料的不足，纠正了一些谬误的观点，可见我们学习篆刻，是不能忽视学习金石、考古的作用的。

（4）中国历史——每一个人都应该了解自己的国家和民族的历史。篆刻是一门古老的艺术，要了解每个历史时期印章的不同风格，必须要求篆刻者对我们的五千年文明古国有一个基本的了解。由于每个朝代政治、经济、社会背景的不同，必然会对篆刻艺术产生相应的影响。就印章的起源而言，就有其历史原因。前一章我们介绍了作为印章全盛时期的汉代印章，这一时期印章的艺术性之所

以很高，就是由于汉代政治、经济及手工业的发展所造成的。另外，了解一些历史背景，对于更进一步地了解和研究各个时期、各个篆刻流派的时代风格，是很有裨益的。所以，我们主张学一点历史，特别要学一点美术史、书法史。

（5）美学——美学是研究人们对现实的审美关系所形成的一门科学。无论从事书法、绘画，还是篆刻，都应该有一定的美学思想武装自己的头脑，指导自己的学习和创作。比如南朝王僧虔曾提出："书之妙道，神采为上，形质次之。"这里讲的是书法。齐白石也是注重神似超过形似的。这种"形""神"关系就属于美学辩证的法则。

（6）文学诗词——缺乏文学修养的篆刻爱好者，他撰选的印文内容格调不会太高，撰刻的边款文句也必然没有书卷气。所以，要求篆刻爱好者，同时要爱好文学，特别是旧体诗词，才能使一方小小的印章，成为具有金石气息和笔墨情趣、充满诗情画意的艺术品。

（7）绘画等姐妹艺术——如果篆刻爱好者对绘画、音乐等姐妹艺术比较生疏的话，最好也要有意识地接触、熟悉它们，增强这些艺术门类的知识素养。我们从明清诸家或近代著名印人中随便找出一位，都可以发现，这些著名的篆刻家无不都身兼数艺，而且都有较高的造诣，由于他们的"专"是建立在"博"的基础上的，所以他们的艺术造诣也非常人所及了。

为了提高自己的艺术素养，应该涉猎的艺术范围是很广的。"艺多不压身"，个人只要处理好"专"与"博"的关系，了解艺术之间的相通之处，是有好处的。当然，只专不博，失之于"窄"，是难以取得较大成绩的，而只博不专，不分主次，到头来则可能无所建树，一事无成。

58. 印章常用章法有哪些？

答：要讲篆刻，必须讲章法、篆法、刀法。篆刻艺术的形式美，

综合体现在一方印章的章法美、篆法美（或可称为字法美，因为还包括其他文字入印）、刀法美。而其中最重要的莫过于章法，纵使治印几十年，对章法的研究仍是一个重要课题。章法犹如万花筒，变幻无穷，永无止境。

章法也可称构图，篆刻上的术语叫"分朱布白"，这种对印章文字设计安排的构思能力，往往最能显示作者在篆刻艺术上的实力，以及金石、书法、美术等各方面的修养，这是一门复杂而富于变化的学问。比如用五言诗句入印，作者就要分析这五个字，考虑刻两行还是三行，朱文还是白文，方笔还是圆笔，工整一点还是粗犷一点；如果再细致地设想构思，还要考虑线条的粗细变化，以至留红空白与印边的处理。

如果要刻一组印，比如创作十方一组的"杭州名胜"，作者就要考虑最好以十种不同的形式出现。白文有满白文，仿玉印的细白文，加边栏的白文，其中又包括加"日"字格或"田"字格的白文，以及仿吴昌硕风格的雄健白文及其他不同风格流派的白文印；朱文有粗朱文、细朱文，黄士陵一路挺拔的朱文和赵之谦、吴熙载一路秀美的朱文，或者仿封泥如吴昌硕、赵古泥、邓散木一路的多种朱文，这样，至少就已有七八种变化了。再可考虑能否刻一方鸟虫书，一方带图案的，或者一方隶书的，一方仿元押楷书的。这样，十方印基本上能因字而异、各不相同。还可以在形状上变化，不妨配置长方、椭圆、圆等形式各一方。而在内容与形式的结合上，也要考虑尽可能统一和谐。比如可用婉转、秀美的线条刻"西湖""柳浪闻莺"，可用浑厚，庄重的风格刻"灵隐寺""岳坟"。"断桥残雪""西泠印社"则可用斑驳、残破的金石气息来表现。

章法既然这样变化莫测，那么，是否有一点规律可依，是否可以掌握呢？我们说，只要认真分析历代篆刻家的篆刻作品与古代玺印，掌握基本的章法变化规律，多实践、多请精于此道的专家批评指正，是可以逐步掌握有关技法的。因为章法的基本原则是和谐，是对立的统一。它是通过文字的长短、大小、肥瘦、方圆、曲直、粗细、虚实等进行相应变化来达到美的境界，只要多分析、多研究、

多实践，一定会使自己的章法变化丰富的。

下面，简单介绍几种常用的章法供读者参考：

（1）平正、匀落

这一类印在古印和流派印中占大多数。其文字大小、笔画粗细，都能做到匀称、妥帖。通过适当地移展部分笔画和变形处理，使笔画多处不觉其繁，笔画少处不觉其空。但初学者若随意屈曲笔画，把空白填满或排匀，使全印呆板无味，这是不好的。

钱塘韩競字
登安印信

刘奉印信

（2）疏密、统一

"疏"和"密"是书画篆刻虚实对比的主要表现手段之一，只要处理合宜，可以使一幅画、一幅字或一方印生动活泼、意趣无穷。反之，也可能会造成重心不稳或呆板散乱的弊病。疏密的调整，一般宜用调整文字的繁体和异体等手法，人为地使全印疏密产生强烈对比。前人对章法的虚实对比有一个十分形象的比喻，就是"疏处可使走马，密处不使透风"，我们可以从一些名作中对照体会。

太医丞印

"统一"的范围较广，它是指结体的方圆（如鸟虫篆），字体（如大篆、小篆），流派风格（如黄士陵、赵之谦、吴昌硕、浙派和皖派）等。如果不加以艺术处理，任意将钟鼎文和汉印文字杂处一印，或者外框是秦印的田字格，但里面安置的是汉印文字，或是《说文解字》没有的，或为没有来历的繁体字、篆字，更或者在几个篆字中夹杂一个自造的"简化篆体"，则是初学者最易犯的通病了。

（3）巧拙、粗细

篆刻作品中的"巧"和"拙"，是两种不同的风格，它能适

合不同层次、不同爱好者的审美情趣。犹如烹饪中有人喜用糖，有人喜用辣；或者在花木爱好者中，有人喜欢山茶、牡丹，有人却偏爱枝干虬曲或老干抽枝的树桩盆景一般，生活和艺术园地都应该百花齐放。以上的比喻尽管不太贴切，但艺术园地中，如果仅有一种花独放则必然令人生厌。然而，印章中的"巧"要追求渊雅秀美，而不能失之甜俗，例如徐三庚，由于他在篆法上过分追求让头舒足，疏密配置上也略嫌过分，"巧"得过头，则流于纤巧、单薄，故其成就不及吴熙载、赵之谦。同样，"拙"也不能故作狂怪，在报刊上常见到一些青年的

徐三庚 藜光阁

归赵侯印

习作，在篆法上故意错落参差，似乎想以拙取胜，其实，这种毫无来由的"拙"，反而显示了作者艺术素养的浅薄。相对来说，"拙"要比"巧"更难一点，如能据印文特征或印文的语意内涵（指闲章），该巧则巧，该拙则拙，则必然相得益彰，使人回味无穷。

印章中的文字如果刻得有粗有细，充分体现书法的笔意，就会使整个印章产生一种动感、节奏感（印石上的墨稿就应体现出粗细来），正如一首动听的乐曲，不可能老是以同一种音调、在同一种音域、以同一种乐器演出一样，必须要有高音、低音。一幅好的书法作品，其焦墨、浓墨、淡墨，还有飞白的处理，往往能给人以最深的印象。不过，初学适宜先临刻平正的满白文，以后通过书法上的练习，配合欣赏名家印和汉将军印等，仔细体会这些范印中粗细的变化，才能尝试在印章中做到轻重适度、粗细合宜。

（4）增减、重复

有时候，一方印由于字体问题，一时难以安排妥帖，就可以考虑用增减笔画的办法来处理。但不可字字都作增减，

鹤渚散人

鲜鲜霜中菊

更不能增减得不合情理、生造新字，要合乎篆体和字义。但如果章法上并无安排的困难，则不必增减笔画。

三退楼寓公

印章中出现重复的字，一般有两种办法处理：两字相连接的，可用很短的二小横表示重复，或者以变化篆法、采用异体的办法解决。

（5）挪让、呼应

有时在章法上因一字空处太多，或者出现斜笔，或者笔画中结构过于板实，不妨挪动、伸缩部分笔画或部位，使之舒展合理。

呼应能产生一种强烈的视觉效果，这是造型艺术中最基本的手法之一。它的形式有好几种，按呼应的不同空间地位分为"并头呼应""对角呼应""交叉呼应"等，表现得较多的是白文留红、朱文留空的虚实呼应。

八砚楼

老白

竹溪沈氏

（6）盘曲、变化

盘曲部分的笔画，使全印产生一种绮丽生动的感觉，这在汉代殳书、鸟虫篆中早有表现，偶尔为之，可取得章法上的协调。但是，这要与低格调的故作盘曲相区别。

董猛

赵之谦印

赵之谦印

赵之谦

赵之谦印

同一种印文，如果要反复设计、刻制多次，不采用变化手法是不行的。可以变化朱、白文，也可以变化流派风格，或者变化其字形结构，不论大篆、小篆的工具书里，一般都有变化各异的篆法可供选用。这里顺便说一句，备有多种篆书工具书十分有助于创作上的变化。

（7）穿插、并笔

印章中的穿插处理，往往打破了文字之间的地位、界限。伸缩其部分笔画，能使字与字之间互相得到有机的穿插、组合。但如果穿插不当，会使全印的气势阻隔而破坏了整体美。遇到印文笔画过于琐碎，或平行线条过多显得呆板时，不论朱文还是白文都可作并笔的处理，以使全印统一为一个整体。朱文的并笔处理可参看封泥及齐白石的作品，白文则可参看汉烂铜印，以及汪关、赵之谦、吴昌硕等的作品，以免毫无限制地并笔，弄巧成拙。

（8）留红、空白

在赵之谦、吴昌硕、齐白石等大师的篆刻作品中，我们常会看到在一些容易板滞淤塞之处，作者巧妙地紧缩局部笔画，留出一些空地而使某些笔

人长寿

借山门客

画得以舒展。这种留出的块面，白文叫留红，其大块殷红的色彩，给人以强烈的视觉印象。朱文叫留空，给人以疏朗舒畅的感觉。留红与留空是创作中常用的手法，正如吴昌硕先生所说的那样，好比造房设计图纸时，就得考虑从何处开门，何处开窗一样，自然地留出空白，可以增强印面的空灵感。

（9）离合、变形

遇到印章中有的字形过分局促或平板，可使其中部件略为分扦（实际上也是一种留红、空白）。而有些文字结构松散繁杂，采用

新篁补旧林

恨二王无臣法

离合的手法，一可取得整体感，二可避免造成一个字分成两个字的误会。在使用离合手法时，要注意做到离而不散、合不局促才好。

湖州安吉县

一月安东令

有些字的笔画能化长为方或化方为长，在不违背篆法结构的条件下，变左右结构为上下结构，或变上下结构为左右结构，就会在结构上取得一种新鲜感。

缶庐

园丁生于梅洞
长于竹洞

（10）回文、合文

有时为了把笔画少的字安排在上角、或为了改变笔画悬殊造成的其他不协调局面，可以将习惯的文字排法改为逆时针排法，称为回文排法。

有时将笔画较少的两个字，安排上下、左右相合只占一个字的地位，称为合文排法。如吴昌硕先生的"一月安东令"和"湖州安吉县"是非常典型的合文排法。

（11）边栏、界划

白文印印栏就是印面四周稍留空地，一般为了不致头重脚轻，往往在印的下部边缘多留一点空地，以求稳定。朱文印的边栏或粗于文字，或细于文字，如学封泥法，则下部边刻得特别粗，也可同时将该印左或右的一条边刻得略粗一点。借用笔画作边，也是破除印章板滞的一种方法。

界划早在周秦时代玺印中就不乏佳作，可以参考，所要注意的是文字与界划要配得相称，如果把汉印文字填入秦印

濑生

元从都押衙记

格子，或更早的古玺格式中，就会显得不伦不类了。

借用边栏与界划，可从古玺印和明清篆刻家大量的实物印谱中借鉴参考。

（12）其他书体文字

篆刻艺术中篆体当然应作为主体，但偶尔刻一方篆体以外的印章也颇别致，但是入印的其他书体，如何保留篆刻艺术装饰性强、金石气息浓厚的特点，值得研究。否则，印文必然如同刻出的铅字，毫无艺术趣味可言。历代古印及名家印中均不乏佳制，不妨细细玩味参考之。

59．印边处理有何规律？

答：印边是一方印章中非常重要的组成部分，无论朱文还是白文，都必须考虑印边问题。一般来说，白文印如果不另外加一圈边栏的话，只要在印文四周留一圈空地作边就可以了。如另加边栏，则大可在这边栏的粗细，以及边栏与四边的不同距离上做文章，有的残破在上角，左右边栏残破程度也可根据相邻印文的具体情况而定，一般下边可多留些，以免头重脚轻。朱文印边的残破可以参看赵之谦、吴昌硕、来楚生、邓散木的作品，悟出残边的基本规律。

汉石经室

就印边的处理，大体上有粗边、细边、搭边（印文与边栏搭连）、断边（四条边之断续要不同）、四面无边、借边（以印文之某一笔画代替印边）等。这也仅是近代印人的创造，因为古印的本来面目一般都光洁完整，几乎不会故意弄得斑驳破残，

千寻竹斋

只是古玺印因经年代久远出土，而自然地产生风化剥蚀的面貌，但人为地处理好印边及印文的残破，的确能使一方印更显得苍劲古朴。

那么，印边的残破有什么规律可找呢？一般说，刻工整的汉铸印和宋元细朱文不必破边，最多在四角轻轻敲击以避免四角过于整齐方整。其他印式遇到边栏邻近的印文线条过于平行整齐，就可以破边或残破部分印文，以使全印舒畅通气。残破的办法除用刀杆敲击外，还可以刀尾不重不轻地研磨，使印章钤盖后出现一种若有若无、似断而连的自然斑驳之趣。切忌毫无目的地妄敲滥击，避免因敲击不当而造成白文印残缺过多，而显得臃肿模糊，朱文印敲击失度而使笔画断裂、结构松散，甚至改变成另一个字（如"夫→天""田→由→申"）的现象发生。若刻粗犷一路的朱文印，其印边不妨从封泥印边中去借鉴学习。

60．什么叫款识？

答："款识（音志）"是边款的雅称，历来惯于称凹入的阴刻文字为"款"，凸起的阳刻文字为"识"。考其历史，在隋代官印"广纳府印"背后，即凿有"开皇十六年十一月一日造"的楷书。类似有款的还有"观阳县印"等。北宋官印"新浦县新铸印"的印

吴昌硕 楷书边款

吴昌硕 楷书边款

秦士蔚 甲骨文边款

背也凿有"太平兴国五年十月铸"楷书字样。在元代八思巴文官印的背面，也有楷书释文。一直至明清，这些官印的背后除释文外，大多为制作年号与制作机构。

石章被采作印材，为篆刻家提供了理想的物质条件。文彭和与其有师友之谊的何震，被公认为在石侧刻款的创始者。文彭开始刻款是先用毛笔在石侧书写，再用双刀法刻出，如同刻碑一样，何震则始用单刀刻款。双刀法较能体现笔意，单刀直切则能较好地体现刀味与石味。

刻款的书体视作者的书法造诣而定，所以，对一个篆刻家来说，擅长真、草、隶、篆各体，也是刻款的需要，但一般的刻款以行楷为多见。在刻款上，赵之谦堪称一位有胆有识的大家，他既首创用北魏书体刻阴文款，还前无古人地创适用《始平公造像记》法，以阳文刻边款，更能别出心裁地把经过艺术变形的走兽、佛龛造像、马戏杂耍等取法于汉画像砖的图像刻入款识，从而丰富了边款的形式内容，为边款艺术的发展做出了开拓性的贡献。

那么，在印章的边款里，究竟有哪些内容呢？大致上可以综合为：

（1）作者的姓名、年龄、刻制地点（大多以斋馆名出之）、时间、天气（如"晴窗""雨窗""大雪"等）、心情等。从这些边款中，可以考查到作者的一些生平情况。

（2）表明作者与求刻者的关系。有时能起史料作用。刻款格式也可随意变化，一般在后面署作者名，如"XX 同志属（即嘱刻）×××""×× 先生索刻，××""×× 老师教正，×× 刻"。也可前后倒置成"×× 为 ×× 同志刻"等。

（3）对印文内容的补充说明，如赵之谦刻有一方"我欲不伤悲不得已"，何事令作者伤悲？边款上刻有"扬叔悼亡，乃刻此语"。

（4）注明印文篆字的出典、来源。有些字奇古难辨，即撰文在边款中示人出典，如"关内侯印，关字省文如此""说文 × 字作 ×""金文 × 作 ×"等。

（5）注明作者对此印在艺术风格上的借鉴与探索。如常见的"××抚汉铸印""参吴让之意""仿赵㧑叔九字印""法三公山碑为××作""仿秦小玺""拟古封泥"等。

（6）表达作者在艺术上的见解和宗旨。如赵之谦在"何传洙印"的边款上写道："汉铜印妙处不在斑驳，而在浑厚，学浑厚则全恃腕力，石性脆，力所到处应手辄落、愈拙愈古，看似平平无奇而殊不易。"吴昌硕于封泥得益匪浅，他的心得是"刀拙而锋锐，貌古而神虚，学封泥者宜守此二语"。这些精辟的印论凝聚了作者创作上的甘苦与心得，是印学理论上的宝贵财富。

（7）摘取一些较能表达作者意趣倾向的，自作或他人作的诗文，或者格言警句。如吴昌硕刻"石门沈云"一印边款中，即附自作诗一首："点点梅花媚古春，荧荧灯火照清贫。缶庐风雪寒如此，著个吟诗缶道人。"

文彭边款

还有其他有关内容，但主要就是以上几种。最简单的只刻"××治石""××刻""××制""××凿"，或仅刻名字"×"或"××"也可。当我们在阅读一本印谱时，除欣赏印章外，同时应留意边款的格式、内容，并模仿应用到自己的创作中去。

61．怎样刻边款？

答，边款文字长短不论，所谓有话则长，无话则短。短的只刻单面已够，长的要刻二三面或四五面，顺序是有规定的。把印章正竖在胸前桌上，石之左侧，为起首第一面，顺次将石前之一面为第二面，

吴昌硕边款

石之右侧为第三面，正对胸前的为第四面，最后可刻印的顶端。钤印时，只需将所刻之款置于左侧，钤盖的印必正。如果是兽钮，则将兽之尾部对准胸前。

刻款法有二种：一种是像刻碑一样，先用笔写好，再以双刀法沿笔画的边缘刻去，刻篆、隶、行、草书都可以先写好再刻。另一种是单刀法，不用书写，直接以刀当笔在石上直切，切时主要用执在手中之刀的上锋角，难的如笔画中的"挑"（即"提"）等用下锋角。下面是几个基本笔画的单刀刻法：

点——以刀之上锋角在石上一按即成。

横——方向与写字运笔相反，是从右向左切去，略见右高左低、右粗左细。注意起刀时要有顿挫，不要刻成两头尖细。

竖——起笔时略以重力一按，显出了竖笔的起笔，向下方按切即成。如要加钩，只要在竖笔结束时，微微收刀再一重按，即成一钩。

撇——以上锋角下刀后，向左一按即成。

捺——一般刻成长点，运刀方向同写字也相反，是从右下向左上斜按。

提（挑）——要用刀之下锋角，从左下方向右上方按切即成。

斜钩——简单地讲，是将一竖改为向两个方向斜刻，结束时略微提一下刀刃，再重按一下即成一钩。也可在钩时，以下锋角从笔画出锋处，向笔画起笔方向补切一刀成一钩，要注意笔画不要分离。

刻款时的格式、位置可参考印谱中的排列方法，如刻下端，不宜刻得离印面太近。因为印文难免重刻，这样就要磨及款文，而遇名贵佳石，宜少刻文字为宜。

楷书边款基本笔画刻法

62. 怎样拓边款？拓边款需要哪些工具？

答：拓边款的主要工具有两样是必须配置的：

（1）棕帚——俗称棕老虎，书画店里买的新棕帚，因其柔韧度不合要求，可以自己加工以后再用。一般是将此棕帚在粗糙的木板或水泥地上反复用力研磨，使棕丝变软而有弹性。同时，可以把帚面外围易在拓款时划破纸的硬丝稍加修整呈圆度。也可以自己剥棕皮理出细丝扎制，要切除棕丝中最细的尖端部位，但切不可采用棕丝的根部，一般要用棕丝上半

拓边款用的棕帚和拓包

部二分之一细而柔韧的部位。然后把需要的部分切成五厘米左右长短，即可扎制加工。

（2）拓包——这是用来上墨的工具，可以自制。方法并不难，先以一小块医用棉花作内芯（旧法以头发作内芯，取其有弹性），外面裹一层极薄的塑料纸，比如以装喜糖用的小塑料袋拆开代替，外面再裹一层普通旧棉布，最外一层则采用较细洁的府绸、软缎之类，然后扎制成一个柔软有弹性的小包。一般一次拓完一批边款后即作废。

（3）其他——清水一小杯，蘸水用的干净毛笔一支，废宣纸或毛边纸，拷贝纸数小张，洗净的砚台随磨随用（不可用有宿墨残渣的砚台，以免拓时填塞字画）。准备一块小玻璃试墨时用。拓款用纸以白而薄的连史纸为最佳，当然，毛边纸、玉扣纸、薄宣纸等也可代用，但效果总不如连史纸佳。

拓边款的基本方法可分三个步骤：

（1）准备工作——把上述用具一一准备好，有条理地安放在

窗下迎光的桌子上。为免擦伤石面，要在石章下垫两层软布。石章侧边如有蜡质或油腻，要用肥皂或洗洁精等洗净，否则会造成拓款过程中拓纸与印石的游离。

（2）定位上水——如是用以剪贴的单页拓片则纸小易于定位，如是钤好印蜕的专制印谱单页，就要在印石放上拓纸前，一上手遮光，使拓纸下映现出印石轮廓。一般钤好的印蜕与拓款相距一方印面的距离，使目测印面与纸面的中心线对直。

用毛笔蘸清水隔纸涂在拓款石面，并用手按住纸面，勿使其与石移动。用水只要微潮即可，用水太多，容易破碎，纸面干后还会出现一圈黄色水迹。上水后，用废宣纸或毛边纸吸净拓纸上的余水。

（3）重复刷纸——用左手拇指与食指挟住印石，在拓纸上盖一张拷贝纸靠手腕和小臂来回用棕帚在拷贝纸上刷擦，开始刷时水分多，拷贝纸要勤换刷面。如棕帚勾纸，可将帚面在头发上重复擦拭几下再刷。刷石面要先刷出轮廓，再刷其他部位，几次换纸，刷到连史纸紧贴石面呈半透明色，连石章的颜色也可以清晰地显现，而凹凸的字迹（俗称字口）也毫芒毕现，就可揭下拷贝纸准备上墨。

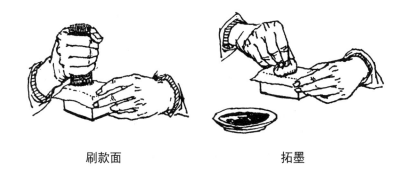

刷款面　　　　　　　　　　　拓墨

（4）均匀拓墨——用拓包蘸上少量墨汁，在平整玻璃或碟子上轻拍，使拓包受墨均匀，再在废宣纸上试拓几下，看出墨是否入

多或太少。然后以左手执石，右手执拓包在纸面上快速轻拍，要富有弹性，切不可拖抹。先拓无字处及边缘处，逐层加深。

根据要求的不同，墨色可浓可淡，用浓墨拓成的乌黑发亮，称"乌金拓"；用淡墨拓成的称"蝉翼拓"，可随喜好进行选择。但不管浓墨淡墨都要上墨均匀，做到字口清晰。

（5）揭纸——拓墨后如果立马就揭下，拓面必定会起皱，应待石纸干后揭下才能确保平整。如果拓款数量多，则要注意随时将拓好揭下的纸理齐，在书籍下压平，千万不可有皱褶的情况发生。

六、参考资料

63. 有哪些适用于初学者的篆刻书目？

答：过去的出版物已不可多得，有不少成了文物。现介绍近年来出版或再版的有代表性的参考资料。随着国家对传统文化的重视，群众中爱好篆刻的人越来越多，有关的书籍日益增多，望读者注意选购，也可从出版社邮购。

（1）印谱类：

《上海博物馆藏印选》	（上海书画出版社）
《十钟山房印举选》	（上海书画出版社）
《伏庐藏印》	（上海书店）
《双虞壶斋印存》	（上海书店）
《封泥汇编》	（上海古籍书店）
《古玺汇编》	（文物出版社）
《故宫博物院藏古玺印选》	（文物出版社）
《二百兰亭斋古铜印谱》	（西泠印社）
《秦汉鸟虫书印谱》	（上海书店）
《西泠四家印谱》	（西泠印社）

《西泠后四家印谱》　　　　　　（西泠印社）

《吴让之印存》　　　　　　　　（西泠印社）

《黄牧甫印存》　　　　　　　　（西泠印社）

《个簃印存》　　　　　　　　　（西泠印社）

《吴让之印谱》　　　　　　　　（上海书画出版社）

《赵之谦印谱》　　　　　　　　（上海书画出版社）

《吴昌硕印谱》　　　　　　　　（上海书画出版社）

《吴昌硕篆刻选集》　　　　　　（上海书画出版社）

《汪关印谱》　　　　　　　　　（上海书画出版社）

《西泠印社社员作品集》　　　　（西泠印社）

方去疾编《明清篆刻流派印谱》　（上海书画出版社）

（2）查篆字工具书类：

容庚《金文编》　　　　　　　　（文物出版社）

考古研究所《甲骨文编》　　　　（中华书局）

许慎《说文解字》　　　　　　　（中华书局）

徐文镜《古籀汇编》　　　　　　（武汉古籍书店）

罗福颐《古玺文编》　　　　　　（文物出版社）

罗福颐《汉印文字徵》　　　　　（文物出版社）

清人《汉印分韵合编》　　　　　（上海古籍书店）

北川邦博《清代书家篆隶字集》　（西泠印社）

（3）篆书碑帖类：

《秦铭刻文字选》　　　　　　　（上海书画出版社）

《王福庵说文部首》　　　　　　（西泠印社）

《康殷书释说文部首》　　　　　（荣宝斋）

《邓石如篆书》　　　　　　　　（文物出版社）

《吴让之篆书两种》　　　　　　（上海古籍书店）

《吴让之篆书字帖》　　　　　　（西泠印社）

| 《吴昌硕书石鼓文墨迹》 | （上海书画出版社） |
| 《章太炎篆书千字文》 | （上海书画出版社） |

（4）篆刻理论类：

叶一苇《中国篆刻史》	（西泠印社）
孔云白《篆刻入门》	（上海书店）
罗福颐《古玺印概论》	（文物出版社）
邓散木《篆刻学》	（人民美术出版社）
钱君匋、叶潞渊《中国玺印源流》	（香港上海书局）
左民安《汉字例话》	（中国青年出版社）
唐兰《中国文字学》	（上海古籍出版社）
唐兰《古文字学导论》	（齐鲁书社）
韩天衡《历代印学论文选》	（上海书画出版社）
韩天衡《中国印学年表》	（上海书画出版社）
韩天衡等《中国篆刻艺术》	（上海书画出版社）
王伯敏《古肖形印臆释》	（上海书画出版社）
陈寿荣《怎样刻印章》	（上海人民美术出版社）
叶一苇《篆刻丛谈》《篆刻丛谈续集》	（西泠印社）
吴颐人《青少年篆刻五十讲》	（天津人民美术出版社）
梁东汉《汉字的结构及其流变》	（上海教育出版社）

64. 现在发行了哪些有关篆刻艺术的报刊，请列举一些。

答：目前介绍篆刻的报刊，一般多附于书法报刊之中，大致有下列几种：

《西泠艺丛》	（西泠印社）
《中国书法》	（中国书法家协会）
《中国书画报》	（天津美术学院）
《书法报》	（湖北省书法家协会）

《书法》	（上海书画出版社）
《书法研究》	（上海书画出版社）
《青少年书法》	（河南美术出版社）
《青少年书法报》	（黑龙江省书法家协会）
《文物》	（文物出版社）
《书法丛刊》	（文物出版社）

65．国内主要篆刻社团有哪些？

国内主要的篆刻社团首推中外闻名的西泠印社，随着社会主义文艺事业的繁荣，地方性的篆刻社团正在不断涌现，限于资料，这里只能对部分社团进行介绍，今后重版时，当根据资料再作补充。

（1）西泠印社

这是我国研究金石篆刻艺术影响最大、历史最久的民间学术团体，直到现在，还是全国印学研究的学术中心。

印社的创始人是浙江和杭州的四位宗于浙派的篆刻家，他们是丁辅之、叶为铭、吴隐、王福庵。当时这几位篆刻家常在杭州孤山数峰阁探讨六书、洽商印艺。光绪三十年（1904）夏，这几位嗜印成癖的印人，又相聚在孤山人倚楼谈印论艺，并受前人结社的启发，开始有了创办印社的设想。要办社，首先要有钱。丁辅之以个人珍藏的"西泠八家"原刻精品钤拓成谱，吴隐精于印泥制作，便出卖自制印泥，加上许多金石书画家的支持，经过十年的集资经营，终于在1913年正式成立印社，因印社在孤山，地邻西泠，"人以印集，社以地名"，于是取名"西泠印社"。社员各出所藏，开了一个藏品展览会。印社制定了社约，并确立了"保存金石，研究印学"的宗旨。众望所归的艺术大师吴昌硕被公推为第一任社长，这对于提高印社的学术地位，显然具有很大的影响。之后，要求参加印社和自愿赞助印社的陆续不断，日本著名的篆刻家长尾甲和河井仙郎也远涉重洋，前来要求入社。印社规定每年清明、重阳举行两

次雅集，社员拿出自己的作品和藏品来观摩研讨。

西泠印社诞生于风光旖旎的西子湖畔，以该地具有古朴清幽特色的园林建筑负有盛名，由于建社后逐年精心建设，山石泉池、亭台馆阁、经塔石室、碑刻造像、花木游鱼，引人入胜。西泠印社的前辈社员们在这里结社聚会，除定期研讨金石篆刻外，还编印了许多前代印家的印谱。其中，著名的有丁辅之编的《西泠八家印谱》，吴隐编的《古陶存》《古砖存》《古泉存》，叶为铭编的《手摹周秦玺印谱》，黄宾虹编的《冰古印存》，王福庵编的《福庵藏印》、葛昌楹编的《传朴堂藏印精华》《邓印存真》，方介堪编的《古玉印汇》以及葛昌楹和胡洤合编的《明清名人刻印汇存》，丁辅之、高络园、葛昌楹等人合编的《丁丑劫余印存》等。此外，还出版了一些社员的著作，其中以叶为铭的《广印人传》《金石家传略》《歙县金石志》，王钝昆的《治印杂说》，汪厚昌的《说文引经汇考》《中华民国史料稿》，黄宾虹的《印说》，王福庵的《说文部首检异》《麋研斋作篆通假》，沙孟海的《印学史》等较为著名。

此外，印社还为搜求和保存祖国的珍贵文物，做出了重大贡献。特别是抢救一千九百多年前，东汉建武年间留传下来的稀世国宝《汉三老讳字忌日碑》，以及《汉齐桓公吴王画像石刻》《魏侯景明惜墓志铭》，丁敬的尺牍、手迹、印章、字画等。尤其是被誉为"浙东第一石"的《三老碑》，此碑在1921年秋运到上海，有外籍人拟以重价购至海外。吴昌硕、丁辅之等社员为此四处奔走，发布募捐公启，又以书画义卖形式筹款，不少社员捐献了自藏的书画、印谱等几十件，由于社内外同仁的一致努力，终于以八千元巨款赎回此碑，运到杭州，存放在印社专为此碑建筑的"三老石室"永远珍藏。吴昌硕先生还专门写了一篇《汉三老石室记》流传至今，西泠印社先辈的爱国义举永远为后世所敬仰。

现在印社成了浙江省重点文物保护单位，也成了著名的发行书刊、字画、印谱的出版单位。西泠印社的声誉日隆，越来越受到海内外人士的注目与赞誉，党和政府对中国传统文化的重视，使西

冷印社充满了勃勃生机，印社正在为传承中国传统文化做出积极的贡献。

（2）终南印社

终南印社，是西安市篆刻家及篆刻爱好者在十余年间相互切磋、共同探讨篆刻艺术的基础上，于1979年春成立的群众性篆刻学术团体。

印社成立以来，在无资金、无社址以及全部社员业余参加活动的艰苦条件下，努力学习传统，积极探索创新，并在不断提高自身艺术水平的同时，面向社会服务，培养发掘人才。

社员们为了提高自己的艺术修养，特别重视"印外功夫"，书法与篆刻同时并进，一些中老年社员已成为全国或省、市的知名书法家、篆刻家。

终南印社始终以继承、发展、开拓祖国传统的书法篆刻艺术为己任，继续做出努力和贡献。

（3）东吴印社

东吴印社是苏州地区以篆刻为主的书画篆刻组织、首任社长为沙曼翁先生。春秋时吴越相争，苏州是吴国故地，故以东吴为社名。

印社立足于"普及、提高"，尤其重视普及篆刻知识。为了发展业余文化阵地，让更多的青年人爱好篆刻艺术，印社多次举办程度不同的篆刻学习班，经过进修的学员，艺术水平有很大的提高，学员的作品，也在报刊上发表，印社的活动，正在汇集和吸引着更多的优秀书画篆刻人才和力量。

（4）海墨画社金石书法篆刻部

海墨画社是国内较大而有影响的民间艺术团体，最初由著名电影艺术家赵丹与上海中国画院的画家富华筹办创立，社员大都具有一定的绘画水平和社会影响，而"金石书法篆刻部"，则是附属于海墨画社的民间篆刻团体，部长即是书法篆刻家、印泥制作专家符骥良先生。其中符骥良、韩天衡、高式熊、吴颐人、王壮弘、蔡

国声、周志高、庄新兴等本来就是西泠印社社员，或全国书协会员及书协上海分会会员。分部的活动一般附属于海墨画社的活动。社团宗旨是团结更多篆刻爱好者，继承和发展中国古老的书法篆刻艺术。

（5）东湖印社

东湖印社是湖北省的第一个书法篆刻组织，成立于1961年夏。当时，为了发展和繁荣湖北省的书法篆刻艺术，在中国美术家协会武汉分会主席张肇铭等倡议下，成立了"东湖印社"，吸收了武汉地区知名的书法篆刻家刘博平、沈肇年、卢蔚乾、唐醉石、张肇铭、邓少峰、徐松安、薛楚凤、黄松涛、刘间山、黄亮、曹立庵、翟公正、杨白匋等十八位同志为社员，并公推唐醉石为社长。

建社后的几年中，印社活动比较活跃，曾举行过多次展览和季度性的雅集。其中以1961年冬，在武汉展览馆举办的书法篆刻展览规模最大，内容最为丰富多彩。近些年，为庆祝重大节日印社还举办过多次展览，组织社员创作相应内容的印章在报刊上发表。为传承我国传统文化艺术做出了积极贡献。

（6）灵杰印社

这是江苏省宿迁的一个印学组织，成立于1985年10月。宿迁春秋时名钟吾，秦汉时名下相，东晋时又名宿豫，至李唐时，代宗即位，因避豫讳，才改名宿迁。地处徐州、淮阴之间，西临烟波浩渺的骆马湖，北接绵延起伏的马陵山；京杭运河、故道黄河，浩浩荡荡，夹城南下。

宿迁历史上人才辈出，人杰地灵。离宿迁城南二里，即是亡秦的项王故里。还有中日甲午战争后，与刘永福等喋血盟誓，与倭寇鏖战，壮烈殉国的清末署台南镇总兵杨泗洪。文人中有前清著名学者、书法家、乾隆初授翰林院侍读的徐吉，清代中叶著名收藏家、著作家、书法家、主持摹刻《高凤翰砚史》的王相。印社地处宿迁马陵山余脉灵杰山之三元宫，故名"灵杰印社"。

印社的宗旨为"研讨印学、切磋技艺，培养后学"，当地印

坛前辈黄龙、窦燕客、王如光为名誉社长，首任社长刘云鹤，并聘请著名书法篆刻家为顾问。印社尤其重视本地区对青年篆刻爱好者的培养，社员作品多次参加省、市及全国的展览会，社长刘云鹤的印学论文散见于海内外一些报刊上。

（7）南京印社

南京虎踞龙盘，为六朝古都，历史悠久，人文荟萃，于书、画、篆刻业绩昭著。明代文彭在南京以青田灯光冻石入印，开创印学新局面。尔后印人云集南京，印论、印谱，佳作连珠，名家辈出，开宗立派，领袖神州。乾隆之世，邓石如客于南京梅氏八载，苦研金石，始克大成，印风影响印坛至深且巨。故南京实为明清印学流派发源地。中华人民共和国成立以后，艺术园地百花齐放，印坛昌炽，人才辈出。为了继往开来，提高创作与理论水平，培养篆刻新秀，推动江苏印学的发展，经过一年多的筹备，于1987年2月22日正式成立南京印社，聘请刘海粟出任名誉社长。印社宗旨是着意培养书法篆刻新秀，继承南京印学优良传统，开拓新南京印风而与全国印学同道携手共进，传承中国传统文化艺术。

（8）黑龙印社

黑龙印社于1985年10月在黑龙江省省会哈尔滨市成立。印社宗旨是提倡继承和发扬传统，同时也鼓励发展不同的篆刻艺术风格和流派。

1986年5月印社出版了第一期社刊《黑龙篆刻报》。近年来，印社积极组织社员参加国内国际各种篆刻作品展，为黑龙江的篆刻爱好者艺术水平的提高做出了一定的贡献。

（9）石淙印社

巍巍嵩山为中国五岳之一。唐武则天曾于嵩山石淙之地宾宴群臣，共计国事。故"石淙会饮"为嵩岳胜景之一。石淙印社取名于此，意有中国印学如淙淙流水，源远流长。

石淙印社成立于1987年4月，印社提倡艺术上赤诚相见，摒弃那种庸俗互捧或相轻的陋习，发现和吸收优秀书画人才，继承篆

刻的优良传统，为中州篆刻艺术的发展做出贡献。

（10）殷契印社

安阳，殷商之故都。我国最古老的文字——甲骨文发现以后曾轰动了国内外学术界，安阳被誉为"甲骨文之乡"。

"卜辞契之于龟骨，其契之精而字之美"，实开篆刻之先河。千百年后篆刻一艺，名家辈出，流派纷呈，各领风骚。为继承祖国优秀的文化遗产，弘扬印学，殷契印社于1987年3月31日在安阳成立，周凤池被推举为名誉社长，徐学平为首任社长。印社成立后，社员们进行了篆刻艺术的交流活动，以撷传统之精华，开时代之新风，繁荣篆刻创作，弘扬印学为宗旨。

（11）完白印社

淮北市春秋时期曾为宋国的国都，秦汉时期为郡国的首府，素有"宋绘闻天下"之美称。

西晋著名的文学家、画家——竹林七贤之一的嵇康，东晋著名的书画雕刻家——戴逵、戴顺等先后在淮北诞生，他们在书画艺术上留下了不朽的业绩。

清代著名书法篆刻家邓石如，创皖派印风，艺术造诣别开蹊径，蜚声中外印坛至深且巨。

全国印社林立，淮北印坛亦复繁荣昌盛，居此印学故乡，深感继承传统，弘扬篆刻艺术责无旁贷。1986年由淮北市书法家协会主席徐立发起，经淮北市文联批准成立完白印社，聘请刘海粟和方去疾、吴惠霖为艺术顾问，韩天衡任名誉社长，徐立任社长，章式屏任副社长。印社旨在联合全省金石篆刻之士，探索和研究金石之学，与全国印学同仁继往开来，为发扬和提高祖国的篆刻艺术贡献力量。

（12）耕石印社

耕石印社诞生于1985年11月24日。

"耕石的含意：石家庄的篆刻爱好者在石上耕种精神文明之花。我们的追求：用心血、汗水和刀在石上耕种艺术之花。"这是

该社的宗旨。

该印社鼓励社员探索、创新，鼓励不同风格流派的发展。印社成立以来，社员在全国各专业报刊上多次发表作品，参加各类书法大赛，取得了不错的成绩。

（13）碣石印社

"碣石"在辽西境内，与山海关毗邻。三国时期，曹操曾东临碣石，留下千古佳句。锦州已故著名篆刻家李世伟先生的书斋名曰"碣石山馆"。为纪念一代宗师，1985年2月成立印社时，辽西印人一致同意以"碣石"为名。李晓棣为首任社长。

近年来，印社社员摹秦追汉，在学习传统技法的基础上探索创新之路。他们的作品多次在国家级、省级展览比赛中获得好评。目前，社员们正以锲而不舍的精神，力图形成辽西风格，展现碣石风采。

（14）邕江印社

南宁为广西壮族自治区省会，地处祖国南疆，终年绿树成荫，花果四季飘香，贯穿市区的邕江滋润着这里的土地。

早在20世纪60年代，卜居南宁的著名金石书画家马万里先生曾多方奔走，联络同好，倡导在南宁成立印社组织，由于种种原因未能如愿。先生谢世后，市篆刻界同仁积极酝酿筹备成立印社，得到了远在北京的陶希晋同志的大力支持和帮助。经市委宣传部批准，邕江印社于1986年1月14日在南宁正式成立。

印社的宗旨是：弘扬印学，交流印艺，团结印人，培育新苗。

（15）西神印社

西神印社成立于1986年12月，是由无锡市、江阴市、宜兴市的篆刻爱好者，篆刻理论工作者组成的群众性印学团体。

西神印社成立以来，积极开展篆刻艺术的群众性普及工作，开辟了"印社之窗"定期展出社员新作，并在当时出版了《西神》双月刊，向海内外篆刻同道交流技艺。

（16）青桐印社

浙江桐乡，自古人才辈出。明代的张宏牧，清末民国初年的胡钁都为名噪当时的大篆刻家。嗣后，艺术大师丰子恺、文学巨匠茅盾、篆刻家钱君匋也都为桐乡人。为弘扬印学，繁荣古老的篆刻艺术，1985年桐乡县（今桐乡市）书协创办了我国第一家《篆刻报》。它的创刊曾得到浙沪书法篆刻前辈的关怀和指导，并和全国各地印学社团建立了联系。在此基础上，以桐乡青年印人为主的青桐印社于1986年7月20日在浙江桐乡成立。印社宗旨是"推陈出新、繁荣印学"，印社注重理论和创作的研究，在国内外印学界具有广泛的影响。

（17）漱玉印社

古老的泉城济南，素有家家泉水、户户垂柳之美誉。豪放派词人辛弃疾就生长在这里，婉约派词人李清照与她的丈夫——金石家赵明诚也曾生活在泉城的"漱玉泉"边。在山东省书法家协会及老一辈篆刻家的热情鼓励和支持下，经一年积极筹备，"漱玉印社"于1986年在济南成立。

印社成立后，为弘扬印学，定期开展交流活动，切磋印艺、相互促进，并经常举办社员书画、篆刻展，鼓励发展不同的篆刻艺术风格，从而出现了很多既有传统功力，又富有时代感的新作。印社还通过印发社刊来加深与全国各兄弟印社的作品交流。

（18）琅琊印社

滁州自古即是人文荟萃之地，千百年间，曾使韦应物、欧阳修、苏东坡等文坛巨子流连忘返。"蔚然深秀，林壑尤美"的琅琊胜境，孕育过无数的名篇妙句。醉翁亭、丰乐亭更是闻名海内外。

为了继承和弘扬祖国的传统文化艺术，推动印学的发展，琅琊印社经过一年多的筹备，于1988年3月在滁州市成立。

琅琊印社是经政府部门批准成立的群众性艺术团体，该印社以青年篆刻爱好者为主体，旨在为团结本市及本省的青年印人，交

流信息，切磋技艺，兼修书画、文史哲，为振兴安徽篆刻，光大祖国印学做出贡献。

（19）沧海印社

沧海印社于 1985 年 4 月 28 日在沧州成立，是河北省第一个由篆刻爱好者自愿结合的群众性艺术团体。印社的宗旨是，在党的文艺方针指导下，以沧州地、市、县印人为基础，团结海内外印界师友，积极开展篆刻艺术创作和篆刻理论研究。

自沧海印社成立以来，培养了一批篆刻新秀。他们的作品经常的在全国各地报刊发表并在重大展赛中获奖。

（20）元畅印社

元畅楼为江南著名胜景之一。历代许多著名诗人如沈约、李白、严维、崔颢、吕祖谦、李清照、赵孟頫等均有题咏元畅楼的诗句。元畅印社取名于此，有将我国传统的篆刻艺术继承、发扬光大之意。

元畅印社成立于 1986 年 2 月。印社自成立以来，社员们积极开展临摹创作活动，多次参加各级展览，并在一些全国性重大书赛中获奖。

（21）河南印社

河南地处中原，历史文化悠久浓厚，殷商甲骨文和安阳发现的三枚商代铜玺，印证河南与篆刻的不解之缘。

河南印社是省级篆刻学术团体，2013 年 10 月 6 日在郑州成立。社员主要由省内中青年篆刻家、篆刻作者以及近年涌现的参加过国家级展览的新秀组成。社长许雄志，秘书长谷松章。

印社宗旨是坚持"百花齐放、推陈出新"。弘扬传统篆刻艺术，注重印学研究和篆刻创作。发掘和凝聚篆刻人才，推动河南篆刻艺术蓬勃向上，促进河南篆刻创作繁荣发展。为在中原大地繁荣和发展篆刻艺术，弘扬中华民族优秀文化而奋斗。

印社不定期举办展览、讲座、交流等活动，自成立以来，举办了"首届河南印社社员作品展""金石延年——2015 河南省金石篆刻系列展"等。为了促进河南篆刻的发展，河南印社还举办"名

家大讲堂"公益活动，邀请徐正濂、黄惇、赵熊、孙慰祖、朱培尔等篆刻家做专题讲座，对提高河南的篆刻水平起到了重要作用。

（22）山东印社

山东印社于1999年5月12日在泉城济南成立，是山东省篆刻理论研究和篆刻创作的学术组织。其社员由来自全省各地从事篆刻的中国书法家协会会员和省篆刻创作骨干组成，首任社长邹振亚先生，现任社长范正红。

印社坚持"百花齐放，百家争鸣"的双百方针，深入开展印学研究，积极从事篆刻艺术创作，大力培养优秀青年艺术人才，提倡不同风格、流派和不同艺术观点的共存与发展，追求艺术高层次、高格调、高品位，努力弘扬中华民族优秀文化传统。

（23）岳麓印社

岳麓印社前身为长沙市篆刻研究会，成立于2002年6月。为繁荣湖南篆刻艺术发展，经政府部门批准，于2012年11月28日更名为岳麓印社。印社聘请韩天衡先生为名誉社长。李刚田、刘乃中、弘征、余正、赵熊、李早、谭秉炎、敖普安、范正红、刘一闻等先生为艺术顾问。现任社长罗光磊。

印社宗旨是整合湖南地区篆刻艺术资源，努力培养篆刻人才，扎根长沙，立足湖南，面向全国，以弘扬中国传统篆刻艺术为己任，在勤学善思中担当历史使命，在讴歌时代中贡献新力量，在推陈出新中创作好作品，在崇德尚艺中树立新形象，努力推动湖南篆刻艺术繁荣发展。

印社在长沙先后主办了一系列篆刻作品展，并与陕西、山东、江苏、内蒙古、浙江、上海、甘肃等省市举办篆刻家作品联展。出版会刊《长沙篆刻》20期，出版社刊《岳麓印社》10期。

社员作品多次在全国书法篆刻展及西泠印社等重大展览中入展和获奖，并在《中国书法》《西泠艺丛》《中国篆刻》《书法报》等专业报刊上发表。

（24）岭南印社

岭南印社成立于 1992 年，发起人汪新士（1923—2001），汪士新是西泠印社的早期社员，其在印学研究和篆刻创作方面有很高成就。印社的成立得到了钱君匋、徐家植、叶一苇、傅嘉仪、刘江等一批印学大家的支持。名誉社长汪新士，首任社长李海。

岭南印社的理念主要是从事印学研究和篆刻创作。构筑集思广益、相互交流的平台，展示岭南篆刻学术水平，传承和发展岭南文化，推动当代印学研究和篆刻创作。2016 年 6 月，为研究岭南地区印学发展状况，弘扬岭南印派的优良传统，促进当代印学的发展，岭南印社成功举办了首届"岭南印学学术研讨会"，并编辑出版《岭南印学国际学术研讨会论文集》，深受篆刻界好评。

（25）中流印社

中流印社社名取自南朝梁沈约《齐故安陆昭王碑文》"衿带中流，地殷江汉"之意。印社于 2015 年 8 月 4 日正式在湖北省民政厅登记，成为湖北省文联主管的第一个省级印学学术团体。昌少军、桂建民、萧翰、张波、柳国良五人作为登记人。

印社坚持以弘扬印学、书学，保存金石为己任，旨在继承传统、倡导创新、秉持自由、张扬个性，着力打造学术之社、精英之社。现任社长昌少军，秘书长张波。

中流印社秉承"学术之社、精英之社"的理念，成立以来，先后举办"唐醉石学术研讨会""汪新士、金承煌逝世 10 周年追思会"等，出版"湖北省精品文艺扶持项目"——《中流学术十家》《中流篆刻十家》，被国家图书馆、北京大学图书馆、清华大学图书馆、香港大学图书馆等数百家专业机构收藏。此外，中流印社还荣获"2015 中国书法风云榜•年度社团奖"，并被评为"全国十大知名印社"之一。

（26）龙渊印社

龙渊印社于 1945 年 3 月成立，由抗战时期到浙南龙泉避难的知识分子筹建，首任社长系原西湖博物馆馆长、浙江大学副教授金

维坚，常务理事有余任天、金石寿等。抗战胜利后，印社迁往杭州，以孤山西湖博物馆为据点开展印学活动，更名为"龙渊印社"。

龙渊印社是民国时期成立迄今仍在活动的印社。刘江《中国印章艺术史》、叶苇《中国篆刻史》、孙洵《民国书法篆刻史》等印学史著作，对龙渊印社均有详细记载。龙渊印社社员余任天、韩登安、罗东子、叶一苇、周节之、周律之、郭子美先后被西泠印社吸收为社员。2013年，浙江古籍出版社出版《龙渊印社》（史料集、作品集），系统地梳理了龙渊印社从辉煌到停歇、再到复兴的艰难历程及成就。

龙渊印社1948年后停止活动。1995年，江家华在龙泉倡议复社。1999年夏，林乾良主持产生新的理事会，正式复社。2000年后迁至丽水，由丽水学院徐咏平主持重建，并不断发展壮大。印社聘请陈振濂、林乾良为名誉社长。

此外，印社还建有龙渊印社艺术馆，有龙渊印社史料、名家书画、碑刻拓片等藏品六百余件。艺术馆定期举行展览、雅集和培训活动，不定期邀请名家讲座。

（27）濠江印社

濠江印社于2013年11月在澳门成立，以传承和弘扬中国传统文化艺术为宗旨，篆刻书画并重。现任社长萧春源，名誉社长韩天衡、童衍方、徐云叔、陈茗屋、孙慰祖、陆康，学术顾问吴振武、曾宪通、董珊、施谢捷、余正、陈浩星（兼）。

印社每两个月举办一次雅集，并且每年举办社员作品展。印社自成立以来，先后举办与协办"平直光洁见奇崛——黄士陵作品展""方寸天地宽——澳粤港台四地篆刻名家邀请展""消失的文明再现——西夏文字书法印章钱币展""中国古代玉印暨当代玉印风格篆刻作品邀请展""钱君匋、林近书画篆刻作品展""新见古代玉印暨当代玉印风格篆刻作品讲座""青灯籀古集推介会讲座"等，并出版图录。

（28）友声印社

友声印社，是当今香港唯一研究金石篆刻艺术的组织。"友声"出自《诗经·小雅·伐木》篇"嘤其鸣矣，求其友声"诗句，有"声气相求"之意。友声印社有一批志同道合的篆刻家，并有一份《友声》社刊，1978年创刊时为黑白印制，自第五期起便黑红双色套印，以此，印社有了自己的园地可以定期切磋印艺，发表作品，以印会友。

印社的篆刻活动，得到当地篆刻界人士冯康侯、易越石、林世昌、何继贤、孔平孙、陈风子、罗博臻等的鼓励与支持，陈岳钦、许文正、禤绍灿、邓昌成、李怀谦、黄植江、许晴野、陈树宜、林章松、彭植良、唐积圣、陈礼源、茅大容、梁秋白、陈铫鸿、香根泰、区大为等印人为印社的中坚分子。他们各有师承，流派纷纭，但印社同仁并无门户之见。相反，由于印人们并非共事一师、共宗一派，而使众人的作品珠玉纷陈，各放异彩。这种在别处罕见的良好风气，是值得赞扬的。

印社1979年首次参加香港旅游协会在大会堂底座举办的书刻展览。1982年邓昌成前往台湾访问并结识了王北岳、薛平南、吴堪白、黄劲挺等台湾著名篆刻家。1983年11月，友声部分社员陈秉昌、陈礼源、梁秋白、茅大容、禤绍灿、邓昌成、彭植良等前往杭州，祝贺西泠印社建社八十周年，并参加了开幕庆典及各项庆祝活动，受到祖国同行的热烈欢迎。1984年应韩国篆刻学研究会会长郑文卿之邀，与韩国、"台湾"、新加坡、美国、英国等地篆刻家，联合在汉城（今首尔）举办"第一届国际篆刻大展"，邓昌成、梁秋白、禤绍灿、彭植良被邀成为韩国篆刻协会名誉理事。1985年在河南郑州，由河南省书法家协会发起举办"国际书法展览"，友声印社中邓昌成、陈礼源、区大为、梁秋白、陈铫鸿、陈秉昌等的作品都入选并获奖。为继承发扬古老的金石篆刻艺术，友声印社的成就，正越来越多地受到海内外篆刻界的注目和称道。

（29）台湾印坛

台湾的篆刻界经历了一个由个人"自斟自酌"逐步发展到结社的过程。1961 年，先由著名的篆刻家王北岳、王壮为、曾绍杰、李大木在台北发起筹组"海峤印社"，由王北岳综理社务，每月聚会一次，团结了一批台北的印人，曾出版印集两辑，举办展览多次。从此，篆刻之道就在台湾兴起了。

1963 年，王北岳又发起筹组"篆刻学会"，这是台湾唯一的印学组织，台湾所有印人都汇集于此。由于近些年篆刻进了大学，文人中醉心金石篆刻的人数日众，1979 年还创刊纯篆刻性的《印林》杂志，对推动、普及篆刻艺术起了不可估量的作用。愿海峡两岸的篆刻界，能有机会共同切磋印艺，共同浇灌篆刻艺术之花。

附：日本印坛概况

日本有很多祖述中国的文化而发展起来的艺术，源于我国的篆刻艺术也是其中之一，它作为一门独特的与书画有密切关系的古老艺术，丰富了日本的文化。

17 世纪中叶，明朝灭亡后黄聚禅僧渡海到日本。在其教化下，篆刻开始流行于文人学者之中。直到被尊为印圣的高芙蓉（1722—1784）出现后，篆刻艺术才得以更广泛地发展起来。从此，日本的许多篆刻家学习中国明清篆刻家的优秀风格和理论，并吸收学习了秦汉古印，不断涌现一些篆刻名家。

近代的日本印坛，大致分为两派：一派是主张学习中国的古典传统，在追求古典传统的过程中，尝试创造现代篆刻的"传统至上主义"；另一派是以自我感性为基础，竞相寻求崭新表现的"感觉主义"。这两派的产生，可能是由于日本的地区差别造成的。大体上说，以首都东京为中心的关东地区的团体属于前者，以大阪为中心的关西地区的团体则属于后者。

据不完全统计，目前全日本约有二三十个篆刻团体，详细情况无法调查。总的情况是，关东地区有代表性的团体，是以著名篆刻家小林斗庵先生生前领导的"北斗文会"人员为主的"谦慎印会"，

"北斗文会"是20世纪50年代创建的篆刻组织。关西团体，是由著名篆刻家梅舒适先生领导的"篆社"，创建于20世纪60年代。小林斗庵和梅舒适两位先生是当时全日本印坛的权威，他们与蔚田浩先生是被我国西泠印社吸收为会员的全日本仅有的三位篆刻家。以上介绍的两大团体，可说是日本篆刻界中享有盛誉的最大的篆刻组织。

"谦慎印会"每年举办一次会员作品展览和古文物的特别展览。会员们常常出示印谱、古印材等参考资料，并召开研究会交流印艺。"篆社"第一次以公开募集的形式举办全国性展览，此外，每年出版两期名为"篆美"的社刊发给会员。

在展览会上，书法与篆刻一般融为一体，这里引用日本美术新闻社调查的表现日本艺术最高水平的"旧展"（1975年第十七届）中书法、篆刻入选人数统计表，以供参考：

第十七届日展（五项科目、书法）
各派别团体入选数统计表

团体名称	领导者	汉字	假名	调和体	篆刻	共计
谦慎书道会	小林斗庵	143（125）	2（2）	18（20）	4（1）	167（147）16（9）
北斗文会	小林斗庵				16（9）	8（15）
知丈印社	吉野松石				8（15）	4（4）
石鼓印社	生井子华				4（4）	4（8）
篆社	梅舒适				4（8）	3（1）
吾心社	古川悟				3（1）	3（1）
柞社	（故）保多孝三				3（1）	2（/）
阜山印社	中岛蓝川				2（/）	2（3）
榴社	中村淳				2（3）	6（9）
不明团体者					2（3）	4（2）

注：没有篆刻作品的团体略。以上情况承小林斗庵先生提供，特致谢。